藝術的故事

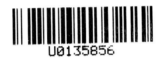

藝術的故事

E.H.Gombrich著／雨云譯

目 次

藝術的故事

1997年修訂版　　　　　　　　　　　　　定價：新臺幣750元
1998年第二刷
有著作權・翻印必究

著　　者　E. H. Gombrich
譯　　者　雨　　　　　　云
執行編輯　方　　清　　河
發 行 人　劉　　國　　瑞

本書如有缺頁，破損，倒裝請寄回發行所更換。

出 版 者　聯經出版事業公司
臺北市忠孝東路四段５５５號
電　　話：23620308・27627429
發行所：台北縣汐止鎮大同路一段367號
發行電話：２６４１８６６１
郵政劃撥帳戶第０１００５５９-３號
郵撥電話：２６４１８６６２

行政院新聞局出版事業登記證局版臺業字第0130號

THE STORY OF ART

Taiwanese edition Published by

Linking Publishing Co Ltd

555 Chung Hsiao East Road, Section 4

Taipei 110

Taiwan

under licence from Phaidon Press Limited

Sixteenth edition（revised expanded and redesigned）1995

ISBN 957-08-1697-X（平裝）

Printed in Singapore

譯者序

欣聞聯經出版公司取得《藝術的故事》的中文版權,成為原文版以外的第21種語文版本。

這個中文版,係根據原著第16版修訂而成。宮布利希教授在此處新增的「藝術圖書註記」裡,以他一貫的文氣娓娓道述,能讓我們「更詳細更懇切地」了解過去的藝術著作。相信這是希望「得到豐富的回報」的藝術愛好者,欲任心靈遨遊的天地。

作者不用興高采烈的詞藻,而發揮平實語言的特質,以論述綿延於一萬五千年人類歷史中的藝術故事。藝術或順著或逆著人類社會與文化而發展,原有脈絡可行,然其因幻化而形成的奧妙風貌,往往令人難以一一展讀。宮布利希有朗靜敏銳的心性與思想分析能力,更可貴的是,他不壓抑主觀見解與個人格調,用清晰的方式暗示了各時代、各地域的藝術心靈,讀者不必共享作者個人的評價與偏愛,但不難由他的感應裡導出一己的心得。

我的譯文,在圓熟流暢與懇直不華間,寧取後者,因為前者讀來有痛快感,也有一目數行的毛病,本書的精華隱含在各個角落裡,最難消受此種習慣所帶來的欠缺思維之現象。

謝謝肅肅,她引發我翻譯這本書的念頭。

謝謝雅珍和雅曄幫我謄稿,在不見圖片的情形下抄完24萬字的譯稿,的確辛苦。

謝謝給我帶來衝激力的朋友,當現實背叛我時,這股力量自然演化成忠實的夢,成為我從事此項翻譯工作的精神星辰,令我以純然的專凝力完成它。

<div align="right">1991年1月　鳳山</div>

原著第16版序

在我坐下為這最新的版本寫序言時,心中充滿驚異和感謝。感到驚異是因為仍清楚記得當初寫這本書時所抱的期望並不高。感謝一代又一代的讀者(能說是遍布世界各地的嗎?)他們必然認為這本書,就我們的藝術傳承來說,算是有用的入門書,於是推薦給他人,而這些人的數目一直增加。當然還要感謝出版人,隨時順應需要,很用心地增訂新的版本。

最新的這次更動是應Phaidon出版社的現任業主——Richard Schlagman的要求。他希望回到最初的原則,即讓讀者在看本文的同

時，插圖就呈現在眼前。也希望增進插圖的品質和尺寸，並且在可能的情況下，也增加插圖的數量。

要做到最後提到的這一點，當然必須有嚴格的限制，否則這本書的目的就會被破壞。因為書若變得太長就不能用作入門書了。

即便如此，仍希望讀者對這些增訂感到欣然。尤其是可攤開的特大摺頁。其中頁237的圖155及156可以讓我們展示並同時討論整個根特的祭壇飾畫。還有一些其他的增添，能補充先前版本的遺漏。那主要是書中提到的圖像卻沒有插圖配合的，如「死者之書」中所呈現的埃及神祇（頁65，圖38）；亞克那冬王與眾人的雕像（頁67，圖40）；羅馬聖彼得教堂的最初設計（頁289，圖186）；訶瑞喬在帕爾瑪教堂圓頂的壁畫（頁339，圖217）；以及哈爾斯描繪軍方宴會的一幅畫（頁415，圖269）。

有些插圖的增添是為了讓所討論作品的背景與環境更清楚，如德耳菲馬車御者的全身像（頁88，圖53）；達拉謨教堂（頁175，圖114）；沙垂教堂的北翼門廊（頁190，圖126）；以及斯特拉斯堡大教堂的南翼門廊（頁192，圖128）。有些插圖的更換純粹是因為技術上的理由。這不必在此解釋，也不必說明有些作品細部放大的目的為何。但是必須要提的是，我雖然決心不讓增添的人數超乎控制，為什麼仍決定加入八位藝術家。我在初版的序言裡提到柯洛。他是我相當欣賞的畫家之一，可惜卻無法納入。此後我一直為這缺漏感到不安，最後終於反悔。希望這次的改變心意亦能使某些藝術課題的討論得益。

除此之外，藝術家的增添僅限於討論20世紀的章節。我由本書德文版中選錄了德國表現主義的兩位大師。其中加入寇維茲是因他對東歐的「社會寫實主義者」產生極大的影響，而加入諾爾德則是因為他有力地運用新的圖像語言（見頁566-7，圖368-9）。增加布朗庫西和尼柯森（頁581，583，圖380，382）是為了加強抽象派的討論；增加基里訶、馬格利特（頁590-1，圖388-9）是為了加強超現實主義的討論。最後，增加莫蘭迪（頁609，圖399）是用來代表21世紀的藝術家。他因抗拒被附上任何技派的標籤而更令人喜愛。

做這些增訂是希望使發展的脈絡看來不像先前版本中那麼的支離而不可識。這當然仍是本書的最主要目標。本書甚為藝術愛好者和學生所喜愛。原因無他，只因本書讓他們看到藝術的故事如何連貫在一起。要背上一堆的人名和日期是既困難又厭煩。我們一旦瞭解人物名單中各個成員所扮演的角色，以及故事裡代代相承與事件發生的日期，在整個時間推移上指向何處，那麼要記得一個故事則毫不費力。

　　我曾不止一次的在書中説過，藝術上某一方面的「得」可能導致其他方面的「失」。這無疑的也適用於此新版本上。不過我誠摯地希望「得」遠超於「失」。

　　最後，我要感謝觀察敏鋭的編輯Bernard Dod先生。他全心投入地監督此新版本的作業。

<div style="text-align: right">1994年12月 E.H.G.</div>

原著第15版序

　　悲觀的人有時告訴我，在這個電視與錄影帶時代，大家已經失去讀書的習慣，尤其學生大多缺乏以讀完一整本書為樂事的耐心。我和一切作者一樣，只有希望悲觀論者所言不中。本書第十五版內容比前豐富，增加新的彩色插圖、修訂並重排書目與索引、充實年表，甚至新製兩張地圖。我樂見新貌之餘，覺得仍有必要重申前意：此書應該當故事來玩味，其宗旨初不拘於課本之用，尤其不是以參考工具立意。當然，藝術的故事如今已超過本書當年第一版結筆之處，但新增的種種發展有賴參證前情能充分了解。我始終相信一直會有願意聽聽話説從頭的讀者。

<div style="text-align: right">E.H.G. 1989年3月</div>

原著第14版序

　　「書籍有它們自己的生命。」──當初説這句話的羅馬詩人，可能沒想到他這番見解會被人抄錄長達許多個世紀，而且可以在二千多年後的今天的圖書館書架上讀到。依此標準來説，我這本書算是年輕人，即使如此，執筆的時候，我也想像不到它的未來生命。就英文版而言，它目前的年齡記載在書名頁的背面。我曾在第12版和13版的序言中提到本書的一些變動。

　　現在我保留這些變動，但藝術書目的部分則加入最新資料。為了配合科技發展的步調，以及大眾的期待，許多以前是黑白印刷的插圖，現以彩色刊出。此外，我增添有關「新發現」的補篇，針對考古學上的發現做一簡短的回顧，來提醒讀者過去的故事是多麼需要經常修訂，不時充實。

<div style="text-align: right">E.H.G. 1984年3月</div>

原著第13版序

　　此版裡的彩色圖片較12版為多，而正文依然一樣。附於書末的年表是本版的第一個新特色。看了幾個劃時代的事件在廣袤的歷史全景中所占據的位置，或可幫助讀者消釋在展望將來時所產生的錯覺；此

類錯覺往往是在犧牲遙遠的昔日情況下，賦予近代藝術發展如許顯著的地位。因之，就審思藝術故事之時間天秤所引起的激勵作用而言，該年表必然適合於我30年前左右撰寫此書時所秉持的同一宗旨。於此，我猶可請讀者參閱初版序言裡的開場白。

<div align="right">E.H.G. 1977年7月</div>

原著第12版序

當初計畫在這本書裡，用文字與圖畫來述說藝術的故事，讓讀者閱讀正文時，盡可能就近對照插圖，而不必翻轉書頁。我依然珍惜著 Dr. Bela Horovitz和Mr. Ludwig Goldscheider. Phaidon 出版社的創辦人，以創新而機智的方式，於西元1949年要我在這兒另寫一段文詞，那兒加添一幅圖片，而臻至這個目標。經過幾個星期的縝密合作結果，當然要調整版面，但所得到的調和效果如許精巧，縱使對照原來的版面，也默察不出什麼重大的變動。只在出第11版，加上一篇後記的時候，才稍微修改最後的幾章，整本書的主要部分仍然維持本來的樣子。出版家決定配合現代技術，以新姿態推出這本書，因而供應了新可能性，但同時也提出了新問題。「藝術的故事」之書頁經過漫長的時光，已漸為大多數人——比我想像中的人數還多——所熟知。以別種語言發行的第12版書，泰半依據的是最初的版面配置。我覺得在這種情形下，把讀者可能想查閱的文章或圖片漏掉的作風是錯誤的。你期望在一本書裡找到的東西，卻發現被人從某一版裡刪去，沒有比這更激怒人的了。我喜歡有機會用較大的插圖來展示被討論到的作品，或加上一些彩色圖片，但我從來沒有略除過什麼東西，只為了技術上或其他不得已的理由，才改換極少量的幾個例子。

另一方面，增加被論及被錄及的作品數目之可能性，同時呈現出一個被捕捉的機會與一個被抗拒的誘惑。把這一本書轉化成厚重的巨冊，顯然會破壞它的特性，搗毀它的目的。最後，我決定加上14個例子，這些例子對我而言，似乎不僅其本身有趣——那一樣藝術品不有趣呢？——而且產生了許多新鮮的觀點，豐富了辯論的紋理。辯論精神畢竟使得本書成為一則史實，而不是一個選集。如果它能在不必分心去獵取本該隨著正文出現的圖片之條件下，再被閱讀、被欣賞——這是我的希望——的話，則應該歸功於 Mr. Elwyn Blacker, Dr. I. Grafe 及 Mr. Keith Roberts 諸位就不同方式所提供的協助。

<div align="right">E.H.G. 1971年11月</div>

原著初版序

　　這本書是為那些覺得想對一個奇怪且迷人的領域，做一初步認識的人所寫的。它可以為新來者展示這片土地的大略形勢，而不用瑣碎的細節來困擾他；使他能夠把明白易解的條理，帶入壅塞於規模更大之著作裡的許許多多名字、時代與風格，因以培養他查閱更專門化書籍的能力。撰寫的時候，我最先想到的是剛發現藝術天地的少年男女，十多歲的讀者。但是我從來也不相信寫給年輕人的書，應該與寫給成年人的書有所區別，除非把最嚴屬的評論家——敏於偵察並痛恨任何虛偽的行話或贗造的情趣之痕跡——也計算在成年人裡頭。我由經驗中得知這些弊病可能致使人們在有生之年，懷疑所有論述藝術的作品。我誠心努力迴避此類陷阱，而採用平實的語言，甚至冒著聽起來不正式或非專業的危險。另一方面，我未曾避免過思想的艱深性，因此我希望沒有一個讀者會將我的決心——與最少量的藝術史學家之因襲術語和好相處的決心——當做是我有意「放大聲壓倒」他。那些誤用「科學性」語言——不是用來啟蒙，而是用來感動讀者——的人，不就是正從雲端「放大聲壓倒」我們的人嗎？

　　除了決定限制專門術語的數量之外，我寫此書時，設法依循自己特別設定的大量規則，每一條規則都使此書作者的工作更艱難，可是或許會令讀者稍微輕易些。這些規則的第一條，我不願意原文退化成無數的名單，這對那些不知道被討論到的藝術品的人而言，鮮有或者根本沒有什麼意義，對知道的人而言則是多餘的。這條規則立即將我可以討論的藝術家和作品的選擇性，限定在這本書所能包羅的插圖數目範圍內。它使我不得不加倍嚴格地選擇何者將被談到，何者將被排除。此點導出我的第二條規則，也就是自限於真正的藝術品上。而割除任何只在當做口味與時尚的一個樣本時才顯得有趣的東西。此番決定，要求寫作效果做相當的犧牲。讚美比批判沉悶多了，包括一些好玩的怪異之物，也許可令人覺得輕鬆愉快。然而讀者不妨質問為什麼我覺得該反對的東西，在一部專論藝術，而不是非藝術的書裡卻占有一席地位，尤其是一件真正的傑作被遺漏掉的時候。因此，當我不宣稱一切插圖均代表完美的最高標準之時，我力圖不包括我認為缺乏一己特性的作品。

　　第三條規則，也要求一點點克己的功夫。我發誓過做選擇時要抵擋獨創的誘惑，以免著名的傑作被我個人偏好推開。我畢竟無意使這本書被當做美麗事物的一個選集而已；它本來是寫給那些尋求一個新

領域方位的人，顯然「陳腐」例子的常見面貌，在他們眼中可能成為受歡迎的指標。而且，最著名的作品就許多標準看來，往往真正是最偉大的，如果這本書可以幫助讀者以清新的眼光來觀賞它們的話，它的用途就比我為了較不出名的傑作而忽略它們時來得大。

即使如此，我不得不排除的著名作品與大師的數量，也是夠大的了。我承認我找不到空間來容納印度教或伊特魯里耳（Etruria，義大利西部一古國）的藝術，或奎爾查（Jacopo della Quercia, 1378?-1438）、辛諾雷利（LucaSignorelli, 1441-1523）、卡巴喬（Vittore Carpaccio, 1460-1526），或菲雪爾（Peter Vischer, 1487-1528）、布洛維爾（Adriaen Brouwer, 1606?-1638）、特博克（Gerard Terborch, 1617-1681）、卡那列多（Antonio Canaletto, 1697-1768）、柯洛（Jean Baptiste Camille Corot, 1796-1875）等大師的藝術，以及其他無以數計的，正好令我深感興趣的藝術人物。若把他們包括在內，這本書就得有兩倍或三倍的長度，我又相信這樣做的話，便減低了它做為一個藝術初步指南的價值。在這悲傷的消除工作裡，我所遵循的下一條規則是，每當有疑問時，我往往寧可討論一件我看過其原來模樣的作品，而捨棄我只能由照片中認識的作品。我當然喜歡把它當做一條絕對的規則，但是我不願意讓讀者因為旅行的種種限制所產生的事故——這種不幸時而纏繞著藝術愛好者的一生——而遭受處罰。況且，我的最後一條規則是，不要有絲毫任何絕對的規則，有時也要打破我自己的規則，而把去了解我的樂趣留給讀者。

這些都是我採用的消極規則，我的積極目標應該可以很容易地由此書的本身看出來。再度以簡單的語言來述說藝術的各個故事之中，必須使讀者能夠看清它如何膠結起來，如何對他的欣賞活動有所助益，而它所藉靠的方法中，興高采烈的敘述成分，低於把一些藝術家的可能心意暗示給他的成分。這個方法至少會幫助他清除最頻繁的誤解事項，並預先阻止完全沒有抓住一件藝術品之要點的一類批評。此外，本書另有一個稍微遠大的目標。它計畫把它討論的作品擺在適當的歷史背景上，盼能致使讀者明白大師的藝術目標。就某一觀點而言，每一代總在違抗前輩的準則；每一件藝術品對當代人所產生的魅力，不僅係出其完成的部分，更訴諸其未完成的部分。年輕的莫札特初抵巴黎時，他發覺——如他寫給父親的話——所有此地流行的交響樂，結尾時總是來個急促的樂章；因此他決定要用緩慢地流入尾聲的樂式來嚇嚇聽眾。這是個小小的例子，但它顯示出歷史性的藝術欣賞應該瞄準的方向。想要與眾不同的衝動，也許不是藝術家才能中最高

遠或最深邃的因子，但也罕見全然欠缺這個欲望的。對於此種刻意與眾不同的賞識，常常打開一條通往昔日藝術世界的極便捷的途徑。我試圖拿這目標的不斷變化當做我的敘述重點，來展示每一件作品透過模仿或衝突，如何跟以前的發生關係。我甚至不顧會令人生厭的危險，而一再要求讀者參照前面論述過的，為的是比較作品以顯露藝術家在本人和其前驅者之間所造成的距離。這種呈現法裡有個缺點，我一直想避免的，但又不得不提。那就是天真地將藝術上的連綿變化誤譯為一種持續的進步。每一位藝術家的確感覺他凌駕了上一代，覺得從他的觀點看來，他的進展超過前人所知道的一切。我們若不能分享藝術家觀看一己成就時所意識到的解放感與凱旋感的話，便無法去了解一件藝術品。然而我們應該領悟到某一方面的每一個獲得或進步，必帶來另一方面的一個缺失，而且這個主觀性的進步，雖然有其重要性，然並不與藝術價值的客觀性增進成正比。這一切用抽象的文字講來，似乎有些迷惑，我希望本書能使它顯得清楚。

　　我還要解釋一下我如何分配不同形態藝術在本書中所佔的篇幅。有些人或許會覺得，繪畫跟雕刻和建築比較起來，受到過度偏愛。個中理由之一是，同樣表現在圖片上的一幅畫與一件圓整雕刻（非浮雕），前者所喪失的東西較少，遑論一座龐大的建築物了。我並無意和現存的許多絕佳建築風格史一較長短。在另一方面，此地所構想的藝術史，不能在與建築背景無關的情況下，被述說出來。在我不得不限制自己只討論每一時代裡的一、二座建築物之風格的當兒，我設法把這些例子放在每一章的前面，以示我對於建築藝術的同等支持。這或能幫助讀者去綜合他對每一代的建築所擁有的知識，然後把它看成一個整體來欣賞。

　　我選錄特具該時代意義的藝術家生活和所處情境的插圖，來做為每一章的結尾。這些圖片，形成一小組獨立的畫，可以用來闡釋藝術家及其群眾在變化社會中所處的地位。此類圖畫文獻的藝術價值雖然並不太高，卻能幫助我們具體了解過去的藝術是在何種氛圍下迸發出生命力的。

　　這本書若非Elizabeth Senior的熱心鼓勵，將無法寫成；她不幸逝世於大戰期間的一次倫敦空襲中，對所有認識她的人而言，真是一個大損失。我同時要感謝 Dr. Leopold Ettlinger, Dr. Edith Hoffmann, Dr. Otto Kurz, Mrs. Olive Renier, Mrs Edna Sweetman，以及我太太和兒子 Richard 等人的寶貴意見與幫忙，感謝 Phaidon 出版社使這本書問世。

導　論
藝術與藝術家

　　世上只有「藝術家」而沒有「藝術」。以前，他們用有顏色的泥巴，在洞窟的岩壁上鈎勒出野牛的形狀；今天，有人用買來的繪畫顏料設計廣告海報；在這些之外，他們還做了許多別的事。我們不妨把這一切有關的活動稱爲「藝術」。不過要記住：「藝術」這個字，因時間與地點的不同，可能代表各種不同的事物；同時也要瞭解，「藝術」實際上是不存在的，因爲藝術已經漸漸變成一個幽靈，一個被人盲目崇拜的偶像。要讓一位藝術家希望破滅，只消告訴他，他的作品本身的確不錯，但卻不是「藝術」。想干擾正在賞畫的人，就告訴他，他喜歡的並不是這幅畫的藝術，而是其他成分。

　　實際上，我不認爲單純的喜愛一座雕像或一幅畫有什麼不對。有人會因爲一幅風景畫令他想起故鄉而喜歡它，有人則因爲一幅人像畫讓他想起一位朋友而愛不釋手。這都是很正常的事。看到一幅畫，誰都會憶及許多影響我們好惡的事情，只要這些記憶可以幫助我們去欣賞眼前的東西，就沒有關係。如果某些不相干的記憶使我們產生偏見——比方說討厭登山，就對一幅偉大壯麗的阿爾卑斯山風景畫不屑一顧，那就應該找出嫌惡的原因，因爲反感會破壞我們原本可從畫中得到的樂趣。嫌惡一件藝術品常是由於錯誤的理由。

　　大多數人都樂於在畫中看到他們在現實生活中喜歡看到的東西，這是一種相當自然的偏好。人天性愛美，連帶也感激那些將美保存在作品中的藝術家，而藝術家本身也不反對我們這種愛美的眼光。當傑出的法蘭德斯（Flanders 法國北部的中世紀國家，包含目前的比利時西部、荷蘭西南部）畫家魯本斯（Peter Paul Rubens, 1577-1640）爲他的小男孩畫素描（圖1）時，他的確爲其美貌感到驕傲，同時也要我們愛慕這孩子。但這種喜歡漂亮事物的偏好，容易使

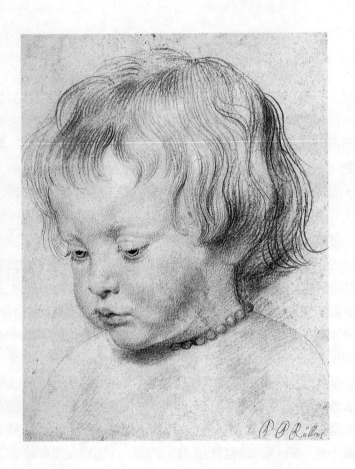

圖1
魯本斯：
**小兒子尼古拉的
肖像**
約1620年
黑、紅粉筆畫在紙
上，25.2 × 20.3公
分。
Albertina, Vienna

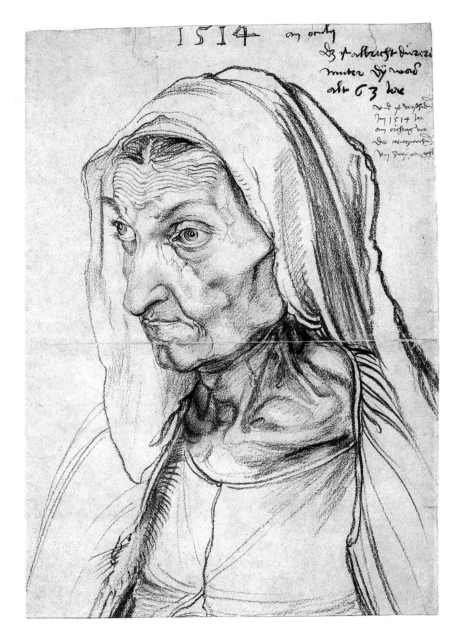

圖2
杜勒：
母親的肖像
1514年
黑粉筆畫在紙上，
1×30.3公分。
Kupferstichkabinett,
Staatliche Museen,
Berlin

我們拒絕較難引起共鳴的作品，而成為我們欣賞的絆腳石。德國大
畫家杜勒（Albrecht Dürer, 1471-1528），顯然秉著與魯本斯對他那胖
嘟嘟的小孩相等的摯愛，來描畫他的母親（圖2），他對操勞過度老
婦人的真實描繪，或許叫人震驚得轉頭而去——然而，假使我們能夠

圖3
慕里耳歐：
流浪兒
約1670-75年
畫布、油彩，146×
108公分。
Alte Pimakotaek,
Munich

圖4
霍奇：
一位婦人正在削
蘋果的室內圖
1663年
畫布、油彩，70.5×
54.3公分。
Wallace Collection,
London

克服最初的嫌惡心理，便能獲益良多，因爲杜勒畫出了絕對真實的一面，這就是傑作。我不知道西班牙畫家慕里耳歐（Bartolome Esteban Murillo, 1617-1682）愛畫的衣衫襤褸的小孩（圖3）到底美不美，但是畫裡的孩子的確很迷人！大多數人認爲霍奇（Pieter de Hooch, 1629-1677?）荷蘭室內圖（圖4）中的小孩很平凡，但它仍然是幅迷人的畫。

圖5
霍爾利：
天使彈琵琶(細部)
約1480年
壁畫
Pinacoteca, Vatican

　　每個人審美觀與美的標準差異極大，因此很難爲「美」下定論。
圖5與圖6同樣畫於十五世紀，同樣描寫天使彈琵琶，一般人會比較
喜歡義大利的梅洛卓‧達‧霍爾利(Melozzo da Forli, 1438-1494)優
雅嫵媚的作品(圖5)，勝過同時期北方畫家梅凌(Hans Memling,
1430?-1495)的作品(圖6)，而我兩幅都喜歡。要體會梅凌筆下天使
的本質之美，或許需要稍長的時間，只要不被他略顯笨拙的模樣所

圖6
梅凌：
天使彈琵琶（細部）
約1490年
聖壇背壁裝飾畫
畫板，油彩。
Koninklijk Museum
voor Schone Kunsten,
Antwerp

圖7
雷涅：
頭戴荊棘的基督
像
約1639-40年
畫布、油彩，62×48
公分。
Louvre, Paris

圖8
他斯卡尼一大師：
基督頭像（細部）
約1175-1225年
畫板、蛋彩
Uffizi, Florence

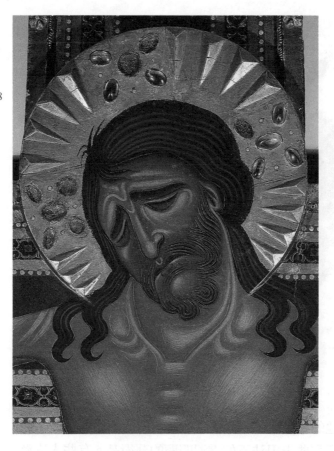

障蔽，我們便會發現這天使是無比的可愛。

　　真正的美感也要靠真實的表現手法來表達，事實上，左右觀眾對一幅畫的好惡，往往是其中某一人物的表現法。有人喜歡容易瞭解的表現法，因爲這會深深地打動他。十七世紀義大利畫家雷涅（Guido Reni, 1571-1642）畫十字架上的基督頭像（圖7）時，他無疑是要讓看畫的人，在這張臉上找到基督受難的一切痛苦與榮耀。幾世紀以來，多少人從這張救主畫像裡，獲得力量與安慰。它所表現的情感如此強烈清晰，所以即使在人們不知「藝術」爲何物的偏遠農舍，以及簡單的路邊神龕裡，都可以看到這幅畫像的複製品。儘管如此，我們也不應該忽視那些表現法較難瞭解的作品。中古時代，畫耶穌被釘在十字架（圖8）的他斯卡尼（Tuscany，義大利中西部）大師，對基督受難的感動一定如同雷涅；但我們必須先認識他的畫

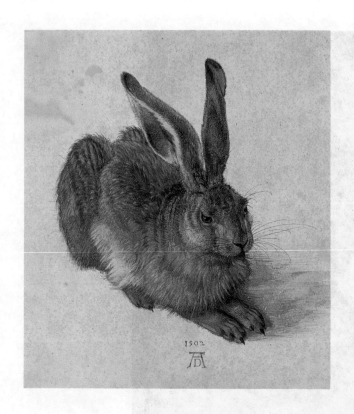

圖9
杜勒：
野兔
1502年
畫紙、水彩、不透
明水彩，25×22.5
公分。
Albertina, Vienna

法，才能明白他的感受。等到弄清楚這些不同的繪畫語言時，我們說不定會偏愛那些表現法不如雷涅明顯的藝術品。有些人喜歡別人只用幾個字或手勢來表達意思，留一點給他猜想；同樣，也有些人喜愛留有思考琢磨空間的繪畫或雕塑。在較「原始」的時代，藝術家表現人類面貌與姿態的技巧，不如今日熟練，但是他們盡力想把內心的感情表達出來的樣子，卻更為動人。

　　至此，藝術的初學者每每又面臨另一個困難。他們讚嘆藝術家將其所見事物忠實呈現出來的技巧，他們最喜歡外表「似真」之畫。我暫且不否定這是一項重要的考量因素。忠實處理視覺世界的耐心與技巧，確實可佩。昔日的大藝術家，花了多少心血謹慎的去記錄作品裡的每一個細節，杜勒的水彩畫「野兔」（圖9），就是流露這種耐心的最著名的例子之一。但是有誰會因林布蘭特（Rembrandt, 1606-1669）的大象素描（圖10）較不著重細節，而斷定它比較遜色呢？事實上，他以極少數的炭筆線條，就能讓我們

感到大象多皺紋的皮膚，真可謂是天才。

　　然而最令那些喜愛逼真圖畫的人不快的，倒不是草圖式的素
描，而是他們認爲畫得不正確的畫──尤其是在他們認爲藝術家
「應該懂得更多」的現代。在談論現代藝術的場合，仍可聽到對
藝術家歪曲自然形象的抱怨，事實上這種歪曲作風並無奧秘，凡
是看過狄斯耐影片或連環漫畫的人，都曉得個中的道理。大家都
知道，不按實際外貌來描畫事物，卻以各種方法來改變或扭曲
它，有時也是對的。米老鼠看起來不太像真的老鼠，可是人們也
沒有給報刊寫些憤慨的信，數落它的尾巴長度。走進狄斯耐樂園
的人，那會去考慮藝術不藝術的問題，他們會帶著偏見去參觀現
代畫展，而觀賞狄斯耐節目時就卸除這種意識武裝了。但是，現
代藝術家若按自己特有的方式描畫東西，便會被視爲江郎才盡的
失敗者。現在，不管我們對現代藝術家是怎麼個想法，我們都要
信任他們有足夠的知識來畫得「正確」，假如他們不這麼做，那

圖10
林布蘭特：
大象
1637年
畫紙、黑粉筆，
23×34公分。
Albertina, Vienna

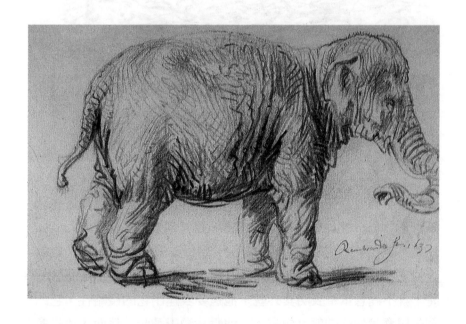

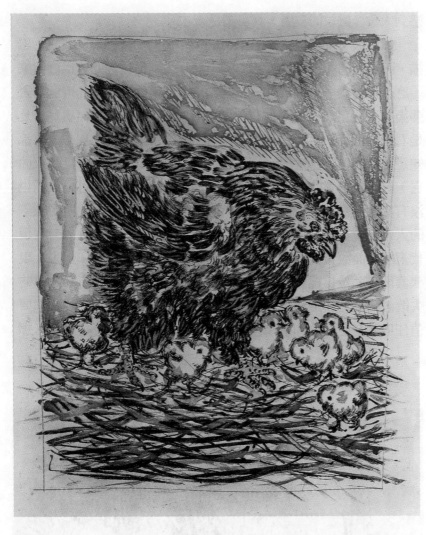

圖11
畢卡索：
母雞與小雞
1941-42年
蝕刻版畫，36×28
公分。
Buffon's *Natural
History*插圖

麼一定有類似華德・狄斯耐的理由。圖11是著名的現代流派先驅
畢卡索（Pablo Picasso, 1881-1973），為《蒲豐自然史》（*Natural
History*）一書所做的插畫。他表現一隻母雞與一群毛茸茸小雞的
人見人愛手法，的確沒啥毛病可挑剔。但是在畫小公雞（圖12）
時，就不滿意單單表明其外貌，他還要表達出它的侵略性，它的
冒失與蠢兮兮的神態。換言之，他訴諸漫畫趣味，然而，這是多
具有說服力的一張漫畫！

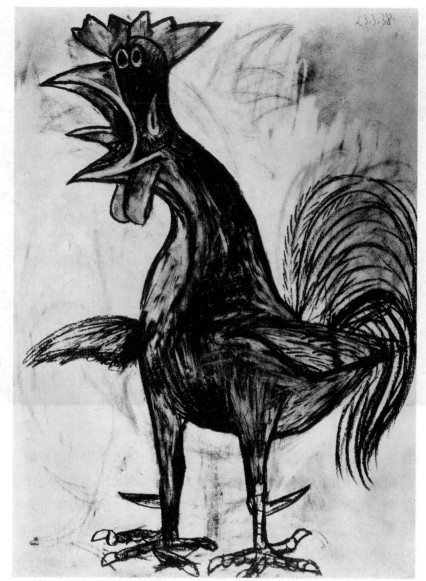

圖12
畢卡索：
小公雞
1938年
畫紙、炭筆，76×55
公分。
私人收藏

因此，倘若我們懷疑一張畫的精確性，就該以兩事自問：一是，藝術家究竟有無改變他所見外形的理由——藝術的故事展開來時，我們將有更多的理由。一是，除非我們肯定自己絕對是對的，畫絕對是錯的，否則千萬不要責難一件作品畫得不正確。人都有邊下「真的東西看起來並不像那樣子呀！」這個判斷的傾向，總認為自然萬物的形貌與我們所熟悉的圖畫相像。不久以前有項驚人的發現，可用來說明這一點。世世代代的人都看過馬奔馳，參與過

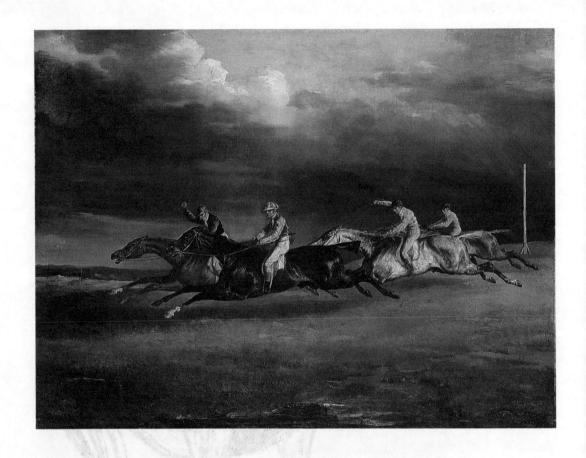

馬賽與打獵活動，欣賞過馬兒衝鋒戰場或追隨獵犬奔馳的畫和體育新聞圖片，而卻沒有任何人注意到，一匹馬跑起來「到底是什麼模樣」。圖畫所顯示的馬，通常都是伸直了腿，全速離地飛去——即如西元1820年法國大畫家傑里谷(Théodore Géricault, 1791-1824)描繪英國艾普遜(Epsom)賽馬場的畫中(圖13)所示。大約五十年後，照相機的性能已能攝下快速動作的馬匹時，所拍的快照證明畫家和觀賞者以前一直都是錯的。沒有一匹疾馳的馬，是以我們覺得「很自然」的方式來跑動的。正確的情形是：只要腿一離地，就接著踢出下一步了(圖14)。我們只要稍加思考，即可明白，若非如此，簡直無法前進。可是當畫家著手把這個最新發現的事實投射到畫面上時，大家又抱怨這幅畫似乎有點兒不對勁。

　　顯然這是個極端的例子，但類似的錯誤並不罕見。我們認為約定俗成的形式或色彩才是正確的，而且也只接受這些約定俗成的東西。小孩子常以為星星一定是星形的，可是自然並非如此；

圖13
傑里谷：
艾普遜賽馬
1821年
畫布、油彩，92×
122.5公分。
Louvre, Paris

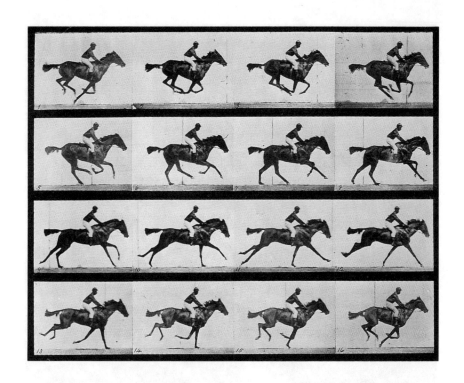

圖14
墨伯里奇：
奔馳的馬
1872年
連續攝影
Kingston-upon-
Thames Museum

堅持畫裡的天一定要畫成藍色，草一定要是綠色的人，就和這些小孩相去不遠。這種人一看到別種顏色，便會義憤填膺。但當我們設法拋卻綠草藍天這類的浮泛看法，好好注視這個世界，一如探險旅途中剛由另一個星球抵達此地，則會發現萬物往往有最出乎意料的色彩。畫家的感覺，就跟處於這種探險之旅一模一樣；他們欲重新觀察世界，拋棄肉色粉紅、蘋果黃或紅等既定概念或偏見。要擺脫此種先入觀念談何容易，可是一旦藝術家徹底擺脫了這些觀念，就能創作出最令人興奮的作品。我們做夢也想不到自然中有這種嶄新之美，可是這批藝術家卻能教導我們去觀察。跟隨著他們，向他們學習，那麼即使只是隨意向窗外一瞥，也將得到一種奇異的、激盪的心情經驗。

　　不肯拋棄原來的習性與偏見，是欣賞藝術傑作的最大障礙。我們對那些用不尋常方式呈現慣見題材的畫，總愛批評它「看起來不太對勁」。我們愈熟悉的故事便愈堅信它應該以相似手法來表現。特別是處理與聖經相關的題材，此種情緒越發高昂。大家

圖15
卡拉瓦喬：
聖馬太像
1602年
聖壇背壁裝飾畫
畫布、油彩，223×
183公分。
已損毀。
原藏Kaiser-Friedrich
Museum, Berlin

圖16
卡拉瓦喬：
聖馬太像
1602年
聖壇背壁裝飾畫，畫
布、油彩，296.5×
195公分。
church of S. Luigi dei
Francesi, Rome

都知道經典上未曾提及耶穌的長相，也曉得不能拿具體的人類形
象來表示上帝本人；我們現在所熟知的耶穌形象，只是由昔日的
藝術家創造出來的；儘管如此，有些人仍然認爲違反傳統形式就
是褻瀆神明。

　　其實，以最虔誠最謹慎的態度閱讀聖經的，往往就是藝術
家。藝術家企圖爲每一段聖經故事塑造出一幅全新的圖畫，他們
設法忘掉所有以前看過的畫，苦苦想像著聖嬰躺在馬槽裡，牧羊

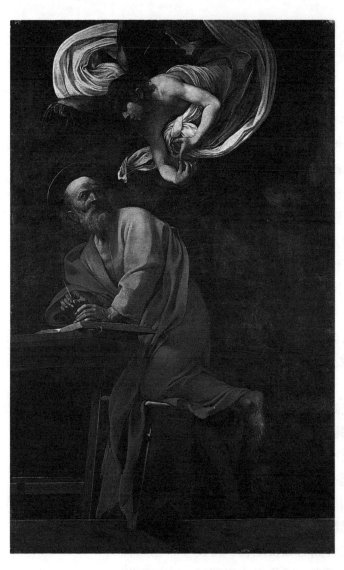

人來膜拜，或者漁夫開始傳佈福音時，究竟是什麼樣的情境。但是一位大藝術家拿前所未有的眼光創造新畫的這番苦心，卻往往使那些不用頭腦的人震驚，甚至引起他們的公憤。從古到今，這種事情可說是屢見不鮮。典型的例子，就曾發生在大膽富於革命精神的義大利畫家卡拉瓦喬（Michelongelo da Caravaggio, 1573-1610）身上。他被指派爲羅馬一座教堂的祭壇畫一張聖馬太像；規定畫中的聖人必須正在畫寫上帝的言語——福音，旁邊還得有位賦予靈感的天使。富有想像力而不妥協的年輕人卡拉瓦喬，苦思當一個年邁貧窮的工人，一個單純平凡的人突然坐下來寫一本書時，應該是個什麼模樣。於是他完成了一幅聖馬太圖（圖15），禿著頭、赤著髒腳，尷尬地抓著一冊大書，因勉強從事生疏的著述工作，而緊張得皺起眉頭；在馬太身旁畫了一位剛來自天堂的小天使，像老師教育幼兒般，溫柔地引導著工人的手。可是這個教堂的教徒懼怕犯下對聖人不敬之罪，憤怒地拒絕接受，卡拉瓦喬只好再試試。這一次他不冒險了，習慣上，天使和聖人該是什麼樣，他便怎麼畫（圖16）。他盡量畫得生動有趣，所以結果還是一張好圖，但我們總覺得它比第一張少了些真實誠懇的氣質。

　　上述故事說明了：因不正確的理由而討厭並批評藝術品的人可能造成怎樣的妨害。更重要的是，這個故事也使人瞭解到，我們稱之為「藝術品」的東西，並不是什麼奧妙的結晶，而只是人類為人類製造的產品而已。一張加上玻璃框子掛在牆上的圖，顯得多麼疏遠！一般美術館大多禁止觀眾去觸摸這些公開陳列的藝術品；而它們原本是該讓人動手撫摸，讓人為它商討、爭論、掛心的。請大家記住，畫裡的每一筆觸都經過藝術家的營思，在一幅畫完成前，藝術家可能百般的更改，或是考慮該在背景上留下或刪去一棵樹，或是為那神來的一筆意外地燦亮了一朵雲彩而愉悅，或因某位顧客的堅持而不情願地插入一些東西。目前在我們博物館和美術館牆上的繪畫或雕像，泰半不是要做藝術來公開陳列的，而是為某一特定場合與目的──當藝術家著手工作時，這目的已存在他內心──而做的。

　　相反的，我們局外人常常縈繫於懷的美與表現的觀念，藝術家反倒很少提到；雖然不能說沒有例外，但過去多少世紀以來都是這樣，現在情況也是如此。一部分原因是：藝術家通常是容易害羞的人，一想到要用「美」之類的堂皇字眼就感到渾身不自在，談到「表現情緒」及類似的口號更會覺得裝模作樣。他們把這些事情看得很自然，沒有加以討論的必要。這是一個理由，而且看來是一個很好的理由。此外還有一個理由：「美」在藝術家每日思慮中所扮演的角色，並不如局外人所想像的那麼重要。藝術家在構思、構圖，或思考是否已經完成一幅畫時，他所思慮的事真難以言辭形容。他可能會說他會擔心做得是否「得當」，也只有在我們明白他那謙虛的字眼「得當」所代表的意義時，才能對藝術家真正追求的東西有初步的瞭解。

　　我們也許可以從我們自己的經驗中去領悟個中道理。當然我們不是藝術家，我們可能不曾實地去畫一張圖，也可能從沒興起過這念頭。但這並不表示我們從未遭遇過這種類似藝術家生命內涵的問題。我急於要證明的是，世界上幾乎找不到一個絲毫不覺得有此類問題──即使是最細微的問題──存在的人。任何人只要試過以花瓶插花，為混合或變換花的顏色，而在這兒加一點，

那兒去掉一點的話，就會有奇異的經驗——也許他也弄不清自己想達到什麼樣的和諧狀態，但無形中卻平衡了這些形式與色彩。我們但覺這兒補上一塊紅色，便會整個改觀，或者這片藍本身不錯，可是跟其他的「配」不來，而偶然來一簇綠葉，似乎又使它「得當」起來。「別再碰它，」我們喊著：「它此刻真是無懈可擊。」我承認並非每個人插花時都如此小心翼翼，但幾乎每個人都有他想力求「得當」的事，也許只是想找一條與衣服相配的腰帶，也許只是要求碟中的布丁和奶油的份量均勻。這類事情雖然瑣碎，可是我們覺得太深或太淺的色調都會破壞平衡，唯有在某一關係下才會得當。

我們會批評那些為花、衣服或食物煩惱的人無事自擾，因為我們認為這些事不值得這麼費心。但是這種日常生活中，被視為不好而被壓抑或隱匿的習慣，卻出於藝術國度。藝術家在調配形狀或敷設色彩時，必然是挑剔到極點，他能看出色調與質感間的差別，那是我們難得注意到的。他的工作，比起我們日常生活裡所經驗的，更要複雜得多了。他不僅要調和兩三種顏色、形狀或韻味，還得與數不清的此類問題鬥法。在他的畫布上，可能有成百的色調與形狀，要他去調配到看起來「得當」為止。一塊綠色可能因為與一片強烈的藍色擺得太近，而忽然顯得太黃，——於是他感覺一切都糟蹋了，畫面出現一個刺耳的音符，他不得不從頭來過。他為這問題苦惱，或者會思慮得徹夜不眠，整天站在畫前，想辦法在這兒或那兒加一筆色彩，然後又擦掉——雖然你或我可能不會去注意這兩者有何不同。而只要他一成功，我們無不感覺他成就了一件不能再增減一分的東西，一件得當的東西——在我們這個不完美世界上的一個完美典型。

茲以拉斐爾（Raffaello Santi Raphael, 1483-1520）的聖母像之一「草坪上的聖母」（圖17）為例。無疑地，這幅畫美麗動人；人物畫得叫人欽羨，聖母凝視小孩的表情真扣人心弦。但是只要我們看看拉斐爾這幅畫的草圖（圖18），我們便可知道這些表情、筆觸並不是最讓他傷腦筋的，這部分他輕而易舉便達成了。他一再努力想掌握的，是人物間的得當平衡，是使整個畫面達到最和諧

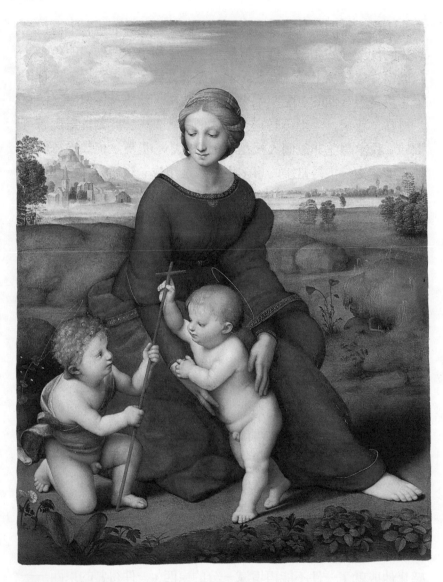

圖17
拉斐爾：
草坪上的聖母
1505-06年
畫板、油彩，113×
88公分。
Kunsthistorisches
Museum, Vienna

狀態所需的得當關係。由左邊角落的速寫，可知他想讓聖嬰走
開，再向後上方看著聖母，他試著將母親的頭部安於不同的位
置，以呼應嬰兒的動作。隨之又決定把聖嬰整個轉過來，令祂往
上瞧著聖母。接著又試另一畫法，引進了小聖約翰，但是不讓聖
嬰看她，卻叫祂轉頭望向圖外。然後再採用幾種別的畫法。最後，
顯然變得不耐煩了，把聖嬰的頭試過好幾個位置。在他的速寫裡
有好幾頁同樣的素描，他反覆研究如何能使這三個人居於最均衡

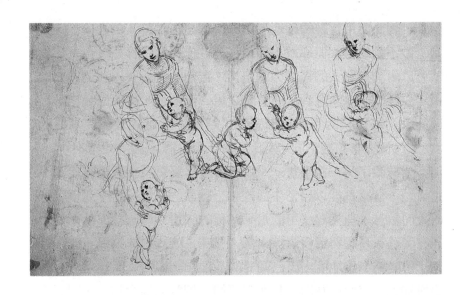

圖18
拉斐爾：
「草坪上的聖
母」的四個構圖
1505-06年
述描簿的一頁
筆、墨水，36.2×
24.5公分。
Albertina, Vienna

的狀態。若我們再看看他的成品，便會發現他畢竟達成目標了。畫中每一部分，好像都占對了位子；拉斐爾經過艱苦工作所獲得的姿態與和諧，似乎自然天成，得之毫不費力。然而叫聖母之美更美，叫嬰兒之可愛更可愛的，就是此種和諧的作用。

　　看到一位藝術家這樣奮力的求取得當的平衡，實在是件奇妙而感人的事。但如果問他爲什麼這樣做或那樣改的話，他可能無以奉告，他並不遵循某一固定規則，而只是自有心得。某些時期，還真有一些藝術家或評論家，企圖確立一些藝術法規。結果往往是這樣的——拙劣的藝術家嘗試運用這些法規，無一無所成　而傑出的大師打破法規，反倒造就一種前人所未思及的新和諧。英國畫家藍諾茲（Sir Joshua Reynolds, 1723-1792）正在皇家學院對學生解釋，不該把藍色畫在前景，而應盡在遠處的背景，地平線上漸漸消隱的山丘上。此時他的對手蓋茲波勒（Thomas Gainsborough, 1727-1788），卻想要證明這種學院法規大部分是無聊的，便畫了著名的「藍色男孩」，男孩的藍衣位在圖書中央前景，凱旋式地突出於背景的暖咖啡色中。

　　要設定藝術規則是不可能的，因爲我們無從預知藝術家希望達到什麼效果。或許，他甚至於要來個尖銳刺耳的音符，才覺得「得當」。正由於沒有規則能告訴我們，什麼樣的畫或雕像才算

得當，因此要用言辭精確地解釋爲何那是一件偉大的藝術品，通常是做不到的事。但那並不表示每一件作品都一樣好，也不代表不可以討論有關人的鑑賞力的事情。這類的討論要求我們觀察圖畫，愈觀察便愈注意到以前忽略之處。漸漸地，就能培養出數代藝術家用心臻至的那種和諧感受，這種感受越靈敏，便越能欣賞。「每個人審美觀不同，因此不須互相爭辯。」這話也許不錯，但不要抹殺了另一件事實──我們可以培養更高度的鑑賞能力。這又是一個誰都能以日常生活經驗來驗證的問題。對不習慣喝茶的人而言，一種攙混法可能跟另一種的味道完全一樣。然而他們若有閒暇、意願與機會去探索個人風味，或許會成爲真正的「行家」，能夠準確地挑出自己偏愛的品種和調混法；而後這方面的廣博知識，定會被應用到其他需要精選細配的混合物上，因而更增加他們的生活樂趣。

大家公認，藝術鑑賞力要比食物或飲料的複雜多了。它不光是去發現各種微妙滋味芳香的問題，而是更嚴肅更莊重的事情。大師們爲了傑作，都是全力以赴，受過苦難，流過血汗，當然有權力要求我們至少試著去瞭解他們所要表達的東西。

學習藝術是沒有止境的，總有新東西要你去發掘。我們站在偉大的藝術品前，每次觀感都會不同，好像活生生的人類般地不會竭盡，不可預測。它是個自有獨特法則與奇異經驗的動人世界。任何人都不該認爲他懂得它的一切，因爲確實沒有人能懂得。更重要的是：欣賞藝術品時必須具備一顆新生的心，隨時準備抓住任一暗示，與每一潛藏的和諧起共鳴；我們需要一顆不被堂皇字眼與老套言辭所攪雜的心。對藝術完全不懂的，當然比充內行的半調子好多了。假充內行是危險的，比方說，有些人從我這一章列舉的簡單論點中，知道了某些偉大藝術品並沒有明顯的表現出美之特質，或正確的素描技巧；但他們竟爲這點知識驕傲，以至於假裝成只喜歡那些不美也畫得不正確的作品。他們常恐懼著如果自己承認喜歡極爲甜美或動人的作品，就會被視爲不學無識之輩。其結果是，他們會成爲俗不可耐的人，不能由藝術得到任何樂趣，而把他們實際上厭惡的一切東西稱爲「非常有

趣」。我恨爲任何此類的誤解負責，我寧可別人不相信我的話，也不願他們不經過批判就全盤接受我的觀點。

　　下面各章，我將討論藝術史，亦即建築、圖畫、雕像的歷史。我想，知道它們的歷史，多少可幫助我們瞭解藝術家爲何要以特殊方式創作，爲何要造成某種特定效果。最重要的，它是個磨銳觀察藝術品特性眼力的好法子，可以增強辨別微妙差異的能力。唯一的學習秘訣，即是就藝術本身去鑑賞藝術。但不管什麼方法，都免不了危險。我們常會看到一些人拿著展覽目錄，穿梭於美術館，每停在一幅畫前，便急著尋覓號碼，用手指對讀手中的冊子，一找出標題或人名就繼續往前走。他們還不如留在家裡算了！因爲他們根本不是來看畫的，只是在查閱目錄而已。這是一種心靈上的電流短路，根本和欣賞畫扯不上關係。

　　懂得一點藝術史的人，有時也會掉入同樣的陷阱。當他們看到一件藝術品時，並不停下來仔細瞧瞧，而寧可在記憶裡尋找那些專用名詞。他們聽過林布蘭特以其Chiarosuro——代表明暗法的義大利術語——著稱，因此當他們看見一幅林布蘭特作品時，便自作聰明地點著頭，一面呢喃：「奇妙的Ohiarosuro！」一面踱到下一張畫前。我要坦白聲明半調子與裝腔作勢的危險性，因爲我們都禁不起這種誘惑，而像我寫的這麼一本書，可能更增加其誘惑力。我高興助人開開眼界，但不希望大家因此而漫言無忌。自以爲聰明的談論藝術並不困難，因爲在這許多不同的背景下使用的這些批評字眼早就失去了它的精確性而變得浮濫了。而用清新的眼光來觀賞圖畫，或在其中從事探險之旅，則是相當困難但有報償的工作，誰都不知道會從這番藝術之旅裡，帶些什麼東西回家。

1

奇妙的起源
史前與原始居民；古代美洲

對於「藝術是如何肇始」的這個問題，我們知道的並不比「語言是如何發軔」來得多。如果認為藝術就是建造廟堂與房屋、製作圖畫與雕塑、或編織服飾花樣，那麼世界上沒有一個民族是缺乏藝術的。反之，把藝術視為是美麗的奢侈品，只宜在博物館與展覽會上供人觀賞，或專作豪華客廳的珍貴飾物之用，那麼我們就應該瞭解，這種闡釋是最近才發展出的，是昔日的大建築師、畫家或雕刻家做夢也想不到的。以建築為例，最能讓人領悟此種觀念上的差異。大家都曉得世上有許多美麗的建築物，其中有些不愧為藝術品，但所有建築幾乎沒有一棟不是為某一特殊目的而蓋的。把這些建築物當做祭拜、娛樂或居住處所來使用的人，實用價值總是他們的首要鑑識標準。不管喜歡或不喜歡這些建築物的設計或結構比例，他們都會感激優良建築師不僅為實用，更為求「得當」所做的努力。

以前的人看待繪畫與雕像的態度也差不多是這樣的，人們把它們視為具有特定功能的物品，而不是單純的藝術品。不知房屋是為什麼目的而建造的人，是個差勁的鑑識家。同樣地，倘若我們對從前的藝術所要服務的目標毫不知情的話，恐怕就無法去瞭解它們了。愈是早期的歷史，藝術所要服務的對象，便愈發顯得確定且奇特。

如果我們離開城鎮，來到農村；或者離開文明國家，旅行到仍過著原始生活的地區，都可印證上述的道理。我們稱這些民族為「原始人」，並非因為他們比我們單純——其思維程序往往比我們更複雜——而是因為他們比較接近一切人種初現時的情狀。對這些人說來，建築與雕像的用途是沒有什麼區別的。茅屋是用

來遮避風雨與陽光，並阻擋那些創造風雨太陽的神靈；而雕像則用來抵抗如自然力般真實的其他力量。換句話說，圖畫與雕像的作用是在使法術生效。

除非我們進入原始居民的內心，找出是什麼經驗使得他們把圖畫當做充滿力量的實用東西，而非美觀之物，否則便無法明白這些奇怪的藝術起源。我認為要獲得這種感受，並不很困難，需要的只不過是一點意志，去絕對誠實地面對自己，看看我們身上是否沒有「原始」質素。何必從冰河時期說起，就從我們本身開始吧！假定我們有一張心愛的優勝選手的圖片刊登在今天報紙上——我們會樂於用針挑出那眼珠嗎？會覺得就像在報紙的其他地方挖個洞般地無所謂嗎？我不以為然。儘管我清醒地告訴自己，這樣做對我的朋友或我心目中的英雄並沒什麼妨礙，但是仍然隱約地對傷害這張圖片感到遲疑為難，多少總會留下一個荒謬的感覺：對圖片之所做所為，就等於施之於它所代表的真人一樣。

圖19
野牛
15,000-10,000BC
西班牙阿塔米拉山洞壁畫

如果我所說的怪異而不合理的觀念，真的存在原子時代人們的腦海裡，那麼散居各地的原始人種會有這種觀念，也就無須大驚小怪了。世界各地的巫師或巫婆，都企圖用這類方式來施用法術，他們做出敵人的人像，戳穿那個可憐的玩偶胸膛，或者燒毀它，祈盼他的敵人也遭受同樣的痛苦。甚至於在英格蘭，每年11月5日「火藥事件日」這一天，人們要燒掉主犯發基斯（Guy Fawkes）的肖像，便是這種迷信的遺風。原始民族對於何者為真、何者為圖，有時根本分辨不清。有一次，一位歐洲藝術家在一個非洲村落畫了一張牛的素描，那兒的居民悲嘆道：「如果你把牠們帶走，我們將靠什麼生活？」

圖20
馬
15,000-10,000BC
法國拉斯考克山洞壁畫

所有這些怪異念頭均有其不容忽視的涵義，因為它們可幫助我們瞭解流傳至今的最古老繪畫——一些如同任何人類技藝痕跡一樣古老的畫。可是在19世紀，當它們首度被發現於西班牙（圖19）和法國南部（圖20）岩窟壁上時，考古學家拒絕相信那麼鮮活逼真的動物畫像，是出自於冰河時代人類的手筆。直到後來，又在同一地區發掘了石塊和骨頭做的簡陋器具，才令人逐漸相信這些野牛、巨象或馴鹿圖畫，真是獵取它們的人塗繪上去的。

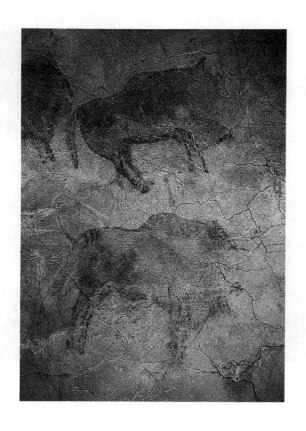

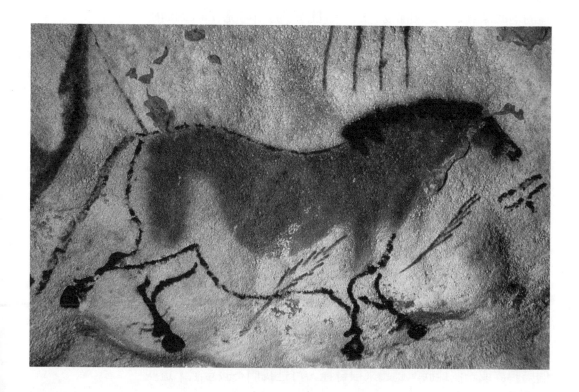

走下這些洞穴，有時穿過狹長的通道，深入山的黝暗處，猛地抬頭，看見導遊的手電筒下亮出一幅公牛圖，真是奇異的經驗。沒有一個人會僅只爲去「裝飾」它，而匍匐進入這麼陰森而難到達的地底深處，這是顯而易見的。而且除了拉斯考克(Lascaux)山洞的一些畫(圖21)以外，這些畫很少是清楚地分布於穴居屋頂牆上的，反而常是沒系統、相互重疊地塗畫在一起。有關這個現象最可能的解釋，就是說它們是那種以圖模擬實物的全球性信仰的最古老遺跡；換言之，這些原始獵人以爲只要畫出欲擄獲之物的圖——或者再以矛或石斧刺擊之——那麼真實動物就會屈服於其力量之下。

當然這是臆測——但是今日有些部落居民，對藝術的利用仍保留古老習俗，使得這個臆測得到強而有力的支持。就我所知，目前的確找不出這樣施行法術的；但對他們而言，多半的藝術都和圖像力量這類的概念密切相關。目前還有只使用石器的原始居民，他們依然把動物像塗繪在岩石上，以祈能以法力捕獲牠們。有些種族在定期節慶中，扮成動物，模仿動物，跳著莊嚴的舞蹈。他們多少也相信，這將帶給他們制伏獵物之力。有的甚至相信，如同神話所述，某些動物與他們有關聯，整個族是一個狼族，一個烏鴉族或一個蛙族。聽起來很奇怪，可是我們不該忘記，這些

圖21
法國拉斯考克
山洞
15,000-10,000BC

概念離開今日並不如想像中那麼遙遠。

　　羅馬人相信羅馬的開國之君羅謬勒斯（Romulus）和其孿生兄弟雷謬斯（Remus），均是由母狼哺育長大的，所以羅馬的丘比得神殿（Capitol）就設置一座母狼銅像，直到最近，在通往丘比得神殿的台階旁，仍然放著一隻關在籠子裡的母狼。雖然特勒發格爾廣場（Traflagar Square）上看不見活獅子，但英國之獅卻活躍在諷刺插圖周刊*Punch*雜誌上。當然，家徽或漫畫的象徵作用，與土著處理他們稱之為動物親戚的圖騰（totem，土人用作家族或種族象徵而崇拜的自然或動物像），所表示的嚴謹態度之間有很大的差別。土著經常活在一種他們可以同時是人、也是動物的夢境裡。許多部落舉行特別慶典時，那些戴上動物面具的土人，彷彿覺得自己已經轉化成烏鴉或熊。這種情形頗似小孩子喬裝海盜或偵探的遊戲，常會玩到不知扮演與現實的分野；但是，小孩的周圍就是成人的世界，常有人提醒他們「不可以太吵鬧」，或者「該是睡覺的時候了」。而原始居民卻無別的世界來干擾其幻境，因為全體部落成員，都參與喬扮夢幻遊戲的慶祝舞蹈和儀式。他們由上一代學得慶典涵義，沉迷其中，以致絲毫沒機會步出那個世界或用批評的眼光觀察自己的行為。就像「原始人」一樣，每個人都有自認為天經地義的信仰，除非他人質疑，我們根本不自知。

　　這一切好像跟藝術沒什麼關係，事實上卻以各種方式影響了藝術。許多藝術品的目的，是要在這類奇怪儀典上扮演某個角色；因此，重要的不是一件雕刻或繪畫按我們的標準看來美不美，而是它有無「作用」，它能否發揮法力？此外，藝術家所效勞的族人們，確知每一形狀或顏色代表什麼意義，因而不希望有所更張，他只要運用其技巧和知識，把工作做好就行了。

　　在我們身邊就有這種類似情形。國旗的顏色不是隨你高興就能任意改變的，結婚戒指也不是任人隨意佩戴或調換的裝飾品。然而在人類生活裡，既定的禮儀和習俗範圍內，仍可依著個人的愛好或技巧，作相當幅度的選擇或改變。想想聖誕樹吧，基本格式乃按習俗傳下來，但每個家庭還真有自己的傳統與偏愛，當點綴樹的時刻來臨時，還是有不少事情可以自己作主。這一根樹枝

上該有蠟燭嗎？那上頭的金屬亮片夠嗎？這顆星會不會太重？這一邊是否超載了？對局外人而言，整個過程說不定顯得很怪，他也許認為沒有金屬亮片會好看得多；但知道個中意義的當事人，認為照著自己的想法去裝飾聖誕樹，卻是一件重大的事。

　　原始藝術是在預定的限制下創作的，但也為藝術家保留顯露性格的餘地。某些部落藝匠的精巧技術，著實令人稱奇。提到「原始藝術」時，我們該記住，這並不意味這些藝術家對其技藝僅具原初的知識。相反地，許多偏遠土著已經就雕刻、編籃子、製革、金屬細工等方面，發展出一套驚人的技藝來。看到用來做這些精品的工具是這麼簡單，我們不得不嘆服這些原始藝匠的毅力與信心了，這是他們經由多少世紀的專門研究才磨練出來的。比方紐西蘭的毛利族，在木刻上（圖22）已達到巧奪天工的地步。當然，一件不易製作的東西，不一定就是一件藝術品，否則，用玻璃瓶做成帆船模型的人，就可名列大藝術家的行列了。但是這種部落藝品的精巧程度，足以推翻常人以為這些作品顯得怪異，乃是因其技巧有限的想法。

　　這些藝品不同於我們的作品之處，並不是其技藝水準，而是其「觀念」。首先應該強調的就是這一點，因為整個藝術的來龍去脈，並不是一個技巧如何演進的故事，而是一個觀念與需求不斷變化的史實。有愈來愈多的出土實物可以證明，部落藝術家在某種情況下產生的作品，其模仿自然的能力，與西方大師最純熟的作品同樣正確。數十年前在奈及利亞發現的一些銅雕頭像（圖23），可說是極其逼真動人的塑像；它比西方大師的作品早了好幾

圖23
奈及利亞的黑
人頭像
12-14世紀
青銅，高36公分。
Museum of Mankind
London

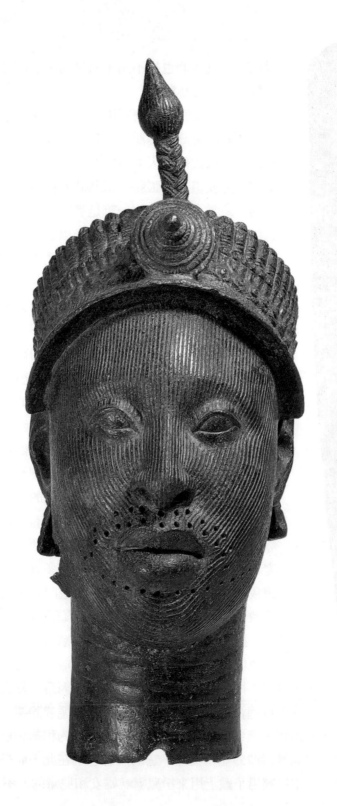

世紀，而且我們也找不出土著藝術家有向外界學得技巧的跡象。

　　那麼，到底是什麼原因，使得部落民族的藝術看起來高深莫測呢？我們必須再度反顧自身，來做個人人都可做的實驗。拿出一張紙，隨便畫上一張臉，畫個圓圈代表頭，直的一筆當鼻子，橫的一筆是嘴巴，然後瞧瞧這沒有眼睛的東西，它面露難以忍受的悲愁吧？可憐的傢伙，他看不見。我們覺得必須「給它一雙眼睛」──加上兩個點。於是它終於能看得見我們了，真是鬆了一口氣！對我們來說，這只是個玩笑，土著卻不然。一根木柱若是加上簡單臉容，在他們看來跟原先就完全兩樣了，他們覺得那是代表魔力的標記，只要有了眼睛，就不須再做別的加工使它更像真人。擅長雕刻的玻里尼西亞人，做了一個叫做「歐洛」（Oro）的戰神像（圖24），它並不很肖似真人，而只是一塊纏滿纖維的木頭，只由纖維編辮大略顯示他的眼睛和手臂，但已足以使這根柱子看來具有超自然力量了。到此，我們猶未真正進入藝術國度，然而塗鴉的實驗可教給我們更多東西，讓我們盡可能地試畫各種面貌，把眼睛由點狀改成十字形或其他絲毫不像真眼睛的形狀，把鼻子變成圈狀，嘴巴成卷軸狀，只要大致仍在相關位置上，就不會太離譜。而對土著藝術家來說，這些不同畫法卻具有深刻的意義，因為它教導他們依據自己最喜歡或適合他的藝品形狀，來塑造體態或臉龐，效果或許不十分逼真，但會保有我們最初塗鴉所欠缺的和諧和統一。新幾內亞的面具（圖25）並不美麗，它的用意也不在此，而是在部落慶典時，由年輕男子戴上用來扮鬼嚇唬婦女和兒童的。不

圖24
大溪地「歐洛」
戰神像
18世紀
木材、纖維、雕織，
長66公分。
Museum of Mankind
London

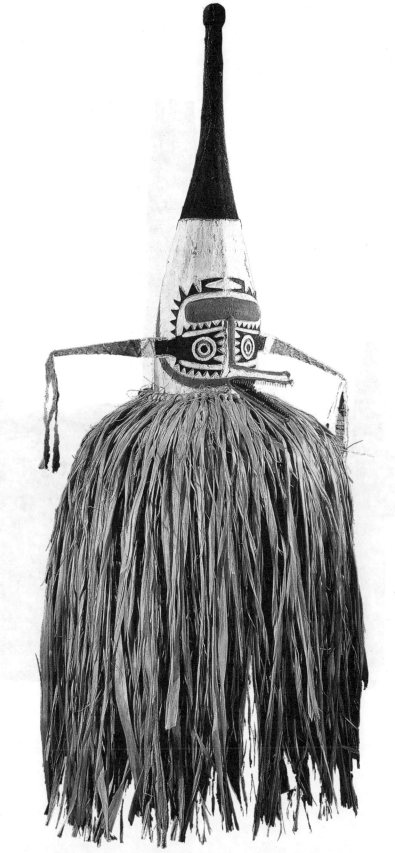

圖25
新幾內亞部落慶
典用面具
約1880年
木材、樹皮布、植
物纖維，高152.4公
分。
Museum of Mankind
London

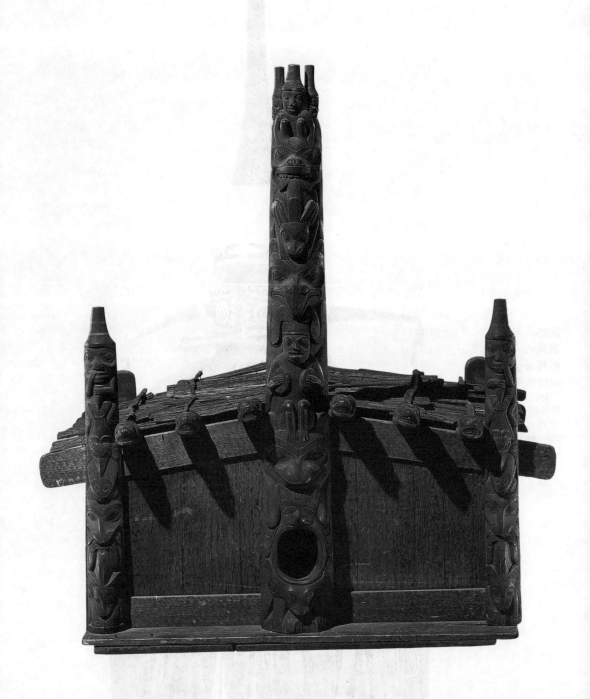

管我們覺得這個「鬼」迷人或惡心，藝術家以幾何形式塑造這張臉的方法，的確有令人滿意之處。

有些地方的部落藝術家，發展出一套精密的體系，以裝飾風格來呈現其神話人物與圖騰。例如北美洲的原住民藝術家，對自然形象有敏銳的觀察，但卻將它和對物體實貌的忽視混合起來。由於他們以打獵為生，對於老鷹的鉤形嘴，或海狸耳朵的形狀這類事，當然最清楚不過了；但他們認為只要其中一項特徵，就能代表整個物體；一個帶有鷹喙的面具，就是一隻鷹。

在西北部海達族（Haida）酋長家門前的三根圖騰柱上（圖26），我們所看到的只是一堆醜面具；但對土人而言，這些柱子卻述說著他們族裡一個古老的傳說。我們也許會對傳說的本身，和它的表現法所顯示的怪異而不連貫感到茫然；但不應該再為土著觀念的異於我們而吃驚了。

圖26
西北海岸印第安海達族酋長家的模型
19世紀
American Museum of Natural History, New York

> 從前夸坤村（town of Gwais Kun）有個青年，整天愛睡懶覺。直到有一天岳母批評他，使他感到慚愧，遂決定離家去殺湖中一頭專吃人和鯨魚的怪獸。靠著一隻神鳥的幫忙，他在樹幹上吊了兩個小孩當餌做陷阱，終於抓得怪獸然後穿上獸皮去捕魚，把捕得的魚按時擺在岳母家門前台階上。她對這些意外的奉獻感到洋洋得意，以為自己一定是個有法力的巫婆。最後這青年把謎底揭開了，她就因羞窘而死。

這故事所有成員都出現在中間的柱子上。入口處下邊的面具代表鯨魚，上邊的面具是怪獸，然後依次往上是不幸的岳母形象，助英雄一臂之力的尖喙鳥，著獸皮的的青年和抓得的魚，最上頭的人形則是為餌的孩童。

外人易將這類作品當做沒由來的即興之作，而實際製作者卻把它看得很嚴肅。他按村民的意思，以簡陋工具，花上多少年的時間，去雕刻這些巨柱；有時村子的全體男子都來幫忙。它是一位權威酋長寓所的標記與榮譽。

不經解釋的話，我們便無從瞭解這件伴藏無限愛心與勞力的雕刻品的含意。原始藝術作品的情形，經常如此。像這具阿拉斯

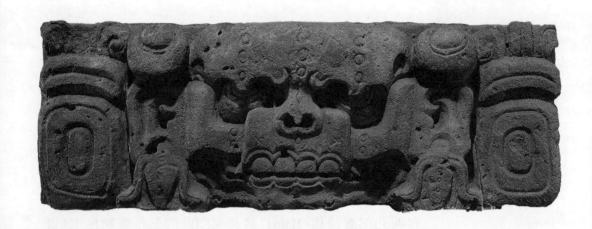

加面具（圖28），我們只覺得它俏皮動人，除了滑稽外別無他意。
其實，它顯示一個臉沾血跡的山間噬人惡魔的形象。我們也許不
瞭解它的意思，但可以欣賞自然形狀被轉化成圖案時的完美手
法。許多此類從藝術發源時期以來的奇妙的傑出作品，其確切意
義雖不可考，卻不妨礙後人對它們的欣賞和讚美。古代美洲偉大
的文明，今日可見的就剩下他們的「藝術」了。我為藝術加上引
號，並非表示那些神秘的建築與雕像欠缺美感──其中有些還真
的相當迷人，而是說我們觀賞時，不應以為它們的目的是在於娛
樂或「裝飾」。

　　在當今宏都拉斯一座廢墟的祭壇上，發現的死神頭像（圖
27），令人聯想到恐怖的供奉人頭之宗教儀式。雖然這些雕刻的真
意鮮為人知，但是學者那種設法探究其中秘密的撼人努力工夫，
足以教導我們如何去和其他原始文化的作品相比較，當然，這些
民族並不真的很「原始」。當十六世紀的西班牙和葡萄牙征服者
來此時，墨西哥的土著阿芝特克族（Aztec）與秘魯的印加族
（Incas），正統治著強大的帝國；中美洲早期的馬雅族（Mayas），
也已建造了大城市，發展出一套書寫與曆法制度；這些都不是「原
始」的文物成就。哥倫比亞以前的美洲原始居民，像奈及利亞的
黑人一樣，能將人類的顏面，表現得栩栩如生。

圖27
馬雅石製祭壇上
的死神頭像
宏都拉斯，約500-60
年
34×104公分。
Museum of Mankind
London

圖28
阿拉斯加一儀式
用面具
約1880年
木材著色，37×25.
公分。
Museum für Völker-
kunde, Staatliche Mu-
seum, Berlin

圖29
古秘魯人所製呈
獨眼人物狀器皿
約250-550年
陶土，高29公分。
The Art Institute of
Chicago

圖30
墨西哥阿芝特克
族雨神特勒克像
14-15世紀
石材，高40公分。
Museum für Völker-
kunde, Staatliche Mu-
seum, Berlin

　　古秘魯人喜歡把某些器皿，做成人頭模樣（圖29）。我們若覺得此期文明的產物顯得生疏而不自然，其中關鍵多半是因為它們所欲傳達的觀念與我們不同。

　　墨西哥出土的雨神特勒洛克（Tlaloc）像（圖30），係成於被征服前夕的阿芝特克時代。在這熱帶地區，雨是生死攸關之物，沒有雨，五穀不熟，就會有饑荒降臨，難怪雨神和雷神在人們心目中，象徵著嚴厲威武的魔王。他們把天空的閃電想像成一隻大蛇，許多美洲人因此視響尾蛇為一種神聖強大之物。細觀特勒洛克像，可見其嘴乃由兩個相向的響尾蛇頭構成，從顎下伸出大毒牙，鼻子的形狀像扭曲的蛇軀，連眼睛也可看做盤捲起來的蛇。這種不按既有的形象而憑空「杜撰」出的一張臉的表現法，與我們「雕像必須逼真」的概念，相去有多遠！我們大略可以測知採用此種手法的理由；用賦有閃電威力的神蛇之身來，塑造雨神的形象，著實恰當。我們若設法進入這些創造超人偶像者的心理狀態，便會領悟到早期文明的形象塑造，不僅與法術和宗教有關，同時也是最初的書寫形式。古墨西哥藝術裡的神蛇，既是響尾蛇之畫像，也可演繹為閃電標記，更可視為是祭祀或咒喚雷雨的符文。我們對其神秘起源所知極為有限，但若想明瞭藝術的故事，則得時時牢記，圖畫與文字一度曾是真正的血親。

澳洲土人在岩石上描畫圖騰式的捲尾小動物圖案。

2

通向永恆的藝術
埃及、美索不達米亞、克里特島

　　藝術以不同的形態存在於地球的每一個角落，然而若把藝術史看做是一種持續的努力，那麼它並不是起源於法國南部的洞窟，或北美印第安部落，這些奇特的開端與我們這個時代沒有什麼直接的關聯。而大約五千年前尼羅河谷所產生的藝術，則由大師傳給門徒，門徒傳給愛慕者或臨摹者，直接的傳遞下來，與現代藝術相銜接。我們都了解，希臘大師曾拜埃及人為師，而我們又全是希臘人的學生。因此，埃及藝術對我們實有莫大的重要性。

　　無人不知埃及是金字塔之鄉（圖31），那些石頭砌成的山，矗立在遠古的遙遠地平線上，像飽經風霜的里程碑。它們的外貌儘管迢遙神秘，卻在細訴著它們自己的身世。它們訴說著一個組織完密得能在一個帝王有生之年堆起如許巨塚的國度，告訴我們那兒的帝王如許富裕強大，竟能強迫千千萬萬的工人和奴隸，歲歲年年，流血流汗，去鑿挖曳拉石塊到建築場地，以最原始的辦法把它擺置成足以容納帝王之身的墳墓。沒有任何帝王與人民，會做只為了一個單純的紀念建築物，而賠上這麼龐大的金錢、人力、時間與精力的。事實上，我們知道金字塔在這些帝王與臣民的眼中，還具有實質上的重要性。古帝王被視為一個掌握無上權力的天神化身，當他離開世間時，必定再度歸升他所來自的天國，而聳入雲天的金字塔就是用來助他成功地歸升的。人們盡量不使他的聖體腐敗，因為埃及人相信必須保全肉身，才能使靈魂在未來繼續活下去，所以他們不厭其煩地在屍體上塗抹防腐香料與藥物，再用布條紮裹。金字塔就是為了帝王的木乃伊才蓋起來的，他的聖體裝入石棺，擺在正中央，停棺室周圍到處寫上符咒與魔法，

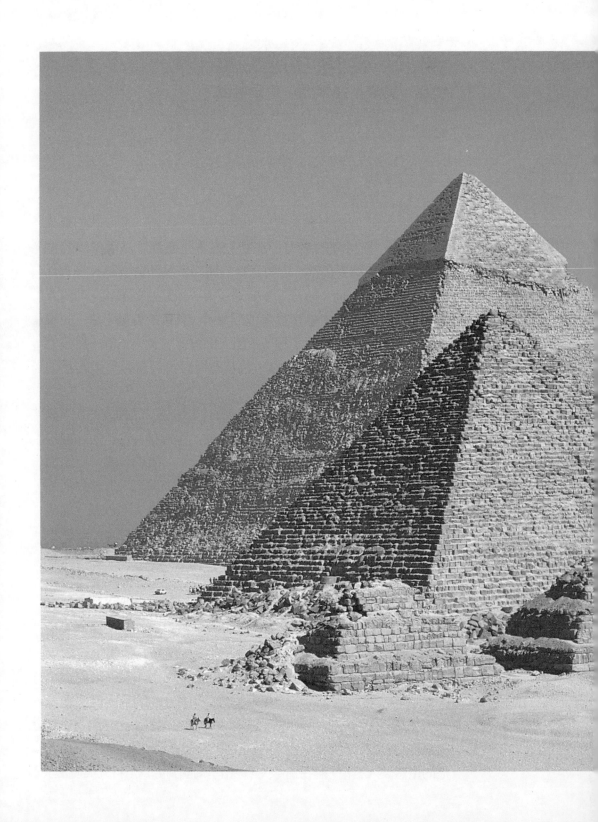

圖31
基沙大金字塔
約2613-2563BC

幫助他通過旅程，登向另一世界。

　　能說明「古老信仰」在整個藝術史中扮演著什麼角色的，並不只是這些早期的人類建築遺跡。埃及人認爲，保存肉體還不夠，如果能同時保留這些帝王的相貌的話，便可加倍保證他能永遠活著，於是令雕刻家用堅硬不滅的花崗石來雕琢帝王頭像，置於無人看得見的墳內，咒祝其靈魂經由此形象而能繼續生存。埃及文「雕刻家」的意思，其實就是「使人續活者」。

　　起初，這些儀式是國王專用的；不久，皇室貴族較小的墳，也繞著國王的陵寢整齊地排列起來；漸漸地，每一位尊重自己的人也都爲其身後事設想，紛紛訂做昂貴的墳墓，放置自己的木乃伊和雕像，他的靈魂便在此安息，並接受食物與飲料等祭品。一些金字塔時代──「舊王國」的第四王朝──的早期雕像（圖32），是埃及最美麗的藝術品，它們散發著令人難忘的莊嚴與純樸氣質。我們看得出，雕塑家並沒有阿諛模特兒，或企圖特意去刻畫稍縱即逝的表情，他只掌握要點，而省略較不重要的細節。也許就因爲此種對人頭基本形狀的全然專注，才能使這些肖像讓人如此印象深刻。儘管它接近幾何式的硬直，卻不似第一章論及的土人面具（頁47、51，圖25、28）那麼原始，也不像奈及利亞藝術家手下的自然主義肖像（頁45，圖23）那麼逼真。卻將對自然的觀察與整體的規律，冷靜和諧地融合在一起，看似真人，而又高深莫測耐人尋味，委實動人。

　　所有埃及藝術的特性，在於這種幾何規律和細察自然的交織，在研究裝飾墳墓牆壁的浮雕與繪畫時，最能領會這項特性。「裝飾」這字眼，其實並不適用於只供死者靈魂觀賞的藝術；因爲它們的用意不在被人觀賞，而在「使人續活」。在恐怖的遠古時期，一度有個習俗，有權勢的人死時要求僕人與奴隸陪葬，一路扈從他到來世。後來，這做法被認爲太殘酷或太奢侈，遂用藝術取代真人。埃及墓中所發現的圖畫與模型，大都基於這種爲靈魂在另一個世界提供友伴的觀念，這種信仰普遍存在於許多早期文化中。

　　這些浮雕與壁畫，向我們展示了一幅數千年前埃及生活寫實

圖32
頭　像
約2551-2528BC
基沙一墳內出土
石灰岩，高27.8公分
Kunsthistorisches
Museum, Vienna

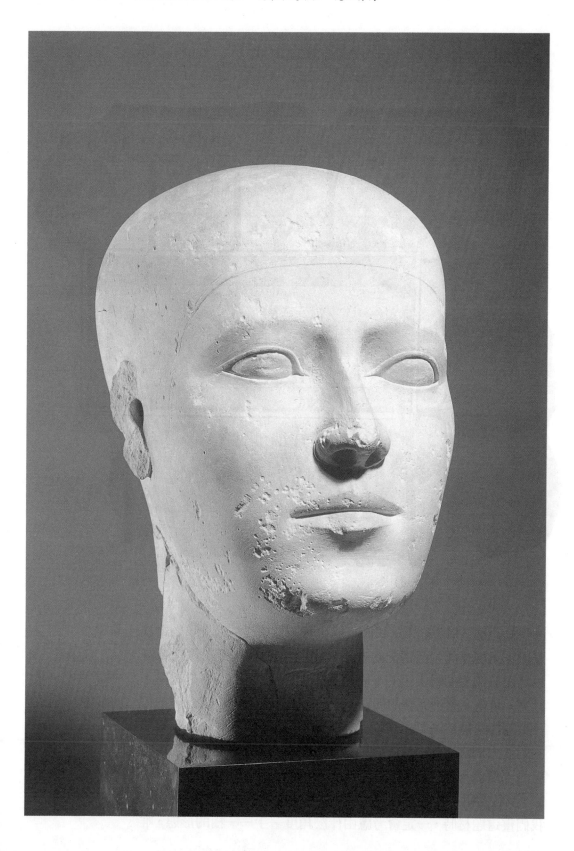

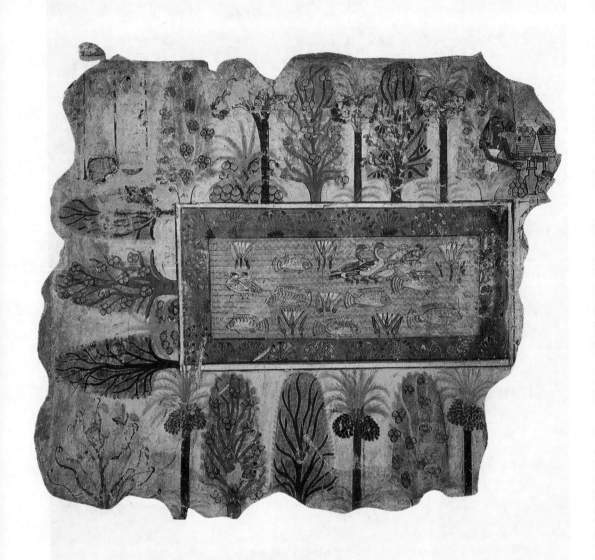

圖33
尼巴曼的花園
約1400BC
底比斯古墓中壁畫
64×74.2公分
British Museum,
London

的生動畫面。乍看之下，我們可能會有不知所措的感覺，因為埃
及畫家呈現實際生活情況的方式，和當代畫家迥然有別；這或許
也是由於兩者的繪畫目的不同之故。他們最擔心的，不是漂亮不
漂亮，而是完整不完整的問題。這些藝術家的職務，就是要把每
一事物盡可能清晰且永久地保存下來，所以他們不從呈現在眼前
的角度去描寫自然；而是依照記憶來繪畫，嚴守著確保畫中所有
東西都要表現得完美清晰的規則。實際上，他們的手法不像畫
家，反較接近於繪製地圖者。以一幅花園池塘的畫（圖33）為例，
我們畫這題材時，一定會考慮由什麼角度著手——樹的形態，唯

有從旁邊才看得清楚，池塘的形狀則該由上往下望，這是兩個不一致的角度；可是埃及人不在乎這個問題，他們單純地就把池塘畫成由上頭看，樹由旁邊看的樣子，而池中的魚與鳥，若由上面看來便不易辨認，於是又畫成側面像。

從這幅簡單的圖畫中，我們不難瞭解這些藝術家的繪畫程序。小孩子也常用類似的方法，但埃及人對這方法的運用，要比小孩前後一致得多了。每樣東西都必須從最能顯示它特性的角度來呈現。圖34顯示出這一概念應用到人物浮雕上的效果。頭部可以由側面看得很清楚，因此便從旁邊來畫；而說到人的眼睛，我們就想到它從正面看起來的樣子；結果，一個應該屬於正面像的眼睛，被移植到側臉上。軀幹的上半部——肩膀與胸部，由正面看最清楚，如此才顯得出手臂是怎麼跟身體連結起來的；但動作中的手臂與腿部，卻得由旁邊看才清楚。為了符合這些「看得清楚」的原則，畫中的埃及人才會出落得如許奇異地平坦與歪扭。埃及人更進一步地發現，從外側不易看出兩隻腳的形狀，同時他們又比較喜歡大腳趾頭向上的簡明輪廓，因此兩隻腳都從內側來描繪，於是這個浮雕中的人物看來好像有兩隻左腳。我們不應該認為埃及藝術家會把人想成就是這副模樣；他們只不過是追隨著一個規則，這個規則讓他們能把一切他們認為重要的東西納入人類形式。這種固守規則的作風，也許與他們不可思議的法術目的有關係，因為一個手臂被「縮短」或「割掉」的人，怎麼能夠攜帶或接受奉獻的祭物給死者呢？

埃及藝術，往往不是基於藝術家在某一特定時刻所「見到」的東西，而卻

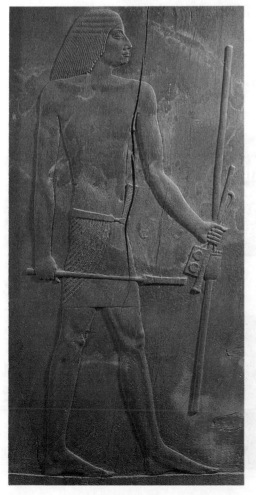

圖34
希西爾肖像浮雕
約2778-2723BC
刻於他墓中的木門
上，高115公分。
Egyptian Museum,
Cairo

根植於他對某人或某情景所「知道」的情況。他從所知道的、所學得的形式中，鍊製出自己的表現手法，就像土著藝術家是根據他所熟練、所能支配的形式來塑造人物一樣。藝術家投入作品中的，除了形式與狀態以外，更包括了這些形態的象徵意義。我們有時候稱某人爲「大老闆」，而埃及人就把老闆畫得比僕人或妻子更大些。

　　只要我們掌握了這些規則與習俗，便可以瞭解這些記錄埃及人生活的繪畫語言。從一幅作於西元前1900年左右，「中王國」時代的埃及貴人墓中的壁畫上(圖35)，我們可以看到這些藝術構圖的通則。圖中的象形文字題辭，告訴我們這個貴人是克奈霍提(Chnemhotep)，以及他一生得過什麼頭銜和榮譽。他是東部沙漠的行政長官、古夫(Menat Khufu)的君主、法老王的股肱之臣，他熟悉皇家禮儀，監管所有祭司，是太陽神霍勒斯(Horus)與死神阿奴畢斯(Anubis)的祭司，所有神職人員的領袖。左邊描繪他用堅木

圖35
克奈霍提墓中壁畫
約1900BC
原件摹本，取材自
Karl Lepsius, *Denkmäler*
(1842).

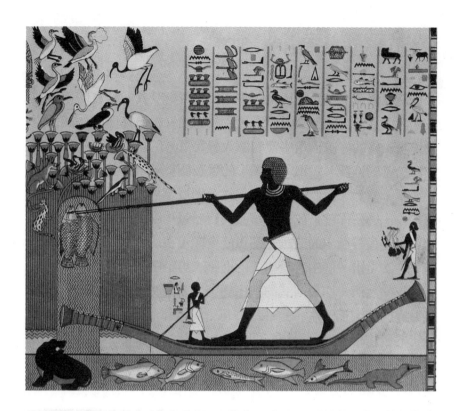

圖36
圖35的細部

武器出獵野禽，隨行的有妻子雪蒂（Kheti）、妾雅德（Jat），及一個兒子；雖然這個兒子在圖中占的身量很小，但卻是個邊疆指揮官！下邊橫飾帶部分，畫出那些位於指揮官曼圖霍提（Mentuhotep）下方的漁人，有著豐富的漁獲。克奈霍提再度出現於門上端的圖中，這次他以網來誘捕水禽。我們明白埃及藝術家的表現手法以後，便很容易看出他們是怎樣發揮這個手法的。誘捕者藏坐於蘆葦簾子之後，手中握著一條銜接在張開的網（從上面看）上的繩子，當鳥來食餌時，他便振動繩子，網就會將鳥圈圍起來。克奈霍提身後是大兒子那克特（Nacht），以及兼管營造墳墓的寶藏監督官。右邊再度可見「擅長抓魚，富擁野禽，喜愛狩獵女神」的克奈霍提正在叉魚（圖36）。我們再一次觀察到埃及藝術家的一貫作風，他們讓水自蘆葦叢中升起，以留出容納魚兒的空位。題辭中敘述著：「獨木舟划過紙草河床，划過野禽棲息的水塘，划過沼澤與溪流，他用雙叉矛刺殺了三十條魚；獵河馬之日多麼快活呀！」下邊是一段有趣的小插曲，描寫一個人掉落水中，被夥伴撈上來。繞門而書的銘文，則記載了祭拜死者的日子與祈神賜福的情形。

　　當我們看慣了此類埃及圖畫，便不會再受其非現實的干擾，正如我們逐漸克服對缺乏色彩照片的感受一樣，甚而開始能領悟到埃及風格的好處。畫中沒有讓人覺得意外的東西，每一部分都居於恰當的位置。這種「原始」的埃及圖畫，值得我們拿枝鉛筆來臨摹，當然，我們的嘗試，往往會顯得笨拙、偏頗、不順，至少我自己的仿作就是如此。埃及人對於每一細節的秩序感相當強烈，使得任一微小的改動，都可能會顛覆它的整體。埃及藝術家首先在牆上畫一個由直線組成的網路，再沿著這些直線小心地配置人物。然而一切幾何式的秩序感，卻未曾妨害其觀察自然界最細微處的驚人正確性。每一隻鳥、每一條魚都畫得非常真實可靠，今日的動物學家猶可辨出它們的種屬。圖35的細部──克奈霍提網中的諸鳥（圖37），我們可以知道，引導藝術家的不僅是他那廣

圖37
林中鳥
圖35之細部
Nina Macpherson
Davies摹繪自原件

圖38
有狐狼頭的死神
阿奴畢斯正監督
稱量死人的心，
而有朱鷺頭的月
神透特在其右記
錄結果
約1285BC
取自'Book of the
Dead', 高39.8公分。
British Museum,
London

博的自然常識，更是他那雙細察萬物形態的眼睛。

埃及藝術最偉大的地方，便是所有雕像、繪畫與建築形式，好像都循著同一法則。我們把這個全民族共同遵守的法則稱爲「風格」。要用言詞說明一種風格如何形成是件很困難的事，但用眼睛去看就容易得多。支配一切埃及藝術的規則，使得每一件作品都產生了沉靜與無比和諧的效果。

埃及風格由一套非常嚴格的法則所構成，每個藝術家從極年輕時就得學習。坐姿雕像的雙手必須放在膝上；畫中男人的膚色要比女人的更黑；每位埃及神的容貌已有所限定：太陽神霍勒斯（Horus）必作鷹隼狀，或有鷹隼之頭；死神阿奴畢斯（Anubis）必作狐狼狀，或有狐狼之頭（圖38）。他還得學習一手好字體，以便在石頭上明確地刻下象形文字之圖案與符號。一旦他搞熟了這一切規則，就可以結束學徒生涯。沒有人要求任何不同的東西，沒有人要求他應有「原創性」；相反地，他越能使雕像與大家欽慕的

圖40
阿克那頓、內弗蒂
與孩子
西元前1345BC
石灰岩聖壇浮雕，32.5
×39公分。
Ägyptisches Museum,
Staatliche Museen, Berlin

圖39
埃及王阿曼諾費斯
四世（阿克那頓）
約1360BC
石灰岩浮雕，高14公分
Ägyptisches Museum,
Staatliche Museen, Berlin

昔日紀念像相似，便越可能被視為最好的藝術家。所以三千多年的埃及藝術，幾乎沒什麼變化。金字塔時代被認為美好的作品，一千年後依然被認為非常出色。新格調當然也出現過，藝術家也試過新題材，但那些呈現人與自然的手法，基本上仍維持原樣。

只有一個人曾經動搖過埃及風格的鐵律，那就是「新王國」——埃及慘遭一次侵略後建立起來的——時代，第十八王朝的一位法老王阿曼諾費斯四世（Amenophis IV），他是個異教徒，他打破許多古老傳統所尊敬的習俗，也不願頌讚臣民所膜拜的奇形怪狀諸神，只崇信阿頓（Aton）為獨一無二之神，並以太陽的形象代表祂，且隨其名自稱為阿克那頓（Akhnaton），又擺脫信奉其他神明的祭司的勢力，把宮廷遷至今日叫做泰爾–艾阿瑪那（Tell-el-Amarna）的地方。

他讓藝術家所畫的新奇圖像，必定震驚了當時的埃及人。畫中的他沒有早期法老所共有的莊嚴高貴氣度，展現出來的是，在陽光的福照下，和太太內弗蒂蒂（Nefertiti）一起逗弄孩子的景象（圖40）。有些肖像畫並顯示他是個醜男子（圖39）。也許是他要求

藝術家不掩飾地刻畫出他所有凡人的短處，也許是他有感於自己獨特重大的先知身分而堅持傳留真實的形貌。阿克那頓的繼承人是圖坦卡曼(Tutankhamen)，他的墳墓與寶藏，於西元1922年出土，其中某些作品依然保留了當作阿頓教的風格，尤其是王座後面壁飾上法老王與王后，流露出親切悠閒的意味(圖42)。按埃及保守派嚴屬的標準看來，法老王坐在椅子上那種懶洋洋的姿態簡直可恥。身裁比例與他相似的太太，正溫柔地將手搭在他的肩上，而金球形狀的太陽神，正從上方伸出手臂賜福給他們。

　　藝術改革在第十八王朝比較容易進行的原因，可能是時王可以拿外邦較不嚴整僵直的作品為借鏡之故。海外的克里特島，住著一個有天賦才能的民族，他們的藝術家喜歡描繪快速動能。當十九世紀末，諾色斯(Knossos)的皇宮被挖掘出土時，人們真難以相信早在西元前第二千紀就已發展出這樣自由優美的風格。同一風格亦出現於希臘本島；來自邁錫尼(Mycenae，古希臘一都市)上面刻有獵獅圖的一把短劍(圖41)，充滿了動態感與流暢的線條，而這種流暢動感的風格一定打動了許多埃及藝匠，使得他們能脫離本土藝術的嚴謹法則。

　　但是這種埃及藝術的開化現象，並未持續很久。圖坦卡曼在位期間，古老的信仰就已開始復興起來，通向外界的窗戶再度關閉。已經存在了一千多年的埃及風格，又繼續存在了一千多年，而埃及人也堅信它將永遠地流傳下去。現存於博物館的許多埃及作品，都是成於後面這一時期，而幾乎所有的埃及建築——廟宇與皇宮，也都是這個時代的成品。其中也引進了新題材，執行了

圖42
圖坦卡曼王及王后
約1330BC
圖坦卡曼墓中王座後面
的壁飾
木製品、鍍金、著色。
Egyptian Museum, Cairo

圖41
邁錫尼的短劍
約1600BC
青銅鑲嵌金、銀、烏銀，
長23.8公分。
National Archaeological
Museum, Athens

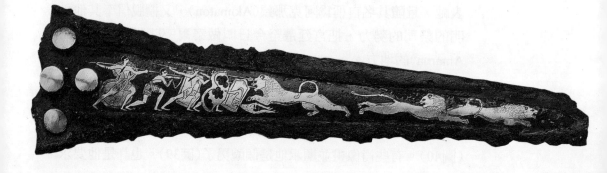

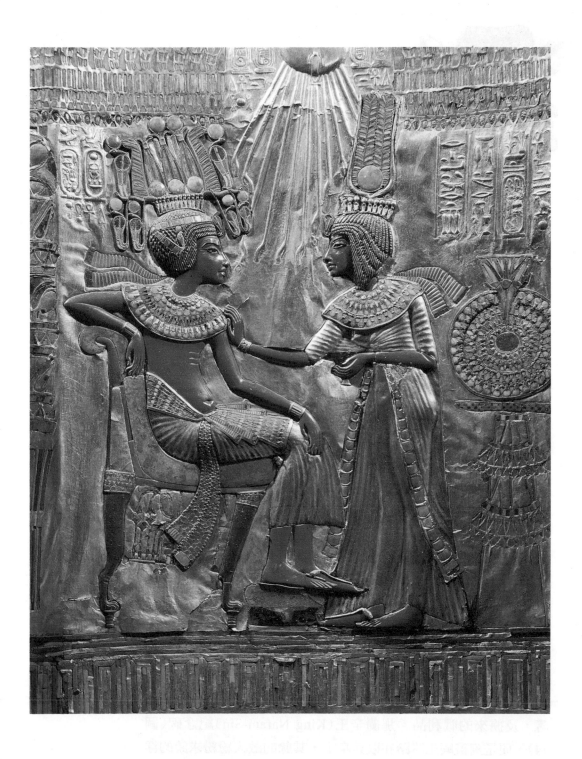

新工作，但在整個藝術上，並沒有任何真正新的成就。

　　埃及，無疑是唯一在近東屹立數千年的雄偉強大帝國。我們由聖經得知，尼羅河流域的埃及王國、巴比倫和亞述帝國之間，有個小小的巴勒斯坦，正在幼發拉底和底格里斯兩河的谷地上，美索不達米亞──希臘文的「兩河谷地」──的藝術，對我們而言，要比埃及藝術陌生多了。陌生的原因，部分是因為不測的災難，當地河谷間沒有石頭，他們的屋舍多半是用烘硬的磚塊蓋成的，久經風雨蝕化，已成塵土。連石雕作品亦少有留下。但這不是兩河藝術的早期作品甚少流傳至今的唯一解釋。主要的理由可能是，當地人民並未分享埃及人的宗教信仰──

圖43
豎琴片斷
約2600BC
Ur出土
木材，鍍金、鑲嵌
British Museum,
London

──保存肉體與容貌以求靈魂之永生。當遠古時代，閃族人還在以烏爾(Ur)為都，統治此地的時候，他們的國王死後，仍要奴隸與整個家族陪葬，以護送他到另一個世界去。這段時期的墳墓已經發掘出來，在大英博物館裡，可以觀賞這些古代蠻王的皇家用品，看看那精緻的藝術技巧，是如何跟先民迷信和殘酷行為融合起來。例如飾有神話動物的豎琴片斷(圖43)，它的外形與處理手法──閃族人特別講求形式之對稱與準確──頗似今日徽章學上的獸形。我們無法確知那動物象徵什麼，但大致可以確定它必來自神話，整個看來，很像含意嚴肅的兒童故事書上的一頁。

　　美索不達米亞的藝術家，雖然其職務並不在於綴飾墓壁，卻有責任塑造可以確保王權不墜的形象。自古以來，美索不達米亞王便慣於令人雕製紀念戰爭勝利的石碑，以描述被擊敗的種族部落，及擄來的戰利品。那蘭辛王(King Naram-Sin)紀念碑(圖44)，便是刻畫國王踐踏在敗兵身上，其餘的敵人紛紛求饒的浮雕。這紀念些碑的用意，可能並不只限於讓這些事蹟的記憶長

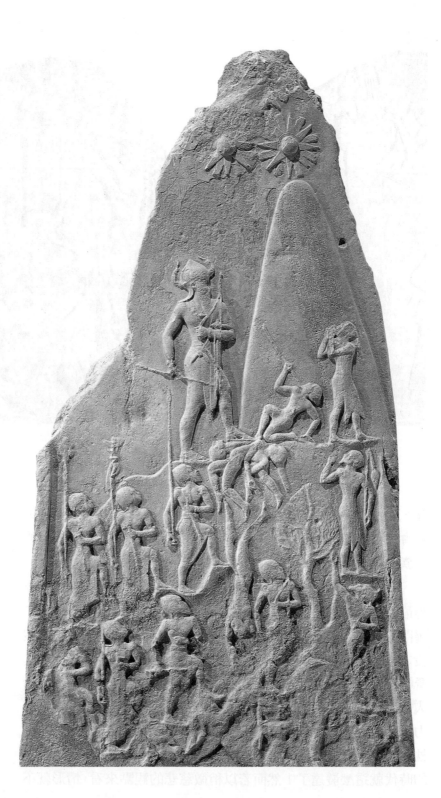

圖44
那蘭辛王紀念碑
約2270BC
Susa出土
石材，高220公分。
Louvre, Paris

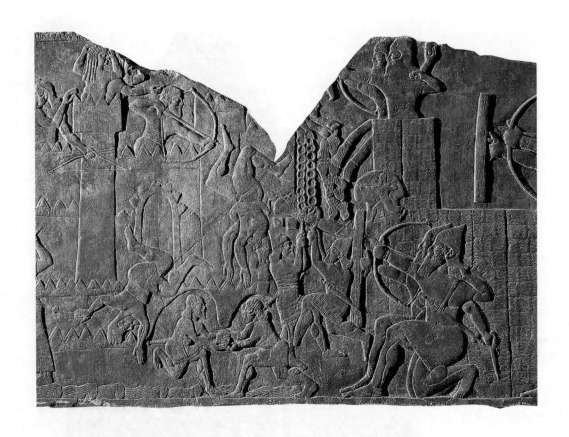

圖45
亞述大軍攻城堡
約883-859BC
亞修那西帕耳三世
的紀念浮雕
British Museum,
London

存。至少，早期的這種浮雕可能對下令製作者還有影響，他們或
許會認爲，只要國王的腳踩在降兵頸上的圖像立在那兒，敗退的
一族便永遠不能東山再起。

　　後來，這類紀念碑發展成爲記載國王出征的完整圖錄。保存
得最好的是亞述王亞修那西帕耳二世（Asurnasirpal II，稍晚於所
羅門王，西元前第九世紀在位）的浮雕，描寫一次編制完善的戰
役之全部事件。我們可看到渡河來攻城堡的軍隊（圖 45），及其
營帳與食物。其表現方式頗有埃及風味，但不那麼剛硬齊整，給
人的感受就像在觀賞一捲兩千年前的新聞影片，真實而有說服
力。細看之下，可以發現一項奇怪的事實：慘烈的戰場上，死傷
枕籍，但沒有一個是亞述人。原來誇大與宣傳的技倆，在這麼早
的時代就這麼發達了！然而若以稍微慈悲的觀點來看，情形就不

同了，也許亞述人也被常常在本書中出現的一個老迷信———一張
圖並不只是一張圖——所支配。他們不願把負傷的亞述人呈現出
來，可能就爲了這麼一個理由。不管如何，源於古時的傳統總是
能持續很長一段時間的。昔時所有讚揚將領的紀念碑上，戰爭只
是輕而易舉的小事——只要他一現身，敵軍立刻像風中的穀殼一
樣地潰散了。

埃及藝工正在雕
製人面獅身像
約1380BC
底比斯一墓中壁畫
摹本
British Museum,
London

3

偉大的覺醒
希臘，西元前七至五世紀

　　最早的藝術風格，便是在那一大片綠洲上——那個太陽無情
地燃燒，唯有河流灌溉過的泥土能生產糧食的地方——在東方專
制君主的統治下被創造出來；這種風格幾乎一成不變地延續了數
千年之久。而在環繞這些帝國的氣候溫和的海洋中，在地中海東
邊，以及希臘和小亞細亞半島曲折海岸的許多大小島嶼上，情況
便大不相同了。這些地區並不臣屬於某一統治者。那是冒險的海
員，和富裕的海盜王——他們旅遊世界各地，靠貿易和奇襲船隻
的手段，在城堡與港鎮堆聚起大批財富——的藏身之所。此區的
核心原來是克里特島，當時島上的王國富盛到有能力派遣使者到
埃及的地步，而其藝術也在埃及帝國境內留下深刻的影響（參見
頁68）。

　　沒有人知道領有克里特島的到底是什麼民族；而希臘本島，
尤其是邁錫尼城的人，卻一再模仿克里特藝術。晚近的發現顯示
他們使用的是一種早期希臘語。約在西元前1000年左右，從歐洲
新來的一個好戰的民族，侵入崎嶇的希臘半島，一直發展到小亞
細亞沿岸，擊敗了這些地方的原有居民。唯有吟誦這些戰役的詩
歌，才保留了一些毀於長期戰爭的藝術光輝；從這些荷馬式的史
詩中，我們才知悉新來的民族裡有希臘這一族。

　　希臘族在佔領希臘島最初幾世紀裡所發展的藝術，顯得相當
生澀拙樸，它們沒有克里特風格的輕快韻律感，反倒在僵硬的氣
質上凌駕埃及人。他們的陶器飾以簡單的幾何圖案，在描繪景物
時，也使用此種嚴謹的構圖法。以繪有悼念死者情景的希臘古瓶
（圖46）為例，死者躺在棺架上，左右悲泣的婦女把雙手舉到頭上
做慟哭狀——這幾乎是所有先民社會裡的哀悼儀式。

這種單純質素與簡明的配置法，似乎在當時希臘人帶來的建築式樣裡也常出現──奇怪的是，這格式依然存在我們的城鎮與村莊裡；雅典的巴特農神殿（圖50），便呈多利亞式──依多利斯族（Doric）而命名的一種建築格式；以刻苦嚴峻著稱的斯巴達人便屬於多利斯族。這類建築的確無一多餘之處，至少沒有一處是我們看不出或想不出其用途的。此類聖堂最初可能用木材造成，只不過是一間安置神像的有壁小室，旁有撐住屋頂的支柱環繞。西元前1000年左右，希臘人開始用石頭來仿造這種簡單的結構，用圓柱代表木柱來支撐強有力的石頭橫樑，這些橫樑稱爲「楣樑」（architraves），置於圓柱上的橫樑整體叫做「柱頂線盤」（entablature）。我們隱約可見從前用木料構築時的遺跡，看來好像上面大樑的末端都露在外面，樑末端通常有三道縱切線的痕跡，希臘文便稱此處爲「三豎線飾帶」（triglyph）。樑與樑之間的地方稱爲「柱間壁」（metope）。這些明顯地仿製以木材構築的早期神殿，其整體的純樸與調和簡直令人驚奇。如果改用簡單的方形柱或筒狀柱的話，神殿可能會顯得笨重。而建造圓柱的人，小心翼翼地使它的中部微微隆起，接近上端部分逐漸變細，結果柱子看來似乎具有彈性，屋頂的重量好像剛好輕貼在柱上，不會把它壓得變形，有如一個人輕鬆自然地肩負重擔的模樣。有些神殿儘管雄偉壯麗，卻沒有埃及建築的龐巨感，使觀者覺得那只是由人類建造，而也只容納人（而不是神）的建築。事實上，希臘也沒有一位君主想要或能夠強迫全族人受他役使；希臘人在不同的小城或港市定居下來；小社區之間免不了產生許多抗爭與摩擦，但是從沒有一個人能成功的逞威支配所有社區。

希臘各城邦當中，以阿提喀（Attica）爲中心的雅典在藝術史上一向是最聞名、最重要的。整個藝術史上最偉大最驚天動地的革命，便在此地結出果實。要指出這項革命始於何時何地，是件困難的事──只能說大約始於西元前第六世紀，第一座石造神殿在希臘完成之時。我們知道在這以前，古東方帝國的藝術家，曾爲追求某一種完美而奮鬥過，他們盡可能忠實地努力模仿祖先傳留的藝術，嚴守學得的神聖法則。希臘藝術家著手雕製石像，是

圖46
悼念死者
約700BC
幾何圖案的希臘古瓶，
高155公分。
National Archaeological
Museum, Athens

從埃及人和亞述人停手之處開始的。德耳菲（Delphi）出土的青年塑像（圖47），顯示了他們研究並仿製埃及人像，又學習如何塑製站立的青年人體，表現其軀幹各肌肉相互聯結的關係。同時也顯出藝術家不再以追隨任何公式——儘管會得到好效果——爲滿足，而開始自己來實驗了。他們顯得有興致去探討膝部的真正模樣；當然，結果也許並不十分成功——看來似乎比埃及作品裡的膝部更軟弱無力，但重要的是，他已經決定要創造自己的風貌，而不聽信老處方了。藝術不再是一個學著以既定公式來表現人體的課題了，每一位希臘雕刻家，都想知道他自己要怎樣才能呈現一個特殊的人體。埃及人以知識爲其藝術基礎，而希臘人卻開始運用他們的眼睛。此番革新一旦初現端倪，便無法中止。

在工作場裡，雕刻家精心演練著新概念、新表現法；大家熱烈地吸收別人的新東西，並加上自己的新發現。有人發現要如何雕琢軀幹主體；有人發現雙足若不固定在地面上，則人像會變得生動多了；有人發現只要使嘴唇向上彎，整張臉便會微笑起來。當然，埃及人的手法在許多方面都比較可靠，希臘藝術家的嘗試也往往不靈光，那微笑或許像是侷促窘迫地咧嘴；那較不僵直生硬的立足姿態，或許予人裝模作樣的感覺。然而，希臘藝術家並不輕易被這些困難所嚇阻。他們已經上路了，那是一條不回頭的路。

畫家也仿傚雕刻家，革新繪畫。除了希臘作家的記述而外，我們對希臘畫家的作品知道得有限；然而有一點是不能忽視的：當時有許多畫家，甚至比雕刻家還出名。唯一讓我們對早期的希臘繪畫有點概念的辦法，是去看陶器上的圖畫。這些彩繪的容器，通常叫做花瓶，雖然它盛酒或盛油的機會比插花還多。在雅典，繪瓶成爲一項重要的工業，工廠裡卑微的藝匠，跟其他藝術家同樣地渴望將最新的發現用在其產品中。繪於西元前第六世紀的早期瓶甕，仍留有埃及手法的痕跡（圖48）。我們看到荷馬史詩中的兩位英雄，阿奇里斯（Achilles）與阿傑斯（Ajax），正在帳篷裡下西洋棋。這兩個人物，還是完全用側面來表現，眼睛仍是由正面去看的模樣，然而身體的畫法卻不再是埃及式的了，臂和手

圖47
德耳菲出土的青
年雕像
約615-590BC
大理石，高218及216
公分。
Archaeological
Museum, Delphi

圖48
繪有阿奇里斯與
阿傑斯對弈的希
臘古瓶
約540BC
黑色人物的繪法，高
61公分。
Museo Etrusco,
Vatican

圖49
繪有戰士辭行的
希臘古瓶
約510-500BC
紅色人物的繪法，高
60公分。
Staatliche
Antikensammlungen
und Glyptothek,
Munich

的部分也不再筆直僵硬地伸出。畫家顯然仔細想過，兩個人面對面時該是個什麼模樣。他不再害怕阿奇里斯的左手只能顯出一小部分——其餘的都藏在肩後，他也不再認為畫面上必須有他所知道的每件東西。一旦這個古老的法則被打破，一旦藝術家開始信賴自己的眼睛時，真正的變革就發生了。畫家們有個最偉大的發現——縮小深度畫法（foreshortening）。那是藝術史上的一個非凡時刻，約當西元前500年左右，有史以來，藝術家首次膽敢畫出一隻正面的腳來。數千年來的埃及與亞述作品裡，從來就沒有過這種東西。一個描繪戰士辭行的希臘古瓶（圖49），便驕傲地採用了這個畫法。我們看到一個青年正穿上甲冑準備赴戰場，他的父母站在兩旁，正幫他披戴——或者給他忠告，這兩人仍是硬直的側面像，站在當中的青年頭也畫成側面，我們可以看得出繪者本人也覺得要把頭部安置在正面的軀體上，還真不太容易。右腳也用「安全」的方法來畫，但左腳卻用了縮小深度的畫法——五個腳趾頭像五個排成一列的小圓圈。我這樣強調這個細節，或許顯得有點誇張，但它真正的涵義是：舊的藝術已過時了，被埋葬了。它等於說，藝術家的目標，不只限於把每樣東西都按照清楚的形式網羅到圖中；還要顧慮到他是從什麼角度去看一樣東西。這個畫家，就在青年的腳邊表達了這個涵義——他由側面角度，把盾畫成倚牆而立的樣子，完全異於我們以為盾必為圓狀的想像。

　　看了這一張和上一張畫，我們就會領悟到，希臘藝術家，並

未將埃及藝術裡的教導輕易拋棄。他們仍然想把人物的輪廓畫得
盡可能地清晰，仍想盡量地把他們對於人體的知識用到畫中，使
其外貌不顯得粗猛。他們依然愛好堅實的輪廓和均衡的構圖。他
們設法避免摹寫偶然瞥到的自然形象，多少世紀精鍊出來的舊公
式與人類形象典範，仍舊是他們的繪畫基礎，只是他們不再把每
一細節看成神聖不可或缺而已。

　　希臘藝術的偉大革命——自然形式與縮小深度畫法的發現，
正值人類歷史各方面都有驚人變異的時代。那時，希臘各城邦的
人民開始懷疑古老傳統與有關諸神的傳說，開始不具成見地探究
事物的本質。那時，科學與哲學初次在人們心中醒來。那時，首
度由慶祝酒神戴奧尼西斯（Dionysus）的儀式上發展出戲劇。但我
們不要以為那時的藝術家都是城裡的知識階級、富裕的希臘人
——那些掌理一城的事務，把時間花在市場上討價還價的富人，
甚至連詩人與哲學家，都瞧不起雕刻家與畫家，把他們看作劣等
人。藝術家用自己的雙手來工作謀生，他們坐在鑄造場裡，滿身
汗水與塵垢，像平凡的挖路工人一樣做苦工；因此不被當做文雅
社會的一分子。然而，他們可以共享城市生活，這點要比埃及或
亞述的技工好多了；因為，大部分的希臘城市——尤其是雅典
——都採民主政體，在這種制度下的卑微工人，雖遭小康的勢利
鬼蔑視，但卻能在某個範圍之內參與政治事務。

　　雅典的民主政治達到最高峰時，亦正是希臘藝術發展到頂點
的時候。雅典人擊敗了來侵的波斯人，在政治家伯里克里斯
（Pericles,495?-429B.C.）的領導下重建家園。堅實衛星城阿克羅玻
利斯（The Acropolis）裡的巴特農神殿，曾於西元前480年被波斯
人焚毀掠奪，而此時希臘人決定要用大理石去塑造一座前所未有
的崇高、輝煌的新殿（圖50）。伯里克里斯並不是一個勢利鬼，古
代的作家曾暗示他能夠平等地對待當時的藝術家。他聘請建築師
伊克提諾（Iktinos）來規劃設計神殿，雕刻家菲狄亞斯（Pheidias）
來製造神像並監督神殿的裝飾工作。

　　建立菲狄亞斯名聲的作品，今天已不復存在，但是去想像它
們原來的模樣，仍是有意義的；因為我們很容易就會忘了那時希

圖50
伊克提諾：
雅典的巴特農神殿
約450BC
多利亞式

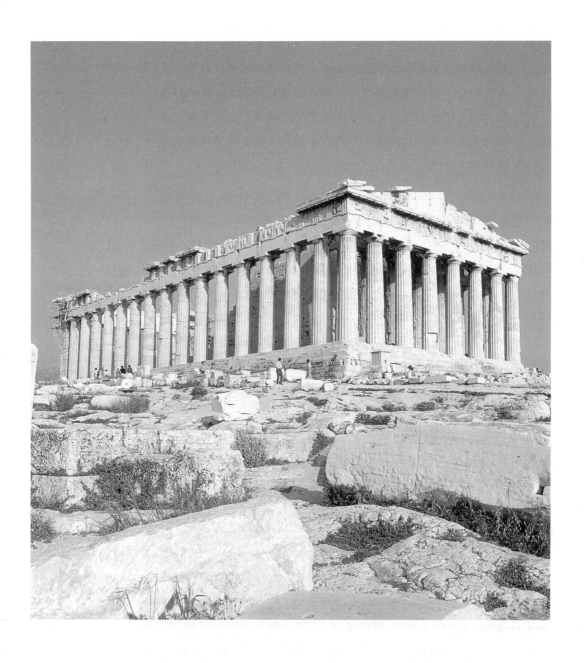

臘藝術的用途。我們從聖經裡讀到先知如何謾罵偶像崇拜，但對他所用的字並沒有明確的概念。聖經裡有許多像下述摘自《舊約‧耶利米書》(Jeremiah)第十章第三至五節的記載：

> 眾民的風俗是虛妄的，他們在樹林中用斧頭砍伐一棵樹，匠人再用手工把它造成偶像。他們用金銀裝飾它，用釘子和錘子釘牢，使它不動搖。它好像筆直的棕櫚樹，不能說話，不能行走，必須有人抬著。你們不要怕它，它不能降禍，也無力降福。

耶利米所指的是，用木頭和珍貴金屬做成的美索不達米亞偶像。但是他的話正可應用到菲狄亞斯的作品上，而這些作品的完成，距這位希伯來先知的降生，不過才一兩百年左右。當我們在大博物館內，沿著古代大理石雕像的行列漫步時，往往不會想到聖經所說的「偶像」就在其中：人們在它們面前祈禱，在咒語中獻上犧牲，成千上萬的信徒帶著希望或恐懼來到它們面前——正如先知所說的，懷疑著這些雕像是否就是神明本身。事實上，幾乎所有著名的古代雕刻都毀滅了，這是因為基督教在得勢之後，教徒們為了表示自己的虔誠，便把大力粉碎一切異教神明當作唯一的使命之故。

圖51
雅典娜女神
約447-432BC
羅馬人仿菲狄亞斯作品
大理石（原件用黃金與
象牙），高104公分。
National Archaeological
Museum, Athens

今日博物館中所藏的雕刻，大都是羅馬時代給遊客與收藏家當紀念，以及給花園或公共澡堂當裝飾的仿製品，我們應該感激這些複製品，因為至少能使我們對希臘藝術之著名傑作有個大致的概念；可是，除非我們運用自己的想像力，否則這些拙劣的仿製品也會有很大的害處。它們該為這個普及的觀念——希臘藝術缺乏生命力，冷漠無趣；希臘雕像不外是白堊質的外貌加上空茫的表情，令人想起老式的繪畫課程——負大部分的責任。比方說，菲狄亞斯為巴特農神殿所造的雅典娜女神(Pallas Athene)巨像的羅馬仿製品（圖51），簡直難以叫人感動。讓我們回到從前的描述，試著想像她的形貌：一個巨大的木雕像，約有36呎（11公尺）高，高如一棵樹，身上滿是珍奇寶物——黃金的甲冑與袍子，象牙的皮膚；盾牌與甲冑的某些地方，也有許多強烈華麗的色彩，

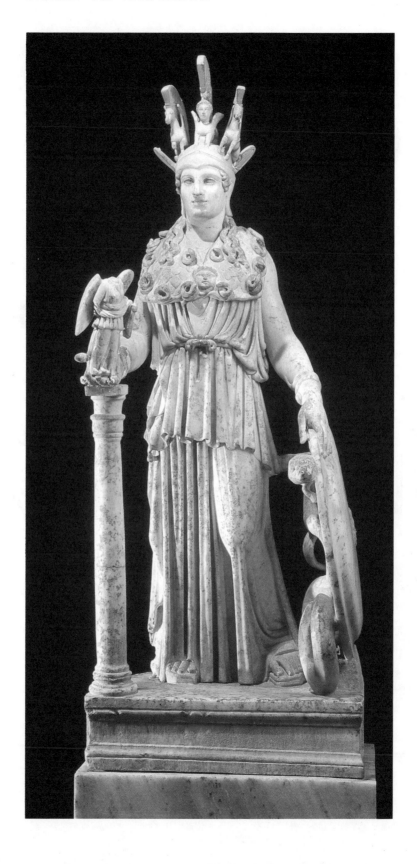

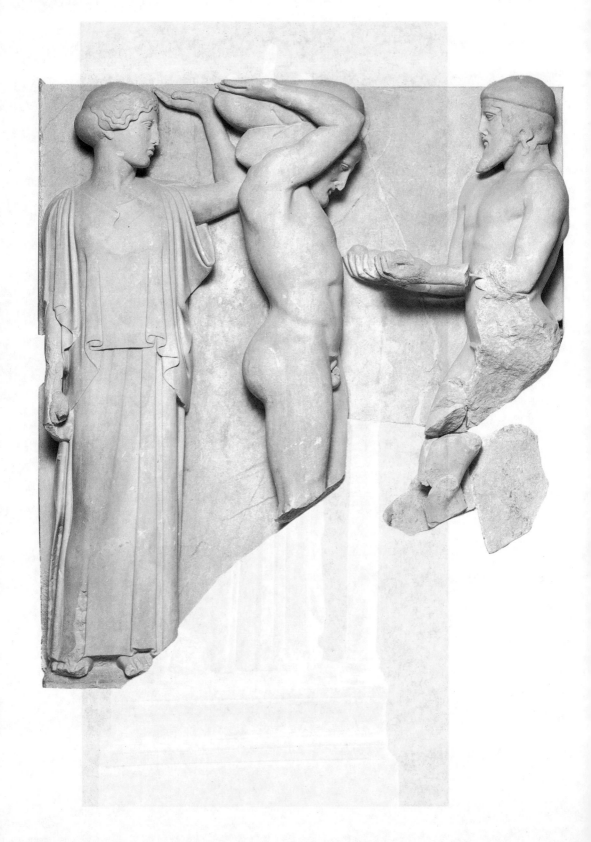

別忘了眼睛是用彩色石頭做的；女神的金黃頭盔上，飾有半獅半鷲的怪獸；一隻巨蛇盤繞在盾內面，蛇眼鑲著發亮的石子。當一個人進入神殿，突然面對這麼一尊巨像時，定有懍然敬畏的感覺。她的造型無疑有幾近原始凶猛之處，仍似於耶利米所反對的代表古老迷信的偶像。但是，這類認為神明是棲於雕像內之巨魔的先民信仰，已經不再是重點了。雅典娜以菲狄亞斯的眼光和她雕出來的模樣看來，並不只是一座神魔的偶像。我們由記載中知道，她的雕像有著高貴的氣質，使人民對他們所崇拜的神祇的性格與意義，有了很不同的看法。

圖52
赫克利斯掮負天之重擔
約470-460BC
奧林匹亞宙斯神殿的大理石雕飾殘餘，高156公分。
Archaeological Museum, Olympia

菲狄亞斯的雅典娜就像一個高貴的世人，她的力量，與其說來自神秘的魔法，不如說是來自她的美麗。那時的人民領悟了菲狄亞的藝術，使希臘民族有了嶄新的神明觀。

菲狄亞斯的兩件傑作，雅典娜雕像與奧林匹亞的宙斯（Zeus）雕像，已經永遠喪失了；然而放置雕像的神殿依然安在，其中還有一些菲狄亞斯時代的裝飾品。稍早完成的，是奧林匹亞平原上的神殿；工程大約開始於西元前470年，完成於西元前457年以前。殿中橫樑上頭的柱間壁，畫著大力士赫克利斯（Herculs）的事蹟，圖52描寫赫克利斯被派去採摘海絲培里蒂絲（Hesperides）的蘋果的故事。他懇求阿特拉斯（Atlas）——因背叛眾神而被罰以雙肩掮天——幫他去做這件事，阿特拉斯答應了，但要赫克利斯在他離開時幫他擔負沉重的天。這浮雕顯示，阿特拉斯為赫克利斯帶回金蘋果，而後者正緊張地站在重擔之下，那個必要時總會幫助他的靈巧的雅典娜在他肩上放了一塊墊子，使他舒服些，整個故事出奇單純而清晰。我們覺得這位藝術家還是比較喜歡以筆直的姿態來呈現人物，不管是正面的或側面的。雅典娜，除了頭部側轉向著赫克利斯，其他部分則完全面向觀眾。在這些人物身上，不難意識到埃及藝術法則的漫長影響力。不過，我覺得希臘雕刻特有的雄偉、高雅、寧靜與莊嚴質素，也是因遵奉古典法則而來，因為這些法則不再是束縛藝術家自由的阻礙了。重視人體結構——即人體各部分如何聯結的老觀念，刺激藝術家去學習解剖學，研究骨骼與肌肉的組織，去形塑一個使人信服的人體圖

圖53
二輪馬車馭者
約475BC
德耳菲出土
青銅，高180公分
Archaeological
Museum, Delphi

圖54
圖53的細部

像，甚至在披衣垂懸之下仍可見其
體態。事實上，希臘藝術家利用披
衣來表現人體部位的手法，顯示形
象知識對他們仍然具有重要性。希
臘藝術最受後人敬佩羨慕的，便是
「固守法則」與「法則限度內之自
由」這兩者能夠取得平衡。為此，
後代的藝術家們反覆的參考希臘藝
術傑作，希望從中能夠尋得指示和
靈感。

　　希臘藝術家常被指定要做某類
作品，這可能幫助他們對動態人體
有更深的了解。類似奧林匹亞的神
殿，環繞著獻給神的優勝運動員的
雕像，我們覺得這種習俗可真奇怪，儘管我們的冠軍英雄多麼受
人歡迎，我們總不至於請人把他們的肖像做好掛在教堂，來表示
對競賽凱旋謝恩吧！但是希臘人的運動大會——其中以奧林匹
克競賽最著名——與我們現代的比賽大為不同，他們的競賽跟民
族的宗教信仰和儀式有很大的關係。參加的人並不是運動員——
不管是業餘或職業的——而是希臘優秀家族裡的成員；大家都認
為：競賽的勝利者，即是上帝特賜以所向無敵之恩寵的人。競賽
是為了找出勝利的祝福將賜予何人而舉行的；而勝利者委託當時
最有聲望的藝術家製作雕像的用意，便是為了紀念，並且祈求這
種象徵天賜恩典的標記，能夠永存不滅。

　　許多此類雕像的臺座，在奧林匹亞平原出土，但雕像本身卻
不知去向。雕像泰半是銅鑄的，中古時代銅很稀罕，雕像可能就
在那時熔化了。唯一的銅雕，發現於德耳菲古城；由這個二輪馬
車馭者（圖53）的頭部（圖54）可知，希臘藝術和我們一般只觀賞其
複製品所得的概念，有截然不同的。大理石像的眼睛一向顯得呆
板無神，銅像的眼睛又顯得空洞，而這個頭像卻照當時的作風在
眼部嵌上彩色石子；頭髮、眼睛與嘴唇都微敷金粉，使整個臉孔

有了豐滿溫暖的效果，而看來並不至於庸俗華麗。我們可以看出來，藝術家並不是瑕瑜兼收的臨摹一張真人的臉，而是按照他所知的人類形象而塑造出來的。我們不知道這位二輪馬車賽車手是否鑄得跟真人一樣相像，但他的頭像卻是一尊叫人嘆服的人類形象，純樸、美麗、奇妙。

　　這類連古希臘作家都未述及的作品，提醒我們必然在最有名的運動家雕像——如與菲狄亞斯同代的雅典雕刻家米濃（Myron）的作品「擲鐵餅者」——裡，遺漏了某些東西。我們從各種不同的「擲鐵餅者」複製品裡，可以想像出原作的大概樣子（圖55）。它表現出年輕的運動員正要擲出鐵餅那一剎那的體態。他彎下腰，向後擺動手臂，準備用出最大的力氣，緊接著，他將旋轉如飛，用轉動身體所產生的力量來加強投擲的動作。它的姿態顯得極有說服力，以致於現代的運動員都把它當做模範，想從中知道正確的希臘擲鐵餅法，但他們嘗試的結果並沒有想像中的好。他們忘了，米濃的雕像，並不是運動影片中的一個慢動作，而只是一件希臘藝術品呀！如果我們仔細觀察的話，便會發覺米濃表現動態的驚人效果，主要來自他對古老的藝術手法所做的新改編。靜立雕像之前，看著它的輪廓，我們會忽然意識到它與埃及傳統藝術間的關係。像埃及畫家一樣，米濃顯示了正面的軀幹，側面的腿部和手臂；同樣用最易顯出特性、看得最清楚的角度來組成人體各部，但是透過他奇妙的雙手，卻把老掉牙的公式變成全然不同的東西，他並不是把幾個不一致的角度混合起來，做成一個僵直而無法使人信服的形體，而是請一個模特兒實地擺出相似的姿態，然後加以調整，使它呈現出有力動作中的人體形象。到底它跟擲鐵餅的正確姿態是否有關，我們實在不得而知，但要緊的是：米濃掌握了動態，一如彼時的畫家掌握了空間。

　　在所有流傳至今的希臘原作當中，巴特農的雕刻以最精采的方式反映了這種嶄新的自由。巴特農神殿（圖50）完成的時間，比奧林匹亞神殿約晚二十年；就在這麼短的期間內，藝術家已經鍛鍊得能夠更流暢、更自在，而強有力地呈現他所要表達的東西。我們不知道是誰製做了這些神殿的飾物，可是，既然菲狄亞斯雕

圖55
擲鐵餅者
約450BC
羅馬人仿製米濃作品
大理石（原作爲青銅），
高155公分。
Museo Nazionale
Romano, Rome

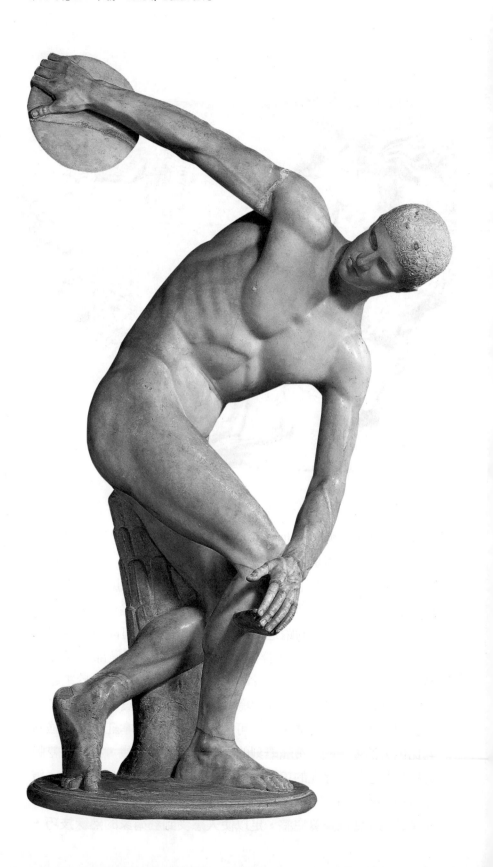

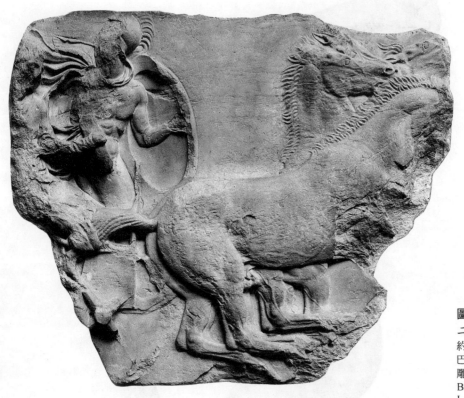

圖56
二輪馬車馭者
約440BC
巴特農神殿大理石
雕飾之細部
British Museum,
London

圖57
遊行行列中的
一組人馬
約440BC
巴特農神殿大理石
雕飾之細部
British Museum,
London

了神龕裡的雅典娜像，他也可能提供其他的雕作吧！

　　巴特農神殿內側屋簷與牆壁間部分的「橫帶飾」上，描繪著
每年莊嚴的女神慶典上的遊行行列（圖56、57）；節慶期間常有各
種競技及體育表演節目，其中一項危險特技是二輪馬車馭者，在
四馬疾馳之時，不時的躍進躍出（圖56）。一開始可能不容易看出
它畫的是些什麼，因為那浮雕破損得很厲害，不僅部分表面斷
裂，整個色彩也都消退——浮雕表層的色彩，可能有助於主題在
暗色的背景上突顯出來。我們總覺得大理石的與質地太美好了，
不會想到要在上面塗抹色彩，可是，希臘人甚至拿紅與藍等強烈
對比色去油漆神殿。希臘雕刻的原作既已所剩無幾，我們就乾脆
忘掉那些已經不存在的東西，而去盡情賞玩還找得到的遺物，這
也是值得的。在這個遺蹟中，首先看到的是那四匹前後排比的
馬，頭部和腿部還算完整，足以使人感受到藝術家的熟練技巧，

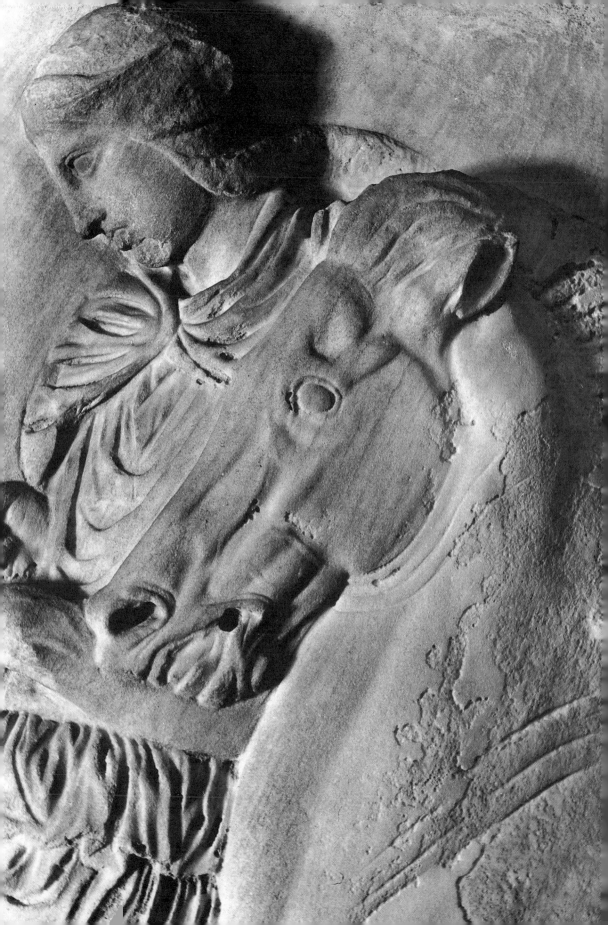

他努力想表達骨骼與肌肉結構，同時又要避免使整體顯得生硬。同樣的技巧，也用來處理人物。由這個遺跡，可以想像得到人物的動作是多麼自由，凸出的肌肉是多麼清楚。縮小深度的畫法已經不成問題了。拿著盾的手臂，盔上飄動的翎毛，被風吹得鼓起來的斗篷，都畫得很自然。但是藝術家並不因這一切新的發現而「失控」。儘管他可能得意於征服了空間與動態，我們卻不覺得他有意賣弄自己的才能。成組的人馬顯得好不生氣勃勃，而仍跟整個遊行行列搭配得很好。這位藝術家仍然保留了前人構圖法好的一面，而這種構圖法一方面源於埃及藝術，一方面也源於「偉大覺醒時代」的先導——幾何式的構圖法。使得巴特農神殿橫帶飾的每一細節都如此鮮明與「得當」的，就是這種運用手法的穩定確實。

　　那個時代的每一件希臘作品，在人物的配置上無不含有此種智慧與技巧，但當時的希臘人認為更有價值的是：人體在呈現任何姿勢或動作時的自由感，可以反映他的內在生命。受過雕刻訓練的大哲學家蘇格拉底，也鼓勵藝術家去正確觀察「感情如何影響動作中的人體」，並透過它將「心靈的活動」表達出來。

　　那些做彩繪瓶甕的藝匠，也和大師（其作品已不可考）的新發現保持一致的步調。圖58描寫尤里西斯（Ulysses，史詩《奧狄賽》的主角）故事中動人的一幕，失蹤十九年後重回故里的英雄，拿著柺杖、包袱、碗缽，假扮成乞丐，卻被他的老奶媽認了出來——奶媽替他洗腳時，看到他腿上有個熟悉的疤痕。這位藝術家所畫的，與荷馬史詩內容稍有出入（原文裡奶媽的名字與瓶上所題不同，而且養豬人攸梅奧[Eumaios]也不在旁邊）。或許他根據的是一齣當時演出的戲——我們該記得，希臘劇作家在同一世紀裡還創造了戲劇藝術。可是，我們不靠確切的原文，也能意識到戲劇化且撼動人心的情景正在進行；因為奶媽與英雄兩人的互相凝視，似乎傾訴了比言辭更豐富的涵意。希臘藝術家的確知道怎樣去傳達出不可言喻的人類感情。

　　人體姿態所暗示的「心靈活動」，使得一個普通的海格莎墓碑（Tombstone of Hegeso，圖59），變成一件偉大的藝術品。這個

圖58
老奶媽認出尤里西斯
約西元前第5世紀
繪有「紅色人物」的希臘古瓶，高20.5公分。
Museo Archeologico Nazionale, Chiusi

圖59
海格莎墓碑浮雕
約400BC
大理石，高147公分
National
Archaeological
Museum, Athens

浮雕描寫埋在墓中的海格莎生前的模樣。她面前的女僕遞過一個
匣子，她從裡頭挑出一樣珠寶。我們可以拿這幅寧靜的景象，與
描寫圖坦卡曼王后替寶座上的法老王整弄領子的埃及浮雕（頁
69，圖42）相比較。埃及作品的輪廓也是非常清晰，但若撇開它
悠久的歷史不談，卻頗為僵硬不自然。希臘浮雕則拋卻這層彆扭
的限制，它保留了人物配置的清澄之美，卻不再有幾何式的稜
角，畫面頓然自由輕鬆了起來。兩位婦女手臂所攏成的曲線正好
框劃出碑的上半部，椅子的弧度與這些線條相呼應，海格莎美麗
的手自然而然成為注意力的焦點，披衣悠然下垂的樣子流露無比
的安詳——這一切揉合在一起，造成了當時希臘藝術所特有的和
諧。

希臘雕刻家工場
約480BC
繪有「紅色人物」的
希臘古盆；圖左為青
銅鑄造廠，牆上有些
素描；右為一人在做
一無頭塑像，頭置在
地上；直徑30.5公分
Antikensammlung,
Staatliche Museen,
Berlin

4

美的國度
希臘與希臘化的世界，西元前五世紀至西元後一世紀

　　人們覺悟到藝術應當完全自由，是在西元前520至420年的這一百年間。到了西元前五世紀末，藝術家已經完全體認到自己的力量與技巧，群眾亦然。雖然藝術家依舊被一般人看作匠人，或仍遭勢利鬼蔑視；但此後愈來愈多的人，對藝術品的本身感到興趣，也就是說，他們欣賞的觀點，不再限於作品的宗教或政治功能。人們開始比較各個藝術「學派」的特點，亦即各個城市裡的大師不同的手法、風格與傳統。學派間的比較與競爭，顯然激勵藝術家們加倍努力，並且也創造了希臘藝術的多樣性。在建築方面，幾種風格同時並存，巴特農神殿屬於多利亞式（頁83，圖50），而同一地區的晚期建築卻引介了「愛奧尼亞」風格（這名稱來自小亞細亞西岸的愛奧尼亞[Ionia]，為古希臘殖民地）。這兩者的原則相同，但整體外貌與特徵卻又截然有別。最能展示愛奧尼亞建築風格特點的，是艾里克息安神殿（the Erechtheion，圖60）。它的柱子不那麼粗壯強大，柱身修長，柱頭似乎是用來支撐橫樑的，屋頂則置於橫樑之上。這種建築的風貌和它精緻的細節，使人感到無限的溫雅寬舒。

　　溫雅寬舒的素質，同時也是這時期──始於菲狄亞斯之後的一代──雕刻與繪畫的特徵。就在這個時期，雅典與斯巴達之間發生了一場慘烈的戰事，這場戰爭結束了雅典城與全希臘的繁榮盛況。短暫的和平期間內，雅典的衛城阿克羅玻利斯（Acropolis）勝利女神的小神殿，在西元前408年加添了有雕刻的欄杆，其雕刻及裝飾物顯示人們的喜愛已有所轉變，傾向於「愛奧尼亞式」的精巧與高雅。雕像大都已遭毀損，但殘缺不全的勝利女神像（圖61），儘管沒有頭與手，卻依然美麗；顯示行走中的女神，彎下

圖60
艾里克息安神殿
約420-405BC
愛奧尼亞式

腰來繫緊鞋帶的體態。少女陡然間的停息多麼迷人，纖薄的披衣貼落在優美胴體上的樣子，又是多麼溫柔豐腴！我們看得出藝術家已能盡情發揮，動態或縮小深度表現法的問題已不再困擾他們了。這種非常舒緩曼妙的調子，讓我們覺得他們可能已經有點自我意識。製作巴特農神殿橫帶飾（頁92-93，圖56-57）的藝術家，似乎還不敢高估自己的藝術工作。他只知道他的任務是要把遊行行列呈現出來，他竭盡心力地把它表達得既清晰又美好。他根本沒想到自己在數千年後仍然會是個無論老少人人談論的大師。勝利女神殿的橫帶飾，或許已揭示了創作態度的改變，製作它的藝術家爲其不可局限的能力驕傲，也當得起這種驕傲。於是，西元前四世紀期間，藝術觀點逐漸異於以往了。菲狄亞斯的雕像，因爲呈現諸神具體的形象而聞名全希臘；而西元前四世紀的神像，則因藝術品本身之美而博得聲望。有教養的希臘人，如今也開始討論繪畫與雕像了，就像討論詩歌與戲劇一樣，他們讚頌它的美，或評論它的形式與概念。

圖61
勝利女神雕像
約408BC
取自雅典勝利女神
殿外欄桿
大理石，高106公分。
Acropolis Museum,
Athens

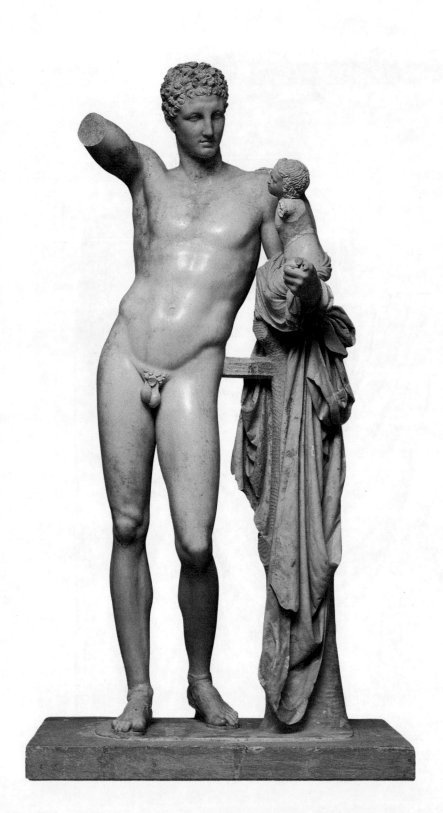

圖62
普拉克西泰利：
使神漢彌士與幼
年的酒神戴奧尼
西斯
約340BC
大理石，高213公分。
Archaeological
Museum, Olympia

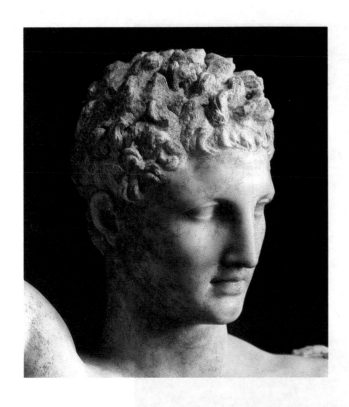

圖63
圖62的細部

　　當時最偉大的藝術家普拉克西泰利（Praxiteles），尤以其作品之魅力，及塑造甜美與暗諷性格的人像著稱。他最馳名的作品是愛之女神——年輕娉婷的阿芙羅黛蒂（Aphrodite）入浴像——許多詩歌中都曾讚美歌頌它，但是我們今天已經看不到了。許多人認爲十九世紀在奧林匹亞發現的眾神使者漢彌士（Hermes）把年幼的酒神戴奧尼西斯舉到臂上嬉戲的雕作（圖62-63），可能是普拉克西泰利的親作。但我們還無法確定，它也可能只是大理石做的銅雕複製品。回顧西元前580年左右的德耳菲青年雕像（頁79，圖47），可以看出希臘藝術在兩百年間，走了多麼大的一步。普拉克西泰利的作品裡，一切僵硬的痕跡都不見了，諸神以放鬆的姿勢站在我們面前，而威嚴不減。倘若我們再細想一下普氏創造這種效果的方法，便能領悟到，即使在這個時期，雕刻家也還沒忘掉古代藝術的教訓。普氏可以一面呈現出人體結構，使我們盡量明瞭它的作用，同時又使雕像不致僵硬無生氣。他能展示肌肉與骨骼在柔軟的皮膚裡如何凸起運動，將活人體態極盡優美地展露出來。然而我們必須瞭解，普氏及其他希臘藝術家，乃是透過知識而成就這種美的，沒有任何活人的體態，能像希臘雕像那般勻稱、健美、姣好。大家往往以爲藝術家的方法，是去觀察許多模特兒，再去掉自己不喜歡的部分——先細心臨摹真人，然後再把他美化，把不合於自己心目中完美形象之處去掉。大家又說希臘藝術家是將自然「理想化」，就像攝影家修整照片一樣，把小缺點一一去除。但是，修整過的照片和理想化的雕像，通常缺乏個性與精神，遺漏刪除

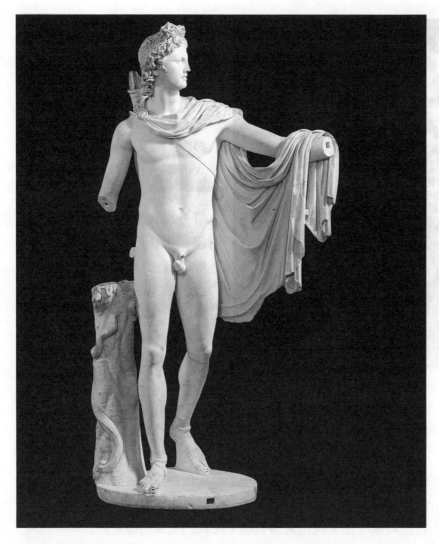

圖64
太陽神阿波羅像
約350BC
羅馬人仿希臘原作
大理石，高224公分。
Museo Pio Clementino,
Vatican

的部分太多了，只留下一具蒼白無味的模特兒幽靈。希臘人正好相反。幾世紀以來，藝術家所關心的問題就是，如何將更多的生命注入古代的空殼子裡。而這種方法就在普拉克西泰利的時代，結出最成熟的果實，在技藝高超的雕刻家手下，舊有的典型人物，開始活轉過來；站在我們面前的，像是一個有血有肉的真人，一個來自不同的、更好的世界的人。他們的確是來自另一個世界，倒不是希臘人比別的民族更健康或更美麗——我們沒有道理這樣想，而是因為那時候的藝術已經到了一個轉捩點，在這點

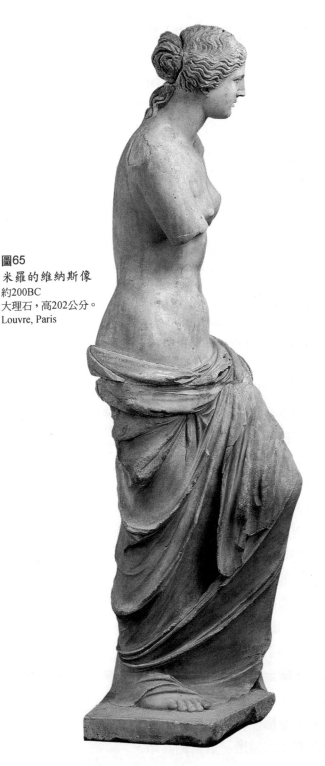

圖65
米羅的維納斯像
約200BC
大理石，高202公分。
Louvre, Paris

上，典型的和獨特的人物都保持一種新鮮優雅的平衡姿態。

那些後人歌頌為最完美人類典範的古典藝術名作，多半是西元前四世紀中葉雕像的複製品或變造品。太陽神阿波羅（Apollo）像（圖64），顯示了男子軀體的理想典型，它以動人的姿態站著，張開的手上握著弓，頭部側轉，好像眼睛正凝視著箭頭；我們不難辨認出其中存在著古典格式——用最明顯的角度來表現人體的每一部位——的隱約迴響。

古典維納斯諸雕像中，最為人熟知的是「米羅的維納斯」（Venus of Milo，圖65，西元1820年在米羅司島[Melos]發現，故名之）。它可能屬於稍晚時期，利用普拉克西泰利的成就與方法做成的「維納斯與丘比特群像」之一。它的結構也是側面的（維納斯的手臂伸向丘比特），藝術家形塑優雅軀體的手法明潔純樸，他處理人體各主要部分的手法毫無粗糙或曖昧的痕跡。

要使一個普遍而概括型的人物，逐漸逼真到好像連大理石的表層都有了氣息，活了起來為止——這種創造美的方法，自然也有其缺點。塑造這樣一個眾人

信服的人類典型，當然可以做到，但這樣做能呈現真實的人類個
體嗎？說來也許奇怪，但是希臘人要晚到西元前四世紀，才有我
們所說的「肖像」的概念。不錯，比這更早的年代裡也有肖像的
製作（頁89-90，圖54），可是那些雕像，並不肖似本人。那時的
將軍肖像，只不過是任何一個頭戴盔帽，手持戟柄的美貌兵士像
而已。那時的藝術家從不模擬出將軍自己的鼻子形狀、額頭皺紋
或他的獨特表情。還有一個還沒討論過的怪現象：在我們所看到
的作品中，希臘藝術家盡量不做出頭部的特殊神情。這真令人驚
訝，因為我們若是隨便在一張紙上畫個簡單的臉孔，而卻不給它
加上一些醒目的（通常是滑稽的）表情，幾乎是辦不到的事。我們
說西元前五世紀的希臘雕像或繪畫的頭部沒有表情，並不是說它
遲滯單調，而是說它的容貌似乎從未流露任何強烈的情緒，大師
們只在軀體和動作上表現蘇格拉底所說的「心靈活動」（頁94-95，
圖58），因為他們覺得，臉部的變化會扭曲並破壞頭部的單純勻
整。

　　在普拉克西泰利之後，接近西元前第四世紀末之時，這些壓
抑與束縛漸漸解除，藝術家發現了能給予容貌生氣而又不破壞其
美的方法；更甚者，他們知道如何去捕捉個人的心靈活動與其面
貌的特性，而創造出我們今日所說的「肖像」來。在亞歷山大大
帝的時代，人們開始討論此種描寫人物的新藝術。當時有位作
家，曾諷刺那些惹人生氣的阿諛諂媚者的習慣，說他們在看到所
畫的肖像與主顧驚人地相似時，往往突然高聲叫好。亞歷山大大
帝本人，就喜歡讓宮廷雕刻家賴西帕斯（Lysippus）為他塑像。賴
西帕斯是那個時代最受歡迎的藝術家，他對自然形象的忠實，頗
令同代人吃驚。他做的亞歷山大大帝肖像的仿製品（圖66），反映
出自從德耳菲之二輪馬車馭者——或僅比賴西帕斯早了三十年
的普拉克西泰利時代以來，藝術起了如何大的變化。而麻煩的
是，我們對於所有的古典肖像，都無法斷定它們是否真正貌似本
人。如果我們能看到亞歷山大的照片，說不定會發現他與胸像相
去甚遠。賴西帕斯做的雕像，可能並不像那位真的亞洲征服者，
而卻更像一個神。我們只能說：像亞歷山大這麼一個情緒高昂、

圖66
亞歷山大大帝頭像
約325-300BC
仿賴西帕斯作品
大理石，高41公分。
Archaeological Museum,
Istanbul

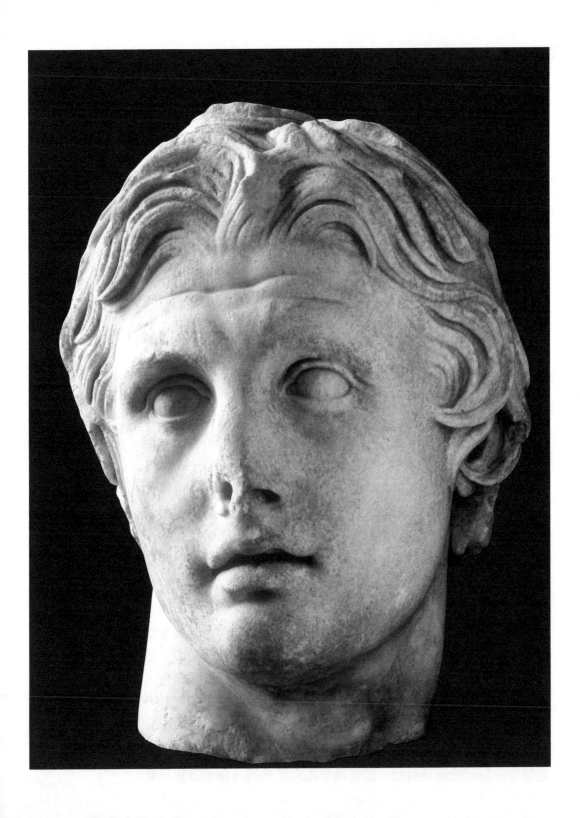

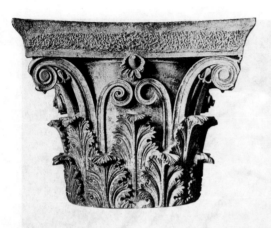

多才多藝，但被功名所寵壞的人，看起來「或許會」像這尊高抬眉毛，神氣活現的胸像。

　　亞歷山大大帝之建立帝國，對希臘藝術極具重要性；希臘藝術因此由小城邦形態發展成遍及半個世界的圖畫語言。這個改變注定要影響其藝術特質，我們通常不把這段期間的藝術稱爲希臘藝術（Greek art），卻稱爲「希臘化的藝術」（Hellenistic art），意指繼承亞歷山大在東方建立的帝國裡所產生的藝術。這些帝國的富庶都城——埃及的亞歷山卓（Alexandria），敘利亞的安提阿（Antioch），土耳其的帕格蒙（Pergamon）——紛紛要求異於希臘風格的藝術。建築方面，簡潔朗壯的多利亞式與舒緩優美的愛奧尼亞式，已經不能滿足他們的口味了。於是西元前四世紀初，發明了「科林斯式」的柱形（依富裕的商業城科林斯[Corith]而命名）。這種形式的特色，是在愛奧尼亞式的渦形花飾柱頭上，又加上葉子的圖案，整棟建築的裝飾也更爲華麗（圖67）。這種奢侈的式樣，正適合東方新城大規模出現的豪華建築。其中留存下來的雖少，但晚期作品的遺存，已足夠給我們留下顯赫壯麗的印象了。希臘藝術的風格與發明，就這樣成爲東方王國威勢與傳統的一部分。

　　我說過希臘藝術整體，注定要在希臘化時期產生變化。此項改變可見於某些當時最著名的雕刻，例如西元前160年左右立於帕格蒙城的祭壇（圖68）。這幅群像敘述諸神與巨人間的爭鬥，是一件雄偉的作品，但找不出早期希臘雕刻裡的和諧與優雅素質，顯然藝術家有意要製造強烈的戲劇效果。那是一場充滿恐怖暴力的爭戰，笨拙的巨人被諸神制服了，他們憤慨激怒地仰天而視。每一個形象無不動作粗野，衣裳撩亂。爲了增強效果，浮雕不再是微突於牆面的圖畫而已，卻是幾乎兀立出來的人像，這些狂暴

圖67
科林斯式柱頭
約300BC
Archaeological
Museum, Epidaurus

圖68
帕格蒙城宙斯神
殿祭壇
約164-156BC
大理石。
Pergamon-museum,
Staatliche Museum,
Berlin

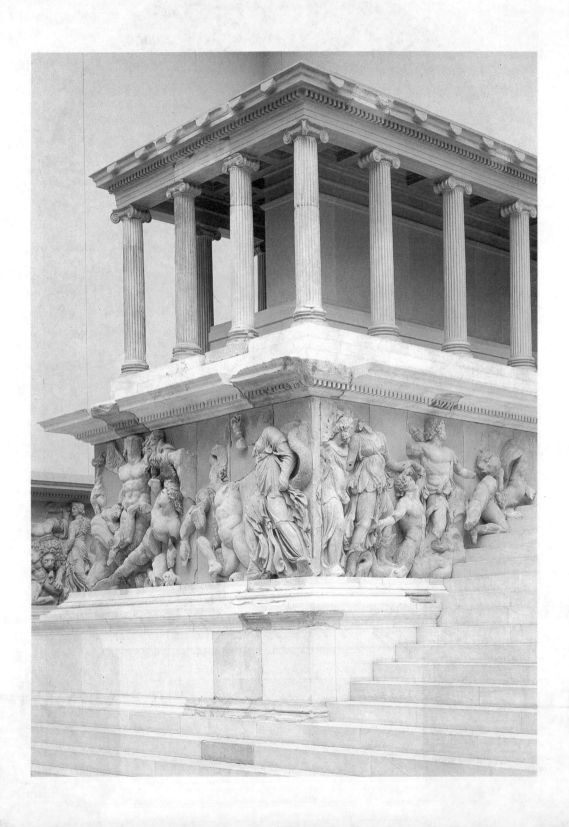

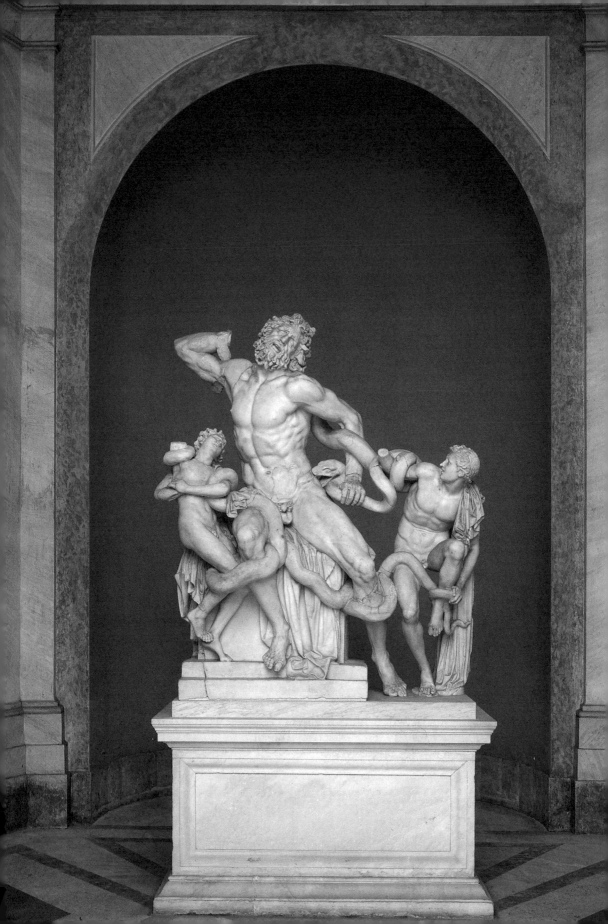

的人物好似要擠到祭壇的臺階上去，根本不管他們原來應該屬於那裡。希臘化的藝術偏愛此種狂野與激情：它希望產生撼動力，實際上也做到了。

在後世享有大名的古典雕刻，有些是希臘化時期所創作的。於西元前1506年出土的勞孔父子群像（Laocoon and his sons，圖69），以其悲劇性效果懾服多少藝術家與藝術愛好者。它所描寫的一幕恐懼情景，後來又出現於古羅馬詩人味吉爾（Virgil，70-19 BC）的史詩《伊尼亞德》（Aeneid）裡；特洛伊城（Troy）的祭司勞孔警告人民不可接受藏有希臘軍的木馬，諸神看到毀滅特洛伊的計謀行將失敗，就派了兩條海中巨蟒纏死他和兩個無辜的兒子。這是常見於希臘與拉丁神話裡，有關奧林匹亞諸神為了反對可憐的凡人，而犯下失卻理智的暴行故事。到底這則故事是如何觸動了藝術家去構組這幅深具說服力的群像，頗耐人尋味。他是否要讓我們感受那情景——說出真理的人注定是個備受苦難的犧牲者——的可怕？還是在誇示他善於表現人與獸之間恐怖的激烈鬥爭？他足以為其技巧驕傲，他表達這些肌肉與手臂努力而又絕望的掙扎苦楚、祭司臉上的痛苦表情、小孩們無助的蠕動等的手法，以及把這一切折磨與騷亂凝成不朽群像的本領，永遠叫人嘆服。但是，我有時禁不住要懷疑，這種藝術是用來取悅那些喜歡觀賞恐怖格鬥場面的民眾，也許這樣責備藝術家是不對的。事實可能是這樣的：希臘化時期的藝術，已喪失了它與法力和宗教間的舊有關係，藝術家轉而對技藝本身感到興趣，如何去呈現這麼戲劇化競爭的動作、表情與緊張，正是一種可以測驗藝術家魄力的典型工作。也許雕刻家根本就沒想到勞孔命運的對錯問題。

就在這個時代的這種環境下，富人們開始蒐藏藝術品，得不到原作，便託聞名的藝術家去複製，他們為了得到想要的東西，可以付出令人難以置信的價錢。作家開始關心藝術，撰述藝術家生平，收集他們的妙事軼聞，出版觀光指南。其實，許多最知名的古代大師，都是畫家而不是雕刻家，我們對那些畫家的作品所知有限，只能在流傳下來的古典藝術書籍選粹裡找到資料。這些畫家感到興趣的，也是特殊的技巧困難，而不是那些為宗教目的

圖69
勞孔父子群像
約175-50BC
大理石，高242公分。
Museo Pio Clementino,
Vatican

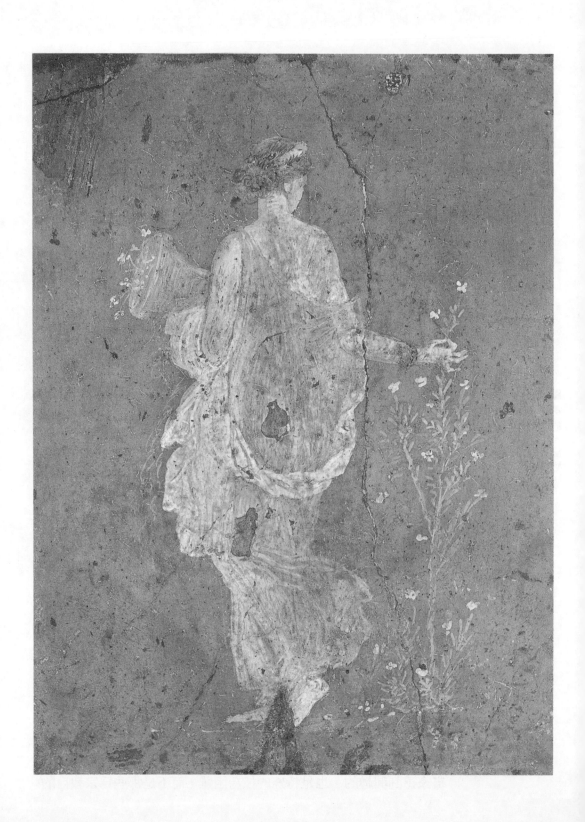

服務的藝術。我們聽說有的大師擅長描寫日常生活，有的愛描摹理髮店或戲院風光，可是我們無緣一睹這些畫。想對古代繪畫特徵有個概念的方法，就是去觀察龐貝城（Pompeii）及其他地方出土的壁畫和鑲嵌壁畫。龐貝是義大利西南一個富裕的鄉下城鎮，西元79年維蘇威火山爆發時被埋入地下。鎮上幾乎每座房屋與別墅都有壁畫、彩繪的柱子及模仿框畫或劇場的作品。這些畫當然並非全是傑作，然而看見這麼一個渺小的鎮裡竟有這麼多好作品，也著實叫人興奮。即使將來有一天，我們的海濱樂園被後世的人發掘出來，恐怕也看不到這麼一片美景吧！龐貝以及附近城市的室內裝飾家，如赫丘拉尼馬（Herculaneum）和斯塔比埃（Stabiae），顯然自由地發揮了偉大的希臘化藝術家所堆聚起來的寶藏。眾多平凡作品當中，有時可發現像四季女神奧娥斯（Hours）這樣高雅優美的人物（圖70），她採花的姿態曼妙似舞。或者像林野之神范恩（Faun）的頭像（圖71），他細緻的表情，流露了純熟自然的技巧。

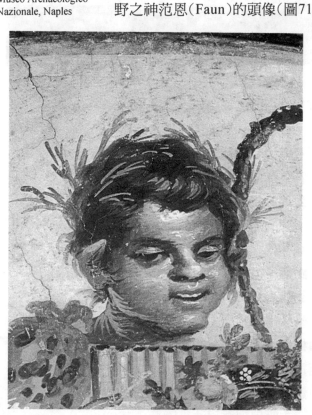

圖70
少女採花圖
西元第1世紀
斯塔比埃壁畫細部
Museo Archaeologico
Nazionale, Naples

圖71
范恩頭像
西元第2世紀
赫拉丘拉尼馬壁畫細部
Museo Archaeologico
Nazionale, Naples

這些裝飾性的壁畫上，幾乎每一樣東西都可以獨立出來，比方說兩個檸檬、一杯水，便是一幅漂亮的靜物畫；此外動物畫，甚至風景畫也出現了。這一點可說是希臘化時期最精彩的革新。古代東方藝術除了描寫人世生活或軍事活動的背景外，從不涉及風景。菲狄亞斯或普拉克西泰利時代的希臘藝術，一直以男人爲主要題材。到了希臘化時期，當狄奧克里塔（Theocritus）之類的詩人發現了牧羊人純樸生活的魅力之時，藝術家也跟著爲世故的城鎮居民製造

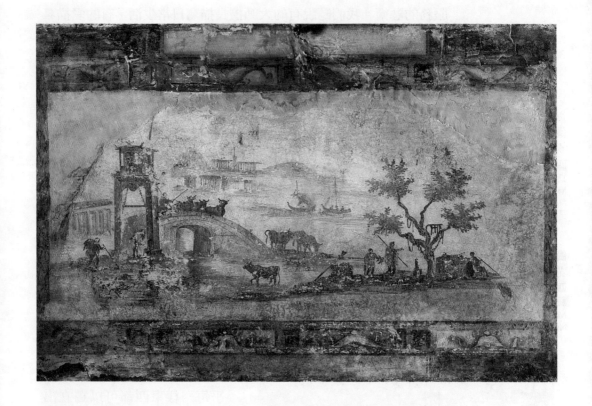

了鄉野情趣。這類畫不是某一村野房舍，或風景美麗之地的實際
景觀，而是集各色各樣足以編織成一個牧歌式場面的大成：牧羊
人與牛隻、簡單的聖堂、遠處的別墅與山脈（圖72）。畫中每一樣
東西的配置都討人喜歡，每一部分看來都是它們最美好的樣子。
我們真有正在觀賞一幕安泰和平景致的感覺。儘管如此，這些作
品不真實的程度，比我們乍看之際所想的還大。我們若想問些為
難人的問題，或想畫出該景致的地圖，就立刻會發現，這是辦不
到的。我們不知道聖堂與別墅間的距離，也不知道從聖堂到橋之
間該有多遠。原來，連希臘化時期的藝術家，對我們今日所說的
「透視畫法」也一無所知。大家在學校畫慣的消失在遠方一點上
的白楊樹夾道，在彼時並不是一項標準課程。那時的藝術家會把
遠的東西畫小，近的或重要的東西畫大；但是古典風格並不採用
愈遠的東西必然愈小，以及把某一景致呈現在既定的畫面範圍內
的規則。事實上，要到一千年以後，才應用到透視法。因此，甚

圖72
風景圖
西元第1世紀
壁畫
Villa Albani, Rome

至於最晚期、最自由、最大膽的古代藝術作品，仍然有遵守最低限度的埃及繪畫原則的跡象。此時，對藝術而言，個別事物的獨特輪廓之認識，與眼睛所獲取的實際印象，兩者是同等的重要。我們很久以來就明白，這項性質並不是一個應該抱憾或蔑視的藝術缺陷；而每一種風格都有臻至藝術上完美的可能。希臘人突破了早期東方藝術的嚴格禁忌，踏上創新的旅程，把更多的觀察心得加到這世界的傳統形象上去。然而，他們的作品，並不像把每一個自然的偏僻角落都反映出來的鏡子，而是烙上湧現於創造過程中之智慧的印記。

工作中的希臘雕刻家
西元前第1世紀
希臘化時期的一塊裝飾用寶石，1.3×1.2公分。
Metropolitan Museum of Art, New York

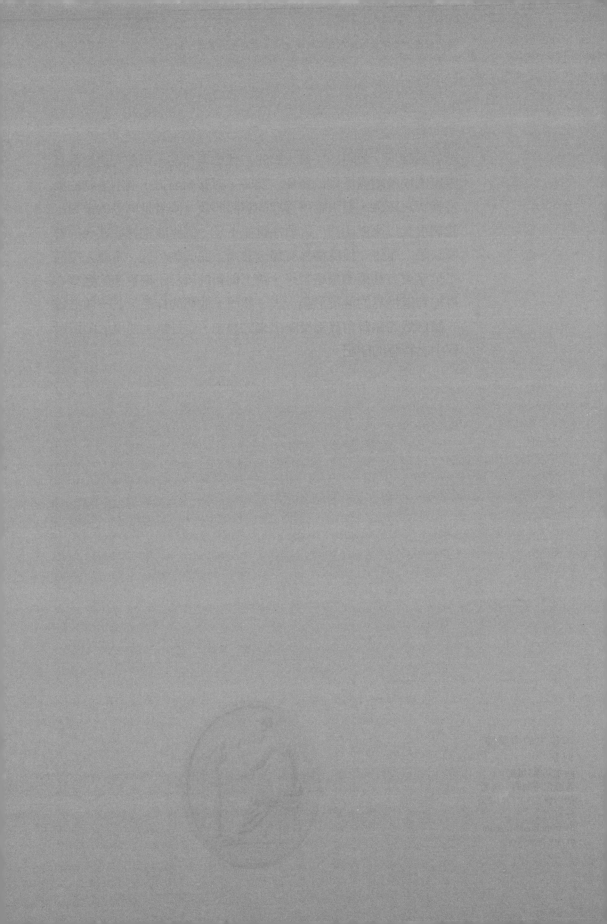

5

世界的征服者

羅馬人、佛教徒、猶太人與基督教徒，西元一至四世紀

龐貝是羅馬境內的一個小城，卻包含了許多希臘化藝術的投影。羅馬人征服世界，並在希臘化國度的廢墟上建立起自己的帝國，而藝術方面大致沒什麼改變。在羅馬從事創作工作的藝術家泰半是希臘人，大多數的羅馬收藏家購買的是希臘優秀大師的作品或複製品。然而當羅馬成為世界之主時，藝術畢竟也起了某種程度的變化，藝術家有了新職務，隨而必須改變他的創作方式。羅馬人最傑出的成就，可能在於土木工程，大家都知道他們的道路、地下水道，以及公共澡堂。即使是這些建築物的遺跡，看來仍然十分動人，漫步於羅馬的巨大柱石間，我們會油然升起像一隻螞蟻般渺小的感慨。事實上，讓後世對「羅馬之雄偉」無法忘懷的，便是這些廢墟遺址。

此類羅馬建築中最著名的，可能是羅馬人稱為「柯勒息」（Colosseum）的大圓形競技場（圖73）。它是後人仰慕的、最具羅馬特色的建築。整體上，它是實用主義格調的結構，三層相疊的拱門，充當大競技場的觀眾席。羅馬建築師在這些拱門的正面，罩上希臘形式的色彩，希臘神殿的三種建築風格都被用上了。接近地面的一層是多利亞式的變奏曲——連「柱間壁」與「三豎線飾帶」也都保留下來；第二層屬於愛奧尼亞式，第三和第四層則有科林斯式的半柱。這個羅馬結構與希臘形式（或「柱式」）的結合體，對後來的建築師有極大的影響。我們環顧居住的城鎮，便不難看到一些受到影響的實例。

羅馬建築上的創作，恐怕沒有比他們在帝國各地——義大利、法國（圖74）、北非與亞洲所設立的凱旋門，更能留下深遠的印象了。希臘建築，一般是由同一單元組成的，「柯勒息」也是

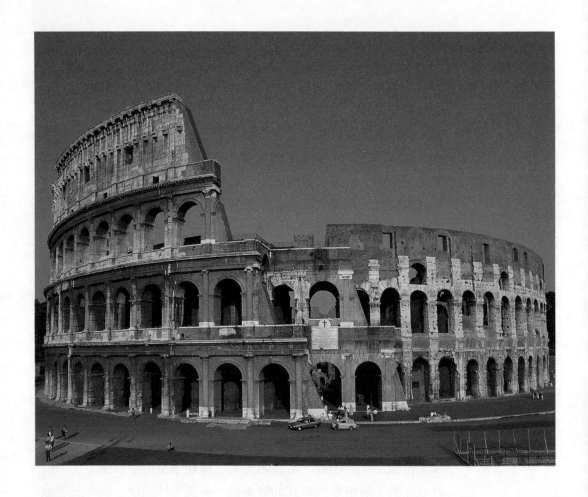

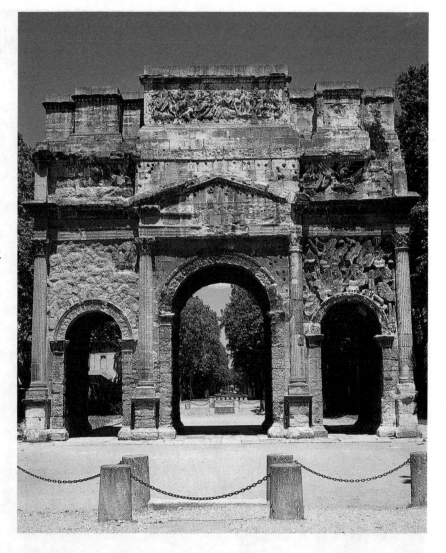

圖73
羅馬的大圓形競
技場
約西元80年

圖74
位於法國南部的
台北留斯凱旋門
約西元14-37年

如此；但是，凱旋門則使用柱式來框界並強調中央大門通路，兩側輔以較窄的小門，這種配置法用在建築設計裡，就如同音樂裡的和絃。

　　羅馬建築裡的首要特徵，是「拱門」的使用。希臘建築師說不定也知道應用拱門，但這項發明在希臘建築上所扮演的角色幾等於零或微乎其微。由一塊塊楔形石頭構成一個拱門，是一樁相當困難的工程技術。建造者精通此項技藝後，日漸發揮到更大膽的設計上去，用來架構橋樑或下水道的支柱，甚至於拱形屋頂。

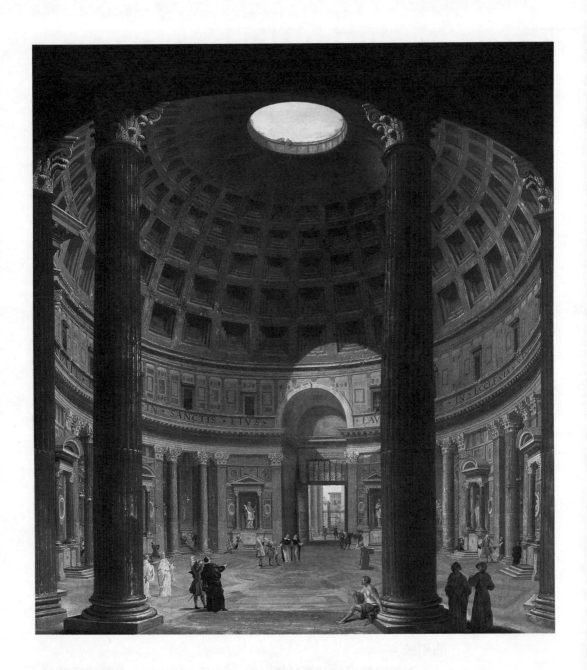

圖75
羅馬萬神殿內部
約西元130年
G. P. Pannini畫
Statens Museum for
Kunst, Copenhagen

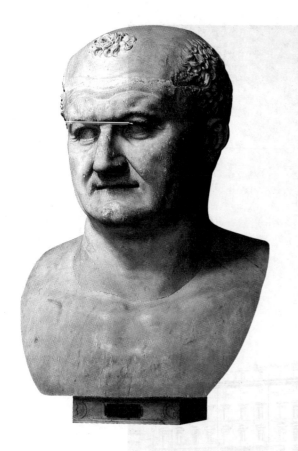

圖76
維斯帕西安皇帝
半身像
約西元70年
大理石，高135公分
Museo Archeologico
Nazionale, Naples

羅馬人實驗各種技術設計，成為穹窿工程方面的專家。此類建築中最精彩者，當推羅馬萬神殿（the Pantheon），這是唯一永遠被當作禮拜堂的古典神殿——西曆紀元之初，被佔用為基督教堂，從此以後，便不准它淪為廢墟。萬神殿內部（圖75）是一個圓形的大廳，半球形屋頂的頂端有個可以望見天空的圓洞，此外沒有別的窗口，但是整個屋子可從上面得到充足的平均與光線。鮮有建築能傳達出同樣的靜穆和諧印象，人站在裡面並沒有沉重感，但覺那大圓蓋在上頭自由翱翔，有如天國的第二層穹蒼。

從希臘建築裡擇取所好以應所需，乃是羅馬人的一貫作風，他們在每種學問上都是如此。逼真美好的肖像，是其主要需求之一。這種肖像在羅馬早期宗教裡有其地位；在喪禮行列中，攜帶先人蠟像成為一種習俗，這大概與肖像能使靈魂存活的古埃及信仰有關。後來，羅馬蔚成帝國時，人們依然本著敬畏的宗教情操來看帝王半身像。我們知道每一個羅馬人，都得在帝王半身像之前燒香，以示忠誠；也知道基督徒因為拒絕照章行事，而遭受到迫害。奇怪的是，羅馬人卻不管肖像的這層莊嚴意義，而允許那些藝術家創造出比希臘人所製造的任何東西都逼真且不敬的作品來。也許，他們偶爾也用石膏套取死人面形，以求得對頭部構造與容貌的了解，總之，我們都認得龐培（Pompey, 106-48BC）、奧古斯都（Augustus, 63BC-AD14）、台塔斯（Titus, 40?-81）、尼祿（Nero, 37-68）諸位羅馬帝王，就彷彿在銀幕上看過他們的臉孔一樣。在維斯帕西安（Vespasian, 9-79）皇帝的半身像（圖76）上，不見阿諛誇耀的意味——絲毫沒有以他為神明的標

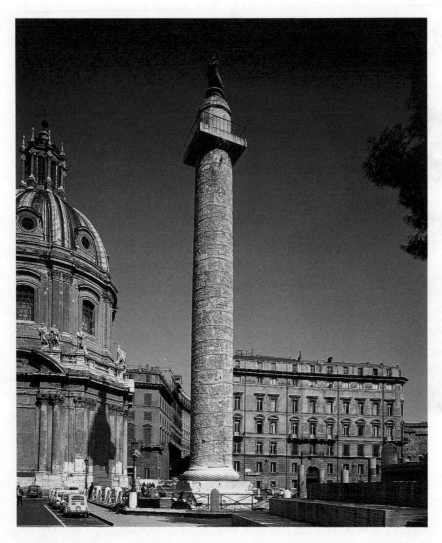

圖77
羅馬的圖雷眞
之柱
約西元114年

圖78
圖77之細部
上段爲攻下一座城
的景象，中段顯示與
達西亞的一場戰
役，下段爲兵士在城
堡外收割穀物。

記；看來他只是一個富有的銀行家，或某一個航業鉅子。儘管如
此，這些肖像一點也不顯得器度狹小，藝術家總算把他們做得逼
真而不流於瑣碎。

　　羅馬藝術家另一項新職務，即是恢復古代東方宣揚戰役故事
與凱旋的作風（頁72，圖45）。例如，圖雷眞（Trajan，52?-117）皇
帝豎立了顯示他征服達西亞（Dacia，今日的羅馬尼亞）戰事與勝
利的圖錄巨柱（圖77）。圖雷眞之柱的下半部，描寫羅馬軍隊徵集
糧秣、戰鬥以及征服的實況（圖78）。希臘藝術幾世紀以來的一切
技巧與成就，都用在這種報導戰爭的藝術上，但是羅馬人著重細

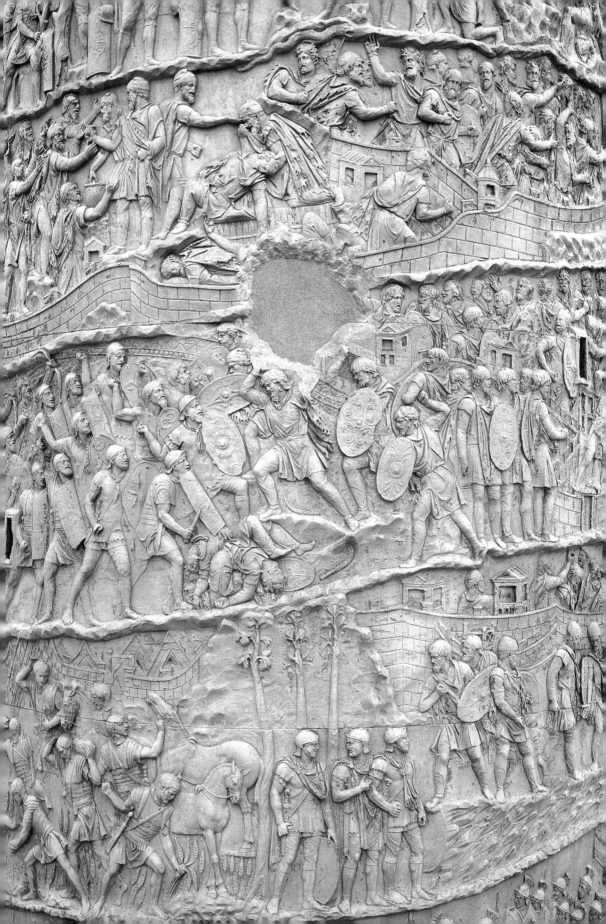

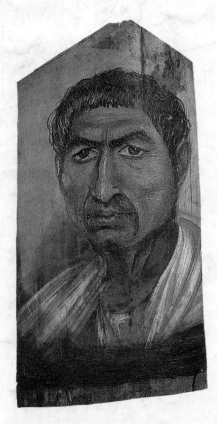

節的正確處理與清晰的敘述，以求讓留守家園的人對戰爭的功績印象深刻的做法，卻改變了藝術的特質——主要的目標不再是和諧、美或戲劇化的表情了。羅馬人是個實際的民族，不太在乎珍奇的東西。然而其述說英雄事蹟的圖畫手法，對於和這個廣大帝國接觸的各種宗教，倒是有很大的價值。

　　基督之後的世紀，希臘化與羅馬藝術完全取代了東方王國的藝術，甚至在昔日東方藝術的中心也是這樣。埃及人仍然埋葬木乃伊，的陪葬的肖像不再是埃及風格，而是請懂得希臘人像畫訣竅的藝術家來執筆（圖79）。這些肖像畫當然是廉價匠人的產品，卻活潑寫實得令我們訝異，古代藝術罕有如許鮮活且富「現代感」的。

　　埃及人並非唯一為了宗教需要，而採用新藝術方法的民族。甚至遙遠的印度，也把羅馬人述說故事和讚揚英雄的手法，拿來描繪釋迦牟尼得道的事蹟。

　　遠在希臘化風格的影響力波及印度之前，印度的雕刻藝術已經相當發達；但是第一個佛教藝術典範的佛陀浮雕像，卻出現於印度北方邊陲的犍陀羅（Gandhara）地區。它描寫佛陀傳奇裡的一段小插曲「出家」（圖80），年輕的喬答摩（Gautama，釋迦牟尼的俗姓）王子離開雙親的皇宮，遁隱荒野途中，對他的愛馬康達卡（Kanthaka）說：「親愛的康達卡，今晚請再載我一程。在你的幫助下修成佛陀之日，我將拯救這神與人的世界。」康達卡只要嘶鳴一聲或發出一聲踢躂，這個城市就會覺察王子的離去；因此，眾神掩住康達卡的嘴，並用手墊在康達卡的蹄下一步離去。

圖79
男子肖像
約西元100年
出自埃及一木乃伊
繪於熱蠟上，33×
17.2公分。
British Museum,
London

圖80
喬答摩（佛陀）
王子出家
約西元第2世紀
巴基斯坦（古犍陀
羅）出土
黑色片岩，48×54
公分。
Indian Museum,
Calcutta

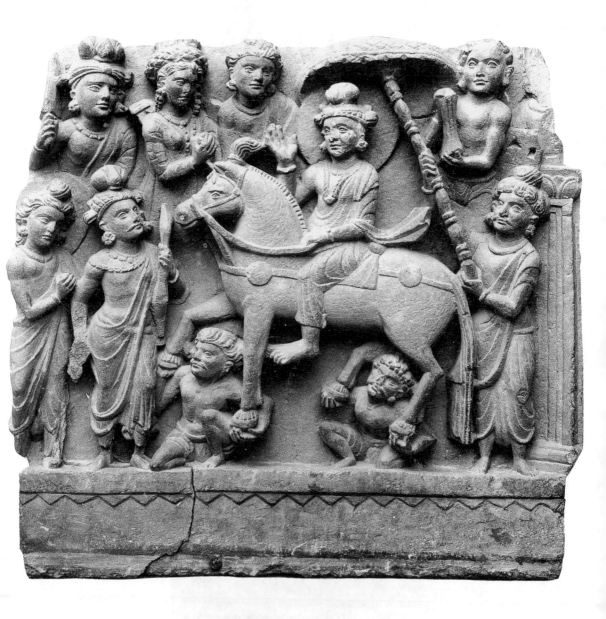

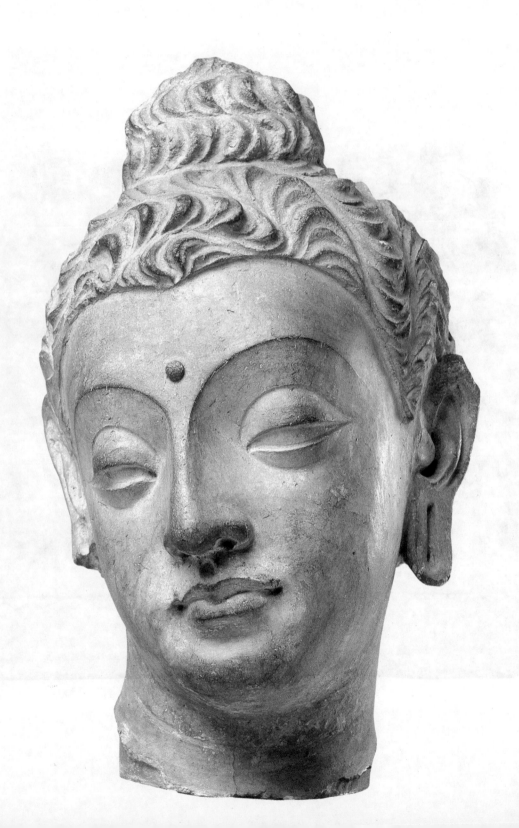

教人用美麗的形式將神明與英雄具象化的希臘和羅馬藝術，也有助於印度人創造其救主的形象。神態沉靜優美的佛陀頭像，亦出於犍陀羅邊區（圖81）。

猶太教是另一個學會藉藝術呈現經典故事，以指導信仰者的東方宗教。猶太律法實際上嚴禁製造偶像，為的是害怕引起偶像崇拜。然而，東方城鎮的猶太會堂牆壁上，卻飾繪著舊約聖經裡的故事，在美索不達米亞的古羅馬小要塞杜拉一歐羅巴（Dura-Europos），就發現此類壁畫。它說不上是一件偉大的藝術品，但卻是一件有趣的第三世紀文獻。其畫風之拙樸，題材之凡俗原始，自有意趣（圖82）。它描寫摩西自岩石中開採水源的情景；它不只是一幅經典的插畫而已，重要的是它用圖畫來對猶太人「解釋」經典的意義。所以畫中的摩西是個高個子，站在猶太聖堂前，堂內還有一支七個插座的燭臺。為了表示以色列各族都分享到聖水，藝術家畫了十二條小河，每一條流向一個立於帳篷前較摩西小的人。藝術家用的手法很簡單，顯示技巧方面不甚高明。他也可能根本無意描寫逼真的人物；因為愈逼真，便愈觸犯忌拜偶像的戒律。他的主要企圖只在於提醒大家，上帝顯現威力的情況。我們看重猶太教堂裡的平實壁畫，乃是因為當基督教自東向西傳

圖81
佛陀頭像
約第4-5世紀
阿富汗（古犍陀羅）出土
石灰岩，高27.9公分。
Victoria and Albert
Museum, London

圖82
摩西從岩石中開採水源
西元245-56年
敘利亞Dura-Europos
禮拜堂壁畫

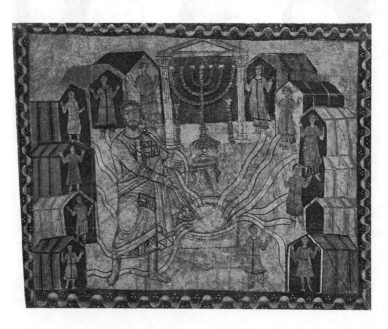

布並將藝術附屬於宗教之下時，這種用圖畫來解釋經典的現象已
經開始影響藝術了。

　　基督教國度的藝術家描繪救主與使徒時，再度將希臘藝術傳
統引爲臂助。西元第四世紀的早期基督像（圖83），並非我們在日
後插圖中慣見的留鬍子之人；這個流露年輕之美的基督，坐在貌
如希臘哲學家般莊嚴的聖彼德與聖保羅之間的寶座上，其中有一
個細節，尤其令人想到它與異端的希臘化藝術格調相銜接：雕刻
家讓基督的腳停息於古代天神所撐起的天篷上，以示祂高居天國
之上。

　　基督教藝術的起源，比這個例子還早，但最早期的紀念像從
來不顯示基督自身。杜拉（Dura）的猶太人在禮拜堂所繪的舊約場
景，以圖像來呈現經典的用意遠勝過裝飾作用。首先爲基督教徒
葬所——羅馬人的地下墓窖——畫像的藝術家，也是本著同樣的

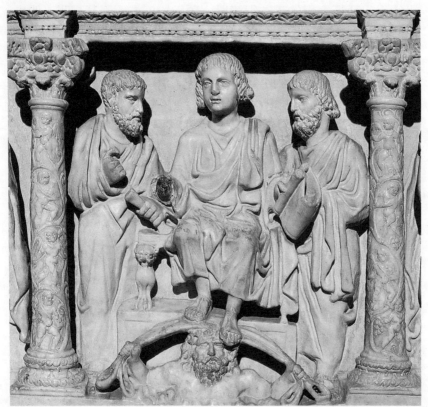

圖83
基督與聖彼得及
聖保羅像
約西元389年
羅馬聖彼得教堂地窖
大理石浮雕

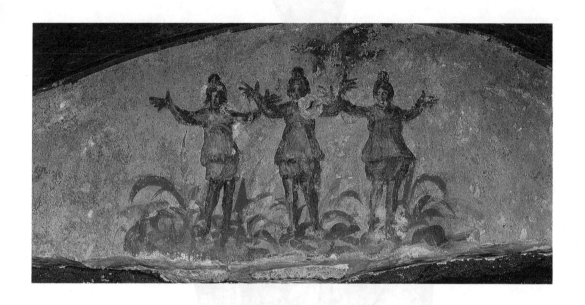

圖84
烈火窯中的三個人
約第3世紀
羅馬一地下墓窖壁畫。

精神。很可能畫於西元第三世紀的「烈火窯中的三個人」（圖84）
之類的壁畫中，可看出執筆的藝術家對於龐貝古城的希臘化繪畫
手法相當熟悉，他們能夠以寥寥幾筆鉤勒出人物輪廓，但我們也
感覺得到，他們對於個中秘訣與效果並沒有多大興趣。圖畫不再
自成一件美麗的物品，它的目的只在於忠實地述說上帝的慈悲與
力量。在《舊約・但以理書》第三章裡，我們讀到古巴比倫的尼
布甲尼撒王（Nebuchadnezzar）手下的三名高級猶太官員，拒絕遵
旨向豎立在杜拉平原上巨大的金製王像跪拜。就像當時的許多基
督徒一樣，他們必項因抗命而受懲罰，他們「穿著褲子、內袍和
外衣」，被拋入熊熊烈火的窯中；可是火在他們身上施展不出威
力，「頭髮也沒有燒焦，衣裳也沒有變色」，原來上帝「差遣使
者救護倚靠他的僕人」。

　　我們只要想像創作勞孔群像（頁110，圖69）的大師，會如何
處理這個題材，便可明瞭藝術正朝著不同的方向前進。地下墓窖
的畫家，並非感於題材之戲劇化而去表現它；他假如要表示堅忍
與拯救那種令人安慰感動的場面，只要能使人辨識三個著波斯服
裝的人、火焰與象徵使神的鴿子，便綽綽有餘了。而在這畫中，
每一個不很切題的細節都巧妙地刪去，清晰簡明的作風比忠實描
摹的概念更占優勢。藝術家盡可能簡潔地述說故事所費的苦心，

圖85
一官員雕像
約西元400年
大理石，高176公分
Archaeological
Museum, Istanbul

自也有其動人之處。畫上的三個人面朝前，舉起雙手做祈禱狀，似乎表示了人類開始關懷世俗之美以外的事物。

有關藝術趣味的轉變，不只見於羅馬帝國衰亡時期的宗教。對那些曾經光耀希臘藝術的優雅和諧質素，藝術家似乎已很少在意。雕刻家們不再有耐心慢慢雕琢大理石，不再有興趣用希臘匠人引以為傲的精緻手法來工作；就像墓窖畫家一樣，他們有時採取略微粗糙而現成的手法，比方利用機械化的鑽錐標出臉部或軀體大概樣子。人們常說古典藝術是在這些年代開始走下坡；沒錯，許多極盛時期的藝術奧秘，確實是在戰爭、革命與侵略這一連串波折裡喪失的，但問題並不止於技術的流失。最重要的關鍵是，此時的藝術家似乎不再滿足於希臘化時期的純美術趣味，而設法去造就新效果。此一時期，尤其是第四與第五兩個世紀的雕像，將藝術家的目標清楚地透露出來（圖85）。在普拉克西泰利時代的希臘人眼中，這類作品或許顯得粗魯野蠻；以普通的標準看來，它的頭部的確也不算美；習慣於維斯帕西安王像（頁121，圖76）等逼真作品的羅馬人，更可能駁斥其技巧之拙劣。然而我們感覺這些人物似乎有它獨特的生命，與非常強烈的表情——這是各部分界線穩定分明，以及謹慎掌握眼部和額頭深紋等特徵的效果。它們刻畫始而旁觀，終而皈依基督教的人們，它們述說著基督教的興起，宣告了古代世界的結束。

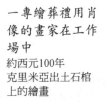

一專繪葬禮用肖像的畫家在工作場中
約西元100年
克里米亞出土石棺上的繪畫

6

道路岔口
羅馬與拜占庭，五至十三世紀

　　西元311年，君士坦丁大帝在羅馬帝國內建立基督教會的權
力之初，遭遇到許多困難。在迫害基督徒期間，沒有必要，事實
上也不可能去建築供人民做禮拜的公共場所。真正存在的教堂和
聚會所，都是小規模又不起眼的。可是，當教會在王國內擁有最
高權勢後，它與藝術之間的關係便要重加考慮了。教堂不能以古
代神殿爲模型，因爲兩者的功能迥然有別。神殿內側通常只是一
個供奉神像的小神龕，遊行祈禱、吟唱聖歌、聖餐儀式等都在外
面舉行；相反地，教堂必須有足夠的空間供大眾集合，來聽神父
在高高的聖壇上作彌撒或讀聖誡。結果，教堂不傚倣異端的神殿
式樣，而依古羅馬時代的巨大會堂——稱爲「巴西里佳」
（basilicas），大概的意思是「皇家會堂」——爲藍本。這些作爲
室內交易市場和公共法庭的建築物，主要由長方形的大廳與低窄
的側區所構成，成排的柱子則將這兩部分隔開，廳堂盡處有個半
圓形的凸台，是會議主席或大法官的座位。君士坦丁大帝的母親
設立這麼一個巴西里佳，專供教堂之用，因此巴西里佳便是此類
風格教堂的代稱。半圓形的壁龕或凸台，成爲信仰者眼光所匯集
的崇高聖壇，人們稱之爲唱詩班席位。會眾聚集的主要中央大
廳，被後人叫做「本堂」，真意爲「船」；較低的側區則叫「側
廊」，意指「翼」。泰半的巴西里佳，本堂的屋頂都是簡單的木
材結構，還露出橫樑。側廊通常是平頂的，隔間柱往往有華麗的
綴飾。最早期的巴西里佳流傳至今者，沒有一棟是原封不動的；
但是儘管經過1500年來的攻變與革新，仍可看出它們本來的大致
模樣（圖86）。
　　裝飾巴西里佳，是個既麻煩又嚴肅的問題，因爲有關形象及

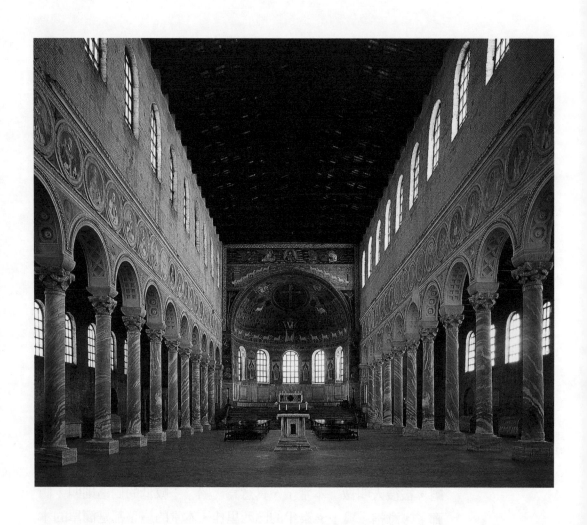

其宗教功用的顧慮一併出籠，引起了猛烈爭辯。有一項是幾乎所有早期基督徒都同意的：上帝之家不應該出現雕像。雕像與聖經裡所譴責的偶像和異端邪神之像太相似了。在聖壇上放置上帝或其聖徒的像，應該不會出什麼紕漏，可是剛剛皈依的可憐異教徒，當他們在教堂裡看見這些像時，又要如何分辨舊信仰與新神諭間的差別呢？他們可能很容易就把實際「象徵」上帝的雕像，想成象徵宙斯的菲狄亞斯雕像；如此，要他們去捕捉這雕像所貌似的全能而無形的上帝之啓示，豈不是難上加難？雖然虔誠的基督徒一致反對塑造逼真的巨像，但對繪畫的看法則意見紛陳。有些人認爲圖畫的用途很大，因爲它們可助會眾想起所領受的教訓，使經典插曲的記憶永遠活在信徒心中。西羅馬帝國的拉丁世界，尤其贊成這個觀點。第六世紀末的教皇格利高里一世（Gregory I)便提醒那些反對圖像的人民，教會裡有許多不識字的人，圖像對這些人的教導作用，就像兒童圖畫書的插圖一樣，他說：「不識字的看圖畫，識字的人看書。」

圖86
一座早期的巴西里佳式基督教堂
約530年

　　一位如此有權威的人士出而支持繪畫，在藝術史上極具重要性。每當有人攻擊教會使用圖像時，他的話便一再被引述。但是，獲准的藝術形態，顯然是頗有限制的。若欲達到格利高里的目的，則要盡可能明白簡單地述說故事，而略除一切可能使注意力游離於這個主要神聖目標之外的東西。起初，藝術家仍使用羅馬藝術述說故事的手法，但是漸漸地，他們愈來愈將焦點集中在基本的要義上。圖87便是以最一致的手法應用了上述原則的作品。那是大約西元520年，拉溫那（Ravenna，當時義大利東北部的都城與大海港)的一所巴西里佳的一幅福音故事畫，描繪基督用五塊麵包和兩條魚餵養五千人的故事。如果是希臘化時期的藝術家，他可能會乘機刻畫出一大群歡欣而戲劇化的人。可是這位大師卻選擇了大不相同的手法。他的壁畫不是出自靈巧的筆觸，而是用深濃多彩的石子或玻璃塊，精工鑲嵌而成，使得教堂內部顯得莊嚴華麗。這種述說故事的方式，使人產生某些神聖奇妙事件正在發生的印象。背景是由金黃色玻璃碎片組成的，上面不滲入任何自然界或現實的景物；寧靜的基督像據立畫面中央，不是我

們常見的蓄鬚基督，而是早期教徒心目中的長髮青年；穿著紫色
袍子，伸展手臂做賜福狀。兩旁各站著兩位使徒，奉上讓祂得以
實現神蹟的麵包和魚；使徒把雙手裹在袖裡來捧食物，就像那時
代的臣民向統治者呈上貢物的模樣。這一幕的確像一個莊重的典
禮。藝術家為這個故事，加上了一層深刻的意義；對他而言，它
不只是數百年前發生於巴勒斯坦的一項奇蹟而已，它同時也是瀰
漫在教堂裡的基督永恆力量的表徵。這點或者有助於闡釋畫面上
的基督為何定神凝視觀者——基督要餵養的對象，就是觀者自
己。

　　乍看之下，這幅圖頗為僵直生硬，不見希臘藝術引以為榮且
延續至羅馬時代的表現動態與神情之技巧。把一絲不苟的正面人
像植入畫中，幾乎令人聯想到某些兒童素描畫。然而，這個藝術
家一定對希臘藝術非常熟悉，他知道如何讓斗篷適切地披裹在身
上，以便透過衣褶猶可看清人體各部分之重要接合處。他也知道
如何混合不同色調的石子，以傳達肌肉或岩石的色澤。他同時還
標出地上的陰影，輕易地把握了縮小深度的畫法。若我們覺得此
畫頗具原始風味，乃是因為藝術家刻意追求簡單性的緣故。因為
教會強調明白性，所以埃及式力求清晰描繪事物的觀念，又復興
起來。可是，藝術家這個新的嘗試，所用的並非先民藝術裡的簡
單形式，而是希臘繪畫裡的精鍊形式。因此，中世紀的基督教藝
術，變成奇異的純樸原始與複雜微妙風格的混合物。西元前五百
年在希臘初醒的觀察自然的能力，在西元後五百年再度沉睡了。
藝術家不再管他的公式是否與現實吻合，也不再準備發現人體表
現或創發深度錯覺的新方法。但是前人的發明亦未遭冷落，希臘
與羅馬藝術提供了站立、坐著、彎腰或跌倒等人體姿態的無窮寶
庫。這些表現法在述說故事的藝術裡非常有用，所以他們勤加摹
寫，並改編納入新內容裡去。但是，如今啓用前人風格的目的如
此截然不同，所以我們看到圖畫在表面上稍微背叛了古典旨意，
也就不會感到驚奇了。

　　藝術對於教會是否有適切的用途這個問題，在整個歐洲歷史
上有不可磨滅的重要性。因為它是東方——亦即以拜占庭或君士

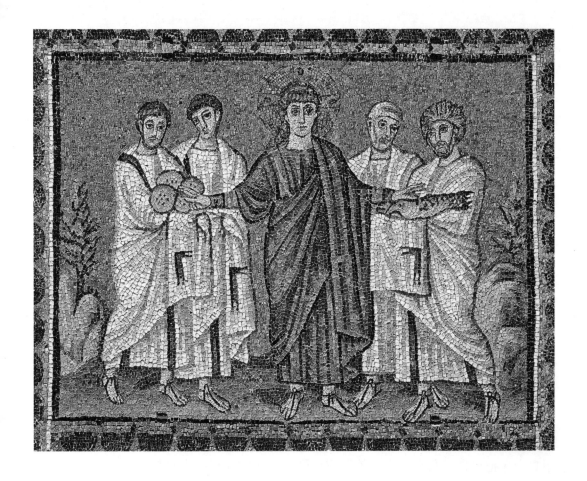

圖87
五塊麵包和兩條
魚的奇蹟
約520年
鑲嵌壁畫
S. Apollinare Nuovo,
Ravenna

坦丁堡為首都的羅馬帝國內之希臘語區——拒絕接受拉丁教皇
領導的主要爭端之一。有一派反對一切宗教性圖像的人，叫做「偶
像破壞者」；當他們於西元754年得勢時，便不准東方教堂裡出
現任何宗教藝術。而與他們對立的一派人，也不贊同格利高里教
皇的意見——他們認為圖像不僅「有用」，更是「神聖」的東西；
他們的論點，和破壞偶像那一派同樣精微：「如果上帝決定以人
類形態的基督現身於凡人眼前；為什麼祂不願意以可見的偶像來
自我見證呢？我們並不像異教徒般地崇拜偶像本身，我們透過偶
像來崇拜上帝和聖人。」不管這個論證是否合乎邏輯，它在藝術

史上極具意義。當主張圖像的這一派在被壓抑了一世紀後重新得
勢時，教堂裡的繪畫，不再是光爲沒有閱讀能力者做的插圖；而
更是超自然世界的神秘投影。從此，東方教會不再允許藝術家在
宗教作品裡摻入自己的幻想，很顯然的，並不是隨便一幅美麗的
母子圖，就可當做真正的聖母像，只有古老傳統尊爲神聖的典型
才算數。

　　因此，拜占庭派的藝術家在堅持要嚴格遵奉傳統這方面，簡
直就跟埃及人一樣。但這問題亦有其兩面性，拜占庭教會，由於
要求繪聖像的畫家要固守古典模式，從而保存了希臘藝術在處理
披衣、容貌或姿態等手法上的觀念與成就。我們觀賞這幅祭壇背
後的聖母像（圖88）時，也許覺得它與希臘藝術成果相去甚遠。但
是，瞧那衣褶披裹軀體以及散逸於手肘與膝間的模樣，在臉部和
手部畫上陰影的修飾法，以及聖母寶座的蜿蜒氣勢；若未掌握希
臘與希臘化藝術，豈有產生的可能？拜占庭藝術，撇開它某種硬
直感不談，比繼起時代的西方藝術更接近自然；另一方面，因爲
注重傳統，又必須維持特定的基督或聖母呈現法，致使拜占庭藝
術家難以發展個人稟賦。然而此種保守作風的演化只是漸進的，
如果們以爲此一時期的藝術家毫無自由發揮的餘地，可就錯了。
事實上，把早期基督教藝術裡的簡單插圖，轉化爲布滿拜占庭教
堂的莊嚴巨像環畫的，便是這批人。我們觀察這些希臘藝術家於
中世紀的巴爾幹半島及義大利所做的鑲嵌壁畫，便會發現東方帝
國的確復興了古代東方藝術裡的壯偉與尊嚴質素，而且成功地用
以榮耀基督及其神威。西元1190年以前不久，拜占庭藝匠爲西西
里島的蒙里爾（Monreale）大教堂所繪的壁龕飾畫（圖89），讓我們
領悟到此項藝術的撼動力。西西里島是屬於西方拉丁教會的，所
以在教堂窗子兩旁的聖人行列中，可以找到聖・湯瑪斯・拜基特
（St Thomas Becket, 1118?-1170，英國坎特伯里大主教，因反對
亨利二世而被暗殺，他的死訊約於西元1170年傳遍全歐）的最早
畫像。除了這點選擇所繪的聖人的權力外，藝術家與原來的拜占
庭傳統仍保持密切關係。走入蒙里爾大教堂的人，會發現他所面
對的基督像，舉起賜福的右手，儼然是個宇宙的統治者；下面是

圖88
寶座上的聖母與
聖子像
約1280
可能繪於君士坦丁堡
畫板，蛋彩。81.5×49
公分。
National Gallary of
Art（Mellon Collection），
Washington, DC

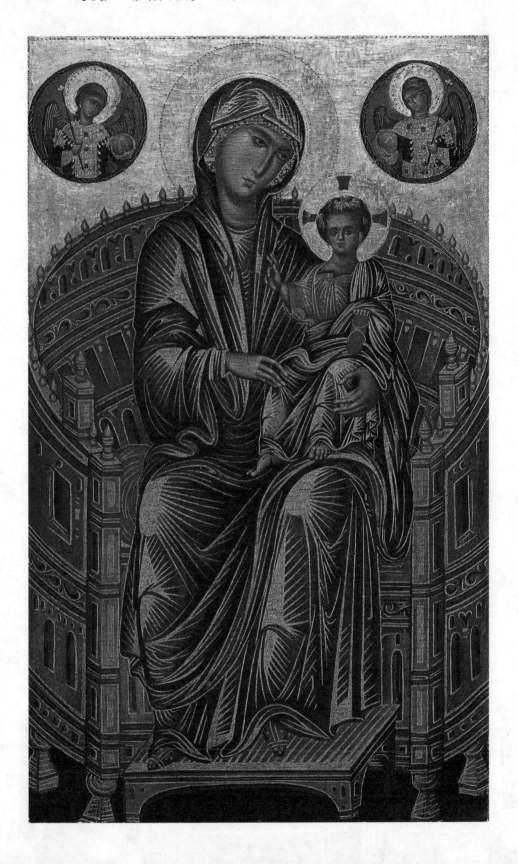

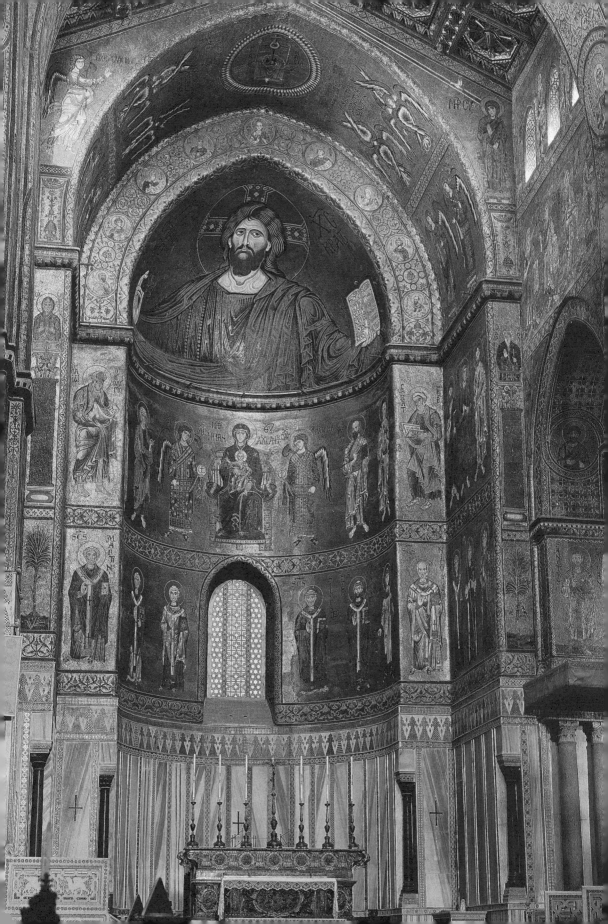

圖89
基督為宇宙主宰，
聖母、聖子與聖人
群像
約1190年
鑲嵌壁畫。
西西里蒙里爾大教堂

端坐如女王的聖母，側立於兩個高階的天使與一排莊嚴的聖人。

　　這些從金輝閃爍的牆壁下視我們的偶像，好似神聖真理的完美象徵——這些象徵永遠和這些聖像結合在一起。它們繼續支配著每個希臘正教勢力範圍內的國家；俄羅斯的聖像，就依然反映著拜占庭藝術家這種偉大的創造。

拜占庭的宗教偶
像破壞者正在塗
掩基督畫像
約900年
拜占庭聖經手稿上的
插圖
State History Museum,
Moscow

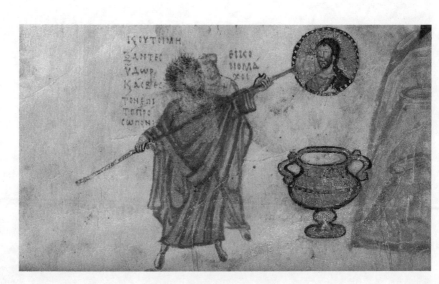

7

望向東方
回教國家、中國，第二至第十三世紀

　　在繼續述說西方的藝術故事之前，讓我們瞧瞧世界的其他地方在這段混亂時期裡，發生了什麼事。去看看另外兩支重要的宗教，對於如此騷擾西方人心的偶像問題有什麼反應，也是有趣的。第七、八世紀橫掃一切的中東宗教，亦即征服了波斯、美索不達米亞、埃及、北非與西班牙的回教國家，對於這件事的處理上，比基督教國家更爲酷烈。偶像的塑造是犯法的，而此類藝術又不是那麼容易就能被抑制；因此東方藝匠在不准呈現人類形象的情況下，便任其想像力馳騁於花樣與形式之中。他們創造了最精緻的「蔓藤花紋綴飾」（arabesques）。漫步於阿罕布拉宮（the Alhambra，位於西班牙南部的格拉那達城，圖90）的中庭與正廳，欣賞那繁複奇異的鏤花裝飾，真是令人難忘的經驗。在回教統轄領域之外，此項創新則透過東方地毯藝術（圖91）而傳揚於世。追根究柢，我們可將其精巧圖案與豐富色彩的構思歸功於穆罕默德（Muhammad, 570?-632，回教鼻祖）——他使藝術家的心理脫離真實世界的事物，而導向線條與色彩的夢幻世界。後起的回教宗派，對於「禁立偶像」的解釋比較寬鬆，他們准許與宗教無關的畫像或插圖存在。十四世紀以降的波斯，或十六世紀回教徒（蒙兀兒人）統治下的印度所做的愛情故事、歷史與傳說之插畫，顯示了這些地方的藝術家從設計花樣的訓練法上學到很多。一幅十五世紀波斯羅曼史裡的花園夜景（圖92），正可作爲此種美妙技巧的最佳例子，它好像是活現於童話世界裡的一張地毯。它能使觀者聯想到現實的地方和拜占庭藝術一樣微少，甚至更少。它不採用縮小深度的畫法，也不想表現明暗變化或軀幹結構。上面的人物與植物，有點像從色紙上剪下來後，再散置到書頁上，排成完

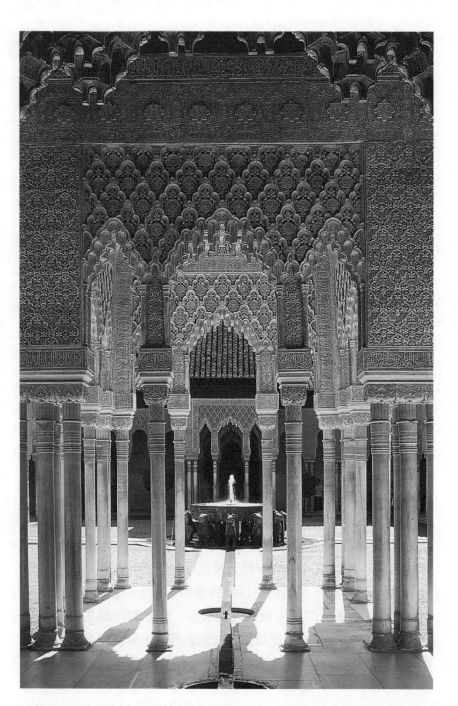

圖90
阿罕布拉宮的
中庭
約1377年
伊斯蘭宮殿
西班牙格拉那達

圖91
波斯地氈
17世紀
Victoria and Albert
Museum, London

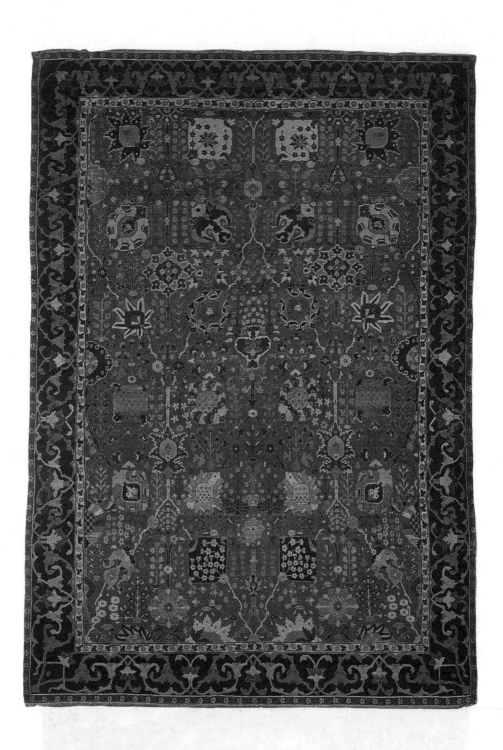

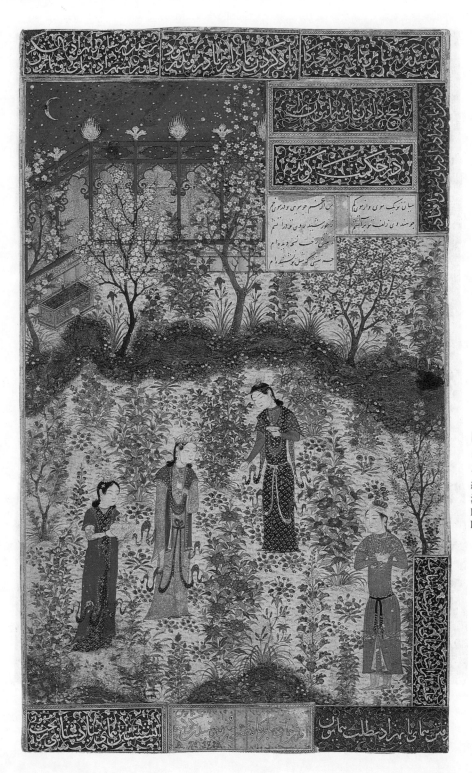

圖92
波斯王子與中國
公主花園邂逅圖
約1430-40年
波斯小說手稿插畫
Musée des Arts
Décoratifs, Paris

圖93
朝觀圖
約150年
山東省嘉祥縣武梁
祠漢磚浮雕細部

美的式樣。如果畫家的用意是在圖示一幕真實情景，那麼這幅書本插圖所用的手法，就更適合故事本身了。我們幾乎可以像閱讀書中正文般地，來讀這頁畫。我們的眼睛可以由交叉手臂站在右角的波斯王子，移到走向他的中國公主身上，讓想像力徘徊在月色下的夢幻花園，而不願去作更多的瞭解。

　　宗教給予藝術的衝擊力，在中國顯得更強烈。我們對於中國藝術的起源所知很有限，但卻曉得在很早的時候，中國人的鑄銅技藝便很高明了，古代廟堂裡的一些銅器可以遠溯自西元前1000年，有人說還要更早。而中國繪畫與雕刻的源起，就沒這麼古老了。在基督誕生前後的世紀裡，中國人有類似埃及人的埋葬習俗，墓中可以見到許多反映遠古時代生活與風俗的生動景致。例如西元150年左右完成的一幅山東武梁祠的浮雕（圖93）就是著例。那個時代，典型的中國藝術手法，已經相當發達了。中國藝術家不像埃及人那麼喜歡有稜角的硬直形式，而寧取曲折的弧形，他們會用一堆圓形來表現一匹騰躍的馬；同樣地，雕刻作品

也往往是捲曲翻轉,而又不失堅實與穩定感(圖94)。

　　幾位偉大的中國導師的藝術價值觀,恰相似於格利高里教皇,他們認為藝術是用來提醒人民,效法往日黃金時代的美德典範的。現存最早的中國插畫卷軸之一「女史箴圖」,取材自依儒家精神而撰寫的《女史箴》,據說出自西元第四世紀(晉朝)畫家顧愷之手筆,畫的是一位丈夫無理申斥妻子的情形(圖95),流露出中國藝術特有的高貴雅致特質。它清晰的人物姿態與構圖,正是一幅以家訓為宗旨的畫應該有的,同時也顯示了中國藝術家的擅於呈現動態。這幅畫顯得毫不生硬之故,便是因它偏愛波浪狀的線條,使整個畫面產生了動勢。

　　然而中國藝術最重要的推進力,卻來自另一宗教,也就是佛

圖94
有翼的獅子
約523年
梁朝盧陵王蕭續墓
南京附近

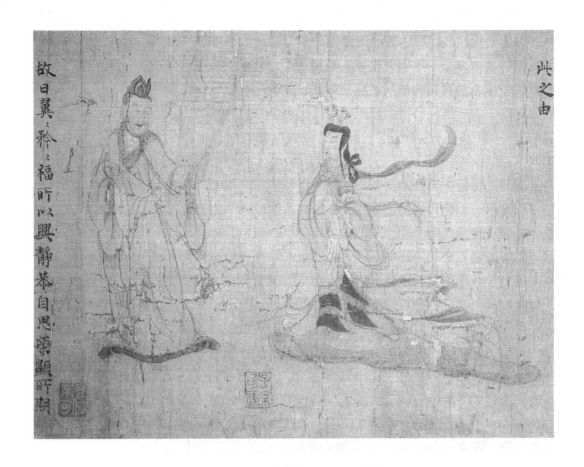

圖95
丈夫申斥妻子圖
約400年
仿顧愷之女史箴圖的
細部
卷軸插畫
British Museum,
London

教的影響。佛教僧侶與苦行者的雕像，酷似真人的程度往往令人
驚訝（圖96）。耳朵、嘴唇與雙頰的輪廓，都是曲線構成的，但這
些曲線並未歪曲真實的形狀，反而卻使它們密接。這也不是偶然
即興之作，每一部位都恰到好處，烘托出整個效果。甚至土人面
具（頁51，圖28）的古老法則，都在這張強有力的面孔上派上用
場。

　　佛教之影響中國藝術，並不僅是給了藝術家一項新的任務，
它更引進了一個全新的繪畫觀，一種對藝術家成就的崇高敬意，
是古希臘或文藝復興時期以前的歐洲所無法比擬的。中國是第一
個不把畫圖當做卑賤工作的民族，而把畫家和靈感豐富的詩人擺
在同等地位。東方宗教主張，沒有比正當的瞑想更重要的事。瞑
想就是對同一真理持續深思熟慮上好幾個鐘頭，使一個觀念固定
在心中，再從各個角度去嚴密的凝視它。東方人重視此種精神鍛
鍊的程度，更勝過西方人的鍛鍊肉體和體育活動。有些僧人默想
一個字眼時，終日靜坐，在心中熟慮這個字，傾聽著緊隨這個神
聖音節前後的一片靜寂。有的沉思自然界的東西——比方水及水
的啟示：水是多麼謙虛，多麼柔順，卻能消蝕堅硬的岩石；水是
多麼澄澈、清涼、沉靜，能把生命帶給乾渴的田野。或者瞑想山：
山是多麼傲然強壯，但又何其仁慈，能讓樹在它們身上成長。因
此，中國的宗教藝術功用，不太在於述說佛陀的傳奇；中國的導
師藉藝術來助人練習瞑想，而不是拿來指導人去學習某一特殊教
義，故而與中世紀的基督教藝術作用不同。當藝術家以虔敬的情
懷來畫山水時，他們並不是要宣揚某一訓誡，也不光是為了裝
飾，而是要提供沉思的材料。他們畫在絲質卷軸上的圖，都保存
在珍貴的盒子裡，只有在安靜的時刻，才展開來觀賞、來思慮；
好像一個人翻開一冊詩集，再三吟讀一首美麗的詩句一樣。這就
是十二、十三世紀最傑出的中國風景畫背後的用意。而西方人總
是急急忙忙又沒有耐心的，所能曉得的瞑想技巧比以前的中國人
對體育所知的更少，因此西方人很難捕捉畫中的境界。但是，如
果長時間去細看宋朝馬遠的月夜景色（圖97）之類的畫，或許仍可
感覺到他作畫的精神與崇高旨意。當然我們不能期望那是在描寫

圖96
羅漢像頭部
約1000年
四川省出土
上釉的陶器，約等
身大。
Fuld Collection,
Frankfurt

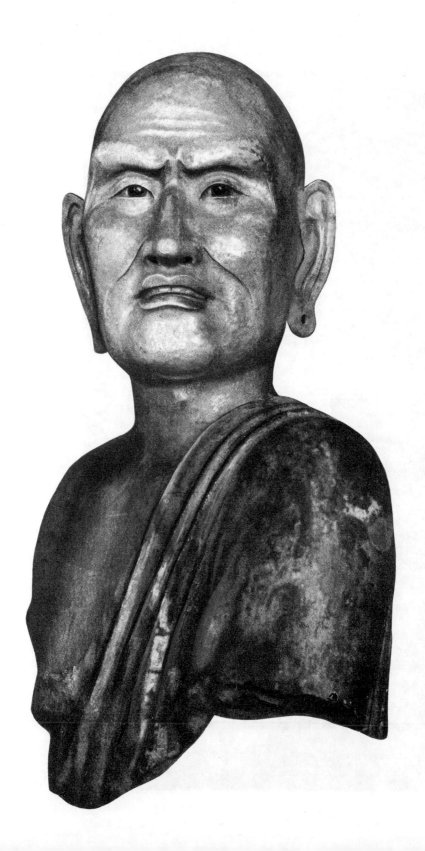

圖97
馬遠(宋)：
月夜景色圖
約1200年
立軸，絲、墨，122.1
×81.1公分。
台北故宮博物院

真實的景色，或是一個美麗地方的風景圖片。中國藝術家並不是到戶外去坐在要描繪的對象前面寫生，他們在奇異的沉思與凝神過程中，並非先去研究自然，而是先透過研究前輩大師的作品，去學習「如何畫松樹」、「如何畫石頭」、「如何畫雲彩」的技藝；等到畫法純熟後，才去旅行，去默想自然之美，爲的是掌握風景的情愫；等他回家以後，便把留在心中的松、石、雲等意象組合起來，就像一位詩人把散步中湧現的靈感串在一起，因而重獲自然情愫。中國大師的慾望，是在運用筆墨之餘，還能趁靈思依然鮮活之時寫下他所見的情景；他們常在同一卷軸上，畫一幅圖，寫幾行詩。所以，中國人認爲要把畫中的細節，拿來跟真實

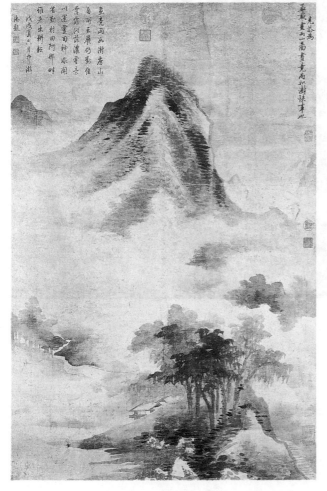

圖98
高克恭(元)：
雨後山水圖
約1300年
立軸，紙，墨，122.1
×81.1公分。
台北故宮博院

世界相對照，是幼稚的，他們更注重的是畫中能表現藝術家熱忱的痕跡。一般人可能不太容易賞識這類大膽的作品，例如十三世紀後半葉元朝畫家高克恭的雨後山水圖(圖98)，只見幾座隱約浮出雲端的山峰形狀；假如我們試以畫家的立場，設身處地去想像他對那些險峻峰嶺的崇敬感受，便可大略知道中國人到底認爲什麼才是藝術中至高的價值。明朝劉節的三魚戲水圖(圖99)，說明了藝術家研究簡單的題材時所投注的縝密觀察力，以及處理手法之輕逸巧妙。我們再度看到中國藝術家多麼喜歡優美的曲線，如何應用到暗示動態的效果上。它的構圖，似乎沒有明顯的對稱格式，不像波斯纖細圖畫裡的

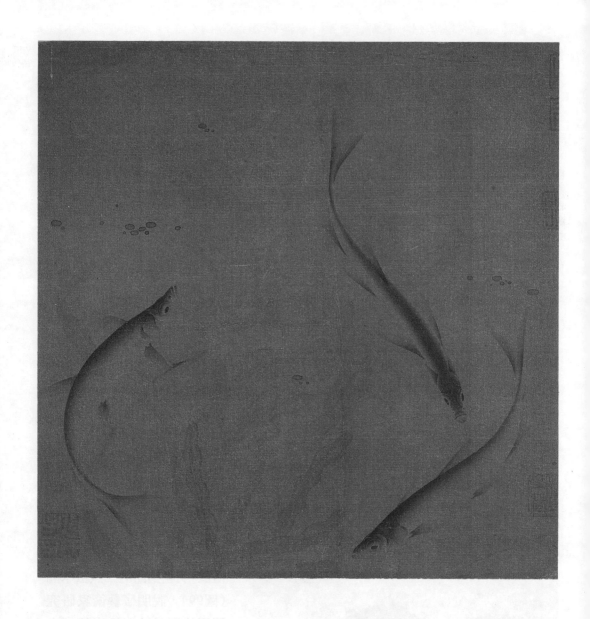

均勻配置法，然而藝術家以無比的自信心使整個畫面有調和感。面對這幅畫，我們可以凝視良久而不覺厭煩，真是不可多得的體驗。

中國藝術之嚴謹、之有意局限於少數幾個單純的自然素材，自有其絕妙之處。然而此種繪畫觀，也有其危險；久而久之，描寫一枝竹子或一塊粗硬岩石的每一筆法，幾乎都有傳統的模式；而前人作品如此備受敬佩，使得藝術家越來越不敢有自己的創意。接下來幾世紀的中國與日本（採取中國人之觀念）繪畫水準依然很高，但是藝術逐漸變得像個優雅精美的遊戲，人人都知道它的每一動作每一細節，因而喪失了它的趣味性。到了十八世紀與西方藝術接觸後，日本人才敢把東方的手法運用到新題材上；下面我們會看到，西方初知這種新實驗時，也孕育了許多豐碩的果實。

圖99
劉節（明）：
三魚戲水圖
約1068-85年
畫冊的一頁
絲，墨，彩色，22.2
×22.8公分。
Philadelphia Museum
of Art

一個日本童子正
在繪寫一枝竹子
19世紀早期
秀信的木刻版印
刷，13×18.1公分

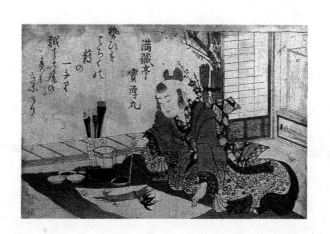

8

熔爐裡的西方藝術
歐洲，六至十一世紀

　　羅馬帝國崩潰以後，也就是基督紀元以後不久的時期，有個
令人不敢恭維的名稱：「黑暗時代」。我們說這些年代黑暗，一
方面是指生活在這幾個世紀裡，不斷遷徙、征戰與騷動的人們，
自身陷入黑暗，罕有能指導他們的學識經驗；同時也是說我們對
這些被攪雜了的混亂世紀沒什麼了解；它前接古典世界的衰微，
後衛今日形態之歐洲國家的誕生。這段時期沒有必然確定的範
圍，爲了方便起見，我們說它延續了將近五百年——約自西元500
年至1000年。五百年是一段很長的時間，可以發生許多改變，事
實上，也的確有許多改變。最有意思的是，這數百年間沒有任何
一種清楚一致的風格出現，而是許多不同風格的相互衝突，一直
到這一時期的末了，才開始融合起來。若是我們略知黑暗時代的
歷史，便不會對這現象感到驚奇了。它不僅是個黑暗，而且是個
補補綴綴的時代，各種相異的民族與階級，都混雜在一起。這五
百年裡，不斷有男男女女，尤其是修道院與修女院裡熱愛學問與
藝術的人物，向圖書館與博物館裡保存的古代作品，致上無盡的
仰慕之情。有時候，這些有學識有教養的僧侶或修士，在強國的
朝廷位居要津具有影響力，就設法復興他們最喜歡的藝術。然而
因爲來自北方的武裝侵襲者——他們的確有天壤之別的藝術觀
——帶來的戰爭與侵略活動，使其努力經常落空。侵襲、掠奪、
掃蕩全歐的條頓諸族（Teutonic），包括哥德（Goths）、汪達爾
（Vandals）、撒克遜（Saxons）、丹麥（Danes）與維京（Vikings）等
族，在尊重希臘與羅馬文學藝術的民族眼裡，全是野蠻人。就某
種意義而言，他們當然是野蠻人，但這不表示他們就沒有美感，
沒有自己的藝術。他們也有技藝精湛的匠人，能做出巧妙的金屬

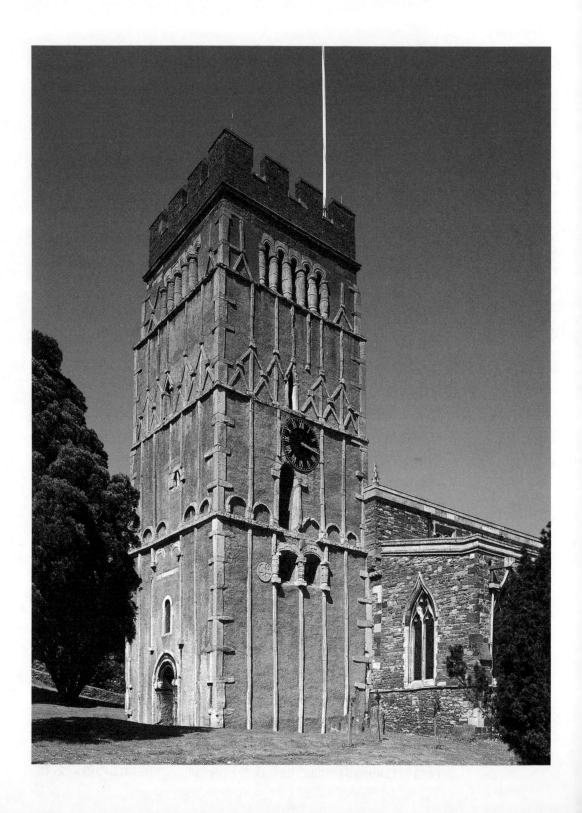

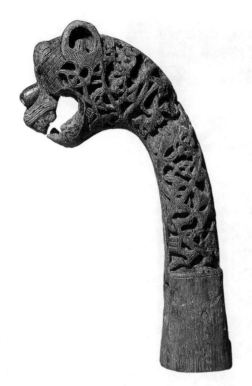

圖101
龍　頭
約820年
發現於挪威奧斯陸的
木雕，高51公分。
Universitetets
Oldsaksamling,Oslo

圖100
英格蘭中南部諾
坦普頓夏郡教堂
約1000年
模仿木材結構的撒克
遜塔樓

工藝以及上等的木刻，可以與紐西蘭毛利族的作品（頁44，圖22）一較短長；他們喜愛由曲繞的龍身或怪異交纏的鳥類所構成的複雜圖樣。我們無法確知這些花樣創於第七世紀的什麼地方，也不知道他們的象徵意義；但是條頓各族的這類藝術觀念，也可能跟其他地區的原始居民相似，他們可能也把這些圖像視爲產生法力與驅避邪神的媒介。北歐維京族之大雪橇或船上的雕龍（圖101），正可說明這種用意。我們盡可想像，那恐怖的怪獸頭，並不只是單純裝飾品，事實上，我們知道挪威的維京族有個規矩——船長在船駛近家鄉的港口之前，必須將這雕像移開，爲的是「不致嚇走岸上的神靈」。

塞爾特族（Celtic）的愛爾蘭，和撒克遜族的英格蘭這兩區的僧侶和傳教士，曾試著把北方藝匠的傳統，應用到製作基督教藝術上。他們拿石頭模仿當地匠人的木材構造，來建他們的教堂與尖塔（圖100），然其最不朽的作品，卻是那些第七、八世紀英格蘭與愛爾蘭的手抄經典。將近西元700年時，完成於諾森伯里（Northumbria，英格蘭東北的盎格魯撒克遜古王國）著名的林迪法恩福音書（Lindisfarne Gospels），其中一頁畫著由繁複的龍蛇交纏

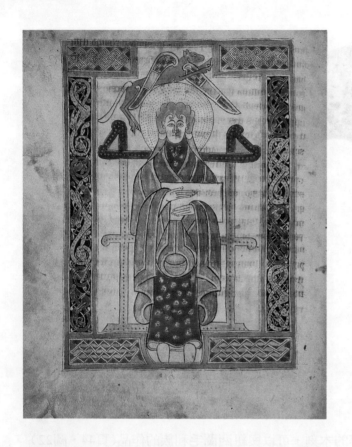

圖102
聖路加像
約750年
福音書手稿插畫
Stiftsbibliothek, St Gallen

圖103
林迪法恩福音
書的插畫
約698年
British Library, London

花樣所組的十字架，背景則是更爲複雜的圖案（圖103）。追循那軀體疊織成的線圈，走出那捲曲奇異的迷魂陣，一定是個刺激的遊戲。更令人迷惑的是，整個畫面效果並不是一團混亂，各個圖案間彼此密切呼應，形成一種構圖與色彩上的錯綜和諧。實在叫人難以想像怎麼會有人設計出如此一個圖樣，又有耐心和毅力去完成它。它證明了（如果需要證明的話）遵循當地傳統的藝術家，手法與技術都大有可觀。

　　在英格蘭、愛爾蘭的經典插畫手稿裡，這些藝術家表現人物的手法更令人訝異。它們不太像人，倒像是由人形構成的奇怪圖案（圖102）。藝術家由舊的聖經裡擷取一些樣本，然後照自己的喜好加以改變。他把衣褶改成像交錯的飾帶一樣，頭髮與耳朵變成卷軸狀，整張臉變成一個僵硬的面具。這些傳福音者與聖人的圖像，幾近於原始偶像的生硬僵拙與光怪陸離；顯露了在當地藝術傳統裡長大的藝術家，不適應基督教典籍的新要求。但我們也不應該把這些圖畫看做不成熟的作品，藝術家受過訓練的手眼，使他們能在書頁上塑造出美麗的花樣，幫助他們將新要素帶入西

方藝術。倘若沒有這番影響，西方藝術可能會循著類似於拜占庭藝術的脈絡發展。由於這兩種傳統(一是古典格調，一是土生土長藝術家所偏好的個人風味)的不調和，嶄新的東西才能在西歐茁長。

　　人們絕未全盤拋棄早期古典藝術的成就。在查理曼(Charlemagne)大帝——自視為羅馬皇帝繼承人的西羅馬皇帝(742-814)——的宮庭，羅馬藝匠的技巧再度熱烈地復興起來。西元800年左右，他在阿亨(Aachen)興建的一所教堂(圖104)，幾乎就是大約三百年前建於拉溫那的著名教堂的翻版。

　　現代人常認為一位藝術家應該有「原創性」，但是泰半從前的民族並不以為然。埃及、中國或拜占庭的大師一定會對這種要求大感疑惑。中世紀西歐的藝術家也不會瞭解為什麼必須發明一些設計教堂、塑造聖餐杯、或描述聖經故事的新方法，舊法子已經很管用了。虔誠的捐款人想奉獻一座新神社來放置其守護聖者的遺物時，不僅設法搜購最珍貴的材料，且會盡力提供藝術家一些正確地呈現聖人傳奇的、古老而可敬的範例。藝術家也不因自己要受限制而感到困擾；卻認為個中仍有足夠的餘地，讓他證明自己是個大師還是劣手。

　　假如我們想想自己對音樂的觀點，也許能了解他的態度。當我們要求一位音樂家在婚禮上演奏時，我們並不希望他為這個場合譜一首新曲，中古時代的人也一樣，並不希望他的畫家發明一幅新的基督降生圖。我們會衡量自己的經濟能力來指定所要的音樂類型及交響樂團或合唱團的規模；但最後究竟是場美妙的古典名曲演奏呢？還是一團糟？仍要由音樂家來決定。即使是兩位才能相等的音樂家，也會對同一曲子做十分不同的詮釋；因此，兩位同等優秀的中古大師，可以從同一主題，甚至按同一古代樣本，造出各異其趣的藝術品來。下面舉的例子，可以說明這一點：

　　西元800年左右，查理曼宮庭所繪福音書的手稿插畫的一頁(圖105)，描繪正在撰寫福音書的聖馬太。希臘與羅馬的書籍，慣例是要在卷首附上一幅該書作者的肖像畫；而這幅作者像，一定是描繪得格外忠實。書中以最合乎古典的作風為聖人披穿寬外

圖105
聖馬太像
約800年
可能繪於阿亨之福
音手稿插畫
Kunsthistorisches
Museum, Vienna

袍，以不同明暗度和色調來修飾頭部，可見這位中古藝術家是拉緊了每一根神經，想以一種精確且恰當的方式，來描寫這位年高德劭的聖人。

西元九世紀另一份手稿插畫（圖106）的畫家，可能也以同一幅或非常相似的早期基督教經典頭像爲範本。我們可以比較兩圖的手部，握著角製墨水壺靠在誦經台上的左手，和執筆的右手；我們可以比較雙腳與膝蓋周圍的披衣。圖105的藝術家竭盡所能忠實地摹寫原作；而圖106的藝術家，卻想做不同的闡釋，或許他不想把這位福音書作者畫得像個沉著的老學者，在靜坐研究，對他來說，聖馬太得到上帝啓示而寫下神諭，這是人類史上極重大而令人興奮的事件。他想藉著刻畫這個寫作的人，而傳達他自己在這人物身上所意識到的敬畏與激動感。他把聖人描寫成兩眼訝突，雙手巨大有力的模樣，並不是因爲他笨拙無知，而是因爲想賦予聖人緊張專注的表情。披衣以及背景的筆觸，也彷彿是出於強烈激動的心情。我們對畫的感受，部分來自他盡情牽引渦狀線條與閃電形褶線時的痛快感。原作本身可能就暗示了此種畫法；但更可能是畫家聯想到北方藝術裡特有的交錯飾帶與線條，才引起他用這種表現法的念頭。我們由此類畫裡，看到一種新的中世紀風格浮現出來，這個新風格使藝術朝著既非昔日東方，亦

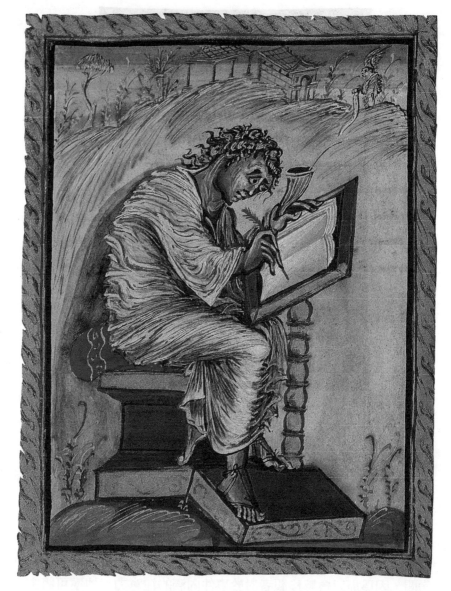

圖106
聖馬太像
約830年
可能繪於阮斯城之
福音手稿插畫
Bibliothéque
municipale,
Épernay

非古典西方的方向前進：埃及人描寫他們的「知識」，希臘人刻
畫他們的「觀察」；而中古時代的藝術家同時在畫裡表現他們的
「感覺」。

　　我們若不記住這一點，便無法正確認識中世紀藝術品的價
值。這時期的藝術家，並不想創造出強有力的自然外貌或美麗的
東西──他們要把聖經故事的內容與啓示，誠實地傳達給同胞。
在這方面，他們可能比大多數早期或晚期藝術家，更為成功。一
個多世紀後，西元1000年左右，德國慕尼黑出現了一部飾畫福音

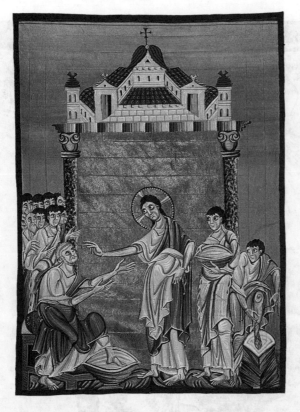

圖107
基督為門徒濯足
約1000年
鄂圖三世時代的飾畫
福音書之一頁
Bayerische
Staatsbibliothek,
Munich

書，其中一頁描繪《聖約翰福音》第十三章第八至九節，基督於
「最後的晚餐」之後，為門徒濯足的故事（圖107）：

> 彼得說：「你永不能洗我的腳。」耶穌說：「我若不洗你，
> 你就與我無份了。」西門・彼得說：「主阿，不但我的腳，
> 連手和頭也要洗。」

藝術家只注重其中的相互行為，他認為不必呈現發生這幕情緒的
房間，因為那只會轉移觀者對於事件內涵的注意力。他寧可將主
要人物安排在金光閃耀的平面上，使得說話者的姿態，聖彼得的
懇求動作，基督的平靜教誨神態，像莊嚴的銘文般地凸顯出來 ─
─右邊有個門徒脫下帶子鞋，另一個端著盆子，其餘的人站在聖
彼得背後。所有的眼睛都瞪向情景的中心，讓人覺得此地正進行
著一樁不朽的事情。即使那盆子畫得不勻圓，而不得不把聖彼得
的腿往上扭轉，膝頭微微向前，使得腳清楚地浸入水中；這又有
什麼關係呢？他所關心的，只是如何傳達神的謙遜特質，結果他
也做到了。

　　讓我們回顧西元前第五世紀時，希臘古瓶上所描寫的另一幕

濯足故事（頁95，圖58）；顯露「心靈活動」的藝術源於希臘，不管中古時代藝術家的詮釋有多麼不一樣；沒有這份希臘遺產的話，教會便不可能拿圖畫來爲它服務。

我們記得格利高里教皇的訓示：「不識字的人看圖畫，識字的人看書。」（頁135）這種追求明晰的特性，除了插畫以外，也出現在雕刻作品上。例如西元1015年，德國希爾德漢姆教堂（Hildesheim Church）的一扇銅門（圖108），描寫上帝譴責墮落的亞當與夏娃。這幅浮雕中沒有任何不屬此故事的情節，而這個專凝作風使得人物顯著地突立在樸素的背景上——我們幾乎讀得出他們的肢體語言：上帝指著亞當，亞當指著夏娃，而夏娃則指著地上的蛇。罪惡的變遷與邪念的根源，如此簡明有力被表現出來，使我們忘了畫中人體的比例可能不十分精確；而亞當與夏娃的體態，按我們的標準來看，也不算完美。

雖然如此，我們也不必認爲這時期的一切藝術，都是用來達成宗教用途的。除了教堂以外，還有城堡，而擁有城堡的貴族或諸侯，也不時聘用藝術家。當我們說到中世紀早期的藝術，常會忽略這些作品，個中理由很簡單：當教堂倖免於難時，城堡卻往

圖108
墮落後的亞當與夏娃
約1015年
希爾德漢姆大教堂
銅門上的雕飾

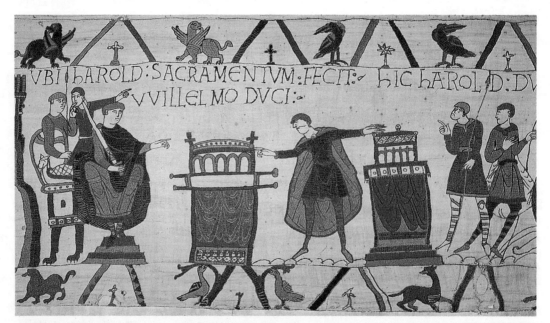

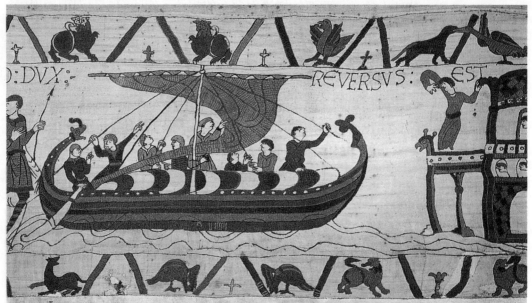

往遭到毀滅。整體言之，宗教藝術比私人寓所的裝飾品，得到更
大的尊敬和更細心的照顧；私人飾物一旦式樣過時，便被移開或
丟棄——就像今日的情形一樣。幸而有一個此類藝術的傑出例子
能流傳至今——那也是因為它被保存在一間教堂裡的緣故。那就
是著名的巴伊爾織錦畫（Bayeux Tapestry，存於法國北部的巴伊
爾博物館），敘述「諾曼征服」（the Norman Conquest，西元1066
年諾曼第的威廉大公之征服英國）。我們並不確知這件織錦畫製

圖109、110
巴伊爾織錦畫
約1080年
英王哈洛德向諾曼
第威廉大公宣誓效
忠，並回到英格蘭，
高50公分
Musée de la
Tapisserie, Bayeux

作於什麼年代，不過大多數學者都同意應該是在它所描畫的史實
記憶猶活於人民心中之時——西元1080年左右。這幅織錦畫的內
容在古東方和羅馬藝術裡（例如圖雷真之柱，頁123，圖78）也曾
出現過——戰役與凱旋故事的圖錄。它生動美妙地記載了這段故
事，其中一幕，照上面的題辭所示，是英王哈洛德（Harold）如何
向威廉大公宣誓效忠（圖109）；另一幕則是他回歸英格蘭的情形
（圖110）。沒有比這種說故事的手法更清楚的了——王座上的威
廉注視著哈洛德將手放在神聖的遺物上宣誓效忠，威廉便以這個
誓言作為他入主英格蘭的藉口。我尤其喜歡第二幕裡站在瞭望台
上的人，他把手舉到眼睛之上，看著哈洛德的船自遠方抵達；實
際上，他的手臂與手指顯得頗為離奇，而且畫面上每個人都像怪
異的小侏儒；這個織錦畫作者，似乎缺乏亞述或羅馬圖錄作者所
有的自信心。中世紀的畫家，由於沒有臨摹的對象，畫風常會跟
兒童一樣；我們要嘲笑他很容易，但要做他所做的就不簡單了。
他如許地專注於自己認為重要的東西，以如許經濟的手法來敘述
事蹟，結果卻比我們報紙和電視的寫實報導還令人難忘。

一位僧侶正在繪
寫字母R
13世紀
手稿插畫細部
Fondation Martin
Bodmer, Geneva

9

教會即鬥士
十二世紀

　　要懸掛歷史的織錦畫，日期是不可或缺的釘子，既然大家都知道西元1066這個年份，我們不妨拿它來當這個釘子。撒克遜時代的英格蘭建築，沒有一座能完整保留下來；西元1066年以前的教堂，至今猶存於歐洲各地者也是少之又少。然而，登陸英格蘭的諾曼人，卻帶來了一種發展成熟的建築風格——此種風格成形於他們世居於諾曼第（法國西北部）及其他地方時。這些新的英格蘭封建領主（主教與貴族）爲了確保威勢，立即著手建設大修道院與大教堂。這類建築的風格，在英格蘭稱爲諾曼式（Norman），在歐洲大陸則稱爲羅馬式（Romanesque）；從諾曼人入侵之後算起，盛行了一百多年。

　　現代人實在難以想像，一座教堂對當時的人有何意義；我們只有在鄉下某些古老的村莊裡，才能隱約看出它的重要性。每個地方的教堂，往往是該區附近唯一的石頭房子；它是幾哩路內唯一可觀的建築，它的尖塔不啻是打從遠方來者的地標。星期天和做禮拜的時候，全鎮的居民會聚在那兒。巍峨的教堂，和鎮民消磨一生的平凡簡樸家屋，兩者間的對比是非常強烈的。整個社區都對教堂的建造感到興趣，爲它的裝飾工作感到驕傲。甚至由經濟觀點來看，一座費時多年建築的大教堂，也改變了整個市鎮。石頭的採鑿與運輸，適當的鷹架的豎立，巡迴匠人——他們從遠方帶來各色各樣傳說——的雇用；這一切的一切，在那遙遠的從前，真是一件大事。

　　黑暗時代絕對抹殺不了人們對於最初的教堂（巴西里佳），以及羅馬建築形式的記憶。初步設計通常是相同的——一個通向突台的中央本堂，旁邊是兩列或四列側廊。時而利用許多附加物，來強化這個簡單的設計。有些建築師喜歡以十字架的形狀來蓋教堂，

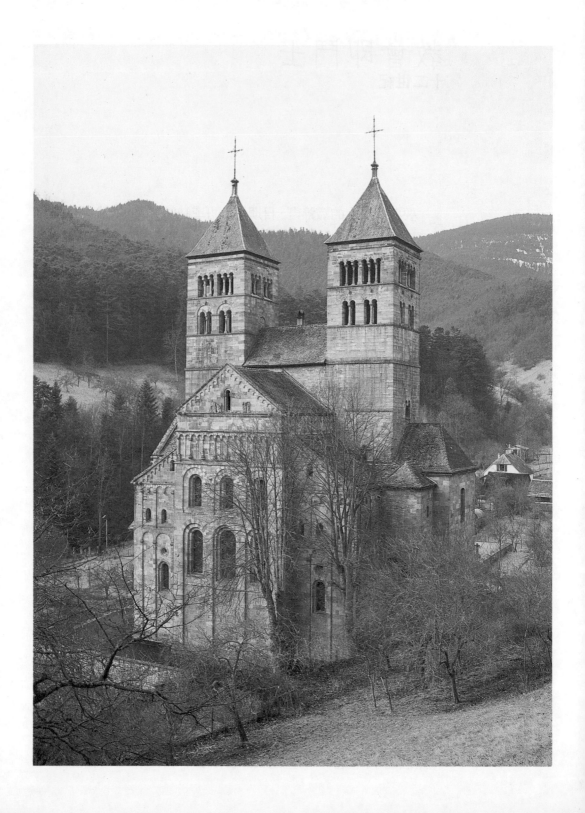

圖111
阿爾薩斯穆巴克
的本篤會教堂
約1160年
羅馬式教堂

圖112
比利時都爾奈大
教堂
1171-1213年
中世紀城市裡的教堂

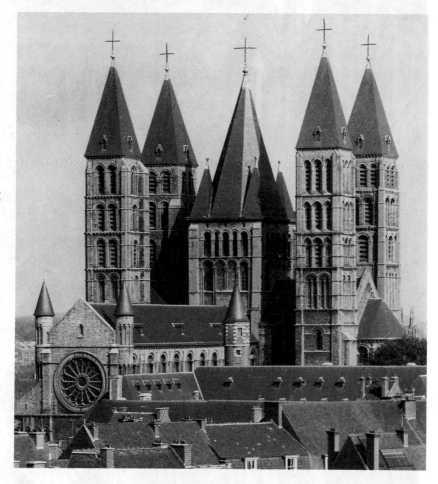

因此在唱詩班席位與本堂之間加上一個名爲「十字形教堂左右翼部」（transept）的結構。這些諾曼式或羅馬式的教堂給人的一般印象，與從前的巴西里佳大不相同。最早的巴西里佳，是用古典的柱子來負荷著「柱頂線盤」。而羅馬式與諾曼式的教堂，卻是把圓拱置於厚重的角柱上。這些教堂，例如阿爾薩斯（Alsace）的穆巴克（Murbach）教堂（圖111），給人的整體印象，不管內部外部，都是堅實有力的，很少有裝飾物與窗戶，卻有牢不可破的牆壁與頂塔，令人聯想到中世紀的要塞。這些由教會在剛從異端的生活方式皈化過來的農夫與戰士的土地上，豎起來的剛強而幾乎旁若無人的石堆，彷彿流露著教會即鬥士的根本觀念——今生今世，教會的職責就

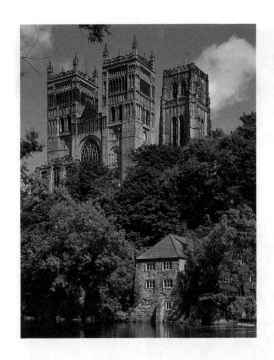

圖113、114
達拉謨大教堂的
本堂與西翼正貌
1093-1128年
諾曼式大教堂

是與黑暗力量鬥爭，直到凱旋的時辰於最後審判日降臨（圖112）。

在教堂的建築上，有個困擾所有優秀建築師的問題：即是如何替這些沉重的石頭建築，蓋上一個相稱的石頭屋頂。巴西里佳常用的木材屋頂，欠缺莊重感，且易引起火災；而羅馬建築爲大建築物加上拱形圓頂，所需要的大量工程知識與計算法，大部分又都失傳了。所以，第十一與第十二世紀變成一個不斷實驗的時代。要以單一圓頂來跨接整個本堂，實非小事。最簡單的辦法，似乎是設法去橫跨那距離，就像架一座跨河之橋。因此，兩側蓋起了巨大的柱子，用以支撐那些圖拱結構。爲了避免它們墜落，拱頂的結合必須非常穩固，因此需用厚量的石頭；而爲了負載這些厚重的石頭，牆壁與支柱一定要造得更堅固。於是，建造這些早期的「隧道形」拱頂，就需要大量的巨石。

爲此，諾曼建築師試驗出一種不同的方法。他們發覺其實沒必要把整個屋頂做得這麼笨重，只要有許多堅固圓拱跨接那個距離，再以較輕便的材料填滿空際，便足可支撐了。最好的方法，是在支柱間搭起交叉的圓拱或「肋」（ribs），然後把交叉間的三角形部分塞滿。這個瞬即帶來建築革新的觀念，可遠溯自英格蘭東北部的諾曼式達拉謨（Durham）大教堂（圖114）；雖然那個在威廉征服後不久即爲教堂堂皇的內部，設計了第一個「肋拱」（rib-vault）結構（圖113）

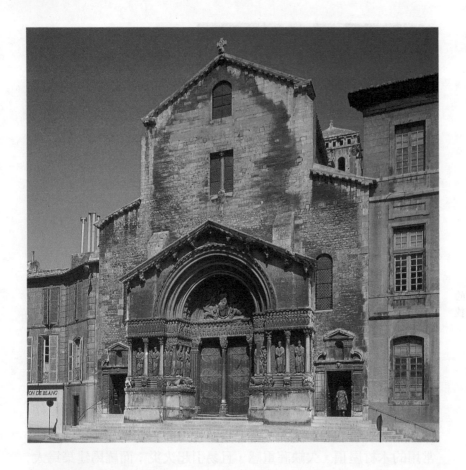

圖115
阿爾城聖特洛芬
教堂的正面
約1180年

的建築師，當時幾乎不知道他在技術上有做到的可能（該教堂築
於西元1093年至1128年間，圓拱的完成則在這以後）。

　　在羅馬式教堂內飾以雕刻的風氣，始於法國；此處「裝飾」
這個字眼，又易使人有所誤解。其實每一件屬於教堂的東西，都
有其特定功能，都表示著與教會訓誨有關的某一特定觀念。十二
世紀末葉法國南部阿爾城(Arles)建立的聖特洛芬(St-Trophime)教
堂的門廊（圖115），乃是此種風格最完整的例子之一。它的形狀
令人憶起羅馬人的凱旋門（頁119，圖74）。在圓拱與門楣之間的
部位(tympanum)上（圖116），榮光環繞的基督，身邊圍著四個傳
福音者的象徵物。獅子代表聖馬可，天使即聖馬太，公牛即聖路
加，老鷹即聖約翰，這四者是出自聖經典故，在舊約《以西結書》
第一章第四至十二節裡，提到猶太預言家以西結，曾見到四種分
別有著獅子、人、公牛與老鷹頭部的動物，抬著上帝的寶座。

　　基督教神學家認為上帝寶座的扶持者，就是象徵這四位傳福
音者；而以西結的幻象，正是適合用於教堂入口處的題材。在下

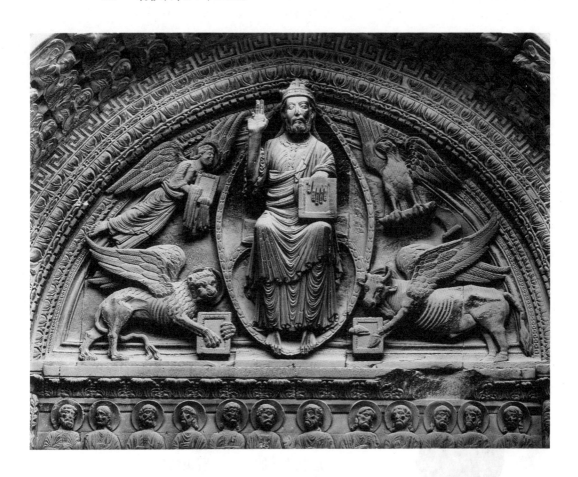

圖116
榮光環繞的基督
圖115的細部

邊的門楣上，有十二尊代表十二使徒的坐像。基督左邊有一排被
鎖鏈起來的裸體人像，那是將被曳往地獄的迷失靈魂；而右邊卻
有轉向基督，面帶永恆喜悅的一群受祝福的人。再下面則是穩立
的聖者之像，每個都佩有自己的標誌，提醒大家在人的靈魂接受
最後審判時，他們可為那些信徒們說項。有關教會對人生最終目
標的訓示，就這樣完全涵納在這教堂門廊的雕刻上了。這些影象
在人們心中，比傳教士的說教更具說服力。中世紀末期有位法國
抒情詩人維庸（François Villon, 1431-？）就曾在獻給他母親的動
人詩篇裡，描寫這項效果：

> 我是一個婦人，貧窮又年老
> 無知又不識字，
> 他們讓我在村裡的教堂看到
> 一處傳出豎琴聲的彩繪天堂
> 以及煮沸被詛咒的靈魂的地獄，
> 前者給我歡樂，後者令我驚恐……

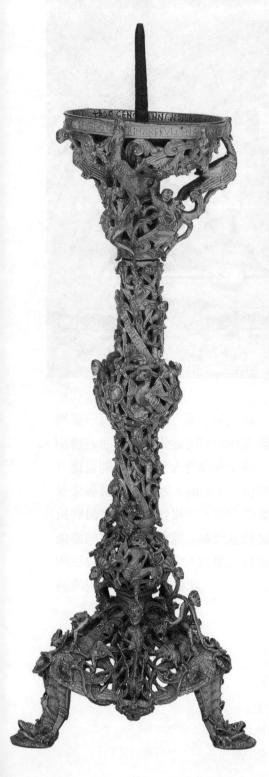

我們不應該期望此種雕刻，看起來跟古典作品一樣自然、優美、輕快。它們全因厚重嚴肅的韻味，而顯得深沉多了。它要表達的內容一目了然，和整個建築的氣派也很相配。

教堂內部的每一細節，都經仔細琢磨，以符合它的用途和啟示。圖117是西元1110年左右，英格蘭西南部格洛斯特大教堂（Gloucester Cathedral）的一個燭台，怪獸與龍纏織的形式，令人想起黑暗時代的作品（頁159，圖101；頁161，圖103），但如今在這神祕可怕的形狀上，加上了一層更特定的意義。頂盤外緣有一行拉丁題辭，大意為：「這個發光體是代表美德的，它以其光傳布教義，人們才不致沉落於黑暗的惡行。」當我們端詳那怪獸叢聚的地方（中間環結附近）時，真的再度發現代表教義的傳福音者和裸露的形體，他們受到巨蛇與怪物的攻擊，一如勞孔父子（頁110，圖69），但這次並不是絕望的掙扎，因為「閃耀在黑暗中的光芒」，使他們得以戰勝邪惡力量。

比利時列日城（Liège）聖巴托羅繆教堂（St-Barthélemy）

圖117
格洛斯特大教堂的燭台
約1104-13年
鍍金青銅，高58.4公分。
Victoria and Albert Museum, London

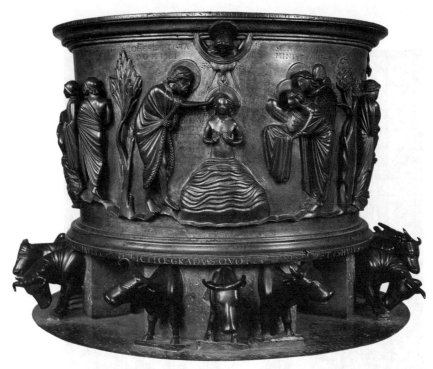

圖118
Reiner Van Huy：
洗禮盤
1107-18年
銅，高87公分。
列日聖巴托羅繆教堂

的一個洗禮盤（約製於西元1113年），是另一個神學者影響藝術家
的例子（圖118）。銅盤浮雕的中央是基督受洗圖，這是洗禮盤最
合適的題材。盤上的拉丁題辭則說明每個人物代表的意思：例如
兩個守候在約旦河邊，準備接納基督的人像上題著：「護守的天
使」。但表現圖中涵義的不僅是題辭而已，整個洗禮盤都流露出
它的意義，甚至底層公牛群像的作用也不止於綴飾。在舊約《歷
代志》下篇第四章裡，有一段記載著所羅門王由腓尼基古國的港
都泰爾（Tyre），雇來一個擅於鑄銅的靈巧工人，經文描寫了他為
耶路撒冷的神殿製造的器物：

> 又鑄一個銅海，樣式是圓的，高五肘，徑十肘，圍三十肘。……
> 有十二隻銅牛馱海，三隻向北，三隻向西，三隻向南，三隻
> 向東，海在牛上，牛尾向內。

而所羅門時代之後二千多年，列日城的另一個鑄銅專家，也被要
求遵照這個神聖的銅牛馱海典型，去完成他的工作。

　　這位藝術家刻畫基督、天使及聖約翰形象的手法，比希爾德
漢姆教堂銅門（頁167，圖108）的，顯得更為自然、穩靜且具威嚴。

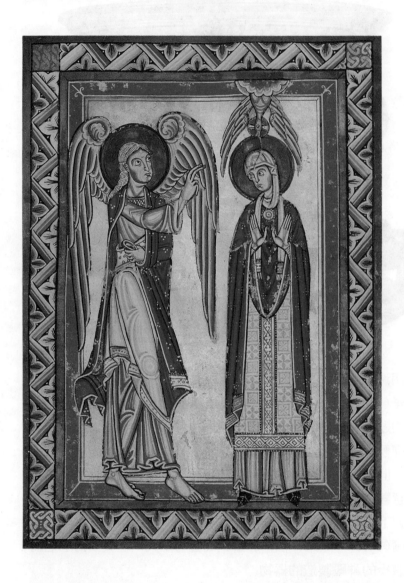

圖119
天使報喜圖
約1150年
許瓦本福音書手稿
插畫
Württembergische
Landesbibliothek,
Stuttgart

圖120
聖格農、高爾、
威廉摩勒以及殉
道者聖烏蘇拉及
一萬一千名侍女
1137-47年
手抄本日曆插畫
Württembergische
Landesbibliothek,
Stuttgart

　　十二世紀是十字軍東征的世紀，西歐與拜占庭藝術有更頻繁的接
觸，這個世紀的許多藝術家，也競相仿傚希臘正教教堂的莊嚴聖
像（頁139-40，圖88、89）。

　　歐洲藝術，從來沒有像羅馬風格巔峰期這樣接近東方正教藝
術的理想。我們已經看過阿爾城教堂門廊雕刻之嚴密與莊重的安
排方式(圖115-116)，同樣的精神也出現於十二世紀的許多飾畫經
典手稿。圖119是一幅天使報喜圖（the Annunciation，天使Cabriel
告訴聖母瑪利亞將生耶穌），看來幾乎跟埃及浮雕同樣的生硬無

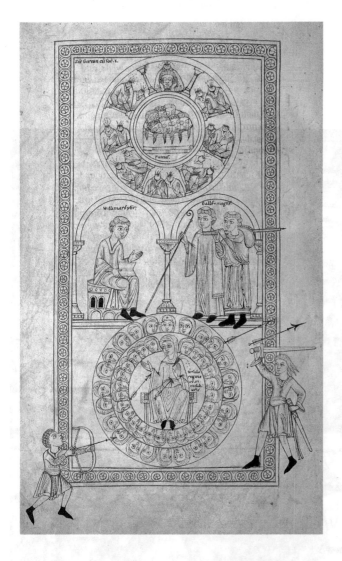

情。聖母做正面像，當聖靈之鴿由上方降臨時，她舉手做驚訝狀；天使呈半側面像，以中古藝術裡象徵說話的姿勢伸出右手。如果我們想看到的是一幅真實事件的生動插圖，我們對這幅畫當然會感到失望；可是，如果我們了解藝術家所關心的不是自然形象的摹寫，而是如何用傳統神聖符號去處理「天使報喜」的神跡，便不會覺得畫中似有所缺了──缺的正是他不打算給我們的東西。

我們要知道，當藝術家終於不再急於表現眼前看到的事物時，展現在他面前的可能性有多大。圖120是德國僧院所用日曆的一頁，上面標出十月份裡的主要聖祭日，與現代日曆不同，它除了文字以外，還有插圖。中間拱門下的人物是傳道者聖威廉摩勒（St. Willimarus）、執教皇牧杖的聖高爾（St. Gall）和攜帶巡迴傳教師袍服的隨行者。上端與下端的怪畫，說明十月裡紀念的兩個殉教故事。稍後，當藝術回歸到詳盡描述現實之時，常會用大量恐怖細節來描畫此種殘酷景象，但這位藝術家卻沒有這麼做。為了紀念聖格農（St. Gereon）及其夥伴被砍頭丟入井內的事蹟，他把斬了頭的軀幹在井的周圍整齊地排成一圈；傳說中，聖烏蘇拉（St. Ursula）和她的一萬一千個侍女曾遭異教徒慘殺；他就把她畫在下圖的寶座上，旁邊有侍女挨次環繞，一個彎弓搭箭的醜陋野蠻人

和一個揮劍者，站在畫框外向聖人瞄準。就因為這位藝術家能夠免除空間與戲劇化動作的干擾，才能把他的人物和形式，安排在一個純裝飾性的畫面上。繪畫的確轉到一種用圖畫來寫作的路上了；而這種簡單呈現法的恢復，也使中世紀藝術家有了新的自由去實驗更複雜的構圖法（此處的構圖，等於湊在一起的意思）。若沒有這些方法，教會的訓示便永遠無法轉化成肉眼可見的情狀。

　　色彩的情形也跟形式一樣。藝術家不再去研究和模仿自然界裡的真實色彩變化，他們可以隨意選擇自己喜歡的顏色來畫插圖。金匠藝品的金黃與亮藍色、經典飾畫的強烈色彩、教堂彩色玻璃窗的鮮紅與深綠色（圖121），都顯示這些大師積極發揮了獨立於自然之外的精神；同時，也就是此種免於模仿自然的自由，使他們能把超自然的觀念表達出來。

圖121
天使報喜圖
12世紀中期
彩色玻璃畫
Chartres Catherdral

藝術家正在作飾
畫手稿與板上畫
約1200年
勞恩修道院的圖書
Österreichische
Nationalbibliothek,
Vienna

10

教會即凱旋者
十三世紀

我們剛剛比較過羅馬式藝術與拜占庭甚至古東方藝術的不同。西歐有個與東方迥然不同的地方：在東方，這些風格可以延續數千年，也沒有要改變的理由；而西方卻從來不曉得有這種固定性，經常不止息地探索新策略與新觀念。羅馬式風格甚至沒能活過十二世紀。這段期間，幾乎沒有藝術家能用新穎且高貴的方式做出教堂的拱形圓頂或雕像；而就在這時候，出現了一個新構想，使得這一切諾曼式與羅馬式教堂頓然顯得像廢物一樣笨拙。這個誕生於法國北部的新觀念，便是哥德（Gothic）風格。起初，它主要是在技術上求創新，但結果卻遠超其上。它發現從前以十字交叉的拱架搭蓋教堂圓頂的方法，可以有更一貫性的發展，而達到超乎諾曼建築師夢想的更大用途。假如支柱就足以負荷拱頂，而拱與拱間的石頭只是填充物的話，那麼所有支柱間的厚重牆壁便是多餘的了。由是，可以改用某種石頭鷹架來支撐整個建築物，所需要的只是纖細的支柱與狹窄的「拱肋」，即使把填充拱肋空隙的東西省略了，也不會有鷹架崩落的危險。既然不需要厚石牆，就不妨拿大窗子來取代。因此，用類似於我們蓋溫室的方式來蓋教堂，便成為建築師的理想。彼時沒有鋼框架或鐵桁，他們只能利用石頭，同時必須大量應用精密的計算法。若計算準確的話，就可造出一座風格嶄新的教堂來，一棟世人前所未見的石頭與玻璃組成的建築。這便是十二世紀後半葉，發展於北法的哥德式教堂之先導概念。

當然光有十字交叉形拱肋的原理，仍不足以完成這種革新性的哥德式建築風格，還要借助許多其他技術上的發明，才能實現這個奇蹟。比方說，羅馬式的圓形拱架便不適用於哥德式建築，

理由是這樣的：如果我要用一個半圓形的拱架搭接兩支柱的間距，做法只有一種；這個拱架的頂部只能達到某一高度，要它更高或更低都辦不到；若要使它高些，就必須使拱架陡峭些。在這情形下，最好是根本不用圓拱，而用兩個拱形搭接起來，這就是「尖拱」的構想。

它的好處是高度能隨意調整，可以按建築需要做得平些或尖些。

　　還有一項要考慮的是，拱頂的重石頭不僅向下，同時，也向外推壓，像一支拉滿的弓。關於這點，尖拱比圓拱效果更好；即使如此，單靠支柱還是禁不起外向壓力的，還得有堅強的骨架，才能使整個結構不致變形。側廊的拱頂沒什麼問題，可在外頭架起扶壁。至於高大的本堂呢？就須設法橫跨側廊的屋頂，由外圍維持拱頂的形狀。為了達到這目的，建造者使用了「飛扶壁」（flying buttresses），哥德式拱形圓屋頂的鷹架才得以完整（圖122）。哥德式教堂似乎是被懸吊在這些修長石頭結構當中，就像用薄弱的軸條支撐起來的腳踏車輪子，而這兩者（教堂與車輪）都是因為重量的均衡分配，才可能減縮構料，也不致動搖整體的堅固性。

　　然而，把這些教堂歸諸純工程技術的功績，是錯誤的看法；藝術家還期望我們能夠感受並欣賞其設計的膽識。面對一座多利亞式神殿（頁83，圖50），我們會意識到諸柱支持水平屋頂的功能，而站在一座哥德式教堂（圖123）裡，我們卻能瞭解到使高遠之拱頂定位的複雜及相互推拉的作用。我們看不見單調無窗的牆壁，或笨重的支柱，整個內部好像是由瘦細的柱身和拱肋交織成的網；這張網罩滿了整個圓頂，沿著本堂的牆垂撒，又由一堆細長的石棒形成的柱林拾聚起來；連窗子也被此種錯織的線條舖滿了——稱為「花飾窗格」（tracery，窗上有細紋圖樣的裝飾，圖

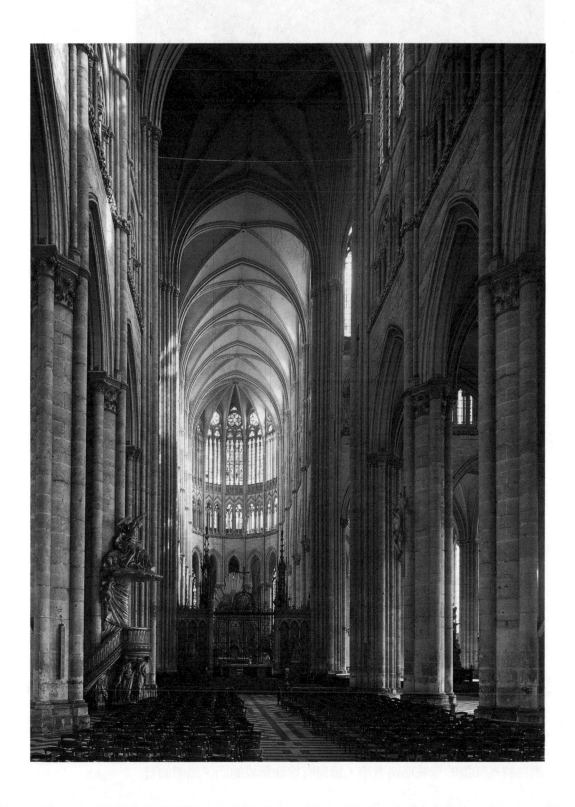

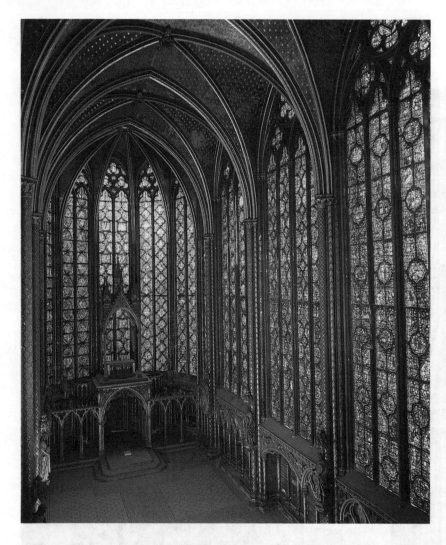

圖124
巴黎聖母院禮
拜堂
1248年
哥德式教堂的花飾
窗格

124)。

　　十二世紀末與十三世紀初的大教堂(Cathedral)——主教自
己的教堂(Cathedra,意指主教的座位)——構想規模多半都過於
大膽而堂皇,因而能按原計畫完成的少之又少。縱然如此(而且
歷經多少時光、經過多少改造後),步入這些教堂的內部仍然是
一種難以忘懷的經驗,光是那廣大的面積便令凡俗的一切東西顯
得渺小起來。我們真難以想像這些教堂,會在那些只知道笨重、
陰森的羅馬式建築的人身上烙下什麼印象。老式教堂以其力量與
威勢,傳達了「教會即鬥士」的含意,提供免遭邪惡襲擊的庇護
所;而新式大教堂卻讓信徒窺見不同世界的景觀。他們從訓誡與
讚美詩裡知道的聖城耶路撒冷,那兒有珍珠做成的門、無價的寶

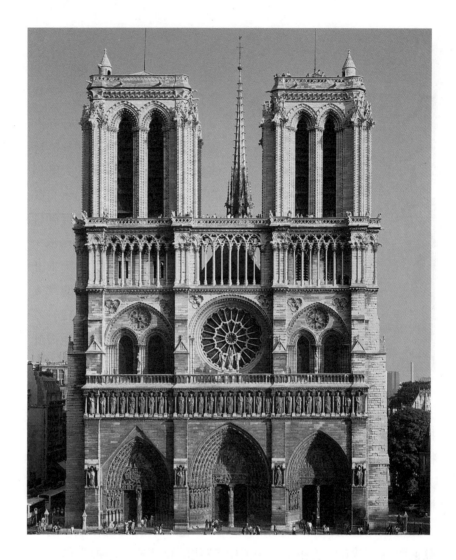

圖125
巴黎聖母院
1163-1250年
哥德式大教堂

石、純金與透明玻璃舖成的街道（新約《啓示錄》第二十一章），
如今，這個夢境已自天國降臨地球。這些教堂的牆壁不是冷漠而
不可親近的，而是由閃耀彷如紅寶石與翡翠的彩色玻璃形成的，
支柱、拱肋與花飾窗格也燦爛發光。凡是笨重、塵俗或單調的東
西都消失了，耽溺於此番美之冥思的信徒，可以感覺他正逐漸體
會到超乎物質界國度裡的奧秘。

　　甚至從遠處看來，這些神奇的建築也似宣告著天國的榮耀。
巴黎的聖母院（Notre Dame，圖125）可算是此中最完美者；門廊
與窗戶的配置如許自然清澄，迴廊的花飾窗格如許軟柔優雅，使
得我們忘了這個大石頭堆會有多重；整個建築，就像是在我們眼

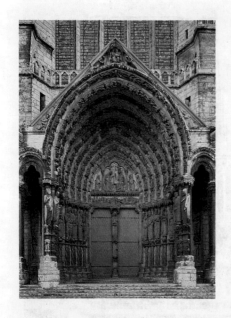

前升浮起來的海市蜃樓。

　　像天國的主人般地守在門廊側邊的雕像，也有同樣的輕快感。阿爾城的羅馬式大師做的聖像（頁176，圖115），有如牢牢嵌入建築架構裡的直硬柱子；而製作沙垂城（Chartres，在法國中北部）哥德式教堂北翼門廊雕像的大師，卻使其人物各具生命感（圖126、127）；他們似乎會走動，嚴肅地彼此凝視，披衣的流動暗示衣下軀體的動態；每一位的身分都很明顯，知道舊約全書的人可以很容易的辨認出來。可以看到亞伯拉罕（Abraham）和站在他身前的兒子艾薩克（Isaac）——準備做犧牲用；還有摩西，手拿著刻有十誡的石板，以及用來療治猶太人的銅蛇雕柱。站在亞伯拉罕另一邊的是沙崙王（King of Salem）梅齊色戴克（Melchizedek），《創世記》（Gensis）第十四章第十八節裡描寫他是「至高上帝的祭司」，他「帶了麵包和酒」前來歡迎戰勝歸來的亞伯拉罕；在中古時代的神學裡，他被當作主持聖禮儀式的模範，故而身帶祭司標記的聖餐杯與香爐。幾乎每一尊雕像，都清楚地標上特定表徵物，讓信徒能夠瞭解並沉思其含意與啓示。整體看來，它們把前一章所論及的教會訓示都具象化了；可是我們覺得哥德風雕刻家，乃本著一種新精神去處理作品。對他而言，雕像不只是神聖的象徵物，或道德真理的沉重備忘錄，而他認爲每一幀都代表一個特殊的人物，各有不同的姿態與美的類型，各有一股獨特的尊嚴。

　　沙垂城的大教堂，仍帶著許多屬於十二世紀末期的風格。西元1200年之後，有許多新的莊麗教堂在法國及附近的國家（如英格蘭、西班牙、德國的萊茵河區等地）冒出來。無數的藝術家在新工地忙碌起來了，他們由第一座此類建築上學得技藝，也都設

圖126
沙垂教堂北翼門廊
1194年

圖127
梅齊色戴克、亞伯拉罕和摩西
1194年
圖126的細部

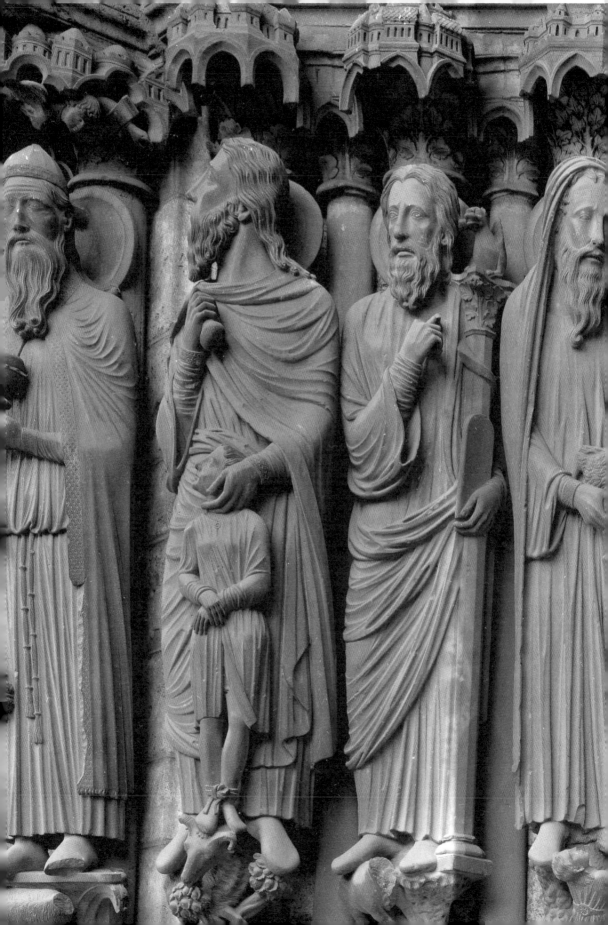

法在前人的成就上加些新東西。

　　斯特拉斯堡（Strasbourg，在法國東北部）大教堂南翼門廊上描寫聖母之死的作品（圖129），顯示了這些哥德風雕刻家的新奇手法。十二使徒圍在聖母床邊，抹大拉的瑪利亞（St. Mary Magdalene）跪在床前，中間的基督則捧著聖母的靈魂。我們可以看出這位藝術家依然想保留早期的嚴格對稱形式；想像得出他事先畫出群像草圖，把眾使徒的下部安排在拱緣內側，床頭及床尾的兩位使徒相對呼應，基督則居中央位置。但他並不再滿意於這種十二世紀大師偏好的純對稱式構圖法（頁181，圖120），顯然他還要把生命氣息注入人像裡，使徒揚眉作凝視狀的美麗臉龐上，可見哀悼的神情；其中三位把手舉至頰邊，做傳統的悲傷姿勢。絞扭雙手跪縮在床前的抹大拉的瑪利亞，她的容顏與體態更為傳神，與聖母安詳靜謐的面貌成為奇妙的對比。像中古時代早期作品所表現的，披衣並不只是空殼子與純裝飾曲線。哥德風藝術家為了瞭解流傳下來的披裹身軀的古代公式，由存於法國的墓窖石雕、羅馬墓碑與凱旋門等遺跡，重新學得了本已遺失的——如何

圖128
斯特拉斯堡大
教堂南翼門廊
約1230年

圖129
聖母之死
圖128的細部

在披褶之下展露人體結構的古代藝術。把聖母的手腳與基督的手呈現在披衣下的方法，表示哥德風雕刻家有興趣的不只是他們要表現「什麼」，而更是「如何」去呈現它們的問題。一如希臘的偉大覺醒時代，他們再次觀察自然，從中學習如何使人像顯得真實有力。然而希臘藝術與哥德藝術，神殿藝術與教堂藝術之間，仍有巨大的相異處。五世紀的希臘藝術家，主要關心的是塑造美麗人像的方法；這一切方法與訣竅對哥德藝術家來說，不過是導向某一目標的媒介，這目標即是：更動人、更具說服力地去述說聖經故事。他並不是爲了故事的本身，而是爲了故事的啓示以及信徒能從中得到慰藉與教化，才去加以描述。在藝術家眼中，基督垂視彌留中的聖母姿態，顯然比肌肉的刻畫更重要。

　　十三世紀期間，有些藝術家在賦予石頭生命這方面，有了更大的進步。西元1260年左右，受託爲德國諾姆堡大教堂（Naumburg Cathedral）塑造其創立者之像的雕刻家，幾乎令我們相信他刻畫的是彼時的真正武士（圖130）。事實上他並未如此做，因爲這些創立者已經死了很多年，留下的只不過是名字。可是，他手下的

圖131
基督的葬禮
約1250-1300年
祈禱詩篇手稿插圖
Bibliothèque
municipale Besançon

圖130
Ekkehart and Uta
約1260年
取自諾姆堡大教堂
創立者雕像

男女雕像，似乎隨時都會從台座上走下來，加入那些孔武有力的武士與高貴美麗的淑女——他們的行徑與苦難充滿了人類的歷史——的行列中。

　　十三世紀北方雕刻家的主要任務，是替大教堂工作；而北方畫家最常有的任務，則仍是爲聖經手稿畫些啓蒙性的飾畫，但是這些插圖的精神已迥異於嚴格的羅馬式書飾。若拿十二世紀的天使報喜圖（頁180，圖119），來跟十三世紀的祈禱詩篇（Psalter）裡的一頁（圖131）比較的話，便可看出此種改變。它描寫基督的埋葬，在題材和氣勢上都與斯特拉斯堡教堂的浮雕（圖129）相似。我們又看到，顯示於筆下人物的感情，是多麼受到藝術家的重視。聖母俯身擁抱基督的屍體，聖約翰悲痛地絞扭雙手。藝術家費了很大的勁，去把他要敘述的情景納入一個有規則的格式裡：上端角落裡的天使，手攜香爐從雲層出來；頭戴奇怪尖頂帽（像中古時代的猶太人所戴的一樣）的僕人，撐托著基督的身體。對藝術家而言，如何表現這種深切的感受，顯然比如何呈現逼真的人物或真實的景象都更重要。他不管那僕人的尺寸比聖人的小，

也不指出這一幕發生的地點或背景。然而，即使沒有任何暗示，我們也可以瞭解這兒發生的事情。這個藝術家的目標，並不在於描寫現實界的情狀，但是他對於人體的知識，一如斯特拉斯堡的大師，倒是比十二世紀纖細畫的畫家廣博得多。

　　十三世紀的藝術家偶爾會放棄固定的飾畫工作，爲了興趣而描繪其他的題材。我們今日實難以想像此中涵意，我們總以爲藝術家就是一個隨身攜帶速寫簿的人，心血來潮時，便會坐下來畫幅寫生畫。可是大家要知道，中古藝術家所接受的整個訓練與教養是大爲不同的。他從當一位大師的學徒起步，首先協助老師，在其指導下畫些比較不重要的部分；再逐漸學習如何描畫使徒與聖母；學習如何臨摹並重新安排古籍裡的景象，然後配入各種構圖裡；最後終於有足夠的本領去描繪一幕無模式可循的情景。但他一生從未有需要拿速寫簿來寫生的時刻，甚至在畫某一特定人物，一位君主或一位主教時，他也不會做到我們所說的肖似其人的地步。中古時代沒有我們稱爲肖像畫的作品，每個藝術家只去描畫約定俗成的人物，再加上官式徽記——皇冠與笏代表君主，禮冠與牧杖代表主教；有時在人物下面寫上名字，以免大家誤認。能雕出像諾姆堡大教堂創立者（圖130）這麼逼真人像的藝術家，難道在畫某一特定人物的肖像上會有困難嗎？可是，要坐在一個人或一件物品之前將它複製下來，實在違反了他們的概念。因此，當一個十三世紀的藝術家偶爾動手做寫生畫時，就很值得大書特書了。十三世紀中葉英國歷史學家巴利（Matthew Paris, 卒於1259年）的大象與養象人素描（圖132），便是這種例外的例子。西元1255年，法蘭西王聖路易把這隻象送給亨利三世，這也是英格蘭人第一次看到象。象旁的養象人，雖然標上名字Henricus de Flor，但並不太逼真動人。有趣的是，藝術家在這幅圖裡急於取得正確的比例；象腳之間有行拉丁文題辭：「可由此人的尺寸，推測出這隻動物的大小。」我們可能覺得這隻象有點怪異，但它顯露了中古藝術家至少對於比例之類的問題很瞭解，若是這類問題屢遭忽視，並不是他們無知，而純粹是他們認爲沒關係之故。

在十三世紀，偉大教堂建築的時代裡，法蘭西是歐洲最富裕、最重要的國家，巴黎大學成為西方世界的知識活動中心。當時的義大利，還是一片諸城相爭的土地，儘管法國大教堂建造者傑出的觀念與手法，英德兩國已經紛紛仿效，但在此地卻沒有什麼熱烈的反應。

到了十三世紀的下半期，才有位義大利雕刻家起而模仿法國大師的例子，並研究古代雕刻手法，以期更有力地呈現自然。他就是活躍於比薩（Pisa，義大利中部大海港與貿易中心）的藝術家比薩諾（Nicola Pisano, 1220-1284）。圖133是他在西元1260年為洗禮會堂的講道壇製成的浮雕之一。最初實在不太容易看懂他表現的主題是什麼，因為他因循了在同一畫面上結合幾種故事的中古慣例。右邊是天使報喜圖，中間是基督降生圖：聖母斜倚在床架上，聖約瑟蜷在左下角落裡，兩位僕人正在替聖嬰沐浴；一群羊推擠著這些人物，其實這該屬於三幕——由天使報喜，基督降生，

圖132
巴利：
大象與養象人
約1255年
素描
Parker Library, Corpus
Christi College,
Cambridge

再到牧羊人故事。右上角呈現的就是第三幕的牧羊人故事,此處
聖嬰又出現在馬槽裡。整個情景雖然有些擁擠複雜,但雕刻家總
是設法巧妙地爲每一段落描出生動的細節,並安排到適當的位置
上。瞧瞧右下角的公羊以後腳抓搔頭部的刻畫,可以看出藝術家
由觀察中牽引出何種趣味性的筆調來;由其對於人物頭部與衣袍
的處理法,可知他因研究古代與早期基督教雕刻(頁128,圖83)
而獲取了多少心得。像前代的斯特拉斯堡大師,或幾乎同代的諾
姆堡大師一樣,比薩諾習得用古人的方法來表示披衣之下的人
體,而且也使得他的人物顯得既莊嚴又動人。

在響應哥德風大師的新精神方面,義大利畫家的步調比雕刻
家還緩慢。由於威尼斯等城與拜占庭帝國有密切的接觸,因此義
大利藝匠仰賴君士坦丁堡的機會,比向巴黎尋求靈感與指導的機
會更大(頁23,圖8)。

像這樣依附東方的保守風格,似乎將阻止所有的變化,事實
上這變化也的確被耽擱了很長一段時間。但是到了十三世紀末,
由於義大利藝術棻根於拜占庭傳統之上,使它不僅能趕上北方大
教堂雕刻家的成就,更創出了全新的繪畫藝術。

我們別忘了,將目標指向複製自然的雕刻家,任務比抱著同
樣目標的畫家更輕鬆。雕刻家不必操心怎樣用縮小深度畫法,或
光線陰影的修飾法,來塑造立體感;他的雕像,佇立在真實空間
與真實光線之中。所以斯特拉斯堡或諾姆堡的雕刻家,能夠達到
某種程度的逼真性,這是十三世紀的繪畫無法匹敵的。因爲北方
的繪畫,拋棄了一切能產生現實錯覺的虛飾;它的構圖和述說故
事的原則,都爲大不相同的目標所支配。

拜占庭藝術,使得義大利人終於能跨過隔離雕刻與繪畫的柵
欄。在僵直的外貌下,拜占庭藝術比西方黑暗時代之圖畫寫作
(picture-writing)保存了更多的希臘化畫家的創見。許多繪畫成就
依然隱藏在拜占庭繪畫(頁139,圖88)冰冷、莊嚴的性格下:如
何用光線與陰影來修飾面孔,如何用正確的縮小深度原則來顯示
寶座與腳台。一位破解拜占庭保守主義符咒的天才,就是靠這些
手法勇敢地走入一個新世界,並把哥德風雕刻的逼真人物迻譯到

圖133
比薩諾:
天使報喜,基督
降生及牧羊人的
故事
1260
比薩城洗禮會堂講道
壇上的大理石浮雕

繪畫裡。義大利藝術史上的這位天才，便是佛羅倫斯畫家喬托（Giotto di Bondone, 約1267-1337）。

　　一般藝術史都爲喬托另立新的一章，義大利人相信這位畫家的出現，在藝術史上開啓了一個嶄新的紀元。事實證明他們是對的。不過我們要知道，真正的歷史是沒有新的一章，也沒有新的開端的；即使我們知道他的方法受益於拜占庭的大師，他的目標與作品的外觀受到北方大教堂雕刻家的影響，也絲毫無損於他的偉大。

　　喬托最著名的作品是壁畫——壁畫(*frescoes*)這名稱是因爲必須趁牆上的灰泥還新鮮(fresh)，也就是還濕的時候畫上去而來的。約在西元1302-1305年間，他在義大利東北部巴都瓦城（Padua）一間小教堂的牆壁上，畫滿了聖母與基督的生平故事；下方則繪著善與惡的化身——這些題材有時也出現於北方大教堂的門廊上。

　　圖134是喬托的「信念」人像，畫的是一手拿十字架，一手拿卷軸的一位品德高雅的年老婦人。我們不難看出這幅高貴的人像，與哥德風雕像的相似性，但它並不是雕像，而是給人雕像感的一幅畫。手臂部分用的是縮小深度的畫法，臉部與頸部經過修飾，披衣的流動褶子裡渲染著深暗的陰影。一千年來還沒有人如此畫過，喬托重新發掘了在平面上創造深度錯覺的藝術。

　　這項發現，對喬托而言，並不只是一個可兀自誇示的秘訣，它也使他改變了整個繪畫觀念。他不用圖畫寫作的方法，便能製造幻象，彷彿聖經故事正在我們眼前發生。爲了達到這種效果，光是看看前人對同一情景的表現法或只擷取歷史悠久的模式，已經不敷使用了。他寧可遵循修道士的忠告，這些人在傳道中熱心的勸說人們，在閱讀聖經及聖人傳奇之時，要在心裡想像木匠一家人逃往埃及或上帝被釘在十字架上的景象是個什麼樣子。他不眠不休，直到他重新把這一切想透：一個人在那種事件中，會怎麼站立，怎麼舉手投足，怎麼移動？更進一步，這個姿勢或動態要怎樣展現在我們眼前？

　　測量此種革新程度的最佳方法，是去比較喬托十四世紀初在

巴都瓦描繪哀悼基督情景的壁畫(圖135)，和同一主題的一幅十
三世紀手稿插畫(圖131)。我們還記得，那位十三世紀的藝術家
並不想傳達實際情景；他的人物，爲了要在同一頁上密接起來而
有各種不同的尺寸；我們若設法想像前景人物與背景聖約翰之間
的空間——夾著基督與聖母——便會領悟到每一部分是如何的
壓縮在一起，藝術家又是多麼不考慮空間問題。導致雕刻家比薩
諾在同一畫面上呈現多幕插曲的，就是這種對於事件發生的實際
地點漠不關心的態度。喬托的方法，就完全不同了，他認爲繪畫
並不只是文字的代替品，看他的作品，我們會覺得是在目擊真實
的情景，觀賞正在舞台上演出的一幕。手稿插畫裡，聖約翰的哀
悼姿態是約定俗成式的；而喬托壁畫裡的聖約翰，向前曲身，雙
手側伸，做出熱烈多情的動作。此地，我們若去想像蜷縮在前景
的人物與聖約翰之間的距離，便會感覺其間似有空氣與空間存
在，而其中的人物也都有活動的餘地。圖中的前景人物，顯示了
喬托的藝術不管在那一方面，都是全然創新的(圖136)。早期基
督教藝術引用古東方的觀念——爲了把故事說清楚，每一人物都
要完全顯露在畫面上，這幾乎是埃及藝術的作風了。喬托卻拋棄
這種觀念；他不用這麼簡單的構想，卻極具說服力地將每個人對
悲劇場面的哀傷反應表現出來；所以，蜷縮在前景的人物雖然是
背對觀者，我們仍可意識到他們的哀痛表情。

　　喬托的名聲傳播得又廣又遠；佛羅倫斯的人們無不以他爲
榮，他們對他的生活感到興趣，紛紛傳述有關他如何機智、如何
靈巧的軼事。這一點也很新鮮，因爲類似的現象在這以前從未發
生過。當然，也有過大師受到一般的尊重，聲名流傳在修道院或
主教之間，但是，整體言之，人們並不認爲應該把這些大師的名
字保留到後世，而卻用我們今天看待一位優秀家具木匠或裁縫師
的眼光，來對待他們。即使藝術家本人，也不太在乎獲得美譽或
惡名，甚至往往不在作品上簽名。我們無法知道製作沙垂城、斯
特拉斯堡或諾姆堡等地教堂雕飾的諸位大師名字，他們無疑曾受
到當代人的賞識，但他們卻把榮譽歸諸於那些大教堂。在這方
面，喬托也揭開了藝術史上嶄新的一章；從他開始以後——首先

圖135
喬托：
哀悼基督
約1306年
巴都瓦城一間小
教堂的壁畫。

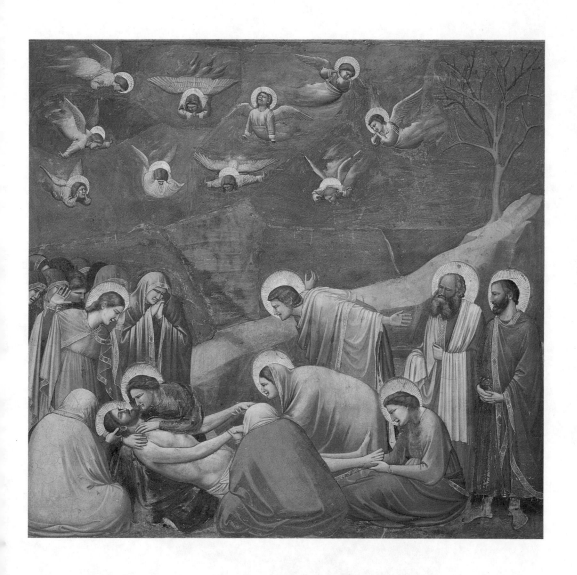

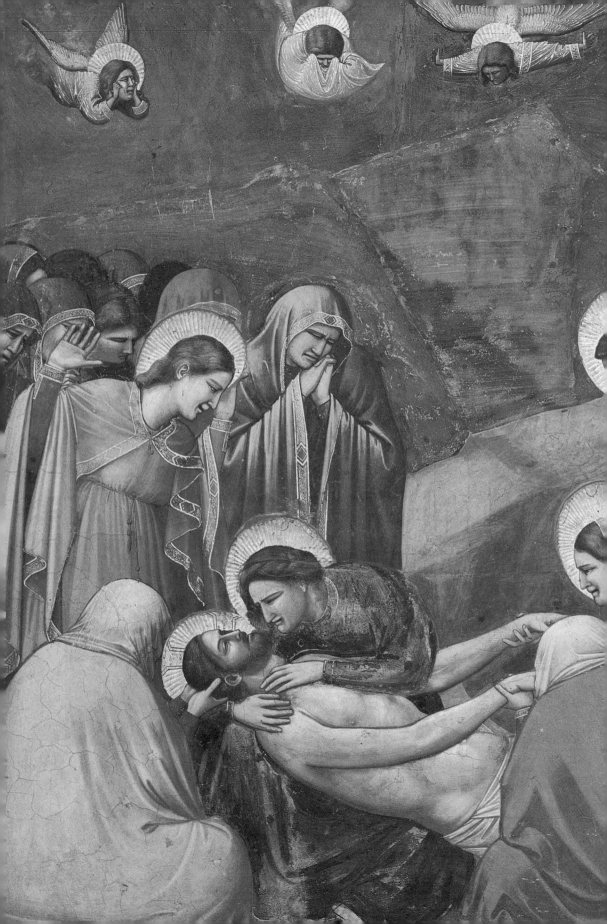

圖136
圖135的細部

在義大利，繼之在其他國家——藝術史就等於是偉大藝術家的歷史。

國王及其建築師
參觀大教堂的建
築基地
約1240-50年
可能是巴利所繪的
聖‧阿本修院所藏
手稿插畫
Trinity College,
Dublin

11

朝臣與市民
十四世紀

　　十三世紀是大教堂的世紀，幾乎每樣藝術都在其中擔任一個
角色，這種大企業性的工作，一直延續到十四世紀，甚至更久，
但已經不是藝術的主要焦點了。我們應該記得在這期間內，整個
世界有了很大的改變。十二世紀中葉，哥德風格剛剛發展之際，
歐洲依然是個人口稀少的、鄉下人聚居的大陸，修道院與封侯城
堡是這片大陸的權力與學識核心。大主教開始想擁有私人教堂，
是城鎮居民自尊心覺醒的第一個徵兆。然而一百五十年之後，這
些城鎮已茁壯成商業中心，它的市民漸有不須依賴教會與封建領
主權力的獨立感，貴族也放棄了堅固莊園裡的陰森隱遁生活，帶
著上流社會的舒適與奢侈習性遷到城裡，在君主的朝廷上誇耀他
們的財富。我們只要回憶一下詩人喬叟（Geoffrey Chaucer,
1340?-1400）描述騎士與鄉紳、修道士與技工的著作，便能對十四
世紀生活樣式，有個鮮明的概念。如今已不再是十字軍與諾姆堡
創立者（頁194，圖130）的騎士世界了。當然，把一個時代的風格
過分通則化總是不很安全的，其中往往會有不合乎任何通則的例
外，但是，我們可以有所保留地說，十四世紀的審美觀，與其說
是尊貴型的，倒不如說是風雅型的。
　　這時期的建築就可作為例證。在英國，我們稱早期教堂的純
哥德式格調為初期英格蘭式（Early English），這類形式在晚期則
發展成裝飾式（Decorated Style）。這些名稱暗示著喜好的改變，
十四世紀的哥德式建造者，不再滿足於早年教堂的雄偉外貌，他
們喜歡把技巧表現在飾物與繁複的窗格上；愛克塞特大教堂
（Exeter Cathedral，在英格蘭西南）的西翼正貌，就是此風格的典
型例子（圖137）。

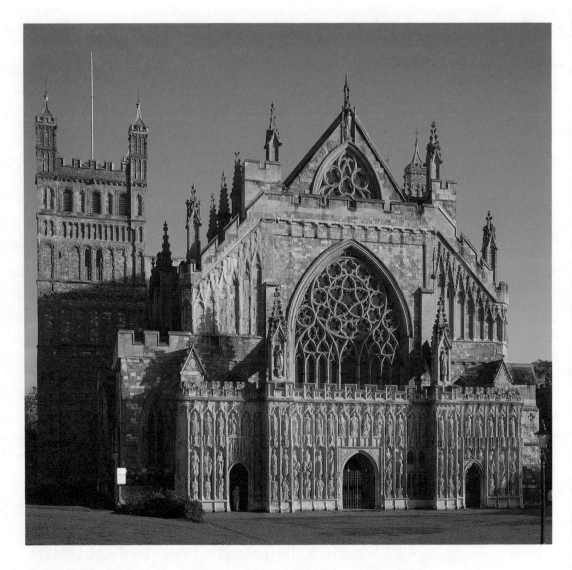

建築師的主要工作不再是建教堂了；在成長中及繁榮的城市裡，有許多非宗教性的建築物需要設計，比方市政廳、同業公會堂、大學學舍、宮殿官邸、橋樑與城門等等。威尼斯大公的宮殿（圖138），就是最馳名、最出色的此類建築之一；它是十四世紀初，適值該城的鼎盛時期開始建造的；它顯露了哥德式風格的晚期發展，對於裝飾趣味與細緻圖樣的偏好之外，仍不失其獨特的莊嚴氣質。

　　十四世紀最具特色的雕刻作品，恐怕不再是盛行於教堂的石

圖137
愛克塞特大教
堂的西翼正貌
約1350-1400年
「裝飾式」風格的
建築

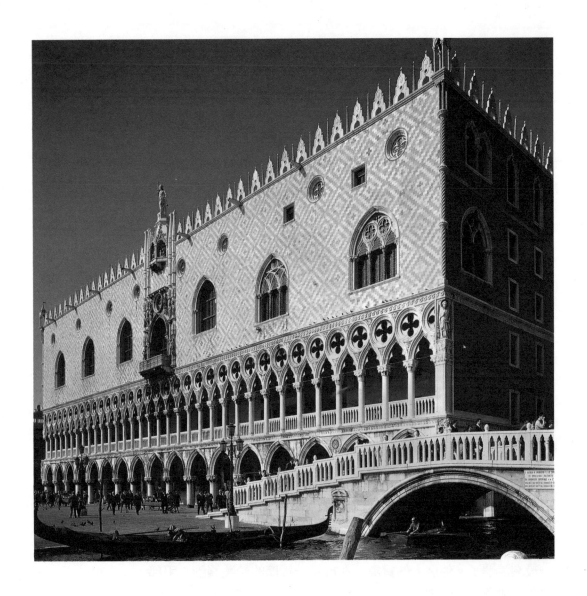

圖138
威尼斯大公的宮殿
始建於1309年

圖139
聖母與聖嬰
約1324-39
由艾佛諾的喬安於
1339奉獻
鍍金的白銀、琺瑯
彩，珍貴寶石，高
69公分。
Louvre, Paris

製品，而是彼時藝匠所擅長的珍貴金屬或象牙做成的小件雕作。圖139是法國一位金匠所雕的銀質鍍金聖母像，這類作品並不是打算讓大眾膜拜用的，而是準備置於私邸禮拜堂以供私人祈禱。它們的重點，不在於宣揚嚴肅崇高的真理，卻在激發慈愛與溫柔的情感。巴黎金匠眼中的聖母，就是凡人的母親，基督就是真正的嬰孩，在拿手觸撫母親的臉。他小心翼翼地避免產生任何僵硬印象，因此使人物稍微彎曲——母親把手臂靠在臀部來支持小孩，頭部彎向他，整個身體似乎微微擺動成一柔和的曲線，很像S形，這時期的哥德風藝術家十分喜歡這個主題。其實，做這雕像的藝術家或許並未發明此種特殊的聖母姿態，或這個小孩與母親嬉戲的主題；在這方面，他只是追隨一般潮流罷了。他個人的貢獻，在於每一細節的精美潤飾：手部之美，嬰孩手臂的細皺紋，奇妙的銀質鍍金與色澤表面，以及雕像的正確比例——小巧玲瓏的聖母的頭配在修長的體格上。傑出的哥德風藝匠手下之作品，沒有任何唐突處；他只是精心地把裹在右臂上的披衣，組成優美而有韻律感的線條。這類作品粗看之下，一定不知道它們美在哪裡，它們是特為真正的鑑賞家而做的，是值得珍愛的寶物。

十四世紀畫家對於優美精緻的喜愛，表現在著名的英國版聖經飾畫手稿，如「瑪利女王的詩篇」（Queen Mary's Psalter）裡。

圖140
殿堂裡的基督；放
鷹獵鳥的行列
約1310年
「瑪利女王的詩篇」的
一頁插畫
British Library, London

其中一頁描述基督在殿堂裡與律法學者交談的情形（圖140）。基督在一張高椅子上，正在解釋幾個教義的要點，呈現著中古藝術家刻畫教師時慣用的特殊姿態。猶太律法學者舉起手做敬畏與嘆賞狀，剛剛走入這一景的基督雙親也有同樣的表情，疑惑地彼此看著對方。這種述說故事的方法依然很不真實，藝術家顯然還不知道喬托發現了把情景搬上舞台以賦予生命的手法；十二歲（按聖經記載）的基督，跟成人比起來顯得太細小了，畫中也沒有人物之間的空間感，而所有的臉孔，多多少少總按同一個簡單的公式來畫：弧形的眉毛，向下彎的嘴形，鬈曲的頭髮與鬍子。最令人訝異的莫過於同頁下端插入與經文完全沒關係的一幕，那是彼時日常生活中鷹獵鴨的主題；馬背上的男人、女人以及跑在前頭的小男孩，很高興地看到獵鷹抓到一隻鴨，另外兩隻鴨則及時飛走了。藝術家在畫上幕時，可能沒有真正看過一個十二歲男孩，可是畫下幕時卻無疑地看過真的鷹與鴨，也可能是他太尊重經文的敘述，因而無法將他對於現實生活的觀察帶入畫裡。他寧可將兩件事分開：易為人瞭解的姿勢、不夾任何渙散的細節，這些清晰的象徵手法，把整個故事表達出來；然後再以另一種方式來描述令人想起喬叟世紀的真實生活片段。唯有在十四世紀期間，藝術的這兩種要素——優美的述說故事與忠實的觀察報導，才逐漸融合了起來。倘若不是受到義大利藝術的影響，這種情形或許還不會這麼快就發生。

在義大利，尤其是佛羅倫斯，喬托的藝術改變了整個繪畫觀念；舊有的拜占庭風格頓然顯得生硬而過時。然而，也不要認為

義大利藝術就這樣突然脫離了其他的歐洲藝術；事實正好相反，當喬托的觀念在阿爾卑斯山以北的國家產生影響的同時，北方哥德風畫家的理想也開始影響南方的大師。特別是在西恩那（Siena，義大利中部，與佛羅倫斯相匹敵的另一個市鎮），北方藝術家的喜好與格調曾留下不可磨滅的印象。西恩那的畫家脫離早期拜占庭傳統的態度，並不像佛羅倫斯的喬托那麼決裂與具革命性。與喬托同代的該城最優秀大師杜西歐（Duccio di Buoninsegna，約1255/60-約1315/18），就試著去將新生命注入老拜占庭形式裡去，而不是徹底拋棄它們。杜西歐學派的兩位大師馬蒂尼（Simone Martini, 1285?-1344）與梅米（Lippo Memmi, 卒於1347?），於西元1333年為西恩那大教堂做的祭壇飾畫（圖141），顯示西恩那藝術吸收了多少十四世紀的理想與氣氛。這是一幅天使報喜圖——當大天使加百利（Gabriel）從天國降臨向聖母報喜的一刻，我們可以從祂口中讀到這句話：「蒙大恩的女子，我向你問安。」他的左手握著一枝橄欖葉——和平的象徵；右手舉起好似即將發言。瑪利亞正在看書，天使的出現，著實把她嚇了一跳，一面以敬畏而覷眼的神態退縮著，一面回顧降自天國的信差。兩人之間放著一瓶象徵童貞的白百合花；高處的中間尖拱下，有隻象徵聖靈的鴿子，被一群四翼天童所圍繞。這兩位大師，分享了法英兩國藝術家（圖139、140）在精緻形式與抒情氣氛上的嗜好。他們賞識那流動披衣的柔和曲線，修長體態的輕巧可愛；人物突立在金黃的背景上，構圖美妙，整幅畫就像某些金匠做出來的珍奇細工。看那人物如何與複雜的畫面相調和，天使的翅膀如何被左邊的尖拱所籠罩，瑪利亞的身體如何縮向右邊尖拱的庇護下，而空下來的部分則被花瓶與鴿子所填滿。這些畫家，由中古藝術傳統學得了如何配置人物；在這以前，我們偶爾也會佩服中古藝術家，如何去安排聖經故事裡的象徵物以形成一個滿意的構圖法；但我們知道他們是忽略了事物的真正形狀與比例，並全然遺忘空間才做到的。而西恩那的藝術家不再採用這個方法；他們的人物斜著眼，歪著嘴，也許看來有些怪，但只要再瞧瞧一些細節，便可明白喬托的成就絕未消失。畫中的花瓶，是立在真正石板上的一個真花

圖141
馬蒂尼與梅米：
天使報喜圖
1333年
西恩那大教堂祭壇
飾畫
Uffizi, Florence

瓶，甚至可以指出它與天使和瑪利亞的正確位置關係。瑪利亞坐的長椅，是微向後傾的一張真的長椅；她手中的書也不光是一個象徵物，而是一本真的祈禱書，有光線照在上頭，書頁中有陰影，可見藝術家一定觀察並研究過一本祈禱書該是個什麼模樣。

　　喬托與偉大的佛羅倫斯詩人但丁（Alighieri Dante, 1265-1321）屬於同一個時代，詩人曾在他的《神曲》（*Divine Comedy*）裡提到喬托。馬蒂尼則是次一代最傑出的義大利詩人佩脫拉克（Francesco Petrarch, 1304-1374）的朋友。佩脫拉克有今日之盛名，

圖142
巴勒爾：
自雕半身像
1379-86年
布拉格大教堂雕飾

主要是他為羅拉（Laura）寫了許多首十四行式的情詩，我們可以從中得知，馬蒂尼曾畫過一張羅拉的肖像畫，為佩脫拉克所珍藏。我們還記得，中古時期並沒有現代所說的肖像畫，那時的藝術家常畫出既定的典型，然後再寫上他要畫的人物的名字。可惜馬蒂尼的羅拉肖像畫已經遺失了，我們不知它到底有多逼真。然而我們知道他與其他十四世紀的大師都畫過真人的像，肖像畫的藝術，就在這時期發展起來。馬蒂尼觀察自然與審察細節的方法，或許與此有關，許多歐洲藝術家，也都去學習馬蒂尼的研究心得。馬蒂尼與佩脫拉克都在教皇的宮廷——彼時不在羅馬，卻在法國南部的阿維農（Avignon）——度過許多年。法國仍然是歐洲的中心，法國的觀念與風格在各地都有很大的影響力。德國則

由來自盧森堡的一個家族所統治，他們定居於布拉格（Prague，今日捷克首都）。這段期間（西元1379至1386年）的布拉格大教堂，留下了一系列精彩的胸像作品，這些雕像代表教堂的捐贈者，與諾姆堡創立者雕像（頁1194，圖130）的功用相同，但我們可以確定，這些都是真正的肖像，因爲其中包括了參與工作的藝術家之一巴勒爾（Peter Parler the Younger, 1330-99）的半身像，據我們所知，它很可能是第一個真實的藝術家自製肖像（圖142）。

波希米亞（Bohemia，捷克西區）是一個傳播義大利與法蘭西影響力的中心，它的傳播遠及英格蘭（英王理查二世曾娶波希米亞的安妮公主爲妻）；而英格蘭則與布根第（Burgundy，法國東南區）有貿易往來。這時的歐洲，至少屬於拉丁教會的歐洲，猶爲一個大單元；藝術家與各種思想由一個中心旅行到另一個中心，沒有人會把別地的成就想成是「異邦的」而加以拒絕。歷史學家把這種十四世紀末相互交換而醞釀出來的風格，稱爲「國際風格」（International Style）。其中一個存於英國的精彩例子，是法國大師爲英王所繪的威爾登雙折畫（Wilton Diptych，圖143）。我們有很多理由對它感到興趣，一個理由就是它記錄了一位真正的歷史人物——理查二世——之容貌。圖中的理查二世跪禱，施洗約翰與兩位皇家的守護聖徒把他託付給聖母；聖母似乎站在開滿花朵的天堂草地上，周圍繞著如花似玉的美麗天使，身上都佩戴著金黃叉角的白雄鹿王徽；活潑的聖嬰向前彎身，好像要祝福或歡迎國王。這類「捐獻者肖像」的畫，多少仍帶有古代「圖像能生法力」的意味，提醒我們，這種源於藝術搖籃時期的信仰，仍然執拗地存在著。那些捐獻者覺得，在苦難動盪的人生中，自己也並不能常保聖潔，而假如能知道某個安靜的教堂或禮拜堂裡有些屬於他個人的東西——由藝術家雕刻安置的肖像，長伴聖人與天使不斷地祈禱——說不定能使他安心並堅強起來。

在威爾登雙折畫裡，不難看出它的藝術與我們討論過的作品間的關聯，它們如何共同的偏愛著美麗流暢的線條與高雅細緻的質素；聖母撫觸著聖嬰的足部，以及雙手纖長的天使的姿勢，都令人想起前面看過的人物。我們又再度看到，藝術家是如何展示

圖143.
威爾登雙折畫
約1395年
畫板、蛋彩，各爲47.5
×29.2公分。
National Gallery,
London

縮小深度畫法的技巧——例如天使的跪姿；而他又是如何喜愛運
用對於自然的研究——例如綴飾想像中天堂的朵朵鮮花。

　　國際風格派的藝術家運用同樣的觀察能力，與對精美雅緻事
物的嗜好，來描繪周遭的世界。中古時代有一種飾畫月曆，慣用
圖畫來表示各個月份的活動及播種、打獵、收穫等節令。一位富
有的布根第公爵從林波格兄弟（**Paul and Jeande Limbourg**）的工作
室訂購了一本附有飾畫月曆的祈禱書（圖144）；畫中對於現實生
活的描繪，是從「瑪利女王的詩篇」（圖140）以來最生動、最細
緻的了。其中一頁呈現朝臣們的每年春季節慶活動，貴人們穿著
華麗的衣服，戴著枝葉與花編成的冠，騎馬越過樹林。從中可見
這位畫家多麼欣賞穿著入時的漂亮女孩，多麼樂意將整個多彩壯
觀的行列帶到畫面上來。此地我們又想到喬叟及其筆下的人物；
這位畫家同樣也費了一番苦心去區分不同類型的人，而其技巧之
到家，幾乎能讓人聽到那些人物的言談。這麼一幅纖細的畫，可
能要藉放大鏡來畫，鑑賞時也需付出同樣集中的注意力。他把精
選的細節堆聚起來，合成一幅幾近真實生活景象的圖；我們只能
說「幾近」逼真，而不能說「非常」逼真；因為當看到他在背景
上畫的是一層樹的簾幕，更遠處則為龐大教堂的櫛比屋頂之時，
我們就會領悟到，他給我們的並不是自然的實際景象。他的藝
術，是從早期畫家說故事的象徵性手法蛻變而來，因此我們要多
費點心思，方能瞭解他為什麼不呈現讓人物活動的空間，而其現
實感則是由精密處理細節部分而得來。他的樹林不是寫生的樹
林，而是一排象徵性的樹，一棵挨著另一棵；連他的人物臉孔，
也依然是根據一個迷人的公式而來。然而，他對於周遭真實生活
的一切光彩與歡欣感到興趣，顯得他的繪畫目標與早期中古藝術
家大不相同。畫風已經漸漸由盡可能清楚、動人地述說經典故
事，轉變到最忠實的態度呈現自然情景了。這兩個理想，並不一
定是衝突的，以此種新獲致的自然知識來為宗教藝術所用，當然
不無可能，就像十四世紀及以後的大師所做的一樣；可是藝術家
的創造工作卻改變了。從前，學學古人呈現聖經故事主要人物的
公式，再練練如何把這知識應用到新組合上，便已足夠了；如今

圖144
林波格兄弟：
五　月
約1410年
附有飾畫月曆的
祈禱書中之一頁

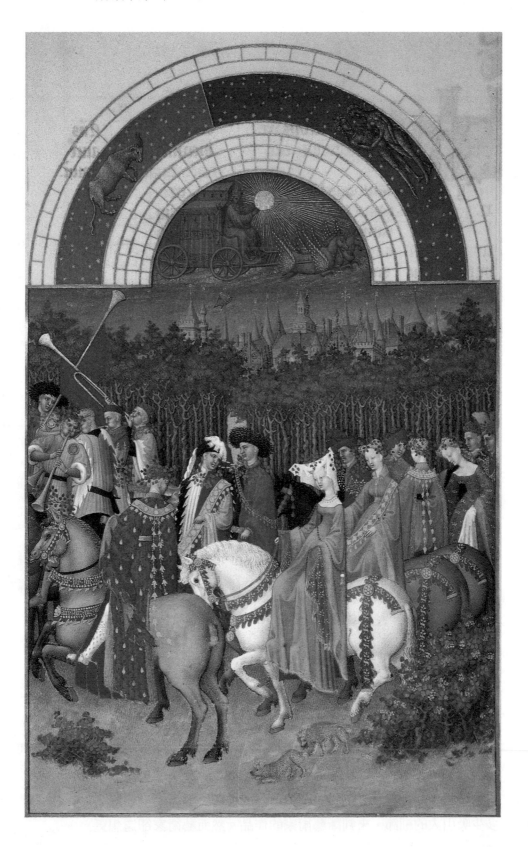

圖145
比薩內洛；
猴子素描
約1430年
紙、銀筆法，20.6
×21.7公分。
Louvre, Paris

卻包括了不同的技巧；他必須先研究自然，然後把它轉到畫上；
他開始用速寫簿，儲藏一堆珍奇美麗的植物與動物速寫。巴利
（Mathew Paris）的大象與養象人素描（頁197，圖132），在以前算
是個例外，不久就成爲通則了。像北義畫家比薩內洛（Pisanello,
1397-1455?），完成於林波格纖細畫之後僅約二十年的猴子素描
（圖145）之類的作品，表示了藝術家慣以親愛的情懷去觀察活生
生的動物。一般觀眾開始根據刻畫自然的技巧，與畫面上安置了
多少吸引人的細節，來判斷藝術家的作品。然而藝術家卻還想更

進一步，他們不再滿足於描繪花或動物等自然細節的新技巧；更
要探掘視覺世界的法則，要學得充分的人體知識，以塑造希臘人
和羅馬創製過的雕像與圖畫。一當他們的興趣轉到這上面之時，
中古藝術就真正接近尾聲了，我們到了一段通稱爲「文藝復興」
（the Renaissance）的時代。

工作中的雕刻家
約1340年
大理石浮雕，高100
公分。
Museo dell'Opera del
Duomo, Florence

12

現實的征服
十五世紀初期

　　「文藝復興」這個字眼，意指再生或復興，這種再生的概念
打從喬托的時代就在義大利札下根基。當時的人們欲讚美一位詩
人或藝術家時，總說他的作品美好如古人。喬托便是如此這般地
被捧為大師的，這個大師引起了一次真正的藝術復興；也就是說
他的藝術，跟那些曾被古代希臘與羅馬作家歌頌過的著名大師的
作品同樣優秀。這種觀念會在義大利流行起來，乃是不足為奇的
事。義大利人深信：在遙遠的從前，以羅馬為首都的義大利，曾
是世界文明的中心，而自從哥德與汪達爾等條頓民族入侵這個國
家，並瓦解了羅馬帝國之後，它的威力與榮光才衰微下去。復興
的概念在義大利人心中，與恢復「榮耀歸於羅馬」的想法密切相
關。他們傲然回顧的古典時代，與希冀再生的新紀元，兩者間的
時代只是一齣悲傷的間奏曲。因此，這個「再生」或「復興」的
意念，便成為這個中介期是「中世紀」觀念的肇因；直到今日，
我們依然沿用這個術語。因為義大利人將羅馬帝國的崩潰歸咎於
哥德人，他們開始稱這個中介期的藝術為「哥德風格」，意指野
蠻人的；此種情形頗似我們要形容對美麗事物被蹂躪破壞時，往
往說是「汪達爾主義」。

　　我們現在已經明白，義大利人的這些觀念，並沒有什麼事實根
據，對真正的史實來說，這充其量只是一張不成熟且過度簡化的圖
表。我們知道哥德族的出現，與哥德風藝術的興起，兩者間相隔約
七百年；也曉得藝術的復興，是在黑暗時代的震驚與折磨之後，慢
慢發生的；即在哥德族統治的時代內，這種復興運動也正全速進
行。我們或許能夠明瞭，為什麼義大利人比生活在北方的人民更少
意識到藝術是逐漸成長、逐漸展現的。因為他們在中世紀的部分

年代裡，已經落後了；所以，喬托的新成就便被視爲一次不尋常的
革新，是藝術裡一切高貴偉大質素的再生。十四世紀的義大利人，
相信興盛於古代的所有藝術、科學與學識等物，已遭北方蠻族摧殘
殆盡，而恢復輝煌的昔日並塑造新紀元，則有待於他們的努力。

關乎自信心與希望的這個感受，沒有一個城市會比富裕的商
業城佛羅倫斯——但丁與喬托的城市——來得更爲深濃。十五世
紀開頭十年，此地的一群藝術家慎重地著手創造新藝術，開始與
過去的思想分道揚鑣。

這群佛羅倫斯年輕藝術家的領導人物，是建築師布倫內利齊
（Filppo Burnelleschi, 1377-1446）。受聘完成佛羅倫斯大教堂設計
的也就是他。那是座哥德式大教堂，而布氏則全盤精通哥德傳統
的技術發明。事實上，他的名聲部分也來自結構與設計上的成
績，倘若他沒有哥德式的拱形圓頂設計方面的知識，便不可能有
這些成就。佛羅倫斯人想用一個半球狀圓頂來爲他們的教堂加
冠，但是沒有一位藝術家有辦法跨接安頓圓頂的支柱間的大距
離；直到最後（約西元1420至1436年間），布氏終於想出一套實現
的方法（圖146）。當布氏受託設計新教堂或其他建築時，就決定
一古腦兒地拋開傳統格式，而選擇渴望重振羅馬威勢的計畫。據
說他旅遊羅馬，測量神殿與宮室的遺跡，速寫其形貌與飾物。然
而，毫無條件地率然摹寫古代建築，絕不是他的心意，古建築法
幾乎不能適應十五世紀佛羅倫斯的需求。他的目標，要創造一種
新建築法，將古代建築形式自由地應用到這個新方法上，以求得
和諧美麗的新造形。

布倫內利齊的成就中，最令人驚異的是他真的成功地實現了
他的計畫。從此，歐洲與美洲建築師，追隨他的腳步幾近五百年
之久。在我們走過的城市與鄉村，到處都可發現應用了柱子或三
角牆等古典格式的建築。直到本世紀，建築師才起而懷疑布氏的
策略，反對文藝復興時期的建築傳統，正如布氏當初反對哥德傳
統一樣。可是今日所蓋的許多房屋，即使是那些沒有柱子或類似
托樑的，仍舊在某些地方——比方門戶與窗框的造形，或建築物
的測度與比例上，保留了古典形式的痕跡。如果布氏的用意是在

圖146
布倫內利齊：
佛羅倫斯大教
堂圓頂的設計
約1420-36年

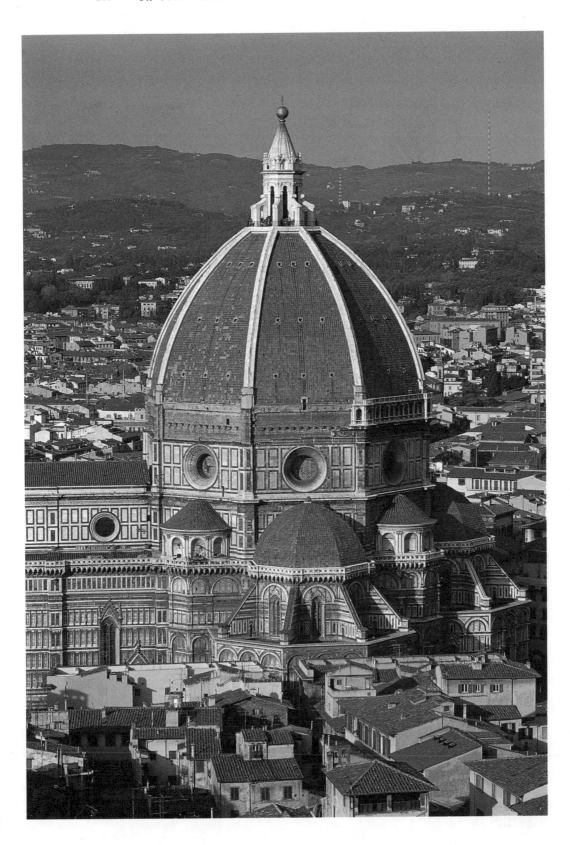

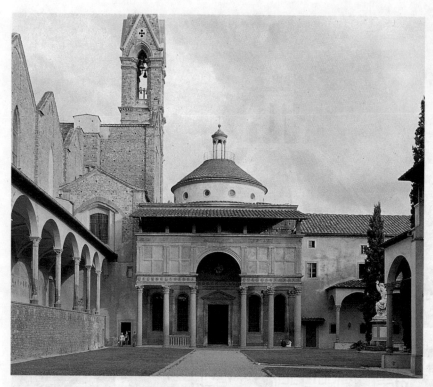

圖147
布倫內利齊：
帕茲小教堂的
設計
約1430年
文藝復興初期的
教堂

圖148
布倫內利齊：
帕茲小教堂內
部的設計
約1430年

於創造新紀元的建築，那麼他的確成功了。

大約在西元1430年，布倫內利齊爲佛羅倫斯的望族帕茲（Pazzi）蓋了一座小教堂，它的正面（圖147），與任何古代神殿鮮有相似處，與哥德式建造形式的類似性更少。布氏以自己的方法，結合柱子、壁柱與拱門等物，達到前所未有的輕快美妙效果。上有古式人字板或三角牆的門框等細節部分，顯示出布氏如何仔細地研究過古代廢墟，及羅馬萬神殿（頁120，圖75）等建築。讀者不妨比較其拱門的形成，及拱門如何插入帶有「壁柱」（平面的半柱）的上層樓房。走進教堂內部（圖148），更可清楚地看出他對於羅馬形式的研究。在這明朗而比例優美的室內，不見哥德式建築師所重視的特色。沒有高高的窗，也沒有細細的柱，只有空白的牆，由灰色壁柱加以細分，雖然這些壁柱在建築結構中沒有真正的用處，卻透露了古典「秩序」的概念。布氏用它們來強調室內的形狀與比例。

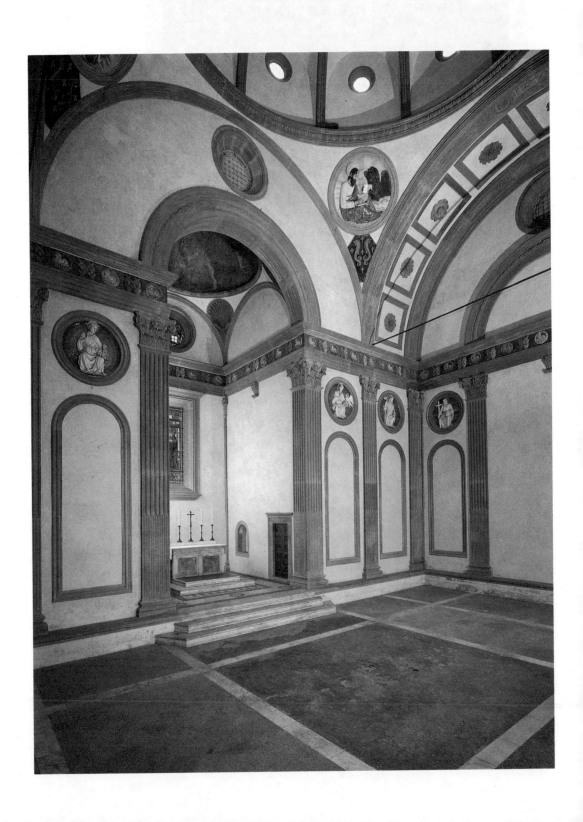

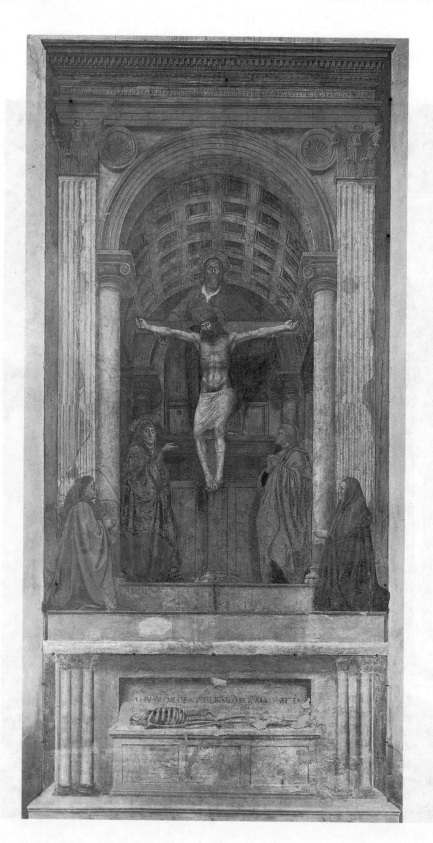

圖149
馬薩息歐：
三位一體，聖母、
聖約翰與捐贈者
約1425-8年
壁畫，667×317公分
church of Sta Maria
Novella, Florence

　　布倫內利齊不僅是文藝復興風格建築的首創人，另一項不朽的藝術技巧——支配繼起諸世紀藝術的透視法——似乎也是他發現的。我們看過，連懂得縮小深度畫法的希臘人，與擅長製造深度錯覺的希臘化畫家（頁114，圖72），都不知道物體尺寸會因向後縮退而變小的數學法則。我們記得沒有一位古代藝術家，會畫出兩旁的樹終於消失於地平線遠方一點上的道路。把解決此問題的數學工具給予藝術家的，就是布倫內利齊；他在畫家朋友間因此引起極大的激勵作用。圖149是最先按此種數學規則畫成的作品之一。它是佛羅倫斯一間教堂（Sta Maria Novella）的一幅壁畫，描寫三位一體（聖父、聖子及聖靈合成一體者），聖母與聖約翰站在十字架下，捐贈者——年邁的商人及他的妻子——跪在外側。畫這幅的畫家名叫馬薩息歐（Masaccio, 1401-1428）——這名字的意思是「笨拙的托瑪斯」。馬薩息歐必有非凡的才華，因為他死時還不到二十八歲，卻已經完成一次全面的繪畫革命。這次革新並不限於透視法上的技巧，當然它剛出現時一定令人大吃一驚的。我們想像得出當這幅壁畫的罩紗被揭開時，似乎可以透過壁上的一個洞，看到另一座新的布倫內利齊風格的葬禮用禮拜堂時，佛羅倫斯人會有何等驚愕的表情。然而當他們面對以新建築形式框架畫面上人物的簡單、隆重氣質，甚至要更加訝異了。如果佛羅倫斯人期待某些具有國際風格——此風格盛行於佛羅倫斯及歐洲其他地方——的東西，他們只好失望了。他們看到厚重而非細膩典雅的人像；堅實方正的形式而非舒徐流動的曲線；牢固的墓上放著一具骸骨，而不見花朵與寶石之類的講究細節。馬薩息歐的藝術，對於看慣了別種畫的人們，可能不怎麼賞心悅目，然而它整體有更為懇摯動人之處，可見他敬羨喬托戲劇化的雄偉氣度，但他並未加以模仿。聖母指著釘在十字架上兒子的單純姿態，因為是整個肅靜畫面上的唯一動作，所以更顯得扣人心弦。他的人物看來很像雕像；而他利用透視性畫框來安置人物，所要全力加強的也就是這個效果。觀者覺得幾乎可以觸及這些人物，此種感覺使觀者更能接近他們及其所傳達的訊息。對文藝復興時期的大師而言，藝術的新設計與新發現永無止境；他們往往

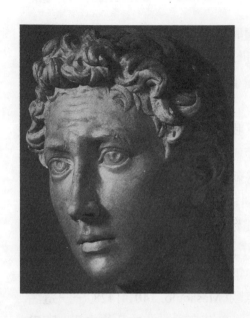

利用它們，把題材含意一步步帶入我們內心。

布倫內利齊圈內最偉大的雕刻家是佛羅倫斯大師多納鐵羅（Donatello, 1386?-1466），他比馬薩息歐早生十五年，但活得更長。西元1416年左右，他為武器製造同業公會雕了一尊該會守護聖者喬治（St. George）的肖像（圖151），置於佛羅倫斯一間教堂（Or San Michele）外側壁龕上。

圖150
圖151的細部

圖151
多納鐵羅：
聖喬治
約1415-16年
大理石雕像，高209公分。
Museo Nazionale del Bargello, Florence

若回想那些大教堂門廊上的哥德風雕像（頁191，圖127），便可領悟出多納鐵羅如何與過去完全斷絕關係。那些哥德風的雕像，平靜而莊重地列隊徘徊在門側，好似來自另一個世界的人；而多納鐵羅的聖喬治像則穩立在地上，那副雙足毅然踏著土地的模樣，好像他決定連一吋都不讓步。他的容貌，絲毫不見中世紀聖人特有的曖昧與寧靜之美，卻散發出無比的精力與專注（圖150）；他手撫著盾牌，似乎正在凝視敵人的動靜，因為挑戰的決心而充滿緊張的神態。這雕像一直都是刻畫青年銳氣與勇氣的絕佳圖畫。除了多納鐵羅的想像力之外，我們也應該佩服他有本領這樣鮮活有力地將騎士似的聖人形象化；他雕刻藝術的整個方式，蘊涵著一種全新的概念。這雕像儘管予人生命力與動態的印象，輪廓卻依然清晰，而且堅硬如磐石。就像馬薩息歐的繪畫，它表示多納鐵羅欲以一種嶄新而活潑有勁的自然觀察力，來取代前人的柔和精緻。聖人的手部與眉毛等細節，說明了它已完全不依賴傳統的典型，也證明雕刻家對真正人類容貌做過前所未有的徹底研究。十五世紀初的佛羅倫斯大師們，已經不再滿足於重複中世紀藝術家傳下來的老公式了。像他們所欽佩的希臘人與羅馬人一樣，他們開始在畫室裡與工作場中探討人體構造，要求模特兒或同道藝

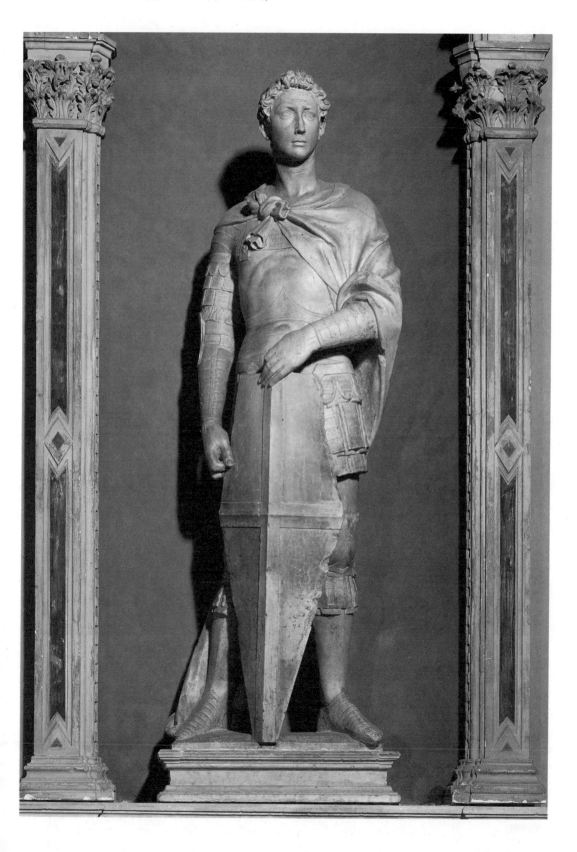

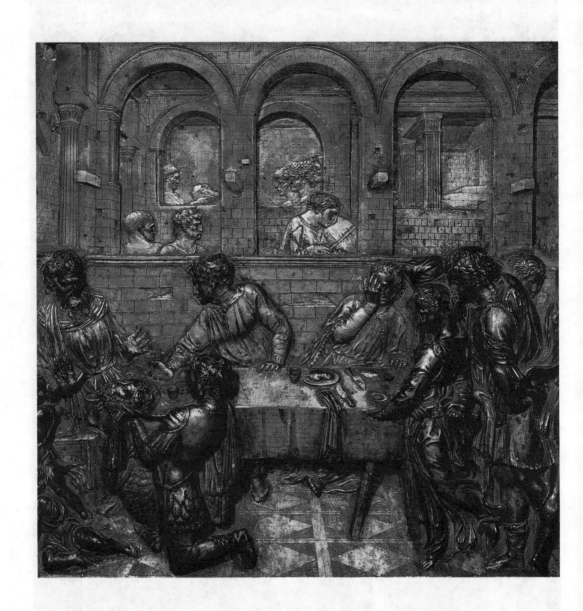

圖152
多納鐵羅：
希律王之宴
1423-7年
鍍金青銅，60×60公分。
西恩那大教堂洗禮盤上
的浮雕

圖153
圖152的細部

術家做出他們所需要的姿態。也就是此種新方法與此種新興趣，使得多納鐵羅的作品具有如此驚人的說服力。

　　多納鐵羅在世時便得享盛名，和一世紀前的喬托一樣，他常應召到義大利其他城市，爲它們添加美麗與榮光。西元1427年，他在西恩那完成一個洗禮盤的鍍銅浮雕（圖152），像中世紀列日城的洗禮盤（頁179，圖118）一樣，它描寫施洗約翰生平中的一幕。它呈現公主莎樂美（Salome）向希律王（King Herod）請求斬下施洗約翰的頭作爲舞蹈的報酬，結果如願的恐怖一刻。圖中皇家宴會大廳的後面是音樂師的樓座，再往後則是一系列的房間與階梯的片段。劊子手剛進入大廳，用大盤子捧著聖人的頭，跪在希律王跟前；國王驚恐地縮退並舉起雙手，小孩子哭著跑開了；這場罪惡的教唆者——莎樂美的母親，正在向國王解釋這項行動；當客人們退卻時，她的周圍產生很大的空隙，有一個客人用手遮住眼睛，其他則擠向莎樂美身旁，莎樂美則似乎才從舞蹈中停下來。多納鐵羅這件作品到底有多少新的質素，已經一一展現在畫面上，不需再多加說明。熟悉哥德風藝術裡清晰優美的敘述手法的人們，看到多納鐵羅這種說故事的方式時，一定會大爲震驚。他並不想形塑一個端整而討人喜歡的樣式，卻寧可製造突猛混亂的效果。

正如馬薩息歐的人像一樣，多納鐵羅的人物動作是粗澀而有稜角的，人物的姿態狂烈，而他也不想去緩和故事的恐怖性，與這位雕刻家同代的人，一定會覺得這一幕瀰漫著不可思議的活力。

透視法的新藝術，強化了現實錯覺的作用。多納鐵羅當初一定自問過這個問題：「當聖人的頭被帶入大廳時，該是一番什麼樣的景象？」他盡力呈現出一個這事件可能發生的古典宮殿，背景人物則選了羅馬類型（圖153）。實際上，那時候的多納鐵羅跟他的朋友布倫內利齊一樣，顯然已經著手研究羅馬人留下來的對稱形式，以幫助他完成藝術的再生。但若以爲這種對希臘與羅馬藝術的探討引起了文藝復興，則是相當錯誤的想法。應該倒過來說才對：布倫內利齊周遭的藝術家們由於渴望來次藝術復興，因此轉而求諸自然、科學和古代遺物，以期實現他們的新目標。

文藝復興時代的義大利藝術家，有一段時間一直沉迷於科學與古典藝術知識的演練。可是，他們要創造一個新藝術——其表現自然應該比從前的任何東西更忠實——的強烈願望，同時也激發了同一世代的北方藝術家的靈感。

正如多納鐵羅同代的佛羅倫斯人厭倦於國際性哥德派的精美細緻風格，而冀求創造更爲簡樸有力的人物一樣；阿爾卑斯山的北邊，也有位雕刻家在奮力追求一種更生動直率的藝術。他就是西元1380至1405年左右工作於第戎（Dijon，法國東部）——當時富庶繁華的布根第公國都城——的史路特（Claus Sluter）。他最出名的作品是一組先知群像，一度作爲標示朝聖地噴泉的大十字架底座（圖154）。這些先知預言基督的受難，每個人手中握著一本記載預言的大書或卷軸，似乎都因這場即將降臨的悲劇而沉思。他們已不是側立在哥德式教堂門廊的生硬莊嚴人物（頁191，圖127），和多納鐵羅的聖喬治像一樣，他們與早期作品判然有別。群像中戴包頭巾的是但以理（Daniel），禿頂的老先知是以賽亞（Isaiah），他們雖比真人的尺寸大，但因鍍金與色彩而依然充滿生氣；站在觀者之前，說是雕像，其實更像中古神秘劇的動人角色，正要吟誦其台詞。除了這些有懾服力的逼真效果外，我們也不應該忘記史路特形塑這些披衣擺動、舉止尊嚴的厚重人物的藝術意識。

圖154
史路特：
先知但以理和
以賽亞的雕像
1396-14049年
石灰岩，高（不包括
基座）360公分。
Chartreuse de
Champmol, Dijon

　　然而，北方最後終於征服現實的，並不是雕刻家。打從一開頭，便用革命性的發現來呈現嶄新事物的是畫家范艾克（Jan van Eyck, 1390?-1441），他像史路特一樣涉足於布根第大公的宮廷，但泰半時候卻工作於現今比利時的尼德蘭（Netherlands）地區。他最著名的作品是根特（Ghent, 比利時西北部）一間教堂祭壇的飾畫連作（圖155-156）。它據說是范艾克鮮為人知的哥哥胡伯特（Hubert）開始動手畫，而由范艾克在西元1432年完成；馬薩息歐與多納鐵羅的傑作，也是在這段時間內完成。

　　馬薩息歐在佛羅倫斯的壁畫（圖149），與遠在法蘭德斯教堂祭壇的這組連畫間，固然有許多明顯的差異，但也有一些相似處。兩者都畫出虔誠的捐獻者和他們的太太在旁邊祈禱（圖155）；兩者的中心都是一個很大的象徵圖像：在壁畫上是三位一體；在祭壇畫上則是羔羊崇拜的神秘幻象，羔羊當然象徵基督（圖156）。這構圖主要根據聖經《啓示錄》（第七章、第九節）的一段：「此後，我觀看，見有許多的人，沒有人能數過來，是從各國各族各民各方來的，站在寶座和羔羊面前……。」教會將此經文與群聖大筵連結，而在此畫中尚有更多的影射。在上方可看到聖父，一如馬薩息歐所畫的那樣威嚴，但榮耀地居於高位，又像個教皇。祂位於聖母與施洗約翰之間。施洗約翰是第一個稱耶穌為「神的羔羊」的人。

　　祭壇上有許多圖像，就如我們的摺頁一樣（圖156），可以打開展示，那是在盛筵的時候，其明亮的色彩得以顯露。也可以關閉起來，那是工作日，展現出的畫面則較暗淡（圖155）。藝術家在此處用雕像來代表施洗約翰和傳福音約翰。正如喬托在巴都城的一間小教堂中也用雕像來代表善與惡的化身（頁200，圖134）。在其上方，可看到很熟悉的天使報喜那一幕。我們只要再往回看馬蒂尼在一百年前所畫的美好板畫（頁213，圖141），就可得到一初步的印象，即范艾克以全新的「回到現實」的手法來表現神聖的故事。

　　然而他把那最令人震驚的藝術新觀念的示範留在內翼：失落的亞當與夏娃的形體。聖經告訴我們，只有在吃了知識樹上的果實後，他們「始知自己是裸露的」。他們看來的確是赤裸裸的。

圖155
范艾克：
根特一教堂祭壇飾畫，扇門合起
約1432年
嵌板、油彩，每塊嵌板146.2×51.4公分。
cathedral of St Bravo, Ghent

圖156（摺頁）
根特一教堂祭壇飾畫，扇門打開

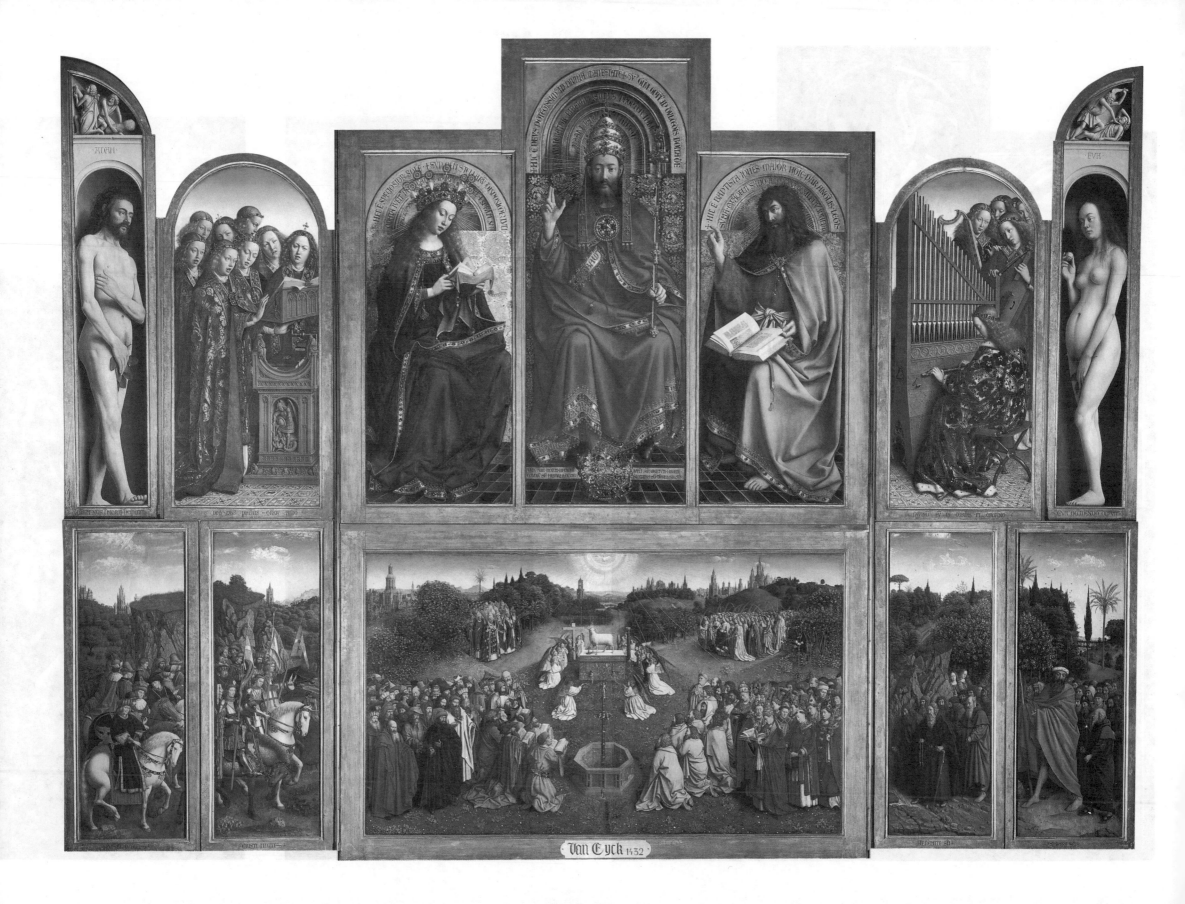

Van Eyck 1432

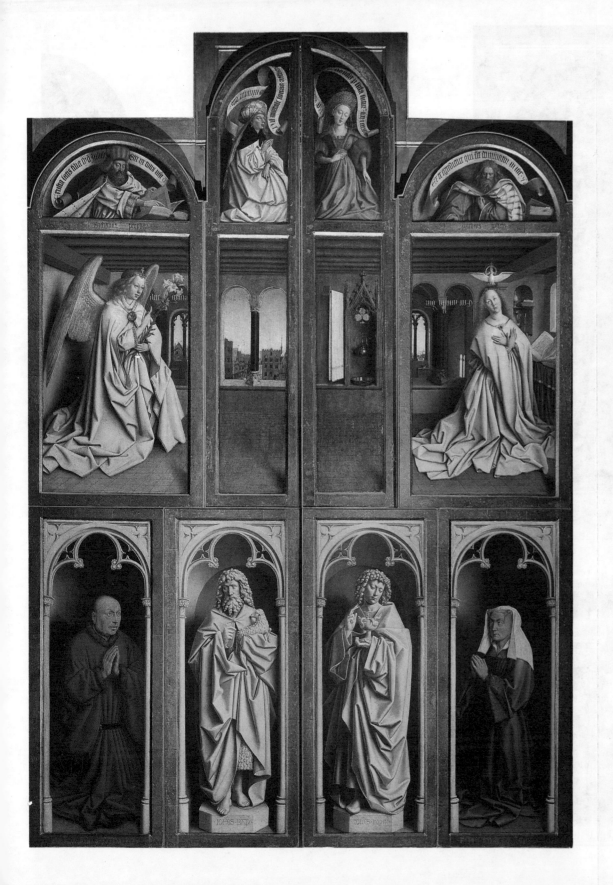

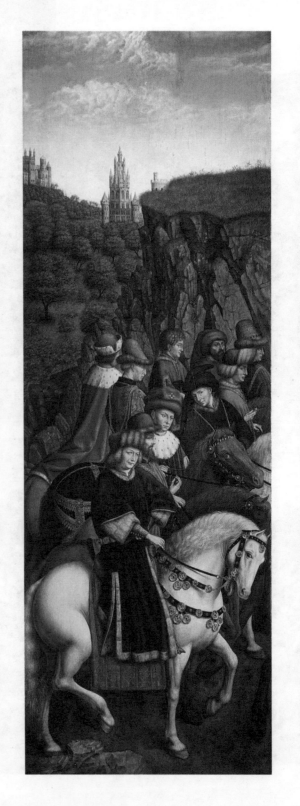

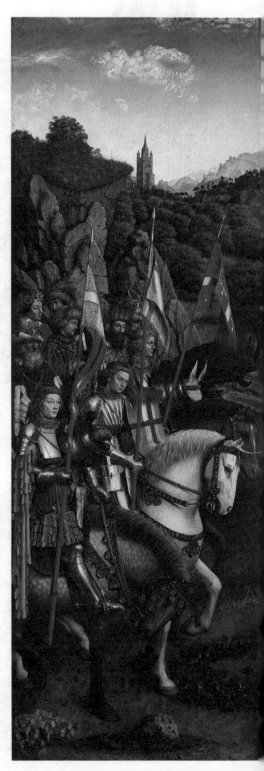

儘管手上握著一些無花果葉子。此處沒有義大利文藝復興早期的
大師堪可比擬。他們從未放棄希臘與羅馬的藝術傳統。我們記得
古人將人類的形體「理想化」，如米羅的維那斯像或那阿波羅像（頁
104-5，圖64，65），范艾克卻不要這樣。他必定是把裸體的模特
兒置於面前，並且非常忠實地描畫他們，以致後代都有點被如此
的忠誠嚇到了。並不是這個藝術家沒有美感。很明顯地他也喜愛
描繪出天國的壯麗，並不亞於威爾登雙折畫（頁216-17，圖143）的
大師在三十多年前所做的。但再看看兩者間的不同。看看他的耐性
和純熟的技巧，如何練習並畫出奏樂天使所穿的珍貴錦緞的光澤，
以及珠寶到處閃耀發光。在這方面，范艾克兄弟並沒有像馬薩息歐
一樣，完全與國際風格的傳統徹底斷絕關係。他們寧願追求林波格
兄弟這樣的藝術家的手法，而其完美的程度則遠遠拋下了中古的藝
術觀。林波格兄弟一如同時期的其他哥德派大師，喜歡讓觀察自然
所得的精緻迷人細節堆聚在畫面上。他們驕傲地展示繪寫花、動

圖157
圖156的細部

物、房屋、絢麗的服裝與珠寶的技巧，為觀者的眼睛呈上一席悅
人的盛饌。但他們不太關心人物與風景的真正外貌，他們的素描
與透視手法因此也不太具有說服力。然而觀者卻不可對范艾克的
畫做同樣的評估。他對自然的觀察甚至更有耐性，對細節的見識
甚至更確切；背景的樹林與建築就清楚地顯露了這個不同點。還
記得林波格兄弟筆下的樹林，是相當圖案化與因循化的（頁219，
圖144）；其風景看來像一塊布幕或掛氈，比較不像真實景色。但
范艾克畫中的這些東西就大為不同了，在細部圖（圖157）中，我們
看到真的樹林與真的風景，向後延伸至遠方地平線上的市鎮與城
堡。他用以描繪岩石上的草、巉崖間的花之無限毅力，實非林波
格畫中那裝飾性的草叢所可比擬。他又以同樣的態度來刻畫人
物；非常用心地重塑每一細節，幾乎可以算得出馬鬃上的毛或騎
者衣服附件上的獸毛。林波格畫中的白馬看來像會擺動的玩具
馬；而艾克的白馬在形狀與姿勢上雖跟它相似，但卻是活的，我
們可以看見它眼睛的閃亮，與皮膚的皺紋；前者的馬差不多是扁
平的，後者的馬則有渾圓的肢體，且經過光線與陰影的修飾。
　　專門挑些小細節，來稱讚一位大藝術家觀察摹寫自然的耐

性，似乎有點小家子氣。當然，若只爲缺乏此種對自然的忠實模
仿，而低估林波格兄弟或其他人的作品，顯然也是錯誤的。但是，
如果想瞭解北方藝術的發展，就應該能夠鑑賞范艾克的這股無限
細心與耐心。與他同時代的南方藝術家，即布倫內利齊圈子的佛
羅倫斯諸位大師，演練出一種以近於科學的準確性來把自然呈現
在畫面上的方法。他們是由透視線條的架構著手，藉靠解剖學知
識與縮小深度法則來塑造人體。而艾克則採用相反的手法，他耐
心地在細節上添加細節，直到整張畫變成像反映視覺世界的一面
鏡子，因而產生了自然的景象。北方與義大利藝術家的這番相異
性，扮演多年舉足輕重的角色。因此我們可做個不致離譜的臆
測：凡是卓越地呈現花朵、珠寶或布料等物的美麗外貌者，可能
是出自北方，尤其是尼德蘭藝術家之手筆；凡是帶有粗率簡樸的
輪廓、清晰的透視法、能夠穩定地掌握人體之美者，就可能是義
大利畫家的作品了。

　　爲了使藝術成爲縝密反映現實的鏡子，范艾克必須改善繪畫
技術。他是油畫的發明者，有關這個斷言的真確意義與事實，曾
引起了很多爭論，但爭論的細節並不重要。他的發明，不是可以
造就全新事物透視畫法之類的東西，而是一種油彩顏料的新處
方。那時候的畫家並不是購買裝在管子或盒子裡的現成色料，而
是要自己調配大半取自有色植物或礦石的材料，再由本人或學徒
用兩塊石頭磨成粉狀；使用以前，再加上一點流體物，使粉末結
成糊狀；這種摻混的方法有好幾種，但整個中世紀所用的流體成
分，一直都是用蛋製成的，效果不錯，就是乾得太快了。用這樣
調配出來的顏料去畫圖的方法，叫做蛋彩畫法(tempera)。但是范
艾克似乎不滿意這個公式，因爲它不能允許他讓色彩相互渲染融
合而達成平滑轉化的效果。如果他用油來代替蛋的話，便能更徐
緩、更正確地進行工作。他能製作光滑的顏料，敷以透明的塗層
或釉層，還能用一枝尖筆刷染畫中亮度高的部分，因而製造出「絕
對精確」的奇蹟。這種精確性使他同代的人大爲驚訝，而他用的
油彩，不久以後，也就成爲廣受歡迎的、最合適的繪畫媒介。
　　范艾克的藝術，在肖像畫上臻至成就的頂峰。他描寫到尼德

圖158
范艾克：
阿諾菲尼的訂
婚式
1434年
畫板、油彩。81.8
×59.7公分。
National Gallery,
London

蘭作商業旅行的義大利商人阿諾菲尼（Giovanni Arnolfini）及新娘
雪那尼（Jeanne de Chenany）的畫（圖158），爲其著名肖像畫之一。
它自有一股類似多納鐵羅，或馬薩息歐作品的新鮮與革命性的獨
特格調。現實世界裡的一個簡單角落，彷彿藉著神奇的力量，陡
然間被固定到畫面上。地氈與拖鞋，牆上的念珠，床邊的小掃帚，
窗台上的水果都出現了；看來我們似乎可到阿諾菲尼家去拜訪。
這幅圖可能呈現出他們生命中的一個隆重時刻——他們的訂婚
儀式。年輕女士剛把她的右手放入阿諾菲尼的左手，他正要把右
手放在她的手上，是一種兩人結合的莊嚴表徵。畫家可能應邀以
見證者的身分，把這重要的時刻記錄下來，就像公證人的職責一
樣。這說明了爲什麼大師把他自己的名字放在畫中一個顯眼的位
置上——後面那片牆中央寫著這行拉丁字：“Johannes de Eyck fuit
hic”（范艾克曾在現場）。從這行字下邊的一面鏡子裡，可見整個
情緒的投影，似乎也可看到畫家和見證人的形象（圖159）。我們
無法知道懷有此種繪畫新用途等於是照片的法律用途之觀念的
是義大利商人或是北方藝術家；但不管創發此念頭的是誰，這個
人顯然能夠即時領悟到，艾克的新繪畫手法裡潛藏著多麼豐富的

圖159.160
圖158的細部

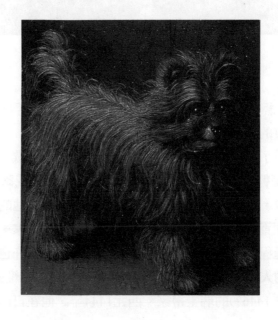

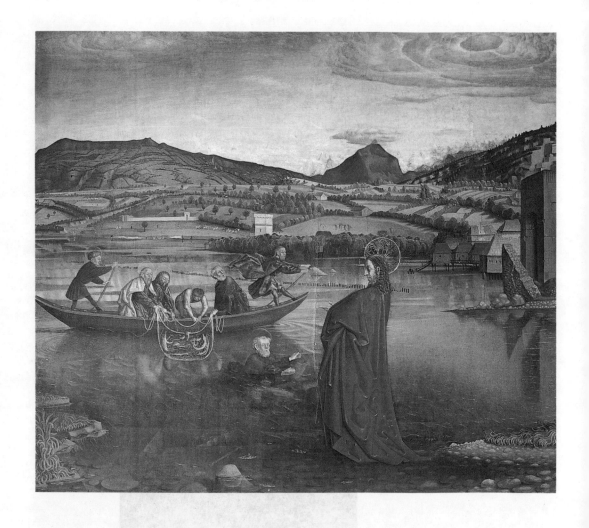

可能事情。藝術家在歷史上，於此首次成為最佳的「目擊者」——
照它最真實的字義而言。

艾克為了處理這些來到眼前的現實，像馬薩息歐一樣，必須
放棄國際哥德風格裡的愉悅格式與流動曲線。跟威爾登雙折畫
（頁216-217，圖143）等作品之精巧美妙相較之下，他的人物甚而
顯得有些硬直拙樸。但是，歐洲各地那一代的藝術家，在熱心追
求真理的過程中，往往都會抗拒美的舊觀念，這或許也震驚了許
多前一輩的人。這些革命家中最激進的一位，是名叫維茲（Konrad
Witz, 1400?-1446?）的瑞士畫家。西元1444年，他在日內瓦繪了一

圖161
維茲：
捕魚奇蹟
1444 年
祭壇上的畫，嵌板、油
彩，132×154公分。
Musée d'Art et
d'Histoire Geneva

系列祭壇飾畫，其中一幕描寫《約翰福音》第二十一章所記載的，聖徒在基督復活之後與祂邂逅的情景（圖161）：「幾個門徒和隨從們到提比里亞海（Tiberias）去打魚，什麼也沒捕著。天將亮的時候，耶穌站在岸上，門徒都不認得。耶穌告訴他們把網撒在船的右邊，結果得魚甚多，網竟拉不上來。其中有位門徒說：『是主啊！』那時赤著身子的彼得，一聽是主，就束上一件外衣，跳到海裡。其餘的人，就在小船上把那魚網拉起來。此後，他們與耶穌共餐。」若換了別個中世紀畫家，可能就會用一排因襲的波狀線條來表示提比里亞海。但維茲要讓日內瓦市民，看看真正的基督站在水邊是個什麼樣的情景；因此他畫的不是隨便哪個湖，而是市民都知道的日內瓦湖，壯碩的賽勒維山（Mont Salève）還聳立在背景上。這是一處人人可見的真實風景，直到今日仍然存在著，而看起來也的確和畫中一樣。它可能是第一幅企圖正確呈現一個景色的「風景肖像畫」。在這個真的湖上，維茲繪了真的漁夫；他們不是古畫裡威嚴的聖徒，而是粗野的普通人，忙著拖拉漁網，不靈活地奮力穩住船；水中的聖彼得一副無助的樣子，唯有基督安靜而穩定地站著，祂那強硬的神態令人思及馬薩息歐壁畫上的人物（圖149）。當日內瓦的信徒初次凝視這新祭壇，看到跟他們一樣的使徒，在他們鄉土的湖中捕魚，而基督奇蹟般地出現在熟悉的水邊給予幫助和慰藉之時，該是一種何等感人的經驗！

石匠與雕刻家正在工作
約1408年
班可刻的一組大理石浮雕的底部
Or San Michele, Flrence

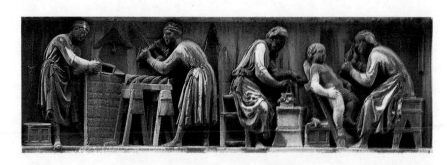

13

傳統與革新(一)
十五世紀晚期的義大利

　　義大利和法蘭德斯(Flanders，包括目前的比利時西部、荷蘭西南部、法國北部的中世紀國家)的藝術家於十五世紀初所做的新發現，轟動了全歐。畫家與贊助者都著迷於這個觀念：藝術不僅能夠以動人的方式來述說聖經故事，更可用來反映現實世界的片段。也許這次藝術革新最直接的成果，便是各地的藝術家都開始實驗並探索新而驚人的外觀效果。與十五世紀藝術密不可分的冒險精神，不啻是真正脫離中世紀的標誌。

　　這次的脫離，有一個我們應該首先考慮的影響。直到西元1400年前後，歐洲各地區的藝術都是循著相同的路線而發展。我們記得那時哥德風畫家與雕刻家的手法被稱為「國際風格」(頁215)，因為在法蘭西與義大利，德國與布根第，居於領導地位的諸位大師，均秉持著極為相似的目標來表現藝術。當然整個中世紀始終都有國家性的差異存在，但整體觀之，這種差異並不十分重要。有關這一點，不只是藝術，在學識甚至政治方面的現象也是一樣的。中世紀的博學之士，不管他們執教的學校是巴黎、巴都瓦或牛津大學，全都會說、會寫拉丁語文。

　　那時代的貴族分享著騎士制度的理想，他們對君王或封建領主的效忠，並不意謂他們自認是某一特定民族或國家的鬥士或擁護者。但是到了中世紀之末，當市民與商人組成的城市漸漸比封侯的城堡重要之時，這一切就逐漸改變了。商人口操本地語言，聯合起來對抗任何外來的競爭者或闖入者。每一個城市都為自己在貿易與工業上的地位和特權感到驕傲，並盡力加以保護。在中世紀時，一位優秀的大師或許需從一處建築場地旅行到另一處，或許會被一個修道院推薦到另一個，很少會有人刻意去詢問他們

的國籍。可是一當城市躍居要位之後，藝術家一如所有的技工與匠人，也都紛紛組織同業公會。這些公會在很多方面，類似於我們今日的工會，其職責在於照拂會員的利益與特權，並確保其產品市場。藝術家的作品必須達到某一標準，也就說要證明自己是某一技藝的大師，方可入會；然後才獲准開設工作場，僱用學徒，接受委託製作祭壇飾畫、肖像畫、設計彩繪櫥櫃、旗幟與紋章等等。

同業公會與企業團體，往往也是富有的公司，它們在市政府裡擁有發言權，幫助促進這個城市的繁榮，並盡力使它的外觀顯得美麗。佛羅倫斯及其他地方的金匠、紡織業者、製造武器者等團體，常會捐贈部分資金來創建教堂與同業公會堂，並奉獻祭壇與禮拜堂。如此這般地，為藝術做了很多事。同時它們又熱心地保障會員權益，致使任何外來的藝術家難以在其境內定居或受聘用，唯有最著名的藝術家才能破除這道防線，像大教堂建造時期一樣地自由旅行。

這一切在藝術史上都有其意義存在，因為得力於城市的茁長，「國際風格」可能是歐洲所見的最後世界性風格──至少直到二十世紀的情形是如此。藝術於十五世紀分解成無數個不同的「學派」（Schools）──在義大利、法蘭德斯與德國，幾乎每個城市或小鎮都有自己的「繪畫學派」。「學派」（亦作「學校」解）是個相當容易引起誤解的字眼。那些時日裡，並沒有可讓年輕學生上課的藝術「學校」。如果一個男孩決定要成為畫家時，他的父親就會趁他年紀還小時，送他到城鎮上找個一流大師當學徒去，於是他就在大師家裡住下來，幫著打雜跑腿，想盡辦法使自己顯得有用；漸漸地，大師可能會讓他處理一些小作品，比方畫畫旗竿之類的東西；然後，有一天當大師正忙得不可開交時，或許會要求學徒幫助他完成一件重要作品裡的某些不重要或不醒目的部分──按老師在畫布上打的圖稿為背景敷色上彩，或接手畫完一幕故事情景裡旁觀者的服飾。如果他顯露才華，並且懂得如何完美地模仿大師的格調，慢慢地，大師就會把更重要的事交給他去做──也許是要他在老師的監督下，按其草圖，繪出一整張圖來。這就是十五世紀的「繪畫學校」（學派）。它們的確是卓越的學校，今日有許多畫家，還希望

自己是受過這樣徹底訓練的呢。鎮上大師將其技巧與經驗傳授給年輕一代的作風，同時說明了為什麼那些城鎮的「繪畫學派」會發展出這麼清晰的、能代表本地的獨特風格。觀者可以辨認出一張十五世紀的畫，是來自佛羅倫斯或西恩那、第戎或勃魯吉斯(Bruges，比利時西北)，科隆(Cologne，德國西部)或維也納。

為了找一個便於我們察考各種不同的大師、「學派」與實驗的地點，還是讓我們回到偉大藝術革命肇始的佛羅倫斯去，看看布倫內利齊、多納鐵羅與馬薩息歐的下一代人，如何將其發現運用到他們所面對

圖162
阿爾伯提設計：
曼度瓦城一教堂
之正貌
約1460年
文藝復興時期的教堂

的工作上，也是很吸引人的。那種發揮往往不是容易的。顧客所委託的主要工作，從很早的時代以來，一直沒有根本的改變。一些革新性的手法，有時似乎會和傳統的委託訂製品相衝突。茲以建築為例：布倫內利齊的主張，是要引伸他從羅馬廢墟上摹寫下來的古代建築形式、柱子、三角牆與飛簷。他把這些形式利用在他所蓋的教堂上，他的繼承者也都渴望在這一方面仿傚他，佛羅倫斯建築師阿爾伯提(Leone Battista Alberti， 1404-1472)於西元1460年左右，在義大利北部的曼度瓦城(Mantua)造的一所教堂(圖162)，便把正面構想成羅馬風味的大凱旋門(頁119，圖74)。但是如何將這新設計使用到城市街道旁的普通住宅上去呢？傳統的住屋與宮殿總不能依神殿的樣式來蓋吧。而羅馬時代的私人住屋沒有一幢是被保存下來的，即使有的話，因為需要與風格如許不同，也就沒有什麼指導效用了。因此重要的是，在有牆與窗

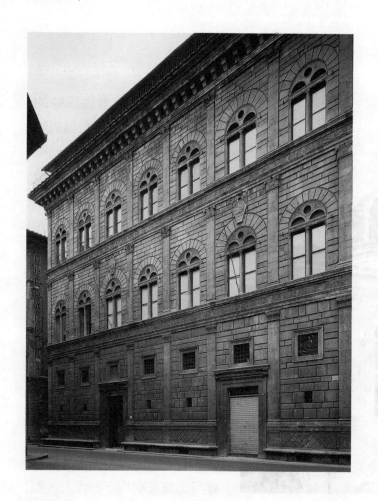

圖163
阿爾伯提設計：
魯且列大宅邸
約1460年

的傳統住屋，和布倫內利齊教導建築師使用的古典形式間，去找
個折衷的辦法。發現解答的還是阿爾伯提，他研究出來的方法，
直到我們的時代都有影響力。當他替佛羅倫斯一個富商家族魯且
列（Rucellai）建築大宅邸時，便設計了一棟普通的三層樓建築（圖
163）。它的外觀與任一古典遺址，罕有相似之處；然而他仍固守
布倫內利齊的程序而用古典形式來裝飾其外貌。他不造柱子或半
柱，卻由一系列平坦的壁柱的柱頂線盤網罩了整個房屋外表，因
此既不改變建築結構而又暗示著古典樣式。我們不難看出阿爾伯
提從何處學到這個法則，記得羅馬的大圓形競技場（頁118，圖73）
就是在各層上使用不同的希臘「柱式」；而此棟住宅最下面一層
是採用多利亞柱式的變形；壁柱間也出現了拱形構造。雖然阿爾
伯提藉恢復羅馬形式，而賦予這個古老的城市大宅邸一種現代面
貌；但是實際上卻仍未完全打破哥德式傳統。只要把它的窗子跟
巴黎聖母院正面的窗子（頁189，圖125）拿來一比，便可發現一股

圖164
吉柏提：
基督受洗
1427年
鍍金青銅，60×60
公分。
西恩那教堂洗禮盤
上的浮雕

　　奇異的相似性。阿爾伯提所做的，只是使「野蠻的」尖拱變得圓滑些，並且在傳統背景裡使用一點古典柱式的要素；而讓一個哥德式設計，得以「變形」爲古典形式而已。

　　阿爾伯提的成就是典型的。十五世紀佛羅倫斯畫家與雕刻家，同時發現自己也處於必須調整新設計以適應舊傳統的狀況裡。新與舊、哥德式傳統與現代形式的混合，是此世紀中期許多大師的特色。

　　調和了新成就與舊傳統的諸位佛羅倫斯大師中，最偉大的是與多納鐵羅同時代的雕刻家吉柏提（Lorenzo Ghiberti, 1378-1455）。西元1427年，他爲多納鐵羅做過「莎樂美之舞」（頁232，圖152）的同一個洗禮盤，完成了一件鍍銅浮雕（圖164）。我們可以說，多納鐵羅作品裡的每一樣東西都是新的；而吉柏提的雕作在初瞥之下，那種特異性就弱多了。其情景的配置，與十二世紀列日城著名的銅雕（頁179，圖118）構圖便沒有太大的不同。基督

在中間，兩旁側立著施洗約翰與守護天使，出現在天堂的是天父上帝與鴿子。甚至在細節的處理上，也令人想到他的中世紀前驅——他設計披衣褶子時所賦予的愛顧心思，與銀質聖母雕像（頁210，圖139）一類的十四世紀金匠細工有同樣的趣味。然而他這幅洗禮盤浮雕，如同它旁邊的多納鐵羅「莎樂美之舞」一樣，仍有其動人心弦之處。他也使每一人物具有特徵，令觀者瞭解每一位所扮演的角色：謙遜美麗的耶穌，是上帝的純真小羊；姿態莊重有力的聖約翰，是來自原野的憔悴先知；可愛的天使群，彼此安靜地看著欣喜而詫異的同伴。多納鐵羅新鮮而戲劇性呈現景象的手法，稍微攪亂了前人引以為傲的清晰配置法；而吉柏提則小心地保留了清澄與嚴謹的素質。他並未製造多納鐵羅注重的空間感，而寧可暗示深度，讓他的主要人物清楚地突立於淺淡的背景上。

　　吉柏提雖不拒絕使用他那個世紀的新手法，但仍然維持了他對哥德風藝術的忠實。而跟他採取同樣態度的，則是佛羅倫斯附近菲梭爾（Fiesole）的大畫家安傑利訶（Fra Angelico, 1387-1455），他應用馬薩息歐新手法的主要目的，也是在於表現宗教藝術裡的傳統觀念。安傑利訶是黑袍教派的修道士；他約於西元1440年在其佛羅倫斯的修道院（San Marco）所繪的壁畫，是他最優美的作品之一。他在每個僧侶住的小室以及每個走廊盡頭，都畫上一幕聖經裡的景象；當一個人在這老式建築的一片靜寂中，從一室踱到另一室時，會深深感覺到這些作品所含藏的精神意義。由其中一幅描寫天使報喜的畫（圖165），立即可以看出透視法的藝術對安傑利訶而言並沒什麼困難。瑪利亞跪著的長廊，表現得跟馬薩息歐那張名畫的拱頂（頁228，圖149）同樣有說服力。可是，顯然安傑利訶的首要意圖，並不是要「在牆上穿一個洞」；而像十四世紀馬蒂尼的祭壇飾畫（頁213，圖141）一樣，只想把聖經故事呈現在美麗而簡單的畫面上。他的畫中難得暗示動態，或任何紮實的體態；但是我認為它所流訴的謙恭氣質，卻更令人感動，謙遜是這一位大畫家所特有的氣質，儘管他對布倫內利齊和馬薩息歐所引進的藝術難題有深刻的瞭解與研究，卻故意放棄了任何展示現代風味的機會。

　　我們可由另一位佛羅倫斯畫家烏塞洛（Paolo Uccello, 1397-1475）

圖165
安傑利訶：
天使報喜
約1440年
壁畫，187×157公分。
佛羅倫斯的聖馬可修道院

圖166
烏塞洛：
桑羅曼諾戰役
約1450年
可能爲梅迪奇公館
壁畫
畫板、油彩，181.6
×320公分。
National Gallery,
London

的作品，知道這些問題的魅力與困難。茲以他於西元1450年左右，爲該城最有權勢與財富的家族，梅迪奇（Medici）公館內一房間的腰板（Wainscot，一片牆的下面部位）所設計的畫（圖166）爲例。它描寫當時仍爲熱門話題的佛羅倫斯歷史中的一幕插曲——西元1432年的「桑羅曼諾大潰敗」（the rout of San Romano），義大利派系內訌期間曾有多次戰役，而這就是佛羅倫斯軍擊敗敵軍的其中一役。表面上，這幅畫顯得中古風味十足。這些穿戴盔甲的騎士，手執又長又重的矛騎在馬上，彷彿是要前赴比武競賽的樣子，令人聯想到中世紀騎士的故事；他的表現手法給人的最初印象，也不是非常現代的。馬匹和人物都有點呆滯，幾乎有點像玩具，整張圖的快活氣氛似乎也與實際的戰爭場面相距甚遠。但若我們自問爲什麼這些馬有些像搖擺木馬，爲什麼整個畫面會令人隱約想起傀儡戲，就得做個好奇的探索了。這完全是由於畫家太沉迷於藝術的新事件，故而費盡心力要讓他的人物像是刻出來而不是畫出來的那樣突立於空間上。據說，透視畫法的發現，深

深地打動了烏塞洛的心，致使他夜以繼日地用縮小深度法來描畫
事物，從而遭遇了前所未有的問題。他常埋頭從事於這類的研
究，當他太太叫他上床睡覺時，他會連頭也不抬地大喊：「透視
畫法是個多麼甜蜜的東西呀！」我們可在畫上看出某些魅惑人的
地方。烏塞洛最費心力表現的，就是那些散落地面的盔甲武器
了，而最可驕傲的，可能是跌在地上的戰士像。這些地方的縮小
深度畫法一定是最困難的（圖167），從來沒有人畫過這種人像；
這人像和其他人物比起來顯得太小了，但我們仍可以想像得出它
造成一股多大的衝激作用。畫面上到處都可找到烏塞洛對透視法
所投注的興趣，與花費心力的痕跡。甚至躺在地上的斷矛，也都
被安排得指向共同的「消失點」。戰役進行的戰地，有一種舞臺
的造作感，此種效應部分來自乾淨俐落的數學式構圖法。假如我
們從這場騎士盛會，回顧范艾克的朝聖騎士圖（頁238，圖157）與
林波格的纖細畫（頁219，圖144），之作一比較，或可更清楚地看

圖167
圖166的細部

出烏塞洛取諸於哥德傳統的是什麼，他又是如何的加以轉化。北
方的范艾克改變了國際風格的形式，他用的方法是一再添加觀察
所得的細節，並且盡量摹寫自然的外貌，連最精微的明暗調也不
忽略。烏塞洛則寧可選用相反的手法，以他偏愛的透視法爲媒
介，企圖構組一個動人的場合，希望他的人物出落得堅實而逼
真。而他的畫看來也的確很堅實，但總有點像映在透鏡上的立體
圖。烏塞洛還沒學到如何利用光線、陰影與空氣的效果，以使嚴
格透視法處理出來的粗澀輪廓，變得更柔美圓熟。但是如果親自
站在該畫之前，我們卻不會覺得它有什麼不對勁的地方；因爲儘
管應用幾何學縈繞著他的心思，他依然是位真正的畫家。

　　當安傑利訶之流的畫家，在不改變傳統精神的情形下運用新
發現，而烏塞洛又全然迷戀於新難題的時候，衷誠與野心都沒那
麼大的藝術家們則輕鬆地啓用新方法，而不必過分憂慮它所引發
的難題。群眾或許會比較喜歡這一類的大師，因爲他們能把這兩
種境界最好的地方都呈現出來。因此繪製梅迪奇公館私人禮拜堂
壁畫的職務，便落到高卓利（Benozzo Gozzoli, 1421-1497）頭上
了。他是安傑利訶的學生，但顯然有他自己的獨特風貌。他在牆
上畫滿了一幅東方三賢人的遊行行列圖（圖168），使筆下的人物以
一種真正的皇族氣勢，行過一處晴朗美好的風景。聖經題材讓他
有機會展示鮮豔華麗的服飾，以及一個快活迷人的神話世界。我
們已經看過這種呈現貴族消遣時光出遊盛況的體裁，如何在布根
第發展起來（頁219，圖144），如今梅迪奇家族則用來取悅貿易圈
內的友好人士。高卓利似乎有意證明，新成就可以拿來加強這些
當代生活歡樂圖的生動性與娛樂性。關於這點，我們沒有可以爭
辯的理由；那時代的生活的確是如此富於圖畫性、如此多彩多姿，
我們應該感謝那些二流的藝術家，他們在作品中保留了這些愉悅
的紀錄；每個到佛羅倫斯的人都不應錯過拜訪這個小禮拜堂的賞
心樂事，昔日歡樂生活中的妙趣與況味，似乎依然徘徊在那兒。

　　同時，佛羅倫斯以北、以南各城市裡的畫家，也在汲取多納鐵
羅與馬薩息歐等新藝術的啓發，而且可能比佛羅倫斯人還要急於
從中獲得好處。當中有個曼帖那（Andrea Mantegna, 1431-1506），

圖168
高卓利：
三賢人前往伯
利恆的旅途中
約1459-63年
梅迪奇公館小禮拜
堂壁畫細部

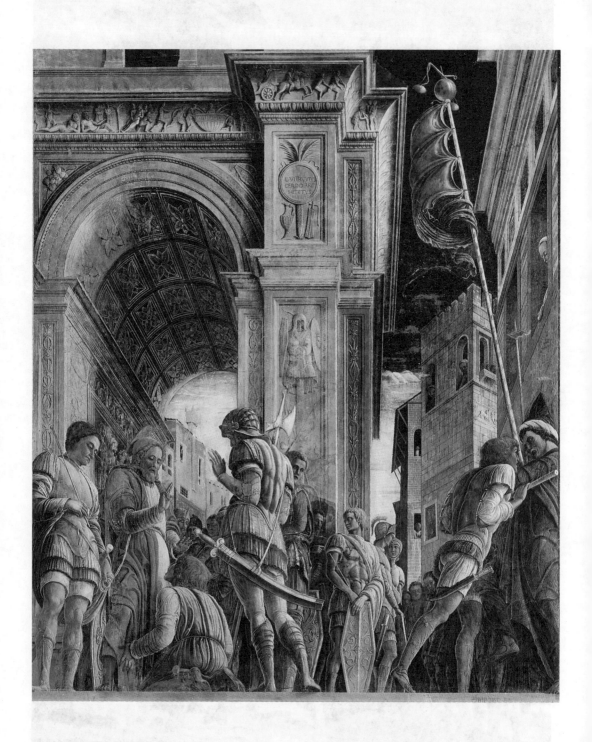

先後在聞名的巴都瓦(Padua)大學鎮與曼度瓦(Mantua)領主的宮廷(兩處均在義大利北部)工作過。西元1455元，他爲巴都瓦的一所教堂(Eremitani Church)——和有著名的喬托壁畫的禮拜堂相當接近——完成一系列描繪聖詹姆斯(St. James)傳奇的壁畫。這教堂在二次大戰轟炸時受到嚴重的損壞，曼帖那的絕妙壁畫也因此泰半被毀。這真是可悲的損失，因爲這些畫必然是有史以來最偉大的作品之一。其中一幅，是聖詹姆斯被護送到刑場的情形(圖169)。曼帖那像喬托或多納鐵羅一樣，設法想像那情景的實際模樣；但是他的「真實」標準，比喬托以來更精確得多了。喬托在乎的是故事的內在意義——男男女女在一個特定的情境下是如何地動作與舉止，而曼帖那則對外在環境也有興趣。他知道聖詹姆斯是活在羅馬帝國的時代，也希望按照實際發生的樣子來重組那一幕。爲了這個目的，他特地研究過古代的遺物。主角正通過的城門是個羅馬凱旋門，引導他的士兵一律穿著古羅馬軍團的衣服和甲冑，就像我們在可靠的古代紀錄或紀念碑上所見的一樣。這幅畫能令人聯想到古代雕刻的，還不僅是服裝與飾物這些細節；整個畫面的精拙簡樸、嚴峻雄偉都使羅馬藝術的精神呼之欲出。約爲同年完成的高卓利與曼帖那的作品，其不同的地方真是再明顯不過了。在高卓利的歡樂行列中，我們可以看出它回復了國際哥德派的風味，而曼帖那卻是如馬薩息歐的同樣具有雕像味道，且予人深刻的印象。他也像馬薩息歐一樣，熱切地應用透視法的新藝術；但並不像烏塞洛一般地去炫耀這種魔力所能達到的新效果。他喜歡用透視法去創造一個舞台，他的人物似乎可以像堅實有形的人一樣在上面佇立走動。他以熟練的戲劇製作者手法去配置人物，而期望傳達那一刻的意義以及整個事件的過程。我們可以看出正在發生的事情：護衛的行列中止了一會兒，因爲有一個迫害者後悔了，跪倒在聖詹姆斯跟前祈求祝福。聖人平靜地轉過身來替他畫十字，羅馬士兵則站著旁觀，其中一個無動於衷，另一個則用生動的姿態舉起手來，好像他也被感動了。拱門的圓形部分正好框出這一幕，並使它和衛兵擋回去的圍觀者的一片騷亂分開來。

圖169
曼帖那：
聖詹姆斯前赴刑場途中
約1455年
壁畫，已毀。
曾在巴都瓦一教堂內

當曼帖那在義大利北部如此啓用新方法時，另一位偉大的畫家佛
蘭契斯卡（Piero della Francesca, 1416?-1492）在佛羅倫斯以南地
區，阿累卓（Arezzo）與烏畢諾（Urbino）等城鎮，從事同樣的工作。
佛蘭契斯卡製作壁畫的年代，約與高卓利和曼帖那一樣，是在十
五世紀中葉以後，比馬薩息歐約晚一代。他爲阿累卓的一間教堂
（S. Francesco）繪了一幅壁畫，描寫君士坦丁大帝做了一個夢，因
而接受基督教信仰的著名傳說（圖170）：大帝在一場決定性的戰
役前夕，夢見一位天使向他顯示十字架說：「在此標記下，你將
得勝。」這幅畫就是戰役前夕大帝帳篷內的一幕。帳子掀開著，
大帝在床上熟睡；貼身護衛坐在床邊，兩位士兵在帳外執矛守
衛。當一個天使在伸長的手上握著十字架，倏地降自高遠的天國
那一刹那，一道閃光突然照亮了這寂靜的夜景。它像曼帖那的畫
面，多少令人聯想到一齣戲中的一幕；一個十足的舞台，沒有任
何能使觀者注意力從必要情節中岔開來的東西。他如曼帖那一樣
的苦心處理古羅馬士兵的服裝，並避免那些高卓利喜歡堆聚的歡
樂多彩的細節。他對透視法的藝術也十分精鍊，他用縮小深度法
來表現天使形象的手筆，坦率得幾近混亂，尤其是在刻畫尺寸小
的人物時更有此種感覺。但他也在暗示舞台空間的幾何設計上，
添上了一樣同等重要的東西：光線的處理。中世紀藝術家幾乎不
去考慮光線問題，他們的平面人物不會投下影子。馬薩息歐是這
方面的開拓者——他畫中的圓渾結實人物，都經過光線與陰影的
有力修飾（頁228，圖149）。然而對於此修飾法無限新的可能性，
沒有人比佛蘭契斯卡瞭解得更清楚。他畫中的光線，不只有助於
人物的形塑，更可創造出深度錯覺，等於促進了透視效果。前邊
的衛兵站在燦亮的帳篷入口，像個黑影子，因此令人感覺出衛兵
與保鑣坐著的台階間的距離；天使散發出來的光，則正好照在保
鑣身上。他靠著光線，一如靠縮小深度畫法與透視法等媒介，使
人看清了帳篷的圓形，及它所圈繞的空間。他又讓光線與陰影創
造出更大的奇蹟，光線幫助他製造了大帝夢見即將改變歷史幻象
那一個深夜情景的神秘氣氛。此種深凝的簡樸與寧靜質素，使佛
蘭契斯卡成爲馬薩息歐的最偉大繼承者。

圖170
佛蘭契斯卡：
君士坦丁大帝
之夢
約1460年
壁畫的細部
阿累卓城一教堂

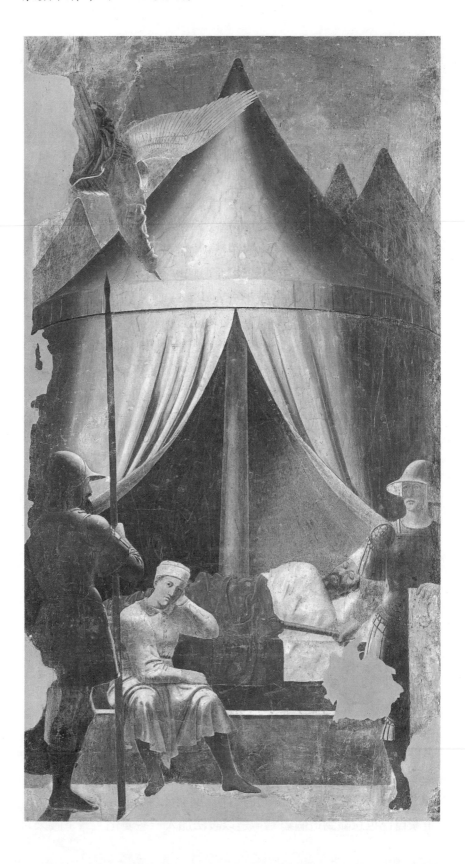

　　當這幾個以及其他的藝術家，正在運用佛羅倫斯大師的偉大發明之際，佛羅倫斯的藝術家也逐漸意識到這些發明所帶來的問題。在第一次成功的高潮中，他們或許認爲透視法的發現與對自然的觀察研究，便能解決他們的一切困難。但我們別忘了，藝術實際和科學是不同的。藝術家的工具，他的技巧方法，固然可以培養和發展；但藝術本身，就很難以科學進展的方式來斷言它的進展了。一處的任一發現，總創造了別處的新難題。我們還記得，中世紀畫家不曉得正確的製圖法則，但也由於這個短處，才使得他們能夠隨心所欲地在畫面上分布人物，以創造出完美的樣式來。像十二世紀的飾畫日曆（頁181，圖120），或十三世紀描述聖母之死的浮雕（頁193，圖129），便是這種技藝的例子。連馬蒂尼等十四世紀的畫家，也還能如此安排人物，使得金黃的背景上能形成一個清澄的構圖（頁213，圖141）。但一到圖畫要成爲反映現實的新觀念被採用時，安排人物就不再是輕易能解決的問題了。現實中的人物，本非均衡地群集一起，也不會突立於一個淺淡的背景上。換言之，藝術家的新能力，可能會糟蹋他本來能造出令人愉悅滿意畫面的珍貴才賦。當藝術家面臨的是龐大的祭壇飾畫之類的工作時，這個問題就愈發嚴重了。因爲這類畫必須從遠處看，必須配合整座教堂的建築架構，必須清晰且動人地向信徒呈現聖經故事的概要。十五世紀後半葉的佛羅倫斯藝術家波雷奧洛（Antonio Pollaiuolo, 1432?-498），做於西元1475年的一幅祭壇畫（圖171），就設法解決這個同時要具有精確的佈局而又要組合得很和諧的難題。它是最先嘗試不光靠熟練與本能，而運用特定法則以解決困難的例子之一。它的嘗試可能不是全然成功的一次，也不是非常吸引人的一幅畫，然而它明顯地流露出佛羅倫斯的畫家是抱著多麼慎重的態度去做的。此畫描寫聖塞巴斯欽（St. Sebastian）的殉教，聖者被綁在柱樁上，周圍繞著六個執刑人。這群像形成一個尖三角形的規則圖樣；每兩個姿態類似的執刑人各據一側，如此配成三對相互呼應的設計。

　　實際上，他的構圖如許明白對稱，反而顯得有點過於僵硬了。畫家自己也意識到這個弱點，是以設法加入一些變化。彎下腰來

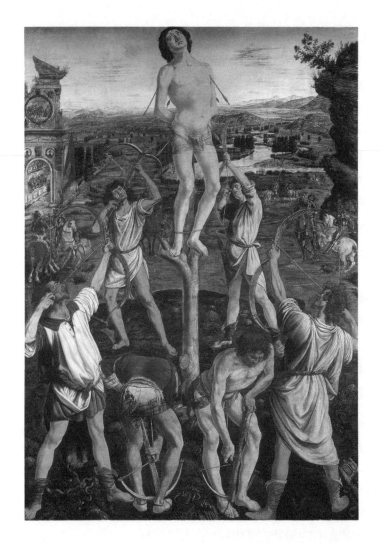

圖171
波雷奧洛：
聖塞巴斯欽的殉教
約14759年
祭壇飾畫，畫板、油
彩，291.5×202.6公
分。
National Gallery, London

調整弓弩的執刑人，一個
是正面像，和他對應的另
一個則是背面像；放箭的
人也同樣的安排。畫家用
這簡單的方法，努力去釋
放構圖上的生硬對稱
性，同時傳喚動態感以及
類似於樂曲中的對位動
勢。波雷奧洛畫中的這個
構思的應用，仍然有相當
的自覺性，而他的構圖看
來也有點像是練習。我們
可以想像得出他使用同
一個模特兒，由不同的角
度來看，然後再畫出相呼
應的各個人像；也感覺出
他對於人體肌肉與動作
的掌握有很大的自信，以
至於幾乎忘掉了真正的
主題；甚而也不能斷言他
已完全成功地達到了自
己的理想。他的確把透視
法的新藝術，運用到圖畫

的背景——美妙的他斯卡尼風景裡去，可是主題和背景並未完全調
合。由殉難事件發生的前景山丘，並沒有路徑能導向後景去。觀者
幾乎懷疑他要是把構圖擺在一個空白或金黃的背景上，是否有更好
的效果；但立刻會領悟到，此種權宜辦法對畫家是一種障礙，這樣
鮮活有力的人像要是放到一個金黃背景上，一定會顯得極不相稱
的。一旦藝術選擇了與自然爭勝的方向，便不回頭的。此畫揭示了
十五世紀藝術家一定會在畫室裡大加討論的一類問題，為了尋求這
個問題的答案，使得義大利藝術在一代以後臻至巔峰狀態。

　　十五世紀後半葉致力於解決此問題的佛羅倫斯藝術家中，有位畫家包提柴利（Sandro Botticeli, 1446-1510），他的馳名傑作中，有一幅描寫的不是基督教傳說，而是一則古典神話——「維納斯的誕生」（圖172）。整個中世紀的古典詩人都知曉古典神話，但是唯有當文藝復興的時代，當義大利人熱切想要重獲右羅馬榮耀之時，古典神話才在教養的行外人之間流行起來。在這些人眼中，輝煌的希臘人與羅馬人的神話，並不只是美麗快活的童話故事而已；他們服膺古人的超絕智慧，相信這些古代傳說中必然會包含一些深奧神秘的真理。委託包提柴利爲其鄉村別墅繪製這幅畫的顧客，是富強的梅迪奇家族之一員羅倫卓・梅迪奇（Lorenzo di Pierfrancesco de'Medici）。他本人或其飽學友人之一，大概曾向畫家解釋過古人如何描述維納斯浮自海中的情景。這些學者把維納斯誕生的故事，當做一個神秘的象徵，象徵著「美」降臨世間的訊息。觀者只要想像畫家虔敬地拿起筆，以相宜的方式來呈現這個神話，馬上可以瞭解畫面人物進行的活動。維納斯站在一只殼上，從海中升起，飄飛在一陣灑落的玫瑰花中的風神，將貝殼吹拂到岸上。當她舉步正要踏上陸地時，一個四季女神（或林野女神）展開一件紫色的斗篷，準備迎接她。包提柴利在波雷奧洛失敗的地方成功了。他的畫真正形成一個完整和諧的樣式。可是，波雷奧洛或許會說，包提柴利是犧牲了某些他保存下來的成就，才達到這個境界。包提柴利的人物比較沒有生硬感，但不像波雷奧洛或馬薩息歐那樣正確。他構圖中的優雅動態與合乎韻律的線條，迴響著吉柏提與安傑利訶的哥德傳統，甚至及於馬蒂尼的「天使報喜圖」（頁213，圖141）或法蘭西金匠的銀質聖母像（頁210，圖139）等以體態柔美、披衣雅緻而著稱的十四世紀藝術。包提柴利的維納斯這麼美麗，讓人忽視了她那長得不自然的頸子，陡斜的肩膀，和左手臂與軀體連結得奇怪的樣子。或者我們應該換一種看法：他是爲了要在構圖之美與和諧上添加優雅的輪廓，以加強維納斯之無限溫柔雅緻的印象，才這麼做的。包提柴利隨意歪曲自然的自由作風，真不啻是從天國飄送到人間海邊的一件禮物。

　　羅倫卓・梅迪奇，同時也是那位注定要將名字留給另一個大

圖172
包提柴利：
維納斯的誕生
約1485年
畫布、蛋彩，172.5
×278.5公分。
Uffizi, Florence

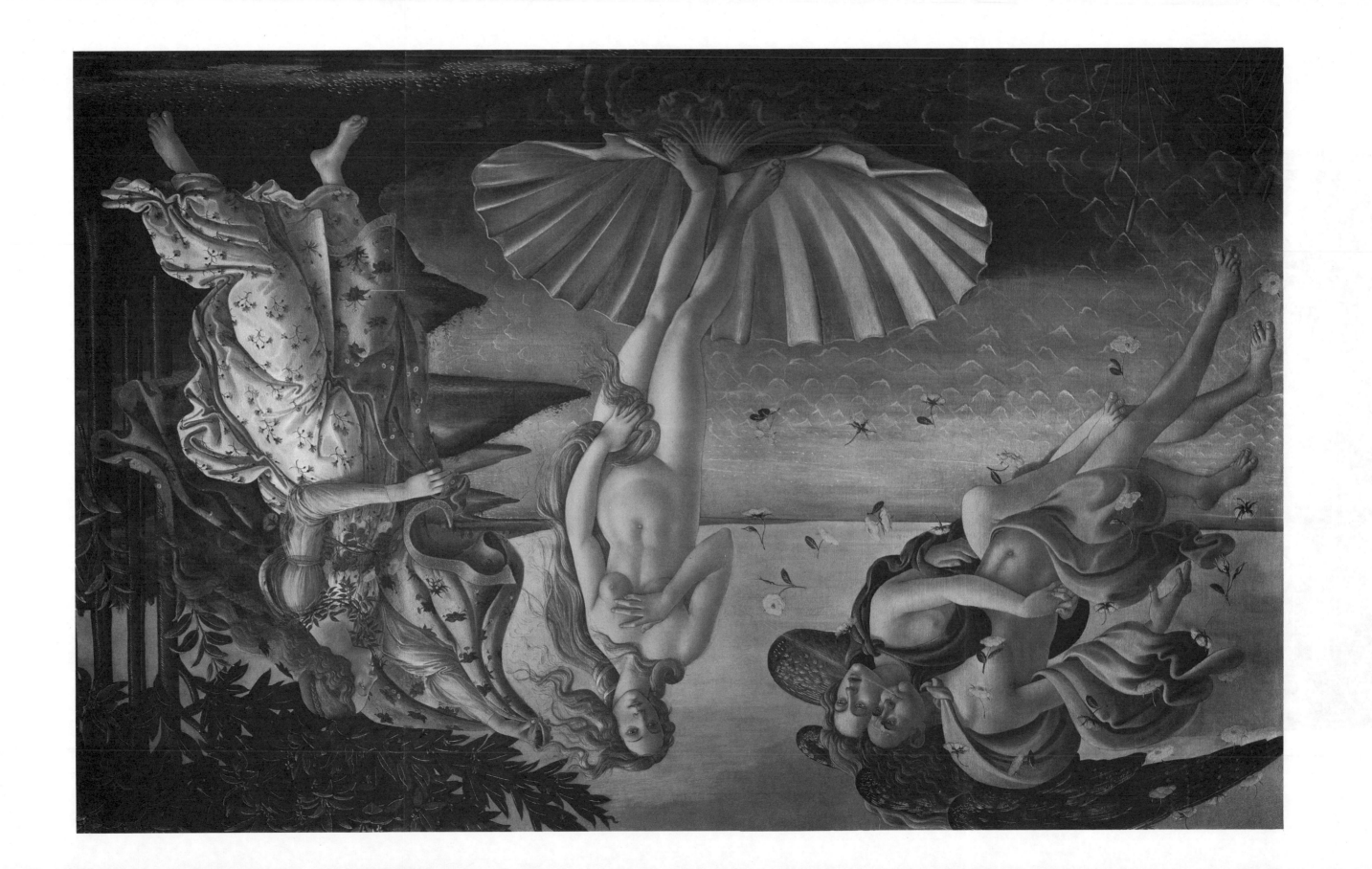

圖 173
佛朗索：
天使報喜及生
于《沸典》中
的繪畫基博紙
約1474年
那騰用最之一頁
Museo Nazionale
del Bargello,
Florence

陸的佛羅倫斯航海家——維斯普奇（Amerigo Vespucci, 1454-1512）的僱主，維斯普奇則是在服務於梅迪奇家族的公司期間，航向新大陸。我們剛好到了一個後來的歷史學家選定爲中世紀「正式」結束的時代。我們記得在義大利藝術上，有幾個可稱爲新時代之開端的轉捩點——西元1300年左右喬托的新發現，西元1400年左右布倫內利齊的新發現。然而甚至比這些方法上的革新更需要的，可能是這兩世紀期間藝術的逐漸變化；對於這個改變，去意識它要比去敘述它容易得多了。拿前幾章討論過的中世紀書籍飾畫（頁195，圖131；頁211，圖140），來和西元1475年前後同一種藝術的佛羅倫斯樣式（圖173）——喬凡尼（Gheradardo di Giovanni, 1446-1497）在彌撒用書的一頁，繪上天使報喜圖與但丁「神曲」中的幾幕情景——做個比較的話，便能瞭解到，不同的精神仍可用在同一藝術的表現上。其實，倒不是佛羅倫斯的大師欠缺虔敬心或奉獻心，而是他們由藝術所得的力量本身，使他們不可能把飾畫想成只是一種傳達聖經故事意義的工具而已。他寧可利用藝術力量，去愉快地呈現這一頁歷史的財富與奢侈。這種爲生活添加美麗與歡欣色彩的藝術功能，人們就從沒全然遺忘過；在我們稱爲義大利文藝復興的時代裡，它做爲領導的趨勢正愈漸增強。

繪製壁畫與研
磨色料
約1465年
佛羅倫斯版畫

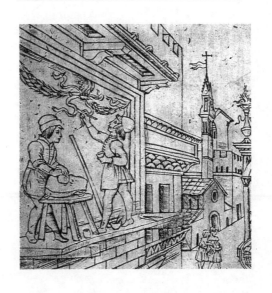

14

傳統與革新（二）
十五世紀的北方

十五世紀的藝術史上有了決定性的改變，因為在佛羅倫斯，布倫內利齊一代藝術家的發現與革新，已經把義大利藝術提升至另一層面，並使之脫離了歐洲其他部分的藝術發展。十五世紀的北方藝術家與同時代的義大利藝術家在目標上的差異，可能不像在手法上那麼大；北方與義大利的不同處，在建築上表現得最清楚。幾乎一世紀以前，北方藝術家開始追隨義大利風格。整個十五世紀，他們始終繼續發展前一世紀的哥德式建築；然而，雖然這些建築的形式依然包括哥德建築中的尖拱或飛扶壁等典型要素，時代的好尚卻已經大大地改變了。我們記得十四世紀的建築師喜歡使用雅致的花邊與繁複的裝飾，愛克塞特大教堂的窗子設計成「裝飾式」的圖樣（頁208，圖137）。到了十五世紀，這種對於複雜花格窗飾與夢幻綴飾的嗜好，甚至更為厲害。西元1482年建於法國北部盧昂（Rouen）的大法院（圖174），乃是法蘭西哥德式最後面貌的一個例子，有時我們稱之為「火焰式」（Flamboyant Style）。於此，可以看到設計家如何用變化多端的裝飾籠罩了整座建築，而顯然並不考慮它們在結構上是否有任何作用。某些此類建築，有一種無限財源與創意的童話性質；但卻令人覺得建築師已經用盡哥德式建築的最後一滴潛能，遲早總要產生某種反動力量的。事實上，即使沒有義大利的直接影響，亦有徵兆指出北方建築師將演化出一種更為簡樸的新風格來。

尤其是英格蘭，可在被稱為「垂直式」（Perpendicular）的最終哥德式建築上，看到此種趨勢。「垂直式」的名稱，乃用來表示英格蘭十四世紀晚期與十五世紀的建築特徵，因為它們的裝飾，利用垂直線條的機會，比早期「裝飾式」花格窗飾裡的曲線

圖174
盧昂大法院
1482年
「火焰式」哥德風格
建築。

與拱形更頻繁；其中最爲著名的例子，是西元1446年動工，位於
劍橋國王學院（King's College）的禮拜堂（圖175）。這座教堂的內
部形狀，比早期哥德式教堂簡單多了——沒有側廊，因此也沒有
支柱與尖拱。整體給人的印象是屬於巍峨的會堂，而非中世紀的
教堂。一方面，它的一般結構比從前的大教堂更冷靜、更世俗化；
另一方面，哥德風藝匠的想像力也在它的細節上得到自由的發
揮，尤其是扇形花樣的圓頂上運用弧形與線條交織成迷魅的綴花
圖案，與塞爾特和諾森伯里聖經手稿插畫（頁161，圖103）的妙異
性相互呼應。

　　義大利以外國家的繪畫與雕刻發展，在某個程度上，和此種
建築發展朝著同一方向進行。換句話說，當文藝復興時期的美術
風格在義大利前線得到全面勝利之際，十五世紀的北方，卻仍舊
忠實於哥德傳統。不管范艾克兄弟做過多偉大的革新，藝術的演
練，還是一椿關乎風俗與習慣，而不是科學的事。透視法的數學

圖175
國王學院禮拜堂
始於1446年
「垂直式」哥德風格
建築

規則、精確解剖學的秘訣、羅馬遺跡的研究，何曾騷擾過北方大師的和平心境！基於此項理由，我們可以說他們仍是「中世紀藝術家」，而阿爾卑斯山另一邊的藝術工作者已邁入「現代紀元」了。可是阿爾卑斯山兩邊的藝術家所面對的問題，卻有驚人的相似性。范艾克曾教人小心地在細節上再加細節，直到畫面布滿苦心觀察的成果；藉著這個辦法，來使圖畫成爲自然的鏡子(頁238，圖157；頁241，圖158)。而正如南方的安傑利訶與高卓利之把馬薩息歐的新發明用於十四世紀精神上(頁253，圖165；頁257，圖168)，北方則有將范艾克的發現用到更傳統的主題上的藝術家。例如十五世紀中葉活躍於科隆的德國畫家洛希內爾(Stefan Lochner, 1410?-1451)，便有幾分像是北方的安傑利訶。他描繪聖母在玫瑰亭裡的畫(圖176)——聖母周圍的小天使奏唱音樂，播撒花朵或把水果獻給聖嬰；表示這位大師對范艾克的新手法的確有所領悟。但他的畫在精神上，卻更接近哥德風的威爾登雙折畫(頁216-217，圖143)；比較這兩幅畫，即時可見洛希內爾也知曉這位早期畫家所碰到的困難。他暗示了聖母坐的草坡之空間，相較之下，威爾登雙折畫裡的人物略顯扁平；他的聖母還是在金黃的背景前，但前面卻有個真正的舞臺，又加上兩位可愛的天使拉開布幕，這布幕似乎是從畫框垂下來的。首先捕捉了十九世紀浪漫派鑑賞家——比方羅斯金(John Ruskin, 1819-1900)與前拉斐爾派(Pre-Raphaelite Brotherhood, 1848，由主張拉斐爾以前之義大利寫實畫法的英國畫家組成的)諸位畫家——之想像質素的，就是洛希內爾與安傑利訶之類畫家的作品。他們在藝術裡，看到一切單純奉獻與天真心靈的魅力，這在某方面來說是對的。我們因爲習慣了畫中的真正空間，所以會覺得這些畫如夢似幻，而其素描技巧還算正確，所以比具有同樣精神的早期中世紀大師的作品，更易爲人暸解。

其餘的北方畫家風格，比較傾向於高卓利——以國際派的傳統精神，來反映文雅社會的華麗場面。尤其那些設計織錦畫與珍貴手稿飾畫的畫家，更是如此。一位姓塔威尼葉(Tavernier)的插畫家，約於西元1460年繪的一頁飾畫(圖177)，背景是描寫作者

圖176
洛希內爾：
玫瑰亭裡的聖母
約1440
畫板、油彩，51×40
公分。
Wallraf-Richartz-
Museum, Cologne

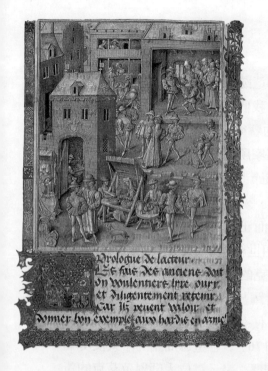

圖177
塔威尼葉：
《查理曼帝國之
征服》一書獻詞
約1460年
Bibliothèque Royale,
Brussels

圖178
傅肯：
捐獻者艾斯蒂恩
及其守護聖人之
肖像
約1450年
祭壇嵌板，油彩，96
×88公分。
Gemäldegalerie,
Staatliche Museum,
Berlin

把完成的書交給高貴主顧之傳統的一幕。而畫家認為這個主題的本身，相當沉悶，因此便加上一些布景——在門口廊道，繪上各式各樣的生活風光；城門後，有一群人準備要去狩獵，其中一個喜好時髦的人在拳上舉著一隻鷹隼，其餘的則像傲慢的市民站在四周；城門內及前面擺了幾個棚子與攤子，商人正在展示商品，有買者前來檢視貨色。這是一幅逼真的彼時中古城鎮景致；一百年前或更早的任何時代，類似的作品都沒有產生的可能。想找到如此忠實地刻畫人民日常生活的圖，就必須回溯至古埃及藝術；甚至埃及人也不會以這麼精確且幽默的態度去觀賞他們自己的社會。「瑪利女王的詩篇」飾畫（頁211，圖140）裡的奇妙詼諧精神，在這幅畫上結出妙異的果實來。北方藝術，不像義大利藝術那麼急於獲致理想中的和諧與美，因而更喜好這種刻劃生活的典型，且促進了它的表現。

　　然而若以為這兩個「畫派」的發展，是以相互隔絕的形式進行的話，則是個大錯特錯的想法。那時代的主要法蘭西藝術家之一，傅肯（Jean Fouquet, 1420?-1480?）在年輕時代曾訪問過義大利，在西元1447年到羅馬為教皇繪肖像；回法國之後不久，便畫了一幅捐獻者之像（圖178）；圖中，聖人保護著跪禱的捐獻者，就像威爾登雙折畫（頁216-217，圖143）一樣。捐獻者名為艾斯蒂恩（Estienne），也就是斯蒂芬（Stephen）的古法語，身旁的守護聖人便叫聖斯蒂芬，他是教會的第一位副主祭，穿著副主祭的袍子，捧著一本書，書上有一塊尖銳的大石頭，因為據聖經記載，聖斯蒂芬是被亂石打死的。回觀威爾登雙折畫，便可再度看到，半世紀以來，藝術在呈現自然這方面又往前跨了一大步。雙折畫

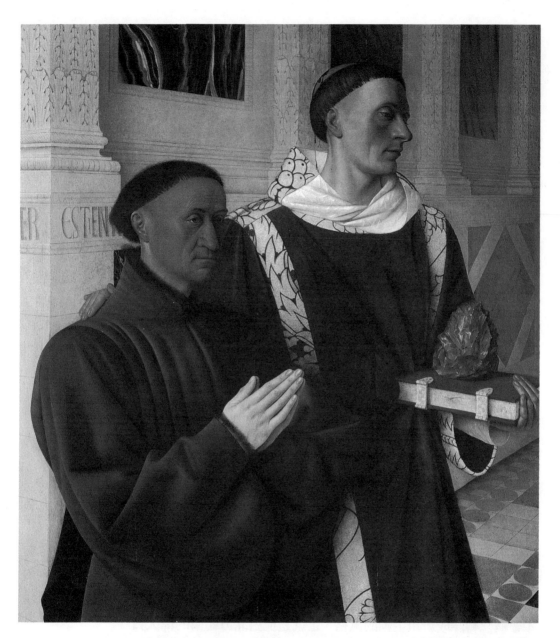

　　裡的聖人和捐獻者，似乎是從紙上剪下來，再貼到畫上的；而傅
肯的人物則像是模塑出來的。前者沒有光線與陰影的痕跡；而傅
肯對光線的應用，幾乎有如佛蘭契斯卡(頁261，圖170)。傅肯使
這些寧靜且如雕像般的人物站立在真實空間的方式，顯示出他深
受義大利所見作品的影響。然而他的繪畫風格，仍與義大利人有
所差別。他對於毛皮、石頭、衣料、大理石等物的質地與外表的
興趣，表示他的藝術猶然蒙受了范艾克北方傳統的恩惠。

　　另一位北方大畫家維登(Rogier Van der Weyden, 1400?-

1464），於西元1450年到過羅馬朝聖。這位大師的生平鮮爲人知，我們只知道他住在范艾克工作過的尼德蘭南部，並享有盛名。他約於西元1435年繪製一個巨幅基督自十字架上取下的祭壇畫（圖179）。可見維登能像范艾克一樣，忠實地複製每一個細節，每一根毛髮、每一針一縫。然而他的畫並不呈現在一個真實背景上，他將其人物放在一種淺近舞臺的淺淡背景上。只要憶及波雷奧洛的問題（頁263，圖171），便能夠賞識維登爲什麼做這個聰明的決策了。他也必須製作一件從遠處來看的巨大祭壇畫，必須把聖經裡的這個主題展示給教會的信徒；輪廓要清楚，式樣要令人滿意。他的畫符合了這些要求，而且看來不會像波雷奧洛那麼勉強與自覺。正面向著觀眾的基督身體，形成畫面中央部分；兩位哭泣的婦女分立兩側，框界了這個畫面；聖約翰與抹大拉的瑪利亞同時曲身，想扶持暈昏的聖母，聖母的動態與基督斜落的體態相呼應；幾位老者平靜的神情，有效地襯托出主要角色們的激動姿勢。他們真像神秘劇或活人畫（*tableau vivant*）裡的演員，任由一位富於靈感的製作者——他研究過以前的大作品，而今欲用自己的表現法來加以模仿——去擺置。維登如此這般地將哥德藝術的主要概念轉譯成新穎生動的風格，這就是他對北方藝術的偉大貢獻。他拯救了許多清澄設計的傳統，否則這個傳統便要喪失於范艾克的發現所帶來的衝激力之下了。此後，北方的藝術家都想用自己的方式，來把藝術的新需求和原來的宗教用途調和起來。

　　我們可以藉十五世紀下半葉傑出的法蘭德斯畫家果斯（Hugo van der Goes, 卒於1482）的一張作品，來探討此番努力。他是少數我們知道其個人瑣事的早期北方大師之一；聽說他死前數年在一所修道院裡，過著自動退休的生活，飽受罪惡感的糾纏與憂鬱的侵襲。他的藝術也的確有種緊張與嚴肅的素質，迥異於范艾克

圖179
維登：
基督自十字架
取下
約1435年
祭壇畫，畫板、
油彩，220×262
公分。
Prado, Madrid

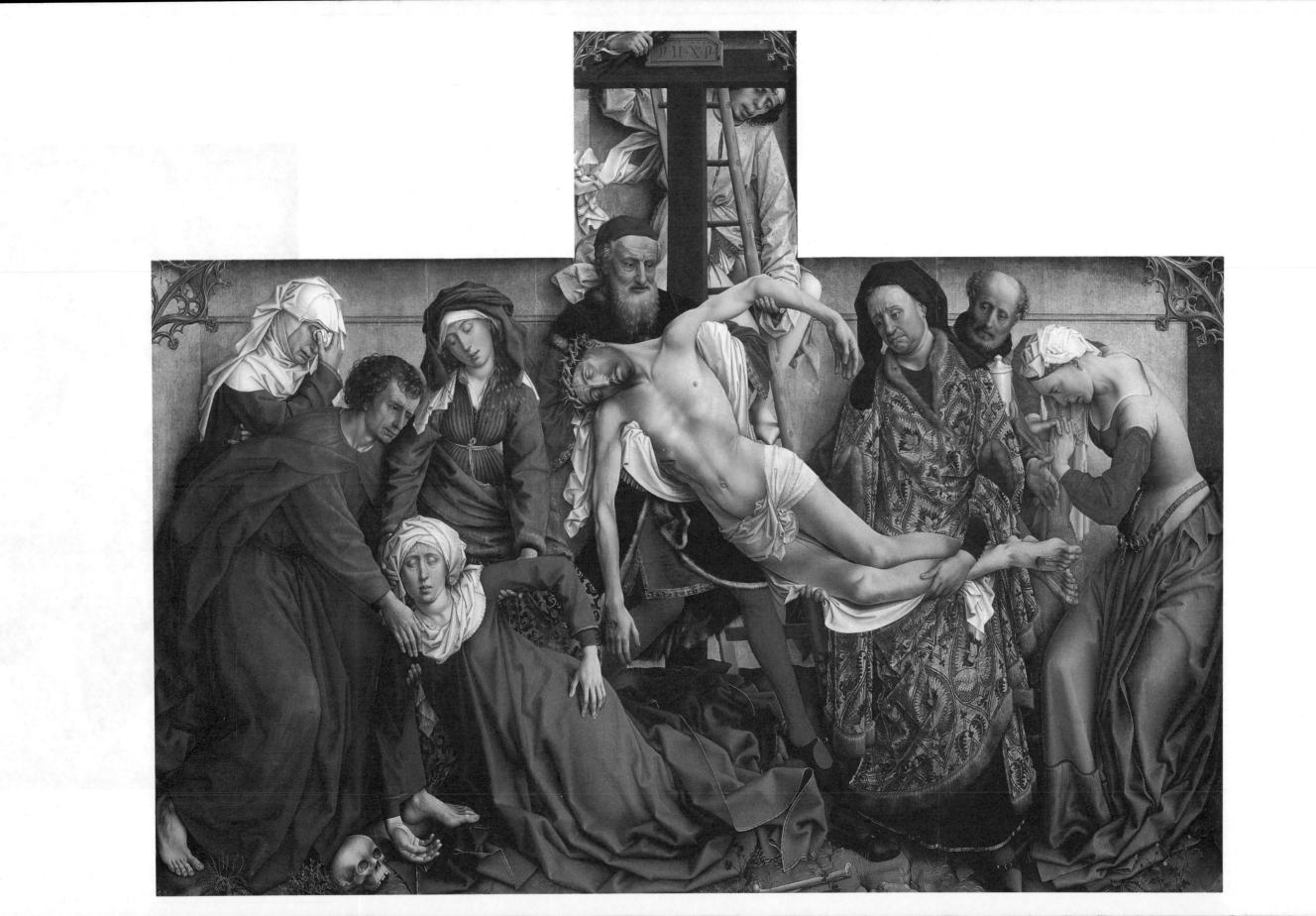

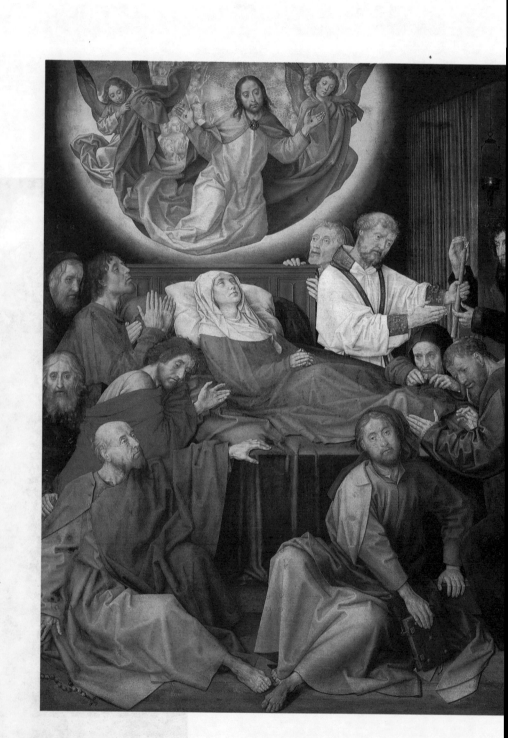

的沉靜氣氛。 他約於西元1480年描繪聖母之死的畫(圖180)，首先令人吃驚的是，果斯呈現十二位使徒目擊這事件時各種反應的獨特手法——有安靜的沉思、熱烈的憐憫以及幾近輕率的目瞪口呆種種不同的姿態。讓我們回觀斯特拉斯堡教堂門廊上頭同一主題的雕作(頁193，圖129)，以便估量一下果斯的成就。雕作上的使徒，與畫家的各異形態比較起來，顯得非常相像。早期的藝術家，是把人物安排在簡明的圖樣上，因此比較容易；沒有人盼望他像果斯般地，去跟縮小深度法與空間錯覺效果等東西掙扎。我們感覺得出，畫家想精心努力的塑造一個真實景象，而不願在畫面上留下任何空白或無意義的部分。前景上的兩位使徒與床上端的幻影，最能清楚地表示他如何盡力把人物散開，並展示在我們眼前。這種形體的刻意變化，雖然使得人物有些歪扭，卻加強了垂死聖母安詳神態周圍的緊密激動感覺；在這擁擠的房間內，唯獨聖母蒙恩見到展開雙臂準備接納她的聖子的幻象。

以維登所賦予的新形式保存下來的哥德傳統，對雕刻家和木刻家有特殊的重要性。西元1477年受克拉柯城(Cracow，在波蘭西南部)--教堂(church of Our Lady)委託，製作祭壇雕飾(圖182)的大師史托斯(Veit Stoss, ?-1533)，泰半時光都住在德國的紐倫堡(Nuremberg)，並以高齡逝世於此。這件作品，甚至從最細小

圖180
果斯：
聖母之死
約1480年
祭壇畫，畫板、油彩，146.7×121.1公分。
Groeningemuseum, Bruges

圖181
圖180的細部

圖183
史托斯：
一使徒頭像
圖182的細部

圖182
史托斯：
聖瑪利亞教堂的
祭壇雕飾
1477-89年
木材、著色，高43
呎。

的部分，都可看出它清澄的圖樣設計價值。觀者站在遠處，便可輕易地讀出它所描寫的主要幾幕情景的意義。神龕中央處仍然表現聖母之死，十二使徒繞著聖母，此地她不是躺在床上，而是跪著禱告；在這一群像的上方，可見聖母的靈魂被基督迎接到燦爛的天國去；其上端，上帝及聖子正在替她加冕。祭壇兩翼呈現的，則是聖母一生中的幾個重大時刻，這些以及她的加冕禮，被稱爲「瑪利亞的七大喜悅」（the Seven Joys of Mary）。從左上方的框內開始往下依次爲：天使報喜、基督降生、三博士祝福；右翼三框則爲：基督復活、基督升天、聖靈顯現（於復活節後的第七星期日）。每逢宗教節日，信徒可以群集在教堂，面對這一切聖經故事而冥思。但唯有在靠近神龕之時，他們才得以嘆賞史托斯在呈現使徒頭部與手部所流露的真實感與豐富的表情（圖183）。

　　十五世紀中葉，德國出現了一項舉足輕重的技術發明，這項發明對於藝術──不僅是藝術，更及於印刷術──的未來發展極具影響力。圖畫的印刷比書籍的印刷早了好幾十年。有聖人圖像和祈禱文的小散頁傳單，被印製來分發給朝聖者和私人禱告用。印這些圖像的方法很簡單，就跟後來印文字的方法一樣。拿一塊木板，用刀子刻除不準備出現在印刷物上的部分；也就是挖空一切要在成品上顯白的地方，而把要顯黑的東西留在板上的稜紋處，結果這個板就會像我們今日所用的任何橡皮印一樣；而如何轉印到紙上的操作原則也還是相同的；用油和煤煙製成的印刷墨汁塗滿板面，然後再壓到單張紙上，一個板可以印很多次，直到用壞爲止。這種印製圖畫的簡單技術稱爲木刻（Woodcut），是一

種很便宜的方法，很快便在各地盛行起來。又可同時用幾塊木板拼在一起，印出一組圖，成爲一本書，稱爲木刻版圖書（block-books）。木刻畫與木刻版圖書立即在普通的市集上出售；遊戲紙牌也用這方法做出來了；有幽默的圖畫，也有宗教用的印刷品。這些早期的木刻版圖畫，被教會當做圖畫訓誡，其中有一頁，目的是在提醒信徒死亡的一刻，並教導他們像書名所說的——「好死的藝術」（The art of dying well, art也作方法解）（圖184）。木刻畫上，一個虔誠的人臨死時躺在床上，旁邊有個僧侶將一支點燃的蠟燭放入他手中；有位天使接納著從他嘴裡吐出來的靈魂，這靈魂的形狀是一個小小的正在禱告的人像。背景是基督及其聖徒，垂死者的心應該轉向他們；前景可見一群形狀醜惡奇幻的魔鬼，他們口中的題辭告訴我們：「我好生狂怒」，「我們太沒面子了」，「我愣住了」，「這真叫人不舒服」，「我們失掉這個靈魂了」。他們的怪異舉動全都無濟於事，擁有好死的藝術（方法）的人不必畏懼地獄的威力。

當古騰堡（Johann Gutenberg, 1400?-1468?）發明了活版印刷術，用一個框子把幾個可以移動的字版湊在一起，而不用整塊的木板時，這些木刻版圖書就落伍了。不久以後，又出現了把印刷文字與木刻插圖結合起來的方法；因此十五世紀後半葉的許多書籍，都有木刻版的插圖。

木刻有許多好處，但這樣印出來的圖總嫌粗糙了點，當然這種粗糙感的本身，有時另有一種效果。這些中世紀晚期的通俗印刷品的性質，時而令人想起今日的優秀海報畫——輪廓簡單，方法經濟。可是彼時的大藝術家另有不同的野心，他們要表現其處理細節的技巧與觀察的能力，木刻便不太適合了。因此他們選用了別的可以產生更精緻效果的媒介，用銅版來取代木版。銅版雕印與木刻印刷的原理有些不同。在木刻版上，我們挖掉一切，只留下要顯現出來的線條，而在鑴版術裡，則是拿一支特別的雕刻刀，壓在銅版上，如此雕入金屬版面的線條，可以含持塗在上頭的任何色料或印刷油墨；然後在雕好的銅版上塗滿油墨，把空白的地方擦乾淨，這時，用力將這版壓到一張紙上，留在稜線間的

油墨便會壓擠到紙上，印刷過程也就完成了。換句話說，銅雕實在是木刻的反面，木刻是留下所要的線條，銅雕則是把所要的線條刻入版中。不管穩定地運用雕刻刀，或控制線條的深度與力量有多麼困難，但只要搞熟了這些技巧，就可以從銅雕上得到比木刻上更小的細節、更精緻的效果。

　　荀高爾（Martin Schongauer, 1453?-1491）是十五世紀最傑出、最聞名的雕版畫大師之一，他住在萊因河上游的柯瑪城（Colmar，現今阿爾薩斯）。西元1475年左右，他雕製了一幅聖誕夜的圖（圖185），圖中的情景是以尼德蘭大師的精神來詮釋的。荀高爾跟那些大師一樣，渴望傳達這一幕的每一個親切平凡的小細節，讓我們感覺得出他所呈現東西之實際質地與面貌。他不靠畫筆與色彩的幫忙，而成功地達到所要表現的效果，幾乎是不可思議的事。我們可以用放大鏡來看他的版畫，來研究他刻畫破損的石頭與磚頭、裂縫間的花朵、沿著拱門攀爬的常春藤、動物的毛髮、牧羊人的頭髮、鬍鬚等手法。然而我們必須佩服的，並不只是他的耐性與技巧而已，我們即使不瞭解以雕刻刀創作的困難

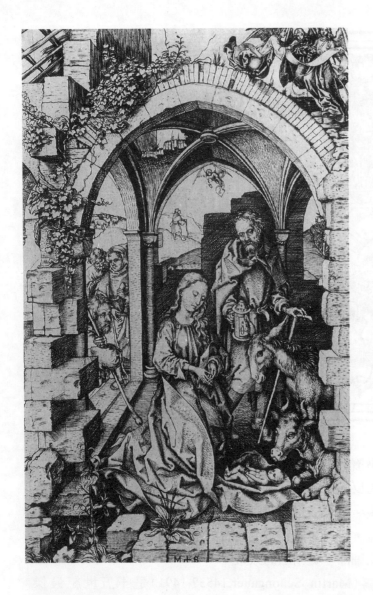

圖185
荀高爾：
聖誕夜
約1470-3年
雕刻，25.8×17公
分。

處，也可以觀賞他的聖誕夜故事。聖母跪在如今當做馬**廄**的教堂
廢墟上，讚美被她小心地放在角落斗篷裡的聖嬰，聖約瑟手持燈
籠，憂慮而慈愛地看著她。牛和驢正和她一起參拜聖子的誕生。
謙遜的牧羊人剛要跨過門檻；遠景上有一個牧羊人，正從天使那
兒接獲這消息。右上角落有一來自天國的聖歌隊合唱著「地上的
和平」。這些意念本身，深深根植於基督教藝術的傳統，但意念
在畫面上的組合與配置，則是荀高爾自己的。印刷頁上的構圖問
題，與祭壇飾畫在某一方面是很相像的。在這兩種例子裡，空間
的暗示與現實的忠實模仿，都不准破壞構圖的平衡，一旦把這個
問題考慮在內，才能夠完全的鑑賞荀高爾的成就。我們了解他為

什麼選了一個廢墟來當布景，因為它使藝術家得以用石磚建築的
殘垣，穩定地框界這一幕情景，而這殘垣也成為一個讓觀者眼睛
逡巡的入口；它使他能夠在主要人物的背後，墊上一層黑色的襯
托物，整個畫面因而沒有一處是虛空或乏味的。若畫兩條對角線
橫過畫面的話，便可看出他如何謹慎地構圖：對角線交叉在聖母
頭上，這是畫面的真正中心點。

　　木刻與銅雕的藝術，很快地傳遍全歐。在義大利有曼帖那與
包提柴利式的銅雕版畫，別種風格的則來自尼德蘭與法蘭西。這
些版畫，變成歐洲藝術家學習彼此觀念的另一媒介。在那個時
代，從別的藝術家那兒接收一個觀念或一個構圖，還不算是不名
譽的事；有許多比較卑下的藝術家就借用別人版畫裡的格式。正
如印刷術的發明加速了思想的流通——沒有它，十六世紀的宗教
改革便不可能發生；而圖像的印製，也確定了義大利文藝復興風
格的藝術在歐洲其他地方的勝利。它是結束北方中世紀藝術的因
素之一，同時也為這些國家的藝術，帶來一次唯有最傑出的大師
才能克服的危機。

石匠與國王
約1464年
「特洛伊城的故事
插畫，科倫布畫。
Kupferstichkabinett,
Staatliche Museum,
Berlin

15

和諧的獲致
他斯卡尼與羅馬，十六世紀早期

　　包提柴利的時代，也就是十五世紀末期，義大利人用了一個彆扭的字眼"*Quattrocento*"來稱呼它，意即「四百」；十六世紀之初——「五百」(*Cinquecento*)，則是義大利藝術最著名的時代，歷史上最偉大的時代之一。這是達文西(Leonardo da Vinci, 1452-1519)與米開蘭基羅(Michelangelo Buonarroti, 1475-1564)，拉斐爾(Raffaello Santi Raphael, 1483-1520)與提善(Tiziano Vecellio Titian, 1477-1576)，訶瑞喬(Antonio Allegrida Corregio, 1499-1534)與喬久內(Giorgio Barbarelli Il Giorgione,1478-1511)，北方的杜勒(Albrecht Durer, 1471-1528)與霍爾班(Hans Holbein the younger, 1497-1543)，以及許多其他聞名大師的時代。為什麼這些偉大的藝術家全都誕生於這個時代呢？這個問題問得好，但是，這類的問題往往是問比答容易呀！一個人怎能解釋天才的存在？還是光欣賞就好了。因此，關於被稱為「高度文藝復興」(High Renaissance)的這個偉大時代，我們所要說的，永遠算不上是個完整的闡釋；但是我們倒可以設法弄清楚，到底是在什麼情況之下，這些天才的群花才突然怒放起來。

　　遠在喬托的時代，我們便看過類似情況的開始。他的名氣大得使佛羅倫斯社會以他為傲，並急於讓這位聲名遠播的大師來設計他們的教堂鐘塔。每個城市爭相聘用最傑出的藝術家來美化它們的建築物，來創造不朽的作品；這種城市的誇耀，激勵大師們彼此力求超越他人——這個誘發因素，並不以同樣程度存在於北方的封建國家裡，那兒城市的獨立精神與地方性自尊心要少得多了。到了偉大發現的時代，義大利藝術家轉向數學以研究透視法則，也轉向解剖學以研究人體構造；藝術家的視野，透過這些發現而增廣了。他不

再是手藝匠人中的一員，不再是隨時接受訂貨而製做鞋子、櫥櫃或圖畫的匠人。如今他是他自己這一行的大師，若是不去發掘自然的奧秘、不去探索宇宙的秘密法則，便無法獲得名譽與榮耀。心存這些野心的前驅藝術家，自然會爲其社會地位感到苦惱。當時的情形依然與古希臘時代──勢利佬可能接受用腦筋來工作的詩人，但卻排斥用雙手來工作的藝術家──差不多。如今藝術家要面對另一項挑戰、另一項刺激，鼓舞他們走向更偉大的路程，他們的成就將促使周遭的世界接受藝術家，不僅將他們看作繁榮工作場可敬的領導人，更是賦有獨特珍貴奇才的人。這是個艱苦的奮鬥，不能立即奏效。社會的勢力與偏見是一股強大的力量，仍有很多人會欣然邀請一位會說拉丁語、知道什麼場合該怎麼措辭的學者同席共餐，但總是躊躇把同樣的特權賜給一位畫家或雕刻家。幫助藝術家打破這種偏見的，還是他們顧客愛好名譽的心理。義大利有許多迫切需要榮譽與威信的小宮廷。豎立意義重大的建築、委託製作雄偉的墓碑、訂購成套的巨幅壁畫或者捐獻一幅畫給一座名教堂的崇高祭壇，這一切都被認爲是使人名聲不朽、能在俗世上留下有價值紀念物的可靠法子。因爲有很多地方競相爭取著名大師的服務，大師們也就可以趁勢提出自己的條件。從前是那些權貴大人賜恩惠予藝術家，現在卻幾乎角色倒置了，藝術家若是接受一位富有的王子或統治者的委託工作，反而算是給他恩惠了。結果藝術家往往能夠選擇自己所喜歡的職務，再也不必拿作品去討好顧主的奇想與任性。這股新力量在藝術長跑中，到底是不是一項純粹可慶幸的事，著實難以斷言。但它無論如何有了率先解放的作用，它釋放了大量鬱積的精力，藝術家終於自由了。

　　這個改變的影響，在建築上比其他方面都來得顯著。自從布倫內利齊的時代以來（頁224），建築師總得具備一些古代學者的知識。他必須知道古典柱式的規則，多利亞式、愛奧尼亞式、科林斯式柱子與柱頂線盤的正確比率與尺寸。他必須測量古代遺址；還得熟讀維特魯維亞（Marcus Vitruvius Pollio，西元前一世紀的羅馬建築家與工程）等古代作家的手稿，那些人已把希臘與羅馬建築師

圖186
卡拉多索：
聖彼得新教堂的
紀念章，顯示出
布拉曼帖的巨大
圓頂設計
1506年
青銅，直徑5.6公分
British Museum,
London

所用的格式法典化，他們的著作包含了許多艱深難解的章節，向文
藝復興學學者的才智提出質疑。顧客的需求與藝術家的理想兩者間
的衝突，沒有比表現在建築上更明顯的了。這些飽學的大師，心裡
想建的是神殿與凱旋門，而被要求去建的卻是市公館與教堂。我們
看過有些大師如何調和這個基本衝突，像阿爾伯提便使古典柱式與
現代市公館能夠互爲結合（頁250，圖163）。然而文藝復興建築師的
真正抱負，還是想在設計建築物時，能夠不顧用途，而只純粹追求
比率之美、內部之空間感與全貌之壯麗輝煌效果。他們所追求的是
一種完美的對稱與勻整，這是光注重平凡建築的實用需求所做不到
的。當那值得紀念的一刻來臨時，一位建築家找到了一個有威權的
主顧，願意不惜犧牲傳統與便利，但求能因建立一座使世界七大奇
觀都頓然失色的堂皇建築而獲得聲名。唯有如此，我們才能瞭解到
爲什麼教皇朱利阿斯二世（Julius II）要在西元1506年，拆下聖彼得
葬地的巴西里佳莊嚴風格的聖彼得教堂，而令建築家依照一種藐視

圖187
布拉曼帖：
羅馬聖彼得新教
堂的小禮拜堂
1502年
高度文藝復興式的
教堂

教堂建築悠久傳統與聖事用途的風格加以重建。他把這項任務交給
布拉曼帖(Donato Bramante, 1444-1514)，一位熱心新風格的鬥士。
他於西元1502年完成了少數能完整地保存下來的布拉曼帖建築之
一(圖187)，顯露了他將古代建築的概念與標準吸收到何種地步，
而且又不致變成一個奴隸性的模仿者。那是一座小教堂，或者像他
自己所稱的「小神殿」，有同一樣式的迴廊環繞著；它也是一座小

樓閣，一棟台階上的圓形建築，上面冠有一個圓屋頂的塔，周圍則繞以一排多利亞式的列柱。飛簷上面的迴欄，給整棟建築加上輕快優美的情調，教堂本身的小型結構和裝飾性列柱所組成的和諧感，完美得一如任何古典風格的神殿。

當教皇將設計聖彼得新教堂的工作委諸這位大師時，他了解到，這一定得成為基督教國度一件真正的非凡事物。布拉曼帖遂決定忽視一千年來的西方傳統——按照傳統，這類教堂應該是個長圓形的大會堂，信徒聚在此地，向東可望見誦讀彌撒的主祭壇。

基於對和諧與勻整的渴求，他設計了一個方形教堂，附屬禮拜堂繞著巨大的十字形本堂，對稱地排列著，這是我們從其建堂紀念章上得知的（圖186）。本堂準備冠以一個大圓形屋頂，這個圓頂則停息在龐巨的拱架上。據說布拉曼帖希望把巨大的古代建築，羅馬的大圓形競技場（頁118，圖73）——其高聳的廢址依然打動羅馬訪客的心——與羅馬萬神殿（頁120，圖75）兩者的效果結合起來。也就在這短短的一刻，對古代藝術的敬羨與欲創造空前新作品的野心，推翻了對於用途與悠久傳統的考慮。但是布拉曼帖的聖彼得教堂計畫，卻注定了無法實現。龐碩的建築耗費如此巨額的金錢，乃致為了籌措足夠的經費，教皇竟陷入一個導致宗教改革的危機裡；向信徒出售贖罪赦免狀來募集金錢蓋新教堂的方法，引起了德國的神學家與宗教改革者馬丁路德（Martin Luther, 1483-1546）的首次公開抗議。甚至於在天主教派內，反對布拉曼帖計畫的力量也日益增強，圓形對稱教堂的構想便被放棄了。我們今日所知的聖彼得教堂，除了面積大以外，跟原來的計畫鮮有相同之處。

使布拉曼帖的計畫得以實現的大膽冒險精神，就是高度文藝復興時代的特質，在這個大約西元1500年左右的時代裡，產生了許多世界性最偉大的藝術家。對這些人而言，似乎沒有什麼事情是不可能的，這也許就是他們能臻至那顯然不可能的成就之理由。為這偉大紀元孕育了一些卓越心靈的，還是佛羅倫斯。遠在西元1300年之際的喬托時代，及西元1400年代的馬薩息歐時代，佛羅倫斯的藝術家，便以特殊的榮耀來培養他們的傳統，而好尚各異的人們都能領略到這些藝術家的優越。幾乎所有最傑出的藝術家都成長

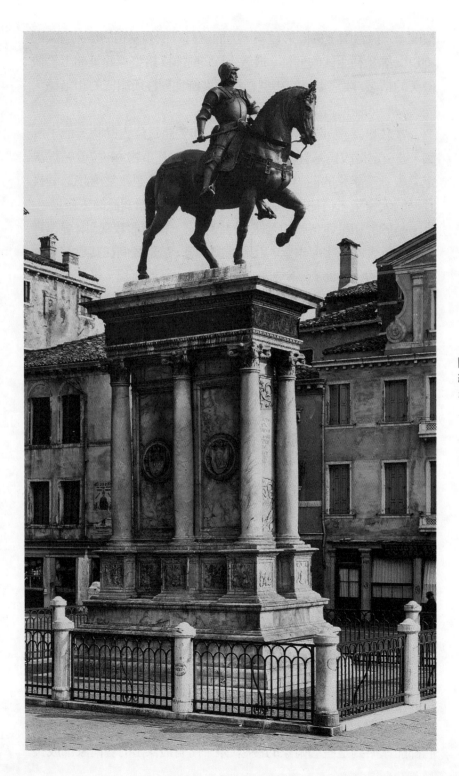

圖188
維洛齊歐：
柯利奧尼紀念
雕像
1479年
青銅，高（馬與騎
士）395公分。
Campo di SS.
Giovanni e Paolo,
Venice

圖189
圖188的細部

於這個根基穩固的傳統之下，因此我們更不應該遺忘那些身分較卑微的大師們，他們從工作場裡習得其技藝的原理。

達文西是這些藝術巨匠中最年長的一位，誕生於他斯卡尼的一個村子裡，曾在畫家與雕刻家維洛齊歐（Andrea del Verrocchio, 1435-1488）的佛羅倫斯首屈一指的工作場裡當過學徒。維洛齊歐的聲名大到威尼斯城都要委託他製作柯利奧尼（Bartolomes Colleoni）紀念像；人民歌頌這位將軍，不是因為他某一特殊的英勇戰績，而是由於他建立了許多慈善事業。維洛齊歐著手於西元1479年的馬上將軍雕像（圖188-189），顯示出他是多納鐵羅的適當繼承人。可見他是如何慎重地研究過馬的結構，並清晰地觀察過柯利奧尼臉與頸部肌肉與筋脈的分布情形。然而最值得佩服的還是騎者的姿態，馬上的人物好像帶著率然抗敵的神情，在軍隊的前頭騎行。後來在一般的城鎮裡，紛紛立起紀念皇帝、國王、王子與將軍雕像，我們對這些馬上英雄銅像逐漸熟悉，但還是得花點時間，才能領悟出維洛齊歐作品的特異與簡單。這質素存在於清晰的輪廓——他幾乎從每一角度呈現出來，與專凝的動勢——使人與馬都顯得生氣勃勃。

年輕的達文西處於一個能夠出產如此傑作的工作場中，無疑可以學到不少東西。有人會把鑄造術及其他金屬加工術的秘訣教給他，他會學習仔細觀研裸體與披衣模特兒，以為圖畫和雕像之用。他會研習植物和怪異的動物以豐富畫面，他會接受徹底的透視法光學和調配顏色的基本訓練。這種鍛鍊足以使任何有才華的男孩，成為一個受人尊敬的藝術家；也的確有許多優秀的畫家與雕刻家，從興隆的維洛齊歐工作場脫穎而出。況且，達文西豈只是個有才華的男孩而已，他根本就是個天才，他那強韌的心靈，一直都是普通人驚嘆與敬羨的對象。由於他的學生與慕從者小心地將其速寫簿和筆

記本——數千頁充滿文字與素描的紙張,他在其中摘錄讀書心得,
草擬預定撰述的書——保存下來,我們方得略知達文西心靈的幅度
與豐饒性。一般人愈讀這些紙頁,便愈不能瞭解,一個人怎能在不
同學科上都從事過卓越的研究,而又幾乎在每一學門上都有重大的
成就。達文西是個佛羅倫斯藝術家,而不是個受過訓練的學者,這
或許是個中緣由之一。他認為藝術家的工作,便是去發掘視覺世
界,就像前人所做的一樣,只是做得更徹底更準確罷了。他對學究
式的書本知識沒有興趣,他像莎士比亞一樣,可能只懂得「一點點
拉丁文和更少的希臘文」。在那個時候,大學裡的飽學之士都信賴
受敬佩的古代作家之權威;但是達文西這位畫家,對於所讀的東
西,若不經過自己眼睛的查驗,是永遠不會接受的。當他碰到一個
問題時,他並不去仰賴權威,卻靠做實驗來解決它。自然界裡沒有
一樣東西不喚起他的好奇心,激勵他的發明才能。他為了探討人體
奧秘,解剖過三十多具屍體(圖190)。他是首先了解胎兒成長奧秘
的人之一;他調查過波浪與潮流的規則;他曾花幾年時光去觀察和
分析昆蟲與鳥類的飛行,以便設計一架自信來日會成為事實的飛行
工具。岩石與雲朵的形狀,氣流對於遠方物體色彩的影響,支配樹
木與植物成長的律則,聲音的和諧共鳴,這一切的一切,都是他不
斷探究的對象,都成為他的藝術基礎。

　　達文西的同代人,把他看做一位怪異超常的人;君主與將軍都
想聘這位驚人的鬼才來當軍事工程師,來為他們建造要塞與運
河、新奇的武器與裝置;和平時期,則以他發明的機械玩具,為
舞台主演和雜耍技團製造的新道具來娛樂他們。他被尊為一位偉
大的藝術家,一位了不起的音樂家,可是儘管如此,卻罕有人能
稍微瞭解他的思想,或其知識廣延性的重要意義。這個現象的產
生,乃是由於達文西不曾印行他的著述,連知道有它們的存在的
人也少之又少。他是個左撇子,他的書寫方式都是由右至左的,
因此唯有從鏡子裡才能讀出他的札記。這也可能是因為他害怕洩漏
了他的秘密,人家會發現他有異端思想;在他的著述裡,我們找到
了這句話:「太陽並不移動。」可見達文西早就知道波蘭天文學家
哥白尼(Nicolaus Copericus, 1473-1543)的理論,這個理論後來給義

圖190
達文西:
喉頭和腿部的
解剖研究
1510年
筆、竭色墨水、黑
粉筆著色、紙,26
×19.6公分。
Royal Library,
Windsor Castle

大利物理學與天文學家伽利略（Galileo Galilei, 1564-1642）帶來很大的麻煩。同時也可能由於他純粹是出於自己永不滿足的好奇心；才去不斷地研究與實驗，一旦他爲自己解決了一個問題，便會失掉興趣，因爲還有許多其他有待探掘的奧秘讓他去費心。

最有可能的是，達文西本人沒有作科學家的野心。所有這一切對自然的探究，都只是他瞭解視覺界的一個首要途徑，他的藝術需要這些方面的了解與知識。他認爲假如有了科學作根基，那麼他便能使心愛的藝術，由一種卑微的手藝轉化成一種高貴上流的職業。我們可能不易了解這種有關藝術家社會地位的成見，但是我們已經看過那時代的人如何重視這一點。假如讀讀莎士比亞在《仲夏夜之夢》（*Midsummer Night's Dream*）所安排的角色：簡潔（Snug）爲細木匠，線團（Bottom）爲織工，壺嘴（Snout）爲補鍋匠；我們或可明白此種奮鬥的背景。古希臘哲學家亞里斯多德（Aristotle, 384-322 B.C.），已經爲古代人充紳士的勢利性格下過定義，他把某些合乎「高等通材教育」的「學藝」（Liberal Arts），如文法、邏輯、修辭或幾何等科目，與涉及手工的研習區分開來，手工是「用手的」（manual），因此就是「卑下的」（menial）有損紳士尊嚴的。達文西這種人的野心，便在於表示繪畫是「學藝」之一，表示繪畫須用手工的地方，並不比寫詩須用的手工更多、更重要。這個觀點可能常常會影響達文西與顧客間的關係。也許他不希望被人看做是任何人都可從他那兒訂購一幅畫的工作場老闆。總之，我們知道他往往無法實現受託的職務，他可以著手畫一張圖，未完成便把它擱在一邊，讓那主顧在一旁著急；他甚而明顯地堅持，決定他的作品何時才算完成的，應該是他自己，除非他自覺滿意，否則拒絕讓它脫手。因此自然而然地，完整的作品爲數甚少，他的同代人無不惋惜這位突出的天才如此逐漸虛擲時光，不停地從佛羅倫斯蕩到米蘭，再從米蘭到佛羅倫斯，服侍那聲名狼藉的冒險家波加（Cesare Borgia, 1476?-1507），接著來到羅馬，最後又到了法蘭西王法蘭西斯一世（Francis I）的朝廷，並於西元1519年死在那兒；他終其一生受敬羨的程度，遠超過我們能瞭解的程度。

　　由於一次異常的災難，他流傳至今的少數成熟時期的作品，

圖191
米蘭一修道院膳廳，牆上有達文西畫的「最後的晚餐」

保存的情況非常糟。因而當我們凝視殘留的達文西著名壁畫「最後的晚餐」（圖191-192）時，就得費心去想像當初它出現在僧侶——這幅畫是爲他們而作的——眼中的模樣。此畫繪於西元1495至1498年間，占滿了米蘭一間修道院（Santa maria delle Grazie）裡長方形的僧侶餐廳的一面牆。當壁畫的覆布被揭開，當基督和使徒所坐的桌子與僧侶用餐的長桌子並排出現時，那種景象一定深深印在觀者的心中。這段聖經故事以前從未出落得如此親近而逼真過，它好像是另外加了一個廳，最後的晚餐便在那兒以可觸摸的形式進行著。光線清楚地照射到桌面，加強了人物的實質感。僧侶們首先或許會爲他刻畫桌布上的盤碟與披衣縐褶等細節的忠實手法所感動；就像今

日外行人對藝術的評價，往往以貌似的程度爲準一樣。但那只可能是最初的反應，當他們讚歎夠了這種精彩的真實幻象之後，便會轉而欣賞達文西呈現這則故事的手法。這幅畫無一處類似於同主題的老畫。在傳統的畫法裡，使徒們都是沿桌靜坐成一列，唯有猶大（Judas，出賣基督的使徒）與眾人隔離，而耶穌正安詳地分配聖餐麵包。達文西的新畫則迥然有異，個中有濃厚的戲劇意味與激憤質素。達文西和在他之前的喬托一樣，回到了聖經原文上，努力想把《馬太福音》第26章第20至22節所記載的情景形象化——「正吃的時候，耶穌說：『我實在告訴你們，你們中間有一個人要賣我了。』他們就甚憂愁的，一個個地問他說：『主，是我麼？』」《約翰福音》第13章第23至24節又加了這麼一段——「有一個門徒是耶穌所愛的，側身挨近耶穌的懷裡。西門彼得點頭對他說：『你告訴我們，主是指著誰說的。』」把動態帶入畫面的，就是這些互相的詢問和招呼的手勢；基督剛剛吐出悲劇的話語，他兩側的使徒聽到了，無不紛然畏縮。有的好像要維護自己的愛與無辜；有的在嚴肅的爭論他所指的是誰；有的似乎看著他，要求他再解釋一下剛才所說的話。最易衝動的聖彼得，連忙擠向坐在基督右邊的聖約翰；當他向聖約翰耳語之際，無意間把猶大往前推；猶大與眾人同桌，可是卻似有隔離孤立的神情，只有他不做姿勢也不發問；他曲身向前並懷疑或憤怒地往上看，恰與寧靜地置身於這場洶湧騷亂中的基督成爲強烈的對比。我們不禁想知道，第一個觀者要花上多少時間，才能領悟出支配這一切戲劇性動作的無上藝術。儘管基督的話喚起了激動的情緒，但是畫中卻沒有一樣混亂之物。十二使徒似乎自然分成三人一組的四組群像，而以姿勢和動作相牽連起來。變化中有多大的秩序，秩序中又有多大的變化！動作與和應動作的相互和諧作用，永遠不令人感到厭倦。或者，要完全賞識達文西這種構圖的精彩處，便得回想我在敘述波雷奧洛的「聖塞巴斯欽的殉教」一畫（頁263，圖171）所論及的問題。我們記得那一代的藝術家，如何努力想把寫實作風與構圖的要求結合起來，我們覺得波雷奧洛對這問題所提出的解答非常的生硬造作。而只比波雷奧洛稍微年輕的達文西，則顯然輕易地把它解決了。觀者如果將畫中情節撇開一邊，仍

圖192
達文西：
最後的晚餐
1495-8年
灰泥牆、蛋彩，460
×880公分。
refectory of the
monastery of Sta
Maria delle Grazie,
Milan

然可以欣賞人物所形成的美麗格局。他的構圖似有哥德風繪畫裡的
悠然平衡與和諧效果；維登和包提柴利等藝術家也各以獨特的方法
掌握了這個特點。可是達文西發現，爲了求得一個滿意的輪廓，並
不需要犧牲素描的正確性或觀察的精密性；觀者如果遺忘其構圖之
美，他會頓覺面對一幅如馬薩息歐或多納鐵羅作品般儱人心弦的寫
實畫。而即使是我們注意到這個成就，也不能算是觸及了此畫真正
偉大之處。因爲超乎構圖與素描等技能之外的，我們更應該敬羨達
文西對於人類行爲與反應的深刻洞察，以及使他能夠把這一幕擺在
我們眼前的想像力。有位目擊者告訴我們，他經常看到達文西在繪
製「最後的晚餐」時，爬到鷹架上，兩手抱胸，往往站在那兒一整
天，只爲了要在下一筆之前，先批判地審視整個畫過的部分。他遺
贈給人類的，就是這種思想的結晶，即使在半毀損的狀態下，這幅
「最後的晚餐」依然是人類才華運作出來的一項偉大奇蹟。

　　達文西另一件甚至比「最後的晚餐」更著名的作品，是繪於西
元1502年左右的一位佛羅倫斯女士肖像畫「蒙娜麗莎」（Mona Lisa,
圖193）。這幅畫聲名如此之大，倒不是對一件藝術品的純粹祝福。
我們在圖片上、廣告上見慣了它，往往難以用新鮮的眼光，去把它
看作一幅一位真實男人描繪一位有血肉的真實女人的畫。我們最好
忘掉對這畫所知或自信我們知道的一切事情，而就像第一位將眼光
投向它的人那樣地來觀賞它。首先打動人心的是，麗莎顯得出人意
外地有生氣，她似乎真的注視著我們，而且有她自己的心思。她像
個活人般在我們眼前變化，每次看她都有稍微不同的表情。連看這
畫的照片時，都會經驗到這股奇特的感覺，假若站在巴黎羅浮宮的
原畫前，就更會覺得它幾乎有一種不可思議的吸引力。有時候她好
似在嘲笑我們，然後我們在她的微笑中瞥見一縷哀愁。這樣說好像
相當神秘，它的確也是如此；一件偉大的藝術品就常會有此種力
量。然而，達文西本人當然知道他是用什麼方法、怎樣才能達到這
個效果的。這位傑出的自然觀察者，比他以前的任何人，都更知道
普通人是怎麼使用眼睛的。他清楚地看到一個自然征服者爲藝術家
提出的問題——這個問題的複雜性，不會少於如何聯繫正確的素描
與和諧的構圖之問題。遵循馬薩息歐之主張的義大利文藝復興初期

圖193
達文西：
蒙娜麗莎
約1502年
畫板、油彩，77×
53公分。
Louvre, Paris

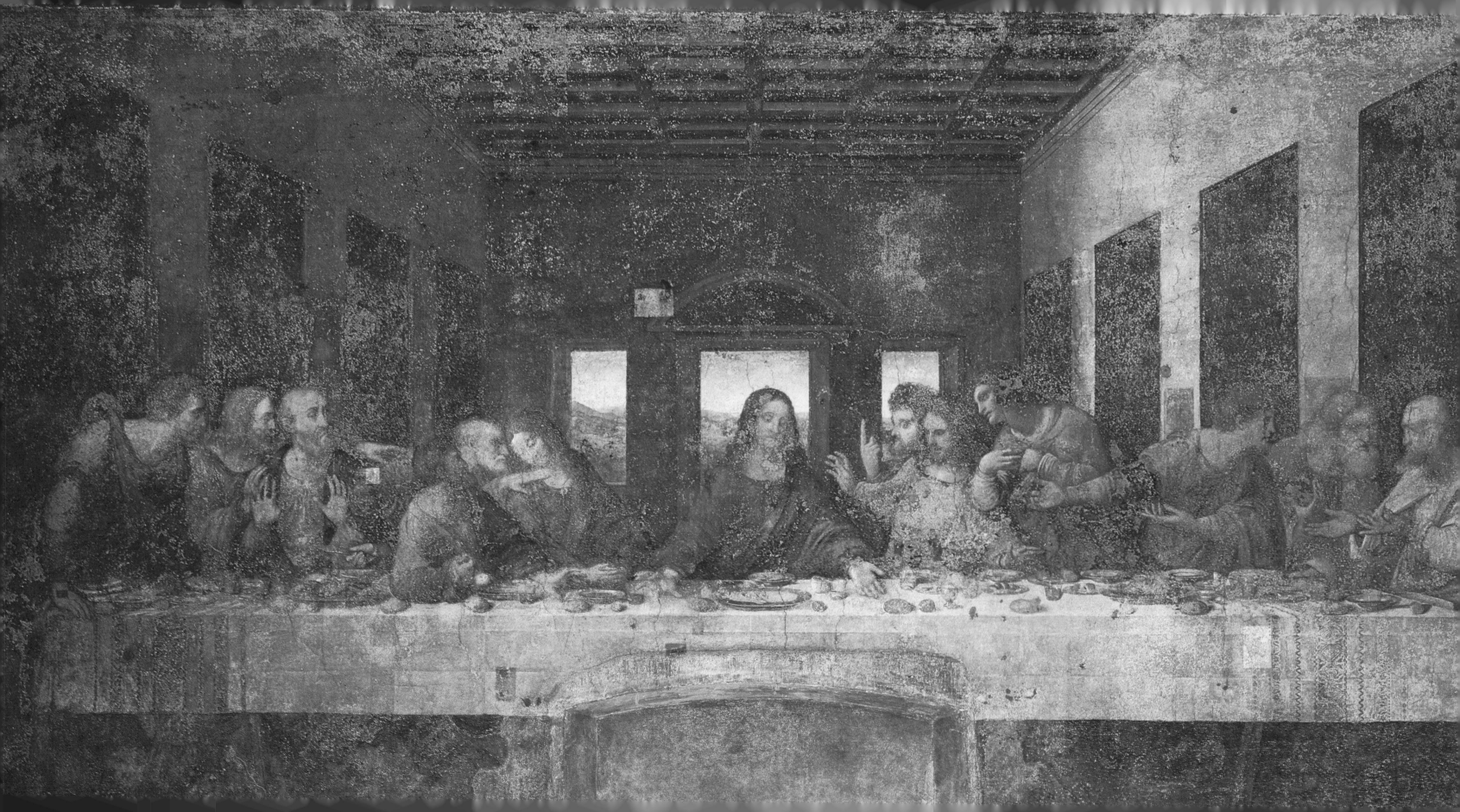

圖194
圖193的細部

大師們的傑作，有個共通點；他們的人物都是堅硬粗澀，幾近呆滯。
而奇怪的是，這種效果的產生，顯然不是由於欠缺耐性或知識。沒
有人摹寫自然的耐心，可以比得上范艾克（頁241，圖158）；也沒有
人在正確素描和透視法上，可勝過曼帖那（頁258，圖169）。可是，
儘管他們手下表現的自然既莊嚴又動人，而他們的人物，要說像真
人，倒更像雕像。此間原因也許是這樣的：我們愈是憑良心一筆一
劃、一絲一縷地臨摹人物，便愈想像不出它真正移動和呼吸的樣
子；畫家似乎突然在他身上投下一個咒語，迫使它像「睡美人」裡

手持聖地棕櫚葉與破車輪，還有聖阿波洛妮亞（St Apollonia），以及正在讀一本書的聖耶洛米（St Jerome）——把聖經譯成拉丁文的學者。義大利或其他地方，前前後後不知產生多少聖母與聖人的圖畫，但鮮有能蓄涵這股尊嚴與沉靜的。在拜占庭傳統裡，聖母像旁邊通常都是僵直生硬的聖人像（頁140，圖89）。而貝利尼

的人一樣，一動也不動地永遠站在那兒。藝術家們曾經試過不同的方法，想爲這個難題找出路。例如繪製「維納斯的誕生」（頁265，圖172）的包提柴利，爲了緩和畫中人物輪廓的僵硬感，遂強調頭髮與衣裳的飄飛勢態。而只有達文西一個人找到了真正的答案：畫家應該留下一些東西給觀者去尋思、去猜測；假如外貌描畫得不十分堅穩，形狀曖昧之處好似隱入陰影裡；那麼，就會避免乾枯僵直的印象。這就是達文西的曠世發明，義大利人稱之爲"*sfumato*"——曚曨的輪廓與柔軟豐美的色彩，能使一個形式與另一個相互吞融，並常爲觀者的想像力留下一些餘地。

　　現在再回觀「蒙娜麗莎」（圖194），或許就能略知它的神秘效果。我們看見達文西以極慎重的態度來啓用他的"*sfumato*"手法。凡是試過描畫一張臉孔的人，都知道臉的表情，主要是來自嘴角與眼角這兩個部分。而達文西刻意塑留曚曨形象的，也正是這兩部分，他使它們消融在柔和的陰暗處；所以我們無從確定蒙娜麗莎望著我們時的心情；她的表情總像是正要由我們眼中逃逸出去的樣子。當然光靠曖昧感是製造不出這個效果的，曖昧感之外，還有別的東西在。達文西做了一樁非常大膽的事，可能只有擁有無上技藝的畫家才敢冒這個險，我們如果仔細看的話，便會發現畫的左右兩邊並不十分配合，尤其是背景的夢幻風景最爲明顯，左邊的地平線比右邊要低得多了。因此，當我們把焦點集中在畫面左邊，麗莎看起來就比集中於右邊時來得稍微高些或更筆直些；她的臉似乎也跟著位置的改變而變，因爲臉部兩邊也並不十分配合。假設達文西不懂得適可而止，不會微妙地處理鮮活肉體，來抵消大膽偏離自然之作風的話，他就可能用這一切詭譎的巧技做出一套狡猾的把戲，而不是一件精彩的藝術品了。觀其潤飾雙手以及滿布細褶的衣袖，可知他在耐心觀察自然方面，就跟所有前驅者一樣竭盡心力。所不同的，他不再只是個自然的忠實僕人。在遙遠的過去，人們以敬畏的情懷來看待肖像畫，他們認爲藝術家保存了外貌的同時，多少也保存了他所刻畫的人之靈魂。如今達文西這位大科學家，使這些初期形象塑造者的部分夢想與畏敬都成爲事實。他知道在揮動他那神奇的畫筆時，如何在色彩裡注入生命的那個符咒。

圖195
格蘭達佑：
聖母的誕生
1491 年
壁畫
church of Sta Maria
Novella, Florence

　　第二位使得十六世紀初期的義大利藝術如許聞名的佛羅倫斯偉人，是米開蘭基羅。米開蘭基羅比達文西晚生23年，而死年則晚了45年。他在漫長的一生中，親眼目睹藝術家地位的徹底轉變。以某種程度說來，也正是他自己推動了這項轉變。他年輕時代所受的訓練，跟別的藝匠沒有什麼兩樣；13歲起，便在佛羅倫斯前驅大師之一，畫家格蘭達佑（Domenico Ghirlandaio, 1449-1494）的工作場當學徒。有一類大師，我們欣賞的是他作品中反映該時代多彩多姿生活的手法，而不是他宏偉的才華，格蘭達佑便是這樣的人。他知道如何愉悅地述說聖經故事，好像它就剛發生在他的主顧們——梅迪奇治下富裕的佛羅倫斯市民間。他於西元1491年完成的壁畫「聖母的誕生」（圖195）中，可見瑪利亞母親的親戚聖安妮（St Anne）前來拜訪並道賀。擺在觀者眼前的是十五世紀末葉的時新住宅，以及當時富家淑女的正式訪問。格蘭達佑證明了他懂得怎麼有效地安排群像和取悅觀者的眼睛。他在這個房間的背景上所做的古典格調的跳舞小孩浮雕，顯露了他和同時代的人一樣愛好古代藝術的題材。

　　年輕的米開蘭基羅，無疑在格蘭達佑的工作場習得了這一行業

的所有技巧——扎實的壁畫技巧，完整的素描基礎。可是據我們所知，他並不喜歡在那兒所度過的一段日子。他有不同的藝術觀念；他不去學格蘭達佑的平順輕巧的作風，卻自個兒去研究梅迪奇所收藏的昔日大師喬托、馬薩息歐、多納鐵羅與希臘羅馬雕刻家的傑作。他努力洞察那些古代雕刻家如何用肌肉與肌腱展示動作中的優美人體的奧秘。一如達文西，他也不滿足於從古典雕刻等二手資料來研習解剖學法則，而去從事於自己的人體解剖探究，他詳析人體，做模特兒素描，直至人體對他似乎不再有一絲一毫的秘密。但他和達文西不同，人體對達文西只是自然界無數奇幻謎題中的一個而已，而米開蘭基羅則只有一個單純的目標——他只想掌握這一個難題，但卻要全盤的掌握。他的專注力與記憶力一定非常卓越，因為不久以後他便發現沒有任何一個姿勢與動作可以難倒他；事實上，困難的東西對他只有更大的吸引力。義大利文藝復興初期的許多大藝術家所不敢引介到畫中的姿態與角度——因為恐怕不能有強有力地表現——唯有更刺激他的藝術野心，因此不久人們便謠傳這個年輕藝術家，不僅與有聲望的古代大師不相上下，事實上更已超越了他們。此後的年輕藝術家，都曾花幾年的時光在藝術學校裡學些解剖學、裸體畫、透視法，以及所有素描的訣竅。而今天許多沒有野心的商業美術家，都可能具有從任何角度描繪出人體的這項利器。因此，我們或許不太能明瞭米開蘭基羅純熟的技巧與知識在當年可能引起多大的敬慕。在他30歲時，人們普遍認為他是一個才賦與達文西相等的當代傑出大師。佛羅倫斯城特授殊榮，委託他和達文西各以該城一段歷史故事為題材在會議室牆上繪一幅畫。這兩位巨人的爭勝，不啻是藝術史上的戲劇性時刻，佛羅倫斯全城的人都興奮地注意著工作的進展。不幸兩件作品都沒有完成。1506年，達文西回到了米蘭，米開蘭基羅則接受了一項更能激發其熱情的召請。教皇朱利阿斯二世召大師來羅馬，為他建一座足以代表基督教國度最高君主權威的墳墓。我們曾聽過這位雄心勃勃但殘忍無情的教會統治者的宏大計畫，也不難想像去為一個擁有工具與意志的人實現最大膽的計畫，會如何令米開蘭基羅著迷。在教皇的許可之下，他立刻動身前往義大利西北部出產大理石的卡拉拉

（Carrara），到那兒的的採石場選取可供雕製壯麗陵墓的石塊。沉醉在這一片大理石的世界裡，那些石頭好像是在等待他的鑿刀來將它們轉化成世人前所未見的雕像。他在採石場停留了六個多月，購買、選擇、挑剔，他的心中盪漾著各種藝術意念，他要釋放酣睡於石堆裡的人物。可是當他回到羅馬開始工作時，卻發覺教皇對這番大事業的熱心已經顯著地冷淡下來。據我們今日所知，主要原因之一是他的陵墓計畫，跟更合他心意的新聖彼得教堂計畫起了衝突。因為原來的構想是要把陵墓設在老教堂裡，可是教教堂將來若要拆掉的話，墳墓又要往那裡放呢？米開蘭基羅處於極端的失望中，心中有各種各樣的懷疑。他嗅到了陰謀的氣味，甚至懼怕他的對手——尤其是負責新聖彼得教堂的建築師布拉曼帖——會毒害他。帶著恐懼與激憤交加的心情，他離開羅馬回到佛羅倫斯，並寫了一封魯莽粗率的信告訴教皇，若需要他時就自己來找好了。

圖196
梵諦岡的西斯汀
教堂內部

　　這事件最引人注目之處，是教皇並沒有發火，卻去尋求正式的妥協辦法，要求佛羅倫斯的領導者去說服這個青年雕刻家回來。這藝術家的一舉一動，似乎都跟這城邦的精密事務息息相關，佛羅倫斯人甚至害怕如果繼續庇護他的話，教皇會做出對他們不利的事來。最後，領導者終於說服了米開蘭基羅回去為教皇服務。又在給教皇的推薦信中，說他的藝術是全義大利甚至全世界都可能無與匹敵的，如果能以慈愛之心待他，「他便能創造出使全世界都驚異的作品來」。人類的外交辭令也就只說過這麼一次真理。米開蘭基羅回到羅馬，教皇便給他另一件工作。從前的教皇西斯特斯四世（Sixtus IV）在梵蒂岡蓋了一間小教堂，名為西斯汀教堂（Sistine Chapel, 圖196）。幾個最著名的前代畫家，包提柴利、格蘭達佑等人，都曾負責過裝飾這間禮拜堂的牆壁。但它的圓屋頂依然是空白的，教皇就建議米開蘭基羅前去繪飾。米開蘭基羅卻極力逃避這項工作，說他並不真正是個畫家，而是個雕刻家。他認為這椿不討好的任務，一定是敵人的詭計要來欺騙他的。但在教皇堅持之下，他終於著手在壁龕上擬定十二使徒的草圖，並從佛羅倫斯雇來了助手。可是忽然間，他把自己關在小教堂裡，不准任何人接近，開始獨自執行那的確是從一露面便不斷「驚異全世界人」的計畫。

　　普通人很難想像，一個人怎麼可能達到米開蘭基羅在教皇禮拜堂的鷹架上孤獨工作四年所得到的成就（圖198）。光是彩繪這一大片天花板上的壁畫，各情景細部的準備與草圖，以及轉印至牆上等工作所需的體力，就夠驚人的了。他必須躺下來，引頸而畫；結果他變得很習慣於這個狹促的姿勢，在那段期間甚至接到信也會很自然的舉到頭頂上，向後曲身來讀它。然而，他獨自畫滿這龐大空間所用的努力，一跟才智上與技藝上的成就比起來，就微不足道了。這些豐富的新發明，處理細節時毫無失誤的技巧，以及最重要的，米開蘭基羅顯示給後人的壯麗畫面，這些都使人類對天才的能力有了全新的概念。

　　我們常會看到這巨作部分細節的圖片，可是總覺得不過癮。當你踏入那教堂時所得的整體印象，與你看過一切照片的總和還是不同的。那小教堂很像一間有淺淺圓頂的高大會堂。在高高的牆上，有一排描寫摩西與耶穌故事的畫，用的是米開蘭基羅的前驅者之傳統風格。但舉頭向上望時，卻能看到一個不同的世界，那是個超乎人類層次的世界。米開蘭基羅於架在高窗之間的穹窿裡，安排了預告猶太人救世主將降臨的諸先知巨像，其間則穿插著預告基督要來到異教國度的女預言家形象。他把這些人畫成強大的男男女女，坐著沉思、閱讀、書寫、辯論，或好像正在傾聽內心聲音的模樣。在這些尺寸超過真人大小的人物行列中，天花板中央，則是創世紀和諾亞方舟的故事。可是這樁大規模的工程似乎猶未滿足他創造全新形象的渴望，他又在分隔這些畫的框邊上，布滿了擁擠的群像，有的像雕像，有的像超自然美的青年，手握著花綵與徽章，代表了更多的故事。而這一切只是中心飾畫而已，在其上其下，還有更多的一系列變化多端的男女，也就是列舉於聖經裡的基督祖先。

　　當我們看這些繁複人物的照片時，不禁要懷疑，整個天花板是否會顯得擁擠且不平衡；而最令人稱奇的是，走入西斯汀教堂的人，卻發現若純粹把它當作一件壯麗的裝飾品來觀賞的話，這片天花板顯得多麼的簡潔和諧，多麼清晰的構圖。自1980-90年間移除了多層的蠟燭油煙和塵埃後，顯現出來的色彩是強烈且鮮明的。在窗子又少又狹窄的禮拜堂裡，若要讓人看得見其圓頂，不得不如此

圖197
米開蘭基羅：
西斯汀教堂圓頂
的局部

圖198（摺頁）
米開蘭基羅：
西斯汀教堂圓頂
1508-12年
壁畫，13.7×39公
尺。
Vatican

（現今的人都是在強烈燈光照射著圓頂的情況下欣賞這些畫作，自然鮮少考慮到這一點）。

　　我們來看看其中躍過天花板的一小片段（圖197）。這可以代表米開蘭基羅的創世紀場景中人物分配於兩側的方式。一邊是先知但以理抱著一冊大書，用膝蓋托著，一個小男孩用力幫忙抵住。他轉向一側在作讀書筆記。他旁邊是庫米城著名的女預言家在看書。與其相對的一邊，有個著東方服飾的老婦，是波斯女預言家，把書捧到眼前，同樣熱中於經文的研究，而舊約聖經中的先知以西結正劇烈的轉身，像是在與誰爭議。他們所坐的大理石座位上，飾有嬉戲孩童的雕像。在這上頭是兩人一組的裸體人像，欣然地準備把大徽章繫到天花板上。在三角拱腹上，他把基督的祖先如聖經上所述的呈現出來，還有許多形狀扭曲的人體凌駕其上。

　　這些奇異的人物，顯示了米開蘭基羅從各個角度各種姿態去素描人體的純熟技術。他們儼然是肌肉健美的青年運動家，做出任何方向可能有的纏扭轉折動作，而每人的體態依然優美。這類人物不下二十個，表現得一個比一個巧妙；無疑地，從卡拉拉的大理石堆中孕育出來的許多鮮活意念，於他繪飾羅馬梵蒂岡教皇小禮拜堂圓頂的當兒，都群聚在他心頭。我們能夠感覺他是如何欣賞自己的驚人技藝；而受阻礙不能繼續用他偏愛的材料創作時興起的失望與憤怒，又是如何更加激勵他去把過人的才氣誇示給敵人，真正的或設想的敵人看——你們要強迫我畫畫，我就畫給你們瞧！

　　我們知道米開蘭基羅如何縝密地探究每一細節，如何仔細地準備每一人物。他速寫簿中的一頁，顯露了他對畫中女預言家的模特兒形態所作的研究（圖199）。我們看見了從希臘大師以後，便無人觀察過與刻畫過的肌肉結構與動作。如果他在這些著名的裸體人物裡，證明自己是個未被凌駕的藝術巨匠的話，那麼他在構圖中央描繪創世紀的畫裡所證明的，就更遠超於此了。上帝在那兒以強有力的姿態，振喚起一切植物、天體、動物與人類。要說上帝的形象——它已經一代又一代地活在藝術家，以及未曾聽過米開蘭基羅大名的謙樸子民心中——是經由米開蘭基羅這些顯示

圖199
米開蘭基羅：
為西斯汀教堂圓頂所作之女預言家速寫
約1510年
暗黃色紙、紅粉筆，
28.9×21.4公分。
Metropolitan Museum
of Art, New York

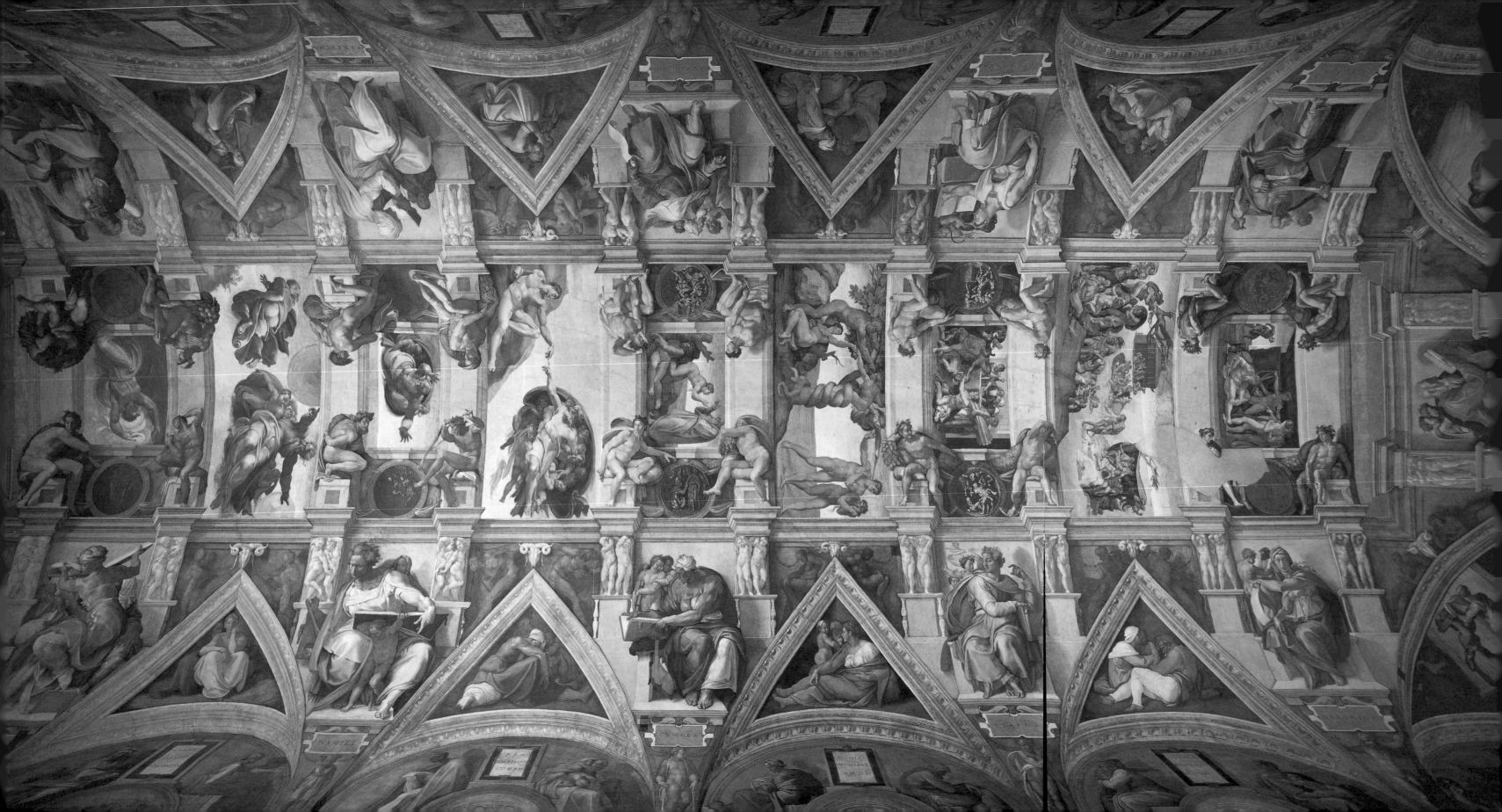

創世過程的偉大畫面直接間接的影響，而潤飾成形的，並不算是誇張的話。其中最有名最動人的一幕，可能就是「上帝創造亞當」（圖200）。米開蘭基羅之前的藝術家們，已經畫過亞當躺在地上，上帝的手輕輕一觸便喚起他的生命的景象；但是從來沒有一位如此簡潔有力地表現出造物的奧秘與雄偉。畫中有令人屏息的專凝力。躺在地上的亞當，散發著很適合第一人的活力與美麗；從另一邊進入畫面的上帝，由祂的天使護持著，裹在一件被風吹鼓得像一張帆的寬大斗篷裡，暗示他飛穿太虛時的速度與悠然自在。當祂伸出手來，猶未觸及亞當的手指那一剎那，我們幾乎看見第一個人類正從沉睡中醒來，凝視著造物主的慈祥臉容。米開蘭基羅如何設法使這神聖的一觸正好成為畫面焦點，如何利用天父創造萬物時舒徐有力的姿態來使我們明白什麼是全能遍在，這真是藝術上的一個卓絕奇蹟。

西元1512年，當他迫不及待地回到他的大理石堆中去進行朱利阿斯二世的陵墓工作之時，幾乎還沒有完成西斯汀的大作。那時，他打算用一群俘虜雕像來裝飾陵墓，就像他在羅馬遺跡上所看到的一樣；而他還可能計畫過要賦予這些人像象徵的意義，「垂死的奴隸」（圖201）便是其中之一。

米開蘭基羅的想像力，雖然在西斯汀教堂有過淋漓盡致的發

圖200
米開蘭基羅：
上帝創造亞當
圖198的細部

圖201
米開蘭基羅：
垂死的奴隸
約1513年
大理石，高229公分
Louvre, Paris

揮，但卻猶未枯竭；當他回到鍾愛的材料上時，這股力量愈發蓬勃了。在「上帝創造亞當」裡，他描寫生命進入健壯美麗的青年形體那一刻；如今在「垂死的奴隸」裡，他選擇了生命正要凋萎，形體正要向死亡的自然律屈服的一刻。這個筋疲力盡與認從命運的姿態裡，這個終於從生命的奮鬥中得到鬆釋解放的最終時辰裡，包涵了多少不可言喻之美。站在羅浮宮此雕像之前，我們很難以把它想成一尊冰冷而無生氣的石頭雕像。它好像就在我們眼前走動，又好像正在停息中，這可能也就是米開蘭基羅所希冀的效果。這是一直被人佩服的米開蘭基羅奧秘之一，不管他如何讓其人物在猛烈的動作中扭曲轉動，那輪廓往往依然穩固、簡潔而靜息。因爲一開頭，他便把人物構想成蓄藏在大理石塊裡的人，他這個雕刻家的工作只要把敷蓋其上的石頭移開就好了。因此石塊的簡單形狀經常反映在雕像的輪廓上，所以任它有多大的動作，照樣聚集在一個清澄的結構裡。

　　如果米開蘭基羅被召喚到羅馬時，已經相當馳名，那麼當他完成這些作品時的名聲，則是以前的藝術家從未享有的。但是這個盛名對他卻漸漸變成一個詛咒之類的東西，他永遠不得實現他年輕時的夢想：朱利阿斯二世的陵墓。朱利阿斯二世逝世了，繼起的教皇一個比一個更要這位當代最著名藝術家的服務，更渴望把自己的名字和米開蘭基羅的連在一起。當君王與教皇競出高價爭取這位年邁大師之際，他卻好似愈發隱退到自我裡，愈發嚴守一己的準則。他寫的詩流露出他因疑慮自己的藝術是否是罪惡的而備受苦惱，而他的信函明示了他愈受世人尊重，就愈難以相處。大家不僅敬羨他的才華，更畏懼他的脾氣，他不論尊卑，一概吝於給予饒恕或慰安。無疑地，他明顯地意識到自己的社會地位，跟他記憶中的青年時代已

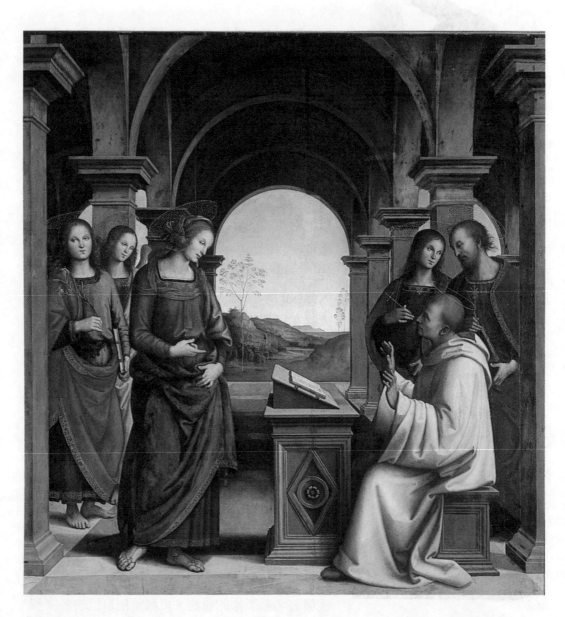

有天壤之別。他在七十七歲那年，還嚴斥過一個同胞，因為這個
人在一封信裡稱他為「雕刻家米開蘭基羅」；大師如此寫道：「告
訴他不要在信中用雕刻家米開蘭基羅的稱呼，因為我只以
Michelangelo Buonarroti知名於世……我從來就不是一個那種開設
工作場的畫家或雕刻家……雖然我服侍過教皇；但那是在不得已
的情況下做的。」

圖202
培魯季諾：
聖母出現在聖伯
納面前
約1490-4年
祭壇飾畫，畫板、油
彩，173×170公分
Alte Pinakothek,
Munich

　　他之忠於自己高傲獨立的感覺，在一件事實上表現得最清楚：他拒收耗費他整個晚年時光的最後傑作——為一度是敵人的布拉曼帖完成聖彼得教堂冠上圓頂的工作——的報酬。年邁的大師把這件基督教王國首要教堂的任務，視為榮耀上帝的工作，不許世俗利益來玷汙它。它升自羅馬城上空，由一圈成對的柱子支撐著，以其明潔堂皇的外觀高聳在雲天，成為代表當代人稱為「神授」的獨特藝術家精神的最佳紀念物。

　　當米開蘭基羅與達文西在佛羅倫斯競比才藝的西元1504年，一位年輕畫家從義大利中部安布利亞省(Umbria)的小城烏畢諾抵達此地。他就是拉斐爾(Raffaello Santi or Raphael, 1483-1520)，曾是「安布利亞學派」領袖培魯季諾(Pietro Perugino, 1446-1523)工作場裡一位有前途的學徒。他的老師一如米開蘭基羅與達文西的先導格蘭達佑與維洛齊歐一樣，是極為成功的，需要一群技巧熟練的徒弟幫助他們完成工作的那一代藝術家。培魯季諾即以其甜美虔敬格調的祭壇飾畫，而受到一般人尊重。義大利文藝復興早期藝術家所熱切爭論的問題，對他已經不再有多大的困難了。他最成功的某些作品，顯示他多少知道如何塑造深度感，而不致破壞設計的平衡，以及他學會利用達文西的"Sfumato"，以避免人物外貌的生澀感。他描寫聖伯納(St. Bernard)從書上抬起頭來凝望出現在他面前的聖母之祭壇飾畫(圖202)，人物的配置再簡單不過了，然而在這幾近對稱的布局上，卻無僵硬或勉強之處。人物散置成一個和諧的畫面，每一位的舉動都安詳優閒。培魯季諾確實付了代價來換取這股調和之美——他犧牲了十五世紀末期義大利大師熱情奮力追求的史實刻畫自然。他筆下的天使們，或多或少都依循同一典型；這是他創造出來，並一再變化應用到其畫中的美人典型。看多了他的作品，就會厭倦他的同一個式樣；所以他的畫並不是供人並排在畫廊上來看的。但他有些傑作，個別觀之，會給人一個比現世更為靜謐和穆之境界的印象。

　　拉斐爾成長於這種環境裡，很快就學會並精鍊其師的風格。當他來到佛羅倫斯，所面對的是一個刺激的挑戰。達文西與米開蘭基羅，各比他年長三十一歲與八歲，為藝術訂立了無人夢想到

的新標準。別的年輕藝術家或許會因這兩位巨匠的名譽而自覺氣餒，拉斐爾則不然，他決心要學。他知道自己有某方面的短處，他既無達文西的廣博學識，又缺乏米開蘭基羅的強大能力。然而，這兩位天才對一般人來說是不可親近、變幻無常、捉摸不定的；拉斐爾卻有和藹可愛的性情，使得有影響力的主顧們容易接近他。更重要的，他能工作，他要工作到趕上年長的大師之日爲止。

拉斐爾最偉大的繪畫，看來渾然天成，大家通常都不會把它們和冷酷艱巨的工作聯想在一起。對許多人而言，他只不過是位繪製溫柔甜蜜聖母像——如此知名，以至於難再當作圖畫來欣賞——的畫家。後世的人採納他所創造的聖母意象，一如他們接受米開蘭基羅心中的天父形象。在百姓樸素的房間裡看到這些畫的便宜複製品時，我們很容易會下個論斷——如此普受歡迎的作品，一定是太「淺顯」一點了吧。實際上，他畫中顯著的單純簡樸性，乃是綜合深刻思慮，仔細構圖，與無限藝術智慧的結晶而成的（頁34-35，圖17-18）。像拉斐爾的這麼一幅「格蘭杜卡的聖母」（Madonna del Granduca，圖203）之類的畫，亦如菲狄亞斯與普拉克西泰利等古希臘雕刻家的作品，爲無以數計的後人立下完美的典範，若就這層意義而言，它的確是「古典的」作品。它不需要任何闡釋，在這方面說來，它也的確是「淺顯的」。但是，若我們拿它跟這以前同一題材的無數作品比較的話，便可感覺到他們全都在探索這個拉斐爾所獲致的單純簡樸性。拉斐爾的寧靜美要歸功於培魯季諾的典型；但是老師畫中空虛的勻整性，與學生畫中洋溢生命力的特質，兩者的差異又是何其大！聖母的臉頰如何被潤飾隱入陰影處，裹在自然飄動的斗篷間的身體之質量感，她抱持聖嬰的穩定溫柔姿態——這一切都有助於完美均衡效果的形成，我們會覺得，只要稍加改變，就會擾亂了整體的和諧感，其構圖沒有絲毫緊張或牽強的痕跡。它看起來不可能以別的模樣出現，它似乎打從天地一開始，便如此存在著。

拉斐爾在佛羅倫斯待了幾年之後，約於西元1505年米開蘭基羅剛著手繪飾西斯汀教堂圓頂時，抵達羅馬。朱利阿斯二世馬上爲這位又年輕又可親的藝術家找到了工作，要求他裝飾梵蒂岡好

圖203
拉斐爾：
格蘭杜卡的聖母像
約1505年
畫板、油彩，84×55公分。
Palazzo Pitti, Florence

幾個房間的牆壁與天花板；拉斐爾在那裡頭繪了一系列壁畫，證明了他完美素描與平衡構圖的技巧。要欣賞這些作品的全體美，就必須花些時間在那房子裡，去感覺動作與動作相呼應、形式與形式相呼應的整個畫面所流露出來的和諧性與多樣性。若脫離那環境，又縮小了尺寸，就顯得脆弱多了，因為當我們親自面對壁畫時，這些以實物大小出現的個別人物，是融入群像一體的。相對的，若由他們原來的地位裡摘出一小部分來，便會失去其主要功能——他們是形成整個畫面優雅韻律的一部分。

　　西元1514年左右，他在富裕銀行奇基（Agostino Chigi）的花奈西那別墅（Farnesina），繪了一幅較小的壁畫（圖204）。它的題材是從佛羅倫斯詩人波利札諾（Angelo Poiziano, 1454-1494）——他的詩也給予包提柴利繪製「維納斯的誕生」之靈感——一首詩的一節裡選取的。這幾行詩描寫笨拙的巨人波里費穆斯（Polyphemus）為美麗的海神格列西亞（Galatea）唱了一首情歌，她又是如何乘在由兩隻海豚所曳拉的戰車凌越波浪，嘲笑他那粗魯的歌，一群其他河海林野諸神在她周圍嬉戲互毆。拉斐爾的壁畫呈現格列西亞及其歡樂的同伴，巨人則出現在別處。我們凝視這幅欣喜可愛圖的時間再長，也仍然可在豐富錯綜的構圖裡，一再發現新出的美。每一個人物似乎都跟另外一個相呼應，每一個動作都應答一個相對的動作。我們已在波雷奧洛的畫裡（頁263，圖171）看過這種手法，但跟拉斐爾的比較起來，它顯得多麼生硬乏味！把愛神弓箭瞄向格列西亞的幾個小男孩，不僅左右邊兩個的動作是相互回響的，即在戰鬥旁游泳的，也與在上端翱翔的起共鳴。似乎繞著格列西亞旋轉的河海諸神，也有同樣的情形，左右邊緣上的兩位各吹著貝殼，一前一後的兩組人彼此調情嬉謔。然而最妙的是，所有這些歧異的動作，都被反映並捕捉到格列西亞身上。她的戰車從畫面向右駛去，罩紗向後飄揚；當她聽到古怪的情歌時，便轉過身來微笑。畫中的每一根線條，由愛神的箭到她手握的韁繩，全都收斂到畫面正中央格列西亞的美麗臉龐上（圖205）。拉斐爾藉著這種方式，使連續動態貫穿畫面，同時又不致騷亂或不平衡。這種處理人物的高超技藝，及構圖上的完美才能，就是眾多藝術

圖204
拉斐爾：
海神格列西亞
約1512-14
壁畫，295×225公分
羅馬一別墅

家敬佩拉斐爾的原因。米開蘭基羅在人體的刻畫上，達到最高的
成就；拉斐爾的才藝，則在安排自由運動的人物之完美和諧上，
臻至顛峰狀態。

拉斐爾作品中另有一項備受當代及後代人敬佩的特質——人
物之清純美。當他完成「格列西亞」之後，一個諂媚的人問他，
究竟是在那裡找到這麼美的模特兒。他回答說他並不是臨摹哪麼
特定模特兒，而只是追隨他內心所形成的「某種觀念」。在某一
範圍內，拉斐爾像他的老師培魯季諾一樣，放棄了許多十五世紀
末期義大利藝術家全力以赴的忠實刻畫自然。他精心啓用了想像
中端正美的典型。讓我們回觀普拉克西泰利（頁102，圖62）的時
代，以回憶我們所謂的「理想」之美，如何慢慢的由概要化而茁
長成接近自然的形式。而今這程序卻正好倒過來了，藝術家企圖
依他們在古典雕像身上看到的理想的美來改造自然——他們把模
特兒「理想化」了。這種趨勢自有其危險性，因爲如果藝術家刻
意「改善」自然的話，他的作品很容易會顯得墨守成規或清淡無
趣。但我們若是再度觀察拉斐爾的畫，便會發現，他總是能夠把
它理想化而又不失生命力與真實性。格列西亞的可愛美麗裡，沒
有一絲概型化或仔細計算過的味道。她是愛與美的燦亮世界——
十六世紀義大利人夢寐以求的古雅世界裡的一員。

拉斐爾之名，因其成就而永垂青史。然而只將他的名字和古
典世界的聖母和理想化人物連在一起的人，看到他爲大主顧——
梅迪奇家族出身的傑出教皇李奧十世（Leo X）所繪的，伴有兩個紅
衣主教的肖像畫（圖206）時，或許會感到驚訝。近視的教皇有微微
膨鼓的頭部，正在檢視善本經文手稿。天鵝絨與緞子的色調豐富
多變化，強調了華麗與威信的氣氛，但不難想像這些人物並非處
於輕鬆愉快的情狀裡；那時正是有麻煩的時日，路德正在攻擊教
皇爲建新的聖彼得教堂而籌款。剛好李奧十世於布拉曼帖死後
（1514年），又託拉斐爾負責教堂的建造事宜，因此這位畫家也就
成爲一位建築師，著手設計教堂、別墅、宮室，並研究古羅馬遺
址。可是他與不凡的對手米開蘭基羅不同，他善與人相處，他開
設的工作場生意興隆。由於他善於交際的個性，教廷的學者與貴

圖205
圖204的細部

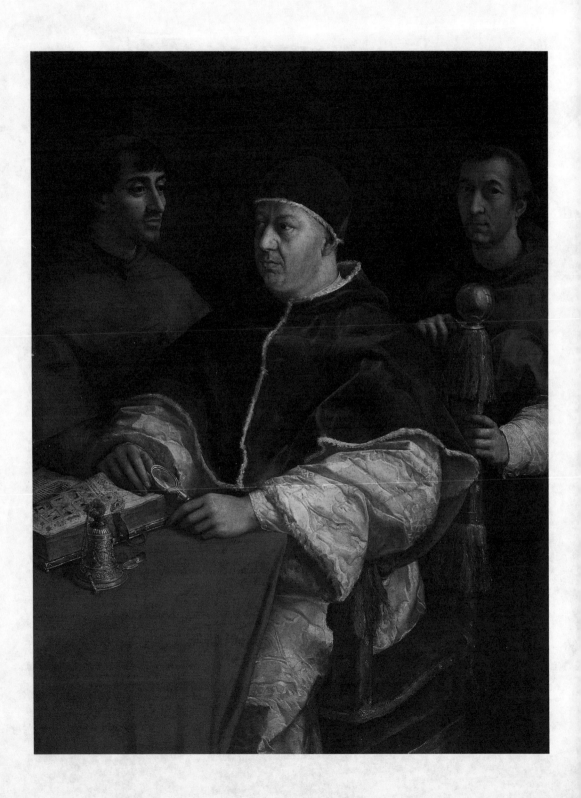

圖206
拉斐爾：
教皇李奧十世及
兩位紅衣主教
1518
畫板、油彩，154×
119公分。
Uffizi, Florence

人都喜歡跟他做朋友。他於三十七歲生日逝世時——幾乎跟音樂神童莫札特一樣年輕，甚至有要立他爲紅衣主教的論調。在他短暫的一生中，充滿了令人驚異的多樣性藝術成就。與他同代的名學者，紅衣主教班波（Pietro Bembo, 1470-1547）爲他寫的墓誌銘是：

這是拉斐爾之墓，當他活著的時候，自然女神怕會被他征服，他死的時候，她也跟著死去。

拉斐爾工作場成
員正在爲梵諦岡
的涼廊塗膠泥、
彩繪和裝飾
約1518年
粉飾灰泥浮雕
Loggie, Vatican

16

光線與色彩
威尼斯與義大利北部，十六世紀早期

　　讓我們轉向義大利藝術的另一個大中心，重要性僅次於佛羅倫斯的繁榮商業城威尼斯。與東方有密切貿易關係的威尼斯，在接受文藝復興風格以及應用古典形式的布倫內利齊建築觀念上，比其他義大利城市要慢一點。但是一旦它接受了，便釀成一種含有新喜悅、新光彩、新溫情的風格，這風格可能比現代的任何一棟建築物都更令人感受到希臘化時期大商業城──亞歷山卓與安提阿城的華美恢宏氣度。西元1536年的桑瑪訶圖書館（Library of San Marco，圖207），是城內最富於此種格調的建築之一。它的建築師桑索維諾(Jacopo Sansovino, 1486-1570)是個佛羅倫斯人，但他讓自己的風格與式樣全然配合威尼斯的特色──它璀璨的光彩，被湖水反射出炫人眼目的壯麗光輝。分析這樣一棟又歡鬧又簡單的房子，似乎有點賣弄的意味，但對它的仔細觀察，或許可以幫助我們看出，這些大師是如何熟練地將少數幾個簡單質素交織到新格式裡去。桑瑪訶圖書館有強韌多利亞柱式的下層樓座，是極正統的古典式樣；桑索維諾又嚴遵著圓形大競技場（頁118，圖73）所例示的建築法則，當他處理愛奧尼亞柱式的上層樓座時，也是依照同一傳統：其上有所謂的「閣樓」(attic)，閣樓上冠以一排迴欄，迴欄頂端則有一系列雕像作裝飾。但他不令兩柱間的拱形開口直接停在支柱上，卻用另一組小型愛奧尼亞式柱子來支撐它們，因而造成一種豐富的連鎖柱式效果。他藉欄杆、花飾與雕像，賦予建築物一種細紋花格面貌，就像從前威尼斯的哥德風建築外觀（頁209，圖138）一樣。

　　這棟建築顯示了盛行於高度文藝復興時代的威尼斯藝術風味的特徵。湖泊的氛圍，好像會使物體的尖銳輪廓朦朧不清，會

圖207
索維諾設計：
威尼斯之桑瑪訶
圖書館
1536年
高度文藝復興式的
建築

圖208
貝利尼：
聖母與聖人
1505年
祭壇飾畫
畫板、油彩，轉移至
畫布上，402×273
公分。
church of S. Zaccaria,
Venice

把色彩融入燦亮的光線裡，也使得威尼斯的畫家以更慎重、更敏
銳的方法去運用色彩；而它與君士坦丁堡及其嵌鑲壁畫藝匠的連
帶關係，或許也影響了他們用色的態度。要想用口頭或者筆墨來
形容顏色是很困難的，而尺寸大幅縮小的插畫也不足以讓我們見
識彩色傑作的真貌。然而重點是——中世紀的畫家對物體的「真
正」色彩不像他們對真正形狀那麼關心。在纖細畫、琺瑯產品與
板上畫裡，他們喜歡塗敷所能取得的最純粹、最珍貴的顏料——
偏愛閃耀的金黃與純正深藍的配色法。佛羅倫斯的偉大革新者，
對色彩也不像對素描那麼有興趣。當然這並不是說他們的畫沒有
美妙的色彩——事實正好相反——但卻罕有人把色彩當作一個使
不同的人物與形式密接成統一格局的主要方法。他們寧可在畫筆
浸染顏料以前，靠透視與構圖等方法來達到這效果。威尼斯畫家
好像並不把色彩當成一幅畫完成之後的額外裝飾。當一個人走入
威尼斯一間小教堂（San Zaccaria），站在該城大畫家貝利尼
（Giovonni Bellini, 1431?-1516）繪於西元1505年的祭壇畫（圖208）
之前時，馬上會覺察到他的用色有很大的不同。這幅畫並不特別
鮮明或閃亮，而是那色彩的豐美柔潤，在開始看它所描繪的內容
以前，就已先打動了人心。連它的照片也將瀰漫在聖母與聖嬰寶
座所在的壁龕上的溫暖與光彩奪目的氣氛傳達出來。聖嬰舉起小
手來祝福祭壇前的信徒，壇腳邊有位天使輕柔地拉奏小提琴，聖
人們靜立寶座兩側：聖彼得拿著鑰匙與書，聖凱塞琳（St Catherine）

知道怎樣把生命注入這個簡單對稱的構圖上，才不會破壞它的秩序。他同時也知道怎樣才能把傳統的聖母和聖人像化成逼真活潑的人，而又不剝奪其神聖高貴的性格。他甚至並未犧牲真實生命的變化性與獨立性，這些東西都是培魯季諾所喪失的（頁314，圖202）。聖凱塞琳的夢樣微笑與聖耶洛米的聚精會神閱讀，確有十足的自我氣質；雖然他們跟培魯季諾的人物一樣，好似屬於另一個更靜穆更美好的世界，一個滲浸在溫馨與超自然光輝的世界。

貝利尼與維洛齊歐、格蘭達佑和培魯季諾等人同屬一代——其學生與慕從者成爲高度文藝復興時代著名大師的那一代。他也是一所極忙碌工作場的主人，從這圈子出現了威尼斯十六世紀早期的馳名畫家——喬久內與提善。倘若義大利中心地帶的古典風格畫家，已經利用完美的設計和平衡的配置手法，而創造出整個畫面的新和諧來；那麼威尼斯畫家自然也應該追隨貝利尼——他已愉悅地啓用色彩與光線去統一畫面。喬久內（Giorgione, 1478?-1510）就是在這個領域內，臻至最富革命性的成果的。我們對這位藝術家的生平所知極爲有限；可以確定出自他手筆的畫也不會超過五幅。但這已足夠爲他帶來幾乎像新運動（new movement）前驅大師一般偉大的名望了。奇怪的是，連這幾幅畫也帶著謎樣的性質。我們無法確知他最出色的一幅「暴風雨」（The Tempest, 圖209）所表現的是什麼；也許是取自古典著作中的一幕，也許是古典作品的摹寫。因爲那時代的威尼斯藝術家，已經領悟到古希臘詩人及其詩作的魅力。他們喜歡用圖畫來表示牧歌式情感的悠舒故事，喜歡刻畫維納斯與河海林野女神之美。將來也許有一天，他所描繪的這個插曲會被認出來——可能是個關於某位未來英雄的母親被逐出城，帶著兒子流浪到野外，然後被一個友善的年輕牧羊人發現的故事。喬久內想要呈現的似乎就是這一幕。但是使得這幅畫成爲藝術上一個最奇妙作品的，並不是它的內容。這幅規模不大的圖，流露了其革新成就的徵兆。雖然人物未經特別仔細地描畫，構圖有些拙樸，但是單靠著滲透畫面的光線與空氣，畫中便有明顯的融洽一致效果。那個前面有人物移動的風景，由於雷雨閃光的照耀，首次令人覺得不光是個背景而

圖209
喬久內：
暴風雨
約1508年
畫布、油彩，82×73公分。
Academia, Venice

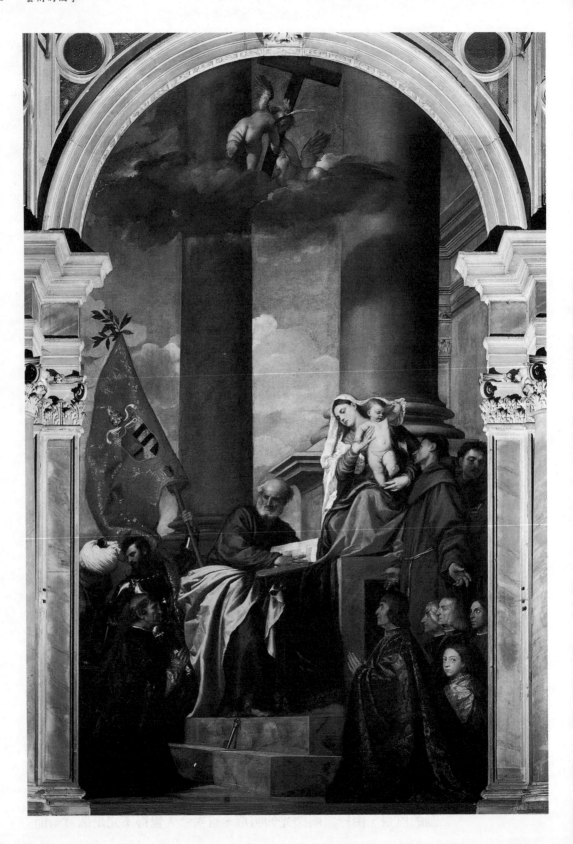

已，它兀自存在那兒，成爲畫的真正題材。舉目由人物望向充滿這小畫面主要部分的風景，然後再由風景望向人物，我們會發覺，喬久內並不像其前輩與同代人一樣先把人物描出來再個別安排在畫面上；而卻真正把自然、土地、樹木、光線、空氣、雲彩、人和城市及橋樑考慮成一體。這個觀念在某方面說來，幾乎一如透視法之發明般地，往新國度的方向跨出了一大步。從今以後，繪畫不只是素描加上色彩，它還是一種自有神秘法則與策略的藝術。

　　喬久內死得過於年輕，以致無法拾聚這項偉大發現的所有果實，而威尼斯畫家中最出名的一位——提善（Titian, c. 1485?-1576）卻做到了。提善生於阿爾卑斯山南麓的卡多爾（Cadore），謠傳他九十九歲時死於瘟疫。在他長久的生命中，得到了幾可與米開蘭基羅相匹配的聲響。早期傳記作家崇敬地告訴我們，連大皇帝查理五世都替他拾過掉落的畫筆，以示禮遇。我們或許會認爲這沒什麼了不起，可是一旦想到彼時宮廷的嚴格規則，便能體會到這位至高無上的世俗權力之化身，在天才的尊嚴前，也不禁要象徵性的屈就了。不管這則軼聞是真是假，但在後代人眼中，已成爲藝術的一大凱旋。又因爲提善並不是像達文西這樣淵博的學者，也沒有米開蘭基羅的突出個性或拉斐爾多才多藝與迷人的性情，所以就更顯得是全面的勝利。他主要是個畫家，一個處理與掌握色彩的技藝跟米開蘭基羅一樣高超的畫家。這番傑出技巧，使得他能夠忽視一切歷史悠久的構圖規則，而仰賴色彩去重組被他故意解散的一致性。要明瞭他的藝術對同代人產生的效應，只消去觀察他於西元1519至1528年間，爲威尼斯一教堂（Sta Maria dei Frari）所繪的祭壇畫（圖210）就可以了。從來沒有人把聖母移出畫面中央，而把兩位側輔聖人——帶著聖痕（十字形的傷痕）的聖法蘭西斯，和把鑰匙（尊嚴的標記）放在聖母寶座名階上的聖彼得——的位置也弄得不對稱，卻成了這一幕的活躍參與者。提善復興了威爾登雙折畫裡的捐贈者肖像傳統（頁216-217，圖143），但卻是以全然新奇的方式進行的。這幅畫的用意，在感念威尼斯貴族培撒洛（Jacopo Pesaro）打敗土耳其人的一次戰役。

圖211
圖210的細部

圖212
提善：
英國青年肖像
約1540-5年
畫布、油彩，111×
93公分。
Palazzo Pitti,
Florence

培撒洛跪在聖母前面，舉著軍旗的武士身後拖著一個土耳其囚
犯。聖彼得和聖母仁慈地看看他，另一邊的聖法蘭西斯正把聖嬰
的注意力引向跪在角落的培撒洛家屬身上（圖211）。這一幕好似
發生在一個露天的中庭裡，兩根巨柱聳入雲天，雲端上有兩個天
使嬉戲地抬著十字架。提善的同代人一定非常驚訝，他竟膽敢打
破前人既定的構圖規則；他們本來期望看到一幅偏斜不平衡的
畫，但事實卻完全相反。提善這個意料之外的構圖，剛好造就了
欣喜活潑的畫面，而且不致破壞整體的和諧性。主要的理由是提
善努力藉著光線、空氣與色彩等手法而統一了畫面。他使旗幟與
聖母像互相均衡的念頭，可能會震驚前輩；然而這個旗幟豐富溫
暖的色彩，形成畫中最出色最精彩的一部分，使他的冒險得到了
徹底的成功。

　　提善在當代的至高聲名，來自他的肖像畫，讓我們看看他繪
於西元1540年左右的英國青年肖像（圖212），便可明白個中的吸
引力。若要分析它的組成成分，或許會徒勞無功；跟以前的肖像

圖213
圖212的細部

圖214
提善：
教皇保羅三世與
發內賽兄弟
1546年
畫布、油彩，200×
173公分。
Museo di
Capodimonte, Naples

畫比較之下，它是如此簡單自然，不見一絲達文西用於「蒙娜麗
莎」中的精緻潤飾，可是這位不知名的青年似乎跟麗莎一樣神秘
地有著生命。他以熱情專注的神情凝視我們，幾乎令人不敢相信，
那雙夢似的眼睛只是塗在粗糙畫布上的一抹有色泥土（圖213）。

怪不得世間的權貴之士，都爲了獲取被這大師畫肖像的榮譽
而彼此競爭。這倒不是因爲提善擅於繪製特別討好人的肖像，而
是他使主顧相信，透過他的藝術他們就可以永遠活著。當我們站
在他繪於那不勒斯（Naples）的教皇保羅三世（Paul III）肖像畫（圖
214）之前，的確會有這種感覺。它描述年邁的教皇轉向正要對他
示敬的年輕親戚亞歷山大·發內賽（Alexandro Farnese），而亞歷
山大的兄弟奧大維歐（Ottavio）則平靜地注視著觀者。提善顯然知
道也欽佩拉斐爾繪於二十八年前的教皇李奧十世及其紅衣主教肖
像（頁322，圖206），同時他決心在生動刻畫性格方面超越它。這
些人物的對立如此戲劇化，如此具有說服力，使人不得不去猜測
他們的思想與情緒。紅衣主教正在做何計謀嗎？教皇看穿了他們
的策略嗎？這可能是無聊的問題，但是當時的人或許就愛管這檔閒

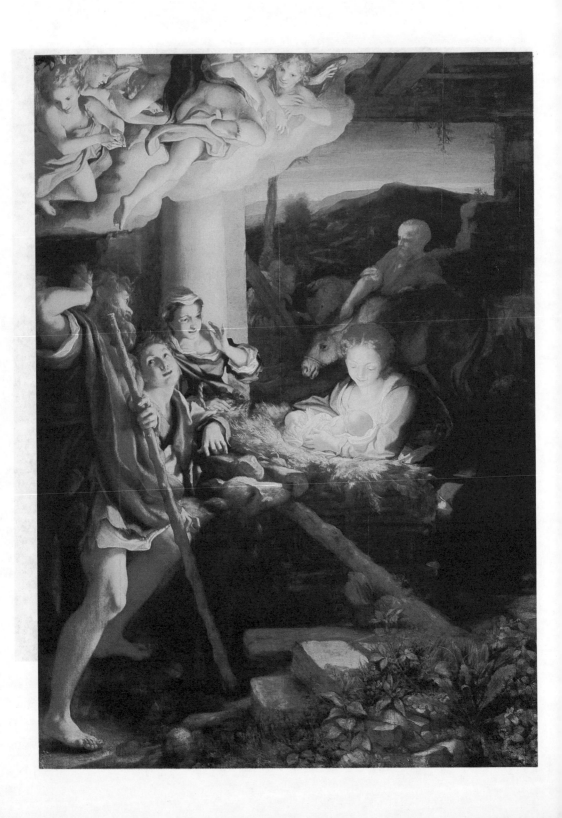

事。當大師奉召離開羅馬到日耳曼去為查理五世畫肖像時，這幅畫只好未完成便擱下來了。

並非只有威尼斯等大城的藝術家，才率先去發掘新潛能與新方法。被後代人尊為整個時代最「進步」、最勇敢的革新者，這時正在義大利北部的小鎮帕爾瑪（Parma）過著寂寞的生活，他的名字叫訶瑞喬（Correggio, 1489?-1534）。當訶瑞喬製作較重要的作品時，達文西與拉斐爾已經去世，而提善正享有盛名；但我們不知道他對當代藝術懂得多少；他可能有機會在北義附近各城，研究一些達文西學生的作品，並學得光線與陰影的處理法。在這個領域裡，他創造出對後來畫派有很大影響的全新效果。

約繪於西元1530年的祭壇畫「聖誕夜」（The Holy Night, 圖215），是他最有名的畫之一。高高的牧羊人正幻見敞開的天國裡有天使合唱「榮耀天上的父」；我們可以看見他們歡樂地在雲端旋轉，又俯望帶著長手杖的牧羊人急忙衝過來的情景。在黑暗廢舊的馬廄裡，他看到了奇蹟——新生聖嬰的光芒散發到各處，照亮了快樂母親的美麗臉龐。牧羊人頓然停下來，摸索頭上的帽子，準備跪下膜拜。兩位女僕，一個被馬槽發出的光刺得目眩起來，另一個則愉快地注視著牧羊人。在外頭黝暗處的聖約瑟，正忙著與驢子周旋。

圖215
訶瑞喬：
聖誕夜
約1530年
畫板、油彩，256×188公分。
Gemäldegalerie Alte Meister, Dresden

圖216
訶瑞喬：
聖母升天，為帕爾瑪教堂圓頂所作的素描稿
約1526年
紙、紅粉筆，27.8×23.8公分。
British Museum, London

乍看之下，他的配置法顯得十分樸拙隨便；右邊並沒有呼應的群像來平衡左邊的擁擠景象，他只強調聖母與聖嬰身上的光輝來平衡整個畫面。訶瑞喬甚至比提善更能發揮此項創見：色彩與光線能夠用來平衡形式，並使我們的眼睛導向某些線條。觀者跟著牧羊人衝向聖嬰出生的現場，也看見牧羊人所見的——閃耀於

黑暗中的光芒，也就是《約翰福音》述及的這項奇蹟。

　　訶瑞喬作品中有個備受後人摹仿的特點，就是他描繪教堂天花板與圓頂的手法。他企圖給下面本堂的信仰者製造這個幻覺：天花板是敞開的，他們可以直視天堂的榮耀景象。他掌握光線效果的技巧，使他能夠在天花板上畫滿了絢爛的雲彩，天國的居民在彩雲間翱翔，垂晃著雙腿。這種景象好像不太莊嚴，當時也的確有人反對這樣的畫法；可是當你站在黑暗陰森的帕爾瑪中世紀教堂內；抬頭看它的穹窿時，卻有一種高貴深遠的印象（圖217）。不幸，這種類型的效果不能複製於圖片裡，因為原來的壁畫經過長久的損毀，效果已經很差了。不過，我們很幸運的仍有一些他在準備階段的素描。由圖216，我們可看到他最初的想法。那是讓聖母在一朵雲上升天，出神地望著等待她的天國光流。這張素描自然比壁畫上的人物容易看得清楚。壁畫上的已更變形了。同時，我們還可以看到訶瑞喬只要用粉筆寥寥幾筆這麼簡單的方式，就可以表現出這麼炫目的光線。

圖217
訶瑞喬：
聖母升天
壁畫，帕爾瑪大教堂
圓頂

威尼斯畫家組成
的交響樂團
維洛內塞所繪「卡那
的婚禮」的細部
1562-3年
畫布、油彩
Louvre, Paris

17

新學識的傳播
日耳曼與尼德蘭，十六世紀早期

　　文藝復興時期義大利大師的偉大成就與發明，在阿爾卑斯山以北諸民族心中烙下深刻的印象。每個對學識的復興有興趣的人，都漸漸慣於望向義大利這個發掘古代的智慧與寶藏的地方。我們全都明白，學識上所謂的「進步」意義並不適用於藝術；哥德風格的藝術品，可能跟文藝復興時期的作品一樣優秀。然而，當時的人們一接觸到南方的傑作時，可能忽然覺得自己的藝術既老式又笨拙起來。他們至少可以指出三項義大利大師的實質成就，第一是科學性透視法的發現；第二是解剖學的知識——可藉以完整地表現美麗的人體；第三是古代建築形式的知識——似乎成為該時代一切高貴美好之物的代表。

　　不同的藝術家與傳統如何反應這個新知識的情景一定蔚為奇觀，是維護自己的意見或屈從新觀念——因個人性格與視野廣度而異。建築師的立場，可能是最困難的，他們所熟悉的哥德系統與古代建築的再興，兩者至少在理論上是合邏輯並調和一致的，但在目標與精神上卻大不相同。因此阿爾卑斯山以北地區，在經過一段長時間以後，才採用了新的建築式樣。這通常都是訪問過義大利的君主貴族，為了趕上潮流，而堅持要建築有所變化的結果。縱然如此，建築師經常也只是在表面上採用了新風格，他們表示自己對於新觀念有所見聞，就在這兒放個柱子，那兒加片橫帶飾——換言之，在他們裝飾的主題裡加些古典形式進去。更甚者，建築的主體也常是原封不動地保留下來。在法蘭西、英格蘭與日耳曼的教堂，只是撐持拱形圓頂的支柱改成有了柱頭的大柱子；或者哥德式窗子被舖滿了細紋花格，而尖拱又變成圓拱（圖218）。還有一些怪異瓶狀柱子支撐的普通修道院；角樓與扶

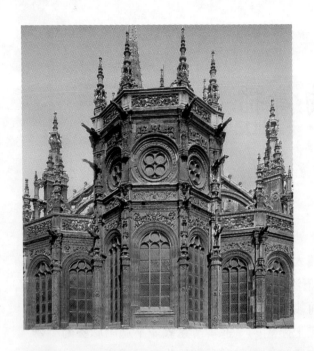

圖218
索伊爾設計：
聖彼得教堂之
唱詩班席位
1518~45年
變哥德式

壁林立並飾有古典細節的城堡；以及點綴著古典橫帶飾與半身像的有山形牆的小鎮房屋（圖219）。深深傾倒於古典法則完整性的義大利藝術家，看到這類東西，一定會嫌惡地掉頭而去，但若我們不拿拘泥的學院標準來衡量它們的話，卻往往可以讚美這些融混在不一致風格裡的創意與巧思。

　　畫家與雕刻家的情況就不同了，因為那並不是一片一件地接管某些特有形式，有柱子或圓拱等的問題。唯有小畫家才會滿足於從傳到手中的義大利版畫，借用一個形貌或一個姿勢。任何真正的藝術家，必定會徹底感受那激勵性，領悟藝術的新原則，並自己決定它們的用處。我們可以從日耳曼最偉大藝術家的作品裡，探討這個戲劇化的過程；那就是杜勒（Albrecht Dürer, 1471-1528），他終其一生，意識到新原則對於未來藝術生命的絕對重要。

　　杜勒的父親是位不凡的金工大師，來自匈牙利，定居於繁華的紐倫堡（Nuremberg）。孩童時代的杜勒已經顯露出驚人的素描天賦——直到今天這段時期的一些作品仍保存著——隨之習藝於渥格穆特（Michel Wolgemut, 1434-1519）的紐倫堡最大祭壇飾畫工作場。後來按照中世紀年輕藝匠的習俗，以學徒期滿的職工身分出去旅遊，去拓展眼界並尋求一處安身的地方。杜勒原來打算拜訪當代最傑出的銅版畫家荀高爾（頁283-284）的工作場，可

圖219
瓦洛特和西丹尼爾
設計：
舊有公署
1535-7年
北方文藝復興式的建
築

是當他抵達柯瑪城時，卻發現這位名家已於數月前去世了。但他
還是在負責工作場業務的荀高爾兄弟家裡逗留了一陣，然後又到
了瑞士西北部的巴塞爾（Basle）——彼時學識與出版業中心之
一。他在此地製作書籍的木刻插畫，然後繼續旅行，越過阿爾卑
斯山到達義大利北部。整個旅程中，他用心觀察，用水彩繪下阿
爾卑斯山谷間風景如畫的地方，同時還研究曼帖那的作品（頁
256-259）。當他回到紐倫堡結婚並開設自己的工作場時，已擁有
了別人期望一位北方藝術家能在南方獲得的一切技藝教養。很快
地，他表現出除了本行所需的艱深技巧知識之外，更有作為偉大
藝術家所不可或缺的強烈情感與想像力。他為新約《啟示錄》（the
Revelation）所作的一系列大型木刻插畫，是他最初名作之一，也
得到了立即的成功。畏懼世界末日的來臨及其凶兆的恐怖幻象，
從未如此強而有力地具體表現出來過。無疑，杜勒的想像力與群

圖220
杜勒：
聖米迦勒鬥大龍
1498年
木刻插畫，39.2×
28.3公分。

圖221
杜勒：
一大片草地
1503年
水彩、筆、墨、鉛筆、
紙面添施淡水墨，
40.3×31.1公分。
Albertina, Vienna

眾的興趣，是受到大家對盛行於中世紀末葉的日耳曼教會制度——最後導致路德的宗教改革——之普遍不滿情懷所滋養。對杜勒及其同胞而言，啓示事件裡的怪異現象，染上了一種類似熱門新聞題材的性質，因爲很多人期待有生之年能看到預言變成事實。其中之一描寫《啓示錄》第12章第7節裡，大天使米迦勒（St. Michael）鬥抗大龍的一幕（圖220）：

在天上就有了爭戰；米迦勒同他的使者與龍爭戰；龍也同他的使者爭戰，並沒有得勝，天上再也沒有它們的地方。

杜勒拋棄一再使用的傳統姿態——英雄優雅泰然地擊敗不共戴天仇敵——來呈現這非凡的時刻。他的米迦勒並未擺出此類姿態，卻認真的全力用雙手拿起長矛刺向龍喉，大天使這個強悍的姿勢支配了整個畫面；他周圍的一群作戰天使，則像劍客或射手般地對抗凶惡的怪獸，怪獸的外貌離奇得不可形容。這個天國戰場之下，則靜立著一片無憂的和穆風景，中有杜勒著名的簽名式。

　　杜勒雖然證明了自己是個呈現奇想與幻象的大師，一個創造偉大教堂門廊雕作的哥德風藝術家的真正繼承人，但他並未自限於這個成就裡。他的習作與速寫，透露他同時也把目標放在冥想自然之美上，就像其他藝術家一樣耐心且忠實地摹寫自然，因爲范艾克曾表示過，反映自然是北方藝術家的職責。他在這方面的研究，產生了一些名作，如野兔圖（頁24，圖9），或一片草地的水彩畫（圖221）。杜勒模仿自然時雖然力求完美熟練，但主要目的並不在此，他只想改善他呈現聖經故事的幻象——以繪畫、銅版畫與木刻畫的形態出

現——的技巧。他能做出這樣的寫生畫的耐性，又使他成為一個
天生的版畫家，他永不厭倦地在細節上加細節，直到銅版上建起
一個真純的小世界為止。他作於西元1504年的基督降生圖（圖
222），採用了苟高爾在他可愛的版畫裡（頁284，圖185）呈現過的
主題。苟高爾已經利用過機會，用特別的愛心去刻畫荒塌馬廄的
殘垣，乍看之下，這似乎就是杜勒的主要描畫對象。舊農家庭院
的鬆磚與裂灰，破牆罅隙長出樹來，晃盪的木板權充屋頂，鳥在
上頭做巢——以如許沉靜深思的毅力，來構組處理這一切，不禁
令人感到他一定是很喜歡美麗如畫的老建築。而跟它比較起來，
人物也確實顯得小而幾乎不重要：來到老屋子尋求蔽護的瑪利亞
正跪在聖嬰之前，聖約瑟忙著從井中汲水又小心地倒入一只窄口
瓶裡。要很細心才能發現背景上有個前來朝拜的牧羊人，而幾乎
需用放大鏡才能偵查得出在天空向地上宣布喜訊的傳統式天使。
可是沒有人當真會以為杜勒只是在誇示他處理破舊牆垣的技巧；
這個古舊荒廢的農家庭院，及其謙樸的訪客，散發出牧歌式的安
詳氣息，無形中會令觀者以畫家製作此畫時的虔敬情懷，去默思
聖誕夜的奇蹟。在這類版畫裡，杜勒似乎是模仿自然之後的哥德
藝術之集大成者，並將它的發展帶入一個圓滿的境界；但是，他
同時也忙著捕捉義大利藝術家賦予藝術的新標的。

　　幾遭哥德藝術摒棄的一個目標，如今卻成為注意力的焦點：
即是呈現古典藝術曾經賦予人體的理想美。

　　此時，杜勒立即覺察到，單純的模仿自然，儘管做得再勤勉、
再忠誠，如范艾克的「亞當與夏娃」（頁237，圖156），也不足以
產生像南方藝術品那麼傑出的美感。拉斐爾碰到這個問題，便歸
諸形塑於其心中的美之「某種觀念」，一些他研究古典雕刻與優
美模特兒時所吸收的觀念（頁320）。但對杜勒而言，這卻不是一樁
簡單的事情；他沒有那麼廣博的研究機會，也沒有可以引導他去
解決這難題的穩固傳統或扎實本領。因此他只好去追尋一個可靠
的處方，一個能夠解釋如何才會使人體美麗的規則；而他相信他
在有關人體比例的古典著述裡，找到了這項規則。它們的表達方
式和計算比例的方法相當模糊，然而杜勒卻不會受這類困難的阻

圖222
杜勒：
基督誕生圖
1504年
銅版畫，18.5×12
公分。

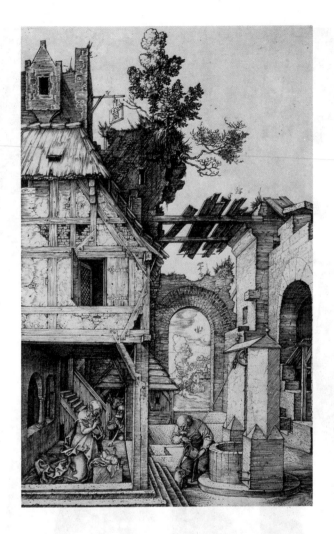

撓。如其所言，他計畫給其祖先（他們不十分明白藝術規則，卻創
造了強有力的作品）的含糊不清的習慣裡加上一個適當而可教習
的基礎。看到杜勒怎樣用各種比例規則去描畫過長或過寬的人
形，以便縝密地析解人體架構而求出得當的平衡與和諧，是很令
人震撼的事。在這個終生探討的工作中，所得到的最初成果，是
一幅描寫亞當與夏娃的版畫，這幅畫裡，他把一切有關美麗與和
諧的新觀念都加以具象化，並且驕傲地用拉丁文簽上全名："
ALBERTUS DURER NORICUS FACIEBAT 1504"（紐倫堡的杜勒
做此銅版畫於1504年，圖223）。

　　我們不易立即看出蘊涵在這版畫裡的成績，因為藝術家正啓用一種比在他先前的畫作裡所用的更不熟悉的語言。他用圓規與尺認真地測量衡度所達成的和諧形式，並不像義大利或古代典範那麼美麗和讓人信服。不只是形狀與姿態，連對稱的布局上，都有微微造作的痕跡存在。但是當我們明瞭杜勒並不像少數藝術家那樣，放棄真正自我去崇拜新偶像之際，這第一眼的不自然感覺便很快地消失了。當他引導我們走入伊甸園，園中的老鼠靜靜地躺在貓的旁邊，麋鹿、母牛、兔子與鸚鵡也不懼怕人類腳足的踩踏；當我們望入知識之樹生長的叢林深處，看到巨蛇正把致命的果實拿給夏娃，亞當伸出手來接；當我們注意到杜勒如何將仔細潤飾的白色人體的清晰輪廓，突生於枝枒曲折、粗硬的樹林黑影中，這時候，我們不禁要讚羨這將南方理想移植到北方土地的第一個嚴肅嘗試。

　　然而杜勒本人卻不容易滿足。在這版畫印行之後一年，他到威尼斯去擴展見識，以便學習更多的南方藝術秘訣。這麼一位卓越競爭者的來臨，並未受到二流威尼斯藝術家的普遍歡迎，杜勒在給朋友信中寫道：

> 許多義大利籍的友人，警告我不要跟他們的畫家一起吃喝。那些畫家裡很多都是我的敵人；他們從教堂裡或可以找得到我筆跡的地方，抄襲我的作品；然後又誹謗我的畫，說那不是古典風格，不算是好作品。但是貝利尼卻向許多貴族大大地誇獎我；他想收藏我的作品，他親自來找我，要求我為他畫些東西——他會付出好價錢的。每一個人都告訴我，他是如何熱誠的一個人，這點使我喜歡他。他年紀很大了，依然畫得最好。

在一封寄自威尼斯的信函中，杜勒寫下動人的句子，表示他敏銳地感覺到，紐倫堡同業公會嚴厲系統下的藝術家地位，和義大利同好們的自由氣氛恰成強烈的對比：「我在陽光下興奮得發抖，在此地我是個貴人，在家鄉卻是個寄生動物。」但其後來的生活，並未十分支持他的見解。一開始，他的確要跟任何工匠一樣，和

紐倫堡與法蘭克福(Frankfurt)的富裕市民交易和爭論。不得不答應他們一定用品質最好的油彩，而且會刷上很多層。但他的聲名逐漸傳播開來，而相信藝術是榮耀權勢的重要工具的馬克西米連皇帝(Emperor Maximilian)，也給杜勒許多規模宏大的工作。當杜勒五十五歲那年訪問尼德蘭時，他受到的禮遇的確有如一位王公。深受感動的他曾描述安特衛普(Antwerp，比利時北部)的畫家們，如何在其公會堂以莊重的宴會對他優禮有加：「當我被領向餐桌時，兩旁的人們站在那兒，好像介紹給他們的是一位不凡的王公，其中有許多卓越傑出的人物也都以謙恭的態度俯首鞠躬。」甚至在北方的國度內，偉大的藝術家也打破了人們藐視用雙手工作者的勢利鬼作風。

　　唯一在技藝能力和偉大程度上能和杜勒匹比的日耳曼畫家，竟被人遺忘到甚至無法確知他的名字，這真是件奇怪又令人困惑的事。十七世紀有位作家很含混地提到阿申芬堡(Aschaffenburg，日耳曼巴伐利亞區一城市)一個名叫格魯奈瓦德(Matthias Grunewald，活躍於1500-1530)的畫家。這位作家稱他為「日耳曼的訶瑞喬」，並鮮明地描述他的某些繪畫；從此以後，凡是可能出自這位畫家手筆的作品，通常都被標上「格魯奈瓦德」的名字。然而在有關該時代的紀錄或文獻裡，卻找不出有位名叫格魯奈瓦德的畫家，所以我們認為作者很可能搞錯了。因為某些歸於此大師的畫，簽有縮寫的姓名M. G. N.，而又有一位約與杜勒同代，名叫尼哈德(Mathis Gothardt Nithardt)的畫家，在阿申芬堡附近居住並工作過，所以我們認為這位大師的真名應該是尼哈德，而不是格魯奈瓦德。但這個論斷對我們並沒多大幫助，因為他的生平依然是個謎。簡而言之，當杜勒像個活生生的人站在我們面前，我們對他的習慣、信仰、偏好與奇癖幾乎瞭如指掌的時候，格魯奈瓦德卻神秘一如莎士比亞。這並不僅是由於巧合；我們對杜勒能知道得這麼多，完全是因為他自視為本國的藝術改良者與革新者；他考慮正在做的事以及為什麼而做，記錄下旅行與研究，並寫書來教導他那一代的人。但卻沒有端倪可以顯示，畫出那些標示為「格魯奈瓦德」傑作的畫家也是以同樣態度來看

圖224
格魯奈瓦德：
基督被釘十字架
1515年
艾森漢姆祭壇飾畫
畫板、油彩，269×307
公分。
Musée d'Unterlinden,
Colmar

待自己。今日所見的是他為大大小小教堂所做傳統類型的少數祭
壇畫，包括艾森漢姆區(Isenheim，在比利時西北部)的阿爾薩斯村
莊一個大祭壇(所謂的艾森漢姆祭壇)的一組畫。他的作品顯示，
他並沒有像杜勒一樣，奮力想成為異於純藝匠的人物，或者被發
展於哥德風格晚期的宗教藝術之固定傳統所羈絆。雖然他熟悉某
些義大利藝術的偉大發現，但是只在它們合乎他對藝術功能的看
法時，才會加以應用。關於這個觀點，他似乎沒有任何疑問，對
他而言，藝術並不是要探究潛藏美的法則，藝術只有一個目標，
也就是中世紀一切宗教藝術的目標——用圖畫提供教義，宣揚教
會所倡導的神聖真理。由艾森漢姆祭壇中央的一幅畫(圖224)，可
見他犧牲了所有其他顧慮，而去遷就這個統御性的目標。這幅救
主被釘十字架之僵硬殘酷的圖像裡，沒有絲毫義大利藝術家眼中
之美。格魯奈瓦德只帶給觀者恐怖的受難情景；基督垂死的身體

因十字架的折磨而變形；荼棘刺入滿布全身的創口。暗紅色的血跡與慘綠色的肌肉正成駭人的對照。藉祂的容顏以及雙手動人的姿勢，受難者訴說了祂身處髑髏地（Calvary，在耶路撒冷附近，基督受難地）的意義。祂的痛苦反映在寡婦裝扮、暈倒在傳福音者聖約翰雙臂的聖母瑪利亞，和帶著膏藥罐、悲痛地絞扭著雙手的抹大拉的瑪利亞身上。十字架另一邊站著施洗約翰，這位強有力的人物身旁有隻小羊攜著十字架並把它的血滴入聖餐杯；他以果決和命令式的姿態指向救主，他的上方寫著一行他說的話（按《約翰福音》第3章第30節）：「祂必興旺，我必衰微。」

藝術家無疑地要激勵面對祭壇的觀者，去默想這句藉著施洗約翰的手指熱烈地強調出來的話。或許他也要觀者去體會，基督如何必定會增大伸長而我們卻逐漸縮小萎弱下來。因為在這幅似乎把現實描寫得十分恐怖的畫中，卻有一項不真實且奇異的特點：人物尺寸相差甚大。比較抹大拉的瑪利亞的手和基督被釘在十字架上的手，便可全然了解它們有驚人的不同。在這方面，格魯奈瓦德顯然拒絕文藝復興以來所發展的現代藝術規則，並且刻意回歸到中古與先民畫家的原則——按照畫中人物的重要性而定其尺寸大小。正如他為了祭壇的精神喻意而拋棄討人喜歡的美一樣，他同時也忽視正確比例的新要求，因為這樣做才更有助他去表達施洗約翰話中的神祕真理。

格魯奈瓦德的作品再度提醒我們，一位藝術家可以不是「進步的」，但的確是非常偉大的；因為藝術的偉大性並不在於有無新發現。而每當這些發現能幫助他表現心中想傳達的東西時，他便會顯示出對它們有充分的熟識。他描述了基督死亡且痛苦的形體，又在另一幅刻畫基督復活的圖中，使祂變容為一蒙受天光的非塵世的幻影（圖225）。這幅圖依賴色彩的地方很多，所以不容易形容；基督好似剛從墳中向上飛舞，留下一道閃光軌跡——原先的壽衣反射出光輪的彩色光線。浮升的基督在畫面上翱翔，地上士兵的無助姿態，則被這陡然發光的幽靈所眩惑淹沒，兩者之間形成鮮明的對比，我們能感受到士兵在甲冑裡翻轉身體時那種猛烈的震驚。我們無法估量出前景與背景間的距離，因此墓旁兩位

圖225
格魯奈瓦德：
基督復活
1515年
艾森漢姆祭壇飾畫
畫板、油彩，269×
143公分。
Musée d'Unterlinden,
Colmar

圖226
克拉那訶：
基督家族逃往埃
及途中稍做憩息
1504
畫板、油彩，70.7×
53公分。
Gemäldegalerie,
Staatliche Museen,
Berlin

士兵看來就像摔跤的小玩偶，他們扭曲的形狀只有使基督變容後的靜謐崇高形象更爲醒目。

　　第三位杜勒時代的著名日耳曼畫家，是克拉那訶（Lucas Cranach, 1472-1553）。他年輕時代曾在日耳曼南部與奧地利度過好幾年，當來自阿爾卑斯山南麓的喬久內發掘了山區風光之美（頁328，圖209）時，這位青年畫家則正著迷於老樹林與景色如夢似幻的山脈北麓。克拉那訶在標年西元1504年——杜勒印行其版畫（圖222、223）的一年——的一幅畫裡，呈現了基督家族（Holy Family）逃往埃及途中的一幕（圖226）。他們在林木蓊鬱的山區裡一處泉水附近休息，那是個迷人的野外，可愛的綠色谷地，有茂密的樹叢和敞闊的視野。一群小天使聚在聖母周圍；一個正把漿果獻給聖子，另一個用貝殼去接水，其他的人則吹奏笛哨，鬆弛一路上的

圖227
阿爾多弗：
風景畫
約1526-8
羊皮紙、油彩，轉
移至畫板，30×22
公分。
Alte Pinakothek,
Munich

疲乏，振作振作精神。這個詩意的發明，保留了洛希內爾的牧歌
式藝術（頁272，圖176）裡的某些情懷。

　　克拉那訶晚年成爲薩克森地區（Saxony，日耳曼南部）一位頗
爲狡黠而時新的宮庭畫家，他的聲名泰半得力於他跟馬丁路德間
的友誼。然而他在多瑙河區的短暫停留，已足使阿爾卑斯山區居
民的眼光，拓向他們周遭優美的環境了。畫家阿爾多弗（Albrecht
Altdorfer, 1480?-1538）就曾走入林中與山間，去研究經過風雨侵蝕
的松樹和岩石的形狀。他的許多水彩畫與蝕刻版畫，至少油畫之
一（圖227），未在風景中傾訴任何故事，也不包括任何人物，這是
一個非常重大的改變。即使熱愛自然的希臘人，也只把風景當做
田園情景中的布景而已（頁114，圖72）。在中世紀的時代裡，一幅
畫不清晰地闡釋一個主題——神聖的也好，世俗的也好——幾乎

是不可想像的事。唯當畫家的技巧引起了人們的興趣，他才可能
售出一張不爲任何目的，而光記錄他對一片美麗景致之愉悅感受
的圖畫。

在十六世紀初葉的偉大時代裡，當范艾克（頁235-236）、維登
（頁276）與果斯（頁279）等大師名聞全歐之際，尼德蘭產生的傑出
大師卻沒有十五世紀那麼多。這些多少像日耳曼的杜勒般地努力
吸收新學識的藝術家，經常處於效忠老手法與喜愛新東西的矛
盾。被稱爲「馬布茲」（Mabuse）的畫家（Jan Gossaert, 1478?-1532），
曾有過一幅特殊的畫（圖228）。根據傳說，傳福音者聖路加（St.
Luke）是個職業畫家，因此畫中可見他正在爲聖母與聖子畫肖像。
馬布茲對這些人物的刻畫，頗合乎范艾克一派的傳統，但背景卻
相當不同。他似乎欲誇示他對義大利藝術成就的知識——他的科
學化透視法技巧，他的熟悉古典建築，以及對光線與陰影的精鍊。
結果這幅作品無疑是有它的吸引力，然卻缺乏了北方及義大利典
範裡的簡純和諧。令人不禁要懷疑爲什麼聖路加除了這處華美而
想必通風良好的王宮中庭以外，找不到一個更適於描畫聖母像的
地方。

因此，彼時最優秀的荷蘭藝術家，並不依附新風格，他們拒
絕被南方來的現代運動拉扯進去，他們的作風就如日耳曼的格魯
奈瓦德一樣。在荷蘭一個小城西托根波希（Hertogenbosch）上，住
著一位名叫波希（Hieronymus Bosch, 1450?-1516, 真姓Van Aken）
的畫家。我們不知他西元1516年死時，到底有多大歲數；但他一
定在畫壇上活躍了好一段時間，因爲在西元1488年，他已是一個
獨特的大師了。波希像格魯奈瓦德一樣，證明了逼真地呈現現實
世界的繪畫傳統與成就，也可用來製造人類眼睛未曾見過，但卻
似真實事物的圖畫。他因描繪恐怖的魔鬼力量而著名，後來的西
班牙陰鬱國王菲力普二世（Philip II）——他很關心人類邪惡的一
面——對他袒護有加，並不是偶然的巧合。國王購買的波希描寫
天堂與地獄三折畫中的二翼畫（圖229-230），至今仍存於西班牙。
左翼圖中，可見魔鬼闖入這世界，夏娃的創造，隨後便是亞當的
受誘惑，然後兩個人一起被逐出樂園；高處天空，則是造反天使

圖228
馬布茲：
聖路加描繪聖
母與聖子
約1515年
畫板、油彩，230×
205公分。
Národni Galerie,
Prague

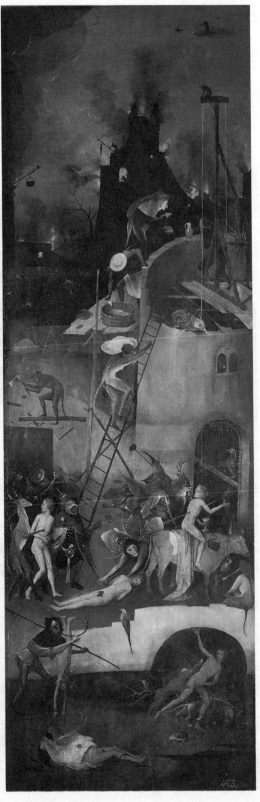

之墮落，像群討厭的昆蟲般地被趕出天國。另一翼圖中，出現的是地獄的幻象，到處都是恐怖的情景，到處是火焰和刑具，半人半獸或半機器形狀的可怕惡魔，永遠處罰且折磨著犯罪的可憐人。第一次，或許也是唯一的一次，一位藝術家成功地把縈繞於中世紀人民心中的驚懼感，以堅實又可觸知的形式具體表現出來。這一項成就，只可能產生於老觀念依然強勁，而現代精神又提供藝術家呈現眼見事物方法的時候。或許波希也可在他的地獄圖中，簽上范艾克在他安詳的阿諾菲尼訂婚式（圖158）上所寫的：「我曾在現場。」

畫家用線和木框研究縮小深度的法則
約1525
杜勒論述透視法和比率的教科書上之木刻插畫
13.6×18.2公分。

18

藝術的危機
歐洲，十六世紀晚期

　　西元1520年左右，義大利各城市的藝術愛好者，似乎全都同意繪畫已達完美頂端。米開蘭基羅與拉斐爾，提善與達文西等人實際已完成了前幾代人想做的每一件事。對他們而言，沒有一個是太困難的技藝問題或過分複雜的題材，他們知道如何正確結合美與和諧這兩個質素，據說在這方面甚至已超越了古代希臘與羅馬最出名的雕像。這個公認的意見，讓一位想將來自成大畫家的男孩聽起來，可能不太悅耳。不管他多麼愛慕當代優秀大師的作品，仍免不了要懷疑，是否真的一切藝術可造就之處都已有了成果而沒什麼可發展的餘地。有些人的反應是把這個結論當作必然的而加以接受，並努力研究米開蘭基羅學過的東西，盡量模仿他的風格。米開蘭基羅喜歡從各種複雜的角度來描畫裸體人物——好吧！這大概錯不了，他們就不管調和與否，都照樣摹寫下來，放入畫中；結果有時候稍嫌荒唐可笑，採自聖經的情景往往堆聚得像是年輕運動員的訓練團。後來的評論家，看到這些青年畫家走錯路，只因爲米開蘭基羅作品的方法流行而去模仿，所以就把這時期稱爲「形式主義」（Mannerism）的時期。然而並非所有那時的青年畫家，都笨到相信藝術的所有要求，就是收集一大堆做出各種繁複困難姿態的裸體像而已。實際上仍有許多人懷疑藝術到底是否停滯不前？到底有無超越前輩名家——即使不在處理人體上，也在別的方面——的可能？有些人就想在發明上能凌駕前人；他們要畫出充滿意涵與智慧——這智慧的曖昧性有待造詣至深的學者來解決——的圖。他們的作品幾乎類似於圖畫謎語，唯有懂得當時學者如何闡釋埃及象形文字，及無數半遭遺忘的古代著述之意義的人，才解得開這道謎。其餘的人，則欲把作品弄得比大師更不自然、不明顯、不單純、不和諧，

圖231
朱卡羅設計：
臉形窗
1592年

來吸引大家的注意。他們爭論著說，那些大師的作品的確很完美——但完美並不能永叫人感興趣，一當你熟稔了，它對你便不再有激奮的作用，我們應該把目標指向令人吃驚的、意料不到的、未曾遠聽過的東西。當然，在青年藝術家欲凌駕古代大師的固執觀念裡，便有略不健全的東西存在——它將他們中最好的幾位也導向奇怪詭譎的實驗上去。但從好的一方面看來，這些瘋狂作為也可以說是他們在向前輩藝術家致最高敬意。達文西不是說過：「非常差勁的學生才不會超越他的老師」？偉大的「古典」藝術家們在某種程度上，已經自己著手從事並鼓勵新的與不熟悉的實驗；他們晚年享有的聲望與信用，使之能夠試出新奇的、非正統的構圖或用色效果，並發掘藝術的新潛能。米開蘭基羅尤其會偶爾表現他對一切老套慣例的大膽藐視——特別是在建築上，他有時放棄了古代傳統裡神聖不可侵犯的規則，來依循他個人的心情與任性。他使人們習於敬羨一位藝術家的「善變」和「創意」，並且立下這個範例：一個天才不會滿意自己早年傑作的無比完美性，只會無止境地去探尋新的表現方法和模式。

　　年輕藝術家很自然的就把這例子當作一張執照用，想以他們自己的「嶄新獨創的」發明震驚大眾。他們努力的結果，產生一些有趣的設計。建築師兼畫家的朱卡羅（Federico Zuccaro, 1543?-1609）設計的臉形窗子（圖231），就是這種隨心所欲的創作類型。

　　其他建築師在刻意展露他們廣博見聞及對古典作家的知識方面，的確也凌駕了布拉曼帖一代的大師。其中最優秀最有學問的是建築師帕拉迪歐（AndreaPalladio,1508-1580）。他於西元1550年設計的維森撒（Vicenza, 義大利東北部一城市）圓形別墅（Villa Rotonda, 圖232），也是一個即興之作，因為它四面都相同，每一面均有一個神殿外貌的走廊，繞著令人想到羅馬萬神殿（頁120，圖75）的中央

大廳。儘管它這種結合形態很美，但卻不是一棟人們樂意住進去的
房子。對新奇性與炫耀效果的追求，已經干擾了建築的正常目的。

　　佛羅倫斯雕刻家兼金匠塞里尼（Benvenuto Cellini, 1500-
1571），就是一個典型的那時期藝術家。塞里尼那本有名的自傳，
非常精彩生動地刻畫出他那一代的情景。他誇張、自負又毫不留情，
但讀者很難生他的氣，因為他述說冒險開拓故事的風味，令人覺得
是在閱讀一部法國作家仲馬（Alexandre Dumas, 1802-1870，世稱大
仲馬；1824-1895，大仲馬之子，世稱小仲馬）的小說。塞里尼的虛
榮、狂想與不安分，使他從一個城鎮到另一個城鎮，一個宮庭到
另一個宮庭地奔波，挑起紛爭，博得榮冠，他是他那一時代的真
正產物。對他而言，藝術家不再是個受人尊敬、冷靜沉著的工作場
主人，而是君主與主教爭相取悅的「藝術名家」。他於西元1543
年為法國國王做的金質餐桌用鹽瓶（圖233），是現存出自其手的少

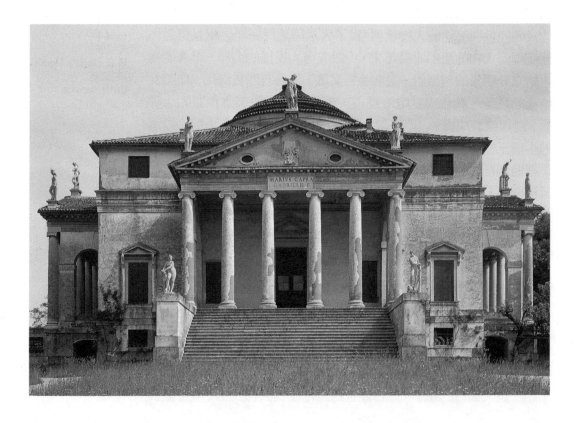

圖233
塞里尼：
餐桌用鹽瓶
1543年
雕花金、琺瑯，烏
木基座，長33.5公
分
Kunsthistorisches
Museum, Vienna

圖234
帕米吉阿尼諾：
長頸的聖母像
1534-40
未完成
畫板、油彩，216×
132公分
Uffizi Florence

數作品之一。塞里尼不厭其煩地詳述有關這鹽瓶的故事；他如何責
罵貿然為他提議某一題材的兩個名學者，他如何用蠟鑄成自己發明
的代表陸地與海洋的人物模型。為了表示陸地與海洋之相互貫通，
他使兩個人物的腿部連結起來，「做成男人模樣的海洋，舉著能夠
容納充分鹽量的精製船，還拿著三叉戟，下邊有四隻海馬；作美女
模樣的陸地，我也盡量雕得優美，她的旁邊有個裝飾華麗的小神
殿，可用來裝胡椒。」但是這一切精緻的創造，讀起來恐怕比敘述
他從國王寶庫運送黃金時，如何受四個土匪的襲擊，又如何赤手空
拳把他們打得大敗而逃的故事更無趣。有些人會認為塞里尼人物的
柔滑優美，顯得有點過分細膩矯飾。而如果知道了彼時其他大師仍
然具有塞里尼所欠缺的健康而強韌的質素，也許就安慰多了。

　　塞里尼作品的面貌，是當代企圖創造一些比前代作品更有趣、
更不凡之物的狂想典型。我們可在訶瑞喬的慕從者之一帕米吉阿尼
諾（Parmigianino, 1503-1540，本名Girolamo Mazzaoli）的繪畫裡，找
到同一精神。我想像得出有人會發現他的聖母像（圖234）幾近侮辱
性的無禮，而這種性質正是來自他處理神聖題材時不率直與複雜微
妙的手法；其中毫無拉斐爾賦予同一主題的悠舒簡樸意味。此圖俗
稱「長頸的聖母」，因為畫家急於塑造一個溫文優雅的聖母，而給
了她一個天鵝般的頸子。他古怪且隨意地延長人體比率；聖母纖長

的手指，前景天使的長腿，瘦弱憔悴而拿著羊皮捲軸的先知——這一切都像是映在扭曲鏡中的形象。然而藝術家之所以製造出這個效果，無疑地不是出乎無知或不在意。他有意的透露了他喜歡這些不自然伸延的形式；為了雙倍保證該效果，他更在背景上放置一根比率同樣反常、形狀奇怪的高大柱子。在畫面安排上，也顯示他不信任因襲的和諧。他不把人物對稱分散在聖母兩旁，卻在左邊窄狹角落裡堆起一群推擠的天使，而留下寬闊的右邊空間來呈現先知的高瘦形體，又藉著距離把先知的尺寸縮得那麼小，以致他幾乎碰不到聖母的膝蓋。這種表現法即使瘋狂，也仍有它獨特的地方。他強調非正統的作風，且想表明古代塑造的完整和諧並不是唯一可行的方法：自然簡樸的確是臻至美的一個途徑，但還有一些比較不直接的途徑，更可造出使涵養深刻的藝術愛好者感興趣的效果。不管我們喜不喜歡他的路線，我們應承認他是前後一致的。事實上，帕米吉阿尼諾與那些精心追求新而意外的成果，甚至不惜犧牲優秀大師建立的「自然狀態」美的每一位同代藝術家，都可說是最初的「現代」藝術家。我們將看到如今所謂的「現代」藝術可能亦立基於同一推進力——卻避免昭彰既存的格調，並造出異於傳統自然美的效果。

圖235
波洛內：
麥可里像
1580年
青銅，高187公分
Museo Nazionale del
Bargello, Florence

　　處在藝術巨人陰影下的這個奇異時代裡的其他藝術家，對於利用普通的技巧和時尚標準來超越前人這方面並不那麼絕望。我們雖不同意他們所做的一切，但不得不承認他們的某些努力也的確驚人。法蘭德斯雕刻家波洛內（Jean de Boulogne, 1529-1608，義大利人叫他 Giovanni da Bologna 或 Giambologna），雕製的麥可里（Mercury，諸神的使者）銅像（圖235），就是典型例子。他要求自己去實現不可能的任務———尊克服無機物重量，而有凌空疾飛感的雕像。就某種程度說來，波洛內也的確成功了。他的著名使神，只以腳趾尖接觸地面——說是地面，其實是象徵南風的面具口中湧出的一陣氣流。整座雕像經過如此細心地平衡，似乎真的在空中翱翔——幾乎優雅又神速地穿越空氣。古代雕刻家，甚至米開蘭基羅，可能會覺得這種格調與一個要聯想到石材的厚重感的雕像並不相配；但波洛內跟帕米吉阿尼諾一樣，卻寧可反抗這類既定的穩固規則，而顯示他可以達到多麼令人驚異的效果。

　　也許所有這些十六世紀晚期大師當中，要推住在威尼斯，名叫

羅布斯提（Jacopo Robusti, 1518-1594），綽號汀托雷多（Tintoretto）的最為偉大。他也對提善展示給威尼斯人看的形式及色彩的簡樸美感到厭倦；但是他的不滿，並不只是因為他有實現不尋常事物的願望。他似乎覺得，儘管提善在美的描繪上是個無雙的畫家，但他的畫卻易取悅人而較不易感動人；也就是說它們的激憤力，不足以把聖經及聖人傳奇的偉大故事活生生地帶述到我們眼前。不管他的看法對不對，他總算能用一種不同的方法來說這些故事，使觀者感受到他筆下情景的震撼性與緊密戲劇性。他藉「聖馬可遺體的發掘」一圖（圖236），顯露他著實成功地塑造了怪異與魅惑的畫面效果。這畫給人的第一印象，是慌亂困惑的；他不將主要人物清楚地安排在畫面上，卻將觀者的眼睛導向一個奇怪的拱形圓頂深處。角落裡罩著光環的高大男人，舉起手臂來好像要阻擋正進行中的事件——隨著他的姿勢，便可發現，他所干預的是畫面另一邊圓屋頂下高處所發生的事。那兒有兩個人正要從墓中卸下一具屍體，墓蓋被掀開，包著頭巾的人正在幫忙，較遠處則有個貴族拿著火把想看清另一墓上的銘文，這些人顯然是在掘掠墓窖。有具人體以奇怪的縮小深度法伸展在一張地氈上，而一個著華服的年高德劭者正跪在它旁邊注視它。右角落有一群比手畫腳的男女，驚訝地凝望聖人——那個頭罩光環的人想必就是聖人。仔細看的話，可見他帶了一本書——他就是福音書作者聖馬可，威尼斯的守護聖人。這究竟是怎麼回事？原來這幅畫描寫的是聖馬可遺體如何由亞歷山卓（「異端」的回教徒城鎮）被移往威尼斯（此城的聖馬可教堂蓋了一個神龕準備納葬聖禮）的故事。詳情是這樣的，聖馬可曾做過亞歷山卓城的教皇，死後被埋在那兒的一個墓窖裡。當威尼斯去的一群人闖入墓窖，準備執行尋獲聖體的宗教任務時，他們不知在眾多的墳墓中，那一個才裝著寶貴的遺體。當他們終於找對的時候，聖馬可突然現身，顯示出他在世時的模樣。汀托雷多選取的就是這一刻的景象；聖人要那群人不必再尋掘墳墓了，他的肉體已被找到，就躺在他的腳邊，沐浴在光輝中。而此次顯靈馬上引發了奇蹟，右邊痛苦翻轉的人，已從折騰他的魔鬼手裡釋放，魔鬼像縷輕煙般從他口中逸出。跪下來感恩讚美的高尚老人就是捐款人，奉獻這幅畫的宗教團體一員。同代人一定為這張畫的光怪陸離所震撼；他們會驚訝於光

圖236

汀托雷多：
聖馬可遺體的
發掘
約1562年
畫布、油彩，405×
405公分
Pinacoteca di Brera,
Milan

線與陰影、密集與鬆離間的衝突對照，以及姿勢與動作上的欠缺和諧。然而他們應很快便可瞭解到，若用較平凡的方法，汀托雷多就無法把一個神秘傳說的印象展露在觀者眼前。為達成此目的，汀托雷多甚至不惜犧牲喬久內與提善一度最引以為傲的威尼斯繪畫的成就——色彩豐柔之美。他的「聖喬治鬥龍」（圖237），顯示了怪異的光線與破碎的調子，如何加強了緊張與興奮的感覺。我們會覺得這件事正值高潮，公主好像就要從畫面衝出來奔向觀者，而英雄卻被擺在遠離公主的背景上，這種手法違反了以前的所有規則。

當時一位出色的佛羅倫斯評論家與傳記作家瓦薩里（Giorgio
Vasari, 1511-1574）曾評論汀托雷多說：「如果他不放棄常軌，而遵
循前輩的美麗風格的話，他會成為威尼斯最傑出畫家之一。」瓦薩
里認為他的作品，被精心的製作與反常的喜好弄糟了。這位作家深
為畫家作品中的欠缺「潤飾」所困惑。「他的輪廓這麼粗率，他的
筆觸所流露的壓迫力多於鑑識力，而且好像純是出於偶然的不經
意。」這項非難從那時起，便常被用來反對現代藝術。整體看來，
汀托雷多的作風並不令我們駭異，因為這偉大的藝術革新者常是專
注於必要的事物，而拒絕去擔憂一般的技巧嫻熟問題。在汀托雷多
的時代裡，技藝的演練已經達到一個非常高的水準，任何一個具有
機械化資質的人，都能精通某些訣竅。而像汀托雷多這樣的人，只
想用新形態來描繪事物，探掘呈現昔日軼聞與神秘的新方法，當傳
說事件的景象已被他表達出來時，他便認為這幅畫已經完成了，圓
熟縝密的潤飾對他沒有吸引力，因為這對他的目的並沒有助益；相
反地，它還可能分散觀者對畫中戲劇性情景的注意力。因此他決定
就讓畫保留那個樣子，就讓人們去詫異、去猜疑好了。

　　十六世紀裡再沒有比來自克里特島，本名叫昔歐托可波洛
（Domenikos Theotokopoulos, 1541?-1614），而以「艾葛瑞柯」（El
Greco, 意指希臘人）之名著稱的畫家更進一步應用這些方法的人。
他從一個自中世紀以來一直未發展出任何新藝術風格的隔絕世
界，來到威尼斯。他在家鄉裡，一定見慣了古拜占庭式樣的聖像——
嚴肅、生硬、疏遠了自然形象。從沒被訓練過如何就正確的構圖來
鑑賞圖畫的他，並未在汀托雷多畫中發現任何震驚之處，倒覺得它
頗具魅力。他似乎也是個熱情虔敬的人，他覺得有股欲以新奇激動
手法來述說神聖故事的衝動。他在威尼斯盤桓一段時日後，定居於
歐洲一個遙遠的地方——西班牙中部的托雷多（Toledo），在此不易
受到要求構圖正確自然的評論家之騷擾——因為在西班牙，中古藝
術觀念依然徘徊不去。這一點可以解釋為什麼艾葛瑞柯的藝術，會
在大膽藐視自然形狀與色彩，以及呈現激情戲劇化幻象方面，甚至
更勝過了汀托雷多。他描繪聖約翰受啟示的一幕（圖238），為其最
激憤、最驚人的作品之一。我們看到聖約翰本人站在畫上的一邊，
處於虛幻的狂喜中，凝望著天國，以預言姿態高舉著雙臂。

　　在這一幕裡，耶穌召喚聖約翰來看七印中一印的揭開，《啓示錄》第6章第9至11節記載著：「揭開第五印的時候，我看見在祭壇底下，有爲神的道、並爲作見證被殺之人的靈魂大聲喊著說：『聖潔眞實的主啊！你不審判住在地上的人給我們伸流血的冤，要等到

圖239
艾葛瑞柯：
帕拉維西諾肖像
1609年
畫布、油彩，113×
86公分
Museum of Fine
Arts,Boston

圖238
艾葛瑞柯：
揭開第五封印的
情景
約1608-14年
畫布、油彩，224.5
×192.8公分
Metropolitan
Museum of Arts, New
York

幾時呢？」於是有白衣賜給他們各人。……」神態興奮的裸體人像，就是跳起來接受白袍這件天國禮物的殉教者。相信從沒有任何繪畫能以如許超常強大的力量，表達出這幅聖徒自己要求上帝毀滅世界的恐怖末日景象。我們不難看出艾葛瑞柯從汀托雷多的傾斜一側之不正統構圖手法裡學到不少東西，同時他也採用了類似於帕米吉阿尼諾筆下複雜微妙型聖母的故意延長人像（圖234）的格調。但我們也瞭解，艾葛瑞柯是把這些藝術手法用到一個新的目的上去。他居住的西班牙，對於宗教有一股特別難覓的神秘熾熱情懷。在這氛圍下，「形式主義」的睿智型藝術，喪失了大半為行家而創作的特性。雖然他的作品以其不可思議的「現代性」，令我們大為吃驚，但當時的西班牙人，似乎並未像瓦薩里對待汀托雷多般地提出任何反對的意見。他那「帕拉維西諾肖像」（圖239）之類的精彩人物畫，的確可與提善的（頁333，圖212）並列在一起。他的畫室時常雇滿了助手來應付大量的訂畫單，這也就是有他簽名的畫並不是每一張都具同樣水準的緣故。過了一代以後，人們便開始批評他的不自然形式與色彩，把他的畫當作差勁的笑話一類的東西來看；一直到一次世界大戰之後，現代藝術家教導我們不要把一成不變的「正確性」標準用在鑑賞一切藝術品上時，艾葛瑞柯的藝術才再度被人們發現、瞭解。

　　在北方的國家裡，日耳曼、荷蘭與英格蘭的藝術家面臨了比義大利與西班牙同行更真切的危機。因為那些南方人需要處理的問題，只是如何以新而驚人的風格去繪畫而已，而產生於北方的，卻是繪畫究竟能否及應否繼續存在下去的挑戰。這個大危機乃是宗教改革的結果，許多新教徒反對教堂裡的聖人繪像與雕像，視之為天主教偶像崇拜的記號。因此新教區裡的畫家便失掉了最好的收入來

源——繪製祭壇畫。喀爾文教派(Calvinists)中較嚴格者,甚至反對
輕快華美的房屋飾物等其他享樂,即使理論上准許這些建築物存
在,它的趨勢與風格通常也不宜飾以義大利貴族大邸第裡所訂製的
大型壁畫。藝術家正常收入的來源,就只剩下書籍插畫與肖像畫
了,這是否足以維持生計,實在大有疑問。

　　我們可把這項危機的後果,證之於當時最偉大日耳曼畫家霍爾
班的藝術生涯上。霍爾班比杜勒年輕26歲,只比塞里尼年長三歲;
誕生於奧斯堡(Augsburg),一個與義大利有密切貿易關係的日耳曼
南部富裕商業城,不久又遷居到巴塞爾(Basle)——瑞士西北的著
名新學識中心。

　　杜勒終其一生熱心奮力追尋的知識,自然而然地來到霍爾班身
上。他出身繪畫之家,父親是個可敬的畫家,他自己又生性靈敏過
人;因此很快就吸收了北方與義大利藝術家的成就。當他繪出精采
的聖母與捐贈人巴塞爾市長家屬的一幅祭壇畫(圖240)時,還未超
過三十歲。這畫含有各國的傳統形式,這些形式曾出現於威爾登雙
折畫(頁216-217,圖143),及提善的聖母與捐贈人培撒洛之圖(頁
330,圖210)裡。但霍爾班的畫依然是這類圖畫中最完美的一幅。
他把市長家屬安排在聖母兩側,成為幾乎渾然天成的群像,又用古
典形狀的壁龕框界寧靜高貴的聖母形象,其手法令我們想起義大利
文藝復興時期構圖最和諧的畫家——貝利尼(頁327,圖208)與拉斐
爾(頁317,圖203)的同類題材之作品。另一方面,他在細節上用的
縝密功夫以及不注重舊有老套的美感,則顯露出他已經學得了北方
作風。而正值他邁向德語國家的一流大師之路時,卻遇上了宗教改
革掀起的動亂,扼殺了他所有的希望。西元1526年他離開瑞士前往
英格蘭,身上帶著一封大學者伊拉斯莫斯(Desiderius Erasmus,
1466?-1536)寫的介紹信。這位荷蘭人文主義學者與神學家在信中
說:「此地的藝術快要凍結了。」他把畫家推薦給他的朋友們,其
中包括大政治家摩爾爵士(Sir Thomas More, 1478-1535)。霍爾班在
英格蘭的最初工作,是預備繪製摩爾爵士家屬的巨幅群像畫,這
作品的某些細節素描(圖241),如今尚存於溫莎城堡(Windsor
Castle)。假如霍爾班想避開宗教革命的混亂,那麼他一定失望了,

圖240
霍爾班:
聖母與巴塞爾市
長家屬的群像
1528年
畫板、油彩,146.5
×102公分
Schlossmuseum,
Darmstadt

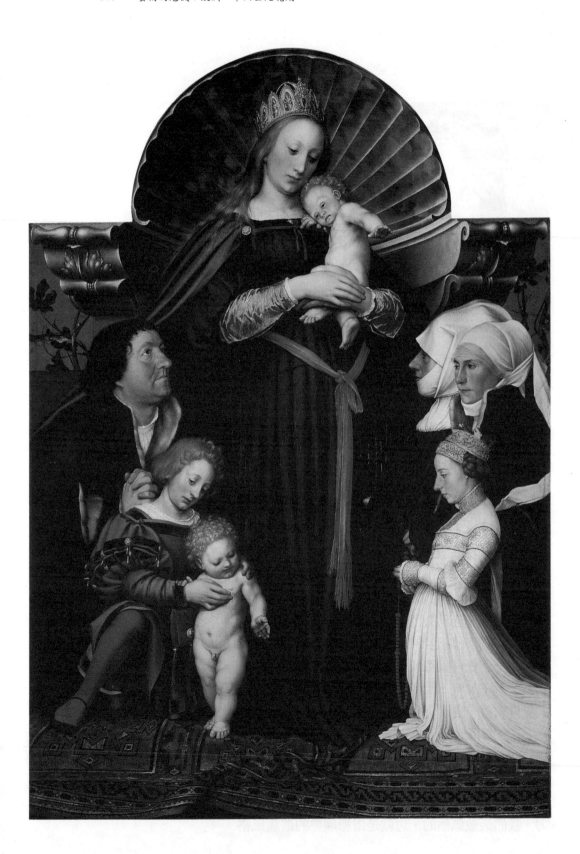

圖241
霍爾班：
摩爾爵士媳婦像
1528年
紙、黑、彩色粉筆，
37.9×26.9公分
Royal Library,
Windsor Castle

圖242
霍爾班：
紹斯威爾爵士肖
像
1536年
畫板、油彩，47.5×
38公分
Uffizi, Florence

可是當他終於在英格蘭永遠定居下來，並被英王亨利八世聘爲宮廷畫家之時，至少找到了一個允許他生活與工作的地方。他不能再畫聖母像了，但一個宮廷畫家的職務總是五花八門的。他設計珠寶與家具，盛會服飾與廳堂裝飾，武器與酒杯等等；而最主要的工作還是在於繪皇家人物畫，我們今日還能看得到栩栩如生的亨利八世時代的男男女女畫像，都要歸功於霍爾班那雙可靠的眼睛。畫於西元1536年的，一位參與解散修道院的朝臣紹斯威爾爵士（Sir Richard Southwell）肖像（圖242）之類的作品，沒有任何戲劇意味，沒有任何惹眼之處，但是我們凝視愈久，似乎愈能傳達出畫中人物的心思與個性。我們一點也不懷疑它們確是霍爾班眼中所見的忠實記錄，他畫時不帶任何畏懼或偏袒情懷；他安排人物的手法，真不愧是大師筆致，好似無一偶然之處；整個構圖如此完美平衡，甚至會讓我們覺得有些「淺顯」。但這正是霍爾班的用意。他在起初的人物畫裡，還努力藉他生活中的事物來展現他處理細節的神妙巧技，比方繪於西元1532年的在倫敦的一位日耳曼商人之畫（圖243），就是如此；但他的年歲愈大，藝術變得愈成熟，就愈不需要弄這類細緻的技巧了。他不想搞得太瑣雜，也不想分散觀者對主要角色的專注力。我們最敬佩他的，也就是這種嫻熟的嚴謹風格。

圖244
希爾亞德：
青年貴族小畫像
約1587年
水彩、水粉彩、犢皮
紙，13.6×7.3公分
Gemäldegalerie,
Staatliche Museen,
Berlin

圖243
霍爾班：
在倫敦的德國
商人
1532年
畫板、油彩，96.3×
85.7公分
Victoria and Albert
Museum, London

當霍爾班離開了德語國家時，那兒的繪畫開始以驚人的速度衰微下來；而當霍爾班去世時，英格蘭的藝術也陷入同樣的情況。事實上，那兒唯一能逃過宗教革命而倖存的就是肖像畫，霍爾班穩固地建立起來的肖像畫。連在這個部門裡，南方形式主義者的時潮亦漸占優勢，宮廷式的高雅優美格調取代了霍爾班的純真簡樸風格。

著名英格蘭大師希爾亞德（Nicholas Hilliard, 1549-1619）繪於西元1590年左右的伊麗莎白王朝青年貴族小畫像（圖244），最能說明此種典型新肖像畫的觀念。希爾亞德與詩人席德尼（Sir Philip Sidney, 1554-1586）及劇作家莎士比亞（William Shakespeare, 1564-1616）同時代，他這張人物小畫像，確實使我們想到席德尼的田園詩或莎士比亞的喜劇。畫中這個講究的青年，右手壓在心口上，懶散地靠在一棵樹上，周圍長滿了多刺的野玫瑰。這張纖細畫或許是被這個年輕男子當作禮物來獻給他所追求的淑女，因為它上頭有行拉丁文題辭："Dat poenas laudata fides"，大意是：「我這一片可讚頌的真心，招致了我的痛苦。」我們不必問這痛苦是否比畫中的荊棘更真實；彼時年輕的時髦紳士，總是顯露出這種憂傷的、沒有回報的戀愛跡象。這些感嘆與十四行詩，都是優美精巧遊戲的一部分，沒人把它當真，但每個人都想在裡頭發明些新變化與新風雅來引人耳目。

設若我們把希爾亞德的纖細畫，看作一件為這遊戲而設計的物品，那麼我們也許就不會訝異於其矯揉造作的調了。讓我們期望，當這位仕女接到這份裝在珍貴盒子裡的愛情信物，看到她那高雅求愛者的可憐像時，他那「一片可讚頌的真心」，終於能有所報償。

藝術能夠全然無恙地從宗教革命危機下倖存的唯一歐洲新教國家，就是尼德蘭。在這繪畫已經興盛良久的國度內，藝術家找到了一條衝出困境的路；他們不光是把心集中在肖像畫上，更精鍊各項新教會無法反對的題材。遠在范艾克的時候，尼德蘭的藝術家已

圖245
布魯格耳：
畫家與顧客
約1565年
褐紙、筆、黑墨水，
25×21.6公分
Albertina, Vienna

被公認是嫻於模仿自然的大師。正當義大利的人因其優美人物畫的
獨一地位而驕傲之際，他們卻在描寫一朵花、一棵樹、一個穀倉或
一群人方面的耐心與精確上，體會到「法蘭德斯人」有超越義大利
人的傾向。因此很自然地，那些不再繪製祭壇畫與其他有關宗教信
仰的圖畫的北方藝術家，便設法為他們的馳名專才尋找市場，並著
手描繪可以展示其呈現事物外貌的非凡技巧的對象。對這塊土地上
的藝術家說來，專門化甚至不是很新鮮的事。我們記得波希（頁
358，圖229-230）在藝術危機之前，已經畫過地獄與惡魔的特殊圖

畫。如今當繪畫範圍變得更受限制時，畫家們便沿著這條路繼續前進；他們嘗試去發展溯至中古手稿畫邊上（頁211，圖140）之詼諧景象，以及十五世紀用藝術展露真實生活（頁274，圖177）的北方藝術傳統。畫家精心演練而出的某一流派（或類型）的題材，尤其是關乎日常生活情景的圖畫，後來便以「世態畫」（genre pictures, genre在法文中的意思是流派或類型）之名廣為人知。

　　十六世紀世態畫最傑出的法蘭德斯大師是布魯格耳（Pieter Bruegel the Elder, 1525?-1569）。關於他的生平，我們只知他像彼時許多北方藝術家一樣，曾經到過義大利，在安特衛普與布魯塞爾（Brussels）居住並工作過；西元1560年代，也就是嚴厲的西班牙將軍阿爾瓦（Duke of Alva）到尼德蘭鎮壓反抗的十年間，布魯格耳在這兩個城市裡繪成他的大部分作品。藝術與藝術家的尊嚴，對他可能像杜勒或塞里尼一樣重要，因為他在一張出色的素描裡，標出了藝術家與顧客間的顯明比照——執筆的藝術家傲然兀立；傻兮兮的顧客，戴著眼鏡，一面透過藝術家的肩膀窺視，一面探索錢囊（圖245）。

　　布魯格耳所專致的繪畫「類型」，是農夫生活的景象。他描寫尋歡作樂、宴會和工作中的農夫，因此人們常以為他就是一個法蘭德斯農民。我們通常很容易為藝術家下這類錯誤的判斷，會有將其作品與本人搞混的傾向。我們總以為狄更斯（Charles Dickens, 1812-1870，英國小說家）就是匹克威克先生（Mr. Pickwick，狄更斯著作Pickwick Papers 中的主角，勤勉、樸素、做事慌張而精神飽滿的老人）那爽朗愉快圈子裡的一員，或者斐恩（Jules Verne, 1828-1905，法國半科學性冒險小說家，他的作品正確地預示許多後來的科技發展）就是一位勇敢的發明家與旅行家。事實上，如果布魯格耳本人是個農夫，他便不會如此的描繪他們了。他其實是個城裡人，他對質樸鄉村生活的態度與莎士比亞可能相類似，莎士比亞眼中的木匠木楔（Quince）與織工線團（Bottom）不啻是「小丑」的一種。把鄉下佬當作好笑的人，是當時的習俗。我不認為莎士比亞或布魯格耳的接受此類習俗，是出於勢利心態；只是鄉村生活裡的人性，不像希爾亞德所刻畫的紳士，生活裡充滿造作、陋習、粉飾、矯情，令人生厭，因此每當劇作家與藝術家想要顯露人類的滑稽愚

行時，往往會拿下層生活當材料。

　　布魯格耳最完美的人間喜劇之一，就是著名的鄉村婚宴圖（圖246）。像大多數的畫一樣，它在複製品裡會少掉很多東西，所有細節都變得渺小不清，因此我們觀看的時候必須加倍小心。原畫的一小部分（圖247），至少可以讓我們知道其快活韻味的梗概。宴會在一間穀倉裡舉行，乾草高高的堆在背景上。新娘坐在一塊藍布的前面，頭上纏著禮冠之類的東西。她安靜地坐著，兩手交疊，憨傻的臉容露出純然滿足的微笑（圖247）。椅子上的老人和新娘旁邊的婦人，可能是她的雙親；而在較遠處忙著用湯匙囫圇吞食的男人，大概就是新郎了。食桌上的大部分人都正在集中精神吃喝，我們可以覺察出宴會正在開始。左下角有個人在倒啤酒——籃子裡還有一大堆空酒瓶，兩個繫圍裙的人正用臨時托盤傳送十來盤餅或粥。一個客人把盤子遞到桌上。後面門口有一群人想擠進來；還有幾個音樂師，其中一個看見食物從身旁傳過去時，面露感傷、絕望與飢餓的表情；桌角坐著兩個外地人——修道士與鎮上長官——沉浸在自己

圖246
　布魯格耳：
鄉村婚宴圖
約1568年
畫板、油彩，114×
164公分
Kunsthistorisches
Museum, Vienna

的談話中；前景有個小孩子，戴著太大而飾有羽毛的帽子，抓到一盤可口的食物，正起勁而旁若無人地舐嚐著——一副天真貪吃的模樣。但是除了這一切豐富的軼聞、機敏與觀察資源之外，更值得我們佩服的，是布魯格耳如何組織圖畫而不使它顯得局促或混亂的手法。汀托雷多便無法像他一樣，在擁擠的空間上創造出逼真有力的畫來。布魯格耳利用使食桌消退到背景上及人物的移動之設計而達到他的效果；人物的移動由穀倉門口的群眾開始，引向前景及傳送食物的情景，然後再經由遞盤子到桌上者的姿勢，將我們的眼睛直接導向尺寸雖小，但居中心位置那位微笑的新娘身上。

在這類快樂而絕非簡單的圖裡，布魯格耳發現了一個新藝術王國，一種他後代的尼德蘭畫家將之探究發揮至完滿境界的藝術。

在法蘭西，藝術的危機又轉了一個不同的彎。法蘭西位於義大利與北方諸國之間，故兼受兩者影響。法蘭西中古藝術的穩固傳統，首次受到了義大利時潮闖入的威脅，法蘭西畫家跟尼德蘭的同行一樣（頁357，圖228），發現很難採用這些外來的新風格。上流社會最後終於接受的義大利藝術形態，是塞里尼之類的美麗精緻的

圖247
圖246的細部

圖248
古庸：
山林水澤之女
神，噴泉浮雕
1547-9年
大理石，每幅各爲
240×63公分
Musée National des
Monuments
Francais, Paris

義大利形式主義作品（圖233）。例如法蘭西雕刻家古庸（Jean Goujon,
卒於1566）所做的生動的噴泉浮雕（圖248），於呈現那優美曼妙的人
像，及把人像配入細長空間的方法裡，就有帕米吉阿尼諾的精緻與
波洛內的趣味存在。

　　過了一代以後，法蘭西出現了一位藝術家，在他的蝕刻版畫
裡，義大利形式主義的怪異發明，以布魯格耳的精神表現出來，這
人就是卡洛（Jacques Callot, 1592-1635）。卡洛一如汀托雷多或艾葛
瑞柯，喜歡展示高瘦恐怖人物與光怪陸離景象的驚人結合；他像布

圖249
卡洛：
兩個義大利小丑
約1622年
蝕刻版畫。

魯格耳一樣，用這類設計，藉著流浪漢、士兵、乞丐，與巡迴演員（圖249）的生活情景，來刻畫人類的滑稽愚行。可是等到卡洛使其版畫裡的荒誕動作通俗化時，大多數當時的藝術家已經把注意力轉移到新問題上去了，這時的新問題，正瀰漫於所有羅馬、安特衛普與馬德里的畫室閒談之間。

形式派藝術家的
白日夢：形式派
建築師正在鷹架
上工作，年邁的
米開蘭基羅羨慕
地觀望著，名譽
女神吹喇叭向全
世界的人宣告他
的勝利
朱卡羅繪
約1590
紙、筆、墨水，26.2
×41公分

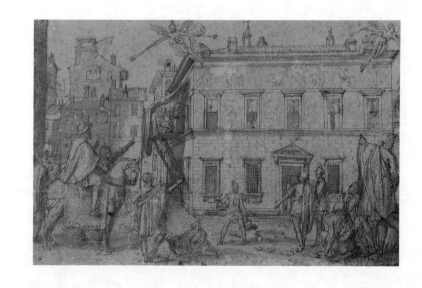

19

觀察與想像
信奉天主教的歐洲國家，十七世界前半葉

　　藝術史，有時被描述為一則一系列不同風格延續的故事。我們已聽過有圓形拱頂的十二世紀羅馬式或諾曼式風格如何由有尖形拱頂的哥德風格來繼承；而哥德風格又如何被文藝復興風格所取代，後者是在十五世紀早期開始興起於義大利，然後慢慢地散布於歐洲各國；緊隨文藝復興之後的風格，通常則稱為「巴洛克」（Baroque）。早期的風格很容易由某些特別明顯的標記來界定，但巴洛克的情況就不那麼簡單了。事情是這樣的，從文藝復興時期以來，幾乎直到今天，建築師使用的都是同一種基本形式——柱子、壁柱、飛簷、柱頂線盤與凹凸造型等一切原本借自古代遺址的東西。因此就某層意義看來，可以說文藝復興時期的建築風格，一直由布倫內利齊的時代持續到現代，有許多建築方面的書，也都將這綿延至今的整個時期當作文藝復興期來論述。另一方面，在這冗長的時日裡，建築的趣味與作風自然也會產生相當大的變化；拿不同的標記來識別這些變動的風格，是比較方便的做法。但奇怪的是，許多我們認為只是風格名稱的標記，本來都是妄用的或嘲弄的字眼。文藝復興時代的義大利藝術評論家首先啟用「哥德式」一詞，來指明他們認為是野蠻的風格，並且主張把這風格引入義大利的，是摧毀羅馬帝國掠奪帝國境內各城市的哥德人。「形式主義」一詞在許多人腦中，也仍保留其裝模作樣與膚淺模仿——十七世紀評論家據以控訴十六世紀晚期藝術家的質素——的原來涵義。「巴洛克」一詞，則是後期評論家用來反對十七世紀潮流的，他們將之引為笑柄。「巴洛克」的真正意思是荒謬或怪異，用這個字眼的人堅持古代建築形式除非是按希臘人或羅馬人的手法，否則永不該被運用或結合。對這些評論家而言，忽視古代建築之嚴格規則是一種可嘆的

格調墮落現象，因此才把這種風格標爲「巴洛克」。但是要我們去嘗試這類區分，卻不是件容易的事，在我們的城市裡，已經見慣了違抗或全盤誤解古代建築的房屋，所以我們對這檔事已變得不敏感了，而古老的紛爭，好像也跟引起我們興趣的建築問題疏遠得很。

　　我們會覺得像這麼一間早期巴洛克式教堂（Il Gesù）的外貌（圖250），似乎並不是頂令人興奮的東西，因爲我們所見過的模仿這類建築格式的好好壞壞產品已經太多了，致使我們難以把眼光凝注在它們上頭；可是當它於西元1575年剛在羅馬蓋起來時，卻是一棟最富革新的建築。在已有很多教堂的羅馬城裡，它並不只是又增多的一個而已。它是新創立的耶穌會派（Order of the Jesuits）——此派的高遠理想是爲遍布全歐的宗教革命而奮鬥——的教堂。它的形狀正是一種新奇不凡的構組；教堂建築必須圓而對稱的文藝復興格調，已被認爲不適用於神聖任務而遭摒拒，於是建築家就設計出一種普爲全歐接受的新穎、簡單、巧妙之式樣。教堂呈十字形，上冠以一個又高大又堅穩的屋篷。在本堂的巨大長方形空間裡，會眾可以毫無阻礙地聚在一起，望向立於本堂東端的主要祭壇；祭壇背後有個突台，突台的形式則與早期巴西里佳的突台相類似。爲了配合各自對本人守護聖者的敬獻與仰拜，本堂的兩側各散置著一排小小的禮拜堂，每個小禮拜堂都有它自己的祭壇，而在十字架臂的兩端，則各有一個較大的禮拜堂。這是個簡單精巧的教堂設計法，一出現後便廣被採用。它結合了中世紀教堂的首要特徵——長方形、強調主要祭壇——與文藝復興時期的建築設計成就——重要在於巨大寬敞的內部，光線透過堂皇的穹窿射入其間。

　　這座教堂的外貌，係由著名的建築師波達（Giacomo della Porta, 1541?-1604）所設計的。它對我們似乎沒什麼吸引力，因爲它已成爲多少後世教堂的模型；然而仔細觀賞的話，仍可領悟到，它一定曾以其不亞於內部的新穎與巧妙特質，在那時代人的心中留下深刻的印象。它是由數種古典建築要素組成的——柱子（或半柱與壁柱）支撐著一個上冠有高「閣樓」的「楣樑」，而楣樑又支撐著上層樓座。連這幾部分的配置，也啓用了某些古代建築的特點：中間大門框以柱子，再側護以兩個小型的入口，正與凱旋門（頁119，圖74）

圖250
波達設計：
Il Gesa教堂
約1575-7年
早期巴洛克教堂

的構成相呼應。這種構成法深植於建築師的心坎中，猶如主要和絃之於音樂家。在這簡單莊嚴的外表上，沒有任何為了任性善變的緣故而刻意反抗古代規則的痕跡。但幾項古典要素被融合成一個樣式的方法，顯示了羅馬與希臘甚至文藝復興風格的規則都已被拋在腦後。它最醒目的特色，是每一柱子或壁柱都是成雙成對的，好像要使整個結構更豐富、更有變化性與莊重感。第二個顯著特色則是，藝術家為了避免重複與單調，用心安排了中央部分的高潮——用雙層框界法來強調正門。我們若回顧類似要素組成的早期建築，便立即可看到它們特徵上的重大變化。布倫內利齊的文藝復興初期教堂（頁226，圖147），有神妙的簡樸性，比較之下顯得無限輕快優美；布拉曼帖的高度文藝復興時期小神殿（頁290，圖187），在清晰率直的安排方面幾近嚴峻；連桑索維諾的威尼斯圖書館（頁326，圖207）之繁複質性，由於一再重複同一式樣的結果，也變得簡單起來了。如果你看過它的一部分，就等於看到它的整體了。而在波達的第一所耶穌會教堂的外貌裡，每一部分均仰賴整體所賦予的效果，一切都融混成一個大而錯綜的樣式。也許這方面最顯著的特性，就是他連結上層與下層樓座的精心設計；他利用的是古典建築裡根本找不到的漩渦形式。任何希臘神殿或羅馬劇院若出現一個這樣的形式，

我們便會覺得它是多麼不恰當。事實上,純古典傳統的擁護者給予
巴洛克風格建築師的大半苛評,都應由這些曲線與捲軸形來負責。
但是假如我們用一張紙把這些觸怒人的裝飾物遮蓋起來,再嘗試去
觀看這棟建築的話,就會發現它們並不光是裝飾作用而已。除去了
它們,整個建築物就會「散落」下來。它們賦予建築所必要的凝聚
感與一致感——這就是藝術家的目標。再過些時日,巴洛克式建築
師就必須利用更大膽更不尋常的設計,來臻至一個巨大造型的必
然調和性了。這些設計單獨看來,往往令人很迷惑,但在所有優
秀的建築裡,它們是達成建築師目標所不可或缺之物。

　　走出形式主義的死胡同,而進入一個遠比前幾代大師更富於潛
能的風格的此種繪畫發展,在某方面也類似於巴洛克式建築的發
展。於汀托雷多和艾葛瑞柯的精彩繪畫中,我們見過日漸贏得十七
世紀藝術重要性地位的某些觀念的成長,那就是對光線與色彩的強
調,對簡單之平衡性的忽視,對更複雜之構圖的偏愛。然而,十七
世紀繪畫並不只是形式主義的一種延伸而已:至少處在那個時代的
人們不是這樣想。他們覺得藝術已經陷入一條頗為危險的軌轍,應
該拉出來了。那時候的人們喜歡談論藝術,尤其在羅馬,有教養的
紳士都樂於討論當時流行的各種藝術「運動」,喜歡拿當代藝術家
跟老幾輩的大師做比較,並參與其中的爭論與策謀。這類討論活
動,乃是藝術界裡相當新鮮的東西。肇始於十六世紀的討論活動,
多以繪畫是否比雕刻好,設計是比色彩重要或相反(佛羅倫斯人支
持設計,威尼斯人則支持色彩),諸如此類的問題為論點。如今的
論題則不同了:他們談的是從義大利北部來到羅馬,手法似乎與以
往所知者截然不同的兩位藝術家。一是來自波隆那(Bologna)的卡
拉西(Annibale Carracci, 1560-1609),一是來自米蘭附近一個小地
方的卡拉瓦喬(Michelangelo da Caravaggio, 1573-1610)。這兩個藝
術家好像都對形式主義感到厭倦,但用來克服其複雜詭譎的方式卻
大不相同。卡拉西是研習過威尼斯與訶瑞喬藝術的繪畫家族的一
員,當他一抵達羅馬,便拜倒在他欽慕的拉斐爾作品的魅力下。他
的目標在於掌握其中的純樸與美麗,而不像形式主義者那樣刻意的
與他背道而馳。後來的評論家認為他的心意,是要模仿所有昔日大

圖251
卡拉西：
聖母哀悼基督
之死
1599-1600年
祭壇飾畫，畫布、
油彩，156×149公分
Museo di
Capodimonte,
Naples

畫家的最好的東西，但他並沒有將這程序（被稱爲「折衷派」）公式
化，而是後來以他的作品爲典範的學院或藝術學校，才這樣做的；
卡拉西是個十足的真正藝術家，不致於有這麼愚蠢的主意。可是在
羅馬諸派中，他那一派的口號卻是演練古典美。由他完成於西元
1600年的聖母哀悼基督之死這幅祭壇畫（圖251），便可看出他的用
意；我們只需回想格魯奈瓦德的受盡折磨基督身體（頁351，圖
224），便可領略卡拉西是如何小心翼翼地避免提醒人們有關死亡
的恐怖和受難的痛楚。此畫的構圖簡單和諧；彷彿出自一位文藝復
興時代早期畫家之手，可是我們也不會輕易誤認它是一件文藝復興
時代的作品；畫中光線照耀在救主形體上與整體引發觀者情感的手

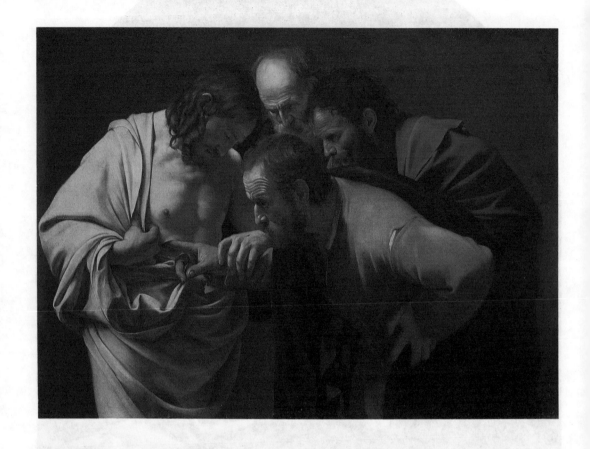

圖252
卡拉瓦喬:
多疑的聖托瑪斯
約1602-3年
畫布、油彩,107×
146公分
Stiftung Schlösser
und Gärten,
Sanssouci, Potsdam

法,都是屬於巴洛克式的。這樣的一幅圖很容易被駁斥為太具感傷性,但我們不該忘記它的目的;它是一件祭壇畫,是要讓人在它面前點燃蠟燭,跪下來禱告奉獻,並為之深思冥想的。

　　不管我們對於卡拉西的表現法是怎麼想,卡拉瓦喬及其同派人對它們的評價卻不高。這兩個畫家的確保持親密的關係——這對卡拉瓦喬說來並不是輕易的事,因為他的脾氣狂野暴躁,容易忿怒,甚至會以短劍戳人——但兩人所走的路線卻截然不同。卡拉瓦喬覺得,懼怕醜惡簡直是個可鄙的弱點。他想要的東西就是真理,他眼見的真理。他對古代典範沒有好感,對「理想美」沒有敬意。他要脫離陳規,重新思考藝術(頁30-31,圖15、16)。有些人認為他主要是想震驚群眾,而對任何種類的美或傳統都不尊敬。他是首先被這類控訴所針對的畫家之一,也是第一個被評論家用一個標語來概括其見解的畫家;他被宣稱為「自然主義者」

（naturalist）。就事實而言，卡拉瓦喬是個偉大而嚴謹的藝術家，萬萬不會爲了引起轟動而浪費他一點滴的時間。在評論家辯論的當兒，他正忙著創作，而他的作品在其後的三個多世紀裡，絲毫未曾喪失它的大膽性。觀其描寫聖托瑪斯（St. Thomas）的畫（圖252）：三位門徒凝視著耶穌，其中一位用手指觸探祂身側上的傷口；的確是很不因襲的作品。可以想像得到這幅畫如何打擊了虔誠的人們，他們從來沒看過如此不恭不敬，甚至無法無天的作風。他們慣見的門徒總是裏著美麗披衣的尊嚴人物，而這三個卻像普通工人，滿面風霜、額頭打皺。但是，卡拉瓦喬會答覆說，他們其實就「是」老工人，是普通人；至於懷疑耶穌復活的托瑪斯那不體面的姿態，則在聖經（《約翰福音》第20章第27節）裡有清楚的說明。耶穌對他說：「伸出你的手來，探入我的肋旁，不要疑惑，總要信。」

　　卡拉瓦喬的「自然主義」，也就是他欲忠實摹寫自然──不管是美是醜──的意念，也許比卡拉西之強調美更爲虔敬。卡拉瓦喬一定一遍又一遍地閱讀聖經，思考它的涵意。他是個像喬托或杜勒一樣的大藝術家，總想親自看見神聖事件的發生，就像發生於鄰居家裡一樣。他盡可能使古代經文裡的人物顯得更真實、更可觸知；連他處理光線投入陰影的方式，也是要幫助他達到這個目的。他的光線使人體看來一點也不溫柔優雅：在深暗的陰影比照下，光線粗澀得幾近刺目，但它卻令這整個奇怪的景象，堅決誠實地突立出來；這種手法，當代人很難賞識，卻對後代藝術家有決定性的影響。

　　卡拉西與卡拉瓦喬，雖然在十九世紀已變得不合潮流了，現在又合理地取回聲譽。他們曾賦予繪畫藝術令人難以想像的推進力。他們兩個人均工作於羅馬，而羅馬在當時是文明世界的中心，來自歐洲各地的藝術家都群集在那兒，參與繪畫的討論與派系的辯爭，研究古代大師的奧秘，然後把各種新近「運動」的故事帶回祖國──情形很像現代藝術家心目中的巴黎。藝術家們會按照自己國家的傳統與性質，去擇取在羅馬競爭的這一個或另一個學派，傑出的人便從他們在這些異邦運動中所學得的，發展出獨特的個人風格。羅馬依然是最有利的俯瞰信奉羅馬公教諸國的輝煌繪畫全貌的地點。許多在羅馬發展出一己風格的義大利大師中，最有名的可能就是來自

波隆那的畫家雷涅（Guido Reni, 1575-1642），他經過短時期的躊躇之後，便把自己的命運投入卡拉西學派裡去。他的聲名跟他的老師一樣，一度比現在高出很多（頁22，圖7）。有一段時期，他的名字與拉斐爾列於同等地位，讓我們看看他於西元1614年爲羅馬一宮室的天花板所繪的畫（圖253），便可瞭解是什麼原因了。它描寫黎明女神奧羅拉（Arurora），和乘著戰車的年輕太陽神阿波羅，美妙的四季女神在他們身邊舞出快樂的音律，前面則有舉著火炬的童子——即晨星——引路。像這幅曙光初升圖的美麗與魅力，就能令人了解到它是如何使人聯想到拉斐爾及其「格列西亞」（頁318，圖204）。雷涅的確要觀者思及這位大畫家，這位他努力模仿並企圖一爭高下的對象。如果現代評論家時常貶低雷涅的成就，理由可能就是覺得或害怕雷涅在仿傚拉斐爾之際，會變得過分自我意識，過分費心追求純粹的美。但我們不必爲這個特性爭吵，因爲雷涅的全盤處理方式無疑是不同於拉斐爾的。在拉斐爾的畫裡，我們覺得美麗與朗靜的氣質，由他整個性情與藝術裡自然流露出來；而在雷涅的畫裡，我們會覺得他是把美當作一個原則性的東西來描畫，假如卡拉瓦喬的學生曾勸服他，讓他覺得自己不對的話，也許就會採取另一種不同的風格了。但是這類原則性東西滲透在畫家們的心靈中與言談間的現象，並不是雷涅的錯。事實上，它也不是任何人的過失。藝術已經發展到這個地步，藝術家們無可避免地會意識到對呈現

圖253
雷涅：
黎明女神奧羅拉
1614年
壁畫，約280×700
公分
Palazzo Pallavicini-
Rospiglisi, Rome

圖254
僕辛：
「我，死之神，
甚至君臨阿喀笛
亞」
1638-9年
畫布、油彩，85×121
公分
Louvre, Paris

在他們面前的手法作個選擇的問題——當我們接受了這一點，便可欽羨雷涅實現其美之構想的方法；以及他是如何慎重地摒棄他認為低下醜惡、或不合乎其高超思想的自然物；且他之追求比實現更完美、更理想的形式，又是如何地得到成功的報酬。按照古典雕像的標準，而將「理想化」及「美化自然」加以系統化的，就是卡拉西、雷涅及其慕從者。我們稱之為「新古典」（neo-classical）或「學院派」（academic）的程序，以示有別於不依任何程序進行的古典藝術。關於此點的紛爭，不可能馬上有結果，可是沒有人否認在這些擁護學院派的人當中，也產生了真正的大師，他們讓我們看見了一個純真與美麗的世界；失去這麼一個世界，人類將會更貧乏。

「學院派」大師中最偉大的，當推法國的僕辛（Nicolas Poussin, 1594-1665），他把羅馬當作第二故鄉。僕辛以熱烈的情懷來研究古代雕像，因為他想藉著它們的美來傳達他對純真高貴之往昔風光的幻想。有一幅圖（圖254），可呈現出他此番堅忍研習精神的顯著成果。它顯示出一片光明平靜的南方風景，三位姣好的青年與一位年輕高貴的美女，聚在一個大石墓的周圍。這些牧羊人——因為他們頭戴花環，手持牧羊杖——之一跪下來辨讀墓上的銘文，第二個一

面指著銘文,一面抬頭看著漂亮的牧羊女,而她則和位置相對的夥
伴同立於寂靜憂鬱中。銘文是用拉丁文寫的,意謂:「我,死亡之
神,甚至君臨阿喀笛亞(Arcadia)這片古希臘山區的世外桃源。」
現在我們瞭解畫面人物注視墓碑時敬畏與沉思的奇妙姿態了,我們
也更加欽羨讀碑文的兩個人相互呼應之動態美。構圖似乎十分簡
單,但其單純性乃湧自無限的藝術知識。唯有這個知識,方能激喚
此種寧靜永眠的鄉愁幻境,死亡於此亦了無恐怖感。

　　使得另一位法裔義籍的畫家的作品聞名起來的,也是同一種鄉
愁美的氣質,他就是約比僕辛年輕六歲的羅倫(Claude Lorrain,
1600-1682)。羅倫研究過羅馬近郊的坎佩尼亞(Campagna),那兒
的平原與山丘帶著可愛的南方色調,令人油然生出懷古幽情。像僕
辛一樣,他的速寫顯示了他確切呈現自然的嫻熟技巧,他研究樹木

圖255
羅倫:
風景(向阿波羅
祭奉)
1662-3年
畫布、油彩,174×
220公分
Anglesey Abbey,
Cambridgeshire

的素描頗值得一觀。但他的繪畫與蝕刻版畫，往往只選擇足以激起他懷舊之情的夢幻地方為題材，將它浸入金黃的光線或銀白的氣流中，使得整個景致似乎都為之變形了（圖255）。首先使人們的視線展向自然之昇華美的，就是羅倫；他死後幾乎有一世紀的時間，旅行者習慣以其標準來鑑賞一處真實地方的風光，假如一處地方能令他們聯想到羅倫的幻象，他們便說它的風光可愛，於是坐下來野餐。富有的英國人更進一步，決定以羅倫的美麗夢鄉為模型，來塑造自己土地上的花園。因此，許多可愛的英格蘭鄉村庭園，實在應該附上這位定居於義大利並實現卡拉西構想的法國畫家的簽名。

　　法蘭德斯畫家魯本斯（Fleming Peter Paul Rubens, 1577-1640），比僕辛與羅倫年長一代，約與雷涅同年，他於西元1600年，二十三歲——可能是最敏感的年紀——那年來到羅馬，是直接接觸到卡拉西與卡拉瓦喬時代的羅馬氛圍的北方藝術家。他在羅馬以及曾逗留一段時光的西北部港口熱那亞（Genoa）與北部曼度瓦（Mantua）城，必然聽到過許多有關藝術的熱烈討論，研究過無以數計的新穎與古老的作品。他帶著強烈的興致去傾聽、去學習，但好像不曾加入任何「運動」或團體。在其內心深處，他依然是個法蘭德斯藝術家——一位來自范艾克、維登與布魯格耳一度工作過的國度的藝術家。這些來自尼德蘭的畫家，總是對多彩多姿的事物外貌有最大的興趣；他們嘗試啟用他們所知的一切藝術手法，去表現畫中人物衣料的質地感與鮮活的肌肉，簡言之，就是盡可能忠實地描繪眼睛看到的每一樣東西。他們不考慮義大利畫家視為神聖的美之準則，甚至也不常關心莊嚴高貴的題材。魯本斯便是成長於這個傳統裡，而他對於義大利發展出來的新藝術之一切愛慕之情，似乎也動搖不了他的基本信念：畫家的事業便是去描繪他周遭的世界；去畫他喜歡的東西，讓我們感到他欣賞各色各樣東西的活生生的美。若抱持著這個觀點，卡拉瓦喬與卡拉西的藝術便無衝突之處了。魯本斯敬羨卡拉西及其學派的復興古代故事和神話的繪畫，以及教化信徒的動人祭壇畫之配置手法；但他同時又佩服卡拉瓦喬研究自然時，所懷抱的不妥協的懇摯態度。

　　魯本斯三十一歲時（1608）回到安特衛普，他已經學得一切可學

的東西；他獲得了掌握畫筆與油彩，呈現裸體與披衣人物、甲胄與珠寶、動物與風景等等的不凡本領，在阿爾卑斯山以北已無任何對手。法蘭德斯藝術的前驅者，畫的泰半都是小規模的畫，而他卻從義大利帶回裝飾教堂與宮室用的巨大畫幅，這種好尚正好合乎高僧與君主的口味。他學到在龐大畫面上安排人物，以及利用光線與色彩來加強一般效果的方法。他爲安特衛普一座教堂的高大祭壇畫所作的速寫圖（圖256），顯示出他對義大利前輩的研究多有心得，又如何大膽地發揮了他們的觀念。它描寫的是聖人環繞聖母這個歷史悠久的古老主題，是威爾登雙折畫（頁216-217，圖143）、貝利尼的聖母像（頁327，圖208）或提善的培撒洛奉獻之聖母像（頁330，圖210）等時代的藝術努力捕捉的對象；比照之下，魯本斯對這古典內容的處理既自由又暢快。畫中有個顯著的特點：它比以前任何一幅畫有更多動作、更多光線、更多空間與更多的人物。聖人們在一個熱鬧的場合裡，群聚在崇高的聖母寶座邊，前景是教皇聖奧古斯汀、帶著殉難的炙刑架的聖勞倫斯和僧侶聖尼古拉，這幾個人同把觀者的眼睛導向他們所崇仰的一幕。另外有聖喬治帶著龍，聖塞巴斯欽攜帶箭與箭筒，兩個人熱情地互相凝視著；而手持聖地棕櫚葉的戰士，正在寶座跟前跪下。一群女人——其中一個是修女——出神地向上望著畫中主要的情景：一位少女，在一個小天使的幫助下，正跪著接受小聖子給她的一只戒指，而聖子正由聖母膝上曲身向她。這是傳說中的幻見自己成爲基督新娘的聖凱塞琳訂婚式。聖約瑟由寶座背後慈愛地注視著；而各有著鑰匙與劍的標記的聖彼得和聖保羅，則站著沉思。他們與獨自立在另一邊的聖約翰的雄偉姿態——沐浴在光輝中，於狂喜的讚慕狀態中往上拋擲雙臂——恰成有力對比；而兩個可愛的小天使正把不情願的小羊牽到寶座台階上，另一對小天使則急忙從天空趕來，把桂冠戴在聖母的頭上。

　　看過這些細部描寫，我們應更進一步考慮整體，以羨賞魯本斯奮力使全部人物統合起來，把喜悅與莊重的慶賀氣氛注入其中的壯麗手筆。有人會懷疑，一位能這樣穩實地運用雙手與雙眼構畫出這麼巨幅作品的大師，或許很快便會接到他無法單獨應付的訂畫單。但這並不致困擾他，魯本斯是個具有偉大組織能力與個人魅力

圖256
魯本斯：
聖凱塞琳的訂婚式
約1627-8年
爲祭壇畫所做的速寫圖，畫板、油彩，
80.2×55.5公分
Gemäldegalerie,
Staatliche Museem,
Berlin

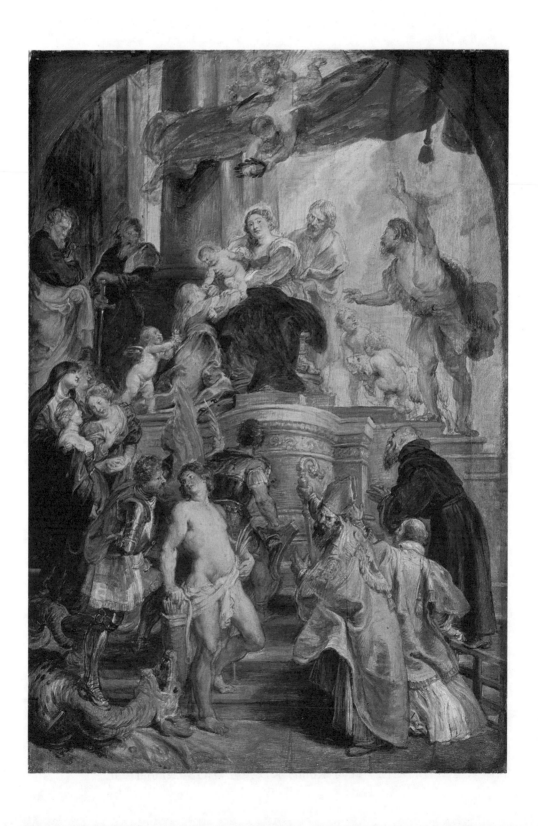

的人；在法蘭德斯，許多有天賦的畫家，都以在他的指導下工作並學習而驕傲。如果他從教堂或歐洲的國王或王公處接到一張新訂單，他有時只須畫一張小型的著色草稿（圖256便是一張大畫的彩色速寫），把草圖上的概念轉移到大畫布上的工作，便由他的學生或助手來執行，直到他們根據大師的意思完成上底色與繪圖過程時，他才會再拿起筆來，潤飾這兒的一張臉、那兒的一件絲質衣服，或把太尖銳的對比弄圓滑些。他相信自己的筆觸能迅速地將生命注入每樣東西裡，而他的確也是對的，那是魯本斯藝術的最大秘密——他有使任何東西栩栩如生、熱烈而歡欣地活起來的神妙技巧。我們可在一些他娛樂自己的簡單素描（頁16，圖1）與繪畫裡，觀賞到他這種擅長。小女孩（可能是畫家的大女兒）頭像畫（圖257）裡，沒有任何構圖訣竅，也沒有華美的袍子或光線，只見一張單純的小孩臉。然而它似乎會呼吸有心跳，就像個活生生的人一樣。跟這幅畫一比，前幾個世紀的肖像畫都稍嫌生疏而不真實了——儘管它們可能也是偉大的藝術品。要分析魯本斯是如何達到這個快活生命力的印象，是白費力氣的，但它確與他表現光線——他藉這光線來暗示嘴唇的潤澤以及臉容和頭髮之造型——的巧妙筆致有關。他以畫筆為主要的表現工具，而其技巧更甚於從前的提善。他的繪畫，不再是用色彩堆砌出來的素描，而是以提高生命及活力印象的「畫家性」手法製作出來的。

　　使得魯本斯獲得空前的盛名與成功的，是他安排巨大彩色畫幅與注入輕快活力這兩種絕佳才賦的結合。他的藝術如此適合用來加強宮殿的富麗堂皇效果，榮耀這世界的權勢，以致使他享受到了這個領域壟斷者的地位。此時歐洲的宗教與社會的緊張局面，正

圖257
魯本斯：
小女孩頭像（可能是魯本斯的長女克拉娜）
約1616年
圖布、油彩，轉移至畫板，33×26.3公分
Sammlungen des Fürsten von Liechtenstein

圖258
魯本斯：
自畫像
約1639年
畫布、油彩，109.5
×85公分
Kunsthistorisches
Museum, Vienna

好瀕臨緊要關頭，在歐陸有恐怖的三十年戰爭，在英格蘭則有內戰。一邊是專權的君主及宮廷，多半受到天主教會的支持；另一邊則是新興的商業城，居民多為新教徒。尼德蘭分裂為荷蘭和法蘭德斯；荷蘭是新教派，反抗西班牙天主教派的支配；而法蘭德斯是天主教派，其統治中心是效忠西班牙的安特衛普。由於魯本斯是天主教派陣容的畫家，乃晉升至獨一無二的地位；他接受的委託工作，分別來自安特衛普的耶穌會信徒、法蘭德斯的天主教領袖、法蘭西王路易十三及其能幹的母親（Maria de Medici）、西班牙王菲力普三世以及授騎士爵位給他的英格蘭王查理一世。當他以榮譽貴賓的身分，由一個宮廷旅行到另一個宮廷時，常常身負著微妙的政治與外

圖259
魯本斯：
和平之幸福的
寓言
1629-30年
畫布、油彩，203.5
×298公分
National Gallery,
London

交任務，其中最主要的一件，就是爲了我們今日稱爲「保守主義」
聯盟的利益而促成英格蘭與西班牙的和解。同時他與同輩學者也保
持聯繫，並參與處理有關考古方面與藝術問題的深奧拉丁文書信。
他佩戴貴族之劍的自畫像（圖258），透露出他清楚地意識到自己的
獨特地位；然而在那機靈的眼神裡，卻絲毫沒有傲慢浮誇之氣，他
仍然是個真正的藝術家。醒目純熟的圖畫，一直大量地從他的安特
衛普畫室流溢而出。古代神話與寓言故事，經過他的手筆，遂鮮活
有力一如他爲女兒所畫的肖像。

　　諷喻性的圖畫，通常被認爲是無聊抽象的，但在魯本斯一輩人
的眼中，卻是一種方便的表達思想媒介。據說魯本斯設法誘導查理
一世與西班牙和平共存時，便將這一幅對照和平的幸福與戰爭的恐
怖的畫（圖259）呈獻給他。圖中司智慧與文明藝術的女神美娜娃
（Minerva），驅走了戰神馬茲（Mars）；戰神正要撤退，他那可怕的
同伴復仇之神正轉過頭來。在美娜娃的保護下，喜悅與和平展現在

我們眼前——唯有魯本斯才想像得出此種代表豐碩成果的象徵：和平把她的乳房獻給一個嬰兒，一個林野之神欣喜地注視著燦麗的水果（圖260），酒神的兩位侍女披帶金珠玉飾跳著舞，豹子像一隻大貓般，安詳地嬉戲著；另一邊則有三個小孩，他們渴望的眼神馳過可怕戰爭，逸向小善神守護下的和平豐饒的安息所。凡是忘我而沉迷於對比鮮明與色彩閃耀的豐富細節裡的人，也不會忽視這些觀念對魯本斯而言，並非蒼白的抽象，而是有力的現實。也許就爲了這個特質，有些人在還未開始喜愛與瞭解魯本斯以前，便對他的藝術一見如故。他並不運用古典美的「理想」形式，這種形式對他而言是過於生疏且抽象了。他筆下的男男女女，是他眼見而心喜的活生生人類模樣。在他那時代的法蘭德斯並不流行修長，因此他畫中出現的都是「胖女人」，後來卻有些人反對他的胖女人。這種批評當然與藝術沒什麼關係，我們也不必太認真，可是既然有人持此論調，我們最好能領略到，他畫面上所表現的一切繁盛得幾近狂野的生活裡，有一股喜悅的質素，使魯本斯免於僅成爲一個純粹的藝術

圖260
圖259的細部

巧匠而已。這種質素使得他的繪畫由龐大的純巴洛克式歡樂裝飾品，轉變成縱使放在博物館的陰森氛圍裡，仍不失其生命力的傑作。

魯本斯許多著名的學生與助手當中，最傑出、最獨特的是范戴克（Anthony van Dyck, 1599-1641），他比魯本斯年輕二十二歲，屬於僕辛與羅倫的一代。他很快獲得魯本斯處理物體──絲質衣料也好、人體肌肉也好──的一切技巧，但這位門生的脾氣與情緒卻跟老師大為不同。范戴克似乎不是個健康人，他的畫時常籠罩著一層軟弱與淡淡哀愁的氣氛。這種氣質可能頗得熱那亞的簡樸貴族與查理一世的近侍騎士之心。他於西元1632年成為查理一世的宮廷畫家，他的名字也被英語化成Sir Anthony Vandyke。我們應該感謝他為後世留下一份當時社會──旁若無人的貴族神態與崇拜宮廷高雅氣質的潮流──的藝術紀錄。他的查理一世肖像畫（圖261），描寫剛自狩獵旅行歸來，才跨下馬的英格蘭王，畫像顯示出這位史都華王朝（Stuart）君主欲名垂青史的心意：一位優雅無比、權勢穩固、文化水準高的人物、藝術的大主顧、神聖王權維護者，不需要藉象徵威力的外在飾物來提高他與生俱來的尊嚴。一個能夠在肖像裡如此完美地傳喚此種氣質的畫家，無疑是社會名流渴望與之交往的對象。事實上，范戴克也負擔了過多的肖像畫訂單，因此像他的老師魯本斯一樣，自己一個人應付不了；他也有一批助手，這種助手負責畫安排在木頭假人上的顧客服飾，而他本人甚至往往並不繪完整個頭部。他有些肖像畫給人不愉快的感覺，近於後來唯美的時裝假人；顯然是開了一個對肖像畫大有害處的危險先例。但這一切皆不能減損他最佳肖像畫的偉大性，也不會使人忘記他比任何其他藝術家，都更助長了貴族的高尚優雅與名門的悠然自在等觀念的具體化（圖262），而其滋養人類想像力的功能，也不下於魯本斯過分豐盈生

圖263
維拉斯奎茲：
賣水的老人
約1619-20年
畫布、油彩，106.7
×81公分
Wellington Museum,
Apsley House,
London

活裡的強韌雄壯人物。

　　魯本斯在一次西班牙旅程中邂逅了一位青年畫家，他與其學生
范戴克生於同一年，而在馬德里的菲力普四世宮廷中的地位，也相
當於查理一世宮廷的范戴克。他就是維拉斯奎茲（Diego Velázquez,
1599-1660）。雖然此時他還未到過義大利，但已透過仿製品而知曉
卡拉瓦喬的發現與手法，遂深深爲之動心。他吸取「自然主義」的
構想，將他的藝術投注於對自然的冷靜觀察中，而不去管那些老套
慣例。他描寫塞維爾街上一位賣水的老人畫（圖263），爲其早年作
品之一，它是一張尼德蘭人用以展示其藝術本領的典型世態畫，但
它流露出卡拉瓦喬繪製「聖托瑪斯」（圖252）時的一切密集性與洞
察力。老人疲倦多皺的臉容與襤褸的外衣、圓形的陶土大盛

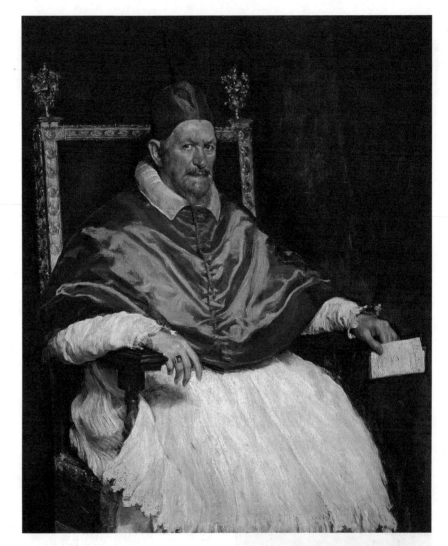

圖264
維拉斯奎茲：
教皇英諾森十世
1649-50年
畫布、油彩，140×
120公分
Galleria Doria
Pamphilj, Rome

水器、發釉光的水瓶表面、透明玻璃杯上的光線變化，全都畫得如
許逼真有力，使我們情不自禁的想去觸摸這些東西。沒有一個站在
此畫之前的人，會覺得想去問問這些東西是漂亮還是醜陋，或它呈
現的情景是重要還是瑣碎。嚴格說來，它的色彩也不算美麗。棕色、
灰色、綠色的調子瀰漫整個畫面。然而，整體繫合得這麼豐潤和諧，
致使曾在這幅畫前停留過的人難以忘懷。

　　維拉斯奎茲接受了魯本斯的勸告，到羅馬去研究大師們的傑
作。他於西元1630年抵達羅馬，但不久又回到了馬德里；二度義大
利之旅後，他在馬德里就一直是菲力普四世宮廷裡有名望而受敬重
的一分子。他的主要職務是爲國王與王族繪製肖像畫。這些人鮮有
迷人或有趣的臉孔，他們都是故持自尊的男女，穿著僵硬且不相稱

的時裝；這對一位畫家說來似乎不是頂有吸引力的工作，然而他卻
奇蹟般的把這些肖像畫轉成世人所見最具魅力的繪畫。他早就放棄
了對卡拉瓦喬風格的依附，也探討過魯本斯與提善的運筆法，但他
處理自然的手法絕非「二手貨」的。他於西元1650年在羅馬繪成教
皇英諾森十世（Innocent X）的肖像（圖264），比提善的教皇保羅三世
像（頁335，圖214），晚了一百多年；它提醒我們我們：在藝術史上，
時光的推移並不必然導致外貌的變遷。維拉斯奎茲當然深受提善那
幅傑作的挑戰，正如提善之受到拉斐爾的教皇李奧十世像（頁322，
圖206）之激勵。儘管他很熟悉提善的格調，但觀其處理質地光澤的
手法與用以捕捉教皇表情的穩定筆觸，我們一點也不懷疑他用的是
自己的方法，而不是一則排演好的公式。他的成熟作品大大地依賴
運筆及精緻調和色彩的效果，因此照片經常傳達不了多少原畫的韻
味。這些效果大部分都應用在題名為「宮女」（*Las Menines*, 圖266）
的巨幅畫（高約10呎）裡。維拉斯奎茲本人出現在此畫中，正在製作
一幅大油畫，詳細看的話，猶可發現該畫內容——畫室後牆上有面
鏡子，正映射著被畫肖像的國王與王后的形象（圖265）。我們又看
到他們所見的情景——一群人正走進畫室，那是他們的小女兒，旁
邊有兩位宮女，一位伺候公主
用茶點，另一位則向王與后行
膝禮。另有兩個娛樂王室的侏
儒，一是醜陋的婦人，另一是
戲弄狗的男孩。背景上嚴肅的
大人，則似乎監視著這些客人
的舉止。

　　這一切的真正意義是什
麼？我們也許永遠不知道，但
我喜歡去想像維拉斯奎茲早
在照相機發明以前，便能捕捉
這真實的一刻。也許公主是被
帶進來解除國王與王后為畫
家擺姿勢的無聊，而王或后暗

圖266
維拉斯奎茲：
宮女
1656年
畫布、油彩，318×
276公分
Prado, Madrid

圖265
圖266的細部

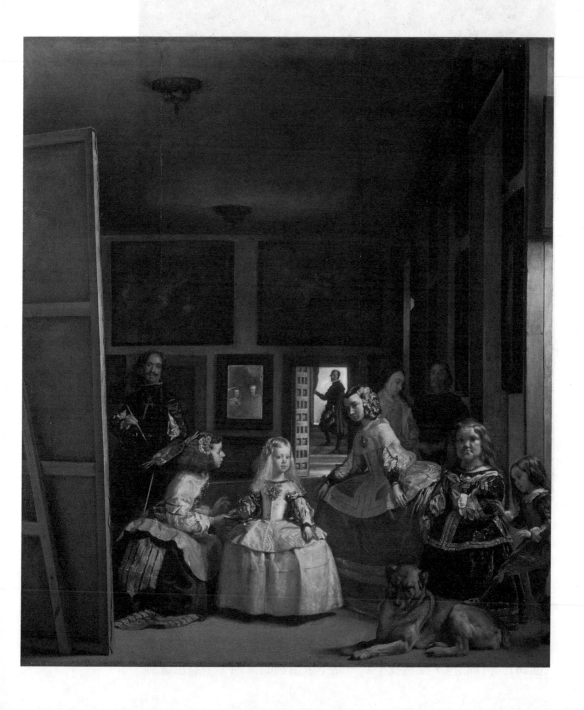

圖267
維拉斯奎茲：
西班牙小王子
肖像畫
1659年
畫布、油彩，128.5
×99.5公分
Kunsthistorisches
Museum, Vienna

示畫家，這也是值得一試的畫題；皇家人物的話往往就是一道命
令，因此這幅傑作的出現實應歸功於這個偶然的願望，而也唯有維
拉斯奎茲才能把這個願望變成真實的情景。

　　當然維拉斯奎茲通常並不需要依賴此種意外機會，才將其現實
紀錄轉化爲優秀繪畫。像他爲年僅二歲的西班牙王子所畫的肖像
（圖267）等作品裡，雖然找不到一點不依慣例的東西，乍看也毫無

驚人之處，但原畫裡幾種深淺不同的紅色（由富麗的波斯地氈到羊皮椅子、窗簾、衣袖與小孩的玫瑰色臉頰），和翳入背景裡去的白色、灰色之冷靜清亮色調，卻構成一股獨特的和諧感。連紅椅子上那隻小狗這麼個小小的題材，也洩漏出他真正神妙的謙和技巧。若再回顧范艾克所繪阿諾菲尼夫婦肖像畫中的那隻小狗（頁243，圖160），我們便可看出，偉大的藝術家是應用怎樣不同的手法來臻至它們的效果；范艾克費力地摹寫小動物的每一根鬃毛，而二百年之後的維拉斯奎茲卻只設法捕捉它的特殊神情。他讓我們的想像力，追隨他的引導前去補充他故意忽略之處，這種作風之類似於達文西，實有過之而無不及。雖然他不畫出一根根的鬃毛，但結果這隻小狗看來卻比范艾克的更有毛絨絨與自然的味道。也就是這類效果才使十九世紀巴黎印象派的創立者，對維拉斯奎茲的敬慕之情遠勝過昔日任何畫家。

　　以全新的眼光去觀察自然，去發現並享用色彩與光線之嶄新和諧，已經成為畫家的必要任務。於此番新熱忱中，信奉天主教的歐洲國家的傑出大師，發現他們與政治防線另一邊的畫家——新教派的尼德蘭的大藝術家——是合而為一的。

藝術家愛光顧的十七世紀羅馬一小酒館內的景象
范拉爾繪
1625-39年
筆、墨水紙面添施淡水墨，20.3×25.8公分
Kupferstichkabinett,
Staatliche Museem,
Berlin

20

自然之鏡
十七世紀的荷蘭

　　歐洲之分立爲天主教派與新教派兩個陣線，甚至影響了尼德
蘭等小國家的藝術。今日稱爲比利時的尼德蘭南部，一直屬於天
主教派，我們看過魯本斯如何在安特衛普，接受來自教會、君主
與國王等無以數計的委託工作，繪製巨幅畫以榮耀其權力；而尼
德蘭北部各省卻起而反對他們的天主教派最高君王——西班牙
王，他們富裕商業城的大多數居民支持的是新教信仰。這些荷蘭
新教商人的喜好，與國界外流行的大不相同，他們的人生觀頗似
英格蘭的清教徒：虔誠、工作勤苦、節儉，多不喜歡南方格調的
華麗浮誇氣息。當這些十七世紀的荷蘭市民安全感增加，財富成
長時，其見解雖然漸趨柔和，但仍無法接納橫行於天主教派歐洲
國家的十足巴洛克風格，他們甚而會偏愛某種冷靜嚴謹的建築。
十七世紀中葉的荷蘭鼎盛時期，當阿姆斯特丹市民決定建立一座
反映其新生國家的驕傲與成就的大型市政廳時，他們選擇了一種
壯觀裡流露出輪廓簡單與裝飾貧乏的式樣（圖268）。

　　我們看過新教派的勝利曾對繪畫產生多麼顯著的影響（頁
374），也知道中世紀期間，藝術如其他地方一樣興盛的英格蘭與
日耳曼，曾遭受到一場極大的災難，致使當地的天才對畫家雕刻
家的行業都失去了興趣。我們還記得，在嫻熟技藝傳統如許強大
的尼德蘭，畫家不得不專心從事於某幾個不觸犯任何宗教背景的
繪畫分支。

　　能在新教勢力範圍內繼續存在的這幾個分支中，最重要的是
肖像畫，就如當年的霍爾班經歷的情況一樣。許多成功的商人，
想要把他的容貌傳給子孫；許多被選爲地方官或市長的可敬市
民，渴望被畫成身戴官徽或勳章的樣子。更有許多在荷蘭市鎮生

圖268
凱本設計：
皇宮（前市政廳）
1648年
十七世紀荷蘭市政廳

活上扮演重要角色的市委員會或理事會，也依循值得稱讚的習俗，要求爲其尊貴的夥伴在會議室與會客處繪製群像畫。一位畫風能討好這些人的藝術家，便有希望獲得一個合理的固定收入；一旦他的畫風不再是時興的式樣之時，他或許就面臨沒落的命運了。

　　自由荷蘭的第一位傑出大師哈爾斯（Frans Hals, 1580?-1666），就被迫過著朝不保夕的生活。哈爾斯和魯本斯同屬一代，他的雙親因爲是新教徒的關係，離開了尼德蘭南部而定居於繁榮的荷蘭都城哈勒姆（Haarlem）。對於他的生平，我們只知他時常向麵包店或鞋店賒賬；晚年（八十多歲時）得到市立救濟院給他的

一小筆津貼，因爲他曾爲該院董事繪過肖像。繪製圖269的日期
接近他事業的初期。這幅畫顯現出他對這類畫作的手法是很有才
華且相當原創的。光榮獨立的尼德蘭市鎭居民，要輪到他們去服
兵役了，且通常是在最富裕居民的領導下。在此區的軍官服完兵
役後，以盛大的華筵向他們致敬，是哈勒姆市的習俗。將這些歡
樂的事件繪製成畫以資紀念，也變成一種傳統。對一個畫家來
說，要把這麼多的人都繪在同一個畫框裡，而又不顯得像早期畫
家都表現得那麼僵硬或擁擠，實在不容易。

　　哈爾斯自始就懂得如何傳達歡娛的精神，並且知道如何給這
種儀式團體注入生命，而仍能不致忽略了原來的目的。他把在場
的十二個成員，個個都畫得很生動逼真，讓我們覺得必曾見過：
從餐桌一邊主持宴會的肥胖軍官，手舉著杯子；到另一邊的年輕
步兵少尉，雖沒分到座位，但仍自得地向畫外看，似乎要我們欣
賞他的華麗軍服。

圖269
哈爾斯：
聖喬治軍方官
員的宴會
1616
畫布、油彩，175×
324公分。
Frans Halsmuseum,
Haarlem

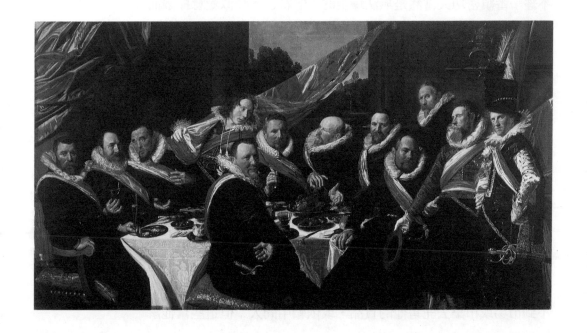

在看到這幅為哈爾斯和他的家人帶來這麼少財富的許多個人肖像畫之一時（圖270），我們或許更能欣賞他的熟練技巧。和以前的人物畫比較起來，它幾乎就像一張快照。我們好像認識這位先生，一位十七世紀的真正商人與冒險家。讓我們回想霍爾班不出一百年前所畫的紹斯威爾爵士像（頁377，圖242），以及魯本斯、范戴克或維拉斯奎茲於同一時期的天主教歐洲國家內所畫的肖像；他們作品中生動寫實的質素，令人覺得這些畫家是小心「安排」坐者的姿勢，以便傳達系出名門的高貴神態。而哈爾斯的肖像畫，卻讓我們感到畫家是「捕捉」到坐者在某一瞬間的特殊神情，並將它固定到畫布上。我們可以想像到這類繪畫在當時群眾眼中，一定顯得多麼新鮮大膽；他運用畫筆和油彩的方式，暗示他迅速掠取了一個稍縱即逝的印象。早期的肖像是以明顯可見的耐心畫出來的——我們會感覺那畫中人物一定靜坐過很多段時間，讓畫家細心地描下一個又一個細節；但哈爾斯從不會讓他的模特兒覺得疲倦或無聊。我們似乎看到他敏捷俐落地揮動畫筆，用一點亮或暗的油彩筆觸，傳達出亂髮或縐袖的模樣。哈爾斯所製造的形象，那處於某一特別動態與氣勢中的坐者之剎那印象，不經一番縝密功夫當然是無法臻至的；乍看之下好似隨意揮灑而成，其實卻是慎思營求的結果。這幅畫雖然缺乏早期肖像常有的對稱性，但卻並不偏斜。哈爾斯——如巴洛克時代的其他大師，知道如何不露因襲任何規則的痕跡而獲致平衡意味的妙法。

圖270
哈爾斯：
布洛克先生肖像
1633年
畫布、油彩，71.2×
61公分。
Iveagh Bequest,
Kenwood, London

　　沒有創作肖像畫的傾向或才華的新教派荷蘭畫家，必須放棄以執行委託繪畫工作來維生的念頭。他們跟中世紀與文藝復興時期的大師之情形不同，必須先把作品畫出來，然後再嘗試去找個買主。今日的人已經見慣這種事態，所以認為一位藝術家理所當然的就是一個遠離群眾，獨自在他那堆滿迫切待售的圖畫之畫室裡工作的人，因此難以想像這種狀況會帶來什麼變化。一方面說來，藝術家可能會因擺脫了干擾其創作，而且有時會欺凌他們的主顧而感到高興。但這種自由卻是用昂貴的代價換來的，因為他如今面對的是甚至更加專橫的主人——有購買力的群眾。他不得不到市場或市集去兜售他的貨品，或依賴中間人；但這些幫他解

圖271
夫利格爾：
河口景色
約1640-5
畫板、油彩，41.2
×54.8公分。
National Gallery,
London

決困難的畫商爲了獲取利益，卻只願付出盡可能便宜的成本。再者，競爭也很激烈；每一個荷蘭鎮上都有很多在攤位上展覽作品的藝術家，二流大師唯一能贏得聲名的機會，是擅長繪畫某一分支或類型。彼時一如今日，群眾喜歡知道他專擅那一方面；當一位畫家以戰爭畫大師而知名於世時，他最可能脫手的就是戰爭畫，如果他因畫月光景色而成名，那麼他最好繼續繪製更多的月光景色。始於十六世紀北方國家的專業化潮流（頁381），無形中在十七世紀裡邁向更極端的境界。一些軟弱的畫家，變成滿足於反覆生產同一類型的畫作，如此一來，有時也會將他那一行引到一個令我們折服的完美頂點。這些專家乃是真正的專家，專門繪魚的畫家，懂得如何巧妙地處理水域的銀白調子，甚至使名聲更爲遠播的大師感到慚愧；專門繪海景的畫家，不僅是描寫海浪與雲彩的高手，更是精確刻畫船與索具的專才，他們的作品至今猶是英格蘭與荷蘭海權擴張時代極有價值的歷史文獻。這批風景畫家中最年老的一位——夫利格爾（Simon de Vlieger, 1601-1653）的一幅河口景致圖（圖271），顯露出此類荷蘭藝術家，如何藉簡單謙樸的手法把海洋的氣氛表達出來。這些荷蘭畫家，是藝術史上首先發現天空之美的人。他們不靠戲劇化或震撼性的東西來使其圖畫顯得有趣，而只單純地呈現出一個他們眼中的世界，且發現它可造就出如同任何闡釋英雄事蹟或詼諧素材之圖那麼令人滿意的畫來。

　　最早發現此類素材的一個畫家，是來自海牙（The Hague）的戈

圖272
戈耶：
河畔的風車
1642
畫板、油彩，25.2
×34公分。
National Gallery,
London

耶（Jan van Goyen, 1596-1656），他約與風景畫家羅倫同時代。拿
羅倫的風景名畫，那幅靜謐美麗的鄉愁幻景（頁396，圖255），來
跟戈耶的簡單率直作品（圖272）比較的話，一定很有意思。其中的
差異明顯得不需詳加說明。這位荷蘭畫家描寫的是親切的風車，
而不是崇高的神殿；是一大片平實的鄉土，而不是誘人的林間空
地。戈耶知道如何把平凡的景致轉化成憩靜的景色，他將熟悉的
題材變形，引導我們的眼睛望向朦朧的遠處，使我們覺得處於一
個優越的地點，正在凝視著黃昏夕照。羅倫的發明俘獲了英格蘭
欽慕者的想像力，致使他們企圖扭轉故鄉的實際風景來符合他的
創作；他們看到一處令人想到羅倫的風景或花園便說是「美麗如
畫」。從此以後，我們習慣把這個字眼應用到城堡與日落，以及
帆船與風車等簡單的東西上。然而當我們這樣說的時候，我們聯
想到的其實不是羅倫，而是夫利格爾或戈耶等大師的畫。許多流
浪鄉野的人，面對他眼前的事物興起愉悅之情，不自覺地將他的

喜悅歸功於首先為人類打開質樸自然之美的謙遜大師。

　　林布蘭特（Rembrandt van Rijn, 1606-1669）是荷蘭最偉大的畫家，也是世界上最卓越的畫家之一，他比哈爾斯與魯本斯小一輩，比范戴克與維拉斯奎茲年輕七歲。林布蘭特未曾像達文西或杜勒般地寫下他的歷驗；他不是一個像米開蘭基羅一樣備受讚佩，言談被傳至後世的天才；也不是與當代前驅學者交換意見，撰寫外交信函的魯本斯。然而我們會覺得，我們與林布蘭特的關係比前述任一傑出大師更親密，因為他為我們留下一份關於其生平的驚人紀錄———一系列自畫像，由正當成功而時新的青年大師，直到反映著破產的悲劇和真正偉大的不屈意志的寂寞晚年的面貌，這組肖像畫串成一篇獨特的自傳。

　　西元1606年，林布蘭特出生於大學城萊頓（Leiden）一個富有的麵粉廠主家裡。後來他進入該大學，但不久便放棄學業，而成為一位畫家。他某些早年的作品大受當代學者的讚賞；二十五歲那年他離開萊頓，到商業中心的阿姆斯特丹，在那兒很快地成為著名的肖像畫家，並娶了一位富家女為妻，買了一棟房子，收集不少藝術品與骨董，不停地努力工作。當他的第一任太太於西元1642年去世時，留給他一筆可觀的財產，但林布蘭特的名氣已經衰微，終至負債累累，十四年後債權人賣掉他的房子並公開拍賣他所有的收藏品。靠著他那忠實的情婦與他兒子的幫忙，才使他免於徹底的崩潰。他們把他安插在自己的藝術經銷公司，當一名正式雇員，在這種情況下，他完成了最後的傑作。但這些忠實的夥伴比他死得更早，當他的生命於西元1669年結束後，留下的所有財產就是一些舊衣服和繪畫用具而已。他作於西元1658年左右的自畫像（圖273），為我們顯示了他的晚年面貌。它不是一張美麗的臉孔，畫家顯然不曾企圖隱藏它的醜陋。他極懇實地在鏡中觀察自我；也就因為這種懇實的情懷，令人頓時忘記要求它的外貌之美。這是一張真人的臉孔，沒有任何裝模作樣或自負虛榮的痕跡，只流露出一位詳細檢查自己容貌，準備探討更多的人類臉部秘密的畫家所付出的滲透性凝視力。若沒有這番深刻的領悟功夫，林布蘭特便不可能創造出這麼精彩的肖像畫，例如他的主顧

圖273
林布蘭特：
自畫像
約1655-8
畫板、油彩，49.2
×41公分。
Kunsthistorisches
Museum, Vienna

與朋友，後來成爲阿姆斯特丹市長的西克斯(Jan Six)之畫像(圖
274)。要拿這幅畫與哈爾斯的活潑肖像比較，可說是很不恰當的，
因爲哈爾斯塑造的是動人的快照效果，而林布蘭特卻爲我們顯示
了整個人。他像哈爾斯一樣，享有嫻熟的技巧，他就用這技巧來
暗示金黃總帶的光彩或襞襟上的光線變化。他主張藝術家有權力
決定一張畫何時才算完成——「當他達到他的目的時」；因此裏

圖274
林布蘭特：
西克斯先生肖像
1654
畫布、油彩，112×
102公分。
Collectie Six,
Amsterdam

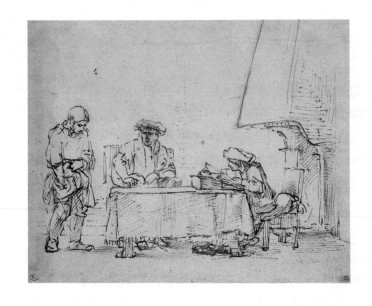

圖275
林布蘭特：
無善心的僕人之
寓言故事
約1655年
紙、蘆葦筆、褐色墨
水，17.3×21.8公分
Louvre, Paris

在手套裡的那隻手，便保留了概略速寫的模樣。而這一切更加強了從他的人物裡散發出來的生命感，我們會覺得這個人就活在我們周遭。我們看過其他大師的肖像畫，也因其傳達出一個人的個性與角色而感到難以忘懷，但即使其中最精彩的，也不免使我們聯想到小說中的人物或舞台上的演員。他們有說服力，能感動人，但我們意識到他們只呈現出複雜人類的一面而已；甚至蒙娜麗莎也不是永遠在微笑的。但林布蘭特的卓越肖像畫裡，我們會覺得正與一個真實的人面對面，我們可以感知他們的溫情，他們對同情的需求，以及他們的寂寞和苦惱。我們從林布蘭特自畫像所熟知的那雙敏銳穩定的眼睛，必定是能夠透視人心的。

　　我知道我這種形容形聽來不免多情善感，但我不知還有什麼更好的方法，可以描述林布蘭特擁有這種幾近不可思議的希臘人所謂「心靈活動」的知識（頁94）。他一如莎士比亞，似乎有辦法走入各類型人的心中去，並知道他們在各種情況下會有什麼舉止。這份天賦使林布蘭特的聖經故事插圖，跟以前見過的大不相同。林布蘭特身為虔誠的新教徒，應該一再熟讀過聖經；他進入了那些插曲的精神面，也想把原來發生時的情形，人們身處那一刻的舉動與反應，加以具象化，他圖示那位無善心的僕人的一則寓言（《馬太福音》第18章第21至35節）之素描（圖275），會使觀者覺得不需再加上文字解釋，因為素描本身已做了解釋，我們看到最後審判之日，上帝跟管家正在一本大帳簿上查閱僕人的債。從

僕人的站姿、低頭的樣子，以及用手在口袋深處摸索的神情，可見他無法償付。這三個人的相互關係，忙碌的管家，莊嚴的上帝，以及犯錯的僕人，均用寥寥數筆表達了出來。

　　林布蘭特幾乎不需借用任何姿勢或動作，便可表現出一幕情景的內在意義；他從不運用戲劇化的手法。他將幾乎未被前人描繪過的另一個聖經插曲──大衛王及其叛逆的兒子亞沙龍（Absalom）之間的和解──具體畫出來（圖276）。當他閱讀舊約，設法以其心眼去看聖地的國王與族長之際，腦中想的是他在繁忙的阿姆斯特丹港見過的東方人。所以他把大衛王裝扮成一個戴包頭巾的印度人或土耳其人，並讓亞沙龍佩帶一把東方式的彎劍。他那雙畫家的眼睛，被這類服飾的光彩華麗，以及得以展示珍貴衣料上的光線變化與金銀珠寶的閃爍等機會所吸引。我們可見林布蘭特在傳達這些燦麗質地上的技巧，正如魯本斯或維拉斯奎茲一樣出色。林布蘭特所用的鮮明顏色，比他們兩人都來得少；他的許多畫給人的第一個印象，是那種頗為陰暗的棕色。但這種暗調子卻有力地襯托出少量的明燦顏色，結果他畫上的某些光線顯得幾乎令人目眩。然而他之啟用光線與陰影的神妙效果，絕非為了它們本身的緣故，而往往是為了增強情景的戲劇性。還有什麼比一身驕傲打扮的年輕王子把臉埋在他父親胸懷的姿勢，以及大衛王安靜憂鬱地接受兒子的降服神態，更動人的呢？我們雖然看不到亞沙龍的臉，但卻可以感覺出他的感受。

　　林布蘭特跟以前的杜勒一樣，不僅是個偉大的繪畫家，也是個偉大的版畫家。他用的技術不再是木刻或銅版鐫刻（頁282-283），而是另一種容許他更自由更快速地創作的方法──蝕刻。它的原則十分簡單，不必費力刮擦鉛版表面，只要在金屬版上塗上一層蠟，再用一根針在上面描畫，針所到之處，蠟就被劃開，底下的金屬版便裸露出來；然後他只消將版浸入酸液裡，酸便會侵入沒有蠟的金屬部分，他的素描即可轉移到金屬版上了。這種版也可以印刷出來，方法一如雕版。區別蝕刻與雕刻版畫的唯一方法，是用線條來判斷。雕刻刀費勁緩慢的運作與蝕刻針的自由輕快行動，其間的差別是顯而易見的。林布蘭特曾在另一聖經插

圖276
林布蘭特：
大衛王與兒子
亞沙龍的和解
1642年
畫板、油彩，73×
61.5。
Hermitage,
St Petersburg

曲的蝕刻版畫（圖277）裡，描寫耶穌正在傳道，貧窮謙遜的人聚在祂周圍傾聽的情形。此次林布蘭特是以他自己居住的城鎮爲對象，他曾在阿姆斯特丹的猶太人區住過一段時日，他研究猶太人的外貌與穿著，使之溶入聖經故事。畫面上的人們或站或坐，推擠在一處，有的聽得出神，有的沉思耶穌的言語，有的像後頭那個胖子，似乎爲基督攻擊的法利賽人感到可恥。熟悉義大利藝術裡的美麗人物的觀眾，初次看到林布蘭特的畫時，有時會震驚不已，因爲他好像毫不關心美，甚而對於十分醜的也不退縮；這一點就某方面看來也的確是真的。一如他那時代的其他藝術家，林布蘭特收吸收了卡拉瓦喬的旨趣——透過受卡拉瓦喬影響的荷蘭人而認識的；他像卡拉瓦喬一樣，對真實與懇摯質素的評價比和諧與美還高。基督傳教的對象是貧窮、飢餓和悲傷的人們，而窮、餓與眼淚並不美麗。當然這還得看我們對美所下的定義是什麼。小孩往往覺得外祖母仁慈而多皺紋的臉孔，比電影明星的一般容貌更美麗，林布蘭特爲什麼不該如此呢？同理，一個人也可以說右下角那位一隻手在臉前哆嗦而全神貫注地往上瞧的憔悴老人，是曾經被描畫過的人物當中最美的一個。然而，我們用什麼字眼來表達我們的讚羨之情，也許並不是真的很重要的。

　　林布蘭特的不因襲手法，有時會令人忘記他在群像的安排上啓用了多少藝術智慧與技巧。沒有什麼可比群眾在耶穌周圍形成一個圈子，同時又站在一段敬畏距離的構圖，更富於細心的平衡效果了。在其如何配置一群人，尤其是出乎意外卻又全然調和的群像之藝術上，林布蘭特得力於他絕不藐視的義大利藝術傳統之處很多。我們很難想像，這位偉大的大師，是個偉大性不被當代歐洲人所認識的寂寞造反者。當他的藝術愈趨深邃且不妥協時，他的肖像畫家的聲名卻日漸減退。不管導致他個人悲劇與破產的緣由是什麼，他的藝術家名譽一直非常高，而光靠這個名譽卻不足以維生，才是如今的真正悲劇。

　　林布蘭特在荷蘭藝術各分支的重要，實爲彼時畫家無可匹比的。但這並不意味著在新教派尼德蘭境內，沒有其他值得個別研究及欣賞的大師。他們當中有很多人，追隨著由歡欣簡樸的繪畫

反映出人們生活的北方藝術傳統。這個傳統可遠溯到一些中世紀
的纖細畫（頁211，圖140；頁274，圖177）；然後由喜歡藉農民生
活之詼諧面，來展示其繪畫技巧及對人性之了解的布魯格耳來繼
承（頁382，圖246）。而將這種流派的畫帶入完美境界的十七世紀
藝術家則是史汀（Jan Steen, 1626-1679），戈耶的女婿。史汀像當
時許多畫家一樣，不能以畫筆維持自己的生活，他開設了一家客
棧來賺錢。我們可以想像他似乎也喜愛這行副業，因為它給他帶
來觀察狂歡鬧飲中的人們之機會，並為他的店裡添加了滑稽意
味。他有幅畫描寫人們生活中喜悅的一幕——命名宴（圖278），畫
面上是一個舒適的房間，母親躺在壁凹的一張床上，親友們則繞
在抱著嬰兒的父親周圍。其中有各色各樣的尋歡作樂的類型與姿
態，當我們逐一觀賞之際，更不該忘記讚美藝術家把各個不同細
部融混成一致畫面的技巧。背對觀者的前景人物，真是精彩之作，

圖278
史汀：
命名宴
1664年
畫布、油彩，88.9
×108.6公分。
Wallace Collection,
London

看過原畫的人，絕忘不了這人物身上的愉悅色調所散發出來的溫暖與潤美感覺。

　　我們常把史汀畫中快樂美好生活的氣質，與荷蘭十七世紀藝術聯想在一起；但在荷蘭還另有一些呈現迥異氣質的藝術家，非常接近林布蘭特的精神。其中最精彩的是另一位「專家」，專繪風景畫的路斯達爾（Jacob van Ruisdael, 1628?-1682）。路斯達爾約與史汀同年，屬於偉大荷蘭畫家的第二代。待他長大後，戈耶、甚至林布蘭特的作品都已相當著名，注定要影響他的趣味以及對題材的選擇。他前半生居住在美麗的哈勒姆城，此城與海之間隔著一大片林木茂密的沙丘，他就愛研究這塊土地上的形狀與色調，而逐漸擅長於描繪如畫的林野景致（圖279）。於是，路斯達爾成為專門描繪幽暗的雲彩、投下影子的夕照、荒廢的城堡與急湍溪流等的大師；簡而言之，他發現了北方風景裡的詩意，就如羅倫之發現義大利景致裡的詩意，也許在他之前，沒有一個藝術家能像他一樣，在畫筆所反映的自然裡表現這麼多的個人感受與情懷。

圖279
路斯達爾：
林野風光
約1665-70年
畫布、油彩，107.5×
143公分。
National Gallery,
London

　　當我把這一章稱爲「自然之鏡」時，我並不只是要說荷蘭藝
術學會了像鏡子般忠實地複製自然；因爲藝術也好，自然也好，
均不可能平滑冷淡得一如玻璃，反映在藝術裡的自然，往往也反
映著藝術家本人的心思、偏愛、享樂以及性情。也因爲如此，才
使得最「專門化」的荷蘭繪畫分支——靜物畫——變得如此有趣。
這類靜物通常是裝滿醇酒與可口水果的漂亮器皿，或是誘人地擺
在可愛瓷盤上的各種美味。這些畫要是送到餐廳去，一定可以找
到買主。但它們並不只是提醒人們有關餐桌享受的東西而已。藝
術家可在這類靜物裡，自由挑選他們喜歡的畫題，然後依著個人
嗜好將之安排在桌子上；於是這便成爲畫家實驗特別問題的一個
美妙的領域。例如卡爾夫（Williem Kalf, 1619-1693），喜歡探討光
線如何被有色玻璃反射與折射的作用，他研究色彩與質地的對比
與和諧，企圖於富麗的波斯地氈、鮮藍色瓷器與色澤燦亮的水果
間，獲致一種嶄新的調和感（圖280）。這些專家們在不自覺間闡釋
了一個藝術觀：一幅畫的題材並不像一般人所想的那麼重要。正
如瑣碎的字眼可爲一首美麗的曲子提供歌詞一樣，瑣碎的物品也
可造就一幅精彩的畫來。

圖280
卡爾夫：
靜　物
約1653年
畫布、油彩，86.4×
102.2公分。
National Gallery,
London

　　在我剛剛強調過林布蘭特畫中題材的意識之後，再提出這種
論調，似乎有點奇怪，但實際上我並不認爲其中有任何矛盾。一
個把一首不凡的詩，而非瑣碎文字引入其音樂中的作曲家，會希
望我們因瞭解這首詩而欣賞他的音樂詮釋；同樣地，一個描繪聖
經故事的畫家，也希望我們因瞭解這一幕而欣賞他的藝術觀念。
然而，就像有不帶文詞的偉大音樂一樣，當然也有不具重要題材
的偉大繪畫。十七世紀的藝術家發現了此種視覺界的唯美質素
時，他們所熱中捕捉的，就是此項創意（頁19，圖4）。荷蘭專家花
費了一生的時光去描繪同一類題材，而終於證明了題材是次要的
東西。

　　這些大師中最優越的，是誕生於林布蘭特之後一代的維梅爾
（Jan Vermeer van Delft, 1632-1675）。維梅爾好像是個慢工出細活
的人，他一生完成的畫不多，其中呈現重要情景的更是少之又少。
大多數的畫只描寫站在典型荷蘭家屋中一房間內的簡樸人物，有

些只見到一個人獨自從事一件簡單工作，比方一個婦人正在倒牛奶的情景（圖281）。維梅爾的世態畫裡，圖示詼諧人間景色的最後痕跡已消失了，他的作品是夾有人物的真正靜物畫。我們很難以說明到底是什麼原因，使這麼一幅單純平實的圖，成爲古今最特出的傑作之一；但是那些幸得目睹原畫的人，幾乎沒有不同意我認爲它是一件奇蹟之作的看法的。它有一項可加敘述、但難以解釋的神妙特質；也就是維梅爾在不使畫面露出造作或粗率跡象的情況下，在質地、色彩與形狀的處理上，成功地運用了塑造完整感與刻意的精確感的手法。像一位謹慎潤飾照片上過分強烈對比，而不使輪廓顯得模糊的攝影家；維梅爾使外貌變得柔和些，但又保留了堅實穩定的效果。也就是此種把圓潤與精確兩種質性融合起來的奇特格調，使其至佳傑作永遠令人懷念。它們教我們用清晰的眼光去觀賞日常情景裡的寧靜美，也讓我們體會到，藝術家注視光線如何透過窗子照射到室內，又如何強化一塊布的色澤，那一刹那間所引起的感想。

圖281
維梅爾：
倒牛奶的廚婦
約1660年
畫布、油彩，45.5×41公分。
Rijksmuseum,
Amsterdam

窮畫家在小閣樓裡發抖的情景
布魯特繪
約1640年
精製犢皮紙、黑粉筆，
17.7×15.5公分。
British Museum,
London

21

威力與榮光（一）
義大利，十七世紀晚期和十八世紀

　　我們還記得，建築上的巴洛克風格開始於波達所設計的耶穌會派教堂（頁389，圖250）等十六世紀末葉的藝術品，波達爲了達到更多變化、更爲堂皇的效果，而忽視了所謂的古典建築規則。每當藝術採取某一途徑，便自然會朝這條路繼續走下去；如果多樣性與令人震驚的質素被認爲是重要的，那麼每一個繼起的藝術家就必須製造更複雜的裝飾和更驚異的觀念，來保留其深刻的印象。十七世紀前半葉，這種在建築物及其飾物上愈加堆砌炫目之新構想的程序，就已經在義大利進行，到了十七世紀中葉，巴洛克風格則有了更高度的發展。

　　著名建築師波洛米尼（Francesco Borromini, 1599-1667），率同助手建於羅馬的教堂（圖282），實爲高度巴洛克風格的典型建築。我們不難看出，連他所用的形式都是真正的文藝復興式。像波達一樣，他使用神殿正面的形狀來框界中央入口，同時兩邊的壁柱也是成雙成對的，以達到一個更豐富的效果。但波達的教堂正貌與波洛米尼的一比，幾乎顯得嚴肅拘謹起來。波洛米尼不再滿足於借用古典建築柱式來裝飾一面牆，他以一群不同的形式——碩大的圓頂，側的塔樓，以及正貌——來構組成他的教堂。他的教堂正面彎曲的樣子，就像是用泥土模塑出來一樣，而其細節部分，則有更驚人的效果。塔樓的第一層是方形的，第二層卻是圓形的，兩層之間則由奇異錯落的柱頂線盤連結起來，這個手法真足以嚇壞每一位正統的建築師，但卻非常稱職的達成它的效用。另外，護守在主要門廊兩側的門框，甚至更令人吃驚；入口上方用山形牆來框界橢圓形窗子的方法，實爲前所未見。巴洛克風格裡的捲軸與弧形曲線，在此地已經統御了所有的型制與裝飾性細節。有人批評這類巴洛克式建築

圖282
波洛米尼與萊
納狄設計：
羅馬──教堂
1653年
高度巴洛克式

過分裝飾化而且舞台化，而波洛米尼自己幾乎不能瞭解為什麼這個作風會遭受非議。他希望設計出一個看來有喜慶氣氛的教堂，一棟洋溢著光彩與動態的房屋；如果戲的目的在於用一燦爛華麗的夢幻世界景象來娛樂觀眾，那麼為什麼設計教堂的建築師，沒有賦予我們聯想天堂的富麗堂皇概念的權利？

　　當我們進入教堂內部（圖283）時，可以更清楚地看到，珍奇石塊、黃金與灰泥的盛大展示，是如何慎重地用來引喚天國榮耀的幻象，其作用甚至比中世紀大教堂更為具體。看慣北方國家教堂內部的人，或許會覺得這個耀眼富麗的風味太過世俗了，但那時代的天主教教會卻有不同的想法；新教派愈愛斥責教堂的外在榮華，天主教派便愈要徵集藝術家的力量。因此宗教改革以及整個有關偶像崇

圖283
圖282的教堂內
部
約1653年

拜的令人著急又困惑的諸問題，在過去曾屢次影響藝術的演化，如
今又間接的左右了巴洛克風格的發展。天主教派世界發現藝術服務
宗教的形態，可以更超越中世紀早期所指派的簡單任務──把基督
教義教給沒有閱讀能力的人(頁95)；現在它甚至能說服那些或許念
太多書的人，使之皈依宗教。建築師、畫家與雕刻家，應召前來把
教堂轉化成一件雄壯的展覽品，這件展覽品流露出來的光輝與幻
象，幾乎可以叫人飛揚起來；它的內部整體的一般效應，要比瑣細
部分重要多了。除非我們把它看做羅馬天主教會堂皇儀式的基架，
除非我們在彌撒中當蠟燭高照祭壇、薰香味充滿本堂、管風琴與合
唱團的聲音將我們輸入另一個世紀之時看到它們，否則怎能奢望我
們能夠瞭解它們，並給予正確的評價呢！

這種超常的舞台化裝飾的藝術主要是由一位藝術家柏尼尼（Lorenzo Bernini, 1598-1680）發展出來的。柏尼尼與波洛米尼屬於同一代，比范大克與維拉斯奎年長一歲，比林布蘭特早生八年。他一如這幾位大師，是個無與倫比的刻畫人物的藝術家。他的少女胸像（圖284），具有其最佳作品中的一切清新與獨創意味。我上次在佛羅倫斯博物館看到它時，恰巧有一道陽光照射在它的上頭，整個人像似乎頓然呼吸著活了起來。我們確信，柏尼尼捕捉到的倏忽神情，一定是他模特兒最出色的特徵。在臉部表情的處理上，可能無人能凌駕柏尼尼；他啓用的這個手法，正如林布蘭特使用其對人類行爲的深刻見識一樣，爲他的宗教經驗賦予了一個具體可見的形象。

圖284
帕尼尼：
少女胸像
約1635年
大理石，高72
公分。
Museo Nazio-
nale del
Bargello,
Florence

圖285
帕尼尼：
聖女泰瑞
莎的幻象
1645-52年
大理石，高
350公分。
Cornaro
Chapel,
church of Sta
Maria della
Vittoria, Rome

柏尼尼曾爲羅馬一間小教堂側廊祈禱室的祭壇製作一件雕刻品（圖285），以紀念西班牙的聖女泰瑞莎（Teresa）———一位曾在一本名著上描述其神秘幻象的十六世紀修女。她在書中述說她經歷的神聖狂喜的一刻，上帝的天使用一支金光閃耀的箭射穿她的心，讓她同時沉浸在痛苦與無限幸福中；柏尼尼膽敢呈現的，便是這個幻象。我們看見聖女在一朵雲上被帶往天國，隨著天空迸射而下的金光而去；天使溫柔地觸摸她，聖女則陷入極樂忘我的昏迷狀態。這一組形象的擺設，使它看來好似要脫離祭壇的框架而翱翔起來，又好像是從上方不可見的窗子來承受它的光線。一個北方訪客，起初也許容易產生整個配置法太令人想起舞台效果、人物也過分情緒化的感受。這當然是有關嗜好與教養的問題，爭辯也沒用的。可是若

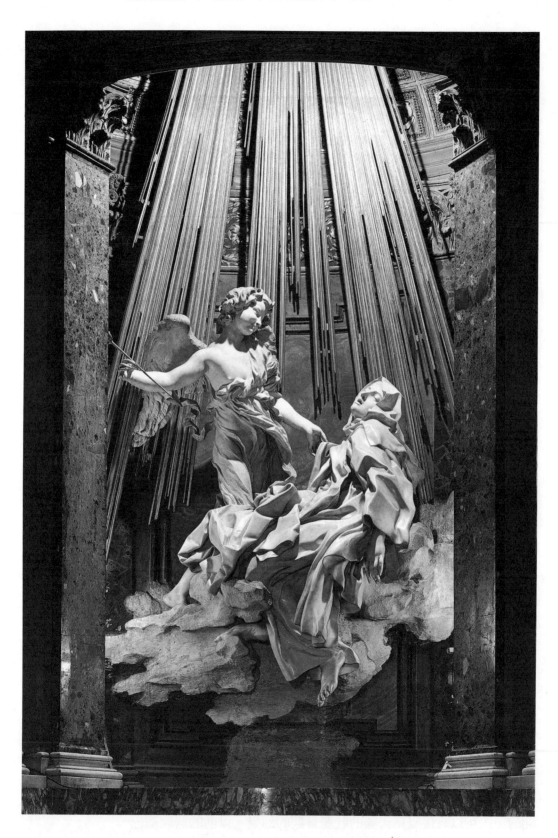

圖286
圖285的細部

圖287
高利：
膜拜耶穌的
聖名
1670-83年
教堂天花板飾畫

我們認為一件像柏尼尼的祭壇雕飾之類的宗教藝術，應當是用來激喚狂喜的感情以及神秘的聯想——這是巴洛克風格藝術家的目標所在——的話，那麼就應該承認，柏尼尼已經以大師的姿態臻至這個目標。他刻意把一切嚴謹的質素擱置一邊，而將我們引向情緒的頂點——這是藝術家向來避免的做法。假如拿這昏迷聖女的臉孔來跟從前的作品比較，我們會發現，他造就了一種藝術上未曾嘗試過的臉部表情強度。從泰瑞莎的頭部（圖286），回顧到勞孔父子群像（頁110，圖69）或米開蘭基羅的垂死的奴隸像（頁313，圖201），我們乃領悟到其間的差異。連柏尼尼之處理披衣，在當時也是全新的手法。他並不按照一致認可的古典樣式，讓披衣落貼成高貴的褶子，卻使它們翻騰飛旋起來，以提高激奮和動態的效果。此後，全歐洲很快地都模仿起柏尼尼的這類效果來。

　　像柏尼尼的聖泰瑞莎之類的雕刻，只能在其原來的背景上加以評判；同樣情形，也可應用到巴洛克式教堂裡的繪畫裝飾。柏尼尼一派的畫家高利（Giovanni Battista Gaulli, 1639-1709），為羅馬一間耶穌會教堂所做的天花板飾畫（圖287）裡，就給人一種教堂穹窿是敞開的，人可以直接望見天國的壯麗景觀的幻覺。以前的訶瑞喬已

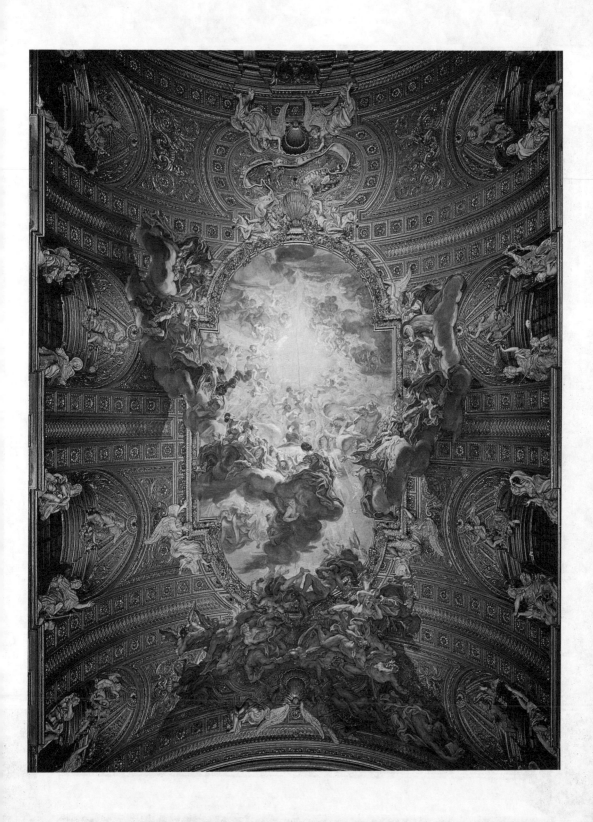

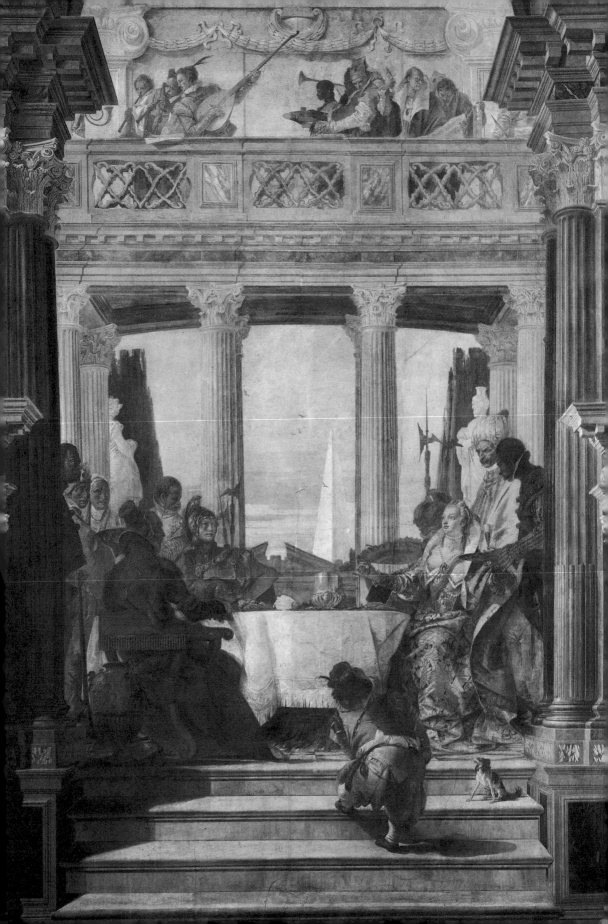

有在天花板上繪寫天國的念頭(頁338，圖217)，但高利的效果更具有難以匹比的戲劇性。它的主題是膜拜耶穌的聖名——銘刻在教堂中央的爍金字體，周圍繞著無數的天意、天使與聖人，每一個都狂喜地凝視天光，同時又有無數惡魔與墮落的天使被逐出天國，個個面露絕望的神色。這擁擠的一幕似乎就要突破天花板的框架，載乘著聖人與罪人的橫溢雲朵似乎就落到教堂裡來。藝術家如此令圖畫衝破框界，就是要我們感到幻惑與淹沒，而我們再也分不清何者是真，何者是幻了！像這麼一幅畫在它原來的場所之外，便失去意義了。因此，下述情況的發生或許並非巧合：在所有藝術家合作造成某一效果的高度巴洛克風格之發展後，繪畫與雕刻各爲獨立藝術的風氣，逐漸在義大利乃至信奉天主教的歐洲各國衰微了下來。

　　十八世紀的義大利藝術家，主要是卓越的室內裝飾家，以其灰泥作品及出色的壁畫技巧而名聞全歐，他們能夠把任一城堡或修道院的廳堂變爲一個盛會的景況。其中傑出者之一，是威尼斯大師蒂波洛(Giovanni Battista Tiepolo, 1696-1770)，他的工作範圍，除了義大利之外，更廣及日耳曼和西班牙。他繪於西元1750年的威尼斯一別墅的飾畫部分(圖288)，描寫了一個給他充分展示歡樂色彩與華麗

圖288
蒂波洛：
克利奧帕脫之
宴
約1750年
壁畫

圖289
圖288的細部

服飾機會的題材：克利奧帕脫之宴。安東尼爲了討好埃及女王而舉
行一場豪奢的宴會，最名貴的菜一道道接連的呈上來，女王卻一點
也不受感動，她向她那驕傲的主人保證，她可以製出一道比他提供
的任何菜都珍貴的食物來——從她耳環上取下一顆明珠，溶解在醋
裡，而喝掉它的溶液。蒂波洛的壁畫表現的，就是黑僕獻給她一杯
酒，她正拿一顆珍珠給安東尼看的一幕。

　　這類壁畫製作起來，或觀賞起來一定都很令人愉快，然而有些
人可能會覺得，這些閃爍作品所具有的永恆價值，比先前時期的嚴
肅作品少得多了。義大利藝術的偉大時代正走向它結束的路。

　　唯有一個義大利藝術的專門分支，能在十八世紀初葉創造出新
的觀念，那就是十分特別的風景油畫與版畫。從歐洲各地來義大利
讚美它昔日的輝煌偉大的旅行者，往往想帶點紀念品回家。尤其在
風光綺麗得令藝術家著迷的威尼斯，便發展出一個迎合這種需求的

圖290
加爾第：
威尼斯——
鹹水湖風光
約1775-80年
畫布、油彩，70.5
×93.5公分。
Wallace Colle-
ction, London

畫派。其中一個畫家加爾第(Francesco Guardi, 1721-1793)繪的一幅威尼斯風景畫(圖290)，一如蒂波洛的壁畫，顯示出威尼斯藝術仍未失去它壯麗、光線與色彩的特質。拿加爾第的威尼斯鹹水湖景致，和夫利格爾做於一世紀之前的平實穩靜的河口景畫(頁418，圖271)相比較，一定很有意思。我們從而明瞭，巴洛克精神的動態與大膽效果的風味，甚至在一幅簡單的城市景色裡也能發揮。加爾第對於十七世紀畫家所研討的效果有完全的掌握；他領悟到，當觀者被賦予某一景色的概略印象，那麼他們便會自己去提供並補充其餘的細節部分。如果仔細觀察他筆下的貢都拉船夫(gondolier)，則會驚奇地發現，他們只是由幾個簡單、靈巧敷設出來的色塊組成的──但若站遠些來看，那幻覺卻能徹底發生作用。比義大利藝術稍晚成果的巴洛克傳統，在繼起的年代裡有了更新的重要性。

───────────────

吉慈畫：
聚集在羅馬
的「鑑賞家」
和骨董家
約1725年
暗黃色紙、筆、
黑墨水，27×
39.5公分。
Albertina,
Vienna

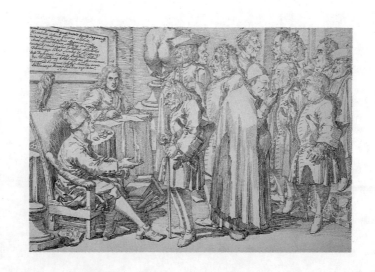

22

威力與榮光(二)
法蘭西、日耳曼與奧地利，十七世紀晚期和十八世紀

發現藝術有撼動和幻惑力量的，並不只是羅馬天主教會；十七世紀的歐洲國王與君主，也同樣渴望炫耀他們的權勢而加強對人心的控制。他們也要以另一種人類——被神授權力提高在凡人之上者的姿態出現。尤其是十七世紀末葉至高無上的統治者，法王路易十四更有這個想法，他的政治策略裡精巧地誇示著皇家的輝煌氣派，因此他邀請柏尼尼到巴黎來設計皇宮，實非偶然的事。這個宏偉的計畫並未具體的現實，但路易十四的另一個皇宮卻成為他那無限威權的最佳表徵，那就是建於西元1660至1680年間的凡爾賽宮（圖291）。凡爾賽宮是如此龐大，以至於沒有一張照片能提供我們一個適當的外貌概觀。每層樓座至少有一百二十三個可眺望公園的窗子；而公園本身，則以其擁簇的樹木、墳墓和雕像（圖292）、草坪和水塘，延伸了好幾哩的鄉村土地。

凡爾賽宮的巴洛克意味不在其裝飾性的細節，而是在於它的龐巨性。它的建築師的主要用意，是把這龐大厚重的建築構組成簡明清晰的幾個翼部，每一翼均賦予高貴壯麗的面貌。而用一排上冠雕像的愛奧尼亞式柱子，使觀者的焦點向主要樓座的中央部位集中，並以同一方式來裝飾它兩側的設計。此時，若只用純文藝復興形式的簡單結合來建造，實在無法成功地打破這片廣大正面的單調感，唯有靠著雕像、瓶甕及一些勝利紀念物的幫忙，才能塑造出某些變化。一個人在觀看這類建築之際，才能完全欣賞巴洛克形式的真正功能與目的。如果凡爾賽宮的設計者當初能稍微大膽一點，啟用更不正統的大規模建築組合法的話，可能會得到更大的成就。

一直要等到下一代，這個課題才完全被當時的建築師所吸收。因為巴洛克式的羅馬教堂與法蘭西城堡，點燃了此年代的想像

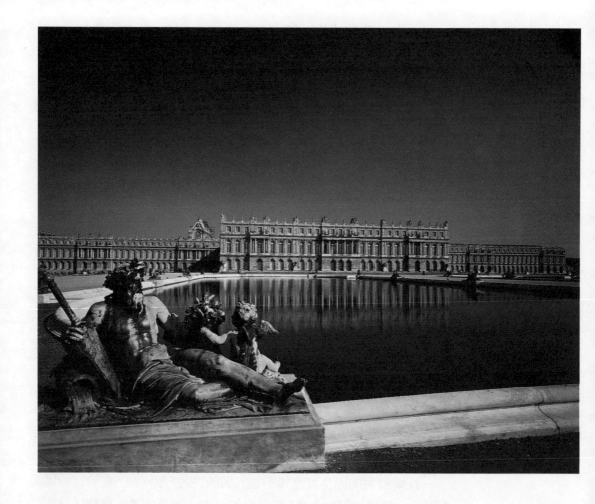

圖291
列梵和曼撒爾
建造：
凡爾賽宮全
貌
1655-82年
巴洛克式城堡

圖292
凡爾塞宮的
花園
右爲勞孔父子
群像的複製品

力火花。日耳曼南部的每一位小君主，均欲擁有自己的凡爾賽宮；
而奧地利與西班牙的每一所小修道院，都想與波洛米尼和柏尼尼所
設計的動人景觀一爭長短。西元1700年左右，是建築界最偉大的時
期之一；而且也不只建築方面才有這個現象。這些城堡與教堂並非
單純的房屋建築——因爲一切藝術都得爲塑造一個夢幻的人造世
界而效勞。整個城鎮被打扮得像舞台背景，一片片的土地被變形爲
花園，溪流成爲人工瀑布。藝術家可以隨心所欲地從事創造，將他
們最不可實現的幻想轉入石頭和金泥裡去。他們的經費往往在計畫
全部完成前便用盡了，但是這種狂異創作的突發熱潮所結成的部分
果實，已經改變了天主教勢力範圍內的許多歐洲城鎮與風景的面
貌。特別是在奧地利、波西米亞與日耳曼南部，義大利和法蘭西巴

圖293
希德布蘭德設
計：
維也納望樓
1720-4年

圖294
希德布蘭德設
計：
維也納望樓
內部之玄關
處
1724年

洛克精神乃被融鑄成最大膽、最一致的風格。奧地利建築師希德布蘭德（Lucas von Hildebrandt, 1668-1745），爲尤金王子（Prince Eugene）在維也納設計的宮殿（圖293），是個立在山丘上的望樓，似乎輕巧的浮升在一個有噴泉與樹籬的梯形花園上。它是由七個不同的部分組合而成，令人憶起花園樓閣：一個有五扇窗子並凸向前的的中央部分，兩側各護以高度略低的翼樓；這一組結構的兩邊，則分立著較短的樓座，以及框界整棟建築的砲塔式四角樓；中央的樓座及角落上的亭榭則是裝飾得最繁複的部分。整個建築形成一個錯綜的佈局，然其輪廓卻全然明晰清澄。希德布蘭德在裝飾細節上所引用的光怪陸離花樣——下端變細小的壁柱，窗子上頭那破碎又捲曲的三角牆，以及排比在屋頂上的雕像和紀念物等，絲毫干擾不了這股清晰特質。

唯有當我們走入此類建築的內部，才能感受到這種夢幻綴飾格調的全部衝激力。例如尤金王子宮室的入口大廳（圖294），或同一建築師設計的一個日耳曼城堡的樓梯部分（圖295）；除非我們親眼看見它們被使用——當主人舉行一次宴會或歡迎的日子，當燈被點亮了，當服飾華麗、穩重入時的男男女女抵達並踏上這些樓梯時——否則無法評判它們的室內藝術。在那個時刻裡，外面漆黑無燈、冒溢塵埃與汙穢氣味的街道，與貴族邸第的燦麗仙境的對比，一定是壓倒性的。

圖295
希德布蘭德設計，戴森霍華建造：
日耳曼—城堡內部之樓梯處
1713-14年

圖296
皮蘭道爾設
計：
梅爾克修道
院
1702年

圖297
梅爾克修道
院的內部
約1738年

　　教會的建築，也應用同一類驚人效果。奧地利境內的多瑙河畔，有一所梅爾克修道院（Melk，圖296），當一個人順著河流而行，可以看到這修道院以其奇形怪狀的屋頂與塔樓聳立在山坡上，有如不真實的幽靈幻影。它由當地建築師皮蘭道爾（Jakob Prandtauer, ?-1726）所設計，執行其裝飾工作的，則是永遠儲滿巴洛克式樣新構想的義大利巡迴名匠。這些謙遜藝術家，把組合建築形式以塑造一個莊重又不單調的外觀之艱深藝術，學得多麼到家！他們同時仔細地提高裝飾濃度，並謹慎地運用更爲豪華的樣式；然而最具成果的是，他們令建築本體鮮明的浮凸而出。

　　至於室內裝飾方面，他們就摒除一切的拘限與顧慮。甚至連柏尼尼或波洛米尼最充溢繁複的格調，也沒他們這麼進步。我們必須再想像，它對於一個離開自己農舍，踏入這個奇蹟夢境（圖297）的純樸奧地利農夫，會有什麼意義。到處都是雲彩，天使奏著音樂，顯出無上喜悅的姿態；有些安置在講道壇上；每一樣東西似乎都在動作與舞蹈──連華麗高聳的祭壇的建築構架，好像也依循歡呼的韻律來回擺動著。這麼一間教堂裡，沒有一處是「自然的」或「正常的」──而它是故意如此的。它想讓人預嘗天堂的幸福；也許它並不是

每個人心中的樂園，但當站在它中央時，這一切都縈繞著你，制止
你的疑慮，你會覺得身處一個人類規則與標準派不上用場的世界。

　　我們可以瞭解，阿爾卑斯山北方的藝術跟義大利一樣，也都有
此種裝飾上的狂歌亂舞橫行其間，而喪失許多獨立的重要性。當然
這個西元1700年前後的時期也有不凡的畫家與雕刻家，但其藝術足
與十七世紀前半葉的傑出先驅畫家相頡頏的大師，恐怕只有華鐸
（Antoine Watteau, 1684-1721）了。華鐸來自佛蘭德斯的一個地區。
在他出生前數年，被法國佔領。定居於巴黎，而於三十七歲那年逝
世於此。他也爲貴族城堡設計室內裝飾，爲上流社會提供慶典與盛
會的適當背景，可是，實際的歡樂氣氛似乎滿足不了他的想像力。
他開始描繪那遠離一切艱辛與瑣細事務的生活景象，一個夢樣的生
活──在永不下雨的奇幻公園裡舉行的歡樂野宴；每位淑女都美
麗、所有戀人都優雅的音樂宴會；一個人人均穿著閃耀的絲質衣服
卻不虛有其表的社會；在那兒連牧羊人與牧羊女過的日子都似一串
小步舞曲。從這番描述裡，一個人可能會有華鐸的藝術過分珍奇與

圖298
華鐸：
野宴圖
約1719年
畫布、油彩，
127.6×193公
分。
Wallace Colle-
ction, London

不自然的印象。許多人認爲它反映了十八世紀早期法國貴族的好尙
——洛可可（Rococo）風格；這種愛好精美色彩與細緻裝飾的時潮，
所繼承的是巴洛克時期比較健康的格調，而卻表露出愉悅的輕浮
感。但是，華鐸是個非凡的藝術家，不可能只當那時代潮流的代言
人而已。倒不如說，是他的夢想與理念，才助長了洛可可風格的形
成；正如范大克幫助創造了與騎士精神相關聯的溫文優閒觀念（頁
405，圖262），華鐸則以其優美風雅的景象滋養了我們的想像泉源。

　　他有一幅描繪野宴的畫（圖298），其中看不見史汀所作命名宴
圖中的喧鬧歡樂（頁428，圖278）；卻有一股甜蜜與幾近憂鬱的靜謐
氣氛籠罩著畫面。這些青年男女只是坐著夢想、或賞玩野花、或彼
此凝視。光線在他們微微發亮的衣服上舞動，把這片雜樹林轉變成
一處人間樂園。華鐸藝術的特質，他筆觸之纖細、色彩和諧雅緻之
處，不易顯現在複製的圖片上。他那無比曼妙的油畫與素描，應該
就其原畫方能觀賞得出來。華鐸像他所敬佩的魯本斯一樣，能夠透
過一抹輕敷的白堊或色料，而傳達出鮮活悸動的肉體印象。但其速
寫所流露的氣質則異於魯本斯，正如其油畫也不同於史汀。這些美
麗形象裡有一股無法形容或界說的哀傷韻味，使華鐸的藝術昇華至
超越熟練與漂亮的層次。華鐸是個有病的人，由於身染肺病而英年
早逝，可能就是因爲他感悟到美的虛無性，才使他的藝術有一股深
密的強度，這種特性是他的慕從者或模仿者沒人能比得上的。

皇族贊助下
的藝術
西元1667年，
路易十四世往訪
皇族藝術造飾公
司，以見證他對
於「法國式設計
標準」的興趣，
織錦畫。

23

理性的時代
英格蘭與法蘭西，十八世紀

　　西元1700年代左右，盛行於天主教派歐洲各國的巴洛克運動，
達到了最高點。新教派國家情不自禁地受到這蔓延性的時潮所感
染，然而他們並未實際採納這種風格。查理二世復辟期間（1660-
1688）的英格蘭，也發生同樣的現象，此時史都華王朝開始向法蘭
西看齊，嫌惡起清教徒的好尚與面貌。在這時代，出現了一位英格
蘭最偉大的建築家列恩（Sir Christopher Wren, 1632-1723），他被委
以西元1666年大火災之後的倫敦諸教堂重建工作。讓我們拿他的聖
保羅大教堂（圖299），來跟約僅早二十年的羅馬高度巴洛克式教堂
（頁436，圖282）做個比較，可以發現雖然列恩從未到過羅馬，但他
顯然受到了巴洛克式建築的組合法與效果的影響。規模龐大的列恩
教堂，一如波洛米尼的建築，乃由一個中央圓頂，二座側護的塔樓
所構成，而用神殿正貌的樣式來框標主要入口。特別是在第二層，
有和波洛米尼的巴洛克式極相似的塔樓，然而兩個建築正貌給人的
大致印象卻是迥然不同的。聖保羅教堂並不弧曲，不暗示動能，卻
暗示力量與穩定感。它啓用成雙作對的柱子，賦予正貌堅實高貴感
的手法，令人聯想到的是凡爾賽宮（頁448，圖291），而不是羅馬巴
洛克式建築。觀其細節，我們甚至懷疑列恩的風格到底是不是可稱
爲巴洛克式。他的裝飾上，沒有一點變異或奇幻的味道；他的一切
形式，嚴格地依附義大利文藝復興時期的最佳典型。建築的每一形
式與每一部分，均可獨立觀賞，而不失其本質上的涵意。與繁複華
麗的波洛米，或梅爾克修道院（圖296）的建築師比照之下，列恩以
其嚴謹穩靜的格調給人留下更深刻的印象。

　　當我們看到列恩所設計的教堂內部——比方倫敦的聖史蒂芬
教堂（圖300），那麼新教派與天主教派的建築對比就更加醒目了。

圖299
列恩建造：
倫敦聖保羅
大教堂
1675-1710年

圖300
列恩建造：
倫敦聖史蒂
芬教堂的內
部
1672年

這座教堂，主要是設計成一間供信徒聚會做禮拜的大廳；它的用意不用於召喚另一世界的幻象，而是要讓人集中思想。列恩設計的許多教堂，總是竭力給這類既莊嚴又簡樸的大廳帶來一些嶄新的變化。

城堡建築的發展，也跟教堂一樣。以往，沒有一位英格蘭國王能夠籌足驚人的巨款去蓋一棟凡爾賽宮，也沒有一位英格蘭貴族有興趣去跟日耳曼小君主在豪奢與浮誇上一較長短，而現在建築狂熱卻波及英格蘭了。馬勃勒大公（Duke of Marlborough, 1650-1722）的布拉罕行宮（Blenheim Palace），規模甚至比尤金王子的望樓還大；但這是個例外。十八世紀的英格蘭建築典型並不是宮殿，而是鄉村別墅。

這些鄉村別墅的建築師，通常都摒棄了巴洛克式的浮華氣息。他們的野心在於不去破壞他們認為「美好風格」的任何規則，因而

圖301
巴靈頓和肯特
設計：
倫敦契斯維
克大宅
約1725年

圖302
斯都赫德庭
園景致
1741年後設計

急切地跟真正的或假定的古典建築法則保持盡可能親近的關係。以
科學態度研究並測量過古代建築遺址的義大利文藝復興時期的建
築師，曾經將其發現編成教科書出版，把古典格式介紹給建造者和
技匠們。其中最著名的一本，是由帕拉迪歐所撰寫（頁362），而被
當做十八世紀英格蘭一切建築美學規則的最高權威。有誰要蓋一所
別墅的話，「帕拉迪歐風格」往往是最合時尚的考慮。倫敦近郊的
契斯維克大宅（Chiswick House）（圖301），便是這麼一所帕拉迪歐
式的別墅。由宅第主人，當代時尚的傑出領導者巴靈頓伯爵（Lord
Richard Barlington, 1695-1753）於西元1725年左右親自設計的，而
由他的朋友肯特（William Kent, 1685-1748），負責裝飾工作；它的
造型，的確是密切地模仿了帕拉迪歐的圓形別墅（圖232）。英格蘭
別墅的設計家絲毫沒有違犯古建築格調的嚴格規則，這一點與希德
布蘭德以及天主教派歐洲國家的建築師就不同了（頁451）。它那穩
重的正門柱廊帶有科林斯式古代神殿的正確形式（頁108），房屋的
牆壁則簡樸平坦，沒有曲狀或渦形花飾，屋頂上也不冠上雕像或怪

異的飾物。

　　巴靈頓與詩人波普（Alexander Pope, 1688-1744）所倡導的英格蘭審美準則，即是理性的準則。整個英格蘭的風氣，就是反對巴洛克式的奇想奔放，以及那些刻意使情感飛揚氾濫的藝術。凡爾賽宮式的往昔公園，總有綿密的樹籬與小紅一直展延到周圍的鄉村，如今卻被苛評爲荒謬與矯情。他們認爲，一座花園或公園應該反映自然之美，應該集結所有能魅惑畫家眼睛的美好景致。英格蘭首先以「風景花園」作爲帕拉迪歐式別墅理想的周圍景觀的，是肯特之流的人物。正如他們喜歡以一位義大利建築家的獨斷意見爲其建築上的理性與審美準則，他們從一位南方畫家那兒去尋求景致美的標準；他們的自然景觀，泰半都出於羅倫的繪畫。位於維特夏郡（Wiltshire）的斯都赫德（Stourhead）庭園設計（圖302），是西元1750年代以前完成的；背景上的「神殿」再度呼應著帕拉迪歐的圓形別墅（這座別墅當初以羅馬萬神殿爲模型）；而其帶有湖、橋及羅馬建築意味的整體景觀，則證實了我的斷言羅倫繪畫（頁396，圖255）

將對英格蘭風景的美感產生有力的影響。

在這理性與審美準則下的英格蘭畫家與雕刻家地位，往往不是令人羨慕的。我們曾看過英格蘭境內新教精神的得勢；而清教徒對偶像與豪奢的敵意，給英格蘭藝術傳統帶來了嚴重的打擊。肖像畫幾乎是唯一還被需要的繪畫，甚至連這項功能，也大半由霍爾班（頁374）與范大克（頁403）等名揚國外後受召到英格蘭來的外籍藝術家執行。

巴靈頓伯爵時代的時尚紳士們，並不是持著和清教徒同樣的動機而反對繪畫或雕刻，但人們也不熱心向未成名於國外的本國藝術家訂購作品。假如他們的大宅需要一幅畫，他們寧可去買附有某一著名義大利大師名字的那種。他們自誇爲鑑賞家並引以爲傲，有些人雖然不太聘用當代畫家，卻搜集了不少古代大師的絕佳作品。

這種局勢，大大地激怒了一位不得不靠書籍插畫來維生的英格蘭青年版畫家霍加斯（William Hogarth, 1697-1764）。他覺得自己骨子其實與那些讓人肯花幾百鎊從國外買入其作品的畫家同等優秀，但他也知道，當代藝術在英格蘭是找不到賞識的群眾的；於是著手精心創造出一種新的、足以取悅國人的繪畫類型。他知道人們可能會問：「一幅畫的用途何在？」爲了撼動那些孕育成長於清教徒傳統裡的人們，他斷定藝術應該有個明顯的目的；隨之製作了許多教導人們有關德行的報酬與罪惡的報應等道理的繪畫。他展示「浪蕩漢的歷程」，由放蕩到懶散，犯罪到死亡；或者「殘酷行爲的四階段」，從小男孩戲弄狗到成年人的野蠻謀殺。他要把這些訓誨意味的故事與警告作用的例子，畫得讓每一個看了這組圖的人都能瞭解其中傳達的事件與課題。他的畫，其實就像一種傀儡戲；在這齣戲裡，每個角色均有一定的職務，藉著姿勢與小道具的運用，使它的涵意浮現出來。霍加斯自己把這新繪畫類型，比擬成劇作家與製戲者的藝術。他盡力透過每一位人物的臉孔和服飾行爲，來塑造他所謂的「性格」。他畫中的每個段落，讀來都像一個故事，或更像一則訓誡；就這方面而言，此類型的藝術或許並不如霍加斯所想的那麼新穎。我們知道中古藝術曾利用形象來教導某一課題，這個圖畫訓誡的傳統一直到霍加斯的時代還活在通俗藝術裡。市集上

圖303
霍加斯：
淪落在瘋人
院裡的浪蕩
漢──浪蕩
漢的歷程之
一
1735年
畫布、油彩，62.5
×75公分。Sir
John Soane's
Museum,
London

常出售顯示醉鬼之命運與賭徒之危境的粗糙印刷物，沿街賣唱者也
販賣著性質類似的小冊子，然而霍加斯卻不是這個意義下的通俗藝
術家。他細心研究過昔日大師的作品，以及他們臻至圖畫效應的方
法。他熟知史汀之類的荷蘭大師，他們的畫中充滿幽默的百姓生活
插曲，又擅於傳達某一類型人物的特殊表情（頁428，圖278）；他同
時也知曉當代義大利藝術家及威尼斯畫家的手法，像加爾第的畫法
就曾教給他怎樣用寥寥幾個活潑筆觸勾勒出人物輪廓的訣竅（頁
444，圖290）。

　　「浪蕩漢的歷程」之一（圖303），描寫可憐的浪蕩子最後終於
成精神病院裡的瘋子。這幕恐怖粗糙的情景裡呈現了各式各樣的瘋
子：第一室有個宗教狂在一張稻草床上扭轉翻騰，活像巴洛克式聖

像畫的一首諷刺詩；下一室可見一個頭戴皇冠的誇大狂，一個白癡
在牆上塗畫世界地圖；瞎子用紙製望眼鏡在窺望；樓梯附近則是一
組怪異的三人群像——裂嘴而笑的小提琴手，愚駭的歌手，還有呆
坐在一邊視線空茫的人；最後是垂死的浪蕩漢，只有一個他從前拋
棄不顧的女僕在爲他哀哭。當他倒下來時，有人解開腳鐐手銬及不
人道的緊身衣，因爲這些東西已經不需要了。這是一幕悲慘的景
象，嘲笑他的奇形侏儒，與浪蕩子風光時認識的兩名文雅訪客造成
的對比，更強化了其中的悲劇性。

　　畫中每一人物與每一插曲，都在霍加斯所述說的故事裡占有一
席之地，但光是這個特點並不足以使它成爲一幅好畫。霍加斯的過
人之處，除了他對於主題的先入成見之外，還有他畫筆的運用和光
線及色彩的配置方法，以及安排群像的技巧，這些在在都證明他是
個真正的畫家。繞在浪蕩子周圍的一群人，儘管流露出無比的怪異
恐怖感，但構圖嚴謹，仍如任何依循古傳統的義大利繪畫。實際上，
霍加斯以他對此傳統的領悟而深感驕傲，他也確信自己找到了統御
美的法則，甚至寫了一本書「美的分析」來闡釋波狀線條比有稜角
的線條更美麗的觀念。霍加斯同時也屬於理性時代，而相信可教性
的審美規則，但這卻改變不了他對古代大師的偏好。他的創作爲他
贏得不凡的聲名與一筆可觀的金錢，但是他的名譽來自版畫複製品
——都被熱切的群眾買去——之處實多於實際的繪畫作品。但那時
代的鑑賞家，並沒有認真地看待他或認爲他是重要的畫家，終其一
生，他都在從事頑強的對抗時尚嗜好的戰役。

　　一代以後，誕生了一位能合乎十八世紀英格蘭文雅社會之藝術
口味的英籍畫家，那就是藍諾茲（Sir Joshua Reynolds, 1723-1792）。
藍諾茲跟霍加斯不同，他曾經去過義大利，又同意當代鑑賞家的看
法，認爲拉斐爾、米開蘭基羅、訶瑞喬與提善等義大利文藝復興時
期的卓絕大師才是不可超越的真正藝術典範。他吸收了卡拉西（頁
390-1）的教導；亦即要成爲藝術家的唯一希望，就是小心的探討並
摹仿古典大師的精華——如拉斐爾的素描技巧，提善的用色等等。
藍諾茲晚年在英格蘭藝壇得到一席之地，在他擔任新成立的皇家藝
術學院（Royal Academy of Art）院長之時，曾有一系列演講來說明

這個「學院式」教義，至今這些講讀講來仍然很有趣；它們表露了藍諾茲，一如文學家及辭典編纂家約翰生（Samuel Johnson, 1709-1784）等同代人士，也信仰審美準則與藝術權威的重要性。他認為如果學生擁有研究義大利繪畫傑作的能力，那麼便可以大量的藝術正確程序教他們。他的演講充滿了追求高遠尊貴題材的忠告，因為他相信唯有崇高動人的作品才不負「偉大藝術」之名。他在第三篇講文裡說：「真正的畫家，不該以模仿現實的精微靈巧性來娛樂人類，而應竭力以其思想的莊嚴性來改善人類。」

這句引文，可能會使人覺得藍諾茲是個無聊自大的人，然而若我們讀了他的講文、看到他的畫，便會很快消除這種偏見。原來他接受了十七世紀有影響力的評論家著述中的藝術見解，它們一致推崇所謂「史畫」裡的尊貴質素。我們已經看過藝術家如何與社會的勢利風氣——使得群眾藐視用雙手工作的畫家與雕刻家的風氣——奮戰的情形（頁287-8），我們也知道藝術家如何被迫堅持說他們的真正工作不是運用雙手而是用頭腦的工作，說他們為文雅社會接納的資格並不低於詩人或學者。經過這番爭論，藝術家開始注重藝術裡詩意發明的重要性，並強調他們所關心的是高尚的題材。他們論說：「在只用雙手摹寫眼睛所見的自然風景畫或肖像畫的繪製過程中，當然可能有某些卑下之處，可是它確實還需比純手藝更多的東西：需要有學識與想像力，才能畫出雷涅的『黎明女神』或僕辛的『我，死亡之神，甚至君臨阿喀笛亞』（頁394-5，圖253，254）之類的作品。」今日我們知道這個論題裡不無謬誤，我們認為，任何手藝並無有失尊嚴之處，但要完成一幅優秀的人物畫或風景畫卻需要一雙好眼睛與穩定的手足以外的東西。但是每一時代每一社會都有其藝術與審美上的偏見——我們也不能例外。事實上，審查過去高度智慧人們認為理所當然的這些概念，此事之所以顯得如此有趣，正因為我們同時學會了用這個方法來審視自己。

藍諾茲是個知識分子，他是約翰生及圈內的朋友，並且是優雅的鄉村別墅與有權勢財富城鎮大廈的貴客。雖然他衷心信賴史畫的優越性，並希望這類型的繪畫能在英格蘭復興起來，但他也接受了肖像畫乃是這些人家真正需求的唯一藝術部門的事實。范大克建立

圖305
藍諾茲：
包爾絲小姐
和她的狗
1775年
畫布、油彩，91.8
×71.1公分。
Wallace Colle-
ction, London

圖304
藍諾茲：
巴雷提肖像
1773年
畫布、油彩，73.7
×62.2公分。
Private collection

了繼起時代各個應時畫家企圖達到的社會肖像畫準則，而藍諾茲畫中的優美與討好意味，則可以媲美此中至佳者；他還喜歡在他的肖像畫裡添加額外的趣味，以傳達人物性格及他們在社會中所扮演的角色。他描繪過約翰生博士圈內的一位義大利學者巴雷提（Josaph Baretti, 1719-1789, 圖304），這位學者曾將藍諾茲的藝術論文譯成義大利文。這張圖是一份完整的紀錄，是一幅親近而不狎侮的好畫。

藍諾茲畫小孩時，也很小心的選擇背景，以便使它成爲一幅比純肖像畫更豐富的作品。觀其「包爾絲小姐跟她的狗」（圖305），使人不禁也想起維拉斯奎茲畫過的那張小孩與狗的圖（頁410，圖267）。維拉斯奎茲有興趣的是他眼睛所看到的質地與色彩；而藍諾茲則欲爲我們顯示小女孩對那寵物的動人情感。聽說他在著手畫以前，曾花了一番功夫去贏得小孩的信賴；他被請來坐在她旁邊進晚餐，「他說故事和笑話來取悅她，令她把他想成世界上最富吸引力的男人。他趁她不注意時拿開她的盤子，然後假裝到處找，再設法在她不知覺間讓它奇妙地回歸原位。第二天她很高興地被帶到他家裡，乖乖坐下來，臉上洋溢著喜悅的表情，畫家立刻捕捉了這表情，使之永遠活在畫面上。」無疑，此畫比維拉斯奎茲的直率配置法，更具自我意識與構思性。他對於油彩的掌握與鮮活肌肉或蓬鬆毛髮的處理，跟維拉斯奎茲比較起來，或許會令人失望，但期待一個畫家達到不是他所在意的效果，則是很不公平的。他要傳達甜蜜小女孩的個性，使這

個性裡的溫柔迷人氣質活在觀者的心目中。在已熟悉於攝影家使我
們洞察同樣狀況中的小孩技術的今日，我們很難完全欣賞藍諾茲手
法的原創性。然而我們不應該因爲別人的模倣糟蹋了他原來的效果
而去責備這位大師。藍諾茲從來不願爲了使題材有趣而破壞畫面的
和諧。

　　藍諾茲人物畫方面最大對手，是比他年輕四歲的蓋茲波洛
（Thomas Gainsborough, 1727-1788）；他有幅描寫哈維費爾德小姐正
在繫結斗篷帶子的畫（圖306），那動作並無特殊動人或有趣之處；
這位小淑女可能是剛好穿著整齊要去散步。但蓋茲波洛發明了如許
優雅可愛的一個簡單動作，與藍諾茲對於小女孩之擁抱寵物的創
造，有異曲同工之妙。蓋茲波洛對「發明」的興趣，比藍諾茲低多
了。他生於英格蘭東海岸索夫克郡（Suffolk）的鄉下，有天生的繪畫
才華，從來沒發現有到義大利研習大師藝術的必要；在藍諾茲及其
重視傳統的理論襯托下，蓋茲波洛幾乎是個自我造就的人。他和藍
諾茲兩人之間的關係，令人想起欲復興拉斐爾精神的飽學之士卡拉
西（頁390），和只願尊自然爲師的革命家卡拉瓦喬（頁392）之間的對
比。至少，藍諾茲看出蓋茲波洛是拒絕臨摹大師傑作的天才，他愈
敬佩這位敵手的技巧，便愈覺得應告訴學生要對他的原則提高警
覺。在約兩個世紀之後的今天看來，我們似乎不認爲兩位大師的風
貌有那麼大的不同。我們領悟到，他們都得力於范大克的傳統與彼
時潮流處很多，這個領悟也許比他們本人更清晰。此刻，我們若記
住他們的對比，再去看哈維費爾德肖像畫，便可區別出蓋茲波洛新
鮮純樸的手法，與藍諾茲費心營求格調的特質。蓋茲波洛並無心「賣
弄知識」，他要爽快地畫出不落俗套的人物畫，以發揮其精彩的筆
致和穩實的眼力，因此他把藍諾茲令我們失望之處做得很成功。他
處理小姐的鮮潤膚色，斗篷的閃爍質料，帽子的縐褶和蝴蝶結飾，
在在顯露了他掌握可見物體的質地與外貌的圓熟技巧。他輕快率直
的筆觸，幾乎使我們想起哈爾斯的作品（頁417，圖270），但還沒他
那麼粗獷就是了。蓋茲波洛許多肖像畫裡的陰影之細緻與筆觸之曼
妙，更令人憶及華鐸筆下的夢幻景象（頁454，圖298）。

　　藍諾茲與蓋茲波洛兩個人都想畫些別的東西，但卻被委託繪製

圖306
蓋茲波洛：
哈維費爾德
小姐肖像
約1780年
畫布、油彩，127.6
×101.9公分。
Wallace Colle-
ction, London

肖像畫的工作所束縛，因而覺得很不快樂。藍諾茲渴求時間與閒暇
去描繪龐大的神話景象或古代歷史插曲，而蓋茲波洛倒想繪寫其對
手所藐視的題材；他要畫的是風景畫。因爲他不是城裡人，而喜愛
寧靜的鄉野；他真正能欣賞的少數娛樂只有室內樂。蓋茲波洛的風
景畫找不到買主， 因此他許多作品都是純爲自我欣賞而做的速寫
（圖307）。他把英格蘭鄉村的樹木與山丘，安排到如畫的景致上，
令我們想起這是一個庭園藝術家的時代，因爲蓋茲波洛的速寫，不

圖307
蓋茲波洛:
鄉野景色
約1780
暗黃色紙,黑粉
筆、擦筆、白色
使其更突出,28.3
×37.9公分。
Victoria and
Albert Museum,
London

圖308
查丁:
飯前感恩禱
告1740年
畫布、油彩,49.5
×38.5公分。
Louvre, Paris

是直接描下自然景色,而是爲激發反映某一情愫所設計的風景「構圖」。

　　十八世紀期間,英格蘭的習俗與好尚,成爲一切追求理性準則的歐洲人的理想典型——因爲英格蘭藝術並未用來增強神明般的統治者的威力與榮光。霍加斯所刻畫的群眾,甚至擺姿勢讓藍諾茲與蓋茲波洛畫肖像的人,都是尋常的平民。我們還記得在以華鐸式洛可可風格的精緻溫馨效果(頁454,圖298)爲主流的十八世紀早期,法國凡爾賽宮的厚重巴洛克壯麗格調已成爲過時的東西了。如今整個貴族式夢境都逐漸消退,畫家開始注意當代平凡百姓的生活,描畫能夠伸展成一篇故事的感人或有趣的插曲。其中最偉大的是查丁(Jean Baptiste Simeon Chardin, 1699-1779),一位比霍加斯小兩歲的畫家。他的迷人作品之一,是描寫一間簡樸家屋內有個主婦在擺飯桌時要求兩個小孩做飯前感恩禱告的情景(圖308)。查丁喜歡這類百姓日常生活中安詳的片段;他感受到家庭景致的詩意並把它保留下來,而不追尋驚人的效果或特別的暗示,這個手法倒與荷蘭的畫家維梅爾(頁432,圖281)相似。連他的色彩也是平靜嚴謹的,與華鐸的絢爛繪畫比較起來,他的作品可能顯得缺乏一份瑰麗。然就原畫來探討,我們很快就會發現他纖細的色調中有一種謙和的技巧,而且他對情景的安排也幾近渾然天成,使他成爲十八世

圖309
胡頓：
福爾泰胸像
1781年
大理石，高50.8
公分。
Victoria and
Albert Museum,
London

紀最可愛的畫家之一。

　　在法國也像英國一樣，對平凡人類的新起興趣取代了綴飾權勢
的興趣，而助長肖像畫藝術的發展。最優越的法蘭西肖像刻畫者，
或許不是畫家，而是一位名叫胡頓（Jean-Antoine Houdon, 1741-
1828）的雕刻家。胡頓在他的美妙人物胸像裡；繼續演練一百多年
前柏尼尼倡導的精神（頁438，圖284）。他作的福爾泰（Francois M.A.
de Viltaire, 1694-1778，法國哲學家文學家）胸像（圖309），能讓我
們從這張臉孔上「看」到這位非凡的理性鬥士的靈敏和滲透性的才
智，與一顆偉大心靈所含藏的深沉同情心。

　　在英格蘭激勵了蓋茲波洛速寫的「自然如畫」的風格，同時
亦出現在十八世紀的法蘭西。佛拉格那德（Jean Honore Fragonard,

圖310
佛拉格那德：
蒂弗利—別
墅景觀
約1760年
紙、紅粉筆，35
×48.7公分。
Musée des
Beaux-Arts et
d'Archéologie,
Besancon

1732-1806）也是一位追隨華鐸高層次生活主題傳統，具有不凡魅力
的畫家。他的風景素描，顯示出他是個創造震撼效果的大師。他的
蒂弗利（Tivoli, 羅馬附近）地方的別墅景觀素描（圖310），證明了他
如何能在一個真實地點裡發掘出崇偉與嫵媚的質素。

索芬尼繪：
皇家學院的
人體寫生課
1771年
畫布、油彩，100.7
×147.3公分。
Royal Colle-
ction,Windsor
Castle

24

傳統的打破
英格蘭、美國與法蘭西，十八世紀晚期和十九世紀早期

　　通常論述歷史的書籍裡，總以哥倫布發現美洲的西元1492年為現代開始之年代。而這個年代在藝術上也有同等重要的地位，它是文藝復興的時代，是畫家或雕刻家不再同於從事其他任何行業者，而自有獨特生涯的時代。同時這時期的宗教改革因為抗拒教會的偶像崇拜，從而扼殺了歐洲絕大部分地區的圖畫與雕刻最慣常的用途，也迫使藝術家去尋求一個新市場。但不管這一切事件有多重要，他們仍未造成一個突猛的變化。大多數藝術仍然組織成公會或團體，仍然像其他工匠般地接受學徒，仍然大量仰賴富有的貴族──這些貴族需要藝術家來裝飾他們的城堡與莊園，來為其祖宗肖像畫廊錦上添花──為他們提供藝術創作的機會。換句話說，甚至西元1492年以後，藝術在有閒階級生活中依然保有相當的地位，藝術被公認是不可或缺的東西。

　　縱然時尚改變了，藝術家各自著重於不同的問題，有的對人物的和諧安置法有興趣，有的致力於色彩的調配或戲劇性神情的塑造，但繪畫或雕刻的目的大體上依然維持原狀，從來沒有人認真地懷疑過。這個目的便是將美麗的東西供應給想要它們並能從中得到快樂的人。當然，也有相異的思想學派起而爭辯到底什麼是「美」；光欣賞卡拉瓦喬等荷蘭畫家、或蓋茲波洛等人據享盛名的臨摹自然技巧是否足夠；真正的美是否不該依賴拉斐爾、卡拉西、雷涅或藍諾茲等將自然「理想化」的藝術才能。可是這類辯論，並不能令我們忘記辯論者當中仍有許多共同因素，而他們視為心愛的各國藝術家當中，又有極大的共通點；即使「理想主義者」，也同意藝術家應該研究自然寫生裸體人物；而「自然主義者」同時也同意古代藝術品有其無法逾越之美。

　　到了十八世紀末，這個共通點似乎逐漸消失。我們抵達了真正現代的時辰，當西元1789年法國大革命結束了數百年（若非數千年的話）來都當做定理的許多臆說之時，乃是現代的破曉時分。正如大革命之根植於理性時代，人類藝術觀的改變亦然。其中第一個就是關於藝術家對所謂「風格」的態度之改變。法國劇作家莫里哀（Moliere，原名Jean Baptiste Poquelin, 1622-1673）一齣喜劇裡有個人物，當別人告訴他，他一生不自覺間所說的都是散文體的話時，他大感驚訝。十八世紀藝術家也遭遇到類似的事情。在從前，一時代的風格純是完成作品的手法，它一再被演練，因為人們認為它是達到合乎意願的特殊效果的最佳途徑。而理性時代的人，則開始自我意識到風格與風格之形成的問題。不少建築家還深信帕拉迪歐在書中所記錄的，保證是優美建築的「得當」風格準則。但一當你翻開教科書查閱此類問題時，幾乎不可避免地另有人說：「為什麼一定只有帕拉迪歐風格？」這就是十八世紀英格蘭發生的情形。

　　在最世故的鑑賞家行列中，總有某些人的思想異於他人。這些花時間思考風格和審美準則的英國有閒紳士們中，最特出的一

圖312
帕渥斯設計：
契登哈姆礦
泉地的一棟
樓房
約1825年

圖311
華波爾等人設
計：
倫敦—鄉村
別墅
約1750-75年
新哥德式建築

個就是著名的華波爾（Horace Walpole, 1717-1797），英國第一任首相（Sir Robert Walpole, 1676-1745）之子。華波爾認為，若按著十足帕拉迪歐式別墅的模樣來建造他位於草莓山丘（Strawberry Hill）的鄉村房子，一定很沒味道。他喜愛奇異浪漫的調調，以行為奇特、怪念頭多而出名。他決定把草莓山丘上的別墅蓋成哥德式，像座昔時的浪漫城堡，這倒與他的個性很相合（圖311）。西元1770年左右，華波爾的哥德式別墅被看做一幢欲炫耀其骨董嗜好者的怪建築；但由後來的情形看來，它的意義實在不止於此。它是自我意識的最初表徵之一，這些自我意識使人們為自家房屋選擇一己風格，就像選擇壁紙花樣一般。

　　彼時出現了好幾項此類徵兆；華波爾選取哥德式的當兒，建築家詹伯斯（William Chambers, 1726-1796）正在研究中國建築與庭園設計的風貌，並在倫敦西郊的克佑花園（Kew Gardens）大造其中國寺塔。的確，大半建築師仍然持用文藝復興時期建築的古典形式，但也日漸為得當的風格感到煩惱了。他們不安地審視著自文藝復興時代茁長的建築慣例與傳統，發現其中有許多例子，並未真正得到古希臘建築的認可。他們意外地領悟到，從十五世紀一直被當做古代建築規則流傳下來的東西，其實是取自已呈衰象時代的少數羅馬遺址。現在熱心的旅行家又發掘了培里克里斯統治下的雅典神殿，而這些神殿，跟出現在帕拉迪歐著作中的古典設計卻有驚人的差異；從此，這些建築師就著迷於正確的風格。與華波爾的「哥德式之復興」相呼應的是「希臘式之復興」，

它於「攝政時代」（Regency Period, 1810-1820）達到高潮。那是
許多英格蘭主要礦泉地的鼎盛時期，這些領域是研究希臘式復興
風格的建築形式的最佳場所。契登哈姆礦泉地（Cheltenham Spa）
的一棟房子（圖312）成功地模塑了純愛奧尼亞式的希臘神殿（頁
100，圖60）；著名的建築家索內（John Soane, 1752-1837）所設計
的一所別墅（圖313），則是個復興巴特農神殿（頁83，圖50）的多
利亞柱式的例子。拿它與肯特建於八十年前的帕拉迪歐式別墅
（頁460，圖301）做比較，可見兩者表面上雖類似，實際上卻大不
相同，肯特自由啟用他發現於傳統中的形式來構組他的建築，而
索內的設計，卻較像一種正確運用希臘風格要素的練習。

　　這個視建築為嚴格簡單規則之應用的概念，註定被那些威力與
影響力繼續成長於世界各地的理性鬥士所喜愛。因此許多事也

圖313
索內設計：
一所鄉村別
墅
取自「建築寫生」
1798年出版

圖314
傑弗遜建造：
蒙蒂塞洛自
宅
1796-1806年

就不足爲奇了：像美國創立者之一，第三任總統傑弗遜（Thomas Jefferson, 1743-1826）這麼樣的一個人，就以如此清澄的新古典風格來爲自己設計位於蒙蒂塞洛（Monticello，在維吉尼亞州）的住宅（圖314）；而華盛頓城及公共建築的規劃，也多是希臘式復興的格調。在法國大革命之後，這種風格的勝利也在法國境內確定了。古老的巴洛克式與洛可可式的建造者與裝飾者逍遙自在的傳統，已經成爲過眼雲煙了；它曾經是皇家與貴族城堡的風格，但革命時代的人們卻喜歡把自己看成一個新生雅典的自由公民。當拿破崙以革命精神倡導人的身分崛起，掌握了歐洲大權時，建築上的「新古典」（neo-classical）風格乃成爲帝國的風格。在歐陸上，復興的哥德式，也跟這個再生的純希臘式比肩並存。尤其能引起那些對理性力量的改革世界感到絕望，並渴求回歸信仰時代（Age of Faith）的浪漫心靈之共鳴。

　　在繪畫與雕刻方面，傳統鏈條的斷裂，也許並不像建築一樣能馬上觀察出來，但卻可能有更大的影響。這方面的問題根源，也要遠溯自十八世紀；我們曾看過霍加斯對他發現的藝術傳統是如何失望（頁462），又如何精心爲新群眾創造新種類的繪畫。另一方面，我們也記得藍諾茲認爲傳統已陷入危險，而急於把它保存下來。這危險的發生，乃由於繪畫不再是一項由師傅把相關知識傳授給學徒的普通行業，反之，它已經變得像哲學一樣，是一門要在學院裡傳授的學科了。「學院」（academy）這個字眼就暗示著此種新門徑，它原係希臘哲學家柏拉圖教授門生的遊園，後來逐漸用來稱呼追求智慧之學者的集會所。十六世紀的義大利藝術家，首先把他們的聚會處叫做「學院」，以強調他們注重學者與學者間的平等；一直要到十八世紀，這些學院才漸漸發展出把藝術教導給學生的功能。從此，昔日大師研磨色料並爲前輩做助手以學習專業本領的古老方法便衰落下來了。難怪藍諾茲流的學院教師要鼓勵學生努力研究從前的傑作，並同化其技術性手法了。十八世紀的學院都有皇家的庇護與贊助，以表明國王對自己國度內的藝術極有興趣。然就藝術的興盛進步而言，藝術的教授工作在皇家學院裡進行，倒不如有足夠的人民購買當代藝術家出

品的圖畫或雕刻來得重要。

主要的困難於是產生，由於大家加重了學院所偏愛古代大師的偉大性，無形間令顧客傾向於購買昔日大師作品，而不去委託當今大師製畫。爲了補救這個缺點，先是巴黎，繼之是倫敦的學院，開始安排會員的年度展覽會。我們很難瞭解這是一個多麼重大的改變，因爲我們已經看慣了畫家和雕刻家創作的主要目的，就是要送去參展以吸引藝術評論家的注意力及尋求買主。這些年度展變成了當時文雅社會社交時的談話題材，同時也招致了或成功或失敗的聲譽。如今藝術家不再爲他們明瞭其意願的單個主顧，或是他們能判斷得出其嗜好的一般群眾工作，卻必須爲在展覽會上成名而努力；而這種場合裡，存心看熱鬧與虛僞自負的氣氛往往淹沒了純樸懇摯的質素。於是，以選擇通俗劇式題材來吸引注意力，或者藉尺寸及奪目色彩來打動人心的作風，對藝術家就有了很大的誘惑力。如此一來，無形間就會有些藝術家輕視學院的「官方」藝術，而能迎合群眾口味的藝術家與被摒於外的藝術家之間，自然也起了意見上的衝突，使得一切藝術發展至今的共同基礎，有了毀滅之虞。

這個幽深危機的最直接、最顯明的反應，也許就是各地的藝術家都開始尋求新的題材類型。在過去，繪畫題材一定理所當然的就是那麼幾類。我們在美術館或博物館裡逛一圈，很快便會發現許多圖畫描寫的都是同一題目。泰半標年古些的畫，當然呈現取自聖經或聖人傳奇的宗教主題，連那些具有俗世氣質的，也大多侷限於少數幾個選定的題材：有表現諸神愛情與糾紛故事的古希臘神話；有表現勇猛與殉身典範的羅馬英雄事蹟；還有以擬人化手法來闡釋一段真理的寓言。十八世紀中葉以前的藝術家很少會脫離這些狹窄的描繪範圍，他們罕去繪述中世紀或當代歷史的小說或插曲的情景。但這一切在法國大革命期間，卻有了急遽的變化。藝術家頓時能自由的去選擇從莎士比亞劇幕到當前熱門事件，也就是任何能夠引燃想像力與興趣的題材。此種對於傳統藝術題材的忽視，可能是這一時代的成功藝術與寂寞造反者的唯一共有特點。

　　使得歐洲藝術與既有傳統脫離的，有部分是渡海而來的藝術家
——工作於英格蘭的美國人，這倒不是個意外事件。無疑的，這
些人能不那麼受舊世界被視爲神聖的習俗所束縛，也比較能夠隨
時從事新實驗。美國藝術家柯普利（JohnSingleton Copley, 1737-
1815）就是典型的這種人物。他於西元1785年初次展出的巨幅畫
（圖315），描寫的是一個很不尋常的歷史插曲；當時曾掀起一陣
騷動。這個題材是由研究莎士比亞的愛爾蘭學者馬龍（Edmund
Malone, 1741-1812）——即英格蘭政治家柏克（Edmund Burke,
1729-1797）的朋友——向畫家建議的，並供給了所需一切歷史資
料。這幅畫描繪查理一世要求逮捕五名受彈劾的下議院議員，而
議長卻向國王的權威挑戰，拒絕奉行命令的那一刻史實。如此一
個較爲近代的歷史插曲，以前從未成爲一幅巨畫的主題，而柯普
利的手法亦屬同等空前。他的用意在於盡可能準確也重組該幕情
景——好像是他自己出現在一位當代目擊者眼中一樣。他不惜費
盡心力去獲取史實；他向古物蒐集家及歷史家討教十七世紀議
廳和人民服飾的真實形狀，又到處旅行，盡量收集曾在那個時刻
任下議院議員的肖像畫。簡言之，他的舉動就像位今日要重組這
幕情景以攝製歷史影片或舞台劇的嚴謹導演。不管我們覺得這番
心血與成效是否相當，此後一百多年，許多大大小小的藝術家，
卻真地本著此種考古心態去從事創造工作，幫助人們將重大的歷
史時刻具象化。

　　以柯普利爲例，他的畫重激了國王與人民代表間之劇烈衝
突，當然並不只是一件乏味的考古作品。僅僅在兩年前，喬治三
世不得不屈從殖民地人民的挑戰，並與美國和平條約；這個決議
是以柏克爲首的智囊團所提出的，原因是柏克堅決反對戰爭，他
認爲那是不公平且悲慘的事。現在，大家都瞭解柯普利喚起提前
議會嚴拒國王要求的意義了。據說英國王后看到這幅畫時，痛苦
且驚奇地背過臉去，經過一段冗長與惡兆似的沉默之後，才對這
位年輕的美國人說：「柯普利先生，你選擇了一個最不幸的題材
來運作你的畫筆。」她還不知道這幅畫將來會變成如何不幸的回
憶。熟知這幾年歷史的人，都會爲不出四年後此畫所描寫的一幕

在法國重演而驚駭。此次則是米拉波（Comte de Mirabeau, 1749-1791）否決了國王有干擾人民代表的權力，由是也引燃了西元1789年法國大革命的爆發信號。

　　法國大革命激發了這類對歷史的興趣，也推動了英雄事蹟題材的繪畫。柯普利就是這樣向整個英國的過去尋求例子。他的歷史畫裡有一股浪漫氣質，可與建築上的哥德式復興風格相比擬。法蘭西的革命家喜歡自視爲希臘人與羅馬人再世，他們的繪畫不下於建築，也反映著對於所謂的羅馬榮光的偏愛。這個新古典派的首要藝術家就是畫家大衛（Jacques Louis David, 1748-1825），他是革命政府的「官方藝術家」，替「神人節日」（Festival of the Supreme Being）——法國革命者羅比斯皮埃（Maximilien Francois Marie Isidore deRobespierre, 1758-1794）舉行自封爲高僧的儀式之日——等宣傳盛會設計服飾與布景。這些法國人覺得他們活在史詩時代，而這時代的事件一如希臘與羅馬歷史插曲般，值得畫家付出注意力。當法國大革命領袖之一馬拉（Jean PaulMarat, 1743-1793）被一狂熱的年輕女士於浴中刺死時，大衛把他畫成一位爲主義而殉身的人（圖316）。馬拉顯然有在浴中工作的習慣，他的浴缸旁邊擺著一張簡單的桌子；加害者遞給他一份請願書，並在他正要簽字的當兒擊倒他。這情景本身似乎很不易成爲一幅莊嚴光榮的畫，但是大衛卻成功地令其流露史詩意味，同時並根據警方記錄呈現出實際詳情。他由希臘與羅馬雕刻學到了型塑人體肌肉和肌腱的方法，並加上高貴美的外貌；他又從古代藝術學會了如何刪除一切對主要效果沒有用的細節，而注重畫面的簡化。畫中沒有混雜的顏色和複雜的縮小深度法，跟柯普利的大作比較起來，大衛的畫顯得較爲嚴峻。它成爲紀念一位在謀求群眾福利之際蒙難的謙遜「人民之友」——馬拉如此稱呼自己——的一份動人紀念物。

　　摒棄古老題材類型的大衛一代的藝術家當中，有位偉大的西班牙畫家哥雅（Francisco Goya, 1746-1828）。哥雅對於出產過艾葛瑞柯（頁372，圖238）和維拉斯奎茲（頁407，圖264）的西班牙繪畫傳統，有很深的造詣；他的露臺群像（圖319），顯示了他的作

圖316
大衛：
馬拉遇刺
1793年
畫布、油彩，165
×128.3公分。
Musées Royaux
des Beaux-Arts
de Belgique,
Brussels

圖317
哥雅：
露台群像
約1810-15年
畫布、油彩，
194.8×125.7公
分。
Metropolitan
Museum of Art,
New York

圖318
哥雅：
西班牙王斐
迪南七世肖
像
約1814年
畫布、油彩，207
×140公分。
Prado, Madrid

風與大衛不同——他並沒有爲了古代光輝而放棄自己民族特有
的優越傳統。十八世紀傑出的威尼斯畫家蒂波洛（頁442，圖288）
曾在馬德里任宮廷畫家，而哥雅畫中就散發了某些蒂波洛的光
彩。但哥雅的人物卻屬於另一個不同的世界。露臺中兩位女子媚
惑地看著過路人，背景則是兩個頗爲凶惡的男士，這情景或許較
近於霍加斯筆下的世界。爲哥雅在西班牙宮廷贏得一席地位的肖
像畫——如西班牙王斐迪南七世的畫像，表面看來就像范大克

圖319
圖318的細部

圖320
哥雅：
巨人
約1818年
細點蝕刻，28.5
×21公分。

（頁404，圖261）或藍諾茲的傳統穩重人物畫，他傳達金銀絲綢之
閃耀效果的技巧，有提善和維拉斯奎茲的意味；但他同時也以不
同的眼光來觀察他的模特兒。從前的大師當然也不會諂媚權貴
者，只是哥雅卻似毫無憐憫心，他令畫中人的容貌流洩出所有虛
榮、醜惡、貪婪與無知（圖319）。在這以前以後，就沒有一位宮
廷畫家留下這樣的主顧寫照。

　　哥雅證實他獨立於舊有積習慣例之外，不僅是靠著油畫作
品；他像林布蘭特一樣製作了大量版畫，泰半用的是可以鏤刻線
條與渲染陰影的新技術——蝕刻銅版畫（aquatint）。哥雅版畫的驚
人處，在於它們描繪的內容不是任一知名的聖經、歷史或日常生
活故事；卻大多數是巫神與超自然幽靈等的怪異幻象。有些用來
控訴哥雅在西班牙所目睹的愚昧力量，與對於殘酷和壓制的反
應，有些似乎正是藝術家的夢魘形象。住在世界邊緣上的巨人像
（圖320），呈現了最縈繞人心的畫家夢幻之一。我們可從前景的
微小風景判斷巨人的龐碩尺寸，哥雅使房屋與城堡矮縮到只剩下
幾個細點的程度。我們不妨讓想像力馳騁於這可怕的幻象中，這
幻象的輪廓，清晰得一如自然的寫生；坐在月色下的妖怪，就像
某種邪惡的夢魘。哥雅正在思慮國家命運、戰爭的脅迫與人類愚
行嗎？或者他只是單純地在創造一個有如一首詩中的意象呢？
這是打破傳統的最突出效果，藝術家已開始自由自在地把私人夢
幻注入畫面上，在這以前，唯有詩人才這麼做過。

　　此種新藝術觀的最特出例子，是比哥雅年輕十一歲的英國詩
人兼神秘主義者布雷克（William Blake, 1757-1827）。布雷克是個
虔誠信仰宗教的人，活在自己的天地裏，他輕視學院的官派藝
術，拒絕接受它的標準。有人認爲他是十足的瘋子；有的把他當
做無害的怪人而忘掉他；唯有極少數的同代人對他的藝術有信
心，而將他從饑餓中拯救過來。他維生的方式是製作版畫，有時
爲別人畫，有時則爲自己的詩作插圖。他替自己的詩「先知歐羅
帕」（Europe, a Prophecy）做了一幅插畫（圖321）；傳說布雷克住
在英格蘭東南部的自治都市蘭貝斯（Lambeth）之際，於樓梯頂端
幻見一個盤旋於其頭上的謎樣老人的形象，正彎身用圓規測量地
球。舊約聖經箴言（Provrbs）第八章第二十二至二十九節中有一段
「智慧」所說的話：

> 在耶和華造化的起頭，在太初創造萬物之先，就有了我。……
> 大山未曾奠定，小山未有之先，我已生出。……祂立高天，
> 我在那裏。祂在淵面的周圍，畫出圓圈，上使穹蒼成形，下
> 使淵源穩固，那時我在那裏。

布雷克所描寫的，就是上帝在深淵表面架設圓規的豪奇景象。布
雷克素來敬羨米開蘭基羅，他的造物主意象就有種米開蘭基羅所
塑造的上帝形象質素。（頁312，圖200）但一經其手，人物已變得
如夢似幻。事實上，布雷克造出了他自己的神話，幻象裏的人物
並不全然代表上帝本人，而是布雷克想像中的形象，他稱之爲「優
里貞」（Urizen）。布雷克雖然構想優里貞爲世界的創造者，但他
認爲這個世界是惡劣的，因此世界的創造者一定有著邪惡的情
懷；所以他的幻象有不可思議的夢魘氣質，其中出現的圓規就如
風暴黑夜裏的一道閃電。
　　布雷克如許捲纏在他的幻想中，乃至拒絕描畫自然，他完全
依賴他的心眼來創作。觀者不難指出他素描技巧的瑕疵，但若是
只著重這些，便捕捉不到他藝術的精華了。他像中世紀藝術家一
樣，不關心正確的呈現法，因爲對他而言，夢境中每一人物的涵
意都具有壓倒的重要性，而單是正確與否的問題，簡直就無關緊

圖321
布雷克：
先知歐羅
帕，亙古常
在者
1794年
浮雕蝕刻、水
彩，23.3×
16.8公分。
British
Museum,
London

要了。他是文藝復興之後，第一位有意違抗既定傳統標準的藝術家，我們幾乎不能責備那些認為他的畫令人悚然厭惡的當代人，因為直到距今約一世紀之前，他才被公認為英國藝術上最重要的人物之一。

藝術家擁有選擇題材的新自由，助長了另一個繪畫部門——風景畫。在這以前，它一直被視為一個次要的藝術支派，人們更不會尊奉靠描繪鄉村房子、公園或如畫地點等景致維生的畫家為藝術家。而透過十八世紀晚期的浪漫精神，多少改變了這個態度，偉大的藝術家始將此類型的畫提升至一新地位，作為其生命目的。傳統於此變成是助益同時也是阻礙；而去觀看兩位同代的英國風景畫家，對於此問題的處理有多麼不同，也是很有趣的事。這兩位一個是泰納（William Truner, 1775-1851），另一個是康斯塔伯（John Constable, 1776-1837），兩人之間的對比，有點令人想起藍諾茲與蓋茲波洛之對比，而在間距前後的五十年間，橫在兩對敵手手法間的鴻溝又加寬了許多。泰納像藍諾茲一樣，是個非常成功的藝術家，他的圖畫經常轟動皇家學院；又如藍諾茲般

圖322
泰納：
迦太基建國
1815年
畫布、油彩，
155.6×231.8公分。
National Gallery,
London

圖323
泰納：
暴風雪中的
汽船
1842年
畫布、油彩，91.5
×122公分。
Tate Gallery,
London

地沉迷於傳統問題。他一生的野心就在於攀抵（若不能超越的話）
羅倫的著名風景畫（頁396，圖255）之境界。當他將其繪畫與速寫
遺贈給國家時，他提出一個特別的條件：作品之一「迦太基建國」
（圖322）必須經常與羅倫的作品並排展出。泰納採用這種比較，
實在沒能充分發揮自己的價值。羅倫圖畫之美，在於其清朗純樸
與寧靜、在於其夢境之明晰與穩實，在於其不具任何喧譁印象；
泰納也有沐浴在陽光中燦放著美的迷魅世界的幻象，但它並不平
靜，卻是個激動的世界，它也並不單純和穆，卻是個耀眼奇偉的
世界。他的畫中洋溢著迸發震撼與戲劇效果的質素，假使他不是
這麼一個大藝術家，他這種打動群眾心理的欲望就可能會產生很
糟糕的結果。可是，他是一個如此優越的舞臺監督，以如許興致
和技藝來從事創作，因此他實現了他的欲望，他的至佳作品也真
的給予我們最浪漫、最高超的自然光彩之概念。泰納最大膽的油

圖324
康斯塔伯：
研究樹幹的
速寫
約1821年
畫紙、油彩，
24.8×29.2公
分。
Victoria and
Albert Museum,
London

畫之一是「暴風雪中的汽船」（圖323），它的迴旋式構圖與夫利
格爾的河口景色圖（頁418，圖271）一比之下，便可看出泰納的手
法是多麼大膽。那位十七世紀的荷蘭藝術家畫的不僅是他瞬間瞥
見之物，也多少有他所知道的東西存在，他曉得一隻船是如何建
造、如何裝上索具出航，我們只要看他的畫便能組合這些船隻，
但是卻無人能從泰納的海景畫中再造一隻十九世紀的汽船。他只
給了我們漆黑的船身、勇敢地飄飛在船桅上的旗幟的印象———一
場對抗狂濤怒海和強風疾雪的戰役；我們幾乎能感覺得出風雪的
突襲與海浪的衝擊。我們那有時間去尋求細節，它們早已被愁雲
慘霧的炫閃之光和陰黝之影吞沒了。我不知暴風雪看來是否就是
這樣，但我知道我們吟讀浪漫派的詩或傾聽浪漫派的音樂之時，
心中想像的便是這種令人敬畏與激情的暴烈景象。泰納作品裏的
自然，往往反映著人類情緒；面對無法控制的威力時，我們會覺
得渺小與受壓迫，而不得不佩服能對自然力發號施令的藝術家。
　　康斯塔伯的思想則與泰納迥然有別。泰納想要匹敵並凌駕的

傳統，對他而言只不過是一種騷擾之物。這並不是說他不敬羨昔日的非凡大師，但他要畫的是他親眼所見的——而不是羅倫眼中之物，有人說他是從蓋絲波洛（頁470，圖307）止步之處繼續走下去。即使是蓋茲波洛，也依然擷取傳統標準下的「如畫」題材，而將自然視為一個抒情景致之愉悅環境；但對康斯塔伯而言，這一切觀念都不重要，他唯一渴求的只是真理。「自然畫家仍有足夠的發展餘地」，他於西元1802年給朋友的信中寫道：「今日的大弊病是大家都極力表現出壯麗的威勢，想造出一些逾越真實的東西。」那些仍以羅倫為典範的當今風景畫家，培養出無數簡易的伎倆，連任何一位業餘愛好者都可藉它而構組出一張引人注意又悅目的圖來：前景一棵動人的樹，與展現在中央的遠景成一驚人的比照；色彩多半敷設得乾淨俐落，棕色與金黃調子等暖色要擺在前景，背景則應翳入淡藍的暈色中；還有種種畫雲彩的處方

圖325
斯塔伯：
運乾草貨車
1821年
畫布、油彩，
130.2×185.4公
分。
National Gallery,
London

和摹寫多節瘤的橡樹樹皮的妙法。而康斯塔伯就藐視所有這一類的定案。據說,他有位朋友抗議他不給前最景加上必要的古舊小提琴之豐潤棕色調,於是他就拿出一把小提琴,當著友人的面放在草地上,向他明示眼見的鮮綠色與約定俗成的暖色間的區別。然而康斯塔伯並無心以大膽的革新來駭動人們,他只是想忠實於自己的視覺而已。他到鄉野去速寫自然,然後回到畫室裡精心的完成整幅畫。他的速寫畫,如研究樹幹的畫稿(圖324),往往比完成後的畫還率真,但彼此還不到群眾能把一份快速印象的記錄當做值得參加展覽之作品的時候。即使如此,他的成畫首次展出時,也還引起了一陣騷動。西元1824年送至巴黎的「運乾草貨車」(圖325),就是使他成名的一幅畫。它描寫一處簡單的田園風光,

圖326
佛・雷德瑞克:
西里西亞山區景色
約1815-20年
畫布、油彩,54.9×70.3公分。
Neue Pinako-thek, Munich

有輛運乾草的貨車正在涉渡一條河。當我們凝視那照耀在背景草坡上的陽光與飄移的雲天時，一定會爲之神馳忘我；我們一定要追隨河水的流動，並徘徊在磨坊——畫得如此嚴整簡樸——附近，才能欣賞藝術家的純真情懷，他的拒絕凌駕自然，他的毫無造作與虛飾。

　　打破傳統爲藝術家帶來的兩種可能性，具體地表現在泰納與康斯塔伯身上。他們可以成爲繪畫中的詩人，追求撼動與戲劇效應；或者決定要固守眼前的畫題，運用全副的效力與忠實去探討自然。歐陸的浪漫派畫家中，當然不乏優秀的藝術家，例如與泰納同代的德國畫家佛雷德瑞克（Caspar David Friedrich, 1774-1840），他的風景畫就影射了他那時代的浪漫派抒情詩的氣質，透過奧國作曲舒伯特（Franz Schubert, 1797-1828）的歌曲，我們會對它更熟悉。他呈現西里西亞地區（Silesia）蕭瑟山景之畫（圖326），或許會令人聯想到極近詩意的中國山水畫（頁153，圖98）精神。但不管這些浪漫派畫家在當時所享有的聲名有多偉大，我仍然相信那些依循康斯塔伯的路徑，去發掘眼睛可見的世界而不傳喚詩意情境的人，才獲有更重要更永久的成就。

海晤繪：
「官方展覽會」的新功能
法王查理十世分配展出西元1824年巴黎「沙龍展」的作品
1825-7年
畫布、油彩，173×256公分。
Louvre, Paris

25

永遠的革新
十九世紀

　　我所稱呼的「傳統的打破」，標示了法國大革命的時代註定要改變藝術家的生活與工作的整個情勢。學院和展覽會，評論家和鑑賞家，已經盡全力介紹了藝術與純技能訓練間的差異——不管是畫家的也好，建築家的也好。如今藝術據以存在的根基，正逐漸受到另一種力量的侵害。工業革命開始毀滅扎實的技藝傳統；手工藝對機器製造業讓步，工作場則向工廠屈服。

　　這項改變的最直接結果，可在建築上明顯的看到，由於缺乏結實的技藝，再加上莫名其妙地堅持「風格」與「美」，幾乎把建築扼殺了。十九世紀完成的建築物數量，可能比過去所有時代的總和還大。這是一個英國與美國城市大規模擴張的世紀，整個國家的廣闊地面都變成「建築區域」。然而這個有著無數建築活動的年代，卻沒有它自己的本然風貌。一直風行到喬治時代（1740-1830）令人讚佩的實際建築方法與建築式樣書籍，因爲過於簡單又「非藝術性」，而普遭摒棄；那些負責籌劃新工廠、火車站、校舍或博物館的商人或市鎮委員會，又要求藝術來爲他們的金錢服務。於是，當建築物的內部依照別的設計圖樣完成後，又要建築師供應一個哥德式的正貌，以便把這個建築物的外形變成諾曼式城堡、文藝復興式宮殿、甚或東方式的寺廟。他們或多或少的採用了某些舊例，但對於整個事態的改善並無多大幫助。教堂經常按著哥德風格來建造，因爲這是盛行於所謂信仰時代的格式；而對劇場和歌劇院來說，戲劇化的巴洛克式往往是最合適的風格；至於大宅邸與官廳，自然是義大利文藝復興時期的形式看來最有尊嚴了。

　　我們若因此而認爲十九世紀沒有才氣橫溢的建築家，則是不公平的臆測。當然還是有的，但他們所面臨的藝術情狀完全與其才華作

對。他們愈是忠實的研摹往日的風格，其設計便愈不可能合乎雇主心
中的目標；而如果他們決心和他不甘採用的風格慣例過不去的話，通
常也不會有什麼好結果。但有些十九世紀的建築家，卻成功地在這兩
個不愉快的選擇中找出一條路子，並且創造出既非僞造古典亦非純爲
怪誕發明的作品來。他們的建築，成爲所在城市的地界標，並且逐漸
被人們接受，好像它們就是自然景觀的一部分。例如設計於西元1835
年，位於倫敦的下議院大廈（圖327），它的建築歷史就頗具有彼時建
築家遭受困難的特色。西元1834年，當舊有的議堂毀於大火時，舉行
了一次設計競賽，審查委員會選上了一位文藝復興風格的專家百利
（Sir Charles Barry, 1795-1860)的圖樣；後來他們又發現英格蘭公民的
自由乃是基於中世紀的成就上，因此，最妥當的做法就是要把象徵英
國自由的聖地蓋成哥德式——直到它於二次世界大戰期間毀於德軍
轟炸中時，這個觀點仍普被接受。如此一來，百利只好再找一位哥德
式細部裝飾的專家來幫忙，這位專才就是擁護哥德風格之復興至堅者
之一的蒲金（A. W. N. Pugin, 1812-1852)。兩人的合作計畫大致是這樣

圖327
百利與蒲金設
計：
倫敦下議院
大廈
1835年
19世紀的堂皇建
築

的：百利負責決定全面的形狀與建築的組合，蒲金則主持外表與內部的裝飾工作。這簡直是一個很難令人滿意的程序，但最終的結果還算不錯，透過倫敦的霧靄遠觀，百利的輪廓不乏某種高貴感；若是近觀時，哥德風格的細節部分，也保留了某些浪漫韻味。

在繪畫或雕刻裡，「風格」的約定俗成扮演的是較不重要的角色，因而易認為傳統的打破對這類藝術的影響較小；但這並不是實在的情形。從古到今，一位藝術家的生命，從來沒有不蘊涵苦惱及焦慮的，但對「美好的昔日」有一點要說明的就是：沒有一位藝術家需要自問他究竟是為什麼才來到這世界。他的工作也像任何其他職業一樣，多少有個定義——經常有需要畫家去繪製的祭壇畫和肖像畫；人們也要替他們的客廳購買圖畫、或要訂做裝潢別墅的壁畫。藝術家在執行這些任務時，可或多或少地按照預先指定的路線去進行，他交出的全是顧客所期望的貨品。當然他可以隨意做些普通的作品，或相反的把它做得精彩絕倫，使得他手頭的工作變成只不過是一連串卓越傑作的起點而已。不管他採取那種態度，他的生活多少都有保障；而十九世紀的藝術家所失落的就是這種安全感。傳統的打破，為他們展現了一個無可限量的選擇範疇，他們得決定要畫的是風景或過去的戲劇化情景，要從米爾頓還是古典著述來抉取題材，要採用的是大衛之古典復興式的嚴謹手法或是浪漫派大師的奇幻風格。但是，選擇幅度越大，藝術家的喜好就越不可能與群眾相吻合。買畫的人通常都有自己的看法，他們想擁有與他們在別處看過的東西類似的藝術品。從前，藝術家很容易迎合這個要求，因為那時的作品雖然在藝術特徵上有很大的不同，但同一時代的作品總有許多方面是相似的。但現在此種傳統的一致性已經消失了，藝術家與主顧間的關係常常是緊張的。主顧的嗜好有固定的模式，而藝術家卻沒有去感受它並滿足此要求，如果他為了金錢而如此做的話，他會覺得是在「讓步」，因而喪失自尊心，也得不到別人的尊重。但若他決定只隨著個人心聲，而拒絕一切無法與其藝術觀協調的委託工作，那麼他又會陷入飢餓的困境。因此於十九世紀裡，性格及信念可以依從俗例滿足群眾需求的藝術家，和自己選擇孤絕境地並引以為傲的藝術家，其間出現了鴻深的分裂。更糟的是，工業革命的爆發與技藝的衰微、欠缺傳統的新中產階級的興起、

以及冒充「藝術」的廉價贋品的出產，都促成了群眾趣味墮落的現象。

　　藝術家與群眾之間，彼此互不信任；在成功的商人眼中，一位藝術家並不比一個拿不誠實的作品向人索求荒唐價格的騙子好多少；另一方面，在藝術家圈子裡，去驚嚇自滿的中產階級而令其迷惑的行徑，也已變成一種公認的消遣方式。藝術家開始自認是一個與眾不同的種族，他們蓄留長髮鬍鬚，穿上天鵝絨和楞條花布，戴著寬邊帽，結著鬆垮垮的領帶，全都在強調他們輕蔑那些「可尊敬」的習俗。這種狀態並不健全，但似乎又不可避免。我們應該認清，雖然現在藝術家生涯嵌鑲著最危險的陷阱，但新的情況也有其補償作用。這些陷阱是明顯的；那些出賣靈魂，使欠缺欣賞力者的趣味更形惡化的藝術家，是迷失的；將自己的境遇戲劇化，光憑他找不到買主這一點便自以為是天才的藝術家，也是迷失的。然而這些情況只能使意志薄弱的人絕望；由於藝術家的選擇範圍可以更廣，而又可以不管顧客的要求（雖然這要付出很大的代價），當然也有他的好處。只有在這種情況下，藝術才首度真正成為表現自我的最佳媒介──假如這個藝術家擁有可以表達的獨特性的話。

　　對許多人而言，這不啻是一席矛盾的言論，他們把一切藝術都看做「表現」的媒介，這當然在某種程度上也是對的，但實際上並不那麼簡單。很明顯地，一位埃及藝術家鮮有表現個性的機會，其風格的法則與慣例如此嚴格，使他罕有選擇的餘地，終至演變成沒有選擇就沒有表現的局勢。只要舉個簡單的例子，便能使這個觀念更明白：如果我們說一個女人以其穿衣方式「表現她的自我」，我們就意味著，她所做的選擇能指出她的心意與偏好──只消注意熟人如何購買帽子，並找出她為何不選這個卻選了另外一個的理由；那總是有關她怎樣自視並希望別人如何看待她的事實，每個選擇的舉動，都能透露出其個性。若她不得不穿著制服時，當然仍有些「表現」的餘地，但無疑會大為減少；風格就是這麼一件制服。我們知道隨著時光的消逝，藝術家的風格範疇逐漸增大，表現個性的媒介也加多了。每一個人都看得出安傑利訶是與馬薩息歐不同類型的人，或者林布蘭特乃是異於維梅爾的人物。然而這些藝術家中，沒有一個是刻意做某些選擇來表現個性的。他只是順帶的這樣做，就像我們會在所做的每件事──點

燃煙斗也好，趕公共汽車也好——上表現自己一樣。當藝術失掉了別的目的之時，這個藝術的真正目的在表現個性的觀念才能成立；而事情的發展，也終於使它成為一個真實而有價值的說法。關愛藝術的人來到畫展與畫室裡，不再是尋求普通技巧的發揮（這些已經平凡得沒有吸引力了），卻冀望藝術能使他們與值得交往的人——那些作品中流露出清廉懇摯質性的人，那些不滿足於借來的效果及不經藝術良心不隨意揮筆的藝術家——相接觸。就這方面而言，十九世紀的繪畫史，與我們迄今所遭遇到的藝術史相當不同。在較早的年代裡，接受重要的委託任務並因以成名的，通常是前驅大師，是技巧超群的藝術家，例如喬托、米開蘭基羅、霍爾班、魯本斯，甚至哥雅等人。當然這並不是說從來沒有悲劇產生，或任何畫家在自己的國內均備受禮遇。但是逐漸地，更多的藝術家與群眾會共享某一假說，又共同贊成某一評價作品的標準。唯有在十九世紀，成功的藝術家——多半獻身於「官式藝術」，與不順從一般思想的藝術家——大都在死後才得到賞識，兩者間才出現了真正的隔閡；這真可謂是奇怪而矛盾的局面。今日對十九世紀的「官式藝術」，即便少數的專家也所知不多。泰半的人雖然熟悉這些官式藝術的產品——比方說公共廣場上的偉人紀念像、市政廳內的壁畫、教堂或大學的彩色玻璃窗等。但它們大都蒙上一層落伍的意味，引不起我們的注意；倒是我們在著名展覽會上看到，而後來又在老式旅館休息室裡偶見的版畫，還比較具有吸引力。

　　這類畫經常遭到忽視或許有其原因。在討論柯普利所繪的查理一世指控下議院議員的那幅畫時（頁483，圖315），我提到他盡可能精確地重現歷史上戲劇性的那一刻，讓人印象很深。以致此後的一百多年，許多藝術家都很費心地從事古裝畫的創作。將過去的名人，如但丁、拿破崙，或喬治華盛頓等，在其生命中某個戲劇性轉折的時刻展現出來。而這些戲劇性畫作通常在展覽會上都能大大地成功，但卻很快就失去了魅力。我們對過去的概念改變得很快。精緻的服飾和場景看起來很快缺乏信服力，而英雄式的姿態，看起來就像是「誇張做作地表演」。這些作品重新被發現，並再度區分出其中低劣與有價值者之時日，可能就不遠了。因為顯然並非所有的藝

術都像我們今日想像的那麼空虛與陳腐。但是，也許打從大革命以來，「藝術」這個字眼對我們便產生了一個不同的意義，十九世紀的藝術史永不會成爲彼時最成功、收入最高的大師之歷史。我們毋寧說它是一群寂寞人士的歷史，這群人有勇氣與毅力去從事獨立思考，無畏地檢視批判陳規，爲他們的藝術開創了新的境界。

　　這個發展過程中最戲劇化的插曲發生於巴黎，因爲巴黎是十九世紀的歐洲藝術首都，正如十五世紀的佛羅倫斯與十七世紀的羅馬一樣，世界各地的藝術家都來到巴黎，不只跟著卓越的大師學習，更加入有關藝術本質的討論活動，於蒙馬特（Montmartre）的咖啡座上這種討論不絕，藝術家常於此費盡苦心營思出新的藝術概念。

　　安格爾（Jean-Auguste Dominique Ingres, 1780-1867），是十九世紀前半葉的首要保守派畫家。他是大衛（頁485）的學生與仰慕者，也像他的老師一樣地欽羨古代的英雄史詩式藝術。他在教授實物寫生的課堂上，堅持絕對準確的訓練而藐視即興散亂之作。他畫於西元1808年的「浴女」（圖328），顯示了他處理形式的獨特技巧與構圖的冷靜明晰。由是，爲什麼有很多藝術家雖然不同意他的觀點，卻又羨慕他穩實的技術並尊敬其權威性，就很容易瞭解了。同時也易於瞭解爲什麼比較熱情的當代人，會覺得此種平滑柔和的完美格調令人難以忍受。安格爾的敵手，總拿德拉克羅瓦（Eugene Delacroix, 1798-1863）的藝術來挖苦他、評判他。德拉克羅瓦乃屬於革新國家所產生的偉大藝術革命家的綿長行列，他本身是個帶有寬厚同情心的複雜人物，他那精彩的日記表示他不高興被納入狂熱反叛者的典型，如果他被形容爲這種類型，則是因爲他無法接受學院標準之故。他對於涉及希臘人與羅馬人的一切談論都沒有耐心，也無意固守正確的素描和不斷臨摹古代雕像的方法。他相信在繪畫中，色彩比素描技術、想像力比知識要重要多了。當安格爾及其學派正在培養大家風範並讚美僕辛與拉斐爾之際，德拉克羅瓦卻因偏愛威尼斯畫家與魯本斯而令鑑賞家大吃一驚。他厭倦學院要求畫家描繪的學究氣題材，遂於西元1832年動身前往北非，去探討阿拉伯世界的燦亮色彩與夢幻般的飾物。他在摩洛哥的丹吉爾鎮（Tangier）看到騎戰時，便在日記中寫道：「那些馬一開始便用後腳立起來狂烈地戰鬥，著實令我替馬背上的騎者顫抖，但這卻

圖328
安格爾：
浴女
1808年
畫布、油彩，146
×97.5公分。
Louvre, Paris

是個很有意義的畫題。我確信已目睹了一幕如魯本斯所可能想像到的
事物那麼出色、那麼奇異的情景。」「阿拉伯幻想曲」（圖329），就
是他此次旅行的成果之一。畫中每一處，都是對於大衛和安格爾教義
的否認，沒有一個輪廓是清晰的，人物並非小心地以光影的明暗調來
潤飾，構圖絲毫不造作不拘束，甚至也不是一個宣揚愛國主義或有教
訓意味的題材。畫家只希望使我們參與感受那極度興奮的一刻，分享
他在此幕的動態與傳奇情調裡所得到的喜悅，並欣賞阿拉伯騎兵隊飛
馳而過以及前景上純種駿馬躍立的姿態。在巴黎為康斯塔伯的「運乾
草貨車」一畫（頁495，圖325）喝采的是德拉克羅瓦，然就其本性和選
擇了浪漫題材而言，他也許更接近泰納。

　　即便如此，我們知道德拉克羅瓦真正欣賞的是他同時代的一位
法國風景畫家。此人的藝術可說是在那些對自然處理方式相反者之
間的一個橋樑。這位畫家就是尙・巴特斯特・柯洛（Jean-Baptiste
Camille Corot, 1795-1875）。柯洛就如康斯塔伯一般，初始時決心要
盡力忠於真實，但他希望捕捉到的真卻有些不同。圖330顯示他較

圖329
德拉克羅瓦：
阿拉伯幻想
曲
1832年
畫布、油彩，60
×73.2公分。
Musée Fabre,
Montpellier

圖330
柯洛：
蒂弗利別墅
的庭園
1843年
畫布、油彩，43.5
×60.5公分。
Louvre, Paris

不重細節，而多注意其主題的整體形式和色調，來傳達出南方夏日的炎熱和寧靜。

　　很巧的是一百多年前，佛拉格那德亦選擇羅馬附近的蒂弗利別墅景觀作爲其主題（頁473，圖310）。此處可能值得略花點時間，把這些圖象和其他的做個比較。尤其是風景畫已越發成爲十九世紀藝術上最重要的一支。佛拉格那德很明顯地是在尋求變化；而柯洛則想尋求清晰與平衡。這略讓我們想起僕辛（頁395，圖254）和羅倫（頁396，圖255）。但柯洛畫中充滿的耀目光芒和氣氛，卻是用非常不同的手法獲得的。此處若與佛拉格那德做一比較可以再度幫助我們瞭解。因爲佛拉格那德所用的材料逼他注意均勻的明暗調子變化。作爲長於描繪的美術家，他所可利用的只有白紙和不同濃度的褐色，可是看看在前景的牆，看這些如何就足夠表現陰影和陽光的對比。然而柯洛用其調色板上的一組顏色，亦可達到類似的效果。畫家們知道這不是個小成就。因爲顏色常會與佛拉格那德所用的均勻

的明暗調子變化衝突。

　　我們可能還記得康斯塔伯得過一些建議卻未接受（頁495），即把前景畫成柔和的褐色，像羅倫和其他畫家曾做過的那般。用傳統的智慧觀察到鮮綠色不易與其他顏色調和。無論照片在我們看來有多忠實（頁461，圖302），那尖銳的顏色，對那溫和的均勻的明暗調子變化定然有擾亂的效果。這讓佛雷德瑞克（頁495，圖326）得到一種距離的感覺。不錯，我們若看到康斯塔伯的「運乾草貨車」（頁495，圖325），應會注意到他亦將前景一簇綠葉的顏色變得較柔和，使其保留在統一的色調範圍內。柯洛似乎用新的手法以一組顏色捕捉到炫目的光芒與景色的朦朧。他在銀灰的基本色調內作畫，沒有完全淹沒顏色。仍然調和卻不失視覺上的真實。像羅倫和泰納一樣，他的確從不遲疑地將古典或聖經上的人物搬上台。事實上，就是這種詩意的氣質最後讓他贏得國際性的聲譽。

　　下一個革命對象，主要是關於左右題材的慣例。在學院裡，高貴繪畫應該呈現高貴人士，工人或農夫的題材只適用於荷蘭大師傳統世態畫的觀念，依然盛行不衰（頁381，圖428）。西元1848年的革命期間，一群藝術家聚在法國北部的鄉村巴比松（Barbizon），追隨著康斯塔伯的思想，用清新的眼光來觀看自然。其中有位畫家米勒（Francois Millet, 1814-1875），就決心把他的構想由風景擴展到人物上，他想繪寫農民實際生活的景致，想描畫在田野間勞動的男男女女。說這個作風是革新的似乎有點奇怪，但是農民在過去的藝術裡，通常都被看做可笑的粗漢，如布魯格耳在畫中所表示的一樣（頁382，圖246），而現在情形卻不同了。米勒的名畫「拾穗者」（圖331）裡毫無任何戲劇性的偶發事件，沒有什麼軼事的意味，唯有三個勤勞的人，正在田間進行收穫的工作。畫中不見絲毫暗示田園牧歌情調的痕跡，這些農婦緩慢而笨重地移動著，全都在專心的工作。米勒全力強調農婦的寬闊結實體格及其從容的動作，藉著陽光照射的平原，襯托出三個安定而簡樸的人形，他筆下的農婦因之流露出一種比學院式英雄更自然、更動人的尊嚴感。乍看之下顯得隨意的安排法，實更加深了畫面的靜謐氣氛。人物的動作與配置裡有股縝密的韻律，賦予整個構圖穩定作用，令人覺得畫家是把收穫的工作當

圖331
米勒：
拾穗者
1857年
畫布、油彩，83.8
×111公分。
Musée d'Orsay,
Paris

做一件莊嚴的事情來看待。

　　為此項運動命名的是畫家高爾培（Gustave Courbet, 1819-1877），他把西元1855年於巴黎一間簡陋的小房子裡舉行的個人展覽稱為「寫實主義，高爾培」（Le Realisme, Gustave Courbet）。他的「寫實主義」，標出了一次藝術上的革命。高爾培除了自然之外，不願意做任何人的學生，他的個性與構思，在某個程度上頗似於卡拉瓦喬（頁392，圖252），他不要漂亮的，只要真實的東西。

　　於「早安，高爾培先生」一書（圖332）裡，他把自己描寫成背負畫家工具徒步行過鄉村，並接受朋友與主顧之尊敬的人。對於看慣了學院派藝術品的人而言，這幅畫必定顯得非常幼稚，其中完全沒有高雅的態勢、流動的線條或生動的色彩，連米勒的「拾穗者」跟這樸拙的構圖一比，也算審慎之作了。畫家本人以僅著襯衫的飄泊者姿態出現在圖中的這個念頭，必然是對於「可尊敬的」藝術家和其贊助者的一種侮辱。但不管如何，這正是高爾培存心製造的印象，他要以他的作品來抗議時興的因襲觀念，震驚中產階級，並宣稱他毫不妥協的反對傳統老套，但真誠的藝術情懷自有其價值。誠懇的高爾培所畫出來的作品，無疑地也做到了此點。西元 1854 年他寫過一封特殊的信，說道：「我希望能夠經常靠我的藝術來維持生活，而絲毫不需要違背我的原則，也不片刻對我的良心撒謊，或製作只為取悅人及較易售出的作品。」高爾培之刻意放棄平易的效果及決心忠實掌握他眼見的世界，鼓舞了許多人去嘲弄陳規，使他們除了個人藝術良心之外，不去依從任何東西。

　　對懇摯性的同一關懷，對官式藝術之戲劇虛飾性的同一不耐煩態度，曾經驅使巴比松畫派與高爾培邁向「寫實主義」之路，卻又致使一群英國畫家採取了迥然不同的途徑。他們開始思考藝術導入如此危險軌跡的理由。他們熟知學院派所宣稱的代表拉斐爾傳統以及所謂的大家風範，而假設這是事實的話，那麼藝術顯然在拉斐爾之時，（或是透過他），就拐錯了彎。拉斐爾及其慕從者，極力讚揚自然「理想化」和犧牲真理以力求美的方法（圖320）；因此，如果藝術應該改革，就要回溯到拉斐爾以前，到那個藝術家還是「對上帝誠實」的技匠之時代，那些技匠盡力複製自然時，心裡想的不是世俗的榮耀，而是上

圖332
高爾培：
早安，高爾培
先生
1854年
畫布、油彩，129
×149公分。
Musée Fabre,
Montpellier

帝的榮耀。這些藝術家相信經過拉斐爾而來的藝術已經變得不真誠
了,而回歸「信仰時代」乃是他們應盡的本分。這群人自稱爲「前拉
斐爾派」(Pre-Raphaelite Brotherhood)畫家,其中最有才華的一員羅塞
提(Dante Gabriel Rossetti, 1828-1882),是個義大利流亡者的兒子。他
畫過一幅「天使報喜圖」(圖333);通常這個主題都是以中世紀的表
達方式(頁213,圖141)出現的,而羅塞提回復中古大師精神的用意,
並不是說他要複製他們的作品;他只是要熱心倣傚他們的態度,他虔
心的閱讀聖經文字,欲將天使問候瑪利亞的一幕具象化:「瑪利亞看
見他就很驚慌,又反覆思想這樣問安是什麼意思。」(新約路加福音
第一章第二十九節)。我們可見羅塞提如何以自己的新處理法奮力追
求單純與誠懇特質,他如何要讓我們用一顆清新的心靈去看這則古老
的故事。然而儘管他費盡心血,要像文藝復興前期可敬的佛羅倫斯藝
術家般地忠實呈現自然,但仍有人會感覺這些前拉斐爾派的畫家爲自
己設下了一個難以達到的目標。欽羨「樸素畫家」(Primitives, 對十五
世紀的畫家的奇怪稱呼)的天真率直面貌是一回事,自己努力去追求
又是另一回事,因爲這是個縱有世界上最強的意志也無法獲得的美
德。所以,雖然前拉斐爾派畫家的出發點與米勒和高爾培相似,我卻
認爲他們忠誠的努力倒把他們趕入了一條死巷。維多利亞時代
(1837-1901)的大師渴求純真,卻又充滿了自我矛盾以致無法真正獲
得。而跟他們同代的法國人希望更進一步探掘有形世界,則在下一代
身上得到較大的成果。

　　繼德拉克羅瓦的首次風潮與高爾培的二度風潮之後,馬奈
(Edouard Manet,1832-1883)及其友人在法國掀起了第三次革新風潮。
這些藝術家把高爾培的構想看得非常認真。他們對於已經腐化走味的
繪畫陳規提高警覺,並發現整個有關傳統藝術呈現自然之方法的主張
乃是基於一項誤解,他們頂多只承認,傳統藝術是在非常矯揉造作的
情況下才找到呈現人物或物體的手段——畫家讓模特兒在陽光透窗
而入的畫室裡擺著姿勢,並利用徐緩的光與陰影的轉移而塑造出圓形
與立體感;學院內的藝術學生也在一開始便被訓練以光線與陰影的相
互作用爲畫圖基礎。起初,他們通常先描畫古代所塑雕像的石膏模
型,然後小心地在素描上添加陰影線條以製造不同的濃淡調子;等到

圖333
羅塞提：
天使報喜圖
1849-50年
畫布、油彩，轉
移至畫板，72.6
×41.9公分。
Gallery, London

他們有了這種習慣，便把它應用到一切東西上。群眾對用這種方式表現出來的東西是如此熟悉，以至於忘掉了我們在露天下通常是看不到這麼均勻的明暗調子變化的。陽光下出現的是尖銳的對比，物體移出畫室的人工環境以後，看起來並不如石膏像那麼渾圓那麼有立體感。受光的部位比在畫室裡明亮多了，連陰影也不是一致的灰或黑，因為來自周圍物體光線的反射，影響了這些未受光部位的顏色。如果我們相信的是自己的眼睛，而不是根據學院所規定物體應該像什麼樣子的先入為主的概念，那麼我們將會有更有趣的發現。

　　起先，這類概念被視為毫無道理的異端論調；這點倒不足為奇。我們看過在整個藝術史裡，人類都有根據所知而非所見來評判圖畫的傾向。埃及藝術認為，畫一個人而不從最突出的角度來描示每一部分，是多麼不可思議的事（頁61）。他們「知道」一隻腳，一隻眼睛或一隻手「看起來像」什麼樣子，然後把這幾部分集合起來配成一個人。描示一個畫面上看不到一隻手臂，或是一隻腳被縮小深度畫法扭曲了的人物，對他們而言簡直荒謬絕倫。我們還記得，成功地打倒這個偏見，在畫中啓用縮小深度畫法（頁81，圖49）的是希臘人；我們也記得，知識的重要性如何在早期基督教與中世紀藝術（頁137，圖87）裡，居於領導地位直到文藝復興時期。甚至在發現科學性透視法與強調解剖學的時代裡，世界看起來「應該」是什麼模樣的理論化知識的重要性也還潛藏著沒有消滅（頁229-30）。繼起時代的偉大藝術家一再有新的發現，使他們能傳喚出一幅有形世界的生動有力的

圖畫，但就沒有一人嚴肅地向這個信念——自然中的每一樣物體均有其固定的形式與色彩，畫家應該使人容易由其畫中辨認出來。因此現在馬奈和其慕從者引發的處理色彩的革命，幾乎可以媲美希臘人所帶動的呈現形式的革命。他們發現，若在露天下觀看自然的話，看到的不會是有著個別色彩的個別物體，而是融入我們肉眼或心眼的諸種色調所形成的鮮明混合物。

　　這項發現，並不是突然間由一個人單獨完成的，即使是馬奈為了製造強烈尖銳對比效果而放棄柔美調子的傳統方法後所畫的第一張圖，也被保守主義的藝術家喝過倒彩。西元1863年，學院派畫家拒絕讓他的作品在官方展覽會「沙龍」（the Salon）上出現，因而激起了一陣騷動，促使當局為所有遭評審委員會非難的作品舉行一次特別展，稱為「落選沙龍」（Salon of the Rejected）。到那兒去的觀眾，主要是去嘲笑那些拒絕接受較佳對手之評決的，既可憐又受蠱惑的生手。這齣插曲標出一場將近三十年爭戰的第一步。我們今天很難想像當時的藝術家與評論家間的紛爭有多猛烈，尤其是發現馬奈的畫基本上和早期的傑作——例如哈爾斯的肖像畫（頁417，圖270）——有驚人的關聯後，我們就更難了解當時為什麼要有那麼激烈的爭論了。的確，馬奈也極力否認他有意成為一位革命家，他十分謹慎地在擅於運筆的大師——那些前拉斐爾派所摒棄的偉大傳統裡尋找靈感，這個傳統肇始於非凡的威尼斯畫家喬久內與提善，由維拉斯奎茲在西班牙成功地繼續經營下去（頁407-10，圖264-7），直到十九世紀，才由哥雅把棒子接過來。哥雅的一張露台群像畫（頁486，圖317），顯然激起馬奈畫出一幅類似的圖（圖334）。他藉此探究戶外的充分光線與吞噬室內形象的暗影，兩者間的對比。時當西元1869年，馬奈的此番探究，比哥雅六十年前所做的要更前進多了。馬奈筆下的仕女頭部跟哥雅不同，他沒有加上傳統的潤飾法；只要拿這兩者來跟達文西的「蒙娜麗莎」（頁301，圖193）、魯本斯的小女孩頭像（頁400，圖257）或蓋茲波洛的「哈維費爾德小姐」（頁469，圖306）做個比較，就可以發現這個特點。不管那些畫家用的是多麼不同的手法，目的都是想創造立體感，而靠著光線與陰影的相互作用，他們也的確做到了。相較之下馬奈的頭像顯得扁平，後面的仕女甚至沒有一個適當的鼻子。我們可以想像得出，

圖334
馬奈：
露台群像
1868-9年
畫布、油彩，169
×125公分。
Musée d'Orsay,
Paris

這種處理法對不熟悉馬奈用意的人一定顯得幼稚無知，然而事實上圓形在露天充足的日光下看來，有時的確是扁平的，就像是純粹的色塊一樣。馬奈要探索的就是這個效果，結果當我們站在他的畫之前觀看時，它會顯得比其他前輩大師作品都更率真，我們不禁要幻想自己是實際與這群人面對面地站在陽台上；它給我們的整體印象不是平坦的，相反地卻有著真正的深度。陽台欄杆的大膽色彩是構成此意外效果的原因之一；欄杆的鮮綠色橫切過畫面，忽視了色彩和諧的傳統規則，結果這欄杆似乎冒失地突立於主題的前頭，主題則退縮於其後。新理論所討論的不僅是露天下的色彩處理，更及於動作中形式的處理。「賽馬場風光」（圖335）是馬奈的一張石版畫——直接在石頭上複製素描的方法，發明於十九世紀早期。第一眼望去，我們只見一團雜亂的筆跡。馬奈想光靠一片混亂中浮現出來的形象來暗示給我們光線、速度與動作等印象，馬匹正以全速向我們奔馳而來，遮陽棚裡擠滿了興奮的人群。這個例子最能清楚地表現馬奈如何拒受根據知識呈現形式的影響，我們瞬間瞥視這麼一幕情景時，硬是看不到馬的四條腿，也無法看清觀眾的細節部分。約十四年前，英國畫家弗利斯（William Powell Frith, 1819-1909）畫過「德貝賽馬日」（Derby Day）（圖336），由於維多利亞時代，非常流行此類狄更斯式的幽默，弗利斯便以此格調來描寫那事件的典型與偶發插曲，若是在空閒時逐一研究欣賞畫中各色各樣的愉快情境，倒是最好的享受，然而在實際生活中，我們當然不可能同時容納這一切景象。在一特定的時刻，我們只能用眼睛凝視其中之一，而其餘的看起來就像一團互不關聯的人影。我們也許「知道」它們是什麼，但卻「看」不見它們，就此層次而言，馬奈的賽馬石版畫，的確比維多利亞時代的幽默畫更「真實」多了。剎那間，它把我們送入藝術家所目擊的喧噪與興奮激動中；關於這一幕，他只記錄下他能擔保是在那一瞬間看到的情景。

　　在加入馬奈圈子並協助發展這觀念的畫家當中，有位來自法國北部港埠哈佛（Le Havre）的貧窮頑固青年，名叫莫內（Claude Monet, 1840-1926）。莫內慫恿他的朋友完全棄離畫室，除非是在「畫題」面前，否則就連一筆也不要動。他擁有一條改裝成畫室的小船，使他得以探討河上風光的氣氛與印象。馬奈來拜訪他，深覺這位年輕人的方

圖335
馬奈：
賽馬場風光
1865年
石版畫，36.5×51
公分。

圖336
弗利斯：
德貝賽馬日
1856-8年
畫布、油彩，101.6
×223.5公分。
Gallery, London

法很妥當，於是畫了一張莫內正在露天畫室工作的肖像畫（圖337）以
表讚賞之意。此時，莫內正倡導一種新的創作方式，他認爲一切描繪
自然的畫應該實際在現場完成；這個概念不僅要求改變習慣，並且不
看重舒適的創作環境，無形間便產生了新的創作技術。當一朵雲掠過
太陽，或風拂斷水中倒影之時，「自然」或「畫題」每一分鐘都在變
化，這時希望捕捉瞬間特色的畫家，那有空去調配顏色，他們不能像
從前的大師般地先打個棕色底子，再一層一層上顏色，而必須以快速
的筆觸直接敷塗到畫布上，他們比較注重概略的整體效果，而不在乎
細部的描寫。經常使評論家感到憤怒的，就是此種欠缺潤飾、顯然未
經思慮的手法。甚至在馬奈以其肖像畫和人物構圖爲某些群眾接納之
後，莫內周圍的青年風景畫家發現要「沙龍」接受他們的非正統繪畫
仍然極度困難。隨後，他們於西元1874年團結起來，在一位攝影家的

圖337
馬奈：
莫內正在船
上作畫
1874年
畫布、油彩，82.7
×105公分。
Neue Pinakothek
Munich

工作室安排了一次展覽會，此次展覽中包括了一幅莫內的畫，展覽目錄上標爲「印象：日出」——描寫晨霧中的港口景色。有個評論家覺得這個畫題特別荒謬，便稱呼這群藝術家爲「印象派畫家」（the Impressionists），他的意思是說這些畫家並無健全的知識基礎，竟以爲瞬間印象便足以形成一幅畫。這個標籤從此就黏上了，它那暗示嘲弄的意味很快地被遺忘，正如今日已經沒有人記得「哥德式」、「巴洛克式」或「形式主義」等名詞的貶損涵義。過了一段時間，這群人自己接受了印象派畫家的名稱，從此以後便以這個名字而知名於世。

印象派第一次畫展被接受之時，新聞界給予的評語有些很有趣。一家幽默週刊於西元1876年寫道：

> 培列蒂街是一條災難之街。歌劇院大火之後，如今又發生另一次不幸事件。那兒剛剛舉行了一次由所謂的「畫」組成的展覽會。我走進會場，戰慄的眼睛瞧見一些恐怖的東西。五、六個瘋子，其中有一個是女的，聚在一塊展出他們的作品。我看到人們站在這些畫前面笑得東倒西歪，但我的心在流血。這些佯裝的藝術家，自稱爲革命家與「印象派畫家」，他們拿出一塊畫布、色料與畫筆，胡亂地塗上幾個色塊，然後把自己的名字簽在這一團東西裡。這項欺瞞行爲，跟精神病院裡的人從街邊拾起石頭卻想像他找到的是鑽石，同屬一個類型。

如許激怒評論家的，不只是這些畫家的繪畫技術，同時也是他們選取的畫題。過去，人們認爲畫家應該去尋找「如畫」的自然角落，鮮有人領悟到這個要求是不合理的。我們說以前畫中出現的畫題「如畫」；但若畫家一味依從那些畫題，那麼他們只好不斷彼此重複了。羅倫使羅馬遺址成爲「如畫」的題材（頁396，圖255），而戈耶卻使荷蘭風車變成一個「畫題」（頁419，圖272），英國的康斯塔伯與泰納，也依著自己的方式爲藝術發現了新畫題。泰納的「暴風雪中的汽船」（頁493，圖323）題材之新穎一如他的手法。莫內認識泰納的作品——他是在法蘭西與普魯士戰爭期間（1870-1871）逗留在倫敦時見到的，泰納的畫堅定了他的信念：光線和空氣的奇妙效果比繪畫題材更重

要。然而他呈現巴黎一火車站的圖畫（圖338），卻被評論家驚呼爲魯莽透頂。這是一幕日常生活的真正「印象」，莫內對於火車站是個人們會合分離地點的觀念沒有興趣——他只沉醉於光線流穿玻璃屋頂直抵汽霧中的效果，以及從一片矇矓中浮現出來的火車頭與車廂形狀。可是在這份畫家的目睹記錄中，並沒有任何隨便或偶然的東西，莫內就和從前任一風景畫家一樣的審慮營求其畫面調子與色彩之和諧。

　　這群年輕的印象派畫家，將其新原則應用到風景畫與其他現實生活景象畫。雷諾瓦（Pierre Auguste Renoir, 1841-1919）於西元1876年畫了一幅描寫巴黎一場露天舞會的圖（圖339）。當史汀呈現那個鬧飲狂歡場面（頁428，圖278）之時，是急於刻畫人們的各式各樣詼諧形態；華鐸於其貴族式野宴的夢幻情景（頁454，圖298）裡，則欲捕捉逍遙自在的氣氛。雷諾瓦的畫也流露類似的質性，他也欣賞歡樂人群的舉止，並被喜慶之美所吸引，然而他的主要興趣卻不在這裡。他想喚出鮮明色彩的欣然組成，要研究旋舞群眾身上的陽光變化。與馬奈描寫莫內之船的畫相比較，此畫甚至更有「寫生意味」與尚未完成風貌。

圖338
莫內：
巴黎一火車站
1877年
畫布、油彩，75.5
×104公分。
Musée d'Orsay,
Paris

圖339
雷諾瓦：
露天舞會
1876年
畫布、油彩，131
×175公分。
Musée d'Orsay,
Paris

唯有前景某些人物的頭部才流露一些細節的處理，但所用的手法也是最不因襲、最大膽的。坐著的女士的眼睛與前額落在陰影裡，而陽光正照射在她的嘴巴與臉頰上。她那明麗的衣服，是用鬆散的筆觸畫出來的，甚至要比哈爾斯（頁417，圖270）或維拉斯奎茲（頁410，圖267）更顯眼。但這些人物卻是我們的焦點所在；其後的人形逐漸消融在陽光與空氣中。令人想起加爾第用寥寥幾個色塊以傳喚其威尼斯船夫形象的方法（頁444，圖290）。經過一世紀之後的今天，我們實在很難瞭解為什麼這類畫在當時會引起這麼惹人嘲笑與憤慨的大風波。

　　我們很容易就能理解這個明顯的速寫風格跟草率一點都沒有關係，而是偉大藝術智慧的結晶。如果雷諾瓦將各個細節逐一畫出來的話，這張圖反會顯得死氣沉沉了。記得十五世紀剛發現如何反映自然之時，也曾一度面臨相似的衝突；自然主義與透視法占了優勢，卻使其人物顯得僵硬呆板，唯有達文西這個天才靠他的"sfumato"妙方（頁

301-2，圖193-4）——刻意令形狀融入暗影裡去——才克服了這個困難。印象派畫家發覺達文西式的暗影潤飾法在陽光與露天下不能成立，因而不用這個傳統法子，而他們在刻意使輪廓模糊這方面，就必須比過去任何一代都更進一步了。他們知道人類的眼睛是最神奇的工具，只消給它一點適當的暗示，它便會自個兒塑造出它知道應該存在那裡的整個形體，可是這必須要一個人懂得如何觀賞這一類的畫才行。初次參觀印象派畫展的人，無疑地都會把鼻子湊近畫來看，結果除了一堆隨意的雜亂筆觸以外，什麼也看不到。這就是他們認爲這些畫家一定是瘋子的緣故。

　　印象派運動中資格最老，最有系統的鬥士之一畢沙羅（Camille Pissarro, 1830-1903），畫過一幅表現巴黎一條大道沐浴在陽光中的「印象」圖（圖340），一些激憤的觀眾面對這幅畫，一定會問：「如果我沿著這條大道散步，我看起來就像這樣嗎？我會失掉我的腿、我的眼睛與鼻子，會變成一個沒有形狀的小斑點嗎？」這又是他們有關什麼是「屬於」一個人的知識在作祟，干擾了他們對真正出現在眼前的東西做正確的判斷。過了好一段時日，人們才學會在看一張印象派的畫時，應該退後幾碼，欣賞這些迷惑人的塊狀物突然對勁起來、突然有了生命的奇蹟。印象派的真正目標，就在於如何達到這個奇蹟，如何將畫家的實際視覺經驗傳達給觀者。

　　這些藝術家內心一定會快活興奮的有一種新自由與新力量的感覺，應該可以補償他們蒙受到的許多嘲笑與敵視。陡然間，整個世界無不爲畫家的畫筆供應了合適的題材，他隨時隨地可以發現一個美麗的明暗組合，一個有趣的色彩與形式之布局，一個滿意的、歡欣的陽光與色彩變化之拼湊，然後架起畫架，準備把他的印象轉印到畫布上。一切古老的「高貴題材」、「平衡構圖」、「正確素描」等標準，均被擱在一旁。藝術家除了他要畫什麼、如何去畫的個人意識以外，不必對任何人負責。回顧此番奮鬥，年輕藝術家所持觀點遭到抗阻的事實，比這些觀點如此迅速地就被群眾視爲當然的現象，更不稀奇。因爲這些紛爭之激烈及有關藝術家所面對之艱困，印象主義之凱旋也就顯得更爲徹底。這些反叛青年當中至少有幾個（如莫內與雷諾瓦）有幸命長得足以享受凱旋的果實，並成爲受全歐尊敬的名畫家。他們親

圖340
畢沙羅：
蒙馬特大道
1897年
畫布、油彩，73.2
×92.1公分。
National Gallery
of Art,
Washington, DC,
Chester Dale
Collection

眼看著他們的作品，進入公家收藏名單，而且成為有錢人家垂涎的對象。這項轉變甚而同時給予藝術家與評論家一個持久不墜的印象。曾經嘲笑過他們的評論家，到頭來證實自己犯下絕大的錯誤。假若他們當時對那些畫的反應不是嘲弄，而是把它們買下來的話，如今就可能成為富翁了。評論界因此蒙受一種再也恢復不了的喪失特權之苦。印象派畫家的奮鬥史，變成所有藝術革新者的珍貴傳奇，他們可以經常拿這項群眾不認識新奇方法所造成的顯著失敗來警告時人。就某種意義而言，此次聲名狼藉的失敗，就歷史而言，和印象派畫家的構想得到最終勝利一樣重要。

　　假使不是兩個藝術盟友幫助十九世紀的人民以不同的眼光去看這個世界的話，這項勝利的產生說不定還不會這麼快速、這麼徹底。一個是攝影；在早期，這項發明主要被用於肖像上，因為需要很長的

井戶滋の不二

圖341
葛飾北齋：
透過水槽架子而
觀的富士山
1835年
「富士山百種面貌」
之一，彩色木刻畫，
22.6×15.5公分。

感光時間，所以被攝影的人不得不維持，持久不動的姿勢，手提照相機與快照是在印象主義繪畫興起之時才開始發展的，它們發現了偶然視界與意外角度的魅力。攝影藝術的發展，促使藝術家向發掘與實驗的路推進，而再也不需要繪畫來執行用機器能做得更好、更便宜的工作。我們不應該忘掉過去的繪畫藝術是為許多功利主義的目的效勞，它被用來記錄一位名人的相貌或一棟鄉村房子的景觀。畫家是一位能夠克服事物的變幻性質，並為後世保存任何物體形態的人。如果不是有位十七世紀的荷蘭畫家應用他的技巧，在古代巨鳥多多（dodo）行將滅絕之前不久，將其標本刻畫下來的話，我們今日可能就不知道這種鳥的樣子了。十九世紀的攝影正是要接管圖畫藝術的這項功能；它對藝術家地位的打擊，嚴重得一如從前的清教徒主義者的撤廢宗教偶像（頁374）。照相機發明以前，幾乎每個有自尊的人，一生中至少都有一次為他自己的肖像畫當過模特兒，而現在的人卻罕能忍受這個痛苦的經驗，除非他們是本著施恩惠的心情去幫助一位畫家朋友。結果畫

家漸漸地被迫去探掘攝影術所無法達到的領域，事實上，若沒有這項發明所帶來的衝激作用的話，現代藝術或許也不會變成它目前的模樣。

印象派畫家在大膽追求新畫題與新色彩的過程中，所出現的第二個盟友是日本彩色版畫。日本藝術是由中國藝術發展而來（頁155），並繼續沿著這條路線走了將近一千年，然而到了十八世紀，也許是在歐洲版畫的影響之下，日本藝術家放棄了遠東藝術的傳統畫題，而選取低層社會的生活景象來製作彩色木刻畫，這種畫就結合了偉大率真的創意與嫻熟完整的技巧。日本的鑑賞家，對這些便宜貨的評價並不很高，他們仍然偏愛嚴格的傳統手法。十九世紀中葉，日本不得不與歐洲和美國建立貿易關係之時，這些木刻畫往往被用做包裝紙和墊料，誰都可在茶室裡以低價錢購得。馬奈圈內的藝術家，是首先欣賞其美並加以熱心地蒐集的一群，他們在其中發現一個未遭學院規則和陋俗——法國畫家努力想捧掉的東西——所汙染的傳統；日本版畫幫助他們看清歐洲的積習陳規依然不知不覺地滯留在他們的藝術上。日本人能夠領略這世界每一個預料之外與不因襲的風味，他們的大師之一葛飾北齋（Katsushika Hokusai, 1760-1849），呈現了透過水槽架子來看的富士山（圖341）；另一位大師喜多川歌麿（Kitagawa Utamaro, 1753-1806），則毫不猶疑地表現他那被一幅版畫或一個竹簾的框緣所切割的人物（圖342）。打動印象派畫家之心的，就是這個對

圖342
喜多川歌麿：
黃昏時的帳
房
1790年後期
彩色木刻，19.7
×50.8公分。

圖343
狄嘉：
叔父與姪女
1876年
畫布、油彩，99.8
×119.9公分。
The Art of
Institute of
Chicago

於歐洲基本繪畫法則的大膽忽視；而此種法則正是知識凌駕視覺之古
代趨勢的最後隱匿處。爲什麼一幅畫就非把一個人物的整體，或關聯
的各部分描寫出來不可呢？

　　對這些潛能印象最深的畫家就是狄嘉（Edgar Degas, 1834-
1917），狄嘉的年紀比莫內和雷諾瓦稍微大一點，屬於馬奈的一代；
他像馬奈一樣，雖然贊成印象派團體的泰半目標，卻多少和他們保持
一段距離。狄嘉對構圖與素描技巧有強烈的興趣，並真心地欽佩安格
爾。他的人物畫（圖343），乃欲塑造空間感與從最意外的角度來看的
堅實形體印象，這同時也是他比較喜歡自芭蕾舞，而不是戶外情景取
材的原因。狄嘉常觀賞舞劇的排演，因而有機會從各個方面來觀察變
化多端的人體姿態。從舞臺上方往下看，他可以看見女孩子或舞蹈或

休息；並研究複雜的縮小深度畫法與舞臺燈光打在人物上的效果。狄嘉在「等待出場表演」的粉彩速寫畫（圖344）裡所做的安排，表面看來再隨便不過了；有些舞者，我們看到的只是腿部，有些只是軀體部分；唯有一個是完整的，而她的姿態又錯綜難懂，我們是由上方來看她的，她的頭向前彎下來，左手握緊腳踝，做出從容放鬆的狀態。狄嘉的畫裡沒有故事，他不因爲芭蕾舞劇中的女舞者都是漂亮的女孩，而對她們感興趣。他只以冷靜客觀的態度來看她們，正如印象派畫家之看周遭的風景一樣。他關心的是光線與陰影在人體形狀上的變化，以及他要用什麼方法來暗示動態或空間。他向學院派的世界證明了年輕藝術家的新原則跟完美的素描技巧並非不能共存，但卻提出了唯有會構想的無上大師才能解決的新問題。

新運動的主要原則，只有在繪畫裡才能得到完全的發揮，但是不久，雕刻也牽涉到這場或擁護或反對「現代主義」的戰爭裡去。法國大雕刻家羅丹（Auguste Rodin, 1840-1917），跟莫內同一年出生，他是個熱心研習古代雕像與米開蘭基羅的學生，所以他與傳統藝術之間也就不必然有基本上的衝突。事實上，羅丹很快地成爲一位公認的大

圖344
狄嘉：
等待出場表
演
1879年
紙、粉彩，99.8
×119.9公分。
Private collection

圖345
羅丹：
人物雕刻
1883年
青銅，高52.6公
分。
Musée Rodin,
Paris

圖346
羅丹：
上帝的手
約1898年
大理石，高92.9
公分。
Musée Rodin,
Paris

師，並享有與他那時代任一藝術家同等偉大（或更偉大）的聲名。可是
連他的作品也是評論家激烈辯爭的對象，並常被籠統地歸入印象派的
產品裡。若觀察其人物雕刻之一（圖345），或許就可明白箇中理由了。
羅丹如印象派畫家一樣不重視「完美」的外在面貌，他寧可把一些東
西留給觀者去想像。有時候他甚至讓部分石材固定在那兒，以塑造他
的人物剛浮現及正要成形的感覺。對一般群眾而言，這個手法若不是
純屬懶惰，便是一種惱人的反常態度。他們的不滿，正如當年之反對
汀托雷多（頁371），他們認為藝術的完美性，依然意謂著每一部分都
應該端整且精巧。羅丹雕過一件「上帝的手」（圖346），無視於那些
瑣碎的陳規，而表現他心中創造天地這個神聖行為的意象，等於幫助
確立林布蘭特的主張（頁422）──藝術家有權力宣布當他達到其藝術

目標的一刻，即是作品完成之時。由於沒有人能說他的創作程序是源自無知，所以他的影響促使印象主義被接受的範圍，擴延到那狹小的法蘭西慕從者圈子之外。

　　來自世界各地的藝術家，開始與巴黎的印象派運動有所接觸，並且隨身帶走新的發現，以及藝術家作為抗拒布爾喬亞社會之偏見與習俗的反叛者應有的新態度。在法國以外最有力的此項福音傳播者之一，是美國畫家惠斯勒（James Abbott McNeill Wistler, 1834-1903）。惠斯勒曾經參與新運動的第一場戰役；他的作品和馬奈的同時於西元1863年的「落選沙龍」中展出，並與其繪畫同好分享對於日本版畫的熱愛。嚴格說來，他的印象主義成分並不比狄嘉或羅丹的更濃厚，因為他最關心的不是光線與色彩的效果，而是精緻式樣的構圖。他與巴黎畫家的共通特點，是他嫌惡群眾對於感傷性軼事奇聞所流露的興趣；他強調一個觀點：繪畫裡要緊的不是題材本身，而是題材如何被迻譯成色彩與形式的方法。惠斯勒為他母親所做的肖像畫（圖347），是他最著名的作品之一，可能也是古今最受歡迎的圖畫之一。惠斯勒於西元1872年展出這幅畫時，曾給了一個特殊的標題：「灰色與黑色的配置」，他避免任何「文學」趣味或感傷癖的象徵，他目標所在的形式與色彩之和諧，實際上並不和題材的意味發生衝突；賦此畫予憩息氣氛的，是簡單形式的縝密平衡，而「灰色與黑色」的柔和低沉調子——由母親的頭髮與衣服一直散布到牆壁與背景上——加強了忍受寂寞的神情，使得此畫獲得廣泛的共鳴。奇怪的是，繪製這張纖敏溫柔之圖的人，卻因他啓用了挑撥性手法及精鍊了他稱為「製造敵人的溫柔藝術」，而惡名昭彰。惠斯勒定舍於倫敦，自覺有力量召喚他而獨自挺身前赴現代藝術戰場。人們對他替畫取特殊名字的習慣，無不驚為反常；他之輕侮學院派準則，則招致羅斯金（John Ruskin, 1819-1900）——擁護過泰納與前拉斐爾派的英國評論家、散文家與社會改革者——對他大表憤慨。西元1877年，惠斯勒展出一組日本格調的夜景畫，題名為「夢幻曲」（圖348），每幅索價二百基尼（一基尼等於二十一先令）。羅斯金寫道：「我從未意料會聽到一個紈褲子弟，把一瓶油彩潑撒到大眾的臉上，然後又要求人家付他二百基尼。」惠斯勒控告他誹

圖347
惠斯勒：
灰色與黑色的
配置——惠斯
勒母親肖像
1871年
畫布、油彩，144
×162公分。
Musée d'Orsay,
Paris

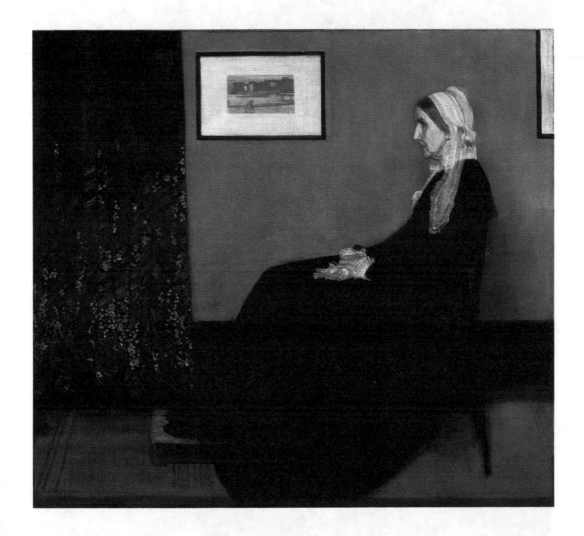

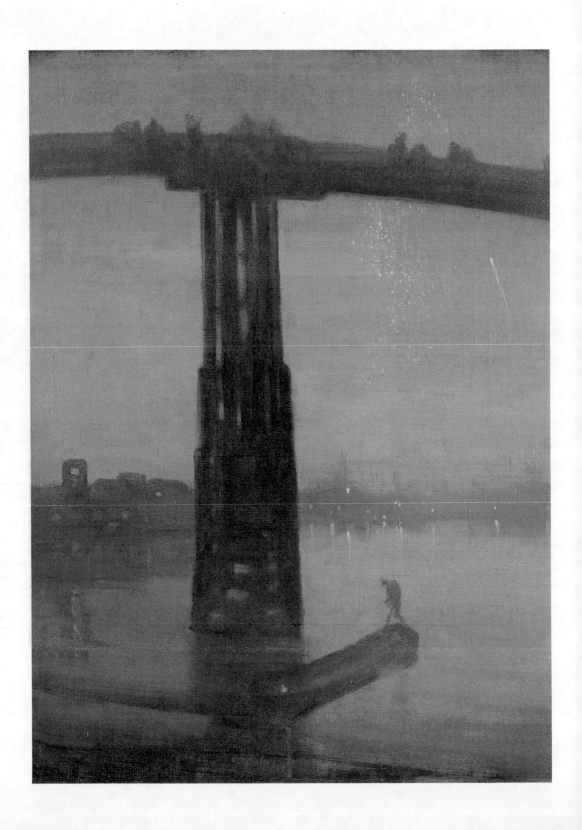

謗名譽，這件案子再度揭開群眾與藝術家觀點的淵深裂痕。「完美」
的問題被提出來公開辯論，惠斯勒被盤問他是否真要爲「兩天工作」
的作品索求那個龐大的金額，而他針對「兩天工作」這措辭回答說：
「不！我是爲了一生的學問，才做這個要求。」

　　在這不幸的法律訴訟中，敵對雙方其實卻站在共同的立場上，
這倒是個奇怪的現象。雙方均對周圍環境的醜惡卑汙深表不滿，年
長的羅斯金希望藉此訴諸國人的道德意識，而引導他們對美做更大
的體認；同時惠斯勒卻成爲所謂的「唯美運動」的領袖人物，此運
動企圖證明藝術意識的生命中唯一值得認真看待的東西。十九世紀
行將接近尾聲之際，這兩種觀點的重要性均與日俱增。

圖348
惠斯勒：
藍色與銀色
之夢幻曲—
—大橋夜景
約1872-5年
畫布、油彩，67.9
×50.8公分。
Tate Gallery,
London

杜米埃畫：
落選的畫家
喊道：「他們
連這幅畫也
拒絕，那些無
知的笨人！」
1859年
諷刺「新寫實」
畫派之矯作性
的石版畫，
22.1×27.2公
分。

26

新標準的追求
十九世紀晚期

　　表面上，十九世紀晚期是個興盛甚至得意的時代，然而自覺是局外旁觀者的藝術家與作家，對於取悅群眾的藝術目的與方法之不滿情緒卻日漸增高。建築成為他們最易攻擊的靶子，建築已經發展成為一種空虛的例行公事了。我們還記得一大排的公寓、工廠和公共建築如何在大規模擴展的各城市裡，按照與建築功能毫不相關的諸種風格混雜而成的形式蓋起來。建造的程序經常是這樣的：工程師首先豎起一個適合建築物基本要求的結構，然後從討論「歷史性的風格」樣式書籍裡挑出一個裝飾形式，再依這形式把一點「藝術」黏到外表上去。大多數的建築師，要是能對這個程序維持長久的滿意，那可就奇怪了。群眾要求此類柱子、壁柱、飛簷與凹凸形，這些建築師便照章供應，可是快到十九世紀末的時候，漸有更多的人感覺到這個時潮的荒謬，尤其是在英格蘭，評論家與藝術家對於工業革命所造成手藝技巧的普遍式微感到不悅，又對模仿一度有其旨趣和尊嚴的裝飾而製造出來的廉價俗麗的機器產品生出厭惡心理。羅斯金與毛里斯（William Morris, 1834-1896，美國詩人、藝術家及社會主義者）之流的人，夢想徹底改革藝術與手工藝，並用誠實與意味深長的手藝品來取代大量生產的便宜貨。他們批評的影響力雖然流傳得很廣，但是所倡導的謙遜手工藝在現代其實倒是一件最大的奢侈。他們的宣傳不可能廢除工業化的大量產品，然而卻幫助人們把視野拓向它所引起的問題，並促進了一種純真、簡單和「粗樸」格調的散播。

　　羅斯金與毛里斯仍然希望向中世紀回歸以帶來藝術的新生，但許多藝術家卻認為這是不可能的。他們渴求一種以對於設計及各種材料固有潛能之新感受為基礎的「新藝術」（New　Art或Art

Nouveau)；這個新藝術風格的旗幟，於西元1890年代初次被標舉
出來，建築家開始實驗各種新類型的材料與裝飾設計。 希臘柱式
係由原始木材結構裡發展出來的(頁77)，成爲文藝復興以來建築裝
飾的慣用老套(頁224、250)。現在那些火車站及工業廠房的鋼鐵與
玻璃建築，幾乎在無人注意的情況下茁長，難道這不正是它們演化
出一個自己裝飾風格的大好時機嗎(頁520)？假如西方傳統過分留
戀古代建築手法的話，東方是否可能提供一套新樣式與新概念呢？
這一定就是存在於比利時建築家賀爾達(Victor Horta, 1861-1947)
那使人頓然爲之耳目一新的設計背後之推理活動。賀爾達由日本人
那兒學會如何捨棄對稱作用，並欣賞東方藝術裡的曲逸韻味(頁
148)。但他並不是一個純粹的模仿者，他把這些曲線移植到非常合
乎現代要求的鋼鐵結構裡，譬如他所設計的樓梯(圖349)。這是自
從布倫內利齊之後，歐洲建造者首度有了一個嶄新的風格，難怪此
類發明要列入「新藝術」風格了。

圖349
賀爾達：
樓梯
1893年
「新藝術」設計

　此種關乎「風格」的自我意識，以及期待日本幫助歐洲走出僵
局的希望，並不限於建築方面。緊縛著十九世紀末青年藝術家的，
對該世紀繪畫不安與不滿的感受，不太容易解釋清楚。然而，重
要的是我們應該瞭解這種感受的根源，因爲就是基於它才發展出今
日通稱爲「現代藝術」的各種流派。有些人或許因爲印象派違抗了
學院傳授的某些繪畫規則，而認爲它是現代藝術的第一個運動。但
別忘了，印象派畫家的目標，跟由發現自然的文藝復興時期發展而
來的藝術傳統之目標，並沒有兩樣。他們也想畫出我們眼睛所見的
自然，他們與保守派大師之間的紛爭，涉及目標本身的成分並不像
如何臻至目標的方法那麼大。他們之探掘色彩反射力、他們之試驗
鬆散筆觸效果，也都企圖模塑出一個更完美的視覺印象。事實上，
唯有在印象主義裡，才完成了對自然的克服，呈現在畫家眼前的每
樣東西才都成爲一幅畫的畫題，真實世界的各個面貌才都是值得藝
術家去研究的對象。也許就是此種致勝的方法，使得某些藝術家躊
躇著不敢接受它的全面勝利；以仿製視覺印象爲宗旨的藝術之一切
問題，當時彷彿都解決了，再進一步的追求似乎也不會再得到任何
結果了。

　　但是我們知道在藝術方面，一個問題常常只需由出現在那場合的一群新人來解決。首先對這些新問題之本質有明晰感受的人，是與印象派大師仍屬同一代的藝術家塞尚（Paul Cezanne, 1839-1906），他只比馬奈小七歲，比雷諾瓦大兩歲。塞尚在青年時代曾參加過印象派畫家的展覽會，可是他相當嫌惡隨之而來的歡迎會，遂退隱到他的故鄉耶克斯鎮（Aix-en-Provence，在法國南部），在這不受論評家喧擾的小城，專心研究藝術的問題。他是個思想獨特及生活規律的人，也不必售畫維生，因此能夠將整個生命，投入他為自己所選定的解決藝術問題之活動，並運作最適合他個人作品的準則。表面上，他過著一種靜謐而優閒的生活，實地裡卻不斷從事熱烈的奮鬥，欲在其畫中臻至他所力求的藝術完美之理想。他不是個愛談理論的人，可是當他的聲名逐漸在少數慕從者中增高之時，他偶爾也試著用寥寥數語去對他們解釋他心中要做的事。他表示過他意圖「從自然來描繪僕辛」。他的意思是說僕辛等古典大師，已經在畫中造就了一種奇妙的平衡與完整。像僕辛的那幅畫「我，死亡之神，甚至君臨阿喀笛亞」（頁395，圖254），就代表一種各個形狀似乎相互應答的美麗和諧樣式，我們會覺得每一部分都各據其位，沒有一處是隨便或曖昧的；每一形式均突顯而出，觀者可以把它看成穩定結實的個體；整個畫面都流露出一種安詳平靜的天然簡樸質性；塞尚就想創造一種帶有此種崇高寧靜氣質的藝術，但他認為藉僕辛的手法再也無法實現這個願望。以前的大師們當然是付出某些代價才達到那個平衡堅實效果，他們的圖畫，實在是他們自研究古物中習得的形式之配置，連空間與立體感，也是來自對於牢固傳統規則的應用，而不是對每一物體的重新觀察。塞尚同意他的印象派畫家朋友的看法，也認為這類學院派藝術的方法是與自然相牴觸的。他讚美色彩與造型方面的新發現，也願臣服於其印象，畫出他所「看見」的形式與色彩，而不是那些他所知道的或曾經學過的。但他仍為繪畫所走的路線感到憂愁，印象派畫家的確是繪寫「自然」的大師，可是這樣子就夠了嗎？追求和諧構圖的努力，過去最傑出繪畫所引以為榮的堅實簡樸和完全平衡特質，都到那裡去了呢？當今的任務是「從自然」來畫，是善加利用印象派大師的發現，甚至

也該是去捕捉使得僕辛藝術超群的秩序感與必然性。

這並不是一個新的藝術問題（頁262、319）。我們記得義大利文藝復興初期，因為征服自然和發明透視法，而危及中世紀繪畫的清澄構圖，並製造了一個唯有拉斐爾一代才能解決的問題。如今，同一難題又在另一個不同的層面出現。印象派畫家將穩定的輪廓崩解於搖曳的光線裡，又發現了色彩所投射的陰影，從而再度有了一個新問題：這些成就怎樣才能在不喪失清晰性與秩序感的情況下保存下來？也就是說：印象派繪畫常會趨於燦麗而散亂。塞尚討厭散亂，也不想回到「構組」風景以臻至和諧布局的方法，更不喜歡回到利用素描及明暗度以塑造立體感的學院派陳規。當他沉思顏色的正確用法之時，他面對的是一個更為緊急的事情。塞尚之渴求強烈濃密的色彩，一如他之渴求清澄的樣式；中世紀的藝術家就能夠自由地滿足這種慾望，因為他們沒有必須尊敬事物實際外貌的束縛（頁181-3）。當藝術轉而歸向自然的觀察時，中世紀的彩色玻璃與書籍插圖裡頭既純粹又華麗的色彩，不禁讓步於圓熟豐美的調子——這是威尼斯（頁326）及荷蘭（頁424）最偉大的畫家據以奮力暗示光線與大氣的要素。印象派畫家已經放棄在調色板上調混顏料的方式，卻個別小量小量地輕塗淡抹或急投猛擲到畫布上去，以處理戶外景致的閃爍映像。他們的圖畫，在色調方面比從前任何畫家都更明亮多了，但這手法卻無法令塞尚滿意，他要傳達那屬於南國天空下的自然豐富且不破碎的色調；可是他發現簡單地回歸到把整個畫面浸在純一原色下的繪畫，又有危害現實景象之虞，用這種手法做出來的畫類似於平面圖案，無法產生深度的感覺。如此這般地，塞尚似乎完全陷入了矛盾。他想絕對忠實於他對眼前自然的感知印象之希望，好像跟他欲把「印象主義轉化成更結實、更耐久，一如博物館內的藝術」之慾望起了衝突。難怪他時常瀕臨絕望邊緣，也難怪他拚命的在畫布上工作，永遠不停的試驗，而最奇妙的是，他終於成功了，他在畫中留下了顯然不可能達到的成就。假使藝術是個計算出來的東西，他便不可能做到；而它當然不是。藝術家如此苦惱的這個平衡與和諧，與機械的平衡不一樣，它是突然「發生」的，沒有人真正曉得它如何或為何發生。討論塞尚藝術奧秘的

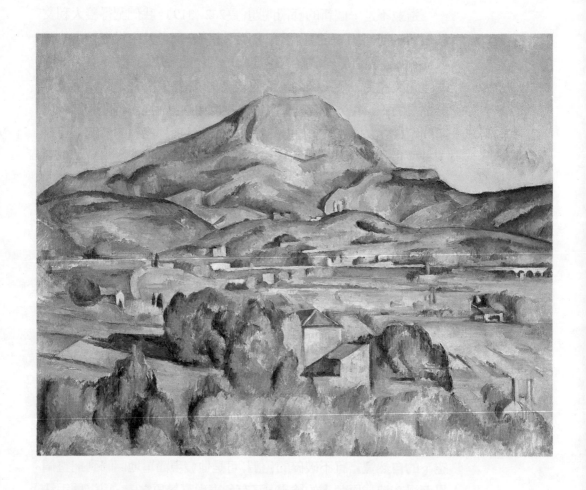

著述很多，每一種闡釋均提示了他想要的，以及他達到的是什麼，
但是這些解釋都是草率的，甚至時相矛盾。不過，如果我們對評論
家感到不耐煩，也還總有圖畫本身來令我們信服；這裡有個最好最
常見的忠告：「去看原畫」。

　　我們的插圖至少可流露一些塞尚所以成功的非凡性。以聖維克
多山（Mont.Sainte-Victoire）為背景的南法風景（圖350），沐浴在陽
光中，穩定而密實，它呈現出一個清澄的樣式，同時給人極妙的深
度與遠度感。塞尚用以標出中景高架橋與道路的水平線和前景房子
的垂直線之手法裡，有某種秩序和安定的意味，而我們也不覺有

圖350
塞尚：
聖維克多山景色
約1885年
畫布、油彩，73×
92公分
Barnes Foundation,
Merion,
Pennsylvania

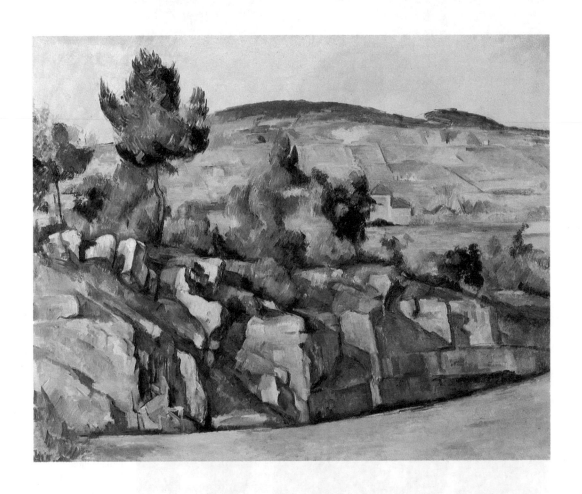

圖351
塞尚：
普洛文斯山岩
景色
1886-90年
畫布、油彩，63.5
×79.4公分
National Gallery,
London

那一部分是畫家強制自然而來的秩序。連他的筆觸也安排得與畫面的主要線條如此融合，乃至加強了自然和諧的印象。塞尚不靠輪廓線而改變其筆觸方向的手法，亦可見於他描繪法國東南部普洛文斯地區（Provence）多岩石景色的畫裡（圖351），此畫顯示他如何精心地強調前景上岩石的堅實形狀，以緩和上半部所產生的布局單調感。 他那精彩的塞尚太太肖像畫（圖352），表示出塞尚專注於簡單明白的形式，如何引導出平穩寧靜的效果。像馬奈做的莫內畫像（頁518，圖337）等類印象派作品，跟這幅平靜的傑作一比之下，往往像是純出於機智的即興作品。

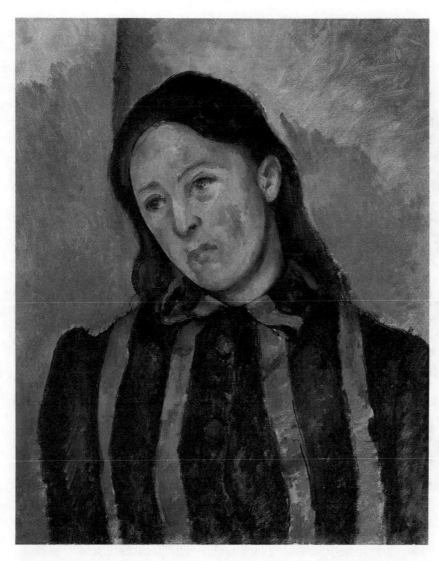

圖352
塞尚：
塞尚太太畫像
1883-7年
畫布、油彩，62×
51公分
Philadelphia
Museum of Art

　　誠然有些塞尚的畫難以爲人瞭解，比方這幅靜物畫（圖353），
看來似乎就沒什麼出息。若與十七世紀荷蘭大師卡爾夫賦予同類題
材的有自信處理法（頁431，圖280）相對照的話，這張圖顯得何其彆
扭！水果盤畫得這麼笨拙，致使盤腳並不位於盤底中央，桌子不僅
由左向右垂斜，又似乎往前傾；荷蘭大師擅於掌握柔軟多毛的物體
表面，塞尚卻用點滴的油彩湊合成一塊看似錫箔的餐巾。有少數人
甚至懷疑，塞尚的畫最初會不會被嘲弄爲可憐的劣等畫。但這個看

來明顯笨拙的理由，並不難查究。塞尚早已不把傳統的繪畫方法當做天經地義的東西，他決心從塗鴉開始，好像在他之前根本就沒有畫存在過。荷蘭大師做靜物畫，是爲炫示其了不起的才藝，而塞尚選擇這個主題，則爲研究一些他想解決的特殊問題。我們知道塞尚著迷於色彩對造型的關係，而色彩明亮的圓形物體（例如蘋果）就是探討此一問題的理想畫題；他又有心造就一個平衡的布局，因此使水果盤向左邊伸延，以填補該處的空虛；而爲了要研究桌面上相互關係的各個形狀，就叫它前傾以便使它們都來到視線上。也許這個例子說明了塞尚是如何成爲「現代藝術」之父的。在他欲達到深度效果而不犧牲色彩的明亮感，欲達到有秩序的配置法而不犧牲深度效果，所做的非凡努力───一切的奮鬥與摸索中，有一項東西是他準備在必要時犧牲的：那就是因襲化的輪廓之「正確性」。他並無意扭曲自然；但假如扭曲某些次要細部形狀可以幫助他獲得所要的效果，那麼他也不在乎這樣做。他對布倫內利齊的「線條透視法」（頁229）並沒有太大的興趣，當他發現它妨害了創作時，便將它完

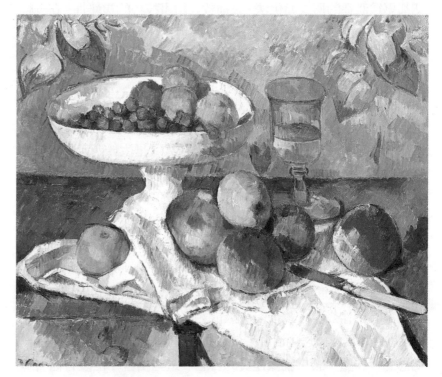

圖353
塞尚：
靜物
約1879-82年
畫布、油彩，46×55公分
private collection

全拋開。畢竟這科學性的透視法，是當初發明來幫助畫家製造空間錯覺的——例如馬薩息歐繪於佛羅倫斯——教堂的壁畫（頁228，圖149）上所表現的就是。塞尚的目標則不在創造錯覺，他寧要傳達質地感與深度感，並且發現不須藉陳舊的素描技術便可以達到這個目的。他幾乎沒有體認到此種對「正確素描」的漠不關心態度，將在藝術上掀起一場劇變。

塞尚正在圖謀印象派方法與對於秩序之需求兩者的和解之際，一個比他年輕許多的藝術家秀拉（Georges Seurat, 1859-1891），開始像處理一個數學方程式一樣的處理這個問題，他研究有關色彩錯覺的科學性理論，決定藉小而規則的完整色彩點粒，像嵌鑲壁畫一樣的去構組他的圖畫。他希望如此能使色彩在不削弱其強度與光度的狀態下，融混在肉眼或心眼上。然這極端的技術——後來以「點描法」（Pointillism）一詞知名於世——因爲避免一切輪廓線，並且把每一個形式打散入多種顏色的細點所形成的畫面，所以自然而然地危及圖畫的明瞭易懂性。秀拉因此不得不用一個比塞尚想過的一切都更爲激進的形式簡化法，來補救其繪畫技巧的複雜性。在一幅橋景畫（圖354）裡，秀拉之強調垂直線與水平線——使他更遠離對自然外貌的忠實處理，而導向意味深長的布局之探討——有某種接近埃及風格的質素。

西元1888年冬，當秀拉引起巴黎畫界的注目，而塞尚在他故鄉的退隱生活中從事創作時，有位熱心的荷蘭青年離開巴黎，前往法國南部去追尋南國的濃烈光線與色彩。這人就是生於西元1853年的梵谷（Vincent van Gogh, 1853-1890），一個牧師的兒子，他是個深刻虔信宗教的人，曾經在英格蘭和比利時礦區當過業餘傳教師。他深爲米勒的藝術及其社會旨趣所感動（頁508），並立志成爲一個畫家；他有個在美術經銷店工作的弟弟西奧（Theo），把他介紹給印象派畫家。這實在是個了不起的弟弟，雖然自己也很窮，卻毫不吝嗇地接濟他，又資助他旅居南法的阿爾城（Arles）；梵谷也冀望自己能在此專心創作幾年，以便有一天能夠售出畫來報答他那慷慨的弟弟。在這段阿爾獨居生活中，梵谷開始在給西奧的信中記載他的一切思想與希望，讀來就像連貫的日記。這些出自一位沒有名譽概

圖354
秀拉：
橋畔風光
1886-7年
畫布、油彩，46.4
×55.3公分
Courtauld Institute
Galleries, London

念的，幾乎是自學的謙虛藝術家手筆的信函，可歸入最動人、最激昂的文學類裡。我們可在這些信裡體認到藝術家的使命感，他的奮鬥與凱旋、他的絕然寂寥與對友誼的渴求，我們漸漸意識到他是在龐大壓力下用狂熱的精力來工作，不出一年（西元1888年12月），他崩潰了下來，癲癇症發作了，而於西元1889年5月進入一間精神療養院，可是他仍在清醒的時候繼續作畫。這種痛苦又延續了14個月，西元1890年7月27日，三十七歲的梵谷自殺了，他的畫家生涯總共還不到十年；而醞釀出其聲譽的作品，全部是在這備受惶恐與絕望所騷擾的三年間完成的。今天，大多數的人都曉得幾張這時期的畫；向日葵、空椅子、絲柏與某些肖像，都以彩色複製品的形態流行著，出現於許多簡樸的房間裡。這正是梵谷夢寐以求的，他要

他的畫流露出他讚羨的日本彩色版畫的直接強烈效果（頁525），他
急欲創造出一種不僅可以取悅富有的鑑賞家、更能帶給每一平凡子
民安慰的純樸藝術。然而這還不能算是整個事件的全貌；沒有一張
複製品是完美的，便宜的圖片會使梵谷的畫看起來比真正的更粗
糙，有時還可能令人覺得厭倦。當這現象發生之時，只要返觀梵谷
的原畫，便發現他甚至在其最強烈的效果裡，也能表現得非常纖敏
微妙與深思熟慮，這真是十分意外的事！

　　梵谷也吸收了印象主義和秀拉點描法的課題。他喜歡用純一顏
色的點和筆觸來繪畫的技術，而這種技術在他手中卻變成與那些巴
黎藝術家所期望的頗不相同的東西。梵谷不僅利用個別筆觸來打散
色彩，更用來傳達他自己的興奮之情。他在阿爾城寫過一封信，形
容他受激發時的心靈狀態：「情感有時強烈得令人不知不覺地工

圖355
梵谷：
柏樹生長的玉
米田
1889年
畫布、油彩，72.1
×90.9公分
National Gallery,
London

作⋯⋯筆觸就像一席話或一封信裡的字眼一樣，源源而出，而且凝聚起來。」此番比擬真的再明確不過了，在那種時刻，他畫畫，就如別人寫作一樣。一頁手寫稿紙上的筆跡總是能流訴寫者心態，因此當一封信是在極大的情緒壓力下寫出時，我們可以本能地感覺出來——梵谷的筆觸就述說了他的心理情狀。在他以前，沒有一位藝術家能把這手法運用得如許一致而有效應；大膽與鬆散的運筆也曾出現於較早的繪畫——如汀托雷多（頁370，圖237）、哈爾斯（頁417，圖270）與馬奈（頁518，圖337）等人的作品裡，但箇中所表現的只是藝術家的卓越巧技、敏銳的感知力和傳喚幻象的神奇能力，而在梵谷的畫裡，筆致卻幫助傳達了藝術家心靈的奮揚。梵谷喜歡畫能使這新手法得到完全發揮的物體與景色——那些他能用筆勾描上色，並像作家在其字句底下加劃橫線般地敷上濃厚色層的畫題。由是，他成為第一個發現了斷株、灌木籬與麥田之美，橄欖樹的多節瘤枝子，以及黝黑又如火焰的絲柏形狀之美（圖355）的畫家。

　　梵谷沉入一種創作的狂熱，自覺不僅有描畫絢爛太陽的衝動（圖356），更有繪寫從未被認為值得一博藝術家青睞之平實、慰安與親切事物的渴望。他畫出他旅居阿爾城時所寄寓的一方斗室（圖

圖356
梵谷：
燦陽照射下的
風景
1888年
紙、羽毛筆、墨汁，
43.5×60公分
Sammlung Oskar
Reinhart, Winterthur

357），他寫信給弟弟，把他有關此畫的用意解釋得很精彩：

> 我腦中有個新概念，這就是它的速寫……此次它純粹就是我
> 的臥室，色彩唯有在此地才是無所不能的，經過它的簡化而
> 賦予事物一種奇偉的神韻，色彩在這兒引發了憩息或安睡的
> 聯想。換句話說，看到這張圖更應該有讓腦子想像或活動得
> 到休息的作用。
> 牆壁是淺紫羅蘭色，地面呈紅磚色，床和椅子的木頭為鮮奶
> 油黃色，被單和枕頭是非常淡的檸檬綠。深紅色的床罩，綠
> 色的窗子，橘紅色的盥洗用桌子，藍色的臉盆，淡紫色的門。
> 這就是畫面所有的了——除此而外，在這木窗緊閉的房間內
> 再無他物。家具的粗寬線條，必須再次表現絕對的安憩氣
> 息。牆上有幾幅肖像畫，另有一面鏡子，一條大毛巾和幾件
> 衣服。
> 我將為此畫配上一個白色的框子——因為畫面上沒有白色
> 的顏色；算是對這個不得不接受的強迫性休息的一種報復。
> 我會再為這幅畫工作一整天，但你看那概念多麼簡單，調子
> 和投影都抑隱不露，完全類似於日本版畫那自由平舒的淡塗
> 法。……

圖357
梵谷：
畫家旅居阿爾
城時的寓所
1889年
畫布、油彩，57.5
×74公分
Musée d'Orsay, Paris

　　梵谷顯然不甚注意正確的呈現法，他用色彩與形式來傳達他對
於他筆下事物的感受，以及他希望別人去感受的東西。他不太喜歡
他稱之為「立體寫實」之物，亦即準確一如攝影機所拍照的自然圖
畫。若有必要，他會誇大甚而改變事物的外形，因此，他經由不同
的路徑，而抵達一個類似於塞尙在同一期間內所發現的要點上。他
們均在刻意放棄「摹寫自然」之繪畫目的上，採取了重大的步驟，
而兩人所持的理由當然是不同的。當塞尙繪出一幅靜物畫時，他要
發掘的是形式與色彩的關係，唯在偶爾要進行特殊實驗的情形下，
才適量啓用「正確透視法」。梵谷則要用他的畫來表現他的感覺，
如果扭曲變形的手法可以助他臻至這個目的，他便會加以應用。這
兩個人都在不願推翻舊有藝術標準的原則下，來到這轉捩點上
了。他們不以「革命家」的姿態出現，也不想震驚得意自滿的評論
家。事實上，他們兩個人幾乎不奢望任何人去關心他們的圖畫——

他們畫──他們不斷地工作，只因為他們不得不如此做。

　　第三位出現於南法的藝術家高更（Paul Gauguin, 1848-1903），情形則與前述兩者頗為不同。梵谷渴求友誼；他夢想一種類似從前英格蘭的前拉斐爾派間產生的藝術家兄弟情誼（頁511-2），故說服比他年長五歲的高更到阿爾城來共度生活。高更的個性與梵谷迥然不同，他絲毫不具有梵谷的謙遜本性及使命感，相反地，卻驕傲而野心勃勃。然而兩人間仍有些相近之處，高更也跟梵谷一樣，開始繪畫之時比一般藝術家晚（在此之前，他是個富有的股票經紀人），並且也幾乎是自學的畫家。可是兩個人的友誼，終於演變成一場災禍而告結束；梵谷在狂怒之下刺傷了高更，高更乃逃回巴黎。兩年之後，高更離開歐洲，前往聞名的南太平洋群島──大溪地（Tahiti）去追求純樸的生活。因為他漸漸相信藝術正處於一種日趨狡黠和膚淺的危險中，累積於歐洲的一切巧思和知識已經剝奪了人類的最大天賦──感情的力量與強度，以及直接表現感情的方法。

圖358
高更：
白日夢
1897年
畫布、油彩，95.1
×130.2公分
Courtauld Institute
Galleries, London

　　高更當然不是第一個對文明產生此種疑慮的藝術家。自從藝術家對「風格」有自我意識之後，他們就覺得無法信任陳規慣例，對純技巧的東西也沒有耐心。他們渴望一種不包含可由學而致的訣竅之藝術，因爲一個風格並不單單是風格而已，卻是一個如人類熱情一般強有力的東西。德拉克羅瓦到阿爾及耳（Algiers，阿爾及利亞的首都）尋求更濃烈的色彩和一種比較不拘束的生活（頁506）；前拉斐爾派的畫家希望能在「信仰時代」那未遭腐壞的藝術裡，找到此種率真性與簡樸性；印象派畫家則仰慕日本的風味，但他們的藝術跟高更渴求的強烈性與簡單性比較起來，顯得曲折複雜多了。高更起初研習農民藝術（Peasant Art），但這興趣沒維持多久，他覺得必須脫離歐洲社會，去跟南太平洋的土著混居在一起，營思出一套他自己的拯救策略。他從那兒帶回來的作品，連他的老朋友都感到困惑，它們看起來多麼野蠻、多麼原始！而這正是高更所要的。他以被呼爲「野蠻人」而引以爲傲，連他的色彩與素描技術，也應該是「野蠻的」（barbaric），以適當地呼應他所羨慕的大溪地純真的自然兒女。今日來觀賞此類畫之一「白日夢」（圖358），我們也許不能十分成功地捕捉其氣質，因爲我們對一些更「野蠻未開化」（Savagery）的藝術，已經很習慣了。然而仍不難理會高更到底敲打出一個新音符來了。他的畫中呈現奇怪及異國情調的，並不只是題材而已，他還試圖進入土著的精神世界，用他們的眼光來觀察事物。他研究土著的手工藝，並經常將其作品的表現法納入他的畫中；他又努力將他所描繪的土著畫像與「原始」藝術調和在一起。因此他極力簡化形象的輪廓，不怕用一大片一大片強烈的色塊。高更與塞尚所不同的，即是不在乎這些簡化的形式與色面，可能會使他的畫顯得平坦單調。當他認爲忽略西方藝術的古老問題，有助於他去掌握兒女之純真深密性時，他會欣然如此做。他或許無法時常完成達到率真與簡樸特質的效果，但此種渴望的熱烈與懇摯，一如塞尚之追求一個新的和諧，梵谷之追求一個新的旨趣；高更跟他們兩人一樣地獻身於理想，當他覺得自己在歐洲被誤解時，便決定永遠回到南太平洋島上；經過數年寂寥與沮喪時光，健康欠佳，生活困乏，他終於在那兒去世了。

圖359
波那爾：
餐桌上
1899年
畫板、油彩，55×
70公分
Stiftung Sammlung
E. G. Bührle,.Zurich

圖360
霍得勒：
土恩湖景色
1905年
畫布、油彩，80.2
×100公分
Musée d'Art et
d'Histoire, Geneva

　　塞尚、梵谷與高更這三個極度寂寞的人，在鮮有被瞭解的希望
下從事創作工作。可是，漸有更多不滿於他們從藝術學校裡所獲得
的技巧之年輕一代藝術家，也看清了他們三個人如此強烈地感受到
的藝術問題。這些人學過如何呈現自然，如何正確地畫素描，以及
如何使用顏料與畫筆，甚至吸收過印象派革命的教訓，而且能夠靈
巧地傳達光線和空氣的明滅顫動效果。有些大藝術家的確就沿著這
條路子走，並於仍然強烈反對印象主義的國家內倡導這類新方法。
但許多年輕一代的畫家尋求新的方法來解決，或至少避開塞尚所感
到的困難。基本上這些困難出自既需要用均勻的明暗調子變化來表
示深度感，又希望保留我們所看到的美麗顏色，這兩者之間的衝
突。他們從日本版畫裡領悟到，若是大膽簡化而犧牲了潤飾及其他
細部描寫的話，一幅畫會變得更有撼動力。梵谷與高更兩人都曾沿
著這條路走過一段。加強顏色而不顧深度感。秀拉在其點描法實驗
上，則走得更遠些。波那爾（Pierre Bonnard, 1867-1947）以他特有的
技巧和敏感，暗示了光線和色彩在畫布上閃爍有如織錦的感覺。他
描繪準備進餐時的餐桌之畫（圖359），顯示出他如何為了保留這些
多彩多姿的樣式，而避免去強調透視性和深度感。瑞士畫家霍得勒
（Ferdinand Hodler, 1835-1918）在他的風景畫中用更簡化的筆法來
獲得一種海報式的清晰性（圖360）。

　　這幅畫讓我們想到海報並非偶然。那正是因為歐洲向日本學到的手法，對廣告藝術特別合適。在十九世紀進入二十世紀之前，慕從狄嘉的才子羅列克(Henride Toulouse-Lautrec, 1864-1901)，把類似的組織手法應用到海報這新類型的藝術上去(圖361)。

　　插圖藝術同樣地也由這種效果的發展中受益，記得早年他們對書本的出版十分關愛。像毛里斯(William Morris, 頁535)這樣的人是不能容忍印刷很差的書籍或插圖。那些東西只述說故事，卻不管印刷的效果。年輕非凡的比爾斯李(Aubrey Beardsley, 1872-1898)受到惠斯勒和日本畫家的啟發，以其複雜微妙的黑白插圖，一躍成名，飲譽全歐(圖362)。

　　這個「新藝術」時期常用的讚美詞是「裝飾性」。畫和版畫，在我們看到它們表達的是什麼之前，先要在視覺上有賞心悅目的樣式。這種裝飾性的風潮慢慢地，然而肯定地，為此新的藝術手法鋪了路。對主題是否忠實，或所述的故事是否感人，已不那麼重要。只要畫和版畫有討人喜歡的效果即可。但有少數人卻覺得，一當這些原則被承認並得勢之時，他們卻只剩下一團空虛。他們又感

圖361
羅特列克：
海報
1892年
彩色石版畫，141.2
×98.4公分

圖362
比爾斯李：
英國劇作家王
爾德作品「莎樂
美」插畫
1894年
日本上等紙、線條
凸版、中間調，34.3
×27.3公分。

覺到，在這為了表現真正眼見的自然所做的一切努力中，有些東西——他們不顧一切要恢復的東西——已從藝術裡死去。我們還記得塞尚感到的秩序感與平衡感的失落；印象派畫家為了捕捉飛逝的一刻而忽略了堅實而有持續性的自然形式；而梵谷就覺得，由於順服視覺印象，由於除了光線與色彩的光學特質以外不去探討任何東西，藝術已有喪失力量與熱情——藝術家唯一向同胞表現感情的憑藉——的危險。高更到頭來也對他從前所發現的生活與藝術感到心灰意冷，他渴求一些遠較簡單率直的東西，並希望能在土著之邦找到這些東西。我們稱為現代藝術的，便是由此種不滿的情操裡茁長出來；而這三位畫家一直摸索尋求的各種解決方法，日後便成為三項重要現代藝術運動的典範。塞尚的解決方案導出立體畫派（Cubism）——由法國發端；梵谷則引出表現畫派（Expressionism）——在德國得到主要的響應；高更的則演變成幾種不同類型的樸素畫派（Primitivism）。儘管這些運動起初或許會顯得「瘋狂」，今天卻不難顯示出它們自始至終，無不在企圖從藝術家置身其中的停滯局面裡脫離出去。

梵谷繪寫向日葵時的神態
高更繪
1888年
畫布、油彩，73×92公分
Bijksmuseum
Vincent van Gogh,
Amsterdam

27

實驗性的藝術
二十世紀前半葉

　　當人們談起「現代藝術」時，通常心中所想的就是一種完全打破過去傳統，並努力創造出任一藝術家未曾夢想過的藝術形態。有些人欣賞進步的概念，相信藝術也應該趕上時代潮流；有些人則偏愛昔日美好的調調，認為現代藝術全都是錯誤的。但是我們知道這情勢的本質比表面上更為複雜，現代藝術因反應某些特定問題而存在，這跟古老藝術並無兩樣。那些悲悼著傳統破滅的人，若是回顧西元1789年法國大革命以前的情景，便不致太悲觀。也就是在法國大革命那段時日，藝術家對於風格產生了自我意識，開始實驗並投入慣常舉出一個新「主義」為口號的新運動。奇怪的是，最易為語言混淆的藝術部門卻往往最成功的創出一個新穎而耐久的風格，現代建築姍姍來遲，但今日其原則已經穩然確立，鮮有人想認真地向它們提出挑戰。我們記得對於一種建築與裝飾新風格的探索，如何導致「新藝術」的實驗，在這種風格裡，鋼鐵結構的新技術潛能依然跟遊戲性的裝飾結合在一起（頁537，圖349），可是，二十世紀的建築，並不是由此種獨出心裁的演練中興起的；未來乃是屬於那些決定從頭開始，並擺脫一切有關新舊風格或裝飾成見的人。年輕一代的建築家不依附建築是一項「美術」的觀念，他們徹底拒絕建築的裝飾作用，並計畫純由「功用」的立場重新觀審他們的工作。

　　這個新觀點紛紛在世界好幾個地區傳布開來，然而沒有比在美國更一致的了，這是一個科技發展不像他處那樣受傳統包袱所阻撓的國度。他們在芝加哥蓋起摩天大樓，又罩以取自歐洲樣式書籍的裝飾，其中的不調和非常明顯；而建築家須要強韌的心與明確的信念，才能說服主顧去接納一棟全然非正統的住宅。其中最成功的就是美國的萊特（Frank Lloyd Wright, 1869-1959），他看

清一棟住宅最要緊的是房間而不是外表，若它的內部既寬敞合宜
又設計得好，那麼其外貌一定也是令人滿意的。這聽來似乎不是什
麼革命性的看法，但事實上它的確是的，因為它驅使萊特捨棄一切
舊有的建築暗語，尤其是嚴格對稱的傳統條件。萊特最初設計芝加
哥近郊有錢人居住的住宅（圖363），掃除了一切往常慣見的騎牆，
凹凸形與飛簷，而完全按他的想法來蓋。然而萊特並不把自己看成
一個工程師，他信任他稱之為「有機建築」（Organic Architecture）
的東西，這個名詞意味著一所住宅應該是由人們的需要和國家的特
性中成長出來，就像一個有生命的個體一樣。

　　當這類主張開始以強大說服力往前推進之時，我們更能體會為
什麼萊特不願意接受工程師的名義。如果毛里斯認為機器永遠無法
與人類的手工一爭高下的想法是正確的，那麼解決的辦法顯然就是
找出機器能做什麼，然後隨之調整我們的構想。

　　有些人覺得這個原則似乎是一個侮辱，因為它違抗了風格與

圖363
萊特設計：
芝加哥近郊一
住宅
1902年
不具任何「風格」
的一棟建築

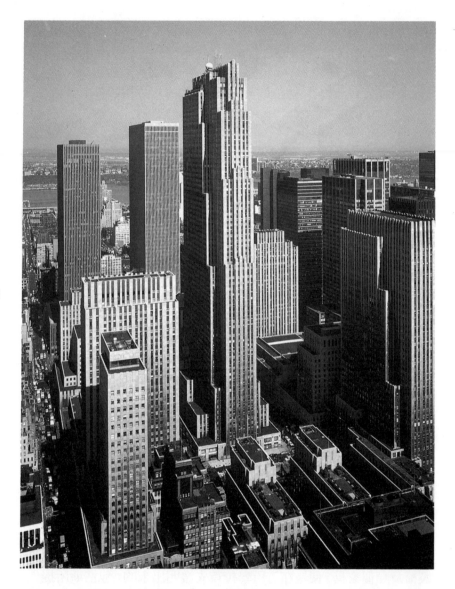

圖364
雷恩哈德等人設
計：
位於紐約城中的
洛克菲勒大廈
1931-9年
現代工程之風格

禮儀。現代建築家由於摒除所有裝飾物，的確打破了許多世紀以來
的傳統。自布倫內利齊時代發展而來的整個虛構的「柱式」系統被
擱置一旁，所有的謬誤凹凸形、捲軸花飾與壁柱等圈套也被除掉，
人們初次看到這種房子時，會覺得它們光禿赤裸得簡直難以忍受；
可是現在我們全都習慣了這種外貌，全都學會了欣賞現代工程風格
下的明淨輪廓與簡潔形式（圖364）。我們應把此種審美觀的革新，歸
功於少數幾個開拓者，他們最初啓用現代建材的實驗，往往被人

圖365
葛洛畢斯設計：
包浩斯校舍
1926年

報以嘲笑和敵意。包浩斯（Bauhaus）是位於德索（Dessau）的一所建築學校──由德人葛洛畢斯（Walter Gropius, 1883-1969）創立，後遭納粹獨裁政府關閉並摧毀；其校舍便是實驗性建築的一個例子（圖365），而為贊成與反對現代建築之宣傳活動的風暴核心。它被建來證明：藝術與工程沒必要像十九世紀一樣保持彼此視同陌路的狀態，相反地，可以相互受益。包浩斯的學生都參與了建築本體與附帶物品的設計工作，他們被鼓勵運用個人的想像力去從事大膽的實驗，但又不忽略其設計所應該服事的目的。我們日常使用的管狀鋼製椅及類似家具，便是在這所學校首先發明出來的。包浩斯所提倡的理論，有時候被濃縮在「功能主義」（functionalism）這個標語裡──若某物的設計只是為了合乎其目的，　則我們可以讓美去照顧它自己（即撇在一邊之意）。這項信仰裡當然有很多真實性存在。

　　無論如何，它幫助我們除掉許多累贅乏味的小飾物，十九世紀的藝術觀便以這些東西把我們的城市與房子攪亂了。然而像每一個標語一樣，它其實是棲息於一種過度簡化的根基上；當然也會有功能上正確但頗為醜陋或其貌不揚的東西。此風格的絕佳作品之所以

美麗，不僅因爲它們剛好合乎建造功能，更因爲它們的設計師都是機智而有鑑賞力的人——他們懂得如何構建一所既合乎目的又看得順眼的房子。要造就此類奧妙的和諧，必須經過無數次的嘗試與錯誤。建築家應該能夠運用各種不同的比率與材料來自由從事實驗，某些此類實驗可能會把他們引向死巷，但是所得到的經驗，並非全屬徒然。沒有一位藝術家可以永遠「小心行事」，而最重要的還是去辨識那些即使是明顯誇張或離譜的實驗，在新設計——我們今日幾乎已視爲定案之物——的發展上扮演了一個什麼樣的角色。

建築上的大膽發明與革新的價值，相當廣泛地爲人所認識，但卻很少人領悟到在繪畫與雕刻上亦有類似的情況。許多用不上他們所謂「這個極端現代」的東西的人，在發現它已經深入生活中而且幫助模塑其愛尚與嗜好之時，將會感到很驚奇；極端現代的反叛者所發展出來的繪畫形式和色調，已變成商業藝術的普通庫存品，當我們與它們在海報、雜誌封面或布料上邂逅時，倒覺得它們十分正常。甚至可以說，現代藝術於作爲形狀和樣式的新組合試驗之際，找到了它的新功能。

但一個畫家應實驗些什麼？爲何他不能乖乖坐在自然面前，盡自己能力把它畫下來呢？答案似乎是：藝術迷失了它的方向，因爲藝術家發現他們應當「畫他們眼見的東西」這個簡單的要求，有自相矛盾之處。這聽來像現代藝術家與評論家，喜歡用以戲弄長期受苦的群眾的詭論之一；然而對於那些讀通了這本書的人而言，應該不難瞭解。我們還記得土著藝術家如何不用摹寫真實臉孔的方法，而慣由簡單的形式去塑造出一個臉孔（頁47，圖25）；我們也時常回顧埃及人如何在畫中呈現他們所知道而非他們看見的東西；希臘與羅馬藝術把生命注入這些概要化的形式裡；中世紀藝術則用來述說聖經故事；而中國藝術卻歸諸冥想。沒有一個時代曾鼓舞藝術家去「畫他眼見的東西」，這個觀念直到文藝復興時代方露曙光。起初，好像一切都很順利，科學性透視法、"sfumato"、威尼斯色彩、動態與表情等等，均紛紛加入藝術家呈現周遭世界的手法裡去；但是每一代都會有未曾預料到的「抗拒的角落」，這些頑強的習俗陳規，往往迫使藝術家去運作其「學得」的形式，而不是繪寫他們親眼看

到的事物。十九世紀的造反者提議來個全面肅清；於是這些一個接一個的被摘除了，直到印象派時代的畫家才敢宣稱，他們的方法允許他們以「科學的準確性」在畫布上處理視覺行為。

由這個理論產生出來的繪畫，是非常有魅力的藝術品，但此點不應令我們無視於一件事實：它們所根據的觀念只有一半是真理，打從那時候起，我們愈來愈明白，我們永遠無法把所見的與所知道的一刀兩斷分開來。一個天生的瞎子，與一個後來得到視力的人，都應該「學習」如何來看。只消有一點自我訓練與自我觀察，我們就會發現所稱為視覺的東西，一定會被我們有關看見了什麼的知識（或信念）賦予不同的色彩與形狀；當這兩者不一致時，這現象就愈發的清楚，所以我們才會在觀察的活動中犯下錯誤。比方說，我們有時把一個接近眼睛的小物體看成一座地平線上的大山，或者把一張飄動的紙看成一隻鳥；一當我們知道犯了錯誤，我們便再也不能用以前的眼光來看它了。如果我們必須畫出那些物體，我們當然要用不同的形狀與色彩，把它在我們發現之前和之後的樣子呈現出來。事實上，一當我們拿起筆來描畫之時，所謂向印象感覺屈從的整個意念就變成悖理可笑的了。若我們向窗外看出去，可以看到一千種不同形式的景致。其中那一個是我們的印象感覺呢？但是我們必須有所選擇；必須從某一處開始；我們必須組成一幅道路對面有房子，房子前面有樹的圖來。不管我們怎麼做，我們往往不得不從一些類似「約定俗成」的線條或形式之物著手，「埃及意味」可以在我們心中隱藏起來，但它卻永不會被徹底擊倒。

我想這就是欲追隨並超越印象派畫家，終而導致拒絕整個西方傳統的一代人所隱約感覺到的困難。因為若我們內心的埃及或孩童意味久留不去的話，為何不就誠實地面對這個塑造形象的基本事實呢？「新藝術」的實驗招引日本版畫來幫忙解決危急（頁536），但是為什麼只向這麼新近及有教養的產物討教呢？再從頭來尋覓真正「原始」的藝術，食人族所崇拜的物神與野蠻種族的面具，豈不更好嗎？一次世界大戰之前，正值藝術革命高潮的期間，著實興起一陣仰慕黑人雕刻的熱潮，此次風潮有將使最繁異的年輕藝術家們結合起來的傾向。這類東西可在古玩店裡以很低

圖366
西非丹族面具
約1910-20年
木材，眼皮四周有
高嶺土；高17.5公
分
Von der Heydt
Collection, Museum
Rietberg, Zurich

的價錢買到，因此來自非洲的某部落面具，遂取代了向來點綴著學院派藝術家工作室的太陽神阿波羅（頁104，圖64）鑄像。當我們觀賞非洲雕刻傑作之一，西非丹族（Dan）面具（圖366）時，便容易明瞭為何這麼一個形象，能夠引起正在尋找一條走出西方藝術僵局之路的這一代的強烈共鳴。「忠實於自然」及「理想化之美」是歐洲藝術裡的一對主題，可是不管是其中那一個，似乎都不曾干擾這些非洲藝匠的心思；而其作品卻擁有歐洲藝術於長遠的追求過程中幾乎喪失殆盡的東西──強有力的豐富表現性，結構的明晰性，以及技巧上的率真簡潔性。

今天，我們知道土著藝術的傳統，比當初發現者所認定的還要複雜而較少「原始」意味；我們甚至也看過他們之模仿自然絕對不是漫無目的的（頁45，圖23）。然而此類部落儀式用物的風格，仍可當做探求表情、結構與簡化──新運動自三位寂寞的造反者梵谷、塞尚和高更身上繼承而來的遺產──的共同焦點。

不管是好是壞，這些二十世紀的藝術家都得變成發明家。為了引起注意，他們必須盡量原創，而不去追求我們所欣賞的過去偉大藝術家的熟練技巧。任何的背離傳統，若能使藝術評論家感興趣，同時又能吸引跟隨者，都會被冠以新的「主義」，這是未來的歸屬。未來並不總能維持很久。但二十世紀的藝術史必須留意這種永無休止的實驗，因為這時期許多最有才華的藝術家都加入實驗的陣容。

表現主義的實驗，也許最易用文字來說明。這術語的本身選得並不恰當，因為我們每個人均於所做的或未完成的每樣事物裡表現

自我；但因為人們容易記得這個與印象主義成對比的字眼，所以它
就成為一個方便有用的標誌了。梵谷在一封信中說明他如何著手繪
製一位他非常珍惜的朋友之肖像畫。一般要求達到的肖似性，只是
第一個步驟；畫出「正確」的相貌之後，他進而改變色彩與背景：

> 我誇大頭髮的美麗顏色，用了橘紅、鉻黃與淡黃的色彩；在
> 頭部後面，我不畫普通的房間牆壁，卻畫了無限的空間；我
> 用調色板上所能調配出來最濃烈最豐富的藍色，製造了一個
> 簡單的背景。金黃泛光的頭部突立於這強有力的藍色背景
> 上，神秘有如穹蒼裡的一顆星星。啊呀！我親愛的朋友，群
> 眾在這誇張作風裡除了諷刺漫畫之外，將看不到什麼東西，
> 但對你我而言，又有什麼關係呢？

　　梵谷說他所選用的手法可以比擬諷刺漫畫家，這是得當的說
法。諷刺漫畫往往是「表現畫派」的，因為漫畫家玩弄其犧牲者的
容貌，使之變形以表現他對於同胞的感受。此類對於自然形象的扭
曲，只要在幽默的旗幟下進行，似乎便沒有人會覺得它們難以瞭
解。幽默藝術是個樣樣都被准許的範圍，因為人們不以他們對藝術
的偏見來譴責它。但是，一幅嚴肅的漫畫是一種故意改變事物外
形，而不表現優越感，卻流露著愛意、羨慕或恐懼的藝術——這觀
念正如梵谷所預測，的確成為一塊絆腳石；而箇中並無矛盾之處。
我們對於事物的感情，會歪曲我們觀看它們的態度，更及於我們記
憶中的事物形式，這乃是真切的事實。每個人一定有這個經驗：在
快樂和悲傷時同一地方看來會大大不同。

　　挪威畫家孟克（Edvard Munch, 1863-1944），是首先比梵谷更進一
步地探掘這些可能性的藝術家之一。他做於西元1895年，名叫「吶
喊」的一幅石版畫（圖367），表現了一種突如其來的激憤如何轉化
了我們的全部感知印象。每一根線似乎都引向畫中的一個焦點——
做呼喊狀的頭部。好像一切的景致，都感染了那個吶喊所包涵的痛
苦和激動。吶喊者的容顏，著實扭曲得像一張漫畫裡的臉孔，驚凝
的眼睛和瘦削的雙頰，令人聯想到死人的頭。這兒一定發生了什麼
恐怖的事；而由於我們無從知道那吶喊所象徵的意義，反而使得
這幅版畫更叫人不安了。

圖367
孟克：
吶喊
1895年
石版畫，35.5×25.4
公分

使群眾對於表現派藝術感到沮喪的，來自自然被扭曲的成分，
可能不比因而脫離了美的成分更大。諷刺漫畫家炫示人類的醜
惡，乃是無可厚非的，那是他的職業。但是如果自稱爲嚴肅藝術
家的人，果真忘記了他們若不得不改變事物的外觀，也應該將之理
想化而不是醜化，便會引起猛烈的憤慨。而孟克或許會反擊說：苦
悶的吶喊當然不會美麗；只看生命中可喜的一面，豈能算是誠懇的
藝術家。表現主義者強烈地感覺到人類的苦難、貧窮、暴行與熱情，
所以他們會認爲在藝術堅持的和諧與美，只是拒絕誠實之後的產物
而已。古代大師的藝術，拉斐爾或訶瑞喬的作品，對他們而言似乎

圖368
寇維茲：
需要
1893-1901年
石版畫，15.5×15.2
公分

圖369
諾爾德：
先知
1912年
木刻版畫，32.1×
22.2公分

是不懇摯的，是僞善的。他們要面對人類存在的全然事實，要表現他們關於離棄和醜陋的憐憫情懷。去迴避任何散發著漂亮與優雅氣息的東西，去瓦解布爾喬亞階級真正的或想像出來的自滿之平靜狀態；對他們而言幾乎是件體面的事。

德國藝術家寇維茲（Kathe Kollwifz, 1867-1945）創作的感人版畫與素描，主要並非爲了聳人聽聞。她深深同情窮苦及受壓迫的人們，希望爲爭取這些人的福利奔走。圖368是自1890-1900年以來她所做的一系列插圖中的一部分。是有關西勒西安（Silesian）的紡織工人在失業與社會反抗時期苦境的一齣戲帶給她的靈感。事實上垂死孩童的那幕並未在劇中出現，但它增加了整個作品的辛酸。當此系列被票選榮獲金牌獎，負責的大臣勸皇帝不要接受這份推荐，「因視此作品的題材及其自然派的手法，完全缺乏緩和或調解的成分。」這當然正是寇維茲蓄意的。不像米勒（頁509，圖331），其「拾穗者」一圖要我們感到勞動的尊嚴；寇維茲則以爲除了革命別無其他出路。這也難怪她的作品會鼓舞許多在東德共產主義的藝術家與宣傳家，而她在那兒比在西德更爲有名。

在德國亦常聽到要求徹底改革。1906年一群德國畫家成立了一個會社，叫做「橋社」，以與過去完全決裂，而爭取新的曙光。諾爾德（Emil Nolde, 1867-1956）支持他們的目標，雖然他屬於橋社的時間並不很長。「先知」是他的一件極令人震撼的木刻（圖369），

圖370
巴拉希：
「請賜憐憫」
1919年
木雕，高38公分
private collection

表現得非常強烈，幾乎有海報般的效果，那正是這些畫家的目標。
但是他們現在追求的不再是那裝飾性的撼動力。簡化純是為了加
強表現，因此一切都集中於先知的出神凝視中。

　　表現派運動在德國找到一塊最肥沃的土壤，在那兒成功地激喚
了「小人物」的憤怒與仇恨。西元1933年納粹政權得勢之時，現代
藝術慘遭迫害，其最傑出領導人物紛紛被放逐或嚴禁創作，表現派
雕刻家巴拉希(Ernst Barlach, 1870-1938)也遭到同樣的命運。他的
木雕「請賜憐憫」(圖370)，那乞婦枯瘦多骨的雙手之簡單姿態裡，
含藏著濃烈的表現力，再無他物可將我們的注意力從這個統御性的
主題引開。婦人把斗篷罩在臉上，簡化的頭部形狀更能激發觀者的
感情。這麼一件作品，正如林布蘭特(頁427)、格魯奈瓦德(頁350-1)
的例子或環境派畫家極為仰慕的「原始」作品一樣，它的美醜根本
毫不相干。

　　在拒絕只看事件光明面而震撼群眾的畫家中，有一位奧地利人
科柯希卡(Oskar Kokoschka,生於1886)，他的最早期作品於西元
1909年在維也納展出時，曾經引起一場憤怒的風暴，這些繪畫裡，

有一幅是寫嬉戲中的兒童（圖371），看來既生動又活潑，但我們也不難瞭解爲何此類型的人物畫會招致如許的反對。讓我們回想魯本斯（頁400，圖257）。維拉斯奎茲（頁410，圖267）、藍諾茲（頁467，圖305）或蓋茲波洛（頁469，圖306）等大藝術家所做的兒童肖像畫，便可領悟其中的震驚緣由。過去，畫中的小孩必須顯得漂亮而且滿足，成人不想知道小孩子的憂傷與煩惱，若是硬要他們去看清這個事實，他們就會憤慨異常。可是科柯希卡並不迎合這個約定俗成的要求，我們覺得他是以深刻的同情和慈悲去觀看這些小孩。他捕捉了他們的渴望與夢想、彆窘的動作以及成長中身體之不調和，爲了傳喚出這一切特質，他不可能依賴普被接受的正確素描技術之慣用手法，他的作品雖然欠缺因襲化的準確性，卻因而使生命更爲真實。

　　巴拉希或科柯希卡的藝術，很難被稱做「實驗性的」，但是如此的表現主義之學理，無疑地促進了實驗活動。如果這個學理──藝術裡重要的不是摹寫自然，而是透過色彩和線條的選擇去表

圖371
科柯希卡：
嬉戲中的兒童
1909年
畫布、抽彩，73×
108公分
Wilhelm Lehmbruck
Museum, Duisburg

現感情──是對的，那麼當然就可以詢問：藝術是否會因爲不理會題材而只完全仰賴調子與形狀的效果，而變得更精純？音樂之能夠不借文字支持而進展得這麼好的例子，往往向藝術家與評論家暗示了一個純視覺音樂的夢境。爲自己的畫起了音樂性名字（頁532，圖348）的惠斯勒，就曾往這個方向前進。然而用一般術語來談論這類可能性是一回事，真正去展出一幅沒有任何可辨識物體的畫，又是另一回事。第一個做此嘗試的，是彼時住在慕尼黑的俄籍畫家康丁斯基（Wassily Kandinsky, 1866-1944），他一如其德國畫家朋友，委實是個神秘主義者，嫌惡進步與科學價值，欲藉著純心靈性的新藝術以求世界的更生。在他那本稍微令人困惑，但熱情洋溢的著述《藝術的精神》（*Concerning the Spiritual in Art*, 1912）裡，強調單純顏色的心理效應，例如鮮紅色如何會像喇叭的一聲呼號般地影響我們。他認爲用此種方式來達到心靈的交流乃是可能而且必要的，這個信念也使他有勇氣展出他初步試驗色彩音樂的作品（圖372），這些畫真正開創了後來被稱爲「抽象藝術」（abstract art）的作品。

常有人批評「抽象」這個字眼選得並不十分妥當，於是有人建議改用「非具象」（non-objective）或「非表象」（non-figurative）等字。而藝術史上大多數的標籤總是出自偶然（頁519），有關緊要的是藝術本身，而不是它的附條。我們也許會懷疑，康丁斯基對於色彩音樂的初次實驗是否很成功，但卻容易瞭解它們至少激發出一些興趣。

即使如此，「抽象藝術」也不可能單單透過表現主義變成一項運動，要瞭解它的成功，以及一次世界大戰前幾年間整個藝術景觀的轉換，我們必須再度來到巴黎。因爲巴黎是立體主義的肇始地──這項運動比康丁斯基的表現派色彩和音更徹底地使西方繪畫藝術脫離了它的傳統。

然而立體派並無意廢除形象的描寫，只是想加以革新。欲明瞭立體派實驗企圖解決的問題，我們應該回想上一章討論過的騷擾與危險徵狀；我們還記得那由捕捉瞬間視覺的印象派「快照」之燦爛迷亂質素所製造出來的不安感覺，也記得對於更有秩序、結構與樣式──這些要素因其強調「裝飾性」的簡化風格，而與秀拉和塞尙等大師一樣的鼓舞了闡發「新藝術」的人──的渴求現象。

圖372
康丁斯基：
色彩音樂性作品
1910-11年
畫布、油彩，95×
130公分
Tate Gallery, London

這項探索揭露了一個特殊的問題──樣式與立體感的衝突。我們都知道，在藝術上立體感是用所謂的明暗法獲取的，即表示光線著落何處。因此大膽簡化的筆法，即使在羅特列克的海報或比爾斯李的插圖裡，看來也相當動人優美（頁554，圖361-2），但缺乏立體表現的畫面總是平坦單調的。我們見到一些藝術家如霍得勒（頁553，圖360）或波那爾（頁552，圖359），都歡迎這個特質。可能是因為這可以為構圖平添許多韻味。一旦廢棄立體感，就無法避免像文藝復興時期引進透視性時所產生的那類問題，即需要在歸向自然的觀察與清晰的設計之間求取協調。

現在問題剛好反過來：他們因強調裝飾的樣式，而犧牲了長期以來應用光線明暗來造型的做法。這個犧牲也的確可以看做是一種解放的經驗。中世紀的彩色玻璃與書籍插圖裡頭既純粹又華麗的色彩（頁182，圖121），現在終於不再被陰影弄得模糊了。

當梵谷和高更的作品開始引人注意時，人們便感覺到了這種影

響力；他們兩人均鼓勵藝術家放棄過分潤飾的藝術技巧，而在形式上和色調上採取坦率直接的手法，他們也使得藝術家對精緻效果感到不耐煩，並尋求濃密的色彩和「蠻橫」的和諧性。西元1905年，有一群青年畫家在巴黎舉行展覽會，他們後來被冠以"Les Fauves"之名，意指「野獸」或「野蠻人」。這個名稱的由來是因爲他們對自然形式的公然藐視及對激昂強烈色彩的偏愛，事實上他們身上倒鮮有野蠻味道。這群人中最著名的是馬諦斯（Henri Matisse, 1869-1954），他較比爾斯李年長兩歲，而具有與之類似的裝飾性簡化才能。他研究東方地氈的色調及北非景色，發展出一個對現代設計極富影響力的風格。他繪於西元1908年的畫「餐桌上」（圖373），即繼續波那爾所探討的路線，然而波那爾仍想保留光線與燦麗的印象時，馬諦斯卻在把眼前形象轉換成裝飾圖案這方面向前邁進了一大步。壁紙和上置食物的餐桌布花樣，兩者間的相互作用形成此畫的主要表現對象。連那人物以及窗外景色，也成爲此布局的一部分，爲了使畫面顯得十分一致，女人和樹的輪廓大大地被簡化了，甚至扭曲其形式以配合壁紙上的花朵。事實上，這位藝術家把這幅畫取名爲「紅色內的和諧」，讓我們想到惠斯勒的標題（頁350-3）。雖然馬諦斯未曾片刻拋棄複雜微妙的風味，但此類畫的鮮明色彩與簡潔輪廓中，仍有某種兒童畫的裝飾意味。這是他的有力之處，同時也是他的弱點，因爲他並沒有指出一條走出僵局的路徑來。唯有在西元1906年塞尚死後，巴黎爲這位大師舉行一次盛大的回顧展之時，方能克服這個困境。

　　沒有那個藝術家對這啓示的印象會比來自西班牙，生於西元1881年的畫家畢卡索更深刻了。畢卡索是位素描大師的兒子，曾經是巴塞隆那藝術學校（Barcelona Art School）裡的神童之類的人物。他於十九歲那年到了巴黎，在此描繪或許會討好表現主義者的題材：乞丐、浪子、巡迴演員和馬戲團員。但是他顯然無法從中得到滿足，於是開始研究曾經吸引過高更甚至馬諦斯的土著藝術。我們想像得到他一定從中學得了許多東西：他領悟出如何才可能用少數幾個非常簡單的要素來組成一張臉或一件物體的意象（頁46）。這跟較早的藝術家演練過的視覺印象的簡化作用是不同的——他們

圖373
馬諦斯：
餐桌上
1908年
畫布、油彩，180×
220公分
Hermitage,
St Petersburg

乃是把自然的形式減縮成一個平面。畢卡索心想，也許有辦法能用
簡單物體組成圖畫，但可避免那種平坦感又不失立體感與深度感
吧？也就是這個問題，把他引回塞尚那兒。塞尚在給一位青年畫家
的一封信中，曾經勸告他以球體、圓錐體、圓柱體的角度去觀看自
然。塞尚的意思，大概是希望這位畫家在組織畫面時，應該經常把
這些基本的、堅實的形狀牢記在心；而畢卡索及其友人卻決定逐字
採用此一忠告。我假定他們的推理大概是這樣的：「我們久已不再
主張要按照事物出現在眼前的模樣來描繪它，那是幻惑如鬼火的東
西，要追蹤也是徒勞；我們也不想把瞬間急馳的空想印象固定到畫
布上。讓我們追隨塞尚的畫風，盡可能穩定且耐久地將我們的畫題
塑造成圖畫。爲何不一致地接受這個事實──我們的真正目標乃在
於構組某物，而非複製某物？若我們想到一件物品，比方說一把小
提琴，它不會以我們用肉眼所看到的模樣出現在我們的心眼上，我
們能夠同時思及它的各個層面，實際上我們也做到了。某些面如許
突顯而出，致使我們覺得可以觸摸操弄；有些面則稍微模糊難辨。
然而由這奇怪的意象之混合體呈現出來的小提琴，卻比任一單純的
照片或拘泥的繪畫所包容的更『真實』。」

　　我認爲這就是導致畢卡索的小提琴靜物畫（圖374）之類作品的
推理活動。就某方面而言，它表示欲回歸到我們稱爲埃及原則──
要站在物體形式最明顯的角度來描寫之──的一個現象（頁61）；小
提琴上端的漩渦狀頭和栓絃軫之一被畫成由旁邊來看的形狀，也
就是當我們想到一把小提琴時腦中會浮現的此部分模樣；音孔則
是由正面來看的形狀──它們由旁邊是看不見的；琴緣的弧度被誇
大了，正像我們的手順著這麼一個樂器的邊緣撫摸下去所升起的感
覺，往往高估了這些曲線的陡度。拉弓與琴絃飄浮在畫面某個空間
上，絃甚至出現了兩次，一次繫在前景上，一次接近漩渦狀頭。儘
管有這麼一大堆不相關連的形式──實際上比我列舉出來的還
多──此畫其實並不怎麼散亂。因爲藝術家是多多少少統一了各部
分而組成他的圖畫，所以整個面貌比印第安人圖騰柱（頁48，圖26）
一類的土著藝術的作品，更爲堅實調和。

　　立體派前驅者所熟知的構組事物意象的這個方法，當然有個

圖374
畢卡索：
小提琴與葡萄
1912年
畫布、油彩，50.6
×61公分
The Museum of
Modern Art, New
York, Mrs David M.
Levy Bequest

缺點——它只能應用到常見的形式上。看畫的人必須知道一把小提琴的形狀，方能把畫中的各個片段聯結起來。這個因素說明了爲什麼立體派畫家總是選取日常慣見的畫題，如吉他、瓶子、水果盤，偶爾也會畫個人——亦即我們可以很容易由畫面上辨識出來，並瞭解其各部分關係的物體。當然，並不是所有的人都能享受這個遊戲，而事實上也沒有理由要他們這樣做，但隨便一個理由，均可指出他們爲什麼不應該誤解藝術家的目的。一些評論家認爲，若期待人去相信一把小提琴「看起來會像那個樣子」，簡直就是對人類智能的侮辱。但箇中絕對沒有任何侮辱的涵義，藝術家賦予群眾的，只有恭維。他假定他們知道一把小提琴的模樣，他們不是到他的畫前面來接受這個基本知識的。他邀請他們來與他共享這個複雜微

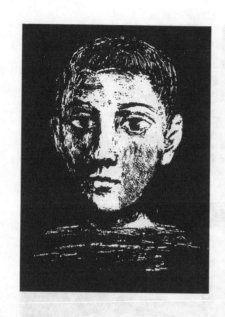

妙的遊戲——用寥寥幾個平面的片段，樹立起一個堅實可觸知的物體意象。我們知道任一時代的藝術家，無不企圖推出方案來解決繪畫之必然矛盾——如何在平面上呈現深度感的問題。立體主義就是一個不想搪塞這個矛盾，卻要利用它來開拓新效果的實驗。野獸派犧牲了明暗法而偏愛強烈的色彩之時，立體派卻走上相反的路。他們聲明放棄此偏愛，寧可與傳統的「形式」塑造法玩躲迷藏的遊戲。

　　畢卡索從不僞稱立體派手法可以取代一切其他呈現可見世界的方法。相反地，他隨時準備改變手法，時而再度由最大膽的塑造意象之實驗，回到各色各樣的傳統藝術形式上去(頁26-7，圖11、12)。實在很難叫人相信下述兩幅描繪人類頭部的畫，是出自同一個藝術家的手筆。欲瞭解西元1928年所畫的一幅畫(圖375)，我們必須回到「塗鴉」實驗(頁46)，回到土著迷信所崇拜的物神(圖24)或儀式用面具(頁47，圖25)。無疑地，畢卡索想探求以最不可能的

圖375
畢卡索：
年輕男孩頭像
1945年
石版畫，29×23公分

圖376
畢卡索：
頭像
畫布、油彩、拼貼，
55×33公分
private collection

圖377
畢卡索：
盤子
1948年
陶藝，32×38公分
private collection

材料來組成人頭意象的構想，能夠實現到何等地步。他用粗糙的材料剪出一個「頭」的形狀，糊貼到畫面上，然後在它邊緣兩個盡可能遠離的點上各加一個圖案化的眼睛；他放上一條折成兩段的線條代表嘴巴，替它添上牙齒；又隨意描上一個波動的形狀，象徵臉部的輪廓。但是他又從這不可理喻的邊陲地帶之冒險活動，回到了西元1945年的這麼一幅穩定有力又生動的畫像（圖375）。沒有一個方法，也沒有一個技巧，可以長久的滿足他。有一陣子，甚至放棄了繪畫，去從事陶藝製作。乍看之下，鮮有人能猜出這個盤子（圖377）是一位當代最睿智的大師所做的。 使得畢卡索渴求簡單純樸的，也許正是他曼妙的素描才能及其技術上的多才多藝。拋開一切詭譎與靈巧本領，而用自己的雙手做出令人聯想到農夫或兒童作品的東西，一定給他帶來了獨特的滿足感。

　　畢卡索本人否認他是在做實驗。他說他並不「尋找」，而只去「發現」。他嘲笑那些想瞭解他的藝術的人：「每個人都想瞭解藝術；為何不試著去瞭解一隻鳥的歌唱？」他確實說對了，沒有一幅畫能完全用文字「解釋」清楚。然而文字有時確實是有用的指針，它們可以清除誤解，至少能為我們概述藝術家發現自我時的處境。我相信把畢卡索領向其各種「發現」，就是典型的二十世紀藝術。

　　要瞭解此一處境的最佳方式，也許便是再度去觀察它的起源。

對美好昔時的藝術家而言，題材是最先的事。最初，他們受託去繪一幅聖母像或個人肖像，隨之便著手盡其所能把它畫得好；當這類的委託工作逐漸稀少時，藝術家不得不去選擇自己的題材，有些專攻可能會吸引買主的主題，刻畫一些宴飲中的僧侶、月光下的戀人或愛國憂民史實中的一幕戲劇化事件。有些則拒絕成為這類題材的插畫家，如果他們自

己必須決定題材時,他們會選取一個能讓他們研究與其技藝有關的特定問題之題材。因此,對於戶外光線之效果感到興趣的印象派畫家,便去描繪郊野道路或乾草堆,而忽略富於「文學」意味的景致——卻更撼動了群眾。惠斯勒將其所做的母親肖像畫(頁531,圖347),命名爲「灰色與黑色的配置」,以誇示其信念:對一個藝術家而言,任何一個題材只不過是一個研究色彩與構圖之平衡的機會;而像塞尙這麼一位大師,甚至不必去聲明這件事實,他的靜物畫(頁543,圖353),唯有看成是畫家研究其藝術的各式各樣問題的一個嘗試,才能瞭解它。立體派畫家便從塞尙止步之處,繼續走下去。從此以後,愈來愈多的藝術家把這個態度當做理所當然:藝術裡最重要的是去爲所謂的「形式」問題,尋找新的解決方法。所以,這些藝術家往往覺得「形式」才是首要的,「題材」只是次要的。

　　瑞士畫家及音樂家克利(Paul Klee, 1879-1940)的例子,最足以說明這情形。克利是康丁斯基的朋友,他於西元1912年在巴黎得識立體派的實驗,留下深刻的印象。他認爲這些實驗揭露的東西中,能呈現現實之新途徑的成分,並不比玩弄形式的新可能性多。克利於其包浩斯的課堂講詞裡告訴大家(頁560),他如何著手使線條、調子與色彩三者相互關連,在這兒加強一點,那兒減輕一點,以臻至平衡感或每一位藝術家所力求的「得當」性。他描述從他手下湧現的形式,如何逐漸向他的想像力暗示某一真實的或夢幻的主題;當他覺得他能夠促進而非阻礙其和諧之時,他又如何追隨這些暗示去完成他所「發現」的意象。他深信此種創造意象的方法,比任何奴隸性的摹寫都更「忠實於自然」。他論說自然是透過藝術家而自我創生;形成史前動物之怪異形象與深海動物之迷魅境地的同一神秘力量,依然活躍在藝術家的心靈中,並使他筆下的生物茁壯成長。克利和畢卡索一樣,能欣賞以此方式製作出來的意象美。事實上,我們不容易從他單獨的一張畫來賞識其幻想的豐富。可是,他自稱爲「一個小矮人的小故事」之畫(圖378),卻多少讓我們領悟到他的機智與巧思,觀者可以注意到他如何幻化了守護地下寶藏的小矮人,他的頭部疊現在上端那張大臉的較低部分。

　　克利極不可能在開始畫一張圖之前,便想好了這個伎倆;而是

圖378
克利:
一個小矮人的故事
1925年
畫板、水彩、罩光漆,43×35公分
private collection

他玩弄形式的夢樣自由情趣，才把他導向這項他隨後完成的發明。
我們當然也可以確定，過去的藝術家有時候也信任此種剎那間的靈
感或運氣；可是他們雖然歡迎此類的快樂插曲，卻總是設法控制
住。許多與克利一樣對創造性自然具有信心的藝術家，認為這種慎
重控制的意圖，甚至是錯誤的；他們相信應該容許作品按其個別律
則而「成長」。這個方法再度令人憶及我們在吸墨紙上的塗鴉行為
（頁46），我們也會為自己消遣的筆端遊戲之成果感到驚奇，只不過
對藝術家而言，這也可以成為一件嚴肅的事。

　　一位藝術家會讓這個形式遊戲將他導入多遠的幻想境界裡
去，不消說也是（從前和現在都是）一個關乎個人性情及好尚的問
題。美國畫家費寧格（Lyonel Feininger, 1871-1956）——他也曾執教
於包浩斯——的作品，說明了一位藝術家主要是展示某些形式問題
之時，會如何選取其題材。費寧格跟克利一樣，於西元1912年到過
巴黎，發現那兒的藝術世界「溢激著立體主義」。他看出這項運動
已經發展出解開繪畫老謎題——如何在一個平面上呈現空間，又不

圖379
費寧格：
帆船競賽圖
1929年
畫布、油彩，43×
72公分
Detroit Institute of
Arts, gift of Robert
H. Tannahill

圖380
布朗庫西：
親吻
1907年
石材，高28公分
Muzeul de Artă,
Craiova, Romania

致破壞清明的布局——的新方案（頁540-4，573-4）。他演練出一套
獨特的妙方：用交疊的三角形構組他的圖，這些三角形看來似乎是
透明的，因而令人想起一連串的層面——很像舞臺上的多層薄紗簾
子。這些形狀顯得一前一後地相倚著，傳達了深度感，並使藝術家
得以簡化物體的輪廓而又不致露出平面化的痕跡。費寧格喜歡選用
中世紀城市中山形牆房子夾立的街道，或一群帆船等等可讓他發揮
三角形與對角線構圖的畫題。他描寫帆船競賽的圖（圖380），顯示
了這個方法使他能夠傳喚出空間感以及動態感。

　　對於我所謂的形式問題同樣感到興趣，亦致使羅馬尼亞雕塑
家布朗庫西（Constantin Brancusi, 1876-1957）放棄他在藝術學
院，以及當羅丹助手時，所習得的技巧（頁527-8），以追求極度的
簡化。多年來他將其觀念發揮在一組以立體形式代表吻的作品上

圖381
蒙德里安:
紅、黃與藍色的
構圖
1920年
畫布、油彩,52.5
×60公分
Stedelijk Museum,
Amsterdam

(圖380)。雖然他的解決方式如此急進,可能再度使我們想到諷刺畫,但他想要對付的問題並非全新的。我們記得米開蘭基羅對雕刻的看法,是把似乎沈睡在大理石塊裡的人形喚出來(頁313);給予其人人物生命、動態,但同時仍保留石塊的簡單線條輪廓。布朗庫西必然決定由另一端來處理此問題。他要找到雕刻家能在原石塊上保留多少,而仍能將之轉化來表示一組的人。

　　這種對於形式問題的漸增關心,幾乎無可避免地會給予「抽象繪畫」之實驗一股新的氣息。康丁斯基的創意由表現主義成長而來,他的目標指向一種媲美音樂之表現性的繪畫。不管繪畫是否能被轉變成像建築一樣的構造法,立體派所引發的結構方面之興趣,已經在巴黎、俄國及荷蘭畫家之間掀起了問題。荷蘭藝術家蒙德里安(Piet Mondrian, 1872-1944)就想用最簡單的要素——筆直的線條和純粹的顏色——來構組他的圖畫(圖381)。他渴求一個明晰而有

圖382
尼可遜：
1934浮雕
1934年
雕刻過的木板、油
彩，71.8×96.5公分
Tate Gallery, London

規律，反映著客觀性宇宙法則的藝術。因爲蒙德里安就像康丁斯基與克利一樣，有神秘主義者的性格，希望他的藝術能把隱藏在主觀外貌常變形式背後的不變實質表露出來。

在相似的心境下，尼柯森（Ben Nicholson, 1894-1982）對自己選擇的問題極感興趣。當蒙德里安在探索基本顏色間的關係時，尼柯森則專心研究簡單的形狀，如圓形和長方形。他常把這些形狀雕在白紙板上，給予每塊略爲不同的深度（圖382）。他亦深信自己所尋找的是「真實」。而對他來說，藝術和宗教的經驗是同樣的東西。

無論我們對這個哲學有什麼樣的想法，卻不難想像一個藝術家是在怎樣的心境下，沉醉於聯結幾個形狀與調子直到它們顯得得當爲止的神秘問題（頁32-3）。一幅除了兩個方形以不外包含任何東西的圖，爲其繪製者帶來的憂慮，很可能比聖母像賦予昔日藝術家的還更多。因爲聖母像的畫家，知道他的目標所在，他有傳統做指

針，所面臨的抉擇很有限；而兩個方形的抽象畫家，則處於一個較不可羨的地位，他或許會在畫布上百般換動這兩個方形，嘗試無數的可能性，也許永遠不知要在何時何處才停止。縱使我們不能分享他的樂趣，也不需要嘲笑他那課於自身的勞苦。

　　美國雕刻家卡爾達（Alexander Calder, 1898-1976），就從這處境中創出了一條非常獨特的路子。卡爾達受過電機工程的專業訓練，他於西元1930年拜訪了蒙德里安在巴黎的畫室後，深深的為其藝術所感動，也同樣渴求一種反映宇宙數學法則的藝術，但他又認為這不應該是僵直靜止的，宇宙不斷地運行著，又被神秘的平衡力量所結合統一；首先激發卡爾達去構組其動態雕刻（mobiles）（圖383）的，就是這項平衡概念。他把不同形狀與色彩的物片懸吊起來，讓它們在半空中打轉與擺動。「平衡」一詞在此地，不再是個單純的字彙而已。許多思想和經驗，都參與了這個精巧的均衡姿態之創造。當然這個訣竅發明之後，也可用來創造時髦的玩具。很少有人在賞玩一件動態雕刻時會想起自然律；也鮮有人在把蒙德里安的長方形構圖應用到封面設計時還想到他的哲學。這個專注於平衡與規律之謎的要務，儘管不可捉摸又扣人心弦，卻讓藝術家觸及一種他們拚命想克服的空虛感。他們像畢卡索一樣，探尋某些較不詭譎，較不獨斷的東西；可是，如果興趣既不在於「題材」——如昔日，

圖384
摩爾：
斜躺的女人雕像
1938年
石材，長132.7公分
Tate Gallery, London

也不在於「形式」──如近日，那麼這些作品又代表什麼意義呢？

去感覺這個答案，比去提出這個答案容易多了，因爲此類的解釋極易墮入虛僞的幽玄或全然的荒謬裡。而如果一定要說的話，我想真正的答覆應該是：現代藝術家欲創造事物；重點是在「創造」和「事物」上。他要感覺他做出了一些前所未有的東西。不只是真實物體的一個複製品，不管多麼高明；不只是一件裝飾品，不管多麼精巧；而是某些比它們都更適切更持久的東西，某些他覺得比翻比翻造的劣等物或人類的無聊生存都更真實的東西。我們若想瞭解這個心境，就得溯尋我們自己的童年，回到那個我們覺得還能由磚瓦或沙土中捏造出東西來，能把帶柄化成魔術師的棒子，能把幾塊石頭變成一座迷人城堡的時光。有時候這些自製的事物對我們有豐富的意義──或許豐碩一如偶像之於原始人。我相信站在英國雕刻家摩爾（Henry Moore, 生於1898）的創作（圖384）之前，就能強烈地感受此種用人類奇妙雙手所造出事物的獨特質素。摩爾並不由觀察模特兒著手，而由觀看石材開始，他要從中「杜造出一些東西」。他並不是將它打成碎片，而是依自己的方式去感覺，設法找出石頭「想要」怎樣。假如它要變成一個人體的形象，那很好；可是即使於這人體裡，他仍要保有一塊岩石的堅實簡樸性質。他企圖雕作的不是一具石頭女人，而是一塊象徵女人的石頭。也就是這個態度，

使二十世紀藝術家對原始藝術的價值有了新的感受。其中的確有些人不禁羨慕起部落民族的技匠來，那些技匠造出的形象充滿著奇異的力量，注定要在最神聖的部落儀式上佔有一席之位。古代偶像與偏遠地帶的物神的神妙，激勵了這些藝術家浪漫地盼望逃離那似乎已被營利主義所汙染的文明世界。部落民族或許野蠻而殘忍，但至少沒有偽善的重擔。把德拉克羅瓦帶向北非（頁506），把高更帶向南太平洋的（頁551），也就是這個浪漫的憧憬。

　　高更在大溪地所寫的一封信中，就曾述說他覺得必須逾越巴特農神殿之馬而回到童年時代的搖擺木馬。要哂笑現代藝術家之偏愛簡樸童真倒很容易，但他們的心境也不難瞭解。因為藝術家們感覺這個率直純真性是一件不能由學而致的東西。而此一行業的其他任何伎倆卻均能很容易的獲致，每一種效果在顯示它有其功能之後，就變得容易模仿了。許多藝術家認為，博物館和展覽會場都充滿了此類由巧妙才能與技藝造出的作品，而要是繼續沿著這條路走下去的話，將會什麼也得不到；他們覺得除非自己返璞歸真，否則便有喪失靈魂，淪為繪畫或雕刻的狡黠製造者的危險。

　　高更所倡導的這種樸素主義對現代藝術的影響，甚至比梵谷的表現主義或塞尚的立體主義，都更為久遠。它預告了大約始於西元1905年——「野獸派」舉行第一次畫展那一年——的一項風格上的徹底革命（頁573）。透過這一次革命，評論家才開始發現某些中世紀早期作品（頁165，圖106；或頁180，圖119）之美。此時，藝術家開始以學院派藝術家探討希臘雕刻的同一熱誠，來研究部落民族的作品。這個時尚的改變，使得二十世紀初的巴黎年輕畫家發掘了一位業餘畫家的藝術，他就是在市郊過著平靜樸實生活的一位海關稅吏，名叫盧梭（Henri Rousseau, 1844-1910）。盧梭向他們證明了專業畫家所受的訓練，和導向慰安之路相去甚遠，甚至可能破壞他達到此目的的機會。盧梭不知正確的素描技巧或印象派妙法是什麼東西，他只啟用簡單、純粹的色彩和清楚的輪廓，畫出一棵樹的每一片葉子以及草地上的每一根草（圖385）。他的畫，在心思靈巧者的眼中雖然顯得有些笨拙，但卻有如許鮮活純樸且富詩意之處，令人不得不承認他的確是一位大師。

　　在這個追求天真純樸的過程中，出現了某些親身經歷過簡樸

圖385
盧梭；
布魯奈先生畫像
1909年
畫布、油彩，116×
88.5公分
private collection

生活並能享受自然情趣的藝術家。例如夏格爾（Marc Chagall, 生於1887），這位在一次世界大戰後不久從俄羅斯的偏遠村莊來到巴黎的畫家，就未讓與現代實驗的邂逅抹殺他的童年記憶。他描寫故鄉景致與典型人物的畫——例如與其樂器合而爲一的音樂師（圖386）——成功地保存了真正民俗藝術特有的風味與孩童般的妙趣。

　　欽羨盧梭的情懷和「星期日畫家」的天真與自學態度，驅使其他藝術家放棄「表現主義」與「立體主義」的複雜理論，而將之視爲不必要的墊底物。他們想順應「街坊小民」的理想，繪製又明白又直接的圖畫，在這類畫中，樹上的每一片葉子與田野上的每一條畦紋都可以數得出來。他們的驕傲乃在於「完全實際」和「講求事實」，同時也在於描寫平凡子民喜歡與瞭解的題材。在納粹主義德國以及共產主義俄國境內，此觀點得到政治家的熱烈支持，但是這個現象並不能證明對它是有利還是不利。曾到過巴黎和慕尼黑的美國畫家伍德（Crant Wood, 1892-1942），就以此精緻簡樸的手法歌頌他的故鄉愛阿華（Iowa，美國中部的一州）。爲了畫這幅「春回大地」（圖387），他甚而做了一個黏土模型，使他得以從一個意外的角度來研究景色，並把玩具風景般的魅力注入這個作品裡。

　　我們對於二十世紀藝術家趣味之率直、純正，可能頗有同感，然而總覺得他們爲刻意成爲天真簡樸的人所做的努力，卻終會使他們陷入自我矛盾之中。可是一個人並不能隨心所欲就變成「原始的人物」。某些此類藝術家受其欲重拾童真的狂熱意願所鼓動，竟做出最令人驚奇的佯裝天真之愚行。

圖386
夏格爾：
音樂師
1939年
畫布、油彩，100×73公分
private collection

圖387
伍德：
春回大地
1936年
畫板、油彩，46.3×102.1公分
Reynolda House
Museum of
American Art,
Winston-Salem,
North Carolina

圖388
基里訶：
愛之歌
1914年
畫布、油彩，73×
59.1公分
The Museum of
Modern Art, New
York. The Nelson A.
Rockefeller Bequest

　　但還有一條路過去鮮少有人嘗試的，那就是創造的幻覺和似夢
的影象。不錯，曾有過一些惡魔和鬼怪的圖畫，如波希所擅長的（頁
358，圖229、230）。也有風格很奇異的，如朱卡羅所設計的臉形窗
（頁362，圖231）。但可能只有哥雅那坐在世界邊緣上的巨人像全然
令人信服（頁489，圖320）。

　　父母為義大利籍的基里訶（Giorgio de Chirico, 1888-1978）在希
臘出生。他的野心是要捕捉到，在我們面對非所預期和全然似謎般
的東西時，那種可以壓倒我們的奇異感覺。他用傳統的表現技巧，
在一荒蕪的城市內，把巨大的古典頭像和一隻很大的橡膠手套組合
在一起，稱之為「愛之歌」（圖388）。

　　我們聽說當比利時畫家馬格利特（Rene Magritte, 1898-1967）首

圖389
馬格利特：
嘗試那不可能
1928年
畫布、油彩，105.6
×81公分
private collection

次看到此畫複製品時，他感到，如他後來所寫的，「這代表的是與某些藝術家的心理習慣完全地決裂。這些藝術家是才氣、精湛技巧，及所有微小美學專長的囚犯。這實是一全新的看法⋯⋯」他大半生都支持此觀點，極精確的描繪許多夢幻似的圖象。用很令人困惑的題目展出。讓人難忘的正是因爲這些畫無法解釋。這幅叫做「嘗試那不可能」的畫繪於1928年（圖389），幾乎可用做本章的題詞。畢竟如我們在562頁看到的，就是因爲感到「藝術家應畫其所看到的」

這種要求有個難題，而驅使他們一直從事新的實驗。馬格利特的「藝術家」（這是幅自畫像），嘗試了學術派的標準任務，即畫裸體像。但他意識到自己做的不是模仿真實，而是創造一個新的實體，極像我們在夢中所做的。那是怎麼做成的，我們並不清楚。

圖390
傑克梅第：
頭像
1927年
大理石，高41公分
Stedelijk
Museum,Amsterdam

圖391
達利：
海灘上的臉孔與
水果盤之幽靈
1938年
畫布、油彩，114.2
×143.7公分
Wadsworth
Atheneum, Hartford,
Connecticut

馬格利特是自稱「超現實主義者」的一群藝術家中的重要成員。這名稱是在1924年創造的，用來表達我曾提過的，許多年輕藝術家的渴望。他們想創造比真實本身更真實的（圖582）。這團體裡較早期的成員之一是個年輕的義大利—瑞士雕刻家傑柯梅提（Alberto Giacometti, 1901-66）。他的頭像雕刻（圖390）可以讓我們想到布朗庫西的作品，雖然他不那麼追求簡化，而是以最簡單的手法，卻仍能表達自己。縱使在石塊上可看到的只有兩個凹陷下去的簡單形狀，一個直的，一個橫的，但仍然如那些在第一章所討論過的部落藝術作品一樣（頁46，圖24），直對著我們凝視。

首創精神分析的奧國精神病學家佛洛伊德（Sigmund Freud, 1856-1939）的著作，就深深地打動了他們。佛洛伊德曾經表示，當我們的理智思想失去作用時，我們內裡的兒童及野蠻人心態便取而代之。這個觀念，使得超現實主義者宣稱：藝術是不能在神智完全清醒的情況下製作出來的。他們也許會承認理智可以產生科學，但卻認為唯有非理智才能帶給我們藝術。事實上這個論調並不像聽起來那麼新鮮。古人把詩說成一種「神聖的瘋狂」，柯立基（Samuel Taylor Coleridge, 1722-1834）和戴昆西（Thomas De Quincey. 1785-1859）等浪漫派作家即曾刻意嘗試吸食鴉片及其他藥物，以驅逐理智而希望潛藏在我們內心深處的東西能夠浮現到表面來。他們同意克利的想法，認為一個藝術家不能計畫他的作品，只能讓它自由成

　　長。其結果在局外人看來或許顯得怪誕，可是若他肯摒除偏見而任其幻想遨遊，或許也可分享藝術家的奇異夢境。

　　我不以爲這個論調是對的；它也不眞正與佛洛伊德的學說有關。然而，繪寫夢境圖畫倒是値得一試的實驗。在夢中，我們往往經歷到人與物融和變換地位的奇怪感覺；貓可以同時是姨母或是非洲花園。超現實派前驅畫家之一達利（Salvador Dali, 1904年生於西班牙，曾在美國度過許多年）就試圖模仿此種人類夢中生活的妙異錯綜特質。他於其某些畫裡將現實界的意外及不連貫的片斷摻混在一起，以伍德繪畫風景的同一精細準確手法，給我們一種於這個顯然瘋狂之中必有某種意義存在的夢魂縈繞的感覺。例如他的「海灘上的臉孔與水果盤之幽靈」一畫（圖391），細觀之下會發現右上角的夢中風景──波動的小海灣、隧道穿過的山脈，是以一隻狗頭的

形狀呈現出來，狗的頸鍊同時又是跨海的高架鐵道橋。這隻狗翱翔
在半空中──它身體的中間部分係由一個盛著梨子的果盤所形
成，這盤子則被一張女孩子的臉所吞沒，女孩的眼睛是由海灘上的
貝殼形成的，而海灘上又堆擁著許多幻惑的幽靈。繩子與布塊格外
明晰地突顯而出，而其他形狀卻曖昧難辨，仿如夢裡景象。

　　這麼一幅圖再一次令我們認清，為什麼二十世紀的藝術家不能
滿足於單純地呈現「他們眼睛所見的東西」。他們逐漸覺察到許多
隱藏在這個要求背後的問題；他們知道欲「呈現」一個真實（或想
像）事物的藝術家，並不是從張開眼睛去觀看周遭開始，卻是由撿
取色彩與形式去構組所需要的意象著手。我們為何總是遺忘這項簡
單的真理呢？那是因為在從前的大多數圖畫裡，每一個形式與色彩
恰巧通常只象徵自然界的一件事物──棕色的筆觸意指樹幹，綠色
的點子意指樹葉。而達利讓一個形式同時代表好幾個東西的手法，
則可使我們的注意力集中在每一色彩與形式的多重可能涵義上─
─頗像一個精彩的雙關語，能使我們意識到它字面上及意義上的雙
重功能。達利的貝殼同時也是眼睛；他的水果盤同時也是一個女孩
的額頭和鼻子；遂將我們的思緒引回到本書的第一章，到那由響尾
蛇構成其容貌的阿芝特克族雨神特勒洛克（頁52，圖30）。

　　如果我們真正花一番功夫去查考這古代偶像的話，我們可能會
感到震驚。可是儘管兩者的手法很類似，它們的精神卻有極大的差
異。兩個意象似乎均是由夢中浮湧而出；但是我們會覺得特勒洛克
是整個部族的夢境，是支配族人命運的恐怖力量的夢魘形象；而達
利的狗與水果盤卻影射一個我們無法解析的個人幻夢。若為了這個
不同而去責備藝術家，顯然是不公平的事；差異乃是出自創造這兩
件作品的迥然相異的環境。

　　牡蠣想製造出一顆完美的珍珠時，一定需要一些物質，需要珍
珠可以據以成形的一顆沙粒或一個小碎片。若去掉這個硬核心，它
就可能長成一團沒有形狀的東西。若藝術家希望他對於形式和色彩
的感覺能結晶成一件完美的作品，那麼他也需要類似的堅硬核心
──一件能使其才華開花結果的固定工作。

　　我們知道，在更遙遠的過去，一切藝術品總繞著如此一個重要
的核心而成形。藝術家是因整個社會的促使，才從事其創造工作

——不管是雕製儀式面具或建造教堂，繪寫肖像或插畫書籍。我們
對這些任務是否能產生共鳴倒不太重要；即使我們不必同意前人有
關奇蹟式的野牛狩獵活動、或把罪惡的戰爭神聖化、或誇耀財富與
權勢等觀念，也能羨賞那些一度因服事這些目的而創作出來的藝術
品。珍珠會把它的核心整個掩蓋起來；而藝術家是如何把作品造得
如此美妙絕倫，致使我們全忘記要詢問其原本用意而只純粹欣賞這
個手法，則是藝術家的秘密。我們可以從一些平常瑣碎的例子來說
明這個重點的變遷。若我們說某個學童吹噓自己是個藝術家，或說
他是將他的怠惰現象轉化成美術時，我們實際上意味著：他在追求
沒有價值的目標所流露的如許聰明與想像力，迫使我們在極不贊成
其動機的心情下，仍不得不讚賞他的技能。這是藝術史上一個極重
要的時刻，此時群眾的注意力完全凝注在藝術家如何把繪畫或雕刻
活動發展成美術的手法上，乃至忘記了藝術家應該另有明確限定的
工作。這個趨勢首先出現於希臘化時期（頁108-11），繼之是文藝復
興時期（頁287-8）。然而不管聽來多麼令人吃驚，這種轉變並未把
創作的重要核心——這東西的本身便足以燃發其想像力——從畫
家和雕刻家身上剝除下來。即使限定的工作愈漸稀罕，仍有大堆問
題留給藝術家，在解決這些問題的當兒，便可讓他展示專長。這些
問題若不是由社會提出，便是由傳統提出；在整個時光流動裡帶著
那不可或缺的沙核者，即是塑造意象的傳統。我們知道，「藝術應
該複製自然」是傳統的主張，而非天生必然的觀念。從喬托（頁201）
到印象派（頁519）的藝術史上，這項「複製自然」之要求的重要性
並不基於下列所述：模仿現實世界乃是藝術的「本質」或「職責」
（雖然有時候人們會這樣想）。當然，要說這項要求與藝術毫不相干
也是不對的，因為它提供一些不能解決的問題，向藝術家的才智挑
戰，鼓舞他做出原本不可能的事。更甚者，我們看到這些問題的每
一個解決方案——不管它如何令人驚奇得屏息——時常又在別處
引起了新問題，給予年輕人展示他們處理色彩和形式的機會。連違
抗傳統的藝術家，也把它當做一種刺激力，使他的努力有了方向。

　　就因為如此，我才試圖將藝術的故事述說成一個各種傳統不斷
交織與變化的故事，其中每一件作品均可參照過去，又指向未來。
這故事有其奇妙的一面：一條強韌的傳統之鏈，依然把我們今日的

藝術和金字塔時代的藝術連結起來。埃及王亞克那多的異端論調（頁67）、黑暗時代的騷亂（頁157）、宗教改革時期的藝術危機（頁374），法國大革命時代的打破傳統（頁476），在在都威脅了這個歷史鏈條的連續性。這些危險往往是非常真實的，當最後一個環結猛然斷開之時，大家都認爲藝術終於要在整個國家與文明裡逐漸滅絕了；但是不知怎的，總是能避開那決定性的至終災難；當前一個任務消失時，總會有一個新任務出現來賦予藝術家方向感和目的感，若丟掉這些東西，他們便無法創造出偉大的作品了。我相信在建築方面，這個奇蹟也再度發生。經過十九世紀的摸索與躊躇之後，現代建築家已經找到他們的宗旨，他們知道什麼是他們想做的，群眾也開始自然而然地接受他們的作品。而在繪畫與雕刻方面，這個危機猶未度過險惡關頭。雖然已完成一些有希望的實驗，但仍然有些不愉快的裂縫存在於所謂的「應用」或「商業」藝術（環繞在我們日常生活周圍的藝術），以及展覽會上和美術館裡的「純粹」藝術（許多人所難以瞭解的藝術之間）。

「擁護」現代藝術就跟「反對」它一樣地輕率而不貼切。造成現代藝術如今這種情勢，我們也和藝術家一樣有責任。目前仍然活著的畫家與雕刻家之中，當然有可以成爲任一時代的榮譽者；若我們並未特別要求他們做某些事，那麼假使他們的作品顯得曖昧不明與漫無目標，我們還有什麼非難的權利嗎？

一般的群眾穩然棲落在這個概念上：藝術家是個應該比照鞋匠製造皮鞋的方式來製造藝術的人。他們的意思是說，藝術家應該生產他們以前看過的，被標爲藝術的那類圖畫或雕刻。誰都可以瞭解這項模糊的要求，可是，它正是藝術家不能做的事呀！以前做過的，便不會再有任何問題了，它裡頭已沒有可以鼓舞藝術家的工作了。然而評論家和「知識分子」有時也犯下類似的錯誤，他們又要藝術家去生產藝術，又有把圖畫和雕刻想成未來博物館的樣品的傾向。他們唯一指派給藝術家的工作是去創造「新東西」——若藝術家各有自己的手法，每一件作品便會呈現出一種新風格，一種新「主義」。在不再有任何具體的工作之情況下，連最有才賦的現代藝術家也會偶爾去迎合這類要求。他們爲臻至獨創境界所做的努力，時而也散發出不可輕視的機智與光彩，可是時日一久，這些工

作便很難再值得追求了。我相信那就是爲何現代藝術家，如許經常回到有關藝術本質的新舊各種理論上去的最根本原因。說「藝術即表現」，或「藝術即構成」，可能比說「藝術即模仿自然」來得更不真實。但是，任一此類理論，即使最曖昧的一個，也包含著如前述珍珠的核粒那個比喻一樣的真理。

　　此刻，我們終於回到起點。事實上，根本沒有藝術這麼一個東西，唯有一些天賜有平衡形狀與色彩直至「得當」地步的奇妙才賦之男女藝術家，更稀罕的是擁有真誠個性的人——這個特性永不會因把問題解決一半而感到自滿，卻會爲了懇摰之工作之辛勞與苦惱，而隨時準備放棄一切唾手可得的效能及一切膚淺的成果。我們相信總是會有藝術家誕生的，至於是否也將會有藝術的存在，那就要視我們——藝術的觀眾——而定了。透過我們的不關心或興趣，我們的偏見或瞭解，我們依然可以決定這整個事情。我們應該注意不讓傳統的命脈中斷，以使藝術家仍有機會在這條珍奇的串珠——它是我們從過去承繼而來的貴重遺產——上添加一點新的心得。

畫家與模特兒
畢卡索爲巴爾札克的著作所做的插畫
1927年
蝕刻畫

28

一個沒有結尾的故事
現代主義的勝利

　　本書寫於二次世界大戰結束不久，而於1950年首次出版，那時多數在最後一章提及的藝術家都還活著。有些選用的插圖作品在當時算是年代相當新近的。這也難怪，隨著時間的消逝，我感到有必要再加一章，專門討論當前的發展。現在讀者面對的這幾頁，事實上多數已加增在11版上。原來的標題是「1966年後」。但這日期也已淪爲過去。我於是把題目改爲「一個沒有結尾的故事」。

　　我承認現在對此決定頗爲後悔。因爲發現這樣造成此處所構想的藝術的故事與編年方式間的混亂。這個混亂並不奇怪。畢竟我們只要翻翻本書，即能多次看到藝術作品反映出當代時潮的典雅、精緻——無論是林波格兄弟的祈禱書中的高雅仕女歡慶五月的來臨（頁219，圖144），或是華鐸的洛可可風格（頁454，圖298）等均如此。但是在欣賞這些作品的同時，我們必不能忘記他們所反映的時潮已被淘汰，而這些作品仍留有其吸引力。就如艾克所繪的服飾華麗的阿諾菲尼夫婦（頁 241，圖158），在維拉斯奎茲所繪的西班牙宮廷內，會被視爲可笑的人物（頁409，圖266）；而他畫的拘謹小孩，又可能被藍諾茲爵士所畫的兒童（頁467，圖305）無情地嘲諷。

　　所謂的「時潮循環」，只要有人有足夠的金錢、閒暇，以新的怪行來譁衆取寵，的確仍會繼續轉換。而這真可能會是「一個沒有結尾的故事」。時尚雜誌告訴那些想留在主流中的人今日該穿什麼。它們一如我們的日報，也是新聞的提供者。當日的事件，只有在我們得到足夠的距離，知道它們對日後發展所產生的影響後，才成爲「故事」。

　　我們實無需詳細說明如何將這些反省用到這幾頁所述的藝術故事上：藝術家的故事，只有在經過一段時間，等他們的作品對別

人的影響以及他們對藝術的故事有何貢獻等，變得很清晰時，才能敘述。因此我試由大量的建築、雕刻與繪畫中，選取在數千年後我們仍會記得的。因爲只有極少的數量才能包含在這種最主要是處理某些藝術問題解答的故事裡。而那些解答決定了未來發展的路線。

我們越接近自己的時代，無可避免的就越難分辨出什麼會是閃逝而過的時潮，什麼會是可以長存的成就。如我在前面所述的，尋求取代的方式來對自然的表相提出質疑，定會導致一些怪異行爲，特爲吸引注意力。但這也對顏色和形式的實驗，開闢了一個廣大的領域，有待大家來探索。結果如何，我們尙不知道。

也就是因爲這個原因，讓我對藝術的故事可「一直寫到現在爲止」的這個想法，感到不安。不錯，一個人可以記錄並討論最近的社會潮流，及一些恰於著書之際嶄露頭角的人物。但唯有先知才能告訴我們這些藝術家是否將真正地「創造歷史」，就整體觀之，評論家已被證明往往是差勁的預言家。試想在西元1890年有位心性開朗而熱情的評論家，企圖評述「直到今日」藝術史的；但他縱有全世界最佳的意志，也無法知道在當時製造歷史的三位人物是梵谷、塞尙與高更；第一位是遠赴南法創作的瘋狂的中年荷蘭男子，第二位是許久不再把畫送到展覽會而有獨立經濟能力的退隱紳士，第三位則是成爲畫家時已不年輕而不久又前往南太平洋的股票經紀人。我們的評論家是否能夠賞識這些人的作品，倒不比他到底知不知道有他們的存在更成問題。

任何壽命長得足以體驗到目前發生的已成過去的歷史學家，都有一則事物外觀如何隨著距離漸增而變化的故事可說。本書的最後一章就是一個範例。當我寫下超現實主義的故事之時，我並不知道有個年邁的德籍流亡者——他的作品在隨後數年間有很大的影響力——當時仍住在英格蘭的湖泊區。我指的是史維特斯（Kurt Schwitters, 1887-1948），我把他看做西元1920年代早期的一位和藹可親的怪人。史維特斯收集一些廢棄的公共汽車票、報紙剪貼、破布及其他零碎物件，把它們黏在一起，形成十分風雅有趣的花束（圖392）。他拒絕使用約定俗成的油彩和畫布的態度，跟一次世界大戰期間肇始於蘇黎世的極端論者運動有關。我原應在最後一章涉及

圖392
史維特斯：
隱形墨水
1947年
紙、拼貼，25.1×
19.8公分

樸素主義的段落裡，討論這群「達達」(Dada)主義者。我在那兒
曾引用高更的一封信(頁586)，其中述及他覺得必須逾越巴特農神
殿之馬回到童年時代的搖擺木馬去；而Dada這孩子氣的音節就可
以代表如此一個玩具。這些藝術家的願望，顯然是想成爲小孩子，
想對藝術的嚴肅性與壯麗性表示輕蔑。要領會這種感情並不難，但
我總認爲不宜記錄、分析並教導此種「反藝術」的態度——他們打
算愚弄並摧毀藝術的嚴肅性，更遑論其壯麗性了。即使如此，我倒
也不能責怪自己拒絕接受或忽略了賦予此運動生命的情感。我確曾
嘗試去形容孩童的心境。在他們的世界裡，日常的東西可能具有豐
富的意義(頁585)。不錯，我未預見這種回到孩童心態，至何種程
度，會使藝術作品與其他人造物體間的區別，變得模糊不清。法國
藝術家杜尙(Marcel Duchamp, 1887-1968)因拿任何這類的物體(他
稱之爲「現成取材」)，簽上其名而大爲出名，也因此而惡名昭彰。
另一年輕許多的藝術家比尤斯(Joseph Beuys, 1921-86)，亦在德國
跟進，聲稱他擴大、延展了「藝術」的觀念。

　　我誠懇地希望對此潮流沒有任何貢獻——因為那已成為一種潮流。若打開本書第15頁，可看到上面寫道：「實在沒有藝術這個東西」。當然我的意思是，「藝術」這個字在不同的時間有不同的意思。比方說，在遠東書法是最受尊崇的「藝術」。我論述過藝術品臻至美妙絕倫之境時(頁594)，會令人忘了過問它的原本用意，而純粹去欣賞創造出這藝術的手法；我也暗示過繪畫上的這個現象有逐漸增強的趨勢。二次世界大戰以後的發展，支持了我這個看法。若我們所指的繪畫，只是把油彩敷色到畫布上去的話，那麼就有把用色技巧置於其他一切要素之上的鑑賞家。在過去，一位藝術家的色彩處理、運筆的力量或筆觸的巧妙，也曾受過尊重讚賞，但主要仍注重它達到的整體效果。讓我們回顧提善於其「英國青年肖像畫」裡是如何用色描繪襞襟(頁334，圖213)，魯本斯在「和平之幸福的寓言」裡描畫林野之神范恩鬍子的筆觸是多麼有自信(頁403，圖260)，或者中國元朝畫家高克恭的「雨後山水圖」又是如何運筆來表現最精微的調子而不留下煩瑣的痕跡(頁153，圖98)。尤其是在中國，筆法的圓熟妙絕得到最多的討論與最大的賞識；中國大師的野心乃在於獲致如許的掌握毛筆與墨水的功夫，以便能趁靈感猶然鮮活之際寫下他的夢想，就如詩人摘記詩句一樣。對中國人而言，寫與畫的確有很多共通處。我剛提到中國的「書法」藝術，但中國人對於文字形式美的愛慕程度，並不比包含在每一筆裡的妙技與靈思來得高。

　　這裡仍有繪畫未被開發的一面——即純粹處理油彩而不管任何內在動機或目的。這種專注於筆端所留下來的斑點或汙漬的作風，在法國被稱為「斑漬主義」(Tachisme)，這種風格最著名的是以新奇敷色法引人注目的美國藝術家帕洛克(Jackson Pollock, 1912-1956)。帕洛克一度著迷於超現實主義，隨後捨棄了徘徊於其畫中的怪異意象，終於投入抽象藝術的演練中。他對因襲手法感到不耐煩，把畫布放在地上，將油彩滴落，傾倒或拋擲到畫布上，以形成令人吃驚的構圖(圖393)。他可能憶及使用非正統手法的中國畫家的故事，及美洲印地安人在沙上畫圖乞賜神蹟的習俗。如此所得的線條之纏結，正好符合二十世紀藝術兩個相對立的準則：一是熱切追求兒童般的單純性與自發性——令人聯想到小孩能夠形塑意

圖393
帕洛克：
一體，「構圖三
十一號，1950」
1950年
畫布、油彩、琺瑯，
269.5×530.8公分
The Museum of
Modern Art, New
York

圖394
克萊因：
白色的形狀
1955年
畫布、油彩，188.9
×127.6公分
The Museum of
Modern Art, New
York

象之前的塗鴉行爲；另一個則是涉及「純粹繪畫」問題的複雜微妙
旨趣。帕洛克因此被擁戴爲「行動繪畫」（Action painting）或稱「抽
象表現主義」（Abstract Expressionism）這個新風格的創始人。此派
畫家中並非每個人均啓用帕洛克的極端手法，但他們全都相信順服
於自發的推動力是必要的。這些畫就像中國書法一樣，應該迅速運
作，它們不宜經過事先構思，而似乎應爲自己湧發出來的。在倡導
這個觀點上，藝術家與評論家無疑幾乎都受到了中國藝術以及遠東
的神秘主義──尤其是流行於西方的禪宗佛教之影響。就此方面而
言，這項新運動亦延續著二十世紀藝術的早期傳統。我們記得康丁
斯基、克利和蒙德里安都是想穿透外層罩紗而抵達更高眞理的神秘
主義者（頁570、578、582），而超現實主義者則偏愛「神秘的瘋狂」
（頁592）。這是禪宗教義的一部分（雖然不是最重要），那些未從理
性的思想習慣中警悟過來的人，是無法從中得到精神啓發的。

　　我在前一章裡說過，一個人不必接受藝術家的理論，也能欣賞
他的作品；若有耐心與興趣去多觀看一些此類畫作，自然會喜歡

圖395
蘇拉澤；
1954年4月3日
1954年
畫布、油彩，194.7
×130公分
Albright-Knox Art
Gallery, Buffalo

上其中幾幅，並且漸能激賞這些藝術家所探討的問題。即使將美國
畫家克萊因（Franz Kline, 1910-1962），與法國斑漬派藝術家蘇拉澤
（Pierre Soulages, 生於1919）的作品（圖394、395）做個比較，亦將有
所獲益。克萊因自稱其畫爲「白色的形狀」，實有特別用意，他顯
然希望我們不僅要注意到他的線條，更應注意多少因線條而變形的
畫布。他的筆觸非常簡單，但卻產生了空間安排的印象，下半部似
乎向中央退縮進去。我個人倒覺得蘇拉澤的畫比較有趣，他那有力
筆觸的濃淡變化製造出三度空間的印象，其油彩質性則可討我歡心
——然而這類差異卻鮮能在這些圖片裡表現出來。此種抵制攝影式
複製風格的意味，正是吸引某些當代藝術家之處。在這個充斥著機
器製造與規格化產品的世界裡，他們會覺得這些作品，這些雙手做
出來的束西，仍保有其真正的獨特性。有些人強調畫布的巨大尺
寸，因爲光是大幅度本身就能產生一種衝擊作用，但這作用在書中
的圖片裡也消失了。然而最重要的，許多藝術家都沉醉於所謂的「質
地」——亦即實質感，物體的平滑或粗糙、透明或濃密質性。他們

從而放棄普通常用的油彩，改用濘泥、木屑或沙粒等其他材料。

　　此地有個理由，可說明史維特斯和其他達達派畫家的黏貼風格為何會復興起來。帆布的粗粒、塑膠的光澤、銹鐵的結晶紋理，都能用於新奇的手法中；如此創造出來的作品，乃介於繪畫和雕刻之間。住在瑞士的匈牙利人凱末尼（Zoltan Kemeny, 1907-1965），用金屬構成了一副抽象作品「波動」（圖396），在令我們意識到都市環境爲我們的視覺及觸覺提供的多樣性與驚奇感這方面，此類作品的功用，乃如風景畫之於十八世紀鑑賞家一樣——使他們能發現面前的赤裸裸自然裡的「如畫」美質（頁396-7）。

圖396
凱末尼：
波動
1959年
鐵、銅，130×64
公分
private collection

圖397
史泰爾：
風景
1954年
畫布、油彩，73×
100公分
Kunsthaus, Zurich

　　我相信沒有一個讀者會認爲，這幾個例子便說盡了他們可在任一新近藝術收藏行列裡邂逅到的一切變異之可能性與範疇。比方說，有的藝術家特別感到興趣的乃是形狀與色彩的光學效果，他們考慮如何使它們在畫布上產生相互作用，以塑造意外的搖曳閃爍或明滅顫動的感覺——這也就是名爲「歐普藝術」（Op Art）的運動。但如果把當代的藝術情景，描寫成完全只受油彩、質地或形狀之實驗所控制的局面，則是一種誤導。年輕一代所尊重的，乃是一位藝術家應以有趣的個人方式去精通這些媒介。但在戰後期間吸引最多注意力的畫家當中，卻不時有自其對抽象藝術的拓展工作回歸到意象塑造者。我特別想起一位俄籍移民史泰爾（Nicolias de Stael, 1914-1955），他那既簡單又纖敏的筆觸，往往兀自強有力地引喚出微妙的風景韻咏，它在不令人遺忘其油彩特質的情況下，神奇地賦予了一種光線感和距離感（圖397）。這類藝術家，即是繼續沿著上一章述及的塑造意象之路線前進（頁561-2）。

　　戰後的其他藝術家，有的熱中於某一逡巡纏迷其心靈的意象；義大利雕刻家馬里尼（Marino Marini, 生於1901），就戰爭期間深印其心的一個藝術因子，創造出許多變奏的作品，終而成名，那就是

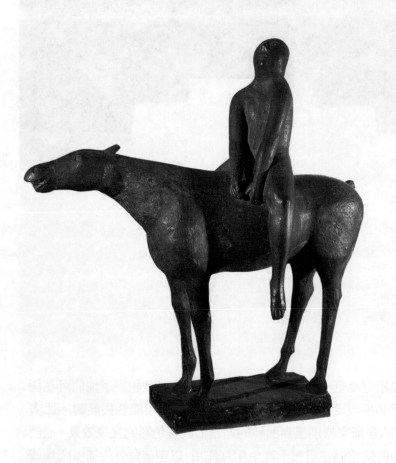

圖398
馬里尼；
騎馬者
1947年
銅，高163.8公分
Tate Gallery, London

圖399
莫蘭迪：
靜物
1960年
畫布、油彩，35.5
×40.5公分
Museo Morandi,
Bologna

空襲時期矮壯的義大利農民騎在耕馬上匆忙逃離家鄉的景象（圖398）。這類焦慮不安的人物，流露出一股奇特的悲愴性，和傳統的馬上英雄形象——例如維洛齊歐雕作的柯利奧尼將軍像（頁292，圖188）——迥異其趣。讀者很可能覺得奇怪，不知這些各不相干的範例加起來是否就是藝術故事的延續。或者一度曾是大河的，現是否卻分成許多的小支、小流。這我們還不知道，但這番努力的總合尚令人告慰。就這方面來說的確沒有悲觀的理由。我在前一章的討論裡（頁596），就曾表達過我的信念：「唯有一些天賜有平衡形狀與色彩直至『得當』地步的奇妙才賦之男女藝術家，更稀罕的是擁有真誠個性的人。這個特性永不會因把問題解決一半而感到自滿，卻會為了懇摯工作之辛勞與苦惱，而隨時準備放棄一切唾手可得的效能及一切膚淺的成果」。

其中有另一個義大利藝術家莫蘭迪（Georgio Morandi, 1890-

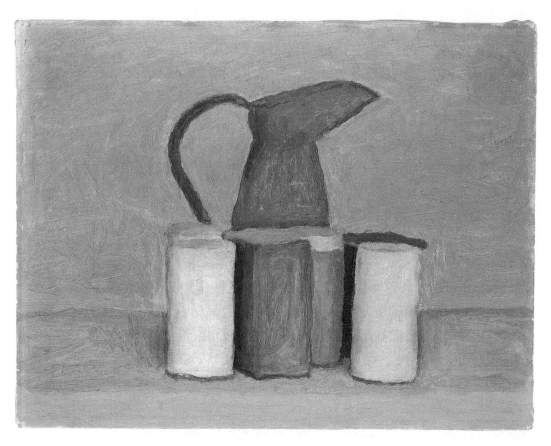

1964）極符合此描述。莫蘭迪曾有一段時間受到基里訶畫作的影響（圖388），但很快就轉向排斥帶有與潮流運動相關的一切，而堅持不懈的專注於技藝的基本問題上。他喜歡畫或蝕刻簡單的靜物，用不同的角度、不同的光線來表現畫室裡的幾個花瓶和器物（圖399）。他如此纖敏的作畫、一心追求完美，逐漸的但亦必然的贏得同代藝術家、評論家，以及大眾的尊敬。

　　莫蘭迪當然並非本世紀的唯一大師，是全心投入去解答自己所設下的問題，而不管那爭著要大家注意力的各種「主義」的。我們同代的其他人，若想追隨，甚至更好的，去開創一個新的潮流，也毫不令人驚異。

　　連這少數的幾個例子，也可以助於解釋為何今日比往昔更難寫出一部「直到現在」的藝術史。若有什麼可以標出二十世紀特徵的，那一定就是能以各式各樣的觀念和媒介來從事實驗的自由了。我們

在上一章看過的表現主義、立體主義與樸素主義三項運動，並不是
一項接著一項產生的，卻是經常在藝術家心靈上相互作用並交錯而
過的三個可能性。由長遠的時空距離因素所引起的錯覺，可能使我
們認為先前的時代才更懂得有秩序地遞嬗風格。我們也於此書進展
的過程中看到，即使哥德風格與文藝復興風格也不是像閱兵隊伍一
樣前仆後繼地挨次而來，其間一定出現過無人知道這兩者究竟那一
個占優勢的時刻。然而沒有耐心的讀者總盼望著當代歷史學家或評
論家來告訴他的，正是這一點。他想知道的是最近的「主義」之類
的事。

　　「普普藝術」（Pop Art）運動背後的思想，並不難瞭解。當我
提到所謂的「應用」或「商業化」藝術與展覽會場和美術館的「純
粹」藝術兩者間的「不愉快裂隙」之時，我所暗喻的便是這些思想。
這個裂隙無形間向藝術學生提出一個挑戰；對他們而言，一個人應
該經常袒護被「有藝術修養」的群眾所藐視的東西，這已經成為天
經地義的事了。如今，一切「反藝術」的形式，已變成知識分子所
關心的東西，他們也憎恨起藝術的獨特性及其誇耀神秘的主張。那
麼這種現象為何不能發生在音樂上呢？一種新音樂已征服了大多
數的人們，其吸引大眾已至令人狂亂崇拜的程度，這就是普普音
樂。我們不能同時也有普普美術嗎？不能只用每個人都熟悉的連載
卡通影片或商業廣告裡的意象來造就這種新藝術嗎？

　　使人理解實際發生的事，是歷史學家的工作；去批評發生的
事，則是評論家的工作。在企圖撰寫當今的歷史所面臨的最嚴重問
題之一，便是這兩個功能的混雜不清。幸而我已在序言裡宣布過我
有意「割除任何只在當做口味與時尚的樣本時，才顯得有趣的東
西」。到現在為止，我還沒見過不合於此一原則的實驗結果。然而，
讓讀者自己去為如今在許多地方舉行的新近潮流的展覽會下判
斷，應該並不困難。這是一個新的發展，也是我非常歡迎的發展。

　　藝術革命從來沒有比那些開始於一次世界大戰之前的更為成
功。我們熟知這類運動的最初幾個倡導者，也還記得他們的勇氣以
及他們反抗敵對的新聞界和嘲弄的大眾時所嚐受的悲苦；當我們看
到一度是反叛者的展覽會如今在官方贊助下舉行，而且備受急於學

習並吸收新風格的熱心群眾所包圍時，幾乎要難以相信自己的眼睛
了。這是我所體驗到的史實，這本書也以某種方式證明了這個變
化。當我起初構思撰寫「導言」和「實驗性的藝術」一章時，我認
為面對敵對性的批判，為一切藝術實驗做闡釋與正當的辯護，當然
是評論家和歷史學家的職責。而今天的真正問題，乃是震驚力已漸
減弱，幾乎任何實驗性的東西都會被新聞界和大眾所接受。若今天
有人需要一位鬥士的話，他要的是一位逃避反叛態度的藝術家。我
相信自這本書首次於西元1950年發行以來，我所目睹的藝術史最重
要的事件即是這個戲劇性的轉變，而不是任何一次特殊的新運動；
來自各界的觀察家都曾為這意外的轉變下過評註。

　　貝爾教授（Quentin Bell）於西元1964年出版的一本書《人文學的
危機》（*The Crisis in the Humanities*，編者J. H. Plumb）中論述美術：

> 西元1914年，當一個後期印象派（Post-Impressionist）藝術家
> 被一般人不分青紅皂白地稱為「立體派」、「未來派」（Futurist）
> 或「現代派」之時，他在人們的心目中不啻是個怪人或騙子，
> 群眾所認得或欽羨的畫家與雕刻家，均猛烈地反對這種急遽
> 的革新；金錢、權勢與支持全都站在他們這一邊。
> 今天的局面卻可以說是整個反過來了。藝術協會、英國文化
> 協會、廣播公司、大企業公司、新聞界、教會、電影業等公
> 共團體以及廣告界無不支持這個不順服者的藝術
> （Nonconformist art，此地我借用一個錯誤的稱呼。）……民
> 眾什麼都可以忍受，或者說至少是極具影響力的一大群人有
> 這種態度。……以各種形態出現的標新立異的繪畫作風，竟
> 沒有一個是能使評論家憤慨或驚異的了。

　　頗具說服力的當代美國繪畫擁護者羅森柏格（Harold
Rosenberg）——他創造了「行動繪畫」這個新名詞——則在大西洋
的另一岸發表了他對於此日景象的意見。他於西元1963年4月6日
的《紐約客》（New Yorker）雜誌上寫了一篇文章，反映了西元1913
年紐約舉行第一次前衛藝術展——即「武庫畫展」（The Armory
Show）——時的觀眾和被他描述為「先鋒觀眾」（Vanguard Audience）
的新類型大眾，兩者對藝術抱持不同的態度：

先鋒觀眾總是樂意接受任何事物。他們的代表人——美術館
主持人、博物館館長、藝術教育家及畫商，熱切匆忙的籌組
展覽會，並在畫布上油彩未乾或雕塑上黏土未硬之前便供應
解釋的標貼；合作的評論家像童子軍般清理畫室，準備辨認
出未來的藝術並領頭樹立它的名譽。藝術史家則帶著攝影機
和筆記本站在旁邊，慎重地記錄下每一個神奇的細節。新的
傳統已將其他一切傳統的分量減到最微不足道的程度了……

　　羅森柏格先生暗示著我們這些藝術史家對這情勢的變化有所
貢獻，這個看法的確不錯。我確實認為今天撰寫藝術史，尤其是當
代藝術史的任何作者，都有責任把讀者的注意力引到他這份工作所
帶來的意外效果上去。我在導言中（頁39）曾提及這麼一本書可能有
的害處——它會產生一種令人自作聰明，放言無忌地談論藝術的誘
惑。但這個危險跟整個藝術史不斷轉換的情況可能帶來的誤導印
象——以為藝術的要素就是不斷變化與出奇制勝——比較的話，便
輕微多了。使變化加速到令人眼花撩亂的步調的，就是人們對「變
化」本身的興趣。將一切不合心願的結果和那些符合心願的，一起
擺在藝術史門前當然是不公平的。就某方面而言，藝術的新旨趣本
身就是許多因素——這些因素曾經改變了藝術與藝術家在我們社
會上的地位，使藝術較似以往任何時候都更為時髦——合起來所造
成的一個結果，在結論中，我想把這類因素中的幾個列舉出來：

　　1. 第一個因素，無疑地與個人所經驗到的進展和變化有關。
它使我們站在由過去延至今日、並邁向未來的連綿時代立場上，來
看整個人類的歷史。我們知道石器時代和鐵器時代，也知道封建時
代和工業革命時代，我們對這過程的看法，或許已經不再樂觀了。
我們可能在這將人類帶入太空時代的不斷轉化中，意識到我們在得
到的同時也失去了許多。但是打從十九世紀以來，時代的進化乃是
不可抑制的想法已然扎根，大家都感到藝術跟經濟或文學一樣，都
被這個不能逆行的過程席捲而去。藝術的確被人視為主要的「時代
之表現」，尤其是藝術史的發展，更參與了傳播這個信念的工作。
當我們再回頭翻閱這本藝術史的書時，我們不都覺得一座希臘神
殿，一座羅馬劇場，一棟哥德教堂或一棟現代摩天大樓，各「表現」

一個不同的人類心態，各象徵著一個不同的社會類型嗎？如果這個信念只純然意味著希臘人未曾建過一座洛克菲勒大廈，而且也不曾想要蓋巴黎聖母院的話，那麼個中便存在著某些真理；然而它往往意涵著，希臘時代的情境或精神自然而然的開花結成巴特農神殿這個果實，封建時代不得不創造了大教堂，而我們的時代命定要蓋起摩天大樓。基於這個（我不能同意的）觀點，不接受個人所處時代的藝術，當然是既無益又愚蠢的。因此只消宣稱某一風格或實驗是「當代性的」，便足以令評論家覺得有責任去瞭解並加以鼓勵了。透過這個變化的哲理，評論家喪失了批判的勇氣，而僅成為藝術年代紀元的編錄者。他們指出早期評論家因為無法辨識並接受新興風格而致惡名昭彰的事實，來為自己這種態度上的改變作辯護，尤其是印象派畫家起初遭受百般敵視（頁519），後來又得到如許崇高名聲與評價的例子，更招致了此一恐懼感。所有偉大的藝術家通常總是被同代人所拒絕與嘲笑的傳說，如今頓然茁長起來，使得群眾做出值得佩服的努力，盡量不再拒絕或嘲笑任何事物。藝術家代表未來的先驅者，若我們不知賞識的話，會顯得可笑的將不是他們而是我們──這思想至少已經扣住大量的少數黨的心弦。

　　2. 助長當今藝術狀況的第二個因素，同時也跟科學技術的發展有關。大家都知道，現代科學思想往往會顯得極端深奧難解，但仍有它的價值存在。最有憾動的例子，當然是愛因斯坦的相對論，他的理論剛好跟一切常識概念相衝突，但卻演化出質能相等說，結果製造出原子彈。藝術家和評論家都大受科學的力量與威信所憾動，並且由中導出一個健康的觀念──信任實驗；以及另一個較不健康的觀念──信任一切顯得奧秘的事物。可是，科學畢竟不同於藝術呀！因為科學家可以用理性的方法從荒謬裡析出奧秘，而藝術評論家則又有如許清晰的試驗法子。但他又覺得不可能再要求時間來判斷一項新實驗是否有意義，如果他這樣做的話，也許就落伍了。這對於過去的評論家而言，可能不太嚴重，可是在這個信念幾乎遍及全球的今天，那些固守陳舊信仰和拒絕改變的人，只好宣告敗北了。在經濟學上，不斷有告訴我們要去適應外在情況，否則便是死路一條。我們必須開放心胸，給被提出來的新方法一個機會。

沒有一位實業家願意冒險被烙上保守主義的印記,他不僅應該跟著時潮前進,也必須令人瞧見他在跟著時潮前進,而最可靠的方法便是拿最時髦的作品來裝飾他的董事會議室,愈富革命性的愈好。

3. 第三個存在於目前景況裡的因素,乍看似與上述相矛盾。因為藝術既與科學技術保持一致的步伐,同時又想逃避這些怪物;因此,藝術家乃設法遠離理性和機械的東西,其中許多人都去擁抱強調自發性與個人價值的神秘主義。我們很容易瞭解人們感受機械化與自動化如何把人類生活過分制度化與規格化,以及它們所要求的沉悶、統一的威脅,於是藝術好像成為唯一的避難所,隨心所欲和個人的奇想在這兒依然被允許,甚至被珍視。十九世紀以降,許多藝術家紛紛宣布,他用欺負中產階級的戰略,痛快地打了一場對抗了無生氣的因襲主義之仗(頁511);那時候,中產階級發現被欺負也是相當好玩的事。當我們看到人們拒絕長大,仍然在今天的世界裡找到一個安頓所的奇觀時,不都油然升起某種快感嗎?如果我們可以用拒絕被弄得波動或發獃的方法來宣傳自己之了無偏見的話,那豈不是一項額外的資產嗎?如此一來,講求技術效率的世界與藝術的世界便達成一項暫定的協議。藝術家能夠撤退到他個人的世界中,去關心他的技藝之神秘,去投入他的童年夢想;但這至少有一個條件,那就是他要遵從著群眾的藝術觀而行動。

4. 這類藝術觀已經染上許多心理學上的臆測色彩。有的採用浪漫紀元的自我表現作風(頁502);而佛洛伊德學說留下的深刻印象(頁592),如今也被用來表示藝術與內心苦惱兩者間的關係——這關係比佛洛伊德本人所能接受的更為直接。這些念頭加上藝術乃是「時代之表現」的漸增信仰,終於演化出一個結論:藝術家不僅有權利、更有義務去放棄一切自我控制。倘若如此突發而出的作品細察起來並不漂亮的話,那是因為我們的時代也不漂亮的緣故。重要的是去面對這些能幫助我們診斷困境的嚴厲現實;而其相對的觀念——即藝術本身或許會在這非常不完美的世界裡,給我們帶來完美的一瞥,通常則被人當做「逃避主義」而驅除掉。心理學所引起的興趣,無疑地驅使藝術家及群眾去開發從前視為討厭或禁忌的人類心靈國度;欲免於「逃避主義」惡名的心理,亦阻止了許多人把

他們的眼睛由前代人會閃避的景象上移開。

5. 上面所舉的四個因素，對於文學和音樂的影響，並不低於繪畫和雕刻的。而下列的五個因素，我想多少是特別偏重於有關美術的討論。美術之不同於其他創作形式者，在於比較不依賴中間的媒介物。書籍必須印刷發行，戲劇和樂曲必須演奏出來，而此種對於某種器具的需求，不啻是極端性實驗的煞車裝置；繪畫因而成為一切藝術中最能反應急遽革命的東西。你不一定要使用畫筆，如果你願意的話，亦可傾倒油彩；如果你是個新達達派的畫家，也可以送些廢物到展覽會上，看看主辦人敢不敢拒絕。不管他們怎麼對付你，你總會找到樂子的。若說藝術家終究也需要一個中間物，那也沒有錯，他需要的是一個展示並提拔其作品的畫商。不消說，這裡頭就有問題存在了；可是我們所看過的那幾個因素對畫商的作用，似乎要大於對評論家或藝術家。如果應該有個人來用眼睛盯牢晴雨變化的自動記錄器來注視潮流、來搜尋新冒出來的天才，那麼這個人準是畫商了。若他下對了賭注，不僅他本人可以發一筆大財，他的顧客還得感激他呢！上一代的保守派評論家，慣於抱怨說：「這個現代藝術」全都是畫商的勾當。然而畫商總是想獲利的，他們並不是市場的主人，而是僕人；或許也有某些時刻，一個正確的猜測偶爾會給某一個畫商帶來製造或破壞名譽的權力與威望，但是畫商之招引善變風潮的能力，並不比風車之呼喚風來得強。

6. 教師的情況可能就不同了。我覺得美術教學是造成當代藝術情境的第六個因素，而且是非常重要的一個。現代教育的改革，乃是在向兒童施予美術教育時首次被發現。本世紀之初，美術教師開始發現：若他們放棄那種毀滅靈魂的傳統訓練法，便可從兒童身上學到更多的東西。這正是印象主義及「新藝術」實驗得到成功（頁536），而傳統方法變得可疑的時代。此項解放運動的開拓者——特別是維也納的西節克（Franz Cizek, 1865-1946），希望兒童的才賦能夠自由地展露出來，一直到他們隨時都可以鑑賞藝術準則爲止。他所獲得的成果如此壯觀，竟使得兒童作品的創意與魅力成爲受過專業訓練的藝術家所羨慕的對象（頁573）。此外，心理學家們也尊重兒童在調混玩弄油彩和黏土時所經驗到的純粹快感，「自我表現」

的理想，在美術教室裡首次得到大多數人的賞識；今天我們很順口的使用「兒童美術」這個名詞，甚至沒有瞭解到它跟所有過去的藝術觀念都是衝突的。大多數的人民已受過這個教育的調整，使人有了一種新的容忍態度。許多人都嚐過自由創造的滿足感，並且把作畫當做一種鬆弛身心的娛樂。這些業餘者的急遽增加，必然在許多方面影響了藝術。當這個現象孕育出藝術家歡迎的興趣時，許多專業者又急於強調藝術家和業餘者在掌握油彩上的差異。專家筆致的奧秘，或許就與此有關。

　　7. 第七個因素是攝影藝術——繪畫的對手——的傳播，這因素也可置於第一個，但放在此地討論比較方便。過去的繪畫，並非絕對地以模仿自然為目標。但我們看過繪畫與自然的聯結（頁595），至少提供了某種寄託———些令最佳的藝術心靈忙碌了好幾個世紀的一個挑戰性問題，並且也為評論家提供了一個膚淺的準則。攝影藝術真正肇始於十九世紀初葉，但我們今日的攝影藝術，豈能跟剛起步時相比較。在每一個西方國家裡，都有好幾百萬人擁有照相機，每個假期製造出來的彩色照片，簡直可以億計。當中必然有許多幸運的生活照片，可能跟一般的風景畫同樣美麗、同樣能激發感情，或者跟一幅肖像畫同樣顯著、同樣值得回憶。難怪此後「攝影式」一詞在畫家和指導藝術欣賞的教師之間，變成一個齷齪的字眼。他們拒絕的理由，也許又空幻又不恰當，然而許多人都覺得藝術如今應該發掘替代物來呈現自然的論調是頗為合理的。

　　8. 第八個因素，即這世界上大部份地區卻禁止藝術家去發掘替代物。前蘇聯所闡揚的馬克斯主義理論，把一切二十世紀藝術實驗都純粹視為資本主義社會的腐化象徵；健康的共產主義社會的象徵，應該是一種歌頌生產工作之喜悅的藝術，那兒的藝術家只描繪快活的曳引機駕駛者或強壯的礦工。這個上級欲控制藝術的企圖，自然使人意識到我們應該對所擁有的自由懷著一份真誠的感恩心情。但不幸的是，它又把藝術引到政治舞臺上，變成一個冷戰的武器，若非如此，西方國家的極端份子也不會這麼熱切的強調自由與獨裁的鮮明對比了。

　　9. 現在我們來到了新藝術情境的第九個因素。從極端主義國

家的灰暗單一和自由社會的多采多姿兩者間的比照裡，的確可以得到一個教訓。每個以同情和瞭解的眼光冷靜地觀看當代景象的人，都應該承認群眾對新奇的渴求、對時潮變異性的反應，都可為我們的生活添加許多情趣。它刺激了美術和設計上的新發明以及冒險的愉悅氣氛，這很可能就是上一代羨慕年輕一代的地方。我們有時候會受誘惑，把抽象繪畫的最近成果當做「輕快的窗簾布」而遺忘掉，可是我們不該忘記透過這些抽象實驗的激發，繁富的窗簾布變得多麼令人興奮。新的容忍態度，評論家和製造者之欣然接受新觀念和新色彩的結合，確實豐潤了我們的環境，連時潮的急速翻轉也都帶來了歡樂。我相信，許多年輕人就是秉著這種精神去觀賞他們覺得是屬於自己時代的藝術，而並不過分憂慮展覽目錄序言上所藏的神秘曖昧質素。情形本來就是應該這樣的，只要有真正令人愉快的事物，我們便可為捨棄某些墊底物而高興。

　　另一方面，臣服於時潮的危險幾乎不需要我來強調。它存在於我們享有的自由所蒙受的威脅中。當然，威脅並不是來自警察──這真是值得感謝的事；而是來自順服主義的壓力，害怕落後，害怕被冠上「食古不化」或類似最新的稱呼所帶來的壓力。直到最近，還有一家報紙告訴讀者，若他們要「在藝術競賽裡支撐下去」的話，最好是禮遇現在流行的個人展覽。事實上並沒有這種競賽，即使有的話，我們也該記得龜兔賽跑那則寓言故事。

　　我們看到羅森柏格所形容為「新的傳統」的態度（頁611），已在當代藝術上被視為理所當然到什麼樣的程度，著實令人震驚。任何人若對此抱持懷疑，則會被認為是說「地球是平的」那種抗拒明顯事實的人。然而藝術家必須是進步的前鋒這個看法，並非是所有的文化所共有的。許多時代，地球上的許多地區，對此種過度的興趣毫無所知。工匠製造美麗的地毯（頁145，圖91）。若要求他發明一種前所未見的樣式，定會令他驚異非常。他無疑的僅想做出一條精緻的地毯。這種態度若在我們之間廣為流傳，不也是件幸事？

　　西方世界確實應該非常感激相互超越的藝術家野心。沒有野心，就不會有「藝術的故事」。現在更必須記得的是，藝術與科學技術之間有多大差異。藝術史有時候真的可以探出解決某些藝術問

題的方案,而本書便有意使這些方案易於理解,但同時也試圖顯示我們不能用「進步」等字眼來談論藝術,因爲某一方面的改進,似乎都有另一方面的損失來抵消(頁262,536-8)。這種現象在今天就如同過去一般真實。例如,容忍的結果,一定會造成標準的喪失;過去的藝術愛好者追逐著名的傑作直到他們能汲取其中奧妙的耐心與毅力,如今也因爲對於新的震顫快感的追求而動搖了。尊重往昔當然有其弱點,它會使人忽視當今還活著的藝術家,但我們也不能保證我們的新反應就不會使人忽略跑在時潮和群眾前頭的當代真正天才。再者,如果我們只把過去的藝術當做襯托新成就的意義之物,那麼沉迷於目前易使我們脫離寶貴的傳統。很矛盾的,博物館和論述藝術史之書卻似都會增加這個危險,因此把圖騰柱、希臘雕像、教堂彩色玻璃、林布蘭特與帕洛克的作品聚集在一起,很容易給我們一個印象:這一切都是所謂的藝術,只是標年不同而已。唯有我們看清爲什麼實情並非如此,爲什麼畫家與雕刻家要以迥然互異的方式來應答不同的情境、制度與時潮時,藝術史才開始產生意義。也就是爲了這個理由,我才在此章專門討論今日藝術家可能面對的情境、制度與時代信仰。至於未來——誰能說呢?

再次的潮流遞嬗

既然我在1966年以一個問題來對前一節做個總結,當未來又再次的轉爲過去,而本書正在製作1989年的新版之時,大家覺得我亦應該給予一個答案。當然,對二十世紀的藝術一直維持如許強有力影響的「新的傳統」,這其間也並未趨弱。但是也就正因爲這個原因,而讓人感到現代運動已如此普遍爲大家接受且如此受到尊敬,所以現在已經「過時」。當然又是再次潮流遞嬗的時候了。就是這種期盼在「後現代」這新口號下具體化。沒有人宣稱這是一個好術語。畢竟,它除了表示支持此一潮流的人認爲「現代主義」已經過去,什麼也沒說。這種感覺在今天蔓延的程度的確超過我的料想。

我曾在前面引述可敬的評論家們的意見,來證明現代主義的勝利是不容置疑的(頁611)。此地,我想錄下1987年12月出版的《巴

黎國立現代美術館館刊》(*Les Cahiers du Musee National d'Art Moderne*, Yves Michaud主編)社論的一段：

> 後現代時期的徵候不難覺察。現代都市近郊住宅群以往那種脅迫人的立方體，如今仍然是立方體結構，但披覆著形式化的裝飾。「硬邊」、「色面」或「後繪畫性」等各種抽象繪畫形式，所散發出來的嚴肅或單調之禁慾旨趣，已被寓言式或矯飾主義繪畫取代，而且往往是具象的⋯⋯在在暗喻著傳統與神話。「高科技」或嘲弄性的雕塑性合成物，代替追求材料之本質或質疑三度空間的作品而興起。藝術家不再扮演敘述者、傳道人或教化家之類角色⋯⋯另一方面，美術行政專家與官僚。美術館人員。藝術史家與評論家，喪失了或放棄了他們原本對形式歷史的堅定信念，最近轉而認同抽象的美國繪畫。不管好歹地接受一種不再想望前衛的多樣性。

1988年10月11日，泰勒(John Russell Taylor)在《泰晤士報》上寫道：

> 十五或二十年前，我們確知自己提到「現代」一詞是要表示什麼意思，去參觀一項宣傳說是忠實於前衛的展覽時，也可期待大概能看到哪一類型的藝術。可是今天，當然啦，我們活在一個多元化的世界，最前進的，也許是後現代風格的，看起來往往可能是最傳統、最倒退的。

　　我可以輕易舉出其他傑出評論家的文句，讀來就像是在現代藝術的墳墓邊發表的講辭。我們不妨回憶一下馬克·吐溫那句出名的詼諧話，他說他去世的消息被誇大了。

　　但不容否認，以前大家確信的事已多多少少有些動搖了。用心的讀者對這樣的發展不會感到太驚奇。我在初版序中說過：「就某一觀點而言，每一代總在反抗前輩的準則；每一件藝術品對當代人所產生的魅力，不僅出於其完成的部分，更有出於其未完全的部分者。」(頁9)果真如此，這段話可能只意謂者，我所描述的現代主義之勝利無法永遠持續下去。對乍臨此種景象的人，前衛藝術是進步的的概念，可能顯得有點瑣碎、無聊。況且，誰曉得這本書到底是否助長了這股不同的氣氛。

圖400
強森與柏吉設
計：
紐約市AT&T
大樓
1978-82年

圖401
史特林與威福德
設計：
倫敦泰德美術
經的克洛爾畫
廊入口
1982-6年

「後現代主義」一詞是1975年由一位厭倦「功能主義」信條的
年輕建築家詹克斯（Charles Jencks）引入討論的。我曾在第560頁討
論並批判過被視同現代建築的「功能主義」。我說功能主義「幫助
我們除掉許多累贅而乏味的小飾物，十九世紀的藝術觀以這些東西
把我們的城市與房子攪亂了」。然而，像每個標語一樣，它棲息於
一種過度簡化的根基上。我們承認裝飾物可能是累贅而乏味的，但
也可能帶給人樂趣，一種現代運動中的「清教徒」希望大眾摒棄的
樂趣。但願這類飾物此刻真能對老一輩的評論家造成衝擊，因為他
們到底同意受衝擊即原創性的表徵。事情總是因人而異，比方功能
主義，運用好玩的形式，是明智是輕率，但看設計家的才華而定。

總之，讀者如果看過圖400，再回頭看看圖364（頁559），就不
會訝異強森（Philip Johnson，生於1906）1976年在紐約設計的這棟
棟摩天大樓為什麼在評論圈內，甚至報紙上，掀起一陣騷動。這件
作品並不是習見的帶有平頂的方盒子，反而回復到古代的山形牆
設計，隱約令人想起1460年左右阿爾伯提設計的建築正面（頁249，
圖162）。這樣大膽地背離純粹的功能主義，倒投合了我前面提過
的實業家的心意，他們有意顯示自己是跟著時潮在前進（頁613）；
美術館館長亦復如此，理由很明顯。史特林（James Stirling，生於
1926-92）設計的克洛爾畫廊（Clore Gallery，圖401），目的在容納倫

圖402
亨特：
「為什麼你一
定要像他人那
樣非做個不順
服一般思想的
人不可？」
1958年
《紐約客》雜誌插
畫

敦泰德畫廊(Tate Gallery)的泰納藏品，是有關此點的一個案例。
建築家撇開包浩斯校舍(頁560，圖365)之類建築的嚴峻、不可親近
的一面，選擇了比較輕快、富於色彩且更動人的要素。

　　改變的不只是許多美術館的外貌，開放給人參觀的展覽亦然。
不久之前，現代運動所反對的一切形態之十九世紀藝術，猶被判出
局；沙龍展的官式藝術，更是被放逐到美術館的地窖。我在第504
頁膽敢表示此種態度不可能持久，重新發現這些作品的時刻就要到
來。縱然如此，巴黎一所新的美術館最近開幕時，仍然叫我們大多
數人感到驚奇。奧賽美術館(The Musee d'Orsay)位於一座舊日的
「新藝術」風格火車站，保守的與現代的繪畫就在裏頭並排展出，
俾使訪客下定決心修正昔日的偏見。許多人出其不意地發現，藉繪
畫詮釋一則軼聞或頌揚一闋歷史插曲，並不是丟人現眼的事；但可
以做得很好，也可以做得很糟。

　　我們不禁要期待這種新的寬容態度也會影響創作中的藝術家對
未來的展望。1966年，我拿登在《紐約客》雜誌上的一張圖片，做
為總結前面那部分的補白圖案(圖402)。圖中被激怒的女子拿來詢
問那位留鬍子的畫家的問題，無疑地以某一種方式預示了今天的另
一種氣氛。顯然有段時期，我所說的現代主義的勝利使不順服一般
思想者陷入矛盾狀態。我們可以理解，年輕藝術學習者受到陳舊藝
術觀的刺激，起而製作「反藝術」，而一旦反藝術得到官方的支持，
成為帶有一個大寫字母A的藝術，此時還留下什麼可供挑戰的。

　　如我們所知，建築家或許冀望因遠離功能主義而帶來衝擊，但
籠統被稱為「現代繪畫」者，卻從未採取這樣一個簡單的原則。所
有在二十世紀臻及顯著地位的運動與潮流，它們的共通點就是拒絕
探討自然外貌。這時期的藝術家，並非每個都願意與自然斷絕關係，

圖403
魯西安・佛洛伊
德：
兩種植物
1977-80年
畫布、油彩，149.9
×120公分
Tate Gallery, London

但泰半評論家相信，唯有徹底脫離傳統，方能邁向進步。我在這部
分一開頭引錄近人陳述當今藝術情狀的文字，正指出這個信念已失
去憑據。存在於東西方社會藝術觀之間的尖銳對比（頁616），已明
顯柔化軟化，這是更加寬容後所產生的愉悅效應。今天，評論的見
解多元化了，帶給更多藝術家得到認知的機會。有些藝術家已經回
歸具象藝術，且如前述選錄文句所說的：「不用扮演敘述者、傳道
人或教化家的角色。」當泰勒提到「在一個多元化的世界裏，最前
進的看起來往往可能是最傳統的」（頁619），他的意思也是如此。

　　享有此種新尋獲的多元化權利的當今藝術家，並非每一位都接
納「後現代」的標籤。這就是我寧可用「不同的氣氛」，而不用「新
風格」的字眼的原因。我前面強調過，把風格想成閱兵隊伍一樣地

圖404
卡提埃・布瑞松
阿布魯奇的阿
奎拉
1952年
攝影

一個個接踵而至，往往是誤導。無可否認，藝術史書籍的讀者與作
者或許會偏愛這樣一項井然有序的安排；可是如今，我們更認同藝
術家有權利走自己的路。「若今天有人需要一位鬥士的話，他要的
是一位逃避反叛態度的藝術家」（頁610）——這是1966年的情勢，
當前已經不適用了。畫家魯西安・佛洛伊德（Lucian Freud，生於1922
年）就是一個明顯的例子，他從來不拒絕探究自然外貌；他的畫作
「兩種植物」（圖403），可能叫人想起杜勒作於1502年的「一大片
草地」（頁345，圖221）。兩者都透露了藝術家深深著迷於尋常植物
之美，只不過杜勒的水彩速寫係供他個人研究用，而佛洛伊德的此
一巨幅油畫是目前陳列在倫敦泰德畫廊的獨立作品。

圖405
霍克尼：
我的母親，約克
郡布瑞福鎮，
1982年54月4日
1982年
拍立得一次成像攝
影、拼貼，142.1×
59.6公分

　　我也提過，「攝影式」一詞對指導藝術欣賞的教師已變成一個齷齪字眼（頁616）。另一方面，一般人對攝影的興趣大增，收藏家爭相蒐集今昔重要攝影家作品的限版複印品。事實上，像卡提埃—布瑞松（Henri Cartier Bresson，生於1908年）這樣一位攝影家，備受尊重的情形一如當代任何一位畫家。多少觀光客可能對著一處風景如畫的義大利村莊按下快門，但極可能沒有一張照片能像卡提埃——布瑞松的「阿布魯奇的阿奎拉」（圖404）那般成功塑造出令人信服的意象。他手持迷你相機經驗到的興奮，正是獵人手扣板機屏息守候瞄準「射擊」那一刹那的感覺。但也表露出一般「對幾何學的熱情」，就是這種情愫令他謹慎地在鏡頭上構組景象。結果，讓我們覺得自己置身畫面，我們感知那些忙著將麵包搬上陡峭斜坡的婦女來來去去的身影；我們的視線被它的構圖所吸引，欄杆、台階、教堂與遠處房屋的布局，趣味上能媲美許多運用更多巧思妙計構組而成的繪畫。

　　近幾年來，藝術家亦啓用攝影爲媒介，來創作從前被畫家視爲禁忌的新奇效果。因此，霍克尼（David Hockney，生於1937年）善用相機製造出來的多重影像，多少叫人聯想到畢卡索作於1912年的「小提琴與葡萄」（頁575，圖374）之類立體派繪畫。霍克尼的作品「我的母親」（圖405），係從稍微不同的各個角度拍攝成的多幀快照拼嵌而成，同時記錄下母親頭部的動態。也許有人會猜測這樣的組合，結果一定一團混亂，實際上是一幅呼之欲出的肖像畫。畢竟，在觀看一個

人的時候，我們的眼睛從來不會靜止一段時間不動，然而當我們憶
想某人時，在心中形成的影像總是一種合成的印象。霍克尼在攝影
式創作實驗中無意間捕捉到即是此種體驗。

　　此刻看來，似乎攝影家和藝術家之間的和解在未來幾年內會變
得愈來愈重要。其實，十九世紀的畫家也大量應用照片，不過現在
用來追求新奇效果，這是大家公認的普遍現象。這些新的發展，再
度清楚地證實在藝術上亦有品味的時潮，就如同在時裝或裝飾上一
般。許多我們尊敬羨慕的大師，也就是過往的諸多風格，並未受到
感覺敏銳且知識豐富的上一代評論家的欣賞。這當然是真的，沒有
一位評論家，也沒有一位歷史學家，能夠毫無偏差，但我認爲，斷
言藝術價值一概近似，是謬誤的觀念。承認我們鮮少平心靜氣地尋
求一時難以引起我們共鳴的作品或風格的客觀價值，並不表示我們
的鑑賞完全是主觀的。我依然認爲我們可以辨別藝術裡的卓越性，
這種辨識跟我們個人的好惡幾乎無關。這本書的讀者也許喜歡拉斐
爾，討厭魯本斯，或者正好反過來，但假如這位讀者無法認清他們
二位都是頂尖的大師，那麼我寫這本書的目標就沒有實現。

變化中的過去

　　我們的歷史知識總是不完整，經常都有新事實待發掘，這些事
實可能改變我們心目中的過去。讀者手中的《藝術的故事》，絕對
是經過選擇的，然如我原先在「藝術圖書註記」裡說過的：「甚至
這樣一本簡單的書，也可形容爲一大群史家的工作報告。這些當代
及故世的歷史家，幫忙勾勒出時代、風格與個性的輪廓。」

　　我這則故事立基的作品，是什麼時候爲人所知的？花點時間來
問這樣的問題，不無價值。在文藝復興時期，熱愛古風的人開始有
系統地搜尋古代藝術的遺跡；1506年「勞孔父子群像」（頁110，圖
69）出土，以及同一時期發現「太陽神阿波羅」（頁104，圖64）的事，
讓藝術家愛好者留下深刻的印象。第十七世紀，早期基督教徒的地
下墓窖（頁129，圖84），隨著新起的反宗教改革熱潮，首度有系統
地被挖掘出來。十八世紀發現掩埋在維蘇威火山灰燼下的赫吉拉惹

姆(Herculaneum，1719年)與龐貝(1748年)，以及附近的城市；在過去那些興盛的年頭，這幾座城鎮出產了許多的優美繪畫(頁112-3，圖70，71)。但夠奇怪的，直到十八世紀，希臘古瓶繪畫之美才初次受人賞識，其中有許多是在義大利境內的墓穴裡找到的(頁80-1，圖48，49；頁95，圖58)。

　　拿破崙的埃及戰役(1801年)為考古學打開這個古國的大門，象形文字得以解讀，學者逐漸了解現在成為許多國家爭相覓求的這些遺跡的意義和功能(頁56-64，圖31-7)。希臘在十九世紀仍然是土耳其帝國的一部分，旅行者並不容易接近；雅典衛城亞克羅玻利的巴特農神殿內，矗立著一座清真寺。英國駐君士坦丁堡的大使艾爾金(Lord Elgin)，獲准把神殿裡的一些橫飾帶拿回英格蘭的時候，這些古典雕作已被忽視良久(頁92-3，圖56，57)。其後不久，西元1820年，偶然在米羅司島上發現「米羅的維納斯」(頁105，圖65)，並攜往巴黎羅浮宮，旋即名聞全球，同一世紀中葉，英國外交使節兼考古學家拉伊德(Sir Austen Layard)，在美索不達米亞沙地的探掘工作上(頁72，圖45)，扮演重要的角色。1870年，德國業餘探險家希利曼(Heinrich Schliemann)啟程前去尋找荷馬史詩稱頌的地方，結果發現了邁錫尼墓穴(頁68，圖41)。到了這個時候，考古學家不再願意把這項工作讓予非專業人士。政府與國立學院將值得探勘的地點區分出來，開始有計畫地進行系統化的挖掘工作，但往往還是秉持著尋獲者即持有人的原則。同一時期，德國探勘隊著手揭露奧林匹亞遺跡，從前法國人只在此地從事零星的挖掘(頁86，圖52)；結果於1875年發現著名的「使神漢彌士像」(頁102-3，圖62，63)。四年，另一支德國隊伍找到帕格蒙的祭壇雕作(頁109，圖68)，帶回柏林。1892年，法國人要展開挖掘德耳菲古城的工作時(頁79，圖47；頁88-9，圖53)，不得不將一座希臘村莊整個遷移。

　　十九世紀末首度發現史前洞窟繪畫的故事，就更富刺激性了。其中的阿爾搭朱拉(頁41，圖19)的故事於1880年初次刊印出來之時，只有少數學者準備承認藝術史必須往上推算數千年。我們對墨西哥與南美洲(頁50、52，圖27、29、30)、印度地區(頁125-6，圖

80、81）以及中國古代藝術（頁147-8，圖93、94）的了解，得力於大冒險家和學者之處，並不亞於1905年在奧斯堡發現維京族墓穴（頁159，圖101）的事，這是不必多言的。

　　陸續在中東出土的藝術中，我想提一提前面的插圖出現過的例子：1900年左右，法國人在法斯發現的「勝利紀念碑」（頁71，圖44），在埃及發現的古希臘肖像（頁124，圖79）；英國及德國探險隊在艾阿瑪那的發現（頁66-7，圖39）；當然還有1922年，卡那封（Lord Carnarvon）與卡特（Howard Carter）從圖坦卡曼的墳墓掘出的珍藏（頁69，圖42），轟動一時：古代閃族人在烏爾城的墓穴（頁70，圖43），是渥爾利（Leonard Woolloy）於1926年開始挖掘的。

　　我寫此書時來得及列入的最新發現，有1932至1933年間出土的杜拉・歐羅巴猶太教會堂壁畫（頁127，圖82）；1940年意外揭露的拉斯考克岩窟畫（頁41-2，圖20、21）；來自奈及利亞的精彩銅雕頭像至少一件（頁45，圖23），同一地點已有更多例子出現。

　　這份清單並不完整，我刻意刪除了1900年左右，艾凡斯（Sir Arthur Evans）在克里島上的收穫。細心的讀者或許已注意到我確在前面提過這些非凡的發現（頁68），不過我一度脫離藉插圖表示論述內容的原則。凡是訪遊過克里特島的人，可能會怨怒這個明顯的疏漏。因為他們一定會對諾色斯（Knossos）的皇宮及其精彩的壁畫留下深刻印象。我也有過同樣的體驗，但我遲疑不敢用圖片來詮釋，因為我不禁要懷疑我親眼看到的，到底有多少成分是古代的克里特人眼見的。發現者為了喚起諾色斯皇宮那已失落的光彩，於是要求瑞士畫家季利黑隆（Emile Gillieron）父子根據找到的片斷重新把壁畫構築起來。我在此並無責難之意。目前模樣的壁畫，比起它們剛出土的狀態確實能帶給訪客更大的樂趣，然而不滿之辭至今不止。

　　因此，希臘考古學家馬里那托（Spyros Marinatos）從1967年起進行的挖掘工作，便特別受歡迎。結果在桑托里尼（Santorini，古時的提拉Thera）島上的廢墟，找到保存良好的同類壁畫。畫中漁夫的影像（圖406）跟早期發現的畫給我的印象十分契合，有自由優美的風格，不似埃及藝術那般僵硬。從這些藝術家的作品，雖然探討不出希臘人的縮小深度畫法之一脈相傳過程，但它們顯然比較不為

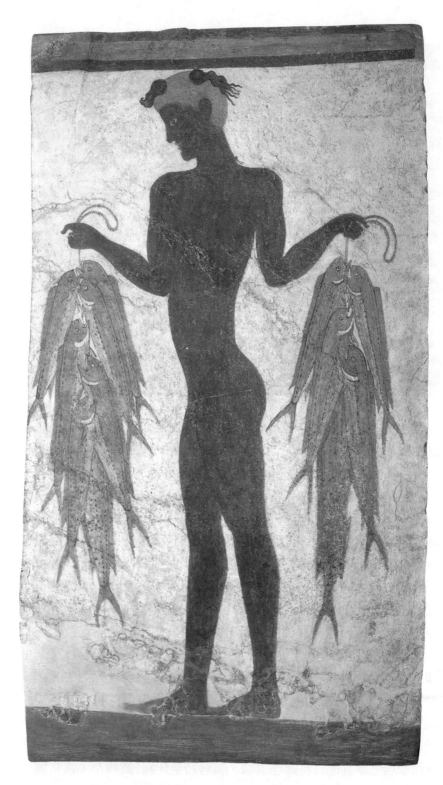

圖406
漁夫像
約西元前1500年
來自希臘桑托里尼
島上的壁畫
National
Archaeological
Museum, Athens

圖407
圖409的細部

圖408，409
英雄或運動家
西元前5世紀
發現於義大利南方
海域
青銅，兩者均高197
公分
Museo Archeologico,
Reggio di Calabria

宗教習套所拘。單憑這一點來看，這些惹人喜愛的創作就不該被摒除於「藝術的故事」之外，遑論他們對於光和影的處理。

　　一說到古希臘藝術出土的輝煌時節，我總要急切地提醒讀者，我們腦海中的希臘藝術多多少少受到扭曲，因為我們對米濃（Myron）這幾位大師的著名銅像作品的認識，一直是根據後來替羅馬收藏家複製的大理石神像（頁91，圖55）而來的。屬於這個因素，我選用嵌入眼珠的德耳菲二輪馬車馭者頭像（頁88-9，圖53-4），而不用更出名的作品，避免讀者覺得溫醇柔和是希臘雕像美的一部分。1972年8月，從離義大利南端不遠的里阿斯村（Riace）附近海域撈起的一組人像（圖408、409），繫年無疑當在西元前五世紀。這作品增強了我的這個論點。實人尺寸的二位英雄或運動家銅像，可能是羅馬人從希臘帶到船上，遇風雨來襲，投棄海中。迄今為止，有關其創作年代和地點，尚無定論，但憑外貌，其藝術品質和動人的活力便足以叫人折服。塑造這些壯碩的軀體，及舊鬍子的雄赳赳頭部，所表現出來的精湛能力，是不會叫人錯認的。藝術家居然拿其他材料處理眼睛、嘴唇乃至牙齒（圖407），常常冀

求所謂「理想化」的希臘藝術愛好者看在眼裡，可能駭異；然而，一如所有偉大的藝術品，這些新發現正可駁正評論家的獨斷說法（頁35-6），同時顯示，我們在藝術上愈作概論，愈可能犯錯。

　　我們的認知有一項缺陷，這也是每一位愛好希臘藝術的人深深感受到的。古代作家以無比熱情的筆調敘寫的偉大畫家，我們並不知道其作品。例如亞歷山大大帝時代的阿培列斯（Apelles），是個眾口傳頌的名字，但我們沒有他的作品。一向我們對希臘繪畫的認識，只是投映在希臘陶器上的影像（頁76，圖46；頁80-1，圖48、49；頁95、97，圖58），以及在羅馬或埃及出土的臨摹品或變體品（頁112-4，圖70-2；頁124，圖79）。如今情形有了很大的變化，這得歸功於在希臘北部的味吉那（Vergina）掘出的皇陵；味吉那以前稱爲馬其頓尼亞（Macedonia），是亞歷山大大帝的故鄉。每一跡象均指出，在主墳室發現的，是於西元前336年遭謀殺的亞歷山大敵視菲利普二世的屍體。安德羅尼訶斯教授（Manolis Andronikos）於1970年代完成的這項珍貴發現，內容不僅有家具、珠寶及織物，更有顯然是真正的大師所繪的壁畫。較小的一間邊室的外牆，有幅壁畫描述古代神話「佩塞芳妮之劫」。故事是這樣的，冥府之王普魯多（Pluto）在一次稀罕地巡遊人間期間，看到一個名叫佩塞芳妮（Persephone）的女孩跟同伴在採擷春天開的花，他渴望得到她，於是將之擄到下界的王國，結爲夫妻；但特准成爲女王的佩塞芳妮，每逢春夏二季回到她那憂傷的母親狄密德（Demeter）身邊。這個題材顯然很適合用來裝飾墳墓。圖410便是以此爲主題的壁畫之中央畫面。安德羅尼訶斯教授於1979年11月在不列顛學院舉行一場「味吉那的皇陵」的演講，詳述這幅畫作：

圖410
佩塞芳妮之劫
約西元前366年
希臘北部味吉那
皇陵壁畫的中央
畫面

> 這個構圖是在一個長3.5公尺高1.01公尺的平面上，以格外自由、大膽、寬舒的布局展開來的。左上端角落，可以看到閃電之類的東西（宙斯雷霹般的怒號）；使神漢彌頓手執權杖在二輪馬車前面奔跑。四匹白色的戰馬拉著紅色的二輪馬車；普魯多右手握著笏與韁繩，左手抓住佩塞芳妮的腰部；她伸舉手臂，身體絕望地擲向後面。冥府之王右腳踩在馬車裡，左腳底端還未完全離地，地面上可以看到佩塞芳妮和女友坎妮（Kyane）採集的花……坎妮驚懼地跌跪在馬車後面。

乍看之下，除了畫得相當優美的普魯多頭部、以縮小深度法呈現出來的馬車輪子、其俘擄所著袍服飄揚起來的披衣，上述的細節也許不容易辨認清楚；但再看幾眼，我們也看到普魯多以左手抓握佩塞芳妮那半裸的身軀，她的手臂伸展成一種絕望的姿態。這組群像至少對我們暗示這些西元前第四世紀的統治者的權力與激情。

我們就這樣認識了透過政策實際為兒子亞歷山大的龐大帝國奠下根基的馬其頓尼亞王的墳墓。差不多同一時期，考古學家在中國大陸北部的西安城附近，緊鄰甚至更強大的統治者的墳墓之處，有了最驚人的發現。這個統治者就是中國的第一位皇帝，他的名字有時候便稱為「始皇帝」，但現在的中國人希望人家叫他「秦始皇帝」。這位雄強的軍國之主從西元前221至210年間統治中國（比亞歷山大大帝約晚一百年）。歷史學家都知道他是第一個統一中國，且築造萬里長城來保衛自己領土，避免西方遊牧民族入侵的人。我們說「他」築長城，不如說他迫使臣民豎立起這道巨大而綿

圖411
秦始皇帝的「兵馬俑」
約西元前210年
在中國大陸北方西安附近出土

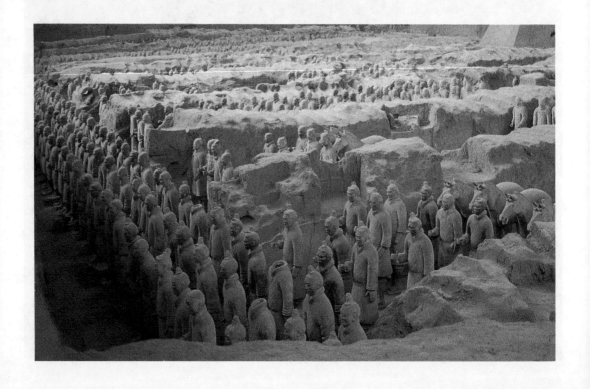

圖412
士兵頭像
約西元前210年
秦始皇帝「兵馬俑」
細部

長的防禦線。這種說法滿適切的，因爲新的發現證明還有足夠的人手投入一項更浩大艱辛的事業，創造了他的「兵馬俑」。一隊隊實人尺寸的泥塑士兵被燒製出來，羅列在迄今猶未被打開的秦始皇陵寢的四周（圖411）。

前面寫到埃及金字塔時（頁56-7，圖31），我提醒讀者這類埋葬場一定需要龐大的人口來建造；如此難以置信的工程必然受到宗教信仰的鼓舞。我說過埃及文字中的「雕刻家」就是「使人續活者」的意思；墳墓裡的雕像，可能是被迫陪葬的僕人與奴僕的代替品。我甚至在論述漢朝（緊接著始皇帝後面的一個朝代）的中國人墳墓時，提及那種埋葬習俗有點令人想起埃及人的；但沒有人可以想像單獨一個人會命令他的工匠造作配備著馬匹、武器、制服與飾物的大隊士兵，約達七千名。我們在嘆賞羅漢頭像（頁151，圖96）的生動表現的當兒，也沒有人曉得在它之前一千兩百年，同樣的表現竟然以如許令人震驚的規模演練出來。這群士兵塑像一如晚近發現的希臘雕像，也由於運用色彩而顯得更爲逼真，敷色的痕跡依稀可

見(圖412)。然而，這一切技藝並無意引起我們這些會死去的凡人羨慕，而是要迎合那位自己作主的超人的目的。但是，他或許連想都沒想到，有一位敵人的威力是他摧毀不了的，那就是死神。

　　我想介紹的最後一項新發現，恰巧也涉及全人類對人像力量的信仰。我在本書第一章「奇妙的起源」裏提示這項信仰。我指的是，人如果相信人像體現與我敵對的力量，這些人像會激起多大的怨恨。巴黎聖母院(頁186、189，圖122、125)上的許多雕像，於法國大革命期間(頁485)便淪為此種怨恨的犧牲品。面對本書第十章開頭的聖母院正貌圖(頁125)，我們可以辨認出三座拱門口上方有一排人像，人像代表舊約聖經裏的國王，所以每個人頭上都有閃耀的王冠。後來有人認為刻畫的是法國的君王，因而不可避免地激怒了革命黨人，結果就像路易十六一樣地被斬首。我們今天看到的，是十九世紀修復專家維奧雷‧勒‧杜克(Viollet-le-Duc)的作品；他奉獻了一生的時間和精力恢復法國中世紀建築原貌，動機與修復過諾色斯皇宮壁畫的艾凡斯不無相似之處。

　　很明顯地，失落了西元1230年左右特為巴黎聖母院製作的這些雕像，對我們的藝術知識一直都是重大的缺憾，所以當它們出土時，藝術史家無不高聲歡呼。1977年4月，工人在巴黎市中心替一所銀行挖造地基時，無意間發現一堆埋藏地底的殘石，不下364塊，顯然是它們在十八世紀被損壞後拋棄在那兒的(圖413)。這些慘遭蹂躪的人像頭部，其工匠技藝的痕跡，其流露出來的威嚴、穩靜氣質，依然值得我們研究、沉思；它們令人想起更早的沙垂教堂雕像(頁191，圖127)，以及大約同一時代的斯特拉斯堡大教堂雕像(頁193，圖129)。十分奇怪的，它們的遭遇反而幫助保存了我們在上面其他二個例子上注意到的一項特色——它們出土時也有敷彩塗金的跡象，這個特色如果暴露在光線下更久的話，也許就不復存在了。其他的中世紀雕刻遺跡，原來有彩色的可能性確實不下於許多中世紀建築(頁188，圖124)。我們對中世紀作品外貌的概念，就像對希臘雕刻的一樣，或許真的需要調整。而此一不斷修正的需求，難道不正是探究過去所能帶給我們的興奮之一嗎？

圖413
舊約聖經中的國王
約1230年
巴黎聖母院正貌上方的雕像片段。石材，高65公分
Musée de Cluny, Paris

藝術圖書註記

　　我撰寫本書主體時有個原則,即不一再提醒讀者說,限於篇幅的關係,許多事物無法呈現或討論,以免刺激大家。不過,現在我必須打破這項原則,用強調和抱歉的口吻,說我實在不可能讓大家知道對前面篇章有過助益的所有權威人士。我們能夠認識過去,乃是許多人共同努力的結果;甚至像這樣一本簡單的書,也可形容爲一大群歷史家的工作報告。這些當代及故世的歷史家幫忙勾勒出時代、風格與個性的輪廓;還可能從他人那兒擷取了多少事實、明確的陳述意見,而不自知!我突然想起,我在說明希臘運動競賽的宗教根源時(頁89),得力於1948年奧林匹克運動會在倫敦舉行期間,莫瑞(Gilbert Murray)主持的一項廣播節目;也唯有重讀托維的書《音樂的完整性》(D. F. Tovey, *The Integrity of Music*, 1941),才領略到我在「導論」中引用許多該書內的觀念。

　　不過,雖然無法將我讀過或參考的著作一一列舉出來,我確於序言裡表示過希望此書能讓入門者接觸更專門的書,收益更大。但自從《藝術的故事》初版印行以來,情勢急遽變化,藝術圖書數量激增,因此選擇是必要的。

　　拿供人閱讀、供人查考、供人觀賞這三個現成的概略性種類來區分充塞在圖書館及書店架上的諸多藝術圖書,或許有用。第一類,我們欣賞的是作者,這種著述不能憑年代取捨,因爲即使作者的論點與詮釋不再流行,做爲某一時代的文獻和一種個性的表現仍然不失價值。在此我只列英文書,理由很明顯;能閱讀原文的,一定明白翻譯永遠是不得已的代替品。對想深入認識一般藝術世界而無專攻任何一個特殊藝術領域的人,我優先推薦第一類書。針對第一類,我挑選一些原典,即藝術家或與其論述事項有密切關係的作者所寫的書。並非冊冊易懂,不過爲了認識信念跟我們的大不相同的一個世界,任何努力都將因可以更詳細更懇切地了解過去,而得到豐富的回報。

　　我們決定將此註記分成五個單元。涉及某一時代或藝術家的書,就列在相關的一章標題下(見頁646-54)。處理比較一般性論題的書,則出現在前四個單元的副題下。書名的引錄,全然居於實用性的立場考量,而不求一致。當然,本應列入此名單的其他好書,卻被刪除,並不就表示品質差。

　　打*表示有平裝本。

原　典

多冊選集

　　想要埋首過去,也願意閱讀跟本書說到的藝術家同時代的作者所寫文章的人,有好幾部絕佳的選集可做爲進入此一研究領域的最佳入門。Elizabeth Holt曾將這類文章輯成三冊 *A Documentary History of Art*(new edition, Princeton University Press, 1981-8*),並提供英文譯文,內容由中世紀伸延到印象派。同一作者又在另外三冊書*The Expanding World of Art 1874-1902*裡,收集了許多來自報紙的文章,以及其他記錄展覽與評論家在十九世紀逐漸興起的資料;第一冊題*Universal Exhibitions and State-Sponsored Fine Arts Exhibitions*(New Haven and London: Yale University Press, 1988*)。性質較爲特殊的,是Prentice-Hall發行的一套分冊資料與文獻(總編輯H.W. Janson);這套選集按時代、國家乃至風格來編排,資料來源非常多樣化,例如當代人的描述及評論、法律文件與信函等,由不同的編纂者解說。包括了*The Art of Greece, 1400-31 BC*、J. J. Pollitt編輯(1965; 2nd edition, 1990); *The Art of Rome, 753BC-337AD*、J. J. Pollitt編輯(1966); *The Art of the Byzantine Empire, 312-1453*、Cyril Mango編輯(1972); *Early Medieval Art, 300-1150*、Caecilia Davis-Weyer編輯(1971); *Gothic Art, 1140-c.1450*、Teresa G. Frisch編輯(1971); *Italian Art, 1400-1500*、Creighton Gilbert編輯(1980); *Italian Art, 1500-1600*、Robert Enggass與Henri Zerner編輯(1966);*Nothern Renaissance Art, 1400-1600*、Wolfgang Stechow編輯(1966); *Italy and Spain, 1600-1750*、Robert Enggass與Jonathan Brown編輯(1970); *Neoclassicism and Romanticism*、Lorenz Eitner編輯(2 Vols., 1970); *Realism and Tradition in Art, 1848-1900*、Linda Nochlin編輯(1966);及

Impressionism and Post-Impressionism, 1874-1904, Linda Nochlin編輯(1966)。D. S. Chambers的*Patrons and Artists in the Italian Renaissance*（London: Macmillan, 1970)是文藝復興資料選集的評文本。Robert Goldwater與Marco Treves編纂的*Artists on Art*（London: Routledge & Kegan Paul. 1947），是一部涵蓋範圍更廣的選集。

就現時而言，實用的文獻選集有：*Nineteenth-Century Theories of Art*, Joshua C. Taylor編輯（Berkeley: California University Press, 1987)；*Theories of Modern Art: A Source Book by Artists and Critics*, Herschel B. Chipp編輯（Berkeley: California University Press, 1968; reprinted 1970*）；及*Art in Theory: An Anthology of Changing Ideas*, Charles Harrison 與Paul Wood編輯（Oxford: Blackwell, 1992*）。

單冊版本

下面選列的是英文版的原典：

Vitruvius on Architecture 這部奧古斯都時代一位建築家所撰，極具影響力的論著，有 M. H. Morgan 的譯本（New York: Dover, 1960*）。同屬古代著作的，有老Pliny所著 *Chapters on the History of Art*，由 K. J. Bleake 翻譯，E. Sellers 評註，最初於1896年問世；但目前坊間可見的是Loeb Classical Library 譯文版的Pliny之 *Natrual History*（Rackham編), vol. IX, books 33-5（London, Heinemann, 1952）；這是有關希臘與羅馬繪畫及雕刻最重要的資訊，由龐貝古城被燬（頁113）期間去世的著名學者撰寫的舊時文章編輯而成。Pausanias的*Description of Greece*由J. G. Frazer編譯（6 vols., London: Macmillan, 1898），有平裝本 *Guide to Greece*，編者是Peter Levi（2 vols., Harmondsworth: Penguin, 1971*）。古代中國論述藝術的著作，最容易讀的是Wisdom of the East叢書中的一冊，*The Spirit of the Brush*，譯者Shio Sakanishi（London: John Murray, 1939）。Abbot Suger記述一座非凡的哥德式教堂的文字，是關於偉大的中古時代教堂建造者（頁185-8)的最重要文獻；Erwin Panofsky編譯兼註的*Abbot Suger on the Abbey Church of Saint Denis and its Art Treasures*（Princeton, 1946; revised edition, 1979*)爲其典型版本。Theophilus的*The Various Art* 由C. R. Dodwell編譯（London: Nelson, 1961；2nd edition, Oxford University Press, 1986*）。對中古晚期畫家的技術與訓練有興趣的人，可以轉向同具學術性的Cennino Cennini版*The Craftsman's Handbook*，編撰者Daniel V. Thompson Jr.（2 vols., New Haven and London: Yale University Press, 1932-3; reprinted. New York: Dover, 1954*）。第一代文藝復興風潮裡的數學與古典旨趣（頁224-30），可在C. Grayson（London: Phaidon, 1972; reprinted, Harmondsworth: Penguin, 1991*）編譯的L. B. Alberti著作*On Painting and Sculpture* 裡得到例證。J. P. Richter的*The Literary Works of Leonardo da Vinci*（Oxford University Press, 1939；reprinted with new illustrations, London: Phaidon, 1970*），是標準版的達文西重要著述。有意深入研究達文西著述的人，也應參閱C. Pedretti針對Richter一書所寫的兩冊*Commentary* （Oxford：Phaidon, 1977）。*Treatise on Painting*，譯註者A. Philip McMahon（Princeton University Press, 1956），係以達文西寫於十六世紀的札記集子爲基礎，有些札記手稿已不復存在。*Leonardo on Painting*，編者Martin Kemp（New Haven and London: Yale University Press, 1989*)是極爲有用的一部文選。米開蘭基羅書信集（頁315)的完整版本，由E. H. Ramsden翻譯並刊行（2 vols., London: Peter Owen, 1964）。*The Complete Poems and Selected Letters of Michelangelo*由Creighton Gilbert翻譯（Princeton University Press, 1980*)也可參閱；*The Poetry of Michelangelo* 附原文，由James M. Saslow翻譯（New Haven and London: Yale University Press, 1991*），亦可供查考。米開蘭基羅同時代人所作的傳記，有 Ascanio Condivi 的*The Life of Michelangelo*, Alice Sedgwick Wohl譯，Hellmut Wohl編輯（Baton Rouge: Louisiana State University Press, 1976）。

W. M. Conway編譯的*The Writings of Albrecht Dürer*（頁342），由 Alfred Werner作序（London: Peter Owen, 1958）；另外，W. L. Strauss 編印了Dürer的*The Painter's Manual*（New York: Abarms, 1977）。

到目前爲止，最重要的義大利文藝復興的藝術原典是 Giorgio Vasari 的*Lives of the Painters, Sculptors and Archiects*，Everyman's Library版本爲四冊一套，William Gaunt編輯（London: Dent, 1963*）；Penguin版爲George Bull（Harmondsworth, 1987*）所編的實用的兩冊選集。此書原文版於1550年問世，1568年修訂擴充。讀者不妨當作軼事奇聞與短篇故事來讀，部分內容甚至可能是真實的；如果視爲「形式主義」時代的有趣文獻來讀，或許能夠得到更大的益處和樂趣；那個時代的藝術家已經知覺到，而

且過分知覺，前人的卓越成就帶給他們壓力（頁361以下）。在那紛擾不息的時代，有位佛羅倫斯藝術家寫下另一本迷人的書，即Benvenuto Cellini的自傳（頁363）；現存英文版有好幾種，比方：George Bull（Harmondsworth: Penguin, 1956*）；John Pope-Hennessy, *The Life of Benvenuto Cellini*（London: Phaidon, 1949; 2nd edition, 1995*）；Charles Hope, *The Autobiography of Benvenuto Cellini*（abridged and illustrated; Oxford: Phaidon, 1983）。Antonio Manetti, *Life of Brunelleschi*, Catherine Enggass譯，Howard Saalman編輯（University Park: Pennsylvania State University Press, 1970）。Enggass也翻譯了Filippo Baldinucci的Life of Bernini（University Park: Pennsylvania State U.P.,1966）。其他十七世紀藝術家的生平，Carel van Mandeer, *Dutch and Flemish Painters*，由Constant van de Wall編譯（New York: McFarlane, 1936; reprinted New York: Arno, 1969）及Antonio Palomino, *Lives of Eminent Spanish Painters and Sculptors*, Nina Mallory譯（Cambridge University Press, 1987)作了記載。Peter Paul Rubens的書信（頁397），由Ruth Saunders Magurn編譯（Cambridge, Mass.: Harvard University Press, 1955; new edition, Evanston, Ill.: Northwestern University Press, 1991*）。

Sir Joshua Reynolds: Discourses on Art（頁464），呈現出調和了許多智慧與普通常識的十七與十八世紀學院傳統；R. R. Wark編輯（San Marino, Cal.: Huntington Library, 1959; reprinted, New Haven and London: Yale University Press, 1981*）。William Hogarth的非正統論述*The Analysis of Beauty*（1753），可參閱重印摹本（New York: Garland, 1973）。康斯塔伯對待同一傳統的獨特態度（頁494-5），最好以他的書信與演講來品評衡量；可參閱C. R. Leslie編的*Memoirs of the Life of John Constable*（London: Phaidon, 1951; 3rd edition, 1995*），以及R.B. Beckett編的八冊信函全集（Ipswich: Suffolk Records Society, 1962-75）。

最清晰反映浪漫派觀點的，是神妙的*Journals of Eugène Delacroix*（頁504），有Lucy Norton的譯本（London: Phaidon, 1951; 3rd edition, 1995*）。德拉克羅瓦的書簡，尚有Jean Stewart選譯的單冊版（London: Eyre & Spottiswode, 1971）。歌德的藝術論述收集於John Gage編譯的Goethe on Art（Berkeley: California University Press, 1980）。寫實主義畫家Gustave Courbet的書信，最近已由Petra ten-Doesschate Chu編譯完成（Chicago University Press, 1992）。T. Duret的*Manet and the French Impressionists*（London: Lippincott, 1910），是一位藝術經紀商執筆敘論印象派藝術家（頁519）的一部原典。但讀者會覺得研讀藝術家的書信獲益更大，英文版的畫家書信集有Camille Pissarro（頁522），J. Rewald編選（London: Kegan Paul, 1944; 4th edition, 1980）；Degas（頁526），M. Guérin編（Oxford: Cassirer, 1947）；Cézanne（頁538, 574），J. Rewald編（London: Cassirer, 1941; 4th edition, 1977）。至於Renoir（頁520）的私人記事，可讀Jean Renoir的*Renoir, My Father*, Randolph D. Weaver譯（London: Collins, 1962; reprinted, London: Columbus, 1988*）。英文版的梵谷書信全集*The Complete Letters of Vincent van Gogh*（頁544, 563），係三冊一套（London: Thames & Hudson, 1958）。B. Denvir選譯的高更書簡（頁550，586）亦可參閱（London: Collins & Brown, 1992）；高更的半自傳性著作*Noa Noa*，有Nicholas Wadley編輯的*Noa Noa: Gauguin's Tahiti, the Original Manuscript*（Oxford: Phaidon, 1985）。Whistler的*Gentle Art of Making Enemies*（頁530），於1890年倫敦問世（reprinted, New York: Dover, 1968*）。晚近出現的自傳有Oskar Kokoschka（頁568）的*My Life*（London: Thames & Hudson, 1974），以及Salvador Dali的*Diary of a Genius*（London: Hutchinson, 1966; 2nd edition, 1990*）等。Frank Lloyd Wright（頁558）的*The Collected Writings*最近出版（2 vols., New York: Rizzoli, 1992*）。Walter Gropius（頁560）的演講集*The New Architecture and the Bauhaus*，也有P. Morton Shand的英文譯本（London: Faber, 1965），及範圍更大的文選，見*The* Bauhaus: *Master and Students* by Themselves（London:Conran Octopus, 1992）。

透過文字闡明其藝術信念的現代畫家中，我想提的是Paul Klee（頁578）的*On Modern Art*，譯者P. Findley（London: Faber, 1948; new edition, 1966）；以及Hilaire Hiler的*Why Abstract ?*（London: Falcon, 1948)這本書清楚易解地敘述一位美國藝術家轉向「抽象」繪畫的過程。R. Motherwell主持的Documents of Modern Art、Document of 20th-Century Art叢書，以原文及譯文重新刊印多位其他「抽象」與超現實主義藝術家的短文及發言，包括Kandinsky（頁570）的*Concerning the Spiritual in Art*（New York: Dover, 1986*）。也可參閱J. Falm編譯的*Matisse on Art*（London: Phaidon, 1973; 2nd edition, Oxford, 1978; reprinted 1990*）及Kenneth Lindsay與 Peter Vergo編輯的 *Kandinsky: The Complete Writings on Art*

(London: Faber, 1982)。World of Art（London：Thames & Hudson）系列中，有一冊是H. Richter的*Dada*（頁601）（1966）及P. Waldberg的*Surrealism*（頁592）宣言（1966）。Guillaume Apollinaire的*The Cubist Painters: Aesthetic Meditations*於1913年問世，收錄於Lionel Abel譯的Documents of Modern Art叢刊系列（New York: Wittenborn, 1949; reprinted 1977*）；其時，André Breton的*Surrealism and Painting*也已由Simon Watson Taylor譯成英文出版（New York: Harper & Row, 1972*）。R. L. Herbert 編的 *Modern Artists on Art*（New York: Prentice-Hall, 1965*），所收錄的十篇文章中，包括Mondrian（頁582）二篇，及Henry Moore（頁585）好幾篇言論；後者請同時參閱 Philip James 的 *Henry Moore on Sculpture*（London:Macdonald, 1966）。

重要評論家著作

選擇閱讀此類書籍，應以作者及書中包含的資訊為根據，有不少是大評論家的作品。談到各書的特點，看法因人而異，因此，下列名單只是一種引導。

想理出自己的藝術觀，並從熱中藝評的前人那兒得到益處的人，最好先品評幾位十九世紀重要藝評家的著作。例如John Ruskin（頁530）的*Modern Painters*（有David Barrie編的摘要版，London: Deutsch, 1987）；William Morris（頁535）的評論；或者英格蘭「美學運動」代表人物Walter Pater（頁533）最重要的著作*The Renaissance*，附有Kenneth Clark的導論與註記（London: Fontana, 1961; reprinted 1971*）。Kenneth Clark本人也策劃了一套令人激勵的Ruskin長篇論著選集，題為*Ruskin Today*（London: John Murray, 1964: reprinted, Harmondsworth: Penguin, 1982*）。並請參閱Joan Evans編選的*The Lamp of Beauty: writings on Art by John Ruskin*（London: Phaidon, 1959: 3rd edition, 1995*）；及Philip Henderson 編輯的*The Letters of William Morris to his Family and Friends*（London: Longman, 1950）。同一時期的法蘭西藝評界，恰巧有點接近我們當今的面貌；Charles Baudelaire、Eugène Fromentin與Edmond、Jules de Goncourt兄弟的藝術論著，跟法蘭西繪畫的藝術革命息息相關（頁512）。Jonathan Mayne編譯的兩冊Baudelaire著作，由Phaidon Press出版：*The Painter of Modern Life*（London, 1964; 2nd edition, 1995*）及 *Art in Paris*（London, 1965: 3rd edition, 1995*）。同一出版社亦刊印了英譯本Fromentin的*The Masters of Past Time*（London, 1948; 3rd edition, 1995*），以及Goncourt兄弟的*French Eighteenth-Century Painters*（London, 1948; 3rd edition, 1995*）。Oxford University Press也發行Robert Baldick編譯並撰導言的Goncourt兄弟之*Journal*（1962），平裝本則由Penguin印行（1984）。Anita Brookner的*Genius of the Future*（London: Phaidon, 1971; reprinted, Ithaca: Cornell University Press, 1988*）則側寫這幾位及其他不凡的法國藝術作家。

Roger Fry是英格蘭後印象主義的代言人，他的作品有*Vision and Design*（London: Chatto & Windus, 1920; new edition, ed. J. B. Bullen, London: Oxford University Press, 1981*）；*Cézanne: a Study of his Development*（London: Hogarth press, 1927; new edition, Chicago University Press, 1989*）以及*Last Lectures*（Cambridge University Press, 1939）等。從*Art Now*（London: Faber, 1933; 5th edition, 1968*）和*The Philosophy of Modern Art*（London: Faber, 1931；reprinted 1964*）等書，可見Sir Herbert Read是擁護1930至1950年代英格蘭「實驗藝術」最力的鬥士。*The Tradition of the New*（New York: Horizon Press, 1959; London: Thames & Hudson, 1962; reprinted, London: Paladin, 1970*）及*The Anxious Object: Art Today and its Audience*（New York: Horizon Press, 1964; London: Thames & Hudson, 1965）的作者Harold Rosenberg，以及撰寫*Art and Culture*（Boston: Beacon Press, 1961; London: Thames & Hudson, 1973）的Clement Greenberg，則倡導美國「行動繪畫」（頁604）。

哲學背景讀物

後列背景讀物，可以幫助讀者了解古典與學院傳統背後的哲學論證：Anthony Blunt, *Artistic Theory in Italy 1450-1600*（Oxford University Press, 1940*）; Michael Baxandall, *Giotto and the Orators*（Oxford University Press, 1971; reprinted 1986*）; Rudolf Wittkower, *Architectural Principles in the Age of Humanism*（London: Warburg Institute, 1949; new edition, London: Academy, 1988*）; Erwin Panofsky, *Idea: A Concept in Art Theory*（New York: Harper & Row, 1975）。

藝術史入門

藝術史是歷史的一支，歷史一詞在希臘文的意思是「探問」；因此，時而被描述成各種藝術史研究「方法」的，實在應該理解成是爲了回答我們對過去所提出的不同問題而做的努力。我們會在某一時刻探問哪個問題，得視我們及我們的興趣而定，而答案就要仰賴歷史家所能找到的證據了。

鑑定術

提起任何一件藝術品，我們可能都想知道它的創作時間、地點與作者。致力研究解答這類問題的方法的人，就稱爲「鑑定家」，包括一些往昔的頂尖人物，他們針對作品的「歸屬」所發表的言論，過去是（或許現在依然是）法則。比方Bernard Berenson的*Italian Painters of the Renaissance*（Oxford: Clarendon Press, 1930; 3rd edition, Oxford: Phaidon, 1980*），已經成爲一部經典之作；他的另一部著述*Drawings of the Florentine Painters*（London: John Murray, 1903；擴增版，Chicago Unicersity Press, 1970），亦值得一讀。Max J. Friedländer, *Art and Connoisseurship*（London: Cassirer, 1942），最適合引導進入這個範疇。

我們得感謝當代有許多重要的鑑定家全力彙編展覽中的公家或私人藏品目錄。編得好的，可讓讀者檢視導致其結論的依據。

僞造者是鑑定家必須對抗的隱秘敵人，這方面有一簡明的入門書，即Otto Kurz的*Fakes*（New York: Dover, 1967*）。也可參閱大英博物館迷人的展覽目錄*Fake? The Art of Deception*（London: British Museum, 1990*），編者是Mark Jones。

風格的歷史

每個時代總有藝術史家希望超越鑑定家提出的問題，他們想說明或闡釋也是本書主題的風格變遷。

十八世紀的德國率先引發對這個問題的興趣，當時Johann Joachim Winckelmann出版了有史以來第一部古代藝術史（1764）。今天鮮少有人願意去抱守這部書，但不妨一讀他英文版的*Reflections on the Imitation of Greek Works in Painting and Sculpture*（London: Orpen, 1987）；以及David Irwin編輯的文選*Writings of Art*（London: Phaidon, 1972）。

十九及二十世紀期間，德語系國家興起追求他所開創的傳統之熱潮，但那時留下的著作，譯成英文者少之又少。Michael Podro的*The Critical Historians of Art*（New Haven and London: Yale University Press, 1982*），概要地寫出這些多樣化的理論或意念。而從最佳論點切入此類風格史問題的，依然是Heinrich Wölfflin的著述；這位精通比較描述法的瑞士藝術史家出版的書，泰半都有英文譯本：*Renaissance and Baroque*，附有Peter Murray撰寫的淵博導論（London: Fontana, 1964*）；*Classic Art: an Introduction to the Italian Renaissance*（London: Phaidon, 1952；5th edition, 1994*）；*Principles of Art History*（London: Bell, 1932; reprinted, New York: Dover, 1986*）以及*The Sense of Form in Art*（New York: Chelsea, 1958）。Wilhelm Worringer則專攻風格心理學，他的*Abstraction and Empathy*（英文版，London: Routledge & Kegan Paul, 1953），跟表現主義運動（頁567）同步調。法國方面，不可忽略Henri Focillon及其著作*The Life of Forms in Art*（New York: Wittenborn, Schultz, 1948; reprinted, New York: Zone Books, 1989），英譯者爲C. B. Hogan和G. Kμbler。

題旨的研究

對藝術的宗教與象徵內涵感興趣的現象，始於十九世紀的法蘭西，而以Emile Mâle的一生志業達到最高點。他的*Religious Art in France: the Twelfth Century*，有加註的英文版（Princeton University Press, 1978）；以及*Religious Art in France: The Thirteenth Century*（Princeton University Press, 1984）；原文版其他卷冊的篇章收入*Religious Art form the Twelfth to the Eighteenth Century*（London: Routledge & Kegan Paul, 1949）。Aby Warburg及其學派是探討藝術之神話題旨的前驅；Jean Seznec的*The Survival of the Pagan Gods*（Princeton University Press, 1953; reprinted 1972*），可謂這方面的最佳入門書。Erwin

Panofsky的*Studies in Iconology*（New York: Harper & Row, 1972*）與*Meaning in the Visual Arts*（New York: Doubleday, 1957; reprinted, Harmondsworth: Penguin, 1970*），就如同Fritz Saxl的*A Heritage of Images*（Harmondsworth: Penguin, 1970*），都是註釋文藝復興藝術中的象徵主義的範例。我也出過一冊論述同一題旨的文集：*Symbolic Images*（London: Phaidon, 1972；3rd edition, Oxford, 1985; reprinted London, 1995*）。

想了解基督教及異教藝術的象徵主義，可讀的辭書也不少，例如James Hall的*Dictionary of Subjects and Symbols in Art*（London: John Murray, 1974*）及G. Ferguson的*Signs and Symbols in Christian Art*（Oxford University Press, 1954）。

Kenneth Clark的著作，特別是*Landscape into Art*（London: John Murray, 1949; revised edition, 1979*）與*The Nude*（London: John Murray, 1956; reprinted, Harmondsworth: Penguin, 1985*），使探討西方藝術史中的個別主題或動機的工作變得豐富且有生氣。Charles Sterling的*Still Life Painting: From Antiquity to the Twentieth Century*, James Emmons譯（London: Harper & Row, 1981），也歸入這一類。

社會史

什麼社會狀況會引發某一藝術風格與運動，信仰馬克思主義的歷史家經常提出此類問題；其中涉獵範圍最廣的是*A Social History of Art*（2 vols., London: Routledge & Kegan Paul, 1951; new edition, 4 vols., 1990*）一書的作者Arnold Hausef。有關這一點，請參閱我的*Meditations on a Hobby Horse*（London: Phaidon, 1963; 4th edition, Oxford, 1985; reprinted London, 1994*）。這方面更專門的研究成果有Frederick Antal的*Florentine Painting and its Social Background*（London: Routledge & Kegan Paul, 1947），以及T. J. Clark的*Image of the People: Gustave Courbet and the Revolution of 1848*（London: Thames & Hudson, 1973*）。婦女在藝術中的角色，是最近提起的問題，如Germaine Greer的*The Obstacle Face*（London: Secker & Warburg, 1979; reprinted, London: Pan, 1981*）及Griselda Pollock, *Vision and Difference: Feminity, Feminism and the Histories of Art*（London: Routledge, 1988）。一些強調應該專注於青商會層面的新起歷史學家，已經採用「新藝術史」（New Art History）這個標籤；有一此名稱為標題的文選，編者為A. L. Rees與F. Borzello（London: Camden, 1986*）；此派學者認為美學評量太過主觀，乃刻意避開，這一點暗示他們遙遙銜接考古學家，後者習慣從某一民族文化的角度檢視史前古器物。也請參閱更近期由Francis Frascina和Jonathan Harris編輯的文選*Art in Modern Culture*（London: Phaidon, 1992; reprinted 1994*）。

心理學理論

有好幾個心理學派，各提出不同的問題，我曾在數篇短論中研討過佛洛伊德的理論，及其對藝術的影響，如："Psycho-Analysis and History of Art", 見 *Meditations on a Hobby Horse*（London: Phaidon, 1963; 4th edition, Oxford, 1985; reprinted London, 1994*), pp. 30-44; "Freud's Aesthetics", 見*Reflection on the History of Art*（Oxford: Phaidon, 1987), pp. 221-39; 及"Verbal Wit as a Paradigm of Art: the Aesthetic Theories of Sigmund Freud(1856-1939)", 見 *Tributes: Interpreters of our Cultural Tradition*（Oxford: Phaidon, 1984), pp. 93-115。Peter Fuller在*Art and Psychoanalysis*（London: Hogarth Press, 1988）一書裡採取佛洛伊德的觀點；而R. Wollheim的*Painting as Art*（London: Thames & Hudson, 1987*），則受Melanie Klein修正的佛洛伊德理論影響；Adrian Stokes的著述屬於同一派，對讀者仍具吸引力，比方他的*Painting and the Inner World*（London: Tavistock, 1963）。我的*Art and Illusion*（London: Phaidon, 1960; 5th edition, Oxford,1977; reprinted London, 1994*）、*The Sense of Order*（Oxford: Phaidon, 1979; reprinted London, 1994*）以及*The Image and the Eye*（Oxford: Phaidon,1982; reprinted London, 1994*），這三部著作，更完整地審視了我常在本書述及的視覺心理學問題。Rudolf Arnheim的*Art and Visual Perception*（Berkeley: California University Press, 1954*），係立基於跟形式平衡原則有關的感知的完形理論（Gestalt theory）。David Freedberg的*The Power of Images: Studies in the History and Theory of Response*（Chicago University Press, 1989*）討論了祭儀、巫術、異教中視覺形象的角色。

最後要提到的是，有關收藏及愛好藝術的歷史課題。內容最豐富的是Joseph Alsop的*The Rare Art Tradition: The History of Art Collecting and its Linked Phenomena*（Princeton University Press, 1981）。Francis Haskell與Nicholas Penny在他們合撰的*Taste and the Antique*（New Haven and London: Yale University Press, 1981*）裡，探究一個特殊的主題。下列的書處理不同時代的此類問題：Michael Baxandall的*Painting and Experience in Fifteenth-Century Italy*（Oxford University Press, 1972; 2nd edition, 1988*）; M. Wackernagel的*The World of the Florentine Renaissance Artist: Projects and Patrons, Workshop and Art Marke*t，譯者A. Luchs（Princeton University Press, 1981）; Francis Haskell的*Patrons and Painters*（London: Chatto & Windus, 1963; Revised and enlarged edition, New Haven and London: Yale University Press, 1980*）與*Rediscoveries in Art*（London: Phaidon, 1976; reprinted Oxford, 1980*）。想瞭解變化多端的藝術市場，可閱讀Gerald Reitlinger的*The Economics of Taste*（3 vols., London: Barrie & Rockliff, 1961-70）。

技 術

此處列舉幾種論述藝術技術與實務運作方面的書：Rudolf Wittkower的*Sculpture*是最好的綜覽（Harmondsworth: Penguin, 1977*）; Sheila Adam, *The Techniques of Greek Sculpture*（London: Thames & Hudson, 1966）; Ralph Mayer, *The Artist's Handbook of Materials and Techniques*（London: Faber, 1951; 5th edition, 1991*）; A. M. Hind, *An Introduction to the History of Wooduct*（2 vols., London: Constable, 1935; reprinted in 1 vol., New York: Dover, 1963*）及*A History of Engraving and Etching*（London: Constable, 1927; reprinted, New York: Dover, n.d.*）; F. Ames-Lewis與J. Wright, *Drawing in the Italian Renaissance Workshop*（London: Victoria & Albert Museum, 1983*）; J. Fitchen, *The Construction of Gothic Cathedral*s（Oxford University Press, 1961）。倫敦的國家美術館在Art in the Making叢書系列收集了三項展覽，透過科學檢驗揭露繪畫的技術：*Rembrandt*（1988*）, *Italian Painting before 1400*（1989*）, *Impressionism*（1990*）。他們對於*Giotto to Dürer: Early Renaissance Painting in the National Gallery*（1991*）的概觀評述也與技術問題相關。

手冊以及風格與時代的勘定

我們尋找某一時代、技巧或大師的資料時，不難發現可供細讀或查閱的相關書籍，只是需要費點工夫並稍加練習才能進入情況，達到目的。坊間愈來有愈多高水準的手冊，包含了必要的知識，並指示讀者如何查考進一步的資料。諸多此類叢書中，最重要的是Pelican History of Art，原版編者爲Nikolaus Pevsner，目前由Yale University Press出版，多數有平裝本。其中好幾冊已出修訂版; 有的針對某些主題做了很好的通盤觀測。T. S. R. Boase編的*Oxford History of English Art*（11冊），可視爲這套書的補編。Phaidon Colour Library叢書提供了了解藝術家和藝術運動的權威而簡易的入門，附有精美的彩色插圖，Thames & Hudson出版的World of Art叢書系列亦然。

其他眾多權威性英文版手冊中，我選的出版品如後：Hugh Honour and John Fleming, *A Warld History of Art*（London: Macmillan, 1982; 3rd edition, London: Laurence King, 1987*）; H. W. Janson, *A History of Art*（London: Thames & Hudson; and New York: Abrams, 1962; 4th edition, 1991）; Nikolaus Pevsner, *An Outline of European Architecture*（London: Penguin, 1943; 7th edition, 1963*）; Patrick Nuttgens, *The Story of Architecture*（Oxford: Phaidon, 1983; reprinted London, 1994*）。雕塑方面有John Pope-Hennessy, *An Introduction to Italian Sculpture*（3 vols., London: Phaidon, 1955-63; 2nd edition, 1970-72; reprinted Oxford, 1985*）; 東方藝術有*The Heibonsha Survey of Japanese Art*（30 vols., Tokyo: Heibonsha, 1964-9; and New Yrok: Weatherhill, 1972-80）。

有意求取詳細、時新資料的學習者，通常不會去找書籍，他的快樂來源是各色各樣的期刊，遍布歐美各種機構和學會出版的年鑑、季刊與月刊。其中，*Burlington Magazine*和*Art Bulletin*堪稱第一流。此類刊物是專家寫給專家讀的，藝術史的圖樣就是從他們發表的文獻與詮釋鑲嵌形成的。新手一開頭可能會覺得踏入一個不知所措的世界，但如果他有興趣的話，不久便曉得如何穿過事實織成的迷宮，

走入他欲解決問題的核心。這類型的閱讀，唯有置身大圖書館才做得到。在館內的開放式書架上，一定可以找到他必須時常奉爲指南的大量參考書。 其一，*Encyclopaedia of World Art*，原爲義大利版，英文版由紐約的McGraw-Hill公司發行(1959-68)。其二，*Art Index*，替精選的美術期刊與美術館會報編製一種隨著時間累加的作者與標題索引，每年出版一次。另有*International Repertory of the Literature of Art*(RILA)可供查考，自1991年起，改名爲*Bibliography of the History of Art*而爲人所知。

辭 典

在此選列幾種有用的辭典與參考書：Peter and Linda Murray, *The Penguin Dictionary of Art and Artists*（Harmondsworth: Penguin, 1959; 6th edition, 1989[*]）; John Fleming and Hugh Honour, *The Penguin Dictionary of Decorative Arts*（Harmondsworth: Penguin, 1979; new edition, 1989[*]）及（與Nikolaus Pevsner合撰）*The Penguin Dictionary of Architecture*（Harmondsworth: Penguin , 1966; 4th edition, 1991）；Harold Osborne所編的*The Oxford Companion to Art*(Oxford University Press, 1970)及*The Oxford Companion to the Decorative Art*（Oxford University Press, 1975）。即將出版的*Macmillan Dictionary of Art*，預計超過30冊，匯集了截至目前爲止的廣泛參考資料。

旅 遊

若說有哪門研究領域單憑閱讀本身是無法精通的，那一定是藝術史了。任何一個藝術愛好者，都會找機會旅行，盡可能花時間探索建築遺跡並親炙藝術原作。此處不可能也不想列舉所有導遊書，不過倒可提一提Companion Guides（Collins出版）、Blue Guides（A. & C. Black)以及Phaidon Cultural Guides。Nikolaus Pevsner的The Buildings of England（Penguin叢書），則是依郡引介英格蘭建築的精彩之作。

至於其餘──就讓我祝你旅途愉快吧！

各章書目

此單元內的著作，大抵上按藝術家及論題在各章內被論及的次序列出。

1　奇妙的起源：史前與原始居民；古代美洲

Anthony Forge, *Primitive Art and Society*（London: Oxford Uinversity Press, 1973）.

Douglas Fraser, *Primitive Art*（London: Thames & Hudson, 1962）.

Franz Boas, *Primitive Art*（New York: Peter Smith, 1962）.

2　通向永恆的藝術：埃及、美索不達米亞、克里特島

W. Stevenson Smith, *The Art and Archtecture of Ancient Egypt*（Harmondsworth: Penguin, 1958; 2nd edition, revised by William Kelly Simpson, 1981[*]）.

Heinrich Schafer, *Principles of Egyptian Art*, translated. By J. Baines(Oxford University Press, 1974）.

Kurt Lange and Max Hirmer, *Egypt: Architecture, Sculpture, Painting*（London: Phaidon, 1956; 4th edition, 1968; reprinted 1974）.

Henri Frankfort, *The Art and Architecture of the Ancient Orient*(Harmondsworth: Penguin, 1954; 4th edition, 1970[*]).

3　偉大的覺醒：希臘，西元前七至五世紀

Gisela M. A. Richter, *A Handbook of Greek Art*（London: Phaidon,1959; 9th edition, Oxford, 1987; reprinted London, 1994[*]）.

M. Robertson, *A History of Greek Art* (2 vols., Cambridge University Press, 1975).

——, *A Short History of Greek Art* (2 vols., Cambridge University Press, 1981*).

Andrew Stewart, *Greek Sculpture* (2 vols., New Haven and London: Yale University Press, 1990).

John Boardman, *The Parthenon and its Sculptures* (London: Thames & Hudson, 1985).

Bernard Ashmole, *Archiect and Sculptor in Classical Greece* (London: Phaidon, 1972).

J. J. Pollitt, *Art and Experience in Classical Greece* (Cambridge University Press, 1972).

R. M. Cook, *Greek Painted Pottery* (London: Methuen, 1960; 2nd edition, 1972).

Claude Rolley, *Greek Bronzes* (London: Sotheby's, 1986).

4 美的國度：希臘與希臘化世界，西元前五世紀至西元後一世紀

Margarete Bieber, *Sculpture of the Hellenistic Age* (New York: Columbia University Press, 1955; revised edition, 1961).

J. Onians, *Art and Thought in the Hellenistic Age* (London: Thames & Hudson, 1979).

J. J. Pollitt, *Art in the Hellenistic Age* (Cambridge University Press, 1986*).

5 世界的征服者：羅馬人、佛教徒、猶太人與基督教徒，西元一至四世紀

Martin Henig, ed., A Handbook of Roman Art (Oxford: Phaidon, 1983; reprinted London, 1992*).

Ranuccio Bianchi Bandinelli, *Rome: the Center of Power* (London: Thames & Hudson, 1970).

——, *Rome: the Late Empire* (London: Thames & Hudson, 1971).

Richard Brilliant, *Roman Art: from the Republic to Constantine* (London: Phaidon, 1974).

William MacDonald, *The Pantheon* (Harmondsworth: Penguin, 1976*).

Diana E. E. Kleiner, *Roman Sculpture* (New Haven and London: Yale University Press, 1993).

Roger Ling, *Roman painting* (Cambridge University Press, 1991*).

6 道路岔口：羅馬與拜占庭，五至十三世紀

Richrd Krautheimer, *Rome, Profile of a City, 312-1308* (Princeton University Press, 1980).

Otto Demus, *Byzantine Art and the West* (London: Weidenfeld & Nicolson, 1970).

Ernst Kitzinger, *Byzantine Art in the Making* (London: Faber, 1977).

——, *Early Mediaeval Art in the British Museum* (London: British Museum, 1940*).

John Beckwith, *The Art of Constantinople* (London: Phaidon, 1961; 2nd edition, 1968).

Richard Krautheimer, *Early Christian and Byzantine Art and Architecture* (Harmondsworth: Penguin, 1965; 4th edition, 1986*).

7 望向東方：回教國家、中國，二至十三世紀

Jerrilyn D. Dodds, ed., *Al-Andalus: The Art of Islamic Spain* (New York: Metropolitan Museum of Art, 1992).

Oleg Grabar, *The Alhambra* (London: Allen Lane, 1978).

——, *The Formation of Islamic Art* (Yale University Press, 1973; revised edition, 1987*).

Godfrey Goodwin, *History of Ottoman Architecture* (London: Thames & Hudson, 1971; reprinted 1987*).

Basil Gray, *Persian Painting* (London: Batsford, 1947; reprinted 1961).

R. W. Ferrier, ed., *The Art of Persia* (New Haven and London: Yale University Press, 1989).

J. C. Harle, Art and Architecture of Indian Subcontinent (Harmondsworth: Penguin, 1986*).

T. Richard Blurton, Hindu Art (London: British Museum, 1992*).

James Cahill, *Chinese Painting* (Geneva: Skira, 1960; reprinted New York: Skira/Rizzoli,, 1977*).

W. Willetts, *Foundations of Chinese Art* (London: Thames & Hudson, 1965).

William Watson, *Style in the Arts of China* (Harmondsworth: Penguin, 1974*).

Michael Sullivan, *Symbols of Eternity* (Oxford University Press, 1980).

——, *The Art of China* (Berkeley: California University Press, 1967; 3rd edition, 1984*).

Wen C. Fong, Beyond Representation (New Haven and London: Yale University Press, 1992).

8 熔爐裡的西方藝術：歐洲，六至十一世紀

David Wilson, *Anglo-Saxon Art* (London, Thames & Hudson, 1984).

——, *The Bayeux Tapestry* (London, Thames & Hudson, 1985).

Janet Backhouse, *The Lindisfarne Gospels* (Oxford: Phaidon, 1981; repeinted London, 1994*).

Jean Hubert *et al.*, *Carolingian Art* (London, Thames & Hudson, 1970).

9 教會即鬥士：十二世紀

Meyer Schapiro, *Romanesque Art* (London: Chatto & Windus, 1977).

George Zarnecki, ed., *English Romanesque Art 1066-1200* (London: Royal Academy, 1984).

Hanns Swarzenski, *Monuments of Romanesque Art: the Art of Church Treasures in North-Western Europe* (London: Faber, 1954; 2nd edition, 1967).

Otto Pächt, *Book Illuminationin the Middle Ages* (London: Harvey Miller, 1986).

Christopher de Hamel, A History of Illuminated Manuscripts(London: Phaidon, 1986; 2nd edition, London, 1994).

J. J. G. Alexander, *Medieval Illuminators and their Methods* (New Haven and London: Yale University Press, 1992).

10 教會即凱旋者：十三世紀

Henri Focillon, *The Art of the West in the Middle Ages* (2 vols., London: Phaidon, 1963; 3rd edition, Oxford, 1980*).

Joan Evans, *Art in Mediaeval France* (London: Oxford University Press, 1948).

Robert Branner, *Chartres Cathedral* (London: Thames & Hudson, 1969; reprinted New York: W. W. Norton, 1980*).

George Henderson, *Chartres* (Harmondsworth: Penguin, 1968*).

Willibald Sauerländer, *Gothic Sculpture in France 1140-1270*, translated by Janet Sondheimer (London, Thames & Hudson, 1972).

Jean Bony, *French Gothic Architecture of the 12th and 13th Centuries* (Berkeley: California University Press, 1983*).

James H. Stubblebine, *Giotto: the Arena Chapel frescoes* (London: Thames & Hudson, 1969; 2nd edition, 1993).

Jonathan Alexander and Paul Binski, ed., *Age of Chivalry: Art in Plantagenet England 1200-1400* (London: Royal Academy, 1987*).

11 朝臣與市民：十四世紀

Jean Bony, *The English Decorated Style* (Oxford: Phaidon, 1979).

Andrew Martindale, Simone Martini(Oxford: Phaidon, 1988).

Millard Meiss, *French Painting in the Time of Jean de Berry: The Limbourgs and their Contemporaries* (2 vols., New York: Braziller, 1974).

Jean Longnon et al., *The Très Riches Heures of the Duc de Berry* (London: Thames & Hudson, 1969; reprinted 1989*).

12 現實的征服：十五世紀初期

Eugenio Battisti, *Brunelleschi: the Complete Work* (London: Thames & Hudson, 1981).

Bruce Cole, *Masaccio and the Art of Early Renaissance Florence* (Bloomington: Indiana University Press, 1980).

Umberto Baldini & Ornella Casazza, *The Brancacci Chapel Frescoes* (London: Thames & Hudson, 1992).

Paul Joannides, *Masaccio and Masolino* (London: Phaidon, 1993).

H. W. Janson, *The Sculpture of Donatello* (Princeton University Press, 1957).

Bonnie A. Bennett and David G. Wilkins, *Donatello* (Oxford: Phaidon, 1984).

Kathleen Morand, *Claus Sluter: Artists of the Court of Burgundy* (London: Harvey Miller, 1991).

Elizabeth Dhanens, *Hubert and Jan van Eyck* (Antwerp: Fonds Mercator, 1980).

Erwin Panofsky, *Early Netherlandish Painting: Its Origin and Character* (2 vols., Cambridge, Mass.: Harvard
　　University Press, 1953; reprinted New York: Harper & Row, 1971).

13　傳統與革新(一)：十五世紀晚期的義大利

Franco Borsi, *L. B. Alberti: Complete Edition* (Oxford: Phaidon, 1977).

Richard Krautheimer, *Lorenzo Ghiberti* (Princeton University Press, 1956; revised edition, 1970).

John Pope-Hennessy, *Fra Angelico* (London: Phaidon, 1952; 2nd edition, 1974).

——, *Uccello* (London: Phaidon, 1950; 2nd edition, 1969).

Ronald Lightborn, *Mantegna* (Oxford: Phaidon-Christe's, 1986).

Jane Martineau, ed., *Andrea Mantegna* (London: Thames & Hudson, 1992).

Kenneth Clark, *Piero della Francesca* (London: Phaidon, 1951; 2nd edition, 1969).

Ronald Lightbown, *Piero della Francesca* (New York: Abbeville, 1992).

L. D. Ettlinger, Antonio and Piero Pollainolo(Oxford: Phaidon, 1978).

H. Horne, *Botticelli: Painter of Florence* (London: Bell, 1908; revised edition, Princeton University Press, 1980).

Ronald Lightbown, *Boatticelli* (2 vols., London: Elek, 1978; revised edition publishd as *Sandro Boatticell:
　　Life and Work*, London: Thames & Hudson, 1989).

關於*La Primavera*和*The Birth of Venus*，請參考我論Botticelli所用神話的文字，見*Symbolic Images*
　　(London: Phaidon, 1972; 3rd edition, Oxford, 1985; reprinted London, 1995[*]), pp. 31-81.

14　傳統與革新(二)：十五世紀晚期的北方

John Harvey, *The Perpendicular Style* (London: Batsford, 1978).

Martin Davies, *Rogier van der Weyden: An Essay, with a Critical Catalogue of Paintings Ascribed to him and
　　to Robert Campin* (London: Phaidon, 1972).

Michael Baxandall, *The Limewood Sculptors of Renaissance Germany* (New Haven: Yale University Press, 1980[*]).

Jan Bialastocki, *The Art of the Renaissance in Eastern Europe* (Oxford: Phaidon, 1976).

15　和諧的獲致：他斯卡尼與羅馬，十六世紀早期

Arnaldo Bruschi, *Bramante*, translated by Peter Murray (London: Thames & Hudson, 1977).

Kenneth Clark, *Leonardo da Vinci* (Cambridge University Press,1939; revised edition by Martin Kemp,
　　Harmondsworth: Penguin, 1988[*]).

A. E. Popham, ed., *Leonardo da Vinci: Drawings* (London: Cape, 1946; revised edition, 1973[*]).

Martin Kemp, *Leonardo da Vinci: The Marvellous Works of Nature and Man* (London: Dent, 1981[*]).

並請參閱我的著作*The Heritage of Apelles* (Oxford: Phaidon, 1976; reprinted London, 1993[*]),pp. 39-56, 及
　　New Light on Old Masters (Oxford: Phaidon, 1986; reprinted London, 1993[*]),32-88.

Herbert von Einem, *Michelangelo* (revised English edition, London: Methuen, 1973).

Howard Hibbard, *Michelangelo* (Harmondsworth: Penguin,, 1975; 2nd edition, 1985[*]).本書及上書是很有
　　用的通論介紹。

Johannes Wilde, *Michelangelo: Six Lectures* (Oxford University Press, 1978[*]).

Ludwig Goldscheider, *Michelangelo: Paintings, Sculpture, Architecture* (London: Phaidon, 1995[*]).

Michael Hirst, *Michelangelo and his Drawings* (New Haven and London: Yale University Press, 1988[*]).

米開蘭基羅作品的完整目錄，可看：

Frederick Hartt, *The Paintings of Michelangelo* (New York: Abrams, 1964).

——, *Michelangelo: The Complete Sculpture* (New York: Abrams, 1970).

——, *Michelangelo Drawings* (New York: Abrams, 1970).

有關西斯汀教堂，參閱：

Charles Seymour, ed., *Michelangelo: The Sistine Ceiling* (NewYork: W. W. Norton, 1972).

Carlo Pietrangeli, ed., *The Sistine Chappel: MichelangeloRediscovered* (London: Muller, Blond & White, 1986).

John Pope-Hennessy, *Raphael* (London: Phaidon, 1970).

Roger Jones and Nicholas Penny, *Raphael* (New Haven and London: Yale University Press, 1983*).

Luitpold Dussler, Raphael: *A Critical Catalogue of his Pictures, Wall-Paintings and Tapestries* (London: Phaidon, 1971).

Paul Joannides, *The Drawings of Raphael, with a Complete Catalogue* (Oxford: Phaidon, 1983).

有關Stanza della Segnatura，請參閱我的*Symbolic Images*(London: Phaidon, 1972; 3rd edition, Oxford, 1985; reprinted London, 1995*), pp. 85-101.；有關*Madonna della Sedia*，參閱我的*Norm and Form* (London: Phaidon, 1966; 4th edition, Oxford, 1985; reprinted London, 1995*), pp. 64-80.

16　光線與色彩：威尼斯與義大利北部，十六世紀早期

Deborah Howard, *Jacopo Sansovino* (New Haven and London: Yale University Press, 1975*).

Bruce Boucher, *The Sculpture of Jacopo Sansovino* (2 vols., New Haven and London: Yale University Press, 1992).

Johannes Wilde, *Venetian Art from Bellini to Titian* (Oxford University Press, 1974*).

Giles Robertson, *Giovanni Bellini* (Oxford University Press, 1968).

Terisio Pignatti, *Giorgione: Complete Edition* (London: Phaidon, 1971).

Harold Wethey, *The Paintings of Titian* (3 vols., London: Phaidon, 1969-75).

Charles Hope, *Titian* (London: Jupiter, 1980).

Cecil Gould, *The Paintings of Correggio* (London: Faber, 1976).

A. E. Popham, *Correggio's Drawings* (London: British Academy, 1957).

17　新學識的傳播：日耳曼與尼德蘭，十六世紀早期

Erwin Panofsky, *The Life and Art of Albrecht Dürer* (Princeton University Press, 1943; 4th edition, 1955; reprinted 1971*).

Nikolaus Pevsner and Michael Meier, *Grünewald* (London: Thames & Hudson, 1948).

G. Scheja, *The Isenheim Altarpiece* (Cologne: DuMoont; and New York: Abrams, 1969).

Max J. Friedländer and Jakob Rosenberg, *The Paintings of Lucas Cranach*, translated by Heinz Norden (London: Sotheby's, 1978).

Walter S. Gibson, *Hieronymus Bosch* (London: Thames & Hudson, 1973)，並參閱我的*The Heritage of Apelles*(Oxford: Phaidon, 1976; reprinted London, 1993*), pp. 79-90.

R. H. Maejinissen, *Hieronymus Bosch: The Complete Works* (Antwerp: Tatard,1987).

18　藝術的危機：歐洲，十六世紀間晚期

James Ackerman, *Palladio* (Harmondsworth: Penguin, 1966*).

John Shearman, *Mannerism* (Harmondsworth: Penguin, 1967*).

John Pope-Hennessy, *Cellini* (London: Macmillan, 1985).

A. E. Popham, *Catalogue of the Drawings of Parmigianino* (3 vols., New Haven and London: Yale University Press, 1971).

Charles Avery, *Giambologna* (Oxford: Phaidon-Christie's, 1987; reprinted London: Phaiddn, 1993*).

Hans Tietze, *Tintoretto: The Paintings and Drawings* (London: Phaiddn, 1948).

Harold E. Wethey, *El Greco and his School* (2 vols., Princeton University Press, 1962).

John Rowlands, *Holbein: The Paintings of Hans Holbein the Younger* (Oxford: Phaidon, 1985).

Roy Strong, *The English Renaissance Miniature* (London: Thames & Hudson, 1983*).包括討論 Nicholas Hilliard and Isaac Oliver的論文。

F. Grossmman, *Pister Bruegel: Complete Edition of the Paintings* (London: Phaidon, 1955; 3rd edition, 1973).

Ludwig Münz, *Bruegel: The Drawings* (London: Phaidon, 1961).

19 觀察與想像：信奉天主教的歐洲國家，十七世紀前半葉

Rudolf Wittkower, *Art and Architecture in Italy 1600-1750* (Harmondswoeth: Penguin,, 1958; 3rd edition, 1973*).

Ellis Waterhause, *Italian Baroque Painting* (London: Phaidon, 1962; 2nd edition, 1969).

Donald Posner, *Annibale Carracci: A Study in the Reform of Italian Painting around 1590* (2 vols., London: Phaidon, 1971).

Walter Friedländer, *Caravaggio Studies* (Princeton University Press, 1955*).

Howard Hibbard, *Caravaggio* (London: Thames & Hudson, 1983*).

D. Stephen Pepper, *Guido Reni: A Complete Catalogue of his Works with an Introductory Text* (Oxford: Phaidon, 1984).

Anthony Blunt, *The Paintings of Poussin* (3 vols., London: Phaidon,1966-7).

Marcel Röthlisberger, *Claude Lorrain: The Paintings* (2 vols., New Haven and London: Yale University Press, 1961).

Julius S. Held, *Rubens: Selected Drawings* (2 vols., London: Phaidon, 1959; 2nd edution, in 1 vol., Oxford, 986).

——, *The Oil Sketches of Peter Paul Rubens: A Critical Catalogue* (2 vols., Princeton University Press, 1980).

Corpus Rubenianum Ludwig Burchard (London: Phaidon; and London: Harvey Miller, 1968; 27 parts planned, of which 15 have been published).

Michael Jaffé, *Rubens and Italy* (Oxford: Phaidon, 1977).

Christopher White, *Peter Paul Rubens: Man and Artist* (New Haven and London: Yale University Press, 1987).

Christopher Brown, *Van Dyck* (Oxford: Phaidon, 1982).

Jonathan Brown, *Velázquez* (New Haven and London: Yale University Press, 1986*).

Enriqueta Harris, *Velázquez* (Oxford: Phaidon, 1982).

Jonathan Brown, *The Golden Age of Painting in Spain* (New Haven and London: Yale University Press, 1991).

20 自然之鏡：十七世紀的荷蘭

K. Freemantle, *The Baroque Town Hall of Amsterdam* (Utrecht: Dekker & Gumbert, 1959).

Bob Haak, *The Golden Age: Dutch Painters of the Seventeenth Century*, translated by E. Williams- Freeman (London: Thames & Hudson, 1984).

Seymour Slive, *Frans Hals* (3 vols. London: Phaidon, 1970-4).

——, *Jacob van Ruisdael* (New York: Abbeville, 1981).

Gary Schwarz, *Rembrandt: His Life, His Paintings* (Harmondswoeth: Penguin, 1985*).

Jakob Rosenberg, *Rembrandt : Life and Work* (2 vols.,Cambridge, Mass.:Harvard Universirt Press, 1948; 4th edition, Oxford: Phaidon, 1980*).

A. Bredius, *Rembrandt: Complete Edition of the Paintings* (Vienna: Phaidon, 1935; 4th edition, revised by Horst Gerson, London: Phaidon, 1971*).

Otto Benesch, *The Drawings of Rembrandt* (6 vols., London: Phaidon,1954-7; revised edition, 1973).

Christopher White and K. G. Boon, *Rembrandt's Etchings: An Illustrated Critical Catalogue* (2 vols., Amsterdam: Van Ghendt, 1969).

Christopher Brown, Jan Kelch and Pieter van Thiel, *Rembrandt: The Master and his Workshop* (2 vols., New Haven and London: Yale University Press, 1991*).

Baruch D. Kirschenbaum, *The Religious and Historical Paintings of Jan Steen* (Oxford: Phaidon, 1977).

Wolfgang Stechow, *Dutch Landscape Painting of the Sevententh Century* (London: Phaidon, 1966; 3rd edition, Oxford, 1981*).

Svetlana Alpers, *The Art of Describing: Dutch Art in the 17th Century* (London: John Murray, 1983*).

Lawrence Gowing, *Vermeer* (London: Faber, 1952).

Albert Blankert, *Vermeer of Delft: Complete Edition of the Paintings* (Oxford: Phaidon, 1978).

John Michael Montias, *Vermeer and hia Milieu* (Princeton University Press, 1989).

21　威力與榮光(一)：義大利，十七世紀晚期和十八世紀

Anthony Blunt. ed., *Baroque and Rococo Architecture and Decoration* (London: Eiek, 1978).

——, *Borromini* (Harmondsworth: Penguin,1979; new edition, Cambridge, Mass.: Harvard University Press, 1990*).

Rudolf Wittkower, *Gian Lorenzo Bernini* (London: Phaidon, 1955; 3rd edition, 1981).

Robert Enggass, *The Paintings of Baciccio: Giovanni Battista Gaulli 1639-1709* (University Park: Pennsylvania State University Press, 1964).

Michael Levey, *Giambattista Tiepolo* (New Haven and London: Yale University Press, 1986).

——, *Painting in Eighteenth-Century Venice* (London: Phaidon, 1959; 3rd edition, New Haven and London: Yale University Press, 1994).

Julius S. Held and Donald Posner, *Seventeenth and Eighteenth Century Art* (New York and London: Abrams, 1972).

22　威力與榮光(二)：法蘭西、日取曼與奧地利，十七世紀晚期和十八世紀

G. Walton, *Louis XIV and Versailles* (Harmondsworth: Penguin, 1986).

Anthony Blunt ed., *Art and Architecture in France 1500-1700* (Harmondsworth: Penguin, 1953; 4th edition., 1980*).

Henry-Russell Hitchcock, *Rococo Architecture in Southern Germany* (London: Phaidon, 1968).

Eberhard Hempel, *Baroque Art and Architecture in Central Europe* (Harmondsworth: Penguin, 1965*).

Marianne Roland Michel, *Watteau: An Artist of the Eighteenth Century* (London: Trefoil, 1984).

Donald Posner, *Antoine Watteau* (London: Weidenfeld & Nicolson, 1984).

23　理性的時代：英格蘭與法蘭西，十八世紀

Kerry Downes, *Sir Christopher Wren* (London: Granada, 1982).

Ronald Paulson, *Hogarth: His Life, Art and Times* (2 vols., New Haven and London: Yale University Press, 1971; abridged 1-vol. edition, 1974*).

David Bindman, *Hogarth* (London: Thames & Hudson, 1981).

Eilis Waterhouse, *Reynolds* (London: Phaidon, 1973).

Nicholas Penny. ed., *Reynolds* (London: Royal Academy, 1986*).

John Hayes, *Gainsborough: Paintings and Drawings* (London: Phaidon, 1975; reprinted Oxford, 1978).

——, *The Landscape Paintings of Thomas Gainsborough: A Critical Text and Catalogue Raisonné* (2 vols., London: Sotheby's, 1982).

——, *The Drawings of Thomas Gainsborough* (2 vols., London: Zwemmer, 1970).

——, *Thomas Gainsborough* (London: Tate Gallery, 1980*).

Georges Wildenstein, *Chardin, a Catalogue Raisonné* (Oxford: Cassirer, 1969).

Philip Conisbee, *Chardin* (Oxford: Phaidon, 1969).

H. H. Arnason, *The Sculptures of Houdon*(London: Phaidon, 1975).

Jean-Pierre Cuzin, *Jean-Honoré Fragonard: Life and Work, Complete Catalogue of the Oil Paintings* (New York: Abrams, 1988).

Oliver Millar, *Zoffany and his Tribuna* (London: Routledge & Kegan Paul, 1967).

24　傳統的打破：英格蘭、美國與法蘭西，十八世紀晚期和十九世紀早期

J. Mordaunt Crook, *The Dilemma of Style* (London: John Murray, 1987).

J. D. Prown, *John Singleton Copley* (2 vols., Cambridge, Mass.: Harvard Universirt Press, 1966).

Anita Brookner, *Jacques-Louis David* (London: Chatto & Windus, 1980*).

Paul Gassier and Juliet Wilson, *The Life and Complete Work of Francisco Goya* (New York: Reynal, 1971; revised edition, 1981).

Janis Tomlinson, *Goya* (London: Phaidon, 1994).

David Bindman, *Blake as an Artist* (Oxford: Phaidon, 1977).

Martin Butlin, *The Paintings and Drawings of William Blake* (2 vols., New Haven and London: Yale Universirt Press, 1981).

——, and E. Joll, *The Paintings of J. M. W. Turner, a Catalogue* (2 vols., New Haven and London: Yale University Press, 1977; revised edition, 1984*).

Andrew Wilton, *The Life and Work of J. M. W. Turner* (London: Academy, 1979).

Graham Reynolds, *The Late Paintings and Drawings of John Constable* (2 vols., New Haven and London: Yale University Press, 1984).

Malcolm Cormack, *Constable* (Oxford: Phaidon, 1977).

Walter Friedländer, *From David to Delacroix* (Cambridge, Mass.: Harvard Universirt Press, 1952*).

William Vaughan, *German Romantic Painting* (New Haven and London: YaleUniversity Press, 1980).

Helmut Börsch-Supan, *Caspar David Friedrich* (London: Thames & Hudson, 1974; 4th edition, Munich: Prestel, 1990).

Hugh Honour, *Neo-classicism* (Harmondsworth: Penguin, 1968*).

——, *Romanticism* (Harmondsworth: Penguin, 1981*).

Kenneth Clark, *The Romantic Rebellion* (London: Sotheby's, 1986*).

25　永遠的革新：十九世紀

Robert Rosenblum, *Ingres* (London: Thames & Hudson, 1967).

Robert Rosenblum and H.W. Janson, *The Art of the Nineteenth Century* (London: Thames & Hudson, 1984).

Lee Johnson, *The Paintings of Eugène Delacroix* (6 vols., Oxford University Press, 1981-9).

Michael Clarke, *Corot and the Art of Landscape* (London: British Museum, 1991).

Peter Galassi, Corot in Italy: Open-Air Painting and the Classical Landscape Tradition (New Haven and London: YaleUniversity Press, 1991).

Robert L. Herbert, *Millet* (Paris: Grand Palais; and London: Hayward Gallery, 1975*).

Courbet (Paris: Grand Palais; and London: Royal Academy, 1977).

Linda Nochlin, *Realism* (Harmondsworth: Penguin, 1971*).

Virginia Surtees, *The Paintings and Drawings of Dante Gabriel Rossetti* (Oxford University Press, 1971).

Albert Boime, *The Academy and French Painting in the Nineteenth Century* (London: Phaidon, 1971; reprinted, New Haven and London: YaleUniversity Press, 1986*).

Manet (Paris: Grand Palais; and New York: Metropolitan Museum of Art, 1983).

John House, *Monet* (Oxford: Phaidon, 1977; 3rd edition, London, 1991*).

Paul Hayes Tucker, *Monet in the '90s: The Series Paintings* (New Haven and London: Yale University Press, 1989*).

Renoir (Paris: Grand Palais; London: Hayward Gallery; and Boston: Museum of Fine Art, 1985*).

Pissarro(London: Hayward Gallery; Paris: Grand Palais; and Boston: Museum of Fine Art, 1981*).

J. Hillier, *The Japanese Print: A New Approach* (London: Bell, 1960).

Richard Lane, *Hokusai: Life and Work* (London: Barrie & Jenkins, 1989).

Jean Sutherland Boggs *et al.*, *Degas* (Paris: Grand Palais; Ottawa: National Gallery of Canada; and New York: Metropolitan Museum of Art, 1988*).

John Rewald, *The History of Impressionism* (New York: Museum of Modern Art, 1946; 4th edition, London: Secker & Warburg, 1973*).

Robert L. Herbert, *Impressionism: Art, Leisure and Parisian Society* (New Haven and London: Yale University Press, 1988*).

Albert Elsen, *Rodin* (New York: Metropolitan Museum of Art, 1963).

Catherine Lampert, *Rodin* (London: Hayward Gallery, 1986*).

Andrew Maclaren Young ed., *The Paintings of James McNeill Whistler* (New Haven and London: Yale

University Press, 1980).

K. E. Maison, *Honoré Daumier: Catalogue of Paintings, Watercolours and Drawings* (2 vols., London: Thames & Hudson, 1968).

Quentin Bell, *Victorian Artists* (London: Routledge & Kegan Paul, 1967).

Graham Reynolds, *Victoria Painting* (London: Studio Vista, 1966).

26　新標準的追求：十九世紀晚期

Robert Schmutzler, *Art Nouveau*, translated by E. Roditi (London: Thames & Hudson, 1964; abridged edition, London, 1978).

Roger Fry, *Cezanne: A Study of his Development* (London: Hogarth Press,1927; new edition, Chicago University Press, 1989*).

William Rubin, ed., *Cézanne: The Late Work* (London: Thames & Hudson, 1978).

John Rewald, *Cézanne: The Watercolours* (London: Thames & Hudson, 1983).

John Russell, *Seurat* (London: Thames & Hudson, 1965*).

Richard Thomson, *Seurat* (Oxford, Phaidon, 1985; reprinted 1990*).

Ronald Pickvance ed., *Van Gogh in Arles* (New York: Metropolitan Museum of Art, 1984*).

——, *Van Gogh in Saint Rémy and Auvers* (New York: Metropolitan Museum of Art, 1986*).

Michel Hoog, *Gauguin* (London: Thames & Hudson, 1987).

Gauguin(Paris: Grand Palais; Chicago: Art Institute; and Washington: National Gallery of Art, 1988*).

Nicholas Watkins, *Bonnard* (London: Phaidon, 1994).

Götz Adriani, *Toulouse-Lautrec* (London: Thames & Hudson, 1987).

——, *Post-Impressionism: From Van Gogh to Gauguin* (New York: Museum of Modern Art, 1956; 3rd edition, London: Secker & Warburg, 1978*).

27　實驗性的藝術：二十世紀前半葉

Robert Rosenblum, *Cubism and Twentieth-Century Art* (London: Thames & Hudson, 1960; New York: Abrams, 1992).

John Golding, *Cubism: A History and an Analysis, 1907-1914* (London: Faber, 1959; 3rd edition, 1988*).

Bernard S. Myers, *Expressionism* (London: Thames & Hudson, 1963).

Walter Grosskamp, ed., *German Art in the Twentieth Century: Painting and Sculpture 1905-1985* (London: Royal Academy, 1963).

Hans Maria Wingler, *The Bauhaus* (Cambridge, Mass.: MIT Press, 1969).

H. Bayer, W. Gropius and I. Gropius, eds., Bauhaus 1919-1928 (London: Secker & Warburg, 1975).

William J. R. Curtis, *Modern Architecture since 1900* (Oxford: Phaidon, 1982; 2nd edition, 1987, reprinted London, 1994*).

Norbert Lynton, *The Story of Modern Art* (Oxford: Phaidon,1980; 2nd edition, 1989; reprinted London, 1994*).

Robert Hughes, *The Shock of the New: Art and the Century of Change* (London, BBC, 1980; revised and enlarged edition, 1991).

William Rubin ed.,'*Primitivism' in 20th Century Art: Affinity of the Tribal and the Modern* (2 vols., New York: Museum of Modern Art, 1984).

Reinhold Heller, *Munch: His Life and Work* (London: John Murray, 1984).

C. D. Zigrosser, *Prints and Drawings of Käthe Kollwitz* (London: Constable; and New York: Dover, 1969).

Werner Haftmann, *Emil Nolde*, translated by N. Guterman (London: Thames & Hudson, 1960).

Richard Calvocoressi, ed., Oskar Kokoschka 1886-1980 (London: Tate Gallery, 1987*).

Peter Vergo, *Art in Vienna 1898-1918: Klimt, Kokoscgka, Schiele and Contemporaries* (London: Phaidon, 1975; 3rd edition, 1993; reprinted 1994).

Paul Overy, *Kandinsky: The Language of the Eye* (London: Elek, 1969).

Hans K. Roethal and Joan K. Benjamin, *Kandinsky: Catalogue Raisonné of the Oil Paintings* (2 vols., London: Sotheby's, 1982-4).

Will Grohmann, *Wassily Kandinsky: Life and Work* (New York: Abrams, 1958).

Sixten Ringbom, *The Sounding Cosmos* (Åbo: Academia, 1970).

Jack Flam,: *The Man and his Art, 1869-1918* (London: Thames & Hudson, 1986).

John Elderfield, ed., *Henri Matisse* (New York: Museum of Modern Art, 1992*).

Pablo Picasso: A Retrospective (New York: Museum of Modern Art, 1980*).

Timothy Hilton, *Picasso* (London: Thames & Hudson, 1975*).

Richard Verdi, *Klee and Nature* (London: Zwemmer, 1984*).

Margaret Plant, *Paul Klee: Figures and Faces* (London: Thames & Hudson, 1978).

Ulrich Luckhardt,Lyonel Feininger (Munich: Prestel, 1989).

Pontus Hultén, Natalia Dumitresco, Alexandrs Istrati, *Brancusi* (London: Faber, 1988).

John Milner, *Mondrian* (London: Phaidon, 1992).

Norbert Lynton, *Ben Nicholson* (London: Phaidon, 1993).

Susan Compton, ed., British Art in the Twentieth Century: The Mosern Movement(London: Royal Academy, 1987*).

Joan M. Marter, *Alexander Calder,1898-1976* (Cambridge University Press, 1991).

Alan Bowness ed., *Henry Moore: Sculpture and Drawings* (6 vols., London: Lund Humphries, 1965-7).

Susan Compton ed., *Henry Moore* (London: Royal Academy, 1988).

Le Douanier Rousseau (New York: Museum of Modern Art, 1985).

Susan Compton, ed., *Chagall* (London: Royal Academy, 1985).

David Sylvester, ed., *René Magritte, Catalogue Raisonné* (2 vols., Houston: The Menil Foundation; and London: Philip Wilson, 1992-3).

Yves Bonnefoy, Giacometti (New York: Abbeville, 1991).

Robert Descharnes, *Dali: The Work , the Man,* translated by E. R. Morse(New York: Abrams, 1984).

Dawn Ades, *Salvador Dali* (London: Thames & Hudson, 1982*).

28　一個沒有結尾的故事：現代主義的勝利

John Elderfield, *Kurt Schwitters* (London: Thamesand Hudson, 1985*).

Irving Sandler, *The Triumph of American Painting: A History of American Abstract Painting* (London: Pall Mall, 1970).

Ellen G. Landau, *Jackson Pollock* (London: Thamesand Hudson, 1989).

James Johnson Sweeney, *Pierre Soulages* (Neuchâtel: Ides et Calendes, 1972).

Douglas Cooper, *Nicolas de Staël* (London: Weidenfeld and Nicolson, 1962).

Patrick Waldburg, Herbert Read and Giovanni de San Luzzaro, eds., Complete Works of Marino Marini (New York: Tudor Publishing, 1971).

Marilena Pasquali, ed., *Giorgio Morandi 1890-1964* (London: Electa, 1989).

Hugh Adams, *Art of the Sixties* (Oxford: Phaidon, 1978).

Charles Jencks and Maggie Keswick, *Architecture Today* (London: Academy, 1988).

Lawrence Gowing, *Lucian Freud* (London: Thames and Hudson, 1982).

Naomi Rosenblum, *A World History of Photography* (New York: Abbeville, 1989*).

Henri Cartier-Bresson, *Cartier-Bresson Photographer* (London: Thames and Hudson, 1980*).

Hockney on Photography: Conversations with Paul Joyce (London: Jonathan Cape, 1988).

Maurice Tuchman and Stephanie Barron, eds., *David Hockney: A Retrospective* (Los Angeles: County Museum of Art; and London: Thames & Hudson, 1988).

年　　表

（656-663頁）

　　次頁各表，如第13版序言所說，旨在幫助讀者排比本書所論各個時期及風格所涵蓋的時段。表一橫跨五千年（從西元前3000年起），略去了史前洞窟繪畫的部分。

　　表二至四更詳細地展示過去25個世紀的情景，涵蓋過去650年的表三及表四，範圍有些變動。正文中提及的藝術家和作品才收入年表。除了少數例外，各表下方灰網部分所列歷史事件及人物，也遵照這一原則處理。

地　　圖

（664-669頁）

　　前面的年表旨在幫助讀者將本書提到的事件和名字跟時間聯繫起來，此處選錄的西歐、地中海沿岸及世界地圖，則希望協助讀者了解其空間的關係。研讀地圖時，最好記得地理特徵往往會影響文明的發展：山脈阻礙溝通，適於航行的河流及海岸地帶能促進貿易，肥沃的平原有助於城市的茁壯，其中許多城鎮，未受政治變革甚至疆界變遷國號改易的影響，一直屹立不搖。在今天這個空中旅行幾乎消除一切距離的時代，我們不該忘記以前的藝術家旅行到一些藝術中心尋找工作，或者翻越阿爾卑斯山進入義大利追求啟蒙時，都是徒步完成旅程的。

表一：每千年之藝術進展（西元前3000—西元2000年）

	3000BC	2000BC	1000BC

美索不達米亞 ————————————————————— 閃族 ————————

埃及 ——————— 早期王朝
————————— 舊王國
————————— 中王國
————————— 新王國

希臘 ——————— 克里特—邁諾斯的銅器時代
——————— 希臘—
邁錫尼的銅器時

羅馬 • 羅

中東

東方 • 中國的早期銅器時代開始

中古歐洲

現代歐洲及美洲

國

— 晚期

古時期
— 古典時期
　　　　希臘化時期

立
　　　　　　　　　　羅馬帝國結束
　　　　　• 東羅馬帝國建立
　　　　　　　• 回教興起　　　　　　　　東羅馬帝國崩潰

教在印度興起
　　• 中國統一
　　　　　　　　　　　　　　　• 印度的蒙兀兒王朝開始

　　　　　　　　　　　卡羅林王朝
　　　　　　　• 神聖羅馬帝國建立
　　　　　　　　　　羅馬式（諾曼式）
　　　　　　　• 哈斯汀之役
　　　　　　　　　　　哥德族
　　　　　　　　　• 美洲之發現
　　　　　　　　　　文藝復興
　　　　　　　　　　形式主義
　　　　　　　　　　巴洛克
　　　　　　　　　　　洛可可
　　　　　　　　　　新古典主義
　　　　　　　　　　浪漫主義
　　　　　　　　　前拉斐爾派
　　　　　　　　　印象主義
　　　　　　　　　新藝術
　　　　　　　　　野獸派
　　　　　　　　　立體主義
　　　　　　　　　達達派
　　　　　　　　　超現實主義
　　　　　　　　　抽象表現主義
　　　　　　　　　普普藝術
　　　　　　　　　歐普藝術
　　　　　　　　　後現代主義

表二：古代至中古（西元前500—西元1350年）

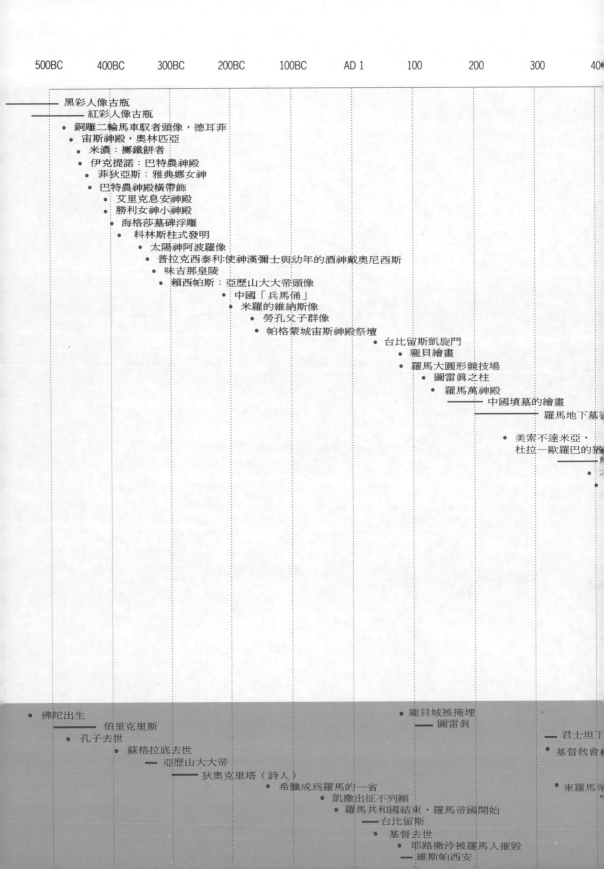

500BC	400BC	300BC	200BC	100BC	AD 1	100	200	300	40

黑彩人像古瓶

紅彩人像古瓶

銅雕二輪馬車馭者頭像，德耳菲

宙斯神殿，奧林匹亞

米濃：擲鐵餅者

伊克提諾：巴特農神殿

菲狄亞斯：雅典娜女神

巴特農神殿橫帶飾

艾里克息安神殿

勝利女神小神殿

海格莎墓碑浮雕

科林斯柱式發明

太陽神阿波羅像

普拉克西泰利:使神漢彌士與幼年的酒神戴奧尼西斯

味吉那皇陵

賴西帕斯：亞歷山大大帝頭像

中國「兵馬俑」

米羅的維納斯像

勞孔父子群像

帕格蒙城宙斯神殿祭壇

台比留斯凱旋門

龐貝繪畫

羅馬大圓形競技場

圖雷眞之柱

羅馬萬神殿

中國墳墓的繪畫

羅馬地下墓窖

美索不達米亞，
杜拉—歐羅巴的猶

佛陀出生

伯里克里斯

孔子去世

蘇格拉底去世

亞歷山大大帝

狄奧克里塔（詩人）

希臘成爲羅馬的一省

凱撒出征不列顛

羅馬共和國結束，羅馬帝國開始

台比留斯

基督去世

龐貝城被掩埋

圖雷眞

君士坦丁

基督教會

東羅馬帝

耶路撒冷被羅馬人摧毀

維斯帕西安

500　　600　　700　　800　　900　　1000　　1100　　1200　　1300　　1400

蒙里爾教堂鑲嵌壁畫
沙垂教堂，北翼門廊
亞眠大教堂
哥德式教堂花飾窗格
高克恭
巴利去世
杜西歐
比薩諾：
比薩城洗禮會堂講道壇
諾姆堡教堂雕刻
喬托
馬蒂尼
威尼斯大公
的宮殿
瑪利女王的詩篇

壁畫

拉溫那城，教堂的鑲嵌壁畫
拉溫那城早期的巴西里佳式基督教堂
林迪法恩福音書
查理曼福音書
埃克斯‧拉‧夏培爾教堂
挪威龍頭木雕之發現

鄂圖三世時代之飾畫福音書
諾坦普頓夏郡教堂
希爾德漢姆大教堂銅門
劉節
巴伊爾織錦畫
達拉謨教堂
格洛斯特燭台
聖巴托羅繆教堂：銅鑄洗禮盤
馬遠
巴黎聖母院開始建造
阿爾城的聖特洛芬教堂

維京族入侵不列顛
查理曼，首任神聖羅馬帝國皇帝
哈斯汀之役
十字軍第一次東征
大憲章
但丁
佩脫拉克
阿維農的
教皇政權

拉溫那為帝國都城
羅馬帝國結束
穆罕默德
教皇格利高里
東羅馬帝國與波斯間之征戰
拜占庭破壞宗教偶像

表三：文藝復興時代（西元1350—西元1650年）

1350	1400	1450	1500

巴勒爾

布倫內利齊

● 阿罕布拉宮，格拉那達城

吉柏提

多納鐵羅

安傑利訶

艾克

● 威爾登雙折畫

烏塞洛

比薩內洛

維登

維茲

馬薩息歐

阿爾伯提

● 史路特：摩西噴泉

● 林波格兄弟：曆書

洛希內爾

佛蘭契斯卡

傅肯

高卓利

曼帖那

貝利尼

波雷奧洛

維洛齊歐

布拉曼帖

包提柴利

培魯

● 國王學院禮拜堂

格蘭達佑

達文西

卡

荀高爾

朱卡羅

杜

喬久內

● 果斯去世

● 盧昂大法院

拉斐爾

● 格魯奈瓦德

● 波希去世

喬叟

英格蘭王理查二世

古騰堡

木刻與鏽版技術發明

● 東羅馬帝國崩潰

羅倫卓・梅迪奇

● 哥倫布抵達美洲

皇帝馬

教皇朱利阿

教皇李

● 路德的

汀托雷多

布魯格耳

波洛內

去世

波達

艾葛瑞柯

希爾亞德

卡拉西

● 古庸去世

卡拉瓦喬

雷涅

魯本斯

哈爾斯

卡洛

僕辛

戈耶

柏尼尼

波洛米

范戴克

維拉斯奎茲

羅倫

夫利格爾

林布蘭特

卡爾夫

史汀

路斯達爾

維梅爾

列恩

高利

● 凡爾賽宮

克拉那訶

米開蘭基羅

多弗

提善

桑索維諾

爾班

塞里尼

吉阿尼諾

帕拉迪歐

姆祭壇飾畫

法蘭西王法蘭西斯一世

查理五世

穌會派創立

荷蘭共和國興起

斯莫斯

西班牙王菲力普二世

一世

英格蘭王伊利莎白一世

莎士比亞

英格蘭王亨利八世

三十年戰爭

瓦薩里

英格蘭王查理一世

1650　　　　　　1700　　　　　　1750　　　　　　1800

希德布蘭德

華鐸

蒂波洛

霍加斯

查丁

● 梅爾克修道院

加爾第

藍諾茲

蓋茲波洛

佛拉格那德

柯普利

胡

哥

大衛

喜多川歌麿

布

● 蒙蒂塞洛自宅

法蘭西王路易十四　　　　　● 美國獨立宣言

● 倫敦大火　　　　　　　　　　　　　● 法國大革命

皇帝拿破崙

巴拉希
費寧格
蒙德里安
比爾斯李
布朗庫西
克利
畢卡索
葛洛畢斯
科柯希卡
史維特斯
夏格爾
基里訶
莫蘭迪
伍德
尼可遜
馬格利特
卡爾達
摩爾
傑柯梅提
馬里尼
達利
葛飾北齋
德瑞克
泰納
伯
安格爾
百利
柯洛
德拉克羅瓦
• 強森出生
凱末尼
• 卡提埃—布瑞松出生
克萊因
米列
帕洛克
高爾培
史泰爾
弗利斯
羅塞提
• 蘇拉澤出生
畢莎羅
• 魯西安・佛洛伊德出生
馬奈
史特林
惠斯勒
• 霍尼克出生
狄嘉
塞尚
羅丹
莫內
雷諾瓦
盧梭
高更
梵谷
霍得勒
秀拉
孟克
羅特列克
康丁斯基
寇維茲
波那爾
諾爾德
馬諦斯
萊特

羅斯金
攝影術發明（銀板照相法）
毛里斯
歐洲革命
佛洛伊德
一次世界大戰
二次世界大戰

首都及主要城市

本書提到的地名

—— 邊界

—— 河流

GREENLAND
格陵蘭

挪威
NORW

ALASKA
阿拉斯加

CANADA
加拿大

Vancouver
溫哥華

蒙特利
Montreal

密蘇里河
Missoun

橡園
Oak Park

紐約
New York

舊金山
San Francisco

美國
UNITED STATES

Washington 華盛頓

Los Angeles
洛杉磯

密西西北河
Mississippi

Monticello 蒙地塞羅

New Orleans
紐奧良

墨西哥
MEXICO

ATLANTIC OCEAN
大西洋

尼日
NIGE

Mexico City
墨西哥市

Lagos
拉各斯

亞馬遜河
Amazon

秘魯
PERU

BRAZIL
巴西

Lima
利馬

TAHITI
大溪地

PACIFIC OCEAN
太平洋

里約熱內盧
Rio de Janeiro

巴拉那河
Parana

Cape
開

Buenos Aires
布宜諾斯艾利斯

ARGENTINA
阿根廷

芬蘭
FINLAND

瑞典
EDEN

ckholm
哥斯摩

聖彼得堡
St Petersburg

俄羅斯
RUSSIA

窩瓦河
Volga

IRAN
伊朗

中國
CHINA

黃河
Yellow River

北京
Beijing

海參崴
Vladivostok

日本
JAPAN

Tokyo 東京

SAUDI
ARABIA
沙烏地阿拉伯

Delhi
德里

西安
Hsian

南京
Nanjing

Shanghai 上海

尼羅河
Nile

Ganges
恆河

Bombay
孟買

INDIA
印度

Yangtze
長江

香港
Hong Kong

PACIFIC OCEAN
太平洋

Congo
剛果河

KENYA 肯亞

Nairobi
奈洛比

馬來西亞
MALAYSIA

Singapore
新加坡

INDONESIA
印尼

巴布亞新幾內亞
PAPUA
NEW
GUINEA

INDIAN OCEAN
印度洋

澳洲
AUSTRALIA

南非
SOUTH AFRICA

伯斯
Perth

雪梨
Sydney

紐西蘭
NEW
ZEALAND

Melbourne
墨爾本

Wellington
威靈頓

南極洲
ANTARCTICA

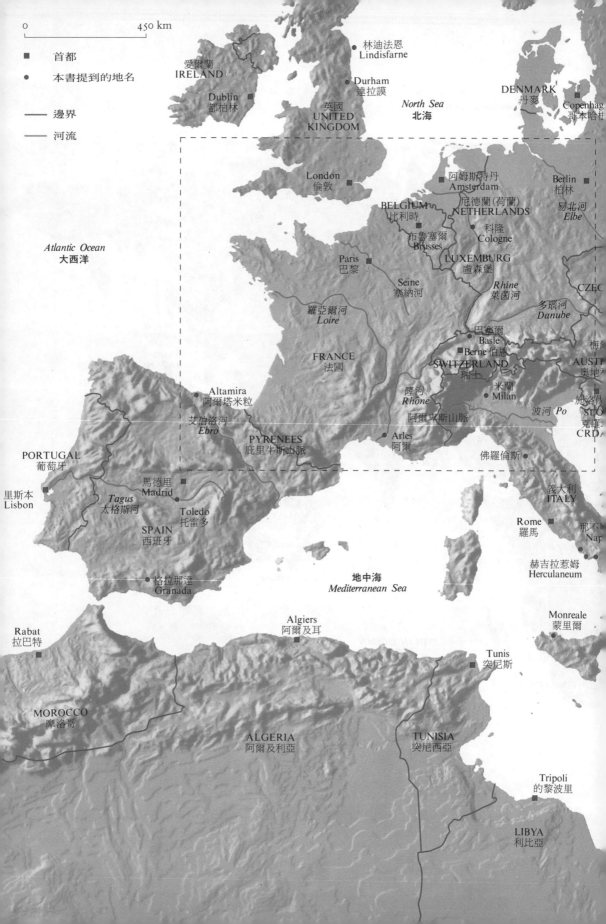

0 450 km

■ 首都

● 本書提到的地名

—— 邊界

—— 河流

林迪法恩
Lindisfarne

愛爾蘭
IRELAND

Dublin
都柏林

Durham
達拉謨

DENMARK
丹麥

Copenhag
哥本哈村

North Sea
北海

英國
UNITED
KINGDOM

Atlantic Ocean
大西洋

London
倫敦

阿姆斯特丹
Amsterdam

Berlin
柏林

BELGIUM
比利時

尼德蘭(荷蘭)
NETHERLANDS

易北河
Elbe

布魯塞爾
Brusses

科隆
Cologne

Paris
巴黎

LUXEMBURG
盧森堡

Rhine
萊茵河

CZEC

Seine
塞納河

多瑙河
Danube

羅亞爾河
Loire

巴塞爾
Basle

AUSTI
奧地

梅

Berne 伯恩

SWITZERLAND
瑞士

FRANCE
法國

米蘭
Milan

施洛伐
SLO
克羅
CRD.

Altamira
阿爾塔米粒

隆河
Rhône

波河 Po

艾伯洛河
Ebro

阿爾卑斯山脈

PORTUGAL
葡萄牙

PYRENEES
庇里牛斯山脈

Arles
阿爾

佛羅倫斯

里斯本
Lisbon

馬德里
Madrid

Tagus
太格斯河

SPAIN
西班牙

Toledo
托雷多

義大利
ITALY

Rome
羅馬

那不
Nap

格拉那達
Granada

地中海
Mediterranean Sea

赫吉拉惹姆
Herculaneum

Rabat
拉巴特

Algiers
阿爾及耳

Monreale
蒙里爾

Tunis
突尼斯

MOROCCO
摩洛哥

ALGERIA
阿爾及利亞

TUNISIA
突尼西亞

Tripoli
的黎波里

LIBYA
利比亞

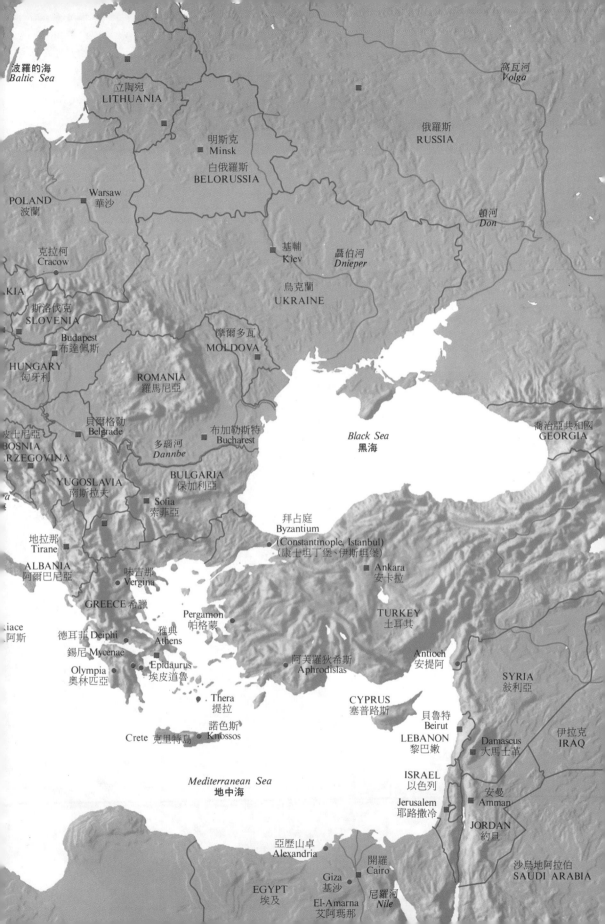

波羅的海
Baltic Sea

立陶宛
LITHUANIA

明斯克
Minsk

白俄羅斯
BELORUSSIA

俄羅斯
RUSSIA

窩瓦河
Volga

POLAND
波蘭

Warsaw
華沙

頓河
Don

克拉柯
Cracow

基輔
Kiev

聶伯河
Dnieper

KIA

斯洛伐克
SLOVENIA

烏克蘭
UKRAINE

Budapest
布達佩斯

HUNGARY
匈牙利

摩爾多瓦
MOLDOVA

ROMANIA
羅馬尼亞

喬治亞共和國
GEORGIA

皮士尼亞

BOSNIA
RZEGOVINA

貝爾格勒
Belgrade

布加勒斯特
Bucharest

多瑙河
Dannbe

Black Sea
黑海

YUGOSLAVIA
南斯拉夫

a

BULGARIA
保加利亞

Sofia
索菲亞

地拉那
Tirane

拜占庭
Byzantium
(Constantinople, Istanbul)
(康士坦丁堡、伊斯坦堡)

ALBANIA
阿爾巴尼亞

味吉那
Vergina

Ankara
安卡拉

iace
阿斯

GREECE 希臘

Pergamon
帕格蒙

TURKEY
土耳其

德耳菲 Deiphi

雅典
Athens

Antioch
安提阿

錫尼 Mycenae

Olympia
奧林匹亞

Epidaurus
埃皮道魯

阿芙羅狄希斯
Aphrodislas

SYRIA
敘利亞

Thera
提拉

CYPRUS
塞普路斯

貝魯特
Beirut

諾色斯
Knossos

Crete 克里特島

LEBANON
黎巴嫩

Damascus
大馬士革

伊拉克
IRAQ

Mediterranean Sea
地中海

ISRAEL
以色列

安曼
Amman

Jerusalem
耶路撒冷

JORDAN
約旦

亞歷山卓
Alexandria

開羅
Cairo

沙烏地阿拉伯
SAUDI ARABIA

EGYPT
埃及

Giza
基沙

尼羅河
Nile

El-Amarna
艾阿瑪那

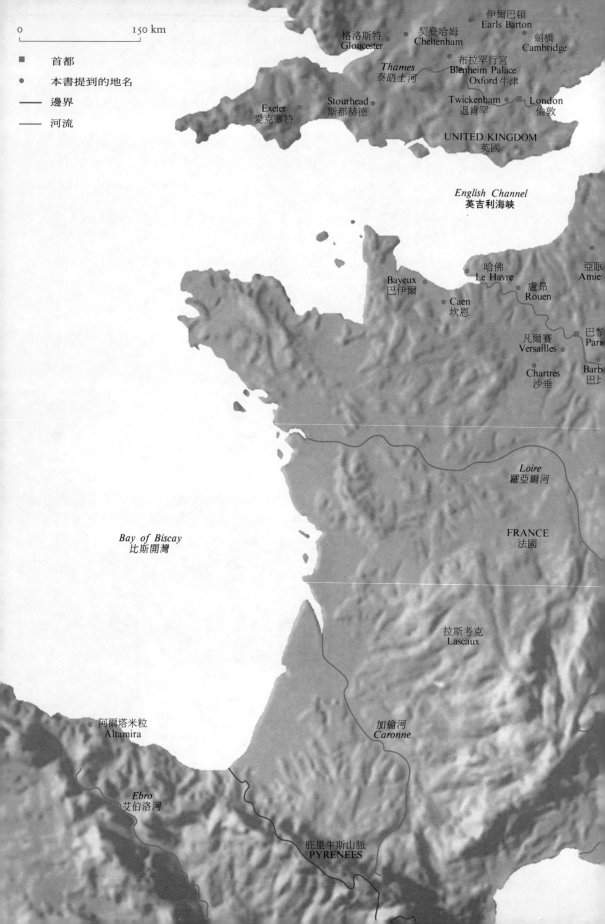

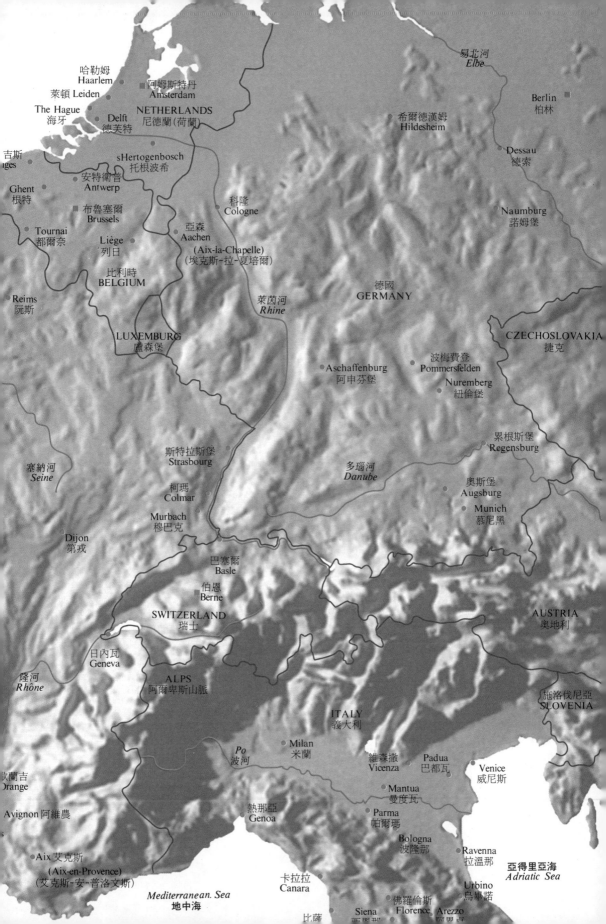

英文插圖目次

（按收藏地點排列）

索　引

專業名詞及藝術運動以
斜體字排印，粗體數字
代表書中插圖編號。